中外电影赏析新编

陈子平 主编

苏州大学出版社

图书在版编目(CIP)数据

中外电影赏析新编／陈子平主编. —苏州：苏州大学出版社，2020.3
ISBN 978-7-5672-3115-3

Ⅰ.①中… Ⅱ.①陈… Ⅲ.①电影评论-世界 Ⅳ.①J905.1

中国版本图书馆CIP数据核字(2020)第025533号

中外电影赏析新编

陈子平　主编

责任编辑　周建国
助理编辑　成　恳

苏州大学出版社出版发行
(地址：苏州市十梓街1号　邮编：215006)
宜兴市盛世文化印刷有限公司印装
(地址：宜兴市万石镇南漕河滨路58号　邮编：214217)

开本 889mm×1 194mm　1/16　印张 24.75　字数 602千
2020年3月第1版　2020年3月第1次印刷
ISBN 978-7-5672-3115-3　定价：68.00元

若有印装错误，本社负责调换
苏州大学出版社营销部　电话：0512-67481020
苏州大学出版社网址　http://www.sudapress.com
苏州大学出版社邮箱　sdcbs@suda.edu.cn

中外电影赏析新编

电影，我们这个时代的新哲学（代序）	陈子平	(1)
《小偷家族》(2018)	韩媛媛	(1)
《三块广告牌》(2017)	韩媛媛	(8)
《完美陌生人》(2016)	韩媛媛	(14)
《卡罗尔》(2015)	韩媛媛	(20)
《归来》(2014)	韩媛媛	(26)
《素媛》(2013)	韩媛媛	(32)
《少年派的奇幻漂流》(2012)	徐文静	(38)
《无法触碰》(2011)	徐文静	(44)
《让子弹飞》(2010)	徐文静	(50)
《忠犬八公的故事》(2009)	徐文静	(57)
《浪潮》(2008)	徐文静	(63)
《太阳照常升起》(2007)	徐文静	(70)
《窃听风暴》(2006)	徐文静	(76)
《天国王朝》(2005)	臧振东	(82)
《2046》(2004)	臧振东	(88)
《狗镇》(2003)	臧振东	(94)
《无间道》(2002)	臧振东	(100)
《少林足球》(2001)	臧振东	(106)
《卧虎藏龙》(2000)	臧振东	(112)
《荆轲刺秦王》(1999)	臧振东	(118)
《中央车站》(1998)	严佳炜	(124)

《春光乍泄》(1997) …………………………………… 潘丽云 (131)
《勇闯夺命岛》(1996) ………………………………… 严佳炜 (138)
《廊桥遗梦》(1995) …………………………………… 唐燕珍 (145)
《东邪西毒》(1994) …………………………………… 严佳炜 (152)
《辛德勒的名单》(1993) ……………………………… 唐燕珍 (159)
《不可饶恕》(1992) …………………………………… 严佳炜 (166)
《沉默的羔羊》(1991) ………………………………… 潘丽云 (172)
《与狼共舞》(1990) …………………………………… 严佳炜 (179)
《死亡诗社》(1989) …………………………………… 严佳炜 (186)
《雨人》(1988) ………………………………………… 严佳炜 (192)
《红高粱》(1987) ……………………………………… 严佳炜 (199)
《英雄本色》(1986) …………………………………… 严佳炜 (205)
《乱》(1985) …………………………………………… 严佳炜 (212)
《美国往事》(1984) …………………………………… 洪　达 (219)
《搭错车》(1983) ……………………………………… 洪　达 (226)
《第一滴血》(1982) …………………………………… 洪　达 (232)
《边缘人》(1981) ……………………………………… 洪　达 (238)
《庐山恋》(1980) ……………………………………… 洪　达 (244)
《尼罗河上的惨案》(1979) …………………………… 蒋　昕 (250)
《秋日奏鸣曲》(1978) ………………………………… 蒋　昕 (257)
《铁十字勋章》(1977) ………………………………… 蒋　昕 (263)
《洛奇》(1976) ………………………………………… 蒋　昕 (269)
《查令十字街84号》(1975) …………………………… 蒋　昕 (275)
《东方快车谋杀案》(1974) …………………………… 刘　欣 (281)
《巴比龙》(1973) ………………………………… 刘　欣、姚伟宸 (288)
《这里的黎明静悄悄》(1972) ………………………… 刘　欣 (293)
《发条橙》(1971) ……………………………………… 刘　欣 (300)
《巴顿将军》(1970) …………………………………… 刘　欣 (306)
《寅次郎的故事》(1969) ……………………………… 张沛然 (314)
《西部往事》(1968) …………………………………… 张沛然 (321)
《毕业生》(1967) ……………………………………… 杨　祺 (327)
《虎口脱险》(1966) …………………………………… 杨　祺 (333)
《音乐之声》(1965) …………………………………… 杨　玲 (340)

《鬼婆》(1964) …………………………………………………… 杨 玲（347）
《冰山上的来客》(1963) ………………………………………… 孙思邈（354）
《洛丽塔》(1962) ………………………………………………… 孙思邈（360）
《用心棒》(1961) ………………………………………………… 王小波（367）
《惊魂记》(1960) ………………………………………………… 王小波（373）
《四百击》(1959) ………………………………………………… 韩媛媛（378）

电影，再造巴别塔（代后记）……………………………………… 严佳炜（384）
主编特别致谢 ……………………………………………………………（386）

电影，我们这个时代的新哲学(代序)

毫无疑问，电影在诞生之初，并不是冲着什么高深的命题而来的。它似乎只恪守着属于自己的"艺术"边界，循规蹈矩地在所谓"艺术"的光晕下画地为牢，以期与文学、绘画等相近门类一决雌雄。我们通常所说的文学是由"文字"组成的，电影是由"画面"构造的；前者是无声的、静止的，后者是有声的、动感的；前者是字面的想象回味，后者则是直接的视觉冲击……两个艺术门类在整个20世纪似乎棋逢对手、双峰并峙，但一个世纪纠缠博弈下来，文学还是文学，电影还是电影，它们当然有互动的影响和渗透，也有相互的促进和位移，但两个艺术门类的界限依然清晰可辨，两者的区分依旧泾渭分明。文学也许是永恒的吧，那电影无疑同样是永恒的。

"一切坚固的东西都烟消云散了"，在一个"一切都是语言游戏"的后现代社会，在一个"娱乐至死"众声喧哗的时代，在一个"独异性"成为时代精神标杆的社会，一个在"二手时间"里反复意淫和自嗨的时代，文学越来越丧失自己应有的精神高度、升华境界甚至自洁功能，越来越走向平庸乏味的自我炒作和机械复制，在自轻、自贱、自恋的重复操作中无法自拔，文学失去了曾经有过的"先锋"和"反叛"，逐渐沦为封闭式自产自销的大众超市中的"滞销品"，不再有更多的人去关注和热爱，不再具有社会和精神的神圣意义，文学创作和文学研究只是一种职业分工，日渐萎缩的从业人员极具社会功利性的指向证明了这只是获取一个养家糊口的饭碗而已。文学不再是"艺术"的神圣载体，也不再是人们思想和精神境界的"跑马场"，而只是人们在无聊和劳累之后的消遣与打发时间的小摆设。不少人欢呼说，这才是文学的真正回归和其功能的正确归位。这种貌似平和冲淡的论调只是自欺欺人的诳语罢了，当不得真。明眼人都看得再清楚不过，那无非是盲人黑夜走路点灯、自我吆喝壮胆而已。

而电影一直在探索求新的道路上，它在努力突破封闭式同质化的类型故事和因袭模仿的

拍摄手法的同时,不断地向把握"时代的精神状况"的形而上方向进击。英国学者克里斯托弗·法尔宗以其广博深刻的哲学修养和敏锐细致的艺术触觉,撰写了一本极具启发意义的论著——《电影院里的哲学课》。他选取了200多部电影,以电影中的人物、故事、画面等内容为例,精彩纷呈地展现和挖掘出其中的哲学思想与观点,这是电影与文学关系的一次集中而又有深刻剖析的高水平论著,让我们看到了电影中许许多多内在而动感的"哲学"言说。这是对电影所做的具体的"哲学"分解和演示,让我们从中得到了深刻的启迪和教益。

其实,电影可能并不仅仅如法尔宗所揭示的那样是为了演绎和解读"哲学"的思想与观点,电影不仅仅是为了得到"哲学"的思想和认可,也不仅仅是为了有"哲学"的深度和高度。我们从福柯和德勒兹对电影的关注与极具个性的洞察研究中,得到的深刻启示是:电影可能不仅仅是哲学的注释和延伸,而是越来越呈现出"哲学"的内在特性和时代语境,它不是哲学的寄生物和附加值,而是它本身就是哲学。换句话说,我们这个时代,电影是以"哲学"的样式和特质呈现出来,它才是真正的属于当今时代的哲学。

经典电影已不再满足于早期模仿和再现现实,不仅仅是现实生活画面的移植和描摹,而是对现实生活和世界的重新命名与确认。中国古人有言:名不正则言不顺,酸腐秀才们根本就解释不清"名"与"顺"的关系问题,我们也没有这个耐心纠缠于他们说的什么"义理"之辨。要是套用"名""顺"之说的话,那电影的"正名"给现实生活和世界带来了新的言说与可能性,这可能是对中国古人"名正"和"言顺"的一种创造性解读。电影新的"正名",给现实中人类带来了新的"言顺",这就是一种"哲学",而不是一种仅仅属于"雕虫小技"层级的"艺术"。

经典电影对人类困境的揭示和对"人性弱点"的解剖已不再停留在评判是非好坏的道德与非道德的层面上,而是在文明与人性的固有的预设性和可能性的内在结构与建构上进行超越现实功利性的形而上的探索,它没有什么一成不变的标准方案,而是像海德格尔探讨"此在"的内在性和可能性一样,这是思想的迷宫和哲学的新路径,它引导人们走在"林中路"上,不断寻找精神存在的家园。真正的好电影已不再是令人们审美愉悦的天堂,而是人们在面对文明与人性的困惑和迷思中灵魂可以暂时得到安置的精神家园。能把握"时代精神状况"的好电影,它就是现实世界中洞察和烛照文明与人性的思想火把,照亮人们不断奋然前行的路径。

经典电影所演绎呈现的故事、人物、画面、细节等,都有镜像似的双面性,在这里,拉康的精神分析学中镜像理论对我们有永久的启发和意义。观众在电影中发现和捕捉的那些与自我相符或相似的"镜像",电影的画面和色彩,就是观众个体的肖像神态和内在心理的不断解构与重塑,个体的内在心性与电影外在画面的呈现不仅仅是潜移默化的艺术熏陶,更是极具动感的形而上沉思的哲学冲动。不同的个体在观赏中虽然有不同的个体体验和审美愉悦,但最后的精神旨归是"哲学"的启发和升华。观众个体在观赏电影时,外在是具体的、画面的、细节的、艺术的,但落脚点是形而上的、哲学的、思想的,这是经典电影呈现出的哲学框架。我们走出电影院或关上电脑,回味刚才看过的电影,不仅会沉湎在艺术意义上的"感动"或"惊奇"之中,还会持

久执着地对"问题"进行思考和哲学意义上的追问。

经典电影的艺术性,不再仅仅是文学意义上的所谓内在特质,也不是所谓动静搭配、情景交融、此时无声胜有声的琐碎无聊而又平庸乏味的分类拆解。它最终所呈现出来的"艺术性"往往是对现存艺术秩序和规则的反叛与解构,它不是为了表现或因袭固有所谓的"艺术性",它自身就是一种新的艺术秩序和规则的确立。经典电影一经问世,就会给人带来一种全新的艺术体验,这不是原有的"艺术性"所能概括的,它不是通常文学理论意义上的"艺术性",而是一种新的艺术哲学。

21世纪的到来,已经很清楚地显示出"哲学的贫困"和自我戏说的歧途,这个时代已经不见什么"哲学",只有所谓的哲学研究工作者和哲学解说员。这不是什么狂妄的呓语,而是活生生的思想现实。人们不再去关注阅读那些言不及义、不着边际、自说自话,同某些中国书画大师在癫痫状态下炮制的"哲学大著"那样,它们不是面目可憎、味同嚼蜡,就是胡言乱语、不知所云,抑或莫测高深、形同天书。往日哲学大师的皇皇巨著已经把书籍形式上的哲学做到了极致,后人已经无法企及和超越,只能以发疯和乱语来显示过人的"哲学"才能与言说技巧。这个时代的"文学"已经成为教科书上的条条框框和读者手中的鸡肋,传统意义上的哲学也已经终结。

电影,就是我们这个时代的新哲学。

陈子平

2020年1月8日于苏州大学

小偷家族(2018)

【影片简介】

上映于2018年的《小偷家族》为导演是枝裕和赢得了影视界内外的一致好评,既延续了他家庭题材影视的一贯主题,又在表现风格、反思深度等方面有所突破。影片由中川雅也、安藤樱、松冈茉优、城桧吏、佐佐木美结、树木希林等联合出演,曾获第91届奥斯卡金像奖最佳外语片提名、第76届金球奖最佳外语片提名,导演是枝裕和荣获第71届戛纳电影节金棕榈奖。《小偷家族》的上映引发了人们对养老、生育、社会关怀等一系列社会话题的热烈讨论。

【剧情概述】

如同影片多次出现的"小黑鱼与金枪鱼"的故事一样,这是一群社会底层人物为爱相聚、谋生求活的故事。无任何血缘关系的柴田一家5口蜗居在奶奶初枝的老房子里,奶奶的养老金、偷盗来的生活用品、务工薪水成为他们主要的经济来源,一家人日子虽拮据穷苦,却也温馨和睦、其乐融融。在一个寒冷的冬夜,一家人收养

《小偷家族》海报

了因被亲生父母置之不顾而忍受饥寒的小女孩由里,6人之家的生活新增趣味,却也因道德与法律的限制处处潜伏着危机。

以男孩祥太为主的超市偷盗情节在影片中多次出现,成为剧情发展的主要推动力。因妹妹由里对偷窃行动的参与,对超市盗窃早已轻车熟路的祥太,开始对偷盗的正确性与合理性产生怀疑,这个想法在开杂货铺山户屋的善良老爷爷那句"别再让你妹妹继续干这个了"得到印证,原本认为由偷盗获取生活物资是理所当然的行为,到产生强烈的羞耻感,祥太的心理变化

为他后来的主动暴露埋下了伏笔。

影片与是枝裕和一贯的创作风格相同,选取了日常生活的横截面,以自然主义的拍摄手法对生活进行记录,鲜少介入个人主观见解。因不同于其他影片塑造某一特定主角而大量采用特写镜头,《小偷家族》以中景为主,重在突出人与环境、人与人的关系。在四季轮回中,街区、商店、公园等公共场所都成为角色的活动区域,但镜头更多地对准柴田6口共同生活的破旧老屋:狭小闭塞、拥挤杂乱,他们在这里煮玉米、晒被子、变魔术、丢牙齿、看烟花,他们更在这里生、在这里死。导演将角色安置在隐蔽昏暗的棚户屋内,穷困的居住条件与融洽欢乐的生活画面形成鲜明对比,不是一家人却胜似一家人。影片的色调搭配一改往日明丽的配色,色调昏暗、对比鲜明使《小偷家族》在是枝裕和的电影创作中独具一格。在展现柴田一家居住环境时,昏黄色调伴随着灯光造成的大片阴影,给观众以局促限制之感,角色像蝼蚁一般的求生现状跃入眼帘;火烧由里旧衣服时,暗黑的夜景、燃烧的火苗,与信代脸上忽明忽暗的火光形成和谐的景象,对痛苦过往的回忆与诀别在人物内心激荡翻腾,表现人物在艰难环境中不灭的生活希望与爱人之心。治与祥太在废弃停车场奔跑玩闹的场景也在一片暗黑的夜空之下,零星的灯光与角色的欢声笑语形成鲜明对比,强烈的对比增添了些许苦中作乐的意味,却也表现了角色间深沉而温暖的情感。影片尽力呈现真实,鲜少配乐,伴随着人物行动而收录风雨声、鸟叫声、汽车鸣笛声等声音,如同纪录片对生活实时记录,展现生活本身的状态。

在表现风格上,《小偷家族》既延续了是枝裕和惯常的自然主义呈现方式,镜头求真求实,在平凡琐碎的自然场景中展现人物活动与心理,又在不动声色的记录中突出叙事重点,紧抓主题。

【要点评析】

• 家庭伦理之爱:是枝裕和一贯的创作关注点

热衷家庭题材,强调再现日常生活片段的是枝裕和被公众评价为日本另一导演小津安二郎的继承人,他们都将电影视角深入当代日本家庭关系内部,以极平和自然的手法表现家庭成员间的情感纠葛,在以血缘关系为纽带的伦理系统中指向对生育、教育、死亡等问题的反思,并予以深切的体恤与关怀。

上映于2008年的《步履不停》是是枝裕和家庭题材电影中具有代表性的作品,参照其往后的电影创作,此片不仅形成了以阿部宽、树木希林为代表的固定演员班底,而且奠定了是枝裕和朴素自然、温润细腻的创作风格。影片截取两日的家庭活动顺序拍摄,在长子纯平忌日这天,横山一家齐聚一堂祭拜吊唁。镜头聚焦于煮饭、乘凉、吃饭等日常生活片段,在看似轻松愉快的对话交流中隐含着对逝去亲人的伤痛和思念,以及理想观念不合的父子冲突。时间步履不停,他们在一日一夜内平静地交谈着关于年老、死亡与新生的观点,一切都随时间和解消逝。2011年拍摄的是枝裕和导演的电影《奇迹》关注兄弟亲情,因父母离异被迫分离的亲兄弟团圆相聚,虽世事沧桑,但亲密眷恋、无法割舍的至亲至爱不能改变。2013年是枝裕和导演的影片《如父如子》呈现了"血缘"与"情感"的对抗,妻子生育时遭遇婴儿被调包,6年后才被发现,两个家庭横遭打击,一边是陌生的亲生骨肉,一边是建立了深厚情感的孩子,"要不要换回孩子"

的心理斗争成为影片始终的焦点所在。影片也表现了对儿童心理和情感世界的密切关注,同样作为受害人的被调换的孩子,他们虽然对事件一无所知,但幼小的心灵细腻而敏感。是枝裕和完成于2015年的电影《海街日记》与2016年的《比海更深》依旧没能突破家庭血缘叙事的框架。镰仓小镇同父异母的四姐妹放下恩怨共同生活,祖母的庭院与温润的人情共同构成了是枝裕和诗化的田园生活图景;电影《比海更深》片名取自邓丽君主唱的歌曲《别离的预感》的歌词,意在向爱人诉说深沉缱绻的爱恋,而影片也正讲述了一个浪子回头的故事,在对"为什么生活会变成这样"进行了"重要的不是成为想成为的人,而是要为实现梦想努力生活"的解答后,影片突出了"珍惜当下"的主题。

从《步履不停》到《比海更深》,是枝裕和以他一贯的风格表现家庭伦理之爱,在日常的琐事中呈现人物关系,在至纯至善的人格中表现善,紧密围绕着亲情阐发对美好人性的向往。对此类影片一以贯之的创作方式却也表现了是枝裕和的局限和退步,在《海街日记》中表现得尤为明显。导演赋予香田家四姐妹以"圣母化"的形象,对"真、善、美"的着意刻画透露着角色性格的浅薄单一乃至不真实,而影片所极力赞美的坚韧果敢、善良纯净的女性力量也未能深入人性深层。依旧是煮饭、做梅子酒、放烟火等轻松欢快的生活记事,却未能成为表现角色情感关系的有力支撑,反而造成了情调在先、剧情冗杂的空洞之感,泛滥化的抒情给观众带来极深的堆砌感和疲倦感。如果说是枝裕和的电影旨在再现生活的平凡琐碎,那么观众也早已在这种生活中感到了厌倦和乏味。

2004年是枝裕和导演的《无人知晓》电影同样关注社会弱势群体、底层人物的生存状况,导演以极其隐忍克制的拍摄手法表现被母亲弃养的四个孩子的艰难生活,冷静而客观地呈现生活的点滴情状,他们相依为命,忍冻挨饿,默默埋葬意外死亡的妹妹……他们活在无人知晓的真实世界里,他们活在无所不知的镜头下。《小偷家族》同样将视角深入一群被抛弃的人,对"弃子"角色的关注在一定程度上呼应着早年的《无人知晓》,紧抓人物生存之"不幸",投以冷静深沉的谛视,并怀揣着对道德和人伦的强烈反思与自省。

- **《小偷家族》:家庭题材电影的嬗变与突破**

从2016年的《比海更深》到2018年的《步履不停》,是枝裕和都在竭力表现家庭之爱,强调亲情所具有的包容与和解的强大力量,而《小偷家族》的出现则使是枝裕和家庭题材系列电影实现了嬗变,一方面使情感的互动突破了家庭血缘的范畴,向人性深处深入;另一方面打破了真善美型完美人格的设置,呈现人物性格的多面性和复杂性,冷峻残酷中穿透着真实可感的温暖。对于《小偷家族》的家庭观念,是枝裕和回应说问题不应"是家庭的血缘关系重要还是人之间的亲情更加重要"而是"血缘关系足以支撑起一个家庭吗"。

影片中媒体在报道治与信代在家私自埋葬奶奶的新闻时,代替观众发问:"他们出于何种目的而聚在一起?"而这也是该影片的主旨所在,超越血缘关系组建的家庭,维系彼此情感的是什么?首先这是一群生活艰难的人相互依偎,抱团取暖。影片从第10分钟开始,揭示柴田6口的真实家庭角色和社会处境:奶奶依靠去世丈夫的养老金过活、柴田治是建筑工地临时工、柴田信代在洗衣店做工、亚纪从事色情服务行业、祥太是被捡来的遗弃的孩子、由里被父母虐待无人疼爱。他们都生活在社会底层,是一群超血缘的孤苦无依的被遗弃者。这样的一家人聚在一起,是因为他们对爱与关怀的需要,这种需要既包含情感的也包含物质的。而当我们再去看

他们相处交往的过程,看到的是无私的付出与疼爱,是自己甘愿受委屈的理解和包容,是无关身份和称呼认证的亲人之爱。因担心初枝奶奶会伤心,信代阻止柴田治说出"是我们一直在养活她"的事实;尽管祥太从未叫过柴田治"爸爸",但两人亲如父子;信代因顾虑收留由里的事情暴露而主动放弃了洗衣店的工作……也正如一家人在海边度假时奶奶默默说出的那句"感谢"一样,他们都有爱人之心、感恩之心。

《小偷家族》剧照(一)

对爱的需要与付出,是他们相聚的牢靠纽带,是因亲密相处产生的羁绊和依赖,而非血缘与金钱。这是《小偷家族》对是枝裕和以往作品的超越,他们彼此间深厚的情感或许不能以简单的亲情、友情、爱情概括,却极致而深刻地表现了爱人的本质:坦诚、呵护、包容与付出。与之形成对比的是影片展现的以血缘关系为纽带的传统家庭,由里的父母将饥寒交迫的由里关在寒冷的露天阳台,亚纪的父母因偏爱小女儿而对亚纪的离家出走毫不关心,相对原生家庭的自私虚伪、残忍冷漠,柴田一家真实朴素、温暖善良。

是枝裕和对传统原生家庭的解构,还表现在他对"生育"的态度上。东窗事发后,信代接受了检察院的调查,一个罪名是"遗弃",另一个罪名是"诱拐"。面对将初枝奶奶私自埋葬的遗弃罪指控,信代答道:"我不是遗弃,是我把她捡回来的,是我把别人遗弃的人捡了回来,遗弃她的另有其人。"而这正好呼应了初枝奶奶对信代的感谢:"就像我选择了你,你心甘情愿被我拖累。"在他人看来,柴田一家依靠着奶奶的养老金存活,事实却是奶奶的养老金分毫不差地存在银行,是治与信代维持着一家的生计。面对检察官"孩子都是需要母亲的"的质问,信代辩驳道:"只是孩子母亲自己才会那么想吧!"亲生母亲对孩子的死活不闻不问,这时"母亲"只是一种名义,而信代从未听过祥太和由里称呼她为母亲,尽管她内心无比期待,她却实实在在地扮演着母亲的角色,给予他们拥抱、给予爱。在"遗弃还是收留,诱拐还是保护"的对辩中,透露着是枝裕和对生育问题的深切思考,生育是一项权利,更应该是一种责任与担当。

安藤樱饰信代

- **争议性角色书写，突显人性多面性**

是枝裕和对信代这个角色投注了深切的关怀，她是一个未曾生育过的母亲。对由里的呵护与疼爱源于她们有着相同经历的惺惺相惜，同样被母亲带到这个世界，同样成为被抛弃的人。由里身上映射着童年时期孤苦无助的自己，又因自己无法生育的缺憾，信代在与由里的关系中实现了做母亲的梦想，她自私却也无私。正如是枝裕和在展现信代这个矛盾而复杂的角色时，让角色直接面对镜头说话，审判环节用长镜头记录信代的言行，观众是倾听者，同时也是审判者，不同于影片中对事件所知很少的检察官，全知视角使观众自然产生信任和包容。信代在听到检察官那句"她们怎么称呼你"的质问后，哑口无言却泪流不止，委曲求全换来的是对其付出的质疑，一个"母亲"的称呼已不再重要，信代甚至自我怀疑从未得到孩子们的认可和接纳。而此时观众内心也饱受着激荡和挣扎，影片不做道德审判，它超越了道德和法律的藩篱，让真挚的人情静静流淌，而我们所看到的直击人心的爱的力量，并非依靠着看似安全可靠的社会契约关系的捆绑，而是角色自然流露的对温暖、对爱与被爱的向往和靠近。

信代的行为合乎情理，却不合法理，她也受到了法律的制裁，而导演在对待其犯罪的事实上却也饱含着同情。是枝裕和曾在访谈中这样解释影片对待犯罪问题的态度："日本发生了很多起犯罪，但是人们更倾向于把犯罪的责任归咎于个人。他们把这种责任像一个皮球一样，从一个人踢到另一个人那里，却不认为是社会的产物，或者是一种社会病。所以人们只会惩罚那个罪犯。这就是日本社会解决犯罪问题的方式。可是，也许我的观点有些过时了——我觉得犯罪是由社会产生的问题。它不仅是我们社会需要改变的共同问题，也是需要一起承担的责任，而不是一个人的问题。"所以我们便能理解，是枝裕和所极力表现的个人的无助在与法律的严苛产生冲突与碰撞时，没有完美的解决方案，只有深切绵长的反思。

影片并无鲜明的主角意识，而是力图在角色身上展现多样人性，在冷色调的人性底色上画出温暖的色彩，她们各有立场、各怀私心，却不妨碍互相关爱与照顾。影片设置了三对矛盾表现角色关系，也表现角色隐秘的心理与情感。治一直视祥太为亲生儿子，却从未听到祥太叫过

一句"爸爸",随着祥太的长大成熟,他逐渐满足不了祥太对于知识的需求而处于"失语"的境地。从信任到怀疑的心理演变为祥太在超市盗窃中的主动暴露埋下伏笔,或许是出于对妹妹由里的保护,或许是他再也无法忍受这种错误羞耻的行为,但无论是哪一种,我们都无法去苛求一个孩子采取所谓正确的方式,因为我们也无从知晓什么才是正确的方式。在海边度假时,奶奶对其乐融融的一家5口默默地表达了感谢,感谢他们对一个孤寡老人的陪伴和照顾,但影片也表现了她们因金钱产生的隔膜,治与信代默默忍受着"啃老"的指责,却也将去世的奶奶偷偷埋葬只为继续获取养老金,失去老人的悲伤很快就被发现私房钱的喜悦所替代,治与信代打着节拍愉快地数钱的时候,祥太就站在两人面前静静地看着,是疑惑还是愤怒,是恍惚还是怀疑,人性的贪婪和冷漠竟如此直接坦露。亚纪后来重回柴田老屋,是否重建了她崩塌的信念?初枝奶奶所存留下来的那笔向亚纪父母索要而来的金钱是留给亚纪的吗?她将亚纪留在自己身边到底是出于爱还是出于想要获得对陪伴的占有?我们都不得而知了。这些无声的难题我们都找不到完美的答案,正如我们找不到毫无瑕疵的人性一样,影片并未设置正确的选项,它让每一个观众扪心自问,让我们在看到人性的丑恶后依旧相信善,相信她们在共同生活中和睦亲密的细节,善唯有在恶中更加光彩夺目。

《小偷家族》剧照(二)

影片在最后呈现了治与祥太的和解,治向祥太坦白"当时是真打算扔下你逃走",祥太承认"我是故意被逮到的",这时再去深究他们言语的真实性已无意义,这是他们对彼此的坦诚,也是他们默契的原谅,似乎在此达成了伤害与负罪的抵消,总要继续拥抱着希望生活下去。柴田家族离散之后,似乎每个人都复归原位,但在影片最后一个镜头中,由里回到了她原本的家,陪伴她的依旧是寒冬的阳台,她眺望着街道期盼着信代再次将她拥入怀中,但已然只是空想。电影最后的镜头带有强烈的批判性与反思性,法律维护了自身的尊严,公众短暂的同情心得到了满足,世界又在规则与秩序内运行,这一切换来的是小女孩又回到忍冻挨饿的境况。看似圆满公正的结局,却表现着社会的冷漠与不合理。这不是法律与情理的较量,这是社会阴暗的一角,总有我们看不到的残酷,总有我们无法抹平的伤痕,这也是一种"无人知晓"。

【结　语】

以往是枝裕和家庭题材的影片总是积极挖掘角色身上"至善"的一面,对人性之"恶"着色甚少。而影片《小偷家族》则展现了真实复杂的人性,规避了角色的扁平化塑造,使观众看到了人的自私怯懦、阴暗残忍,但它透出来一点光——善从中透出光亮来,告诉你,善是一种强大的力量。

是枝裕和不动声色地记录下柴田家族的相聚与离散,在其所擅长的表现人情和人性的领域开拓出一片新天地,有意打破亲缘之爱的限制,从人性的复杂多样出发,探究人与人、人与社会的关系,并注入了深切的体恤和同情,引发人们的讨论与反思。影片《小偷家族》的立意更加深刻、技法愈加成熟,一跃成为导演是枝裕和家庭题材系列电影的巅峰之作。

(撰写:韩媛媛)

三块广告牌(2017)

【影片简介】

影片《三块广告牌》由马丁·麦克唐纳自编自导,弗兰西斯·麦克多蒙德、伍迪·哈里森、山姆·洛克威尔、艾比·考尼什、卢卡斯·赫奇斯等联合出演。影片自上映以来,好评如潮,获奖无数,将第90届奥斯卡金像奖最佳女主角、最佳男配角,第74届威尼斯电影节(主竞赛单元)最佳剧本奖,第75届金球奖电影类最佳剧情片、最佳女主角、最佳男配角等奖项收入囊中。影片还引发了民众对女性主义、种族平等、同性恋合法化问题等一系列社会热门话题的热烈讨论。

【剧情概述】

影片展现的是一个绝望的母亲追求正义的故事。事件发生在美国中部密苏里州的一个小镇上,米尔德丽德的女儿安吉拉在出行途中惨遭奸杀并被焚烧,七个月以来案情未有丝毫进展,绝望的米尔德丽德决定放下悲伤,主动行动,于是她租下郊外的巨型广告牌,用醒目的"爱女惨遭奸杀,

《三块广告牌》海报

还没抓到凶手,威洛比警长,这是为什么?"三句话来质问并督促警示警方履行职能、加紧办案。广告牌果然达到了预期效果,案件得以传播曝光,以威洛比警长为首的警员也重新审理案件,追查凶手。但此举也引发了一系列的质疑和反对,尤其是对已患癌症时日无多的威洛比警长是巨大的打击,随着威洛比的自杀,米尔德丽德成为众矢之的。面对日益严峻的现状与充满误解和敌对的追凶之路,她决定抗争到底。

【要点评析】

● 一曲悲壮而悠扬的战斗之歌

影片的镜头从废弃的广告牌说起,直击主题,随着剧情的进展,广告牌的镜头以不同形式多次出现,清晨迷雾中废弃的广告牌意味着一切将要开始,整齐划一的三句质问由此拉开战斗的序幕,熊熊大火中烧成灰烬的广告牌暗示着米尔德丽德的步步艰辛,广告牌贯穿影片的始终,成为米尔德丽德心理情状的第一代言人。影片对米尔德丽德形象的展现以特写与中景镜头为主,大多采用正面拍摄的手法,让角色直接面对镜头表达情感态度。镜头也常以对话人的视角出现,以仰视的角度拍摄米尔德丽德,表现角色情理和心理上的双重优势;在表现米尔德丽德个人活动时,其多独自出现并从右向左运动,空旷的背景与孤单的身影形成鲜明对比——这是一个孤独的抗争者,坚决而一往无前。

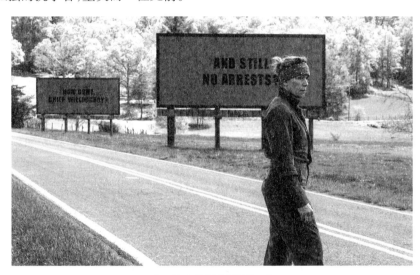

《三块广告牌》剧照(一)

在音乐与镜头的默契配合下,影片宛如一场悠扬抒情的歌剧,隐忍的哀伤与低吟的疼痛交织着,意蕴缠绵,引人回味。影片开场便是一曲《Last Rose of Summer》:"这是夏日最后的玫瑰/独自绽放着/所爱的人已逝去/谁还愿留在这荒冷的世上独自凄凉。"低回婉转的歌唱伴随着浓雾、旷野、废弃的广告牌、静谧的小镇场景的切换,女主角开车行驶而来,这是一个悲伤的故事,这是一个需要静静诉说的故事。而每一次在米尔德丽德采取行动时,配乐都是那首《Mildred Goes To War》打击乐,节奏鲜明,铿锵有力,表现人物决绝的勇气。在展现小镇景观风貌时,配乐便是一首轻快舒畅的民谣《Buckskin Stallion Blues》:"时光永远在静静流淌/你我又身处何处/若我有一匹马/我将轻抚它的额头奔向远方。"风格多变的配乐配合着角色行动的开展,突出表现角色不同的情绪与心境,而且也调节着观众压抑紧张的情绪,恰当地拿捏了戏剧的张力。与歌剧般的配乐相对应的,是坦白直率的台词,这样的结合达到了刚柔并济的效果。与其说是对白,不如说是对辩,大部分的台词都在表现米尔德丽德与他人的言语争辩,毫不含蓄、一针见血,在针锋相对的你来我往中形成敌我双方,每个人都使出浑身解数力求说服对方,节奏

鲜明,十分精彩。

● 争议性角色:人性的多面与复杂

威洛比局长的自杀和米尔德丽德火烧警察局是推进剧情进展的两个显著事件。一方面,它表明米尔德丽德开始由被动走向主动,在愤怒和忍耐到达极点后,她采取更坚决的反抗与斗争;另一方面,电影的两个争议性人物威洛比和狄克森走上舆论的焦点。

对威洛比警长的评价,影片采取了两重视角,将米尔德丽德与他人分别放置在对立的位置上。在米尔德丽德眼里,威洛比玩忽职守,愧对警长身份;而他却深受警员和镇上居民的爱戴与尊重,他在其自杀事件报道中被评价为"工作辛勤,服务社区",由此形成了与米尔德丽德不对等的评价,哪一个才是真实的威洛比?如果我们撇开米尔德丽德先入为主的个人评价,我们会看到认真研究案件的威洛比,他因案件毫无进展而沮丧自责,真诚地表达歉疚和无奈,正如他在给米尔德丽德的信中所说的那样:"我很抱歉因为没有抓到凶手就自杀了,这是我痛苦的一大根源,一想到你认为我对此事毫不在意我就心痛难忍,因为我确实在意"。

威洛比警长的自杀使镇上居民对米尔德丽德的敌意达到了最大化,三块广告牌与威洛比自杀本是互不相关的两件事,并非因果关系,人们却不自觉地将愤怒与悲痛转移到米尔德丽德身上。而死去的威洛比又跟米尔德丽德开了一个玩笑,他缴纳了下个月的广告牌租用费,威洛比当然知道这会导致小镇居民更大的敌对,但他更知道这三块广告牌是促进案件侦破的关键,这是他们默契的和解。我们无法去苛责威洛比略带自私的自杀行为,甚至不能责怪他明知道人们会把矛头对准米尔德丽德却还如此,那是他的生命、他的选择,失去爱女的米尔德丽德痛苦难耐,而即将永别亲人走向死亡的威洛比又何尝不是一个可怜人呢?

《三块广告牌》剧照(二)

狄克森这一角色的前后转变体现了影片的叙事张力,伴随着"警徽"的丢失与复得,展现了人物流动性的性格特质。正如他的出场:在对广告公司人员质问中透露出他有种族歧视和同性恋歧视的倾向,涉嫌对犯罪嫌疑人非法用刑,对米尔德丽德的广告牌行为抱有莫大的敌意,

这是一个不合格的警员,沾染"痞"性,意气用事,冲动狂暴。但他又有幼稚可爱的一面——与母亲相依为命,不违抗母亲的意愿,带有些许恋母情结。威洛比的自杀事件使狄克森身上的"恶"全面爆发,他在威尔比身上宣泄愤怒并施以暴力,甚至观众毫不怀疑是他火烧的广告牌,被革职的狄克森处于低谷状态,是威洛比自杀前写给他的一封信扭转了他的想法。威洛比坚信他能够成为一名好警员,劝勉他心中要有爱,遇事要冷静思考。狄克森在火中逃生的危急时刻抢先救下安吉拉案件的卷宗,由此走上了赎罪之路。

失去"警徽"后的狄克森学会了如何做一个称职的警员,为获取嫌疑人罪证不顾生命安危,走上与米尔德丽德并肩作战之路。狄克森是一个有缺陷的人物,他成长的家庭背景、社会环境造就了如今的他,而正如威洛比所说的,他本质上是一个好人,而一个一心向善的人在认识到自己的错误后便能爆发巨大的潜能,他欠缺的是一个机会。对于狄克森的转变,马丁·麦克唐纳曾在访谈中这样回应了同情心泛滥的质疑:"我的电影不是对他的观点和行为表现出了什么同情心。我想,这是对改变的希望保持一点儿更为开放的局面。"狄克森与米尔德丽德的敌对交锋一直贯穿着影片前三分之二的剧情,但他并不为凸显米尔德丽德的主角光环而存在,他是一个独立的完整的个人,在他身上我们看到暴力与荒诞,我们也能看到真诚与赎罪,他为我们创造了一种可能:向善的路是通畅的。

- **米尔德丽德:一位与众不同的坚韧的女性人物**

弗兰西斯·麦克多蒙德凭借此片获得了第90届奥斯卡金像奖最佳女主角和第75届金球奖剧情片最佳女主角的桂冠,由此可见,米尔德丽德一角的塑造是本片的重中之重,也正如导演马丁·麦克唐纳所说:"我想倾尽全力来塑造一位最为坚强的女主人公。"

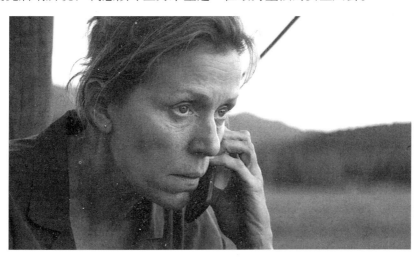

《三块广告牌》剧照(三)

天色灰暗,空旷无人的路边伫立着废弃的广告牌,一辆汽车从远处驶来,米尔德丽德出场的第一个镜头,是透过车内后视镜对眼睛的大特写,直视前方紧皱眉头,仰头冥想;进而切换到全景,她身穿灰黄色外套,散发落肩,暗斑与皱纹布满双颊,脸上写满了焦虑与愤怒,银幕上展现的是一个沧桑颓废的女性形象。镜头瞬间切换,下一秒她出现在广告公司门口,身着简约的工装服,清爽干练的短发代替了长发,一步步走向镜头。这时的她已全然是另一副模样,她变

成一个为女儿惨死申冤的斗士,是一个行动力极强的实干家。

过往影片对于女性角色的塑造,大多是从爱情、婚姻、家庭等局限的角度去表现女性,她们的身份也局限于情人、妻子、母亲,突出展现女性特有的容颜美丽、温柔性感、为爱而生等特征。而影片《三块广告牌》有别于此,从外在形象到内在品格,米尔德丽德都是一个与众不同的女人,影片也从对女性外貌与身份职能的塑造走向对品质和性格的塑造。

在米尔德丽德身上,我们看到了人物性格的多面性,这是一个"活的人物"。威洛比警长病重,米尔德丽德一改前一秒针锋相对的状态,神色紧张慌乱,眼中含泪,此刻的她只顾及眼前人的生命安危,这是她善良柔软的一面;与儿子争吵后,第二天早晨故意将麦片甩到儿子脸上,以恶作剧的方式主动化解矛盾打破冷战,这是她幽默温情的一面;还有她自导自演卡通人物苦中作乐的一面。角色性格的多面性体现真实性,矛盾性体现深刻性。更多的,我们看到的是米尔德丽德的独立、坚韧、勇敢,甚至凶狠决绝,她总是如公牛般仰头直视对方,随时武装自己,保持战斗姿态。她的个性特征是在与他人的斗争博弈中逐步确立的。尽管知道威洛比警长时日无多,依旧毫不心软地将他的不作为放大在公众面前,质问其责任和能力;面对牙医等小镇居民的刻意针对,她毫不退缩、以牙还牙。看到广告牌被恶意烧毁的那一刻,她不顾生命安危而奋力扑救,广袤黑暗的旷野、熊熊燃烧的大火、势单力薄的身板,与她拼尽全力的奔跑,融合在同一幕里,这是一个绝望哭泣的母亲。但她并没有被打倒,她要复仇,要给阻挠她的人一点儿颜色瞧瞧。于是,她火烧了警察局。

米尔德丽德如此执着地寻求真相,追查凶手的出发点是什么?仅仅是因为对女儿的疼爱和思念吗?还有愧疚。案发当天与女儿激烈的争吵或许是导致安吉拉惨遭不测的直接导火索,在巨大的精神折磨的重压下,米尔德丽德想要赎罪。当她孤身一人坐在广告牌下,眼前出现了一只"鹿",面对这个可爱温顺的"小家伙",米尔德丽德说:"还没抓到凶手,我也想知道为什么,是因为根本没有上帝,整个世界的存在毫无意义,所以我们怎么伤害彼此都无所谓吗?"和煦的夕阳、温柔的风、青草地上生长着小花,或许"鹿"就是安吉拉的化身,它象征着安吉拉对母亲的原谅,不愿母亲再承受伤害。

米尔德丽德具有多重身份——离婚单身女、礼品店售货员、失去爱女的母亲,但影片告诉我们,这是一个追求正义、一往无前的女人。

- **开放式结局:追凶在路上,反思在路上**

亚里士多德《诗学》里讲"悲剧"引发怜悯或恐惧,而我们是否能真正感同身受,进而理解他人的苦痛?在米尔德丽德追求正义的过程中,影片通过"他者"的设置,将人的"私欲"与"对他人的体恤和理解"相互参照,探讨人与人情感的互通与隔膜。首先是"幸福的家庭"与"不幸家庭"的对比,威洛比温馨的一家与米尔德丽德支离破碎的一家。威洛比享受着天伦之乐,妻子和女儿一起陪伴他与病魔斗争;而米尔德丽德树敌无数,孤军作战。两个家庭都相继经历了失去亲人的锥心之痛,他们能否相互理解?当威洛比的妻子悲切而愤怒地说"我还没想好今天剩下的时间要干什么,我也想不出丈夫自杀当天妻子要干什么"时,我想米尔德丽德一定懂。

对待女儿案件的态度,米尔德丽德坚决而执着:誓将凶手捉拿归案,而影片中"他者"态度的设定与其形成了鲜明的对比,不同身份和处境的他们,有着不同的观点。儿子罗比代表着遗忘与放下,因无法承受真相带来的伤害,他选择回避和忘却,开始新的生活。可母亲的行为时

刻提醒他回忆细节，重温痛苦，因为在米尔德丽德看来，放下就是背叛，她无法背负着对女儿的歉疚和背叛度过余生。在同镇居民的眼里，安吉拉的遭遇只是一件新闻或案件，他们所表达的理解或同情只是朴素的情感流露，而当米尔德丽德拒绝同情与怜悯，放下受害者身份强硬斗争时，他们便苛责她、反对她，不仅因为他们认为威洛比警长的自杀和广告牌事件有直接关系，还因为他们缺乏切肤之痛的体会，他们认为米尔德丽德应该安安稳稳做一个绝望的母亲。鲁迅在小说《祝福》中也曾描写过这种隔膜，"祥林嫂"深陷丧子之痛，反复地对街坊邻居倾诉自己悲惨的经历，当人们厌倦了一遍遍的安慰后，祥林嫂的遭遇变成了同镇人的谈资，痛苦在咀嚼中消散。影片《三块广告牌》的描述虽不像小说《祝福》如此狠辣透彻，但它们直指同一个问题，我们对事物的理解程度永远都是从自身出发的，夹杂着私欲与恐惧，悲欢有时并不相通。

而影片似乎又呈现了人和人之间的原谅与和解，冷漠暴虐的人性冲撞中平添了几丝温润的人情。米尔德丽德与威洛比、狄克森的和解；威洛比与狄克森的和解，在放下偏见与仇恨之后，他们也能互相致歉、互相帮助。但影片并非在传递这种大爱。人的行为无法一直收束在正义性与合法性之中，米尔德丽德借广告牌讽刺威洛比、火烧警察局，威洛比支付广告牌租赁费，狄克森宣泄失去警长的悲痛和愤懑……影片并未抹杀这些行为存在的合理性，也并未苛责角色的自私与狠辣——我们不做道德判断，我们甚至无法感同身受，但我们可以体会，每一个身处那个位置上的人可能都会那样做，在悲欢并不相通时，我们不应在道德的至高点上俯视，而应试着去理解他人的处境，给予平等而宽容的对待。

【结　语】

对社会话题的密切关注也是影片《三块广告牌》的一大特色，种族问题、同性恋问题、教会问题等都在影片中被提及。正如威洛比警长所言"如果把隐约有种族主义倾向的警察都开除了，那警察局只剩下三个警察，而且还都是恐同者"，影片意在正视并消除这种偏见，吁求着平等与人权。看似只是米尔德丽德一个人的战争，但我们也不能忽视她所得到的来自朋友和他人的帮助，冷漠中透露着温暖，荒诞中流露着温情。影片还设置了一些诙谐型角色，广告公司的女秘书、"小矮子"詹姆斯、查理的小女友等，这些角色不仅在实现剧情功能方面恰到好处，而且避免了紧张节奏带来的压抑感和紧张感。

《三块广告牌》是一曲慷慨悠扬的战斗之歌，它关乎女性、亲情、司法；它描写斗争、公平、坚韧。米尔德丽德吹响战斗的号角，演绎了一个勇敢顽强的经典女性形象。

（撰写：韩媛媛）

完美陌生人（2016）

【影片简介】

《完美陌生人》于2016年2月在意大利上映，由意大利戏剧大师保罗·杰诺维塞执导，马可·贾利尼、卡夏·斯穆特尼亚克、爱德华多·莱奥、阿尔巴·罗尔瓦赫尔、瓦莱里奥·马斯坦德雷亚、安娜·福列塔、朱塞佩·巴蒂斯通联合出演，影片凭借扎实的剧本、演员们精湛的演技而获奖无数，斩获意大利金像奖最佳影片、最佳剧本奖，纽约翠贝卡国际影展最佳剧本奖，等等。

【剧情概述】

影片主要讲述了结交多年的七个好朋友在一个月食夜聚餐，其中包括三对夫妻和一个离婚多年的男性朋友。他们从旁人的出轨事件谈起，一条短信导致了一个家庭破裂，装了太多秘密的手机成为当代人的黑匣子，由此女主人艾娃提议要玩一个冒险游戏，每个人都把手机放在餐桌上，公开共享收到的每一个讯息和通话。由此，一场揭露人性秘密的对话开始了。影片凭借着独特的呈现方式和深刻的主题探讨引发了热烈的讨论，当代智能通信的发展，婚姻、友情等人类情感的波动，与每一个人都紧密相关，我们在影片中审视角色，也观照着自己。

《完美陌生人》海报

影片在英国上映时，片名译为《完美陌生人》，正如标题文字所阐述的，"Everyone has three lives: a public life, a private life and a secret life"，影片关注复杂而隐秘的人性，将不同的社会背景和身份的"个人"聚集在一个餐桌的周围，既有作为当事人的自我讲述，又有作为旁观者的倾听和审视。首先从角色设置上，七个人物职业各异：整形专家、心理医生、主妇、律师、体育教

师、宠物医生、出租车司机,其实呈现的是中产阶级的众生相。其次,在对夫妻婚姻现状的表现上,影片有意选取了三对婚龄各异的夫妻:处于新婚热恋期的科西莫与比安卡;拥有十年婚龄的莱勒和卡洛塔;为处于青春叛逆期的十七岁女儿争执不断的罗科和艾娃。年龄、性别、职业、家庭背景等方面各异的人物角色在此聚集,更有了一种圆桌会议的味道,针对不同话题总能听到不同的声音,有埋怨、有赞成,更有交锋、争论,重要的不是人物观点的对与错,而是影片借角色的声音引发的思考。

【要点评析】

- 独特的形式:虚构里见真实人性

影片《完美陌生人》由"真实"与"虚构"两部分构成,形成了一种闭环式的叙事结构。开场与结尾采用主题蒙太奇式剪辑,讲述了三个家庭聚餐前的准备,各自的家庭矛盾在此显露,表面风平浪静其实危机早已暗含其中。占据影片四分之三时长的游戏环节只是一场浪漫而惊悚的想象,代替了原本聚餐真实存在的谈笑闲聊。影片结尾顺承着轻松愉快的开场,一切只是关于游戏的虚构,最终走向潜伏着危机的"大团圆"结局。导演以假乱真,直到影片收尾观众才恍然大悟。在影片时间的处理上,电影时间与现实世界中的物理时间对等,日食发生的过程也是聚餐进行的过程,不到 100 分钟的影片时长正是一场聚餐时长;在对物像细节的处理上,聚餐散场后罗科的灰蓝色衬衫、艾娃的耳环、佩普手机软件的定时锻炼提醒等,无不呼应着游戏环节虚构的剧情,一切都有可能发生,却都没有发生。

《完美陌生人》剧照(一)

月食的镜头在影片中多次出现,其渐变过程一方面暗示了时间的流逝,成为剧情推进的象征,另一方面也隐喻了人性的阴暗。聚餐前后,是明亮的圆月,而游戏开始后,月食共出现三次,第一次月亮被遮住了半边,此时游戏正进行到第 17 分钟,艾娃准备隆胸手术的秘密被揭

露,聚餐场面虽偶有尴尬,却还是以愉快诙谐为主调;在游戏的第35分钟,月食第二次出现,月全食即将成形,罗科接受心理治疗的事情被公开,莱勒偷偷与佩普换了手机,科西莫的女出租车工友潜出水面,卡洛塔想把莱勒的母亲送入养老院的心思也被发现,正如地球遮住了全部的太阳光,明亮的月亮已布满阴暗,所有的秘密和冲突都已铺垫完成,蓄势待发。直至暴风雨前的圆满合照尚未完成,就被贸然出现的性爱短信打断,所有的伪装和伪善都一一登场。"月全食"出现在游戏的第53分钟,莱勒顶替佩普的"同志"身份被曝光,场面完全失控,沉默失语、愤懑尴尬写满了每个人的脸。随后科西莫出轨工友的事实、卡洛塔不穿内裤的癖好、莱勒真实的"同志"身份、艾娃与科西莫的婚外情等秘密如同洪水猛兽般冲击着每个人的心灵,每一个秘密都彻底暴露在了阳光下。"月全食"的形成过程是人性阴暗暴露的过程,一分一秒地渐渐加强,当阴影布满圆月,闹剧全面铺开而无法收场。转眼间,月食消失了,明亮的圆月又出现了,科西莫与比安卡手牵手出现在小区楼下,游戏是虚构的,人性却是真实的。除此之外,对其他细节的处理也表现了导演缜密的心思,罗科与艾娃是一对夫妻,妻子隐瞒丈夫做隆胸手术,丈夫隐瞒妻子寻求心理咨询,两人各自的秘密暴露后,罗科因灰蓝色衬衫沾染了红酒污迹而换了白色衬衫,原本对心理治疗持怀疑态度的罗科这样解释自己的行为:"就算以后分手,也可以说我们尽力了。"在夫妻间如此心照不宣的谈话中,妻子艾娃明白了丈夫对自己移情别恋已经有所知晓,而鲜亮的白色也暗示着两人对彼此秘密的包容和接纳。

 影片所涵盖的区域空间大多局限在罗科与艾娃的家中,阳台、厨房、客厅、餐厅四点一线,开放式的阳台与封闭式的居室形成鲜明对比,阳台上的戏分大多表现人物的轻松愉快,而客厅与餐厅则是矛盾爆发的地点。密集的家具摆设、灰黄古雅的背景色调、低调而分散的灯光形成一片心理囚禁区,暗潮之下风云涌动。在这样的场景下,影片以中景和特写镜头为主,将拍摄的重点放在人物角色身上,紧紧抓住角色的眼神、表情、行为举止等细节。镜头随对白主体的切换而切换,虽频繁而密集,但演员凭借对角色的准确把握与精湛的演技,使人物"立体化",突出个性,不会让观众混淆难辨。以画面表达情绪,用台词表现思想,这是影片《完美陌生人》的一大特色。

《完美陌生人》剧照(二)

影片《完美陌生人》有大量的对白戏分,角色语言平实简洁,既有对日常烦琐生活的调侃和戏谑,又有针对某一话题认真而严肃的探讨。伴随着游戏的进行,每一段对话告一段落后,餐桌上的手机铃声便突兀响起,每一个角色连同观众的注意力被猛然吸引,屏气凝神注视着下一个秘密的揭露与爆发。第一次冲突爆发是在开场后第20分钟,科西莫收到了一条"我渴望你的身体"的短信,餐厅气氛瞬间变得紧张而凝重,镜头侧重于对三个人物的表现,科西莫不知所措、恐惧、愤怒,他的新婚妻子比安卡眉头紧皱、眼中含泪,艾娃脸色苍白、眼睛紧紧盯着科西莫的一举一动,剧情达到了紧张激烈的第一次高潮,一个关于出轨的秘密将要见光。在千钧一发之际,罗科拿着手机出现,证明这只是他的恶作剧,每个人都松了一口气,瞬间又变成欢声笑语。人物对白始终推动着剧情的发展,时而轻松愉快,时而紧张刺激,节奏不一,剪辑表现了对戏剧张力的恰当拿捏,不至于让对话场景冗长乏味。而银幕前的观众则像影片中未出现的"第八人"一样,坐在餐桌的一角,默默审视着一切,不发言却倾听与思考。"第八人"的设置使角色更加亲近观众,观众与角色处于同等的地位,接受着同样的信息,这增加了人物和剧情的可信度,又紧紧抓住了观众的眼球,避免了因台词堆砌而造成的疲倦。

《完美陌生人》剧照(三)

● **直面婚姻:熟悉的伴侣与完美的陌生人**

正如《安娜·卡列尼娜》里那句有名的开场语所说的那样,"幸福的家庭大同小异,不幸的家庭却有着各自的悲哀",影片《完美陌生人》关注不同婚龄的夫妻,表现不同的矛盾和问题,但又指向同一个话题:婚姻关系里的自处与相处,这也是《完美陌生人》最为关注的主题,如果用三个关键词来概括的话,那就是:忠诚、激情、包容。忠诚是指向科西莫和比安卡的,处于新婚期的科西莫却未能守住"忠诚"的婚姻契约,同时出轨了出租车工友和艾娃之后,他用谎言掩盖一切,不忠与欺骗是他的婚姻答卷。结婚十余年的莱勒和卡洛塔,面临的是激情消散的困境,爱已然走向隔阂和疏远,对爱人失去了亲吻、拥抱乃至性的欲求后,仅是共同居住在同一个屋

檐下的丈夫与妻子,卡洛塔养成了酗酒和不穿内裤的癖好,莱勒每晚十点接收陌生女人的暴露照片,他们都在婚姻里倦怠而疲累,迫不及待地寻求新的刺激。包容的美好品质主要体现在罗科身上,这几乎是影片中唯一一个不让观众失望的角色,在发现了艾娃出轨好友科西莫之后,他忍气吞声包容着妻子的不忠,暗自接受心理治疗以挽救婚姻,又如同他在片尾解释他拒绝冒险游戏的理由——"我们的关系是脆弱的,每个人都是。"

 婚姻除了是一种社会契约关系外,它还是爱人之间的默契和承诺,而违背这种道德或契约的代价,便是伤害。正如阳台上那一对互相搀扶赏月的老夫妻,或许是不幸婚姻与幸福婚姻的对比,或许象征着饱经磨难后的相濡以沫。然而,作为观众的我们,清晰地看到了爱的美好被打破,欺骗横行。我们甚至很难去追责,固然人的一切行为都可以用人类的固有本性去解释,或者设身处地站在角色的立场和处境去理解,但我们不能不对伤害的造成感到抱歉,因为并非所有的不忠与欺骗都是"宿命",它无非也是一种选择,爱本身也应蕴含着责任。

 关于爱情与婚姻的浪漫童话故事,因一场冒险游戏不复存在。而关于"婚姻是爱情的坟墓"题材的电影经久不衰,它是每个步入婚姻的人都会遇到的、无法根除的问题。由莱昂纳多·迪卡普里奥和凯特·温丝莱特联袂主演的《革命之路》直指"七年之痒"话题,庸碌琐碎的日常生活代替了往日的激情和理想,投向爱人的眼神中代替甜蜜的是累积多年的抱怨和愤怒,似乎每一个令人不满的现在都是对方一手造成的,似乎身处婚姻的深渊总免不了要堕落,更有观众调侃这是《泰坦尼克号》中罗丝与杰克共同幸免后的真实生活。获得"第18届好莱坞电影奖"年度电影桂冠的《消失的爱人》更是将婚姻生活推向了另一种极致。在婚姻里失去了爱情和自我的艾米,决定对丈夫尼克复仇,她精心谋划了一场室内谋杀案,以此折磨和控制尼克。艾米的仇恨和凶狠在影片中被无限放大,她将婚姻里仅存的温情一点点地侵蚀掉。爱敏感又脆弱,与伤害相对存在,一不小心就会滑向它的反面。

 什么样的婚姻才是理想的婚姻?爱情电影都不曾带给我们满意的答案,也许根本不存在完美的解决之道,而《完美陌生人》意在表现,不在解决。它只是告诉我们,正因婚姻极有可能千疮百孔,所以才要我们小心呵护。

 如何理解"完美陌生人"?夫妻与朋友,他们明明是最亲密无间的人,理应包含着坦诚、信任、理解,事实却并非如此,他们之间还存在着隐瞒、欺骗、排斥,有些不为人知的秘密只能属于自己,或许是出于自私的本性,或许是羞耻心作祟,或许是想把对彼此的伤害降到最低。在聚餐一开始,他们谈论着基娅拉通过手机短信知晓了丈夫出轨的事实,最终婚姻破裂致其丈夫净身出户,而面对科西莫"如果基娅拉没有发现那条短信就不至于此,她的丈夫应该做得更干净、更小心些"的言辞,卡洛塔反问"是小心短信还是小心不要出轨"。显然,手机作为"黑匣子"潜藏的危险性被提了出来,尤其是进入互联网时代以来,它成为人与人之间联系交往的工具,也成为人获取信息和资讯的工具,人们对手机的依赖性日益加强,手机成为生活中不可或缺的一部分。所以它知晓人们太多的秘密,稍有不慎就将带来毁灭。但这并非是伴随手机通信才出现的时代困境,手机自身不具备破坏力,它只是放大了人的隐私与私欲。

- **聚焦多重话题,展现现代人的生存困境**

 影片涉及的话题较为广泛,对养老问题、生育问题、教育问题、同性恋话题等都给予了一定程度的讨论。影片开场,卡洛塔就因孩子的教育问题与莱勒的母亲发生了争执,后来卡洛塔积

极咨询合适的养老院,想要获取与莱勒独立的夫妻相处空间,赡养老人和自在生活的冲突在此展现。在关于孩子的教育问题上,罗科就明智得多,他不仅善于沟通,而且立场开明,对女儿索菲亚的性教育赢得了很多观众的肯定。由此引发的生育话题更有了现代意味,随着社会生产结构的变动和社会文明开放程度的提高,女人逐渐从家庭关系中解放出来,生育不再是婚姻的目的,女人不再是生育的机器,孕育孩子由必然变成了选项,人们开始追问:我要不要生孩子?生孩子的目的是什么?正如三位女性所讨论的,孩子带来幸福感、使家庭圆满、重获新生,最后却一致认为生育并非大爱。佩普则说出了一部分人的心声:我不喜欢"没有小孩生命就黯然失色"这种想法,我要我成为自己生活的全部意义。

如果说在三对夫妻身上我们看到了以婚姻关系为核心的人性挣扎,那么在佩普身上就聚焦了同性恋话题。因手机调换,所以莱勒阴差阳错替佩普承受了"同志"身份被公开后的一切遭遇。面对科西莫的震惊与愤怒,莱勒质问道:"你生气是因为我是基佬还是因为我没有告诉你?"这句话直指友情的本质,真正的朋友本该是无条件的信任与接纳,不会因对方是否是"同志"而有丝毫改变,但当佩普真正卸下伪装后,得到的却是讽刺与伤害。亲密关系如夫妻,彼此之间尚有不可坦白的秘密,又怎能对朋友的隐瞒过分苛责呢?佩普的隐瞒,或许是缺乏重新审视自己的勇气,或许是不想增加朋友的心理负担,而莱勒却再次点破:"因为我才当了两个小时基佬就已经受够了。我们都是开明的人,我们都能接受同性恋朋友,而当他就在眼前……"他承受的是异样的眼光,而非包容与接纳。

当今社会对于同性恋话题的讨论越来越多了,这是好事情,至少引起了更多的关注,这并非禁忌;同时,随着理解和认识的加深,人们不再定性其为错的、不正常的行为,而应该被给予平等的对待和真诚的尊重。

【结　语】

《完美陌生人》是一部认真而严肃的电影,当然它也需要认真而严肃的观众,因为它不是一部能轻易看得进去的电影。如开场前20分钟"家长里短"的镜头,平铺直叙地引出矛盾;又如影片鲜少配乐,而是以人物对白推进节奏,沟通与观众的情绪,所以很容易使观众在琐碎的言语中陷入疲累;并且因为影片涵盖了太多话题而使每个话题都浅尝辄止,走马观花式的讨论使观众来不及思考回味。但这仍是一部值得关注的电影,它的独特价值一方面因它新颖的形式,以浪漫的想象重置"平行时空",形成一个"现实—虚构—现实"的环套结构,在真与假的弹性世界里表现实在的人性;另一方面因它对"人"生存群像的关注,借角色对白表达思想情感,与观众的观点形成交锋面,在观念的碰撞和辩论中达到探讨人性、探讨道德的效果。

(撰写:韩媛媛)

卡罗尔（2015）

【影片简介】

2000年，荷兰成为全球第一个同性婚姻合法化的国家，同性婚姻法于2001年生效；2015年6月，美国最高法院以五比四的投票结果裁定同性婚姻合法，成为全球第21个在全境范围内承认同性婚姻的国家；2019年5月24日，中国台湾地区同性婚姻法正式实施，成为亚洲第一个同性平权的地区……伴随着同性婚姻合法化在全球范围内进程的加快，表现同性之爱的电影也如同雨后春笋般接连涌现，LGBT群体逐渐出现在大众视野内，引发了广泛而激烈的关注与讨论，在公众对同性群体的接纳和认可方面，影视的制作与传播功不可没。

2015年由凯特·布兰切特与鲁妮·玛拉共同出演的电影《卡罗尔》在全球上映，获得奥斯卡金像奖、戛纳电影节金棕榈奖、金球奖等各大电影节最佳影片提名，同"断背山"一样，"卡罗尔"也成为同性群体的代名词。影片改编自美国作家帕特里夏·海史密斯在1952年发表的小说《盐的代价》，视角关注了女性同性恋群体，讲述了百货公司售货员特芮丝与上流阶层贵妇卡罗尔跨越性别的爱情故事。

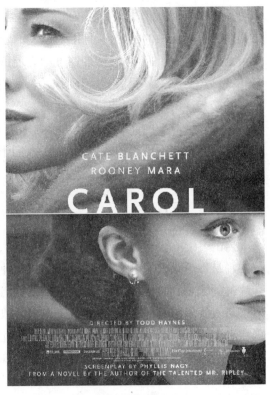

《卡罗尔》海报

【剧情概述】

《卡罗尔》的故事发生在1952年至1953年间，那是同性群体被当作过街老鼠人人喊打的年代，性别取向的异常被视作不伦。据作者帕特里夏·海史密斯在该小说的自序中说，这本书的创作灵感来源于她在百货商店当售货员的经历，她曾被一个身穿皮草大衣的金发女人深深

吸引,引起了她的兴奋和眩晕,随后便一气呵成地构思了一个发生在两个女人间的爱情故事,这正好对应着电影中卡罗尔和特芮丝第一次见面的场景,特芮丝就是作者海史密斯的化身。因涉及的题材敏感,离经叛道的同性之爱为传统道德和社会规范所不容,小说最初以匿名形式发表,却收获了热烈的反响,海史密斯复述了某种读者反馈:"对书中的两个主角来说,结局是快乐的,或者说她们想要共组未来。这本书还没问世之前,美国小说中的男同性恋或女同性恋者必须为自己的离经叛道付出代价,不是割腕、跳水自杀,就是变成异性恋(书上是这么说的),或者坠入孤独、悲惨甚至与世隔绝这种沮丧境地。"

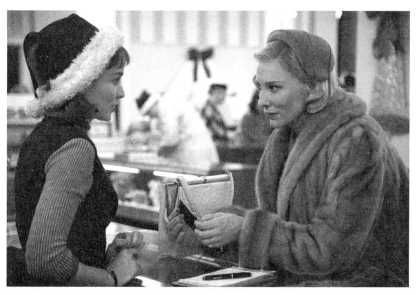

《卡罗尔》剧照(一)

在小说出版60多年后的今天,《卡罗尔》已不再受到道德与舆论的责难,它更像是一种宣言,平等并共情地关注着同性群体的情感与心理,不煽情,不渲染,它像是表现一场常规而平凡的爱情一样表现卡罗尔与特芮丝之间的情感发展,讲述她们从一见钟情、小心试探到相互了解、厮守终生的过程,当然其中也曾夹杂着狂热与迷恋、拉扯与猜忌,她们慢慢走入彼此的精神与情感深处,真挚虔诚地对待这份爱情;当然这也是一个有时代特色的爱情故事,它发生在19世纪50年代的美国,阻碍她们相爱的不仅有性别,还有来自阶层、年龄、社会地位等各方面的压力。若将卡罗尔这一角色改换性别,这便是一出"灰姑娘"般的爱情童话,表现的主题也无非是真爱至上的理念;而影片表现的是两个女人的爱情,它的意义正是打破异性恋在爱情中的独断,给予个体在情感中充分的自由与平等,爱的本质是包容与接纳,它是人们获取幸福的途径,幸福的权利不应被性别差异所剥夺。基于这一点,《卡罗尔》更像是一部存在主义的电影,萨特曾说:存在主义不把人当成目的,人仍在形成中。

【要点评析】

• **打破社会禁忌，相爱即是道德**

　　表现同性之爱的电影层出不穷，并在各大电影颁奖礼上斩获桂冠。1997年王家卫凭借《春光乍泄》获得第50届戛纳电影节主竞赛最佳导演的荣誉，而在第78届奥斯卡金像奖颁奖礼上李安以《断背山》摘得最佳导演桂冠，1993年在中国香港上映的《霸王别姬》以其克制隐晦的手法表现了程蝶衣与段小楼的情感纠葛，成为中国大陆同性电影的先声，影片也斩获了第46届戛纳电影节金棕榈奖。《霸王别姬》往后的20多年里，中国大陆因审查或自身创作的局限未能出现同类型的佳作，放眼世界，同性电影却迎来了繁盛期，《阿黛尔的生活》《月光男孩》《请以你的名字呼唤我》更是在近几年的各大电影节屡被提名或获奖。2015年上映的《卡罗尔》的独特之处在于，它将鲜少在电影中表现的女性同性恋群体搬上荧幕，深入女同性恋者的生活与心理，冷静而平实地呈现她们的处境，并随之延伸出女性的婚姻、社会地位、友谊等议题。影片导演托德·海因斯在接受采访时表示，真正让他感兴趣的是少数群体和亚文化群体为了生存不得不创造出的隐秘暗号，为了寻求群体的帮助而建立一种默契的认同感与归属感。导演力图为这种爱情发明一种语言，因为相比起男同性恋者的爱情，属于女同性恋者的爱情语言和描述很少。

　　影片对卡罗尔处境的设置呈现了多重主题的探讨，首先在婚姻家庭范围内，她的身份是主妇与母亲，用角色自己的话说则是"用了10年的时间将自己与外界完全隔绝，只为把丈夫和女儿留在身边"。而丈夫哈奇却扮演着"模范丈夫"的形象，婚后生活一直忙于生意从未与卡罗尔共同欢度圣诞节，正如艾比对哈奇的控诉："你用了10年时间来确保她的全部生活都围绕着你转，你的工作、朋友、家人。"这是一个绝望的主妇，她的生活单调而寂寞，只在日复一日的等待和消磨中度过。这是影片对婚姻生活中女性处境的关注，在夫妻共同体中，主妇的劳动是无休止的重复与消耗，却无法保证其精神需求的满足。而艾比却在一定程度上是卡罗尔精神的支撑，影片编剧菲利斯·奈吉表示，艾比在卡罗尔生活中的意义比原著中所描绘的更加深入，它是女性友谊情感与力量的象征，她们都是被孤立的个人，但她们相互取暖、相互支持，肩并肩对抗着来自外界的压迫与恶意。

• **在同性之爱中确定自我主体性**

　　《卡罗尔》的迷人之处不仅因它为同性之爱正名，以朴素平等的视角讲述一个相爱的故事，还因它也是一部表现个人成长题材的电影，无论是卡罗尔还是特芮丝，她们都在相爱的过程中探寻自我、发现自我，对彼此爱情的确认也是对自我存在、生活选择的确认：做怎样的人就过怎样的生活。而这种出自个人意愿做出的选择则鲜明地表现了人物自我主体的确立。

　　小说原著以特芮丝的视角切入，这是一个懵懂年轻的少女形象，"她的人生之路多舛，已经19岁了，一直感到彷徨无助"，"她有着自己的绝望，为她想要追求的人生和想要做的事情而绝望"。在影片开头，便表现了特芮丝犹豫而怯懦的性格特点，面对男友理查德共同移居法国的邀请，她始终敷衍搪塞而未做正面回应；摄影梦想一直存活在她的规划里却从未付诸实践；与

卡罗尔的交往被监听后，特芮丝深感抱歉，自认自私，不知道自己想要什么，却学不会拒绝，只是将重担推给对方。但这也是一个蜕变性的角色，她排斥佩戴圣诞帽获得了卡罗尔的赞美，又在卡罗尔的鼓励和帮助下真正拿起相机记录生活。在与卡罗尔的交往与相爱中，特芮丝逐渐摆脱了恐惧与绝望，打破了心中的沉重枷锁。如果说卡罗尔是特芮丝的欲望对象，特芮丝被卡罗尔吸引，那她最后便由被动走向了主动，由不会拒绝走向了勇敢争取。编剧菲利斯·奈吉特意将特芮丝的身份由原著中的布景设计师改为摄影师，意在表明她对卡罗尔爱情的确认与对摄影梦想的坚持同步。特芮丝在用镜头探索世界，同时也在探索自我，影片的摄影师爱德华·拉奇曼称之为"一个完美的隐喻"，特芮丝相机胶片的世界也就是她真实内心世界的镜像，镜头中的卡罗尔美艳而神韵饱满，这是她在镜头之外未能意识到的、对卡罗尔真实而明确的爱。

《卡罗尔》剧照（二）

如果说特芮丝在同性之爱中是摸索和体验的姿态，那么卡罗尔的行为便是对现有生活的拒绝与反抗，她要求的是获得新生。其扮演者凯特·布兰切特在谈到卡罗尔这个角色时表示，这是一个非常立体的角色，与涉世未深的特芮丝相比，她的生活经验更加丰富，因此她能预知她们的这份感情不会有结果。影片中的卡罗尔高贵优雅，经历了十年困守家庭之后，由妥协走向决绝。影片对卡罗尔的出场设定便是一个正在办理离婚程序的妻子形象，但她还在一定程度上妥协于丈夫的权威，应要求去参加家庭聚会、有意远离艾比，但在遇到特芮丝之后，她的离婚诉求越来越坚定而强硬。面对哈奇对女儿瑞迪单独抚养权的强硬争取，她深受打击却不曾退缩，未屈服于社会道德的指控而勇敢追爱，与特芮丝共赴圣诞之旅。卡罗尔是一个自始至终都知道自己要什么的人，在与特芮丝的爱情中她是主导者，给予彼此爱的力量与希望，在对苦痛的隐忍与承受中掌控着自己的生活，未曾妥协也未失尊严。在卡罗尔的身上，体现了女性对爱与美的渴求，体现了她们渴望摆脱男性附庸的身份而强调自我存在的价值，体现了她们希望自尊自爱地追求生活的意义。

两位角色的扮演者在谈到剧中人物的恐惧时曾说，特芮丝的恐惧来源于对生活轨迹的恐

惧,关于未来生活的选择和走向;而卡罗尔的恐惧来源于对神秘爱情力量的恐惧,它总是突如其来地发生,让人方寸大乱。而卡罗尔与特芮丝的相爱更像是两个孤独的人共同对抗生活的默契和宣言,情欲背后是深厚的忠诚,她们在同性之爱中确定自我主体性。正如她们唯美浪漫的性爱场面的配乐《友谊地久天长》,这是女性的情谊,这是同性之爱的坚定与默契。所以我们便能理解,她们对彼此以放手成全,爱是幸福的祝福而非占有。卡罗尔在给特芮丝的信中写道:"经历黑暗后我们的生活终将迎来永恒的光明,请相信我会尽一切可能让你幸福,所以我将做到我唯一能做的,放手。"被迫分离后,她们都用对彼此最好的方式生活着,正如传达着思念与关怀的电话两头,卡罗尔虽未说一句话,但她的手指在挂断按钮旁反复绕圈摩挲,只为能多听几声爱人的呼吸声;特芮丝则在通话中断后才说出一句"我想你",只为不让爱人承受着重担生活。作为母亲的卡罗尔,深爱着女儿瑞迪,却也强忍着锥心之痛割爱,放弃抚养权、坚持探视权,因为她选择对女儿最好的方式而非为自己着想的方式,这是她的另一种放手和成全。

在影片的结尾,特芮丝走向了卡罗尔,嘈杂的餐厅、热闹的人群、迷离的灯光,特芮丝环视四方寻找卡罗尔的身影,确认、相视、微笑。小说原著中这样剖白特芮丝的心理:"特芮丝笑了,这就是卡罗尔会有的动作,就是她以前所深爱,以后也会一直深爱下去的卡罗尔。哦,现在爱她的方式不一样了,因为她已经是个新的人了,就像从头来过,再度遇到卡罗尔,但遇到的还是卡罗尔,不是别人。无论在千百个不同的城市中,在千百个不同的房子里,还是在遥远的异邦,她们都会携手在一起。在天堂,在地狱,都是一样。特芮丝等待着。"这是有着明确自我意识的特芮丝主动的选择,这是爱的确认,也是自我的确认。

- **禁忌之恋,自然克制地表现无声的悲伤**

电影的开场镜头便是一幕水道铁栅栏的场景,接着转向街头熙攘的人群,镜头由一个男性引领穿过人行街角来到一个安静典雅的餐厅,餐桌两侧正在交谈的卡罗尔与特芮丝就这样出现在银幕上。海因斯称这是借用电影《相见恨晚》的手法处理《卡罗尔》的开头部分,即主要情侣在公共场合被次要角色撞见的镜头,由男性带领我们进入一个女性故事,因为这是一部关于女性的电影,并且它所描绘的是女性被逐渐发现的过程。一段禁忌之恋就这样在热闹的人群中被"监察",隐秘却暴露,终会出现在世人的眼光中。而电影也采取了倒叙的形式,由这幕"撞见"的镜头一转,叙述两人的相遇、相识、相爱的全过程,在经历了情感的危机与阻碍之后,镜头再次回到这一幕,这是卡罗尔与特芮丝的心理拉锯战,也是她们情感关系的重要转折点。

导演托德·海因斯在接受采访时曾表示,为了呈现角色情绪和故事氛围,他以自然主义的手法来捕捉影像,为此还特意选用了 Super 16 来拍电影,为的就是胶片的颗粒感,这种拟人化的质感能够带观众穿越回过去,增强影片的现实感与代入感。而为了表现 20 世纪 50 年代冷峻严密的社会道德的禁锢,以及这段同性之恋的隔膜,镜头经常穿过门道、玻璃和来往车流来呈现角色,人物的困境由镜头的困境烘托。凭借此片获得纽约影评人协会奖和波士顿影评人协会奖的摄影师爱德华·拉奇曼表示:"我们一直都在试图把环境作为人物表达情绪的一种方式,是用取景框来约束她们以表达压迫感。人物会被放在取景框最靠边的三分之一处,就好像她们无法从取景框里逃出去一样。这让观众觉得她们被框住了,被外力限制住了。"与之相对应的是,影片镜头通过大量的反射面捕捉人物脸孔,倒影或镜面的反射经常让人物本身变得模糊不清,在似真似假的真实与幻象中,人物的心理和情绪的流动被准确地捕捉,主观情感的表

达成为镜头表现的重心,角色的语言、表情、动作与环境氛围融为一体,看似被隐藏被忽视,只是放大了角色情感世界的混沌与朦胧。世界具象化的呈现中,渗透着精神层面对世界的理解。

《卡罗尔》是爱情电影,同时也是人物电影,所以色调、配乐的选用与角色的情感和心理息息相关,更是人物意识流动的具体呈现。影片背景追溯回20世纪50年代,电影的整体色调较昏暗阴沉,故事场景也多是夜晚的室内,封闭而紧凑,一方面突显当时社会思想观念的保守与狭隘,另一方面表现人物心理的压力与困境。少有的色调明亮的场景也以白色为主,发生在卡罗尔与特芮丝欢乐相聚的情节中,例如在影片的第31分钟卡罗尔开车载特芮丝穿过阳光斜照的街区,第60分钟亮白的茫茫雪景中两人驰骋在共度圣诞节的旅途中。这是影片中为数不多的欢乐场面,与压抑沉静的氛围形成了鲜明的对比,这是一种带有犯罪心理的"偷窃",她们偷窃了自由与快乐。

《卡罗尔》剧照(三)

镜头对卡罗尔与特芮丝的呈现多采用中景或特写,捕捉人物瞬间的神韵及心理,尤其值得关注的是那些微妙的、静默的情节,并无对白,只是光影在人物脸上出现或消失,静谧中隐藏的是人物的心理活动,是两人彼此的试探、享受,乃至犹疑。本片经常呈现由角色第一视角拍摄的镜头,在彼此的观望与对视中呈现情感的拉扯。影片中有两位主角相互目送的情节,第93分钟,车内的卡罗尔望着上班路上充满生机和希望的特芮丝穿过人群,热切的思念在眼角和嘴角洋溢;第110分钟夜晚的灯光相互辉映,特芮丝看着隐约模糊的夜景中依旧风情万种的卡罗尔离她远去,她若有所思也若有所失。这是出于两人主观视角的镜头,这是每一对相爱的人投向爱人的眼光,满怀爱意却有挣扎,只是无尽的情绪奔涌而出;这也是平等的相互的情感交换,卡罗尔与特芮丝在凝视对方时也在凝视着自己。

【结　语】

《卡罗尔》是如此的克制和宁静,不渲染、不煽情,观众跟随着角色情绪或情感的流动,让悲伤在无声中久久蔓延回味;《卡罗尔》又是如此的美好而有力量,两个相爱的人相互吸引、相互成长,挣脱一切犹豫和束缚走到一起,自尊而满怀希望,实现自我主体性的确认。影片采用自然主义手法表现人物的处境和选择,强调人物前后的心理和情感变化,但又因鲜明戏剧冲突的缺乏,在一定程度上使得角色潜藏的情感难以被观众捕捉到,这降低了共情的实现程度。注重呈现还是传达,这是电影作品中一个值得讨论的问题,而可以确信的是,尊重情感、尊重人性的电影一定值得被肯定与赞美。

(撰写:韩媛媛)

归　来（2014）

【影片简介】

2014年，张艺谋以最新作品《归来》从舆论风波中走来，携手著名作家严歌苓，实力演员巩俐、陈道明，演绎了一曲感人至深的倾城之恋。影片改编自严歌苓的小说《陆犯焉识》，剧本经过了两年的打磨才得以成形，在极具本土化倾向的讲述中，呈现着"等待"与"归来"的情感合奏，将历史风波中的人情向观众娓娓道来。影片以非竞赛单元展映形式亮相第67届戛纳电影节，获得第34届香港电影金像奖最佳两岸华语电影奖。

【剧情概述】

《归来》是张艺谋与严歌苓继2011年《金陵十三钗》后的又一次合作。小说《陆犯焉识》聚焦的是陆焉识的个人命运史，从十里洋场的纨绔子弟到西北荒漠的无期徒刑劳改犯，再到平反归家旧爱不识的零余者，其身份和经历的变动串联起从20世纪30—80年代的社会变迁史、家族兴衰史。小说大篇幅的文本是对陆焉

《归来》海报

识囚犯生活的描述，劳改农场的生死搏斗，形形色色的囚徒，陆焉识的心理描写。小说中出现频率最高的一个词便是"自由"，写尽了陆焉识一生向往自由却一直被囚困的生活，而他的自由却与对妻子冯婉瑜的歉疚和迷恋联系起来，新婚时躲避并叛逃，却在永别时深情眷恋，冯婉瑜成为陆焉识无望日子里的精神家园。

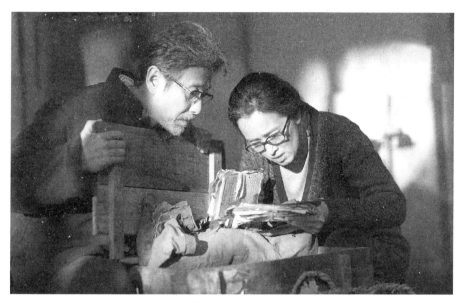

《归来》剧照（一）

小说《陆犯焉识》字数多达40万字，30万字写苦难，只有寥寥几万字写陆焉识平反后回家，而影片《归来》只截取了陆焉识从农场逃跑和归来的部分情节，隐藏了时代背景和人物背景的介绍，着力刻画陆焉识与冯婉瑜交错的"等待"与"归来"。为解决巩俐不会讲沪语的问题，故事发生的社会背景由上海变为北方某城，历史沉淀留白，人物关系简化，将故事的主要情节限定在陆焉识、冯婉瑜、丹丹一家三口之内，社会变迁由家庭情感冲突反映，历史的细节由现实细节反映。如果说推动小说文本发展的引线是陆焉识穷极一生对"自由"的向往、对冯婉瑜深埋心底而后知后觉的爱与思念，那推动电影情节发展的便是冯婉瑜的失忆。20年的生离死别，冯婉瑜一直活在对陆焉识的盼望与等待中，而当陆焉识活着回来的时候，她却得了"心因性失忆"，无法与眼前的陆焉识相认。影片就是在这样的错位与矛盾中展开情节，陆焉识想方设法、尽其所能地试图唤醒冯婉瑜的记忆，而冯婉瑜唯一坚持的就是等待与守候，是每月5号去火车站迎接要归来的"陆焉识"。

【要点评析】

• 从《陆犯焉识》到《归来》，历史与情感的双重变奏

严歌苓并未参与电影剧本的创作，只是在剧本完成之后略微改动了一些台词细节，而对于这次改编，她是满意的。她在评价《归来》时这样说道："张艺谋叙事手法凝练且具有透视感。这种没有控诉、没有煽情的叙述基调，低调地呈现出几个大时代留下的记忆。这种透视的叙事，使这个蹉跎的情感故事浓缩成一个关于忠贞和背叛、记忆和失忆的家庭史，也成了有多组对立辩证关系的寓言。"张艺谋个人也坦言，他无意去讲述"文革"灾难与宏大历史，也无意于重复《活着》对于个人的生存与挣扎荒诞性的表现，他只是选择小说的最后一部分作为电影的主题，如同静水深流一般，呈现个人情感。

作为"第五代"导演的代表人物，也是中国电影走向国际的领军人物，张艺谋的身上总是背

负着期望与压力、荣誉与争议,他的每一部作品都备受关注与讨论。1988年《红高粱》横空出世,对红色色调与地方民歌的大胆利用,张扬热烈、奔放粗犷,镜头语言出奇地表现了人与自然野性的力量,以其实验性和先锋性在当时异军突起,张艺谋也凭借此占据了影坛的一席之地。2002年获得第75届奥斯卡金像奖最佳外语片提名的《英雄》开创了中国电影面向国际市场的商业大制作模式,中国电影创作也渐渐转向了以"票房"为导向的资本浪潮。而面对后来毁誉参半的《满城尽带黄金甲》《三枪拍案惊奇》等影片,张艺谋解释他"只是在做一些很勉强的事情",或许我们可以这样理解他对《归来》的解释:"不是说我现在浪子回头了,我压根没怎么变过。"所以我们才能看到像《大红灯笼高高挂》《金陵十三钗》等为张艺谋挽回声誉或为其正名的影片,这是一个严肃的、一直在学习的创作者。在2014年纽约大学举办的"李安对话张艺谋"电影大师对谈活动中,张艺谋坦言"能排除干扰,拍我自己想要的电影是我最大的梦想",背负着荣誉和期望也就同时承受着身不由己的压力,而关键是我们能否看到张艺谋想要真正表达的是什么。

《归来》便是张艺谋在日益浮躁的时代沉下心来的诚意之作,他要讲述的是一段感人至深的爱情故事,它关乎坚守、期盼、等待,也关乎愧疚、弥补、原谅,将时代化为背景,精心雕琢出一个家庭、一对阔别已久的夫妻,他们对那段已是身心烙印的过往只字不提,他们面对当下的人伦情感,学会原谅与补偿,学会陪伴与珍惜。

- **影片风格返璞归真,用画面讲故事**

张艺谋电影的视觉艺术一直以色彩张扬、形式极致著称,《红高粱》《英雄》《大红灯笼高高挂》《金陵十三钗》,包括2018年的最新作品《影》,无论是浓烈的红还是深沉的黑,他总是选用大胆而显露的色彩,凸显出情感的力度和浓度,冲击着观众的视觉。对于一直以来的创作传统,张艺谋也声称自己在用画面讲故事上不遗余力。而《归来》的创作似乎"反其道而行",返璞归真。

影片场景的选择更倾向于现实化、日常化,呼应着家庭情感主题的确立,镜头也大多限定在冯婉瑜的客厅居室、陆焉识临时居住的门房,以及社区街道、纺织厂、火车站等。与此同时,道具的选用也紧密贴合年代,还原历史细节,公共汽车、街道宣传栏、横杠自行车、瓷缸杯在影片中也时常出现。在以人物角色为重心的"演员电影"中,人物引领着情节的走向,所以张艺谋戒除了以往广阔宏大的镜头,场景为表现人物的行为与情感服务。值得探讨的是,影片虽意在表现人物,却鲜少台词,仅完成一种视觉化、听觉化情感的呈现。凭借此片获得第51届金马奖最佳音效提名的声音指导陶经表示"背景声音对情绪氛围的烘托是浑然一体的",影片力图不让观众察觉到录音部门的存在,只是察觉到人物、时代、感情的存在。在影片开头陆焉识潜逃回家的情节中,黑色的主色调中亮着几盏微弱的灯光,没有配乐也没有对白,只有自然的雨声、鸣笛声、脚步声、门锁旋转声等,导演只是通过镜头的速度和转换来凸显戏剧的张力,完成角色之间的心理博弈,表现人物的焦灼与紧张。无论是场景、道具,还是台词、音效,《归来》都更简单自然、克制纯粹,使得观众更关注故事本身,影片并不会让你掩面痛哭、完全释放,却总是让人眼中含泪,在情绪的蔓延中久久回味。

对陆焉识和冯婉瑜两个角色深入人心的塑造,当然离不开陈道明和巩俐二人炉火纯青的演技,两个人的默契合作更是撑起了整部电影,被誉为"旷世组合"。陈道明在谈到对陆焉识的

演绎时表示:"我的表演本来就不是'加法'的表演方式,这个人物也不可以'加法',这个人物的情感流露、语言流露、行为动作都是不允许那样的。"凭借着对角色的精准理解,我们看到了一个书卷气十足却又一身傲骨的陆焉识,陈道明天然去雕饰的演技使得人物更加真实可感,却又流淌着意蕴浓浓的情味,写实又着意。加之小说原著中对陆焉识丰富紧实的刻画,我们更容易理解和体会,这是一个饱经风霜,只盼与妻女团聚的丈夫与父亲。《归来》是巩俐与张艺谋的第八次合作,张艺谋对巩俐的表现评价为"收放自如,张弛有度",对一个失忆症病人的演绎,巩俐避免了人物的道具化,将冯婉瑜的温婉坚韧表现得淋漓尽致。

《归来》剧照(二)

 影片镜头多采用近景与特写,尤其是表现陆焉识和冯婉瑜面部神态与动作的大特写镜头,聚焦着两人情绪的流动与变化,在或舒缓或紧凑的节奏中推进着剧情。影片中多次出现"读信"的情节,夕阳斜照进屋内,炉子上煨着汤药,静谧无声中文字变成了音符,一个深情地读,一个专注地听,"戈壁的春天到来,小马驹出生",或是"梦到丹丹跳舞,像一个小仙女",正是在这样家常化平实化的信件朗读中,陆焉识和冯婉瑜对"归来"的期盼跃然呈现。在影片的第70分钟,陆焉识试图以钢琴演奏的方法唤醒冯婉瑜的记忆,他估摸着冯婉瑜上楼的时间,双手摩挲,小心翼翼地弹奏着一曲《渔光曲》。伴随着镜头在两人间来回切换,悠扬婉转的琴声时而清晰时而模糊,冯婉瑜一步步迈着楼梯台阶走上楼来,表情由好奇惊讶转为欣然默认,步伐也随之加快,当她开门而入看到陆焉识弹奏钢琴的背影时,眼中噙满泪水,沉默着一步步向前探去,颤抖的右手慢慢举起伸向爱人的肩膀,此时一滴眼泪落下,重逢相认的时刻似乎就在眼前了。心不在焉的陆焉识一直担心着此法能否奏效,他心急如焚却又不敢回头,而当冯婉瑜的手搭在他肩膀的那一刻,琴声戛然而止,他眉心舒展,强忍啜泣而不能,回头、确认、相视、拥抱,这是他期盼已久的时刻。五分钟的演绎一气呵成、自然流畅,情绪的拿捏精准到位,情感的细节通过画面传达,导演张艺谋对这一段的表演更是赞叹有加,"不着一字,尽得风流"。

 同样是在用画面讲故事,《归来》显然更自然内敛。

● 此心归来，何处是吾家？

影片前 30 分钟的剧情主要讲陆焉识潜逃回家，只为在阔别十几年后能与冯婉瑜见上一面。寒冬雨夜里，衣衫褴褛的陆焉识排除万难跑回家门口，却被冯婉瑜锁在门外，而女儿丹丹为了在舞蹈表演中跳主角而向上级告密了陆焉识与母亲相会的约定，于是火车站的天桥上演了一出痛苦别离的悲剧。这是张艺谋对历史的回应，正如影片第一个镜头呈现的滚滚车轮旁如蝼蚁般蜷缩在黑夜中的陆焉识，个人毫无尊严可言，人伦亲情不值一物。这也是对陆焉识和冯婉瑜"倾城之恋"的铺垫，陆焉识不顾个人生死与冯婉瑜会面，这使得他对婉瑜的默默守护与倾心付出感恩和愧疚显得更合理、更有说服力。

这是一段荡气回肠的"倾城之恋"，在家庭叙述中，它意外体现了爱情至上的原则，甚至超越了人伦亲情。女儿丹丹为了自己的舞蹈梦想阻挠母亲去见陆焉识，冯婉瑜却驳斥她"从小到大什么事都为你想，这件事要为你爸想"，这是中国电影中鲜少的对爱情的直接宣扬，却也是一种错位的、遗憾的爱情。想念的时候，天各一方；已然遗忘，却近在眼前。陆焉识对冯婉瑜的情感不单是一种爱恋与思念，还有深沉的歉疚和懊悔，而他急切地想要唤醒冯婉瑜的记忆，其中也夹杂着补偿心理，他期待心灵的回归。李安评价此片时说这是一部"存在主义"的电影，片中人物一直在寻找自我和确认自我主体。如同西西弗推石头，冯婉瑜每月 5 号等候在火车站接爱人，陆焉识千方百计地让冯婉瑜想起他，寻找组织帮助出示公函、模拟车站相见、借老相片、弹钢琴，却也都是徒劳。在冯婉瑜眼里，他已然变成了那个每天准时到家里来的念信人，陆焉识也陷入忧虑，他已不再是陆焉识，而是扮演着"念信人"的角色。身份的缺失和错位使得他无比尴尬，他归来的意义已不是夫妻团圆，而是弥补和陪伴，这是对 20 年来错过人生的补偿，他是否是"陆焉识"已不再重要，重要的是接近并照顾冯婉瑜的生活。想通了这一点，他便确认了自我，借着"念信人"的身份，修复了冯婉瑜与丹丹的母女亲情。又是一个新年，陆焉识在无奈和悲伤中睡去，冯婉瑜走进他借住的小杂屋，端上了一碗热腾腾的饺子，这是遗憾中的一丝温情，或许也是陆焉识与冯婉瑜默契的和解，在被时间和时代耽误而戏谑地错过之后，他们转换了原本的身份，学会了珍惜和相伴，这是一种"归来"。

陆焉识的另一种"归来"是对女儿丹丹的包容与原谅，分别 20 余年的父女二人，未有多少深厚的亲情可言，对家庭的拖累使得丹丹对父亲抱有偏见与仇恨，她剪掉了父亲所有的照片，检举父亲逃跑的路径，丹丹的无情与冷漠刺痛着陆焉识；而陆焉识却也因为父亲身份的缺失而歉疚，原谅了丹丹。丹丹那一声"爸"使得两人冰释前嫌，一切都来得及弥补。而当得知冯婉瑜受到方师傅的欺辱之后，陆焉识拿起掌勺只身前往郊区方师傅的家为婉瑜讨说法，见到的却是方师傅被捕后留下的孤儿寡母，在那一刻，陆焉识心软了，不管方师傅犯过什么错，而眼前的女人却是另一个绝望地等待丈夫归来的"婉瑜"。这是陆焉识对人的态度，也是他对历史的态度，个人承受着太多历史的重担和苦痛，他给人以最大限度的谅解与宽容。

影片的最后一个镜头，是很多年后一个普通的"5 号"，那是陆焉识信里说要归来的日子，那是冯婉瑜期盼了 20 多年的日子，她一如既往地早早起床、梳洗打扮，车轱辘在厚厚的积雪上压出一道延长的车辙，那是陆焉识用三轮车载着她去车站接她的爱人。两人静静地立在飘雪的人群中，冯婉瑜向着出站的方向翘首盼望，陆焉识举着写有自己名字的名牌迎接自己，一直等到人潮散去大门紧闭，也还会有下一个"5 号"。张艺谋坦言，这一幕是他在影片开拍前就

定好了的,只是陆焉识亲手写名字举牌子的情节设置是巩俐提议的,这是影片的神来之笔:陆焉识等待自己的归来。他未能"归来"的是什么,每一个观众自有答案。

《归来》剧照(三)

【结　语】

爱情是电影创作永恒的主题,而《归来》在对人情人伦的讲述中又鲜明呈现着历史与时代的缩影,在彼此的交融烘托中演绎着一曲旷世之恋。对于影片的评价,也有不少观众诟病其剧本略显单薄,影片一个小时的时长都是陆焉识试图唤醒冯婉瑜记忆的情节,略显拖沓,"等待"这一意象的重复也易造成审美疲劳。而影片对小说原著的剧情省略也易使电影情节突兀、刻意,对于未读过原著的观众,所获得的共鸣和感染会相对减弱。然而,对于这样一个题材敏感的故事,张艺谋有意规避红线,而以婉转含蓄的方式呈现人的情感与命运,实属不易。从影片的完成度上来说,《归来》可圈可点。

(撰写:韩媛媛)

素 媛（2013）

【影片简介】

每当听闻社会上儿童遭性侵事件发生时，我们总会想到一部韩国电影《素媛》。影片于2013年在韩国上映，由知名导演李濬益执导，薛耿求、严志媛、李来等联袂出演，曾获得第34届韩国电影青龙奖最佳影片奖、第50届百想艺术大赏电影类最佳影片和最佳导演等多项提名。《素媛》自上映以来好评不断，并随着每一次儿童被性侵新闻的报道而走进大众视野，这不仅因为影片对社会性侵话题的热切关注，更因其深切讲述了受害人在身体和心理层面遭受的惨重伤痛，而且表达了对新闻媒体和司法系统的质疑，发人深省。

【影片概述】

影片根据真实的社会事件改编，犯罪嫌疑人赵斗顺于2008年12月在京畿道绑架性侵了当时还只有8岁的受害人，对其身心造成了难以磨灭的重创，但犯罪嫌疑人以其酒精中毒为借口拒绝认罪，法官在审理此案时竟听取了嫌疑人的说辞，只将其判处了12年有期徒刑。这也就是当时轰动一时的儿童遭性侵案件，自《素媛》上映后该案件便被称为"素媛案"，它使公众对儿童遭性侵事件的关注愈加热烈，也使相关机构对儿童基本权益的保护越来越全面而严密。

《素媛》海报

影片名字取自性侵事件受害者素媛的名字，这是一个出身在普通职工家庭中8岁的小女孩。一个下着大雨的清晨，同行的校园伙伴早已出发，因父母工作繁忙，素媛只好一个人打着伞步行去学校。就是这样一个普通的早晨，就在这一条普通的上学路上，素媛惨遭毒手。她被

犯罪嫌疑人强行拖至废弃仓库实施性侵,并施暴毒打,这一切使素媛的身体遭受严重损伤,全身淤青肿痛,血肉模糊,直肠到大肠顶端多发性创伤与撕裂。生命虽然抢救回来,但素媛一生都要承受着"人工肛门"的负累,与排便袋打一辈子交道。身体的病痛在慢慢康复,但心理和精神的创伤难以愈合,终生伴随……

【要点评析】

● 真实事件改编,聚焦儿童遭性侵案

电影《素媛》根据真实事件改编,聚焦儿童遭性侵案。导演在对影片的处理上采用自然主义的手法,按照事件的发生顺序拍摄,克制内敛地呈现事件的发生及后续发展,又着重强调了受害者素媛在惨案发生前后的心理与情感的变化。影片开场15分钟,是对素媛成长的家庭与社区环境的展现。其父亲是普通的工厂职工,母亲经营着社区街道旁的小卖部,怀孕已数月却还在犹豫要不要生下来,经济状况拮据的一家人却也是安稳平静,其乐融融。影片以及其克制隐晦的手法仅用了5分钟讲述性侵事件的过程,随后便是围绕着性侵事件的曝光,从家庭内部到社会公众、司法部门等各方面的表现和应对。影片始终聚焦性侵案件,在着力表现受害者素媛从身体到精神的痛苦之外,还对宏大的社会环境和司法系统进行了全方位描述。

正如素媛对社会非议的抗议:"那个大叔让我给他撑伞,我也想过直接走,但我觉得该给淋雨的大叔撑伞,所以就给他撑了,但人们都说是我的错,谁也不夸我。"这是受害者一贯存在的犯错心理,善良之心在悠悠之口中成为对方犯罪的诱因,明明是无辜的受害者,却要承受着指责和批评,无任何公平和体恤可言。中国台湾地区的作家林奕含在其具有自传性质的小说《房思琪的初恋乐园》中真切阐述了她年少遭遇性侵后心理和情感的变化,书中充斥着"羞耻""丢脸""我做错了什么"等懊丧与疑问,更指出了身为受害者却要为事件的发生而道歉的扭曲心理。这是社会偏见和歧视的隐形谋杀,也是对人的尊严与自爱的反噬,由"被害"带来的"不齿"是一生都挥之不去的梦魇。林奕含在接受采访时曾说她是一个废人,因为她眼睁睁看着施暴者逍遥法外却什么都做不了,而她每天都在想要不要自杀。这是一种深陷沼泽的无力感与绝望感,自从她被侵害的那天起,苦难的一生就被定义了。就像素媛所说的,她多想第二天一睁开眼睛就穿越回过去,她想回到伤害未曾发生的时候,所以她总是努力睡去,但每一次醒来发现还是一如往常,她满心悲伤。

性侵事实带来的伤害并没有随着犯罪嫌疑人的被逮捕而终止,性侵一旦发生,伤痛便是永久性的,这是一个谁都无法逃脱的宿命。身体的伤痛会慢慢被治愈,但精神和心理的创伤会随时间在一次次的回忆和懊恼中发酵膨胀,甚至自我吞噬。面对着被侵害的事实,承受着身体的巨大伤痛,素媛从未掉过一滴眼泪,但因躲避媒体的曝光追赶,导致排便袋泄漏、大片污秽沾染着衣服和床单时,她号啕大哭,深陷绝望,推搡着父亲让其远离。她用毛巾把自己严严实实地遮盖住,杜绝与外界交流,因为觉得丢脸。再次路过事发地点时,她依旧承受噩梦的折磨而慌张窒息。媒体蜂拥而至的报道与曝光以及司法警察的调查指证是对素媛造成的二次伤害,这些行为使遭性侵事实在她心里一遍遍重演,渐渐清晰的细节正是一把把刺向她心里的刀。

《素媛》剧照（一）

受害人"素媛"角色的呈现是影片的重中之重，她鬼怪机灵，善良懂事。觉得自己已经长大能自己处理事情了，所以遭遇伤害后自己主动向警察报案。手术后伤痕累累的素媛第一次与父亲面对面，她静静地躺在病床上，瘦小的身体无一处完整未损，一如往常地问候父母，她忧虑因自己的出事给爸爸的工作添麻烦，她主动讲述犯罪嫌疑人的样貌特征，牵挂着要尽快抓住坏人不能再让他去伤害其他同学。素媛平静地讲述着自己的遭遇和担心，未曾号啕大哭委屈抱怨，就像只发生了一件普普通通的事情，而身旁的父亲却早已泣不成声不能自已。这是一个懂事的善良的小天使，却也是一个平凡而普通的小孩子，有着朴素的愿望。素媛讲述着自己出院后最想做的事情就是去学校见朋友、看着妹妹出生。但她也忧虑，害怕排便袋会弄脏妹妹，担心妹妹更漂亮爸妈会偏心。这是一个天使遭遇魔鬼陷害而被拖入地狱的故事，影片用大量的特写镜头去呈现素媛身体的巨大创伤，凌乱黑暗的废弃旧仓库，血肉模糊的幼小身体，奄奄一息的素媛用沾满鲜血的手努力够着电话求救，导演用直白显露的鲜血镜头毫不遮掩地呈现惨状——这并非意外而是人祸，犯罪嫌疑人应该要受到应有的惩罚，被性侵的儿童理应得到更多的尊重和帮扶，而不仅仅成为公众舆论的讨论对象。

- 与爱同行，生活总在继续

《素媛》电影的成功不仅在于题材的敏感性与特殊性，还在于它不通篇沉浸于悲剧叙事。在紧张悲愤的情感节奏之外，更有舒缓温润的人情关系的塑造，苦难中透出温暖明亮的光，并非意在稀释悲伤，而是展现美好人性的力量。素媛出事后，影片以新闻报道的形式展现了人与人之间的隔膜，而亲属好友的帮扶和关爱则展现了彼此情感的互通与体恤，人们在共情中找寻重新面对生活的勇气。

影片侧重展现素媛在遭受性侵后逐渐克服恐惧，走出伤痛阴霾的心理与情感变化。而在这条叙述主线之外，影片还着力刻画了朴素的人性。素媛妈妈与荣植妈妈在消除了怀疑与隔阂后和好如初，素媛爸爸感激地接受了好友伸出的援助之手，还有来自同校家长和工友自动发

起的募捐,孩子们将祝福变成文字和图画贴满了素媛家整个玻璃门,这一刻,没有偏见和疏远,大家都在为这个可爱善良的孩子尽一分力量。向日葵中心负责素媛心理治疗的阿姨,她的女儿因同样的遭遇而走向死亡,她对素媛的疼爱和呵护源于一个母亲内心深处的感同身受,她懂得痛苦的深度,所以珍惜情感的厚度。这似乎也是一个参照,警示着观众:素媛绝不是全世界唯一受难的孩子,她只是全世界受难孩子中的一个,她也是一个家庭的爱与期望。抢救手术成功,素媛脱离了生命危险,但这无法阻挠一个母亲的自责,她将一切罪责归咎于自己对女儿"走大道"的叮嘱,这是她心里永久的懊悔和遗憾,无辜的人要承受一生的歉疚与自责。从一开始诅咒"为什么只有素媛遭遇这样的事,不如让所有的孩子都遇到这种事",到后来为自己狠毒的想法而惭愧,素媛妈妈的内心也得到了治愈。

凭借此片获得第50届韩国百想艺术大赏电影类最佳男主角奖项的薛耿求饰演的是素媛爸爸一角,这是一个坚毅而温暖的父亲形象。面对素媛对异性敏感抗拒的心理阴影,他借"可可梦"卡通布偶服装慢慢接近素媛,每到夜深人静时就悄悄到病房看望女儿,在与素媛无声的交流互动中带给她关爱和呵护。重返校园的日子里,素媛爸爸每天穿着布偶服装小心翼翼跟在后面,守护着女儿的安全,从不缺席;面对着女儿因排便袋声响产生的尴尬难堪,他别出心裁地将装满糖果的挎包放在女儿的床头。父爱无声,父爱如山,素媛爸爸默默守护着女儿,想要的只是素媛纯真美好的笑容,希望她能够像其他普通的孩子一样在爱中健康快乐地成长。被女儿发现"可可梦"是他扮演的时候,他手足无措的样子就像一个做错事的孩子,痴痴地站在那里,汗水与泪水交织,素媛牵起他的手,为他擦去脸颊上流淌的汗水与泪水,这是对父亲的接受和拥抱,这是一个父亲想要的一切。

《素媛》剧照(二)

"素媛"在韩文中与"希望"同音,象征了亲情和守护同在。正如影片镜框中的文字"最孤独的人最亲切,最难过的人笑得最灿烂,因为他们不想让对方承受同样的痛苦",每一个人都在为爱努力,日子看似恢复了往常的平静,但不再提起并不意味着没有发生,凡常的生活表面下或许早已是波涛汹涌,只是彼此都因不想拖累影响家人而选择默默承受,但那颗沉默与恐惧的

种子悄然在内心发芽,这样的和解与新生是有瑕疵的。在面对有关机构将性侵事件定义为事故还是案件的提问时,素媛爸爸怒不可遏。"事故"意味着要默默接受命运的玩笑,要忍气吞声地承载这一切伤痛,是苟活。而受害人要选择怎样活着呢?这是受害者深沉的悲哀与绝望。素媛解释奶奶"哎哟,疼死了"的口头禅时说这是人活在这个世上的理由,活着伴随着伤痛,与痛苦相依附,也与爱和陪伴常相随。影片的最后一幕里,早早放学回家的素媛拿着亲手制作的模型飞机躺在弟弟旁边,笑容洋溢地举着它飞翔,对弟弟说了一句"你能来到这个世界上真是太好了",这或许是素媛对于新生的态度吧,尽管生命总是脆弱而充满苦难,但她还是拥抱和迎接希望,美好的愿景总是在内心自然萌生,生活也还是要一天天过下去。

- 质疑与反思同在,电影是社会的良心

性侵事件发生后,媒体为追求新闻的时效性和独家报道,毫不戒备地曝光了素媛的身份信息与治疗医院,让一个孩子的苦难与羞耻毫无遮拦地成为他人议论的对象。面对记者与镜头的穷追不舍,母亲绝望地苦苦哀求阻拦,父亲拖着孱弱的素媛在医院的楼道阶梯间奔跑逃亡,这使素媛的内心蒙上了巨大的阴影,她不明白自己做错了什么,为什么她要逃。本是受害人的素媛一家成了"逃犯",逃离的是偏见和歧视,是大众刀剑般犀利狠毒的眼光。这是影片对新闻媒体的质疑和批评,新闻要求的是真实,而新闻人是否应该首先怀抱着职业道德做事,是否应该守护着被害人的隐私作为报道的界限。他们的行为是对素媛自尊心与羞耻心的一次重创,受害者或许不需要关注与同情,他们需要的是平静。

在影片最后的法庭宣判中,法官认定了犯罪嫌疑人酒醉的说辞而只判了其12年刑狱,并驳回了原告的赔偿申请,全场骚动不安,群情激愤。面对这不公平的判罚,素媛爸爸强忍着泪水抱着头,几近崩溃;妈妈泪眼婆娑,嘶喊着抗议:"这是我们死里逃生的孩子啊,12年后我们的孩子才多大你知道吗!"在一片抗议的喧闹中,审判长只撇下一句"就只判12年"便云淡风轻地退场了,素媛爸爸默默走向审判席,拿起检察官席的席卡想要亲手解决了犯罪嫌疑人,素媛冲进审判庭一下子抱住了爸爸的腿,哭喊着"爸爸,不要这样"。全场都安静下来了,这是一个孩子对爸爸的保护,这是受害者承受的又一次伤害与绝望,这更是对法律赤裸裸的羞辱,因为它未能保护弱者,却放纵了罪人。"素媛案"的影响力未在法庭审判结束后就戛然而止,在社会真实的案件发生后,由于民众的抗议和游行,韩国国会提高了对儿童遭性侵犯犯罪的量刑标准,时任韩国总统的李明博也出面向全体国民道歉,韩国也于2012年通过了"性侵儿童惯犯化学阉割"法案,成了亚洲首个推行化学阉割的国家。

自1998年,韩国取消"违宪"的电影审查制度,建立电影分级制以来,涌现了大批优秀的作品,它们关注现实,秉承着对人权与人性的弘扬和捍卫,反映社会的黑暗与不公,关注弱势群体的生存状态,为韩国电影的发展乃至法律体系的完善做出了突出贡献。于2011年上映的《熔炉》同样也聚焦儿童遭性侵主题,该影片取材于2005年光州一所聋哑人学校的真实事件,相较于《素媛》而言,《熔炉》更深沉绝望,正义未得到伸张,犯罪者逍遥法外,被侵犯的孩子走上了绝路而难以回头。正如影片中的知名台词:"我们一路奋战,不是为了改变世界,而是不让世界改变我们。"它促使韩国警方组成专案小组重新侦察此案,韩国国会也通过了"性侵害防止修正案",亦称"熔炉法"。获得第88届奥斯卡金像奖最佳影片的《聚焦》同样关注儿童性侵,但它主要围绕案件调查中新闻记者的所作所为展开情节,2001年《环球报》的"聚焦小组"决定对虽

已结案但尚有漏洞的"教父乔根性侵儿童案"展开全面调查，无形中背负着挑战教会恶意诽谤的压力，但他们在重重阻力下坚持对案件深入挖掘，最后发现仅波士顿地区就有87名教父曾受到性侵指控，而早已知情的主教为了维护教会的荣誉和颜面包庇了多名有性侵儿童行径的教父，"聚焦小组"在收集了大量的证据后决定超越对教父个人的指控从而上升到对整个法律体系和诉讼制度的修正。

无论是《素媛》，还是《熔炉》《聚焦》，题材与情节虽是阴暗的，却照亮了人们的内心，使人们相信抗争的力量、人权的力量。当电影直面现实的时候，它便成了社会的良心，它们不再颂扬社会光鲜亮丽的一面，它们在最黑暗、最绝望的地方挖掘话题，表现小人物的悲惨遭遇和无奈抗议，克制地记录下这一刻，让人们去铭记和评判。这不是观众对电影的要求，而是电影人对自身的要求。

【结　语】

根据社会真实事件改编，聚焦儿童性侵话题，这样的电影存在本身就有极大的社会价值。在社会文明发展的进程中，《素媛》的出现呼吁社会公众对受害儿童、受害家庭有平等尊重的关注与帮助，寻求新闻媒体对隐私和人权的维护、司法机关公平公正地审判，甚至推动相关法律制度的完善。由此看来，电影也可以成为一个社会的良心，是另一种以道德为目的的要求和约束。影片突出展现受性侵遭遇的苦痛和绝望，让人们警示与反省，却也有来自亲情和普通人情的互动和帮扶，阴郁黑暗中闪耀着人性之光。突出事件的悲惨与强调爱的力量并不冲突，我们应尽最大努力去防范犯罪，而当罪恶发生时，我们尽最大可能地用真挚善良的爱去保护他人。《素媛》以自然流畅的叙事能力，实现了现实性与艺术性的双向兼顾，是现实题材改编的成功案例。

（撰写：韩媛媛）

少年派的奇幻漂流(2012)

【影片简介】

《少年派的奇幻漂流》是根据扬·马特尔于2001年发表的同名小说而改编的一部3D电影。原著小说不仅获得过曼布克奖,还在《纽约时报》的畅销书排行榜上停留长达一年多的时间。小说的故事吸引了制片人吉尔·内特的注意。内特与福斯制作部总监伊丽莎白·盖布勒花了几年的时间构思这部影片。最终确定由李安指导拍摄,而改编原著的任务则指派给了凭借《寻找梦幻岛》入围第77届奥斯卡最佳改编剧本奖的大卫·马戈。本片由苏拉·沙玛饰演少年时期的派,拉菲·斯波饰演作家,伊尔凡·可汗扮演成年派,阿迪尔·胡山饰演派的父亲。2013年,该片在第85届奥斯卡奖颁奖礼上包揽了最佳导演、最佳摄影、最佳视觉效果、最佳配乐、最佳影片、最佳改编剧本、最佳音响效果、最佳电影剪辑、最佳音效剪辑、最佳原创歌曲、最佳艺术指导等多项奖项,同时荣获了第70届美国金球奖最佳电影配乐、剧情类最佳影片、最佳导演等多项大奖。自2012年11月22日上映以来,《少年派的奇幻漂流》的全球票房达到了6亿元,得到了各国观众的热烈好评。《深圳特区报》评价影片的节奏把控悠然自如,不急躁亦不拖沓,不喧杂也不沉闷。影片在商业片与文艺片之间找到了最佳突破点。电影以明艳温和的色调、柔美神秘的音乐、简单明晰的故事、时隐时现的哲思指引观众挖掘故事背后的奥义。《好莱坞报道》则认为:李安在这个关于少年和孟加拉虎一同在救生艇上漂流求生的故事里,创造了惊人的奇观。

《少年派的奇幻漂流》剧照(一)

【剧情概述】

小说《少年派的奇幻漂流》包含现实和回忆两个部分。作家想收集一些写作素材,他听闻少年时期的派曾有过一段离奇的经历,于是他来到成年派的家中听派讲述这一段见闻。少年时期的派家中经营着一家动物园,他认为每一只动物都有灵魂,包括那只最凶猛的孟加拉虎理查德·帕克。后来由于经济萧条,市政府不再支付动物园的庞大支出,派全家便决定带上动物们迁往加拿大寻找新的谋生之路。不料,一家人乘坐的轮船在海上遇到了风暴,在派讲述的第一个故事中,只有他上了救生船,同时还有摔断了腿的斑马、老虎理查德·帕克、一只鬣狗和一只叫橙汁的母猩猩。在他们一起航行的过程中,鬣狗咬死了斑马、吃掉了猩猩,却在攻击派时被老虎理查德·帕克一口咬死。此时,小船上只剩下了少年派和成年的孟加拉虎,老虎理查德·帕克的存在使派活在被吃掉的担心里,无暇顾及失去至亲的伤痛。正是这一份恐惧让少年派时刻保持清醒和斗争的意识,在经历了敌对、抗衡到和平共处之后,他们的小船被冲到了墨西哥海岸,派获救了,老虎理查德·帕克去了丛林。关于这段经历,派还有第二个版本:他和母亲、厨子、水手同时跳上了救生船,数天之后饥饿难忍的厨子吃掉了骨折的水手,在与母亲争执的过程中用刀捅死了母亲,却又因为内疚而被派杀死。最终,只有派一个人留在了小船上并漂到了墨西哥海岸获救。在影片的结尾,作家问成年派哪个故事才是真实的,派却反问作家相信哪一个,从而给观众留下了想象的空间。

【要点评析】

一、教徒的信仰:上帝未曾遗忘我

影片的开始由一连串的长镜头组成,一系列的全景、近景和特写镜头将一个平静祥和、种类繁多的动物世界呈现在了观众眼前。同时,升格镜头的运用也将整个动物园的节奏变得缓慢、平和。首先映入眼帘的是一只摇晃着尾巴、吃着树叶的长颈鹿,这里运用了固定长镜头,将长颈鹿固定在画面的左边,这时,右边树丛里有一只鬣狗缓慢走了出来。阳光将画面一分为二,长颈鹿沐浴在阳光下,浑身上下散发着一股懒洋洋的夏日气息;而鬣狗从阴影中慢慢出现,自始至终站在灌木丛中。不难看出,鬣狗对长颈鹿有着"非分之想",但碍于体型的巨大差异并没有鲁莽行事。这个画面中光线的明暗对比暗示了自然界弱肉强食的生存法则,食草动物终究会成为食肉动物口中的美味。这也为影片接下来鬣狗吃掉斑马、咬死猩猩的情节埋下了伏笔。在这一长达三分多钟的片段里运用了多处固定长镜头,摄影机不动,将拍摄时间延伸,等待动物出现在镜头中。有成群结队的食草动物如斑马群、鹿群;也有形单影只的肉食动物如豹、蟒蛇等。同时,也有运动长镜头的运用,对猩猩在树枝间活动的场景做了移动式的记录。值得注意的是,出现在 3 分 52 秒的这一场景的最后一个画面:一只小鸟站在池塘的荷叶上,此时水中慢慢出现了孟加拉虎理查德·帕克走来的倒影。从出现到消失都只能看到理查德·帕克在水中的倒影,无疑给观众留下了好奇和想象的空间。整个画面被一分为二,更是在无形中产生了压迫感。

在动物园的场景中,配乐同样是不可忽视的部分。采用音画并行的方式,在听觉上为观众

提供更多的联想和潜台词,舒缓的节奏将观众带入了一种时间缓慢流逝、万物和谐共生的场景中。

在动物园的场景还未结束之时,人物对话先行,主人公成年派讲述了他的出生经历:一位本来要去动物园看孟加拉巨蜥的爬虫学家因为临时为他接生而让巨蜥逃脱,巨蜥被受惊的火鸡踩扁。紧接着成年派说:"这就是因果,天理。"纵观影片可知,派是一个不折不扣的信徒,从年少时期的盲目崇拜到成年后的深信不疑。派对上帝的信仰过程可以分为三个部分。

第一部分:在母亲耳濡目染的影响下,初步建立了对神的信仰。在派和作家的对话中,镜头切换至了派小时候的场景,派的母亲在画一朵莲花,并向派和他的哥哥达维讲述印度神明雅修达在黑天口中看见了整个宇宙的故事。受到母亲的影响,他认识了各种各样的神,视众神为超级英雄,并深深崇拜着代表万物之源的毗湿奴。

第二部分:教堂里的神父回答了派心中的疑惑,在派心中埋下了"神爱世人"的种子。派的内心独白中有这样的话:"毗湿奴,谢谢你介绍基督给我。我透过印度教认识了信仰,并透过基督找到了上帝的爱。"这一时期的派坚定了自己的宗教信仰,他虔诚地跪拜,渴望接受洗礼。

《少年派的奇幻漂流》剧照(二)

第三部分:经历过海难的派,在一次又一次的怀疑、绝望、欢喜的交替中净化了心灵,对神的信仰更加纯粹。在轮船航行之际,第一次在船上看见风暴的派是欣喜的,他大喊着"暴风雨之神";当救生艇上,斑马、猩猩、鬣狗都相继被吃掉之后,在派与老虎理查德·帕克相互对峙的过程中,他产生了对人生、对未来的疑惑:"上帝啊,我把自己交给你,我是你的容器,无论未来如何,我都想知道,请指点我。"在派捕到刀鱼可以给老虎理查德·帕克果腹时,他跪在甲板上感谢神的恩赐:"谢谢你,毗湿奴。谢谢你化身为鱼,救了我们的命。"派认为虽然神带来的暴风雨让他失去了家人,但神在他危难时机仍旧伸出援手化身为鱼,赐予了他食物,让他能够继续活下去,这是在前一次的质疑之后对神的又一次肯定和坚信。可好景不长,狂风暴雨又一次来袭,派在乌云密布的天空中看到了曙光,他敬畏大自然,高喊着:"赞美神!全天下的神!那悲天悯人、慈悲为怀的神!"此时,他对神的存在更信了一分。但神却在老虎理查德·帕克出现时骤降了雷电,派在这一幕中发出了绝望的呼喊:"你为什么吓它?神啊,我失去了家人,我失去了一切。我臣服!你还要什么?"这一时期派对神的信仰产生了动摇,他认为"神爱世人"这一

说法在他的身上并未实现,神不爱他,想要夺走他身边的一切。暴风雨过后派抱着虚弱的老虎理查德·帕克感谢神赐予了他生命,并告诉神"他准备好了"。万念俱灰的派在一个生机勃勃的小岛旁边醒来,他和老虎理查德·帕克在这座岛上得到了休息和食物。这一时期派对神的崇拜又逐渐回升,他认为神自始至终没有抛弃他:即使看似离弃时,神也在持续观望;即使看似不关心他受罪,神也是在持续观望。当救助无望时,他让我休息,然后指示我继续我的旅程。在故事的最后,派到达墨西哥海岸时,他想着:沙滩温热柔软,就像紧贴着上帝的脸颊,某处有一双眼睛笑眯眯地欢迎我,他知道自己回到了神的怀抱中。

成年派对作家说过:"信仰就像房子,有很多房间。怀疑让信仰保持活络,经过锤炼才能知道信仰的力量。"正是派在海上漂流的这段时间,他在生与死的边缘挣扎徘徊的经历让他不断地怀疑神、相信神,直至最后重新树立了信仰,这一时期派对神的信仰真正地成熟、坚定了。

二、孰真孰假:"奇幻"和"真实"

该片上映时的英文片名为 *Life of Pi*,与在内地上映时的片名《少年派的奇幻漂流》在含义上其实有较大出入。"Life of Pi"可译为"派的生活"或"派的人生",但《少年派的奇幻漂流》的重心却放在了"奇幻"二字上,从片名就给了观众暗示:这是一部奇幻、冒险的漂流故事。如果在第一个故事讲述完毕后,电影戛然而止,那么这确实是一次奇幻的漂流经历。精湛的3D制作技术、不同时期画面色彩的平衡变化、全景镜头下大海的壮阔与汹涌,都令观众为之着迷,但也仅限于"奇幻"二字。直至第二个故事的出现才让人幡然醒悟,这部电影绝不止"奇幻漂流"这么简单。影片中采用了叙事分层的手法:第一个故事是主叙述层,讲述了少年派作为主角的故事;成年派作为叙述者则是超叙述层,他的话语将故事引入,并添加了适当的旁白;主人公少年派第二个版本则属于次叙述层,由少年派本人口述。次叙述层只有语言描述,简单一段话概括,并没有第一个故事中的画面和对白,但其带给观众的震慑感却不容小觑。

当一个动物互食的故事和一个人吃人的血腥故事展现在眼前时,该相信哪一个?作家选择第一个,派说:"那你选择跟随上帝。"在影片中,作家便提及:第二个故事中的水手对应斑马、厨师对应鬣狗、母亲对应猩猩、派则是老虎理查德·帕克。看至此处观众更为疑惑,第一个故事和第二个故事中有诸多相似之处,孰真孰假?仔细揣摩两个故事中的细节及少年派与日本事故调查员的对话,不难发现一些端倪。

1. 尸体都去哪里了?

在第一个故事中,鬣狗咬死了斑马和猩猩,但最后它们的尸体都被老虎理查德·帕克吃掉。派讲述的第二个故事中,厨子在派一家刚上船时就出现过:他因为拒绝给派的母亲重新打饭而和派的父母争吵,并用"咖喱色"来侮辱派的父母。由这一情节不难看出厨子的凶狠和难以沟通。厨子的第二次出场便是用死掉的水手的肉做诱饵钓鱼,并将水手的尸体晒干吃掉。人在极端恶劣的生存环境下会摒弃原有的道德或法律的约束而做出极端行为,此时的厨子已经完全失去了人性,被内心"弱肉强食"的兽性主宰。然而,在派接下来叙述的厨子打死了母亲并把母亲的尸体扔下船,但第二天却由于内疚和忏悔甘愿被派打死。这一情节中厨子的表现似乎与前一天的他有所不同,甚至可以说是截然相反。厨子没有吃掉母亲却让鲨鱼饱腹,杀人之后有悔恨之意,这样的行为反差难免让人质疑它的合理性,凶残的厨子不会放弃到手的"食

物",更不会举手投降、失去活下去的机会。

《少年派的奇幻漂流》剧照(三)

2. 水里只出现了母亲

在影片的第84分钟,派在向远处的轮船发射求救信号却无果的那个夜晚,他凝视海底时看到了影片开头出现的动物园里的动物、母亲在派年幼时画在地上的莲花和母亲的脸以及沉没的轮船。在这一场幻境中,让人心生疑惑的是派看到了母亲、看到了动物园里的动物,却唯独没有看到父亲和哥哥。但将此场景与第二个故事相联系便不难发现,在第二个故事中只有派和母亲从船上逃了出来。派看到了母亲的脸是否可以从侧面反映第二个故事的真实性?

3. 是否一切都是梦境

在经历了丢失补给品、求救失败、暴风雨威胁等事件后,在影片的第85分钟,派的小船漂流至一座浮岛。仔细观看不难发现这座岛的存在太过奇幻:狐獴,主要分布于陆地的沙漠或沙丘,却出现在了岛上,完全违背了生物习性;白天养育万物的淡水池塘,晚上却变成了能腐蚀一切的酸水;看似不起眼的花苞中竟然藏着人类的牙齿;整个小岛在夜间会散发出梦幻的光芒;最夸张、奇幻的现象便是整个岛的形状是一个平躺着的女性形象。如果说之前与虎相伴的日子虽难以想象却有其合理之处,那么派在浮岛上的经历让人不禁怀疑其真实性:是否一切都是派的梦境? 在影片的第14分钟,派提到毗湿奴是三相神之一、万物之源,此神在无尽的宇宙之洋漂浮而睡,人类都来自他的梦境。派在海水中看到了莲花、看到了色彩斑斓的鱼……对毗湿奴深信不疑的派进入了自己的梦境。

倘若第一个故事是派的虚构,第二个故事才是真实的,我们假设第二个故事中漂浮的小岛是母亲,那么便是母亲的身体解救了生命危在旦夕的派。由此可以推断出在厨子杀死母亲之后并没有将母亲的尸体扔进海里,而是打算采用和处理水手尸体一样的方法。派回忆说厨子激发起了他内心的邪恶,这一情节与第一个故事中老虎理查德·帕克吃掉鬣狗的场景极为相似。饥饿的老虎理查德·帕克在漂流的前几天并未露面,它与鬣狗在同一屋檐下,并没有吃掉鬣狗,鬣狗咬死斑马后它也没有与鬣狗争食。但当鬣狗咬死猩猩后,老虎理查德·帕克一跃而

出咬死了鬣狗。将这一情节与派的话相结合,正是因为厨子杀死了母亲,派内心的邪恶被激发出来,他杀掉了厨子。在剩下来的日子里,他一直和自己内心的邪恶——老虎理查德·帕克相伴。

【结　语】

在茫茫无边的大海上,与少年派相伴的并不是孟加拉虎理查德·帕克,而是派自己内心深处的邪恶。派内心虔诚而美好的善良与为生存不择手段的邪恶不断地较量、斗争,此消彼长。派曾说过:如果不是老虎理查德·帕克,他不可能活下来。老虎理查德·帕克的存在让他感受到威胁,他不得不时刻提防,想尽办法与老虎理查德·帕克周旋,这使得他没有时间沉浸在失去家人的悲伤中。幼时的派信仰三种宗教、心怀善意,他坚信每一个动物都有自己的灵魂,但当他内心的邪恶被激发出来后,他一次又一次地怀疑自己的信仰。他的良知与邪恶斗争,从"不是你死,就是我活"的对立心态到善恶皆在心中。这与第一个故事中派从刚开始与老虎理查德·帕克敌对、面临被吃掉的风险到中期与老虎理查德·帕克抢夺地盘并将其驯服、和平共处至最后一人一虎相依为命、互相取暖的过程十分相似,因此与老虎相伴的过程也是少年派内心善恶斗争、自我和解的过程。这也正是李安的可贵之处,他能够用残酷来表现纯真。据新闻记载,派的原型是一个17岁的男孩,一起真实海难的牺牲者,他和其他三个人上了救生艇,最后被三个人合谋杀死吃掉。而在李安的故事中,却让他吃掉了其他三个人。虽然李安知道,在现实的世界里,最早死去的总是纯真。但在电影的世界里,李安让纯真的孩子战胜一切,活到了最后。李安说,他所有的电影都是在讲人类纯真的丧失,以及对它的怀念。

在影片的结尾,日本调查员选择相信并记录第一个故事,作家也选择了第一个故事,成年派说:"那么你跟随上帝。"在温暖和残酷面前,他们不约而同选择了前者,不去过分探究故事的真实与否,而是跟随自己的内心,选择光明。我相信,这也是李安的选择,他选择相信。所以,他让经历过这一场残酷漂流的派,最后依然在吃饭前举起手来,平静而虔诚地祈祷。

信仰是什么？我认为在这部影片中信仰不仅仅代表着信仰某种宗教或是盲目崇拜某位神明,而是直面内心的邪恶。当邪恶占领上风时始终坚守内心的善良,无论发生什么始终相信爱和美好的存在,在一次次的自我斗争中接受邪恶的存在并战胜它。只有纯真而勇敢的人,才是最强大的。"心有猛虎,细嗅蔷薇。审视我的内心吧,亲爱的朋友,你应战栗,因为那才是你本来的面目。"

(撰写:徐文静)

无法触碰（2011）

【影片简介】

《无法触碰》是由奥利维埃·纳卡什和埃里克·托莱达诺联合导演，弗朗索瓦·克鲁塞和奥玛·希主演的剧情片。该片于2011年11月2日在法国上映，讲述了一个瘫痪的白人富豪与一个社会地位低下的黑人小伙子在相互接触中不断了解彼此，并成了相伴一生的好友的故事。该片2011年在东京国际电影节上获得最佳影片和最佳男演员奖；2012年在第25届欧洲电影奖上获得了最佳影片、最佳男主角、最佳编剧奖提名；2013年在第70届金球奖上获得电影类最佳外语片提名及西班牙戈雅奖最佳欧洲电影等奖项。

《无法触碰》俄语版海报

《今日美国》评价："《无法触碰》是一部特别迷人的法式兄弟喜剧片，它说明一个道理，只要演员演技出色，观众就会抛开怀疑，接受不大可能出现的事。"《光明日报》评价："《无法触碰》的剧情本来很容易落入好莱坞式的俗套之中，但执导该片的两位法国导演成功地让该片避免了这种情况。他们通过影片中两位对立而又互补的主角找到了一种完美的平衡。这个故事的美在于两个主人公都分别处于受限的状态，但相互在向对方学习。这种搭档让双方都产生了一种新的、美好愉悦的情感。此外，这部影片还告诉观众，当人类无法支配身体，当身体变成人类的囚牢的时候，人们还可以保持清醒的头脑，拥有闪光的思想。"

【剧情概述】

整部影片采用倒叙的叙事手法讲述了一位白人富翁与黑人陪护的友情故事。因为一次滑翔伞事故,白人富翁菲利普瘫痪在床,为此他聘请过很多位陪护,却没有一个人能坚持到一周。这一天,新的招聘又开始了,高昂的薪酬吸引了很多应聘者,他们包装自己的学历,有攻读证书的、有接受过高端培训的,当问及目的时,他们更是提及了人文关怀、喜欢弱势群体、帮助提高残疾人自理能力等。虽然他们个个都看似非常专业而有爱心,但无法打动菲利普的心,直到黑人小伙子德里斯的出现才让他决定录用。刚从监狱出来的德里斯参加应聘并不是想找工作而是想拿到辞退信以领取失业金,他幽默且自信,在与菲利普对话的过程中,他并没有对菲利普表示任何的怜悯和同情,相反,他嘲笑菲利普不懂幽默。当被问及来应聘的原因时,德里斯也表示他对这份工作毫无兴趣,但美丽性感的女助理让他倾心,因此他对女助理的兴趣要远远大于对这份工作的兴趣。

当第二天德里斯如约来领辞退信时收到了菲利普的邀请,高昂的薪水和豪华的住宿环境让德里斯心动,他选择了留在这里开始一个月的试用期。在这份新工作中德里斯面临着很多挑战:不仅要为菲利普做身体复健,还得给他洗浴、灌肠、拆信、穿丝袜等。与此同时,在德里斯的带动下菲利普的生活也产生了改变,他坐上了跑车、抽起了烟、对女儿严加管教、鼓起勇气与笔友通话、重新玩起了滑翔伞……随着双方了解的不断深入,德里斯感受到了菲利普内心对正常生活的渴望,菲利普也看到了德里斯豪放不羁的外表下那颗温柔坚定的心。从小受到的教育、价值观、爱好等都有着天差地别的两个人却互相走进了对方的内心世界,成了无话不说的好友。

日子一天一天地继续,德里斯的弟弟艾达玛在闯祸后突然出现在菲利普的家中,德里斯告诉了菲利普自己的身世,菲利普认为德里斯作为家中年龄最大的孩子应该回家承担起自己的责任,照看好弟弟妹妹,而不是留在这里将时间都用来陪一个残疾人,因此他辞退了德里斯。第二天早晨,德里斯离开时新的招聘又开始了,新的护工换了一个又一个,却没有一个人能够走进菲利普的内心,他变得"怪异""孤僻",把自己紧紧封闭起来。而德里斯回到了家乡,与母亲重归于好,并找到了一份新的工作。平淡的生活被一通电话打断,德里斯连夜赶回公馆,看到了疲惫沧桑的菲利普,于是他深夜驱车带菲利普来到城市外的海边,带他看风景,给他剃胡子并给他安排了意外的惊喜——与笔友埃莉诺见面。影片的最后,菲利普强忍泪水望向德里斯,而德里斯则给了他鼓励的微笑。

【要点评析】

整部电影采用倒叙的手法将电影后半部分有转折性的情节提到了片头,一个黑人载着白人深夜飙车,在被警察拦截后说谎骗得警察为其开道护航。这一情节向我们展示了故事发生的地点:法国巴黎;人物:菲利普和德里斯;故事的风格:喜剧。有意思的是电影通过对人物的面部特写,向我们展示了车内两个人的巨大差异,开车的是年轻的、健康的黑人小伙子,眼神清澈坚定;坐在副驾驶的则是一个瘫痪的、满脸长满络腮胡须的中年人,沧桑无力。他们之间的差异不仅仅是年龄和肤色,黑人小伙德里斯满口脏话,十分粗俗,而菲利普则文质彬彬,富有修

养;德里斯十分活泼,说个不停,菲利普则是惜字如金。这样一个看似平平无奇的情节却将二人身上的差别以最简单、最直观、最明显的方式呈现出来,不难看出二人的出身、受过的教育、价值观、生活方式、经济状况和政治地位等完全不同。然而,表面上如此不同的两个人,却能够心有灵犀。当德里斯突然加速开始飙车时,他俩望向对方会心一笑;警察追来时,菲利普完美出演了德里斯口中"5分钟内不抢救就要死亡"的病人。

一

7分钟的倒叙结束后,电影开始了正常的故事叙述。首先映入眼帘的是运动镜头给一排坐着的人的小腿和脚进行特写,从头至尾,所有人都是西装革履,只有一个人穿着不合群的宽大的牛仔裤和不太干净的白色运动鞋,镜头向上移动,这个人便是主人公之一的德里斯。以德里斯的视角向左前方望去,这是一个装修得金碧辉煌的家,所有的装饰品都有着浓浓的贵族气息,与影片第14分钟出现的德里斯的家形成了巨大反差。面试完之后,德里斯还顺手拿走了放在墙角的彩蛋。一个因为抢劫珠宝店而被关进牢里六个月的年轻人,虽然人高马大、身体健硕,但游手好闲、不务正业。在外与他为伍的是街边的混混;家中的他在弟弟妹妹面前毫无尊严并被母亲赶出了家门。这样一个年轻的小伙子如同一具"行尸走肉",虽然活着,却对生活丧失了激情,宁愿靠失业救助金度日,外表看似开朗幽默,内心实则"触不可及"。

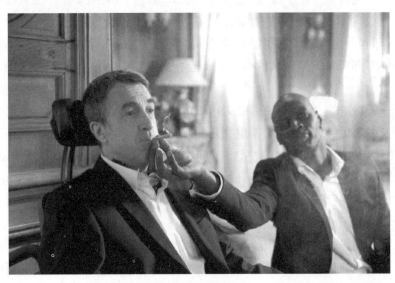

《无法触碰》剧照(一)

菲利普,白人富翁,外人虽羡慕他雄厚的资产却也对他投以怜悯的眼光。来应聘的护工都提到来这里的目的是为了关爱弱势群体,因为"他们什么都做不了"。一个受过良好教育,本有着美满家庭的男人却因为一场意外全身瘫痪并失去了挚爱的妻子。从菲利普只敢与笔友写信却不敢见面的细节中可以发现,瘫痪后的菲利普是自卑的,受到的怜悯与同情太多导致他自己都认为自己是低人一等的。尽管他家院子门口贴着禁止停车的标志,邻居却再三地将车挡在他家门口,虽然很无奈,但他也没有勇气让邻居把车挪开;每次出行他也都"像马一样"坐在客车的后备箱中。虽然拥有聪明的大脑和对生活的热情,但瘫痪让菲利普内心的大门早已紧闭,他同样是"触不可及"的。

二

　　一个拥有健康身体却丧失了生活激情的黑人，与一个渴望生活却全身瘫痪的白人，都过着没有人理解的失意生活。这样的两个人不仅在年龄和肤色方面均有差别，而且在教育、生活理念、价值观等方面都有着天壤之别，影片将几个生活片段进行拼凑组合，直观地呈现出了德里斯与菲利普之间的各种"不搭"。影片第32分钟，菲利普盯着一幅画看了一个小时，他从那幅画中感受到了安详和些许暴力，德里斯却认为这只是白底上一块污渍；菲利普带德里斯在西餐厅就餐，德里斯却质问服务员为什么布朗尼蛋糕中的巧克力没有煮熟；一起去看话剧，德里斯嘲笑舞台上的表演者是"一棵会唱歌的树"；菲利普生日宴会上乐团演奏的交响乐让德里斯感到百无聊赖……

《无法触碰》剧照（二）

　　尽管周围的人都认为这个曾经有过不良记录的黑人，没有一技之长、目的不明，劝菲利普离德里斯远一些，但菲利普坚定地选择了德里斯，因为"他没有同情心"。第一天应聘时德里斯就无情嘲笑了菲利普"对音乐一窍不通、不懂幽默"，并在临走时对菲利普说："别起来了，坐着吧。"在日后的相处过程中，德里斯也总是会忘记菲利普残疾的事实，例如他会将电话递给菲利普却发现他没有办法接；他忘了菲利普没法自己翻书，总是在一旁干自己的事情；随手将埃莉诺的回信放在菲利普的身上让他自己拆开。不仅在行动上时常忘记菲利普是个残疾人，在言语上德里斯也经常"嘲笑"菲利普，比如在画廊时，菲利普想吃巧克力，德里斯不仅不给他，还说"没有胳膊就没有巧克力吃"；第一次坐飞机的德里斯十分紧张，他认为菲利普身上总是会发生不幸的事情，比如他此前的意外瘫痪、失去妻子；在帮菲利普刮胡子时，德里斯特意将其胡子弄成与希特勒同款的，并嘲笑菲利普是"纳粹"。出乎意料的是，德里斯的"人身攻击"并没有让菲利普难堪，反而让他开怀大笑。菲利普需要的是人与人之间的平等与尊重，恰恰是因为德里斯认为"他和菲利普地位平等"，他才会拿菲利普的缺点开玩笑。德里斯不刻意在乎菲利普的残疾，不去臆想残疾人的内心所需，而这正是菲利普想要的"真正"的尊重。德里斯用对待朋友的方式对待菲利普，陪菲利普在凌晨四点的公园里散步，给他的轮椅提高速度，在冬日的雪地里打雪仗，一起享受按摩服务，严肃地告诉菲利普要好好管教女儿，拨出菲利普迟迟不敢拨的电话……德里斯

的行为让菲利普重回了久违的"正常人"生活,瘫痪带来的不安与自卑烟消云散。

对于德里斯而言,他同样得到了救赎。作为非裔法国人,德里斯的社会地位是十分低下的,与他为伍的是街边一群无所事事的年轻人,他们整日坐在街角,生活贫困潦倒却又没有正式工作。德里斯与养母关系十分紧张,弟弟跟贩毒混子混在一起,他却管束不了,他是一个不懂得怎样与家人沟通而只会挥舞拳头的"暴力男"。不仅如此,德里斯身上的"黑人标签"也让他从小倍受歧视,影片第58分钟菲利普的女儿没有敲门就走进德里斯的房间,德里斯让她出去时她说:"你想怎么样?你要打我吗?你们国家就是这么对待女性的吗?"可见,即使从小在法国长大,肤色仍然让大部分非裔法国人始终都处在社会的底层,无法融入法国主流社会。然而,正是这样一个看似"毫无价值"的人却得到了菲利普的肯定,菲利普将德里斯的画卖了出去并告诉他"你很有艺术天赋";告诉女儿"你不尊重对我而言很重要的人";带德里斯去玩自己最爱的极限运动;给他定制一身西装,带他参加生日宴会。在菲利普心中没有歧视和偏见,有的只是平等和尊重。德里斯也渐渐学会了与人沟通,开始重新审视自己的家庭关系:与母亲和好并肩负起作为长兄的责任;他也变得积极上进,愿意找一份正式的工作而不是游手好闲,并把自己受到的艺术熏陶运用到了应聘面试中;同时变得有原则,即使被解雇也要告诫违停在院子门口的人将车挪开。

两个内心都"触不可及"的人,却开始互相交心,向对方打开内心的大门,是因为德里斯给了菲利普自己用言语无法表达、别人也不易做到的照顾方式,而菲利普则给了德里斯从未得到过的肯定和信任,你不在乎我的过去,我也并不在意你的残疾,双方都感受到了久违的尊重,最终重新融入社会。

三

整部电影的配乐是一大亮点,为平淡的故事增添了许多动人之处。影片开始的飙车情节,其配乐是鲁多维科·艾奥迪的《Fly》,整个曲调配上昏黄的灯光和疾驰而过的道路,平缓与急促相交融就像是德里斯坚定的目光与菲利普迷茫的表情。故事开始德里斯坐在人群中等待时的背景音乐是舒伯特的《圣母颂》,这首曲子充满着一种高雅圣洁的氛围,使听者如同置身于中世纪古朴而肃穆的教堂之中,这与菲利普家中的装修风格相衬,十分和谐。圣洁的乐曲与德里斯的焦急形成鲜明对比,与此同时,德里斯打起了墙角彩蛋的主意,更是与这样的环境格格不入。菲利普的生日宴会上出现了多首古典乐曲,刚开始大家正襟危坐听的是亨德尔的大协奏曲,后来菲利普给德里斯点的曲子分别是维瓦尔第的《四季·夏》的第三乐章、巴赫无伴奏《大提琴组曲第1号·前奏曲》、巴赫的《b小调第2号管弦乐组曲·谐谑曲》和《F小调第五号键盘协奏曲》、维瓦尔第的《四季·春的》第一乐章和里姆斯基·科萨科夫的《野蜂飞舞》。乐团在演奏这几首曲子时,遭到了德里斯无情的嘲笑,不是法国失业局的电话背景音乐就是动画片的配乐,这更反衬出德里斯离"高雅"相差甚远,但他的话总能惹得菲利普开怀大笑,相反,他带有黑人特色的说唱舞蹈打破了僵局,活跃了气氛。菲利普与德里斯玩滑翔伞的情节配上了Nina Simon的《Feeling Good》,二人自由地驰骋在山峰之间,俯瞰一切,开怀大笑,正如歌词"It's new life of me"一样,他们在相互陪伴的过程中重新找到了自我,找到了生活的意义和方向,这是整个故事的高潮点。在影片第95分钟,还有一段维瓦尔第的《a小调双小提琴协奏曲》的第三乐章,伴随着一段快节奏的叙事段落,展示两人分开后的生活,这期间有菲利普离开德里斯

之后的自暴自弃和德里斯为开始新生活做的努力。

整部电影采用音画同步的方式,配乐不仅对剧情的发展起了推动作用,并将主人公的内心世界外化,使观众能够感同身受。同时,这也是使影片平淡的剧情却能产生震撼人心的效果的助力。

【结　语】

整部影片属于传统的温情片范畴,明明是两个男人之间的生活故事,十分简单却又温情满满。究其原因,是因为影片向我们传达了一种无关年龄、性别、肤色、背景的纯粹、平等、相互尊重的友谊。一直以来,我们受到世俗影响,被"门当户对""物以类聚、人以群分"这些条条框框所限制,连交朋友也要看一看对方的学历、家庭。而《无法触碰》这部影片却突破了传统的价值观限制,告诉我们友谊是心灵的契合而无关其他。教育、肤色、贫富差异等带来的隔阂,其实正是影片在无形中批判的,我们往往以我们所谓的社会准则去衡量一个人,而忽略人性中闪光的地方。一个受过高等教育的法国上等社会的白人富豪,偏偏与生活在社会底层、有过案底的黑人小伙子成了挚友,并且他们二人的心灵契合程度旁人无法企及,这样的故事发展与结果让人出乎意料。这正是因为菲利普看到了德里斯身上的优点:幽默、善良、有原则、懂得尊重他人,这些闪光点让菲利普在与德里斯的相处过程中感受到了尊重和平等,这正是菲利普渴望已久的东西。德里斯与菲利普——黑与白,二人分别代表两种被法国社会所孤立的特殊群体,他们相互嘲讽,但从未带有刻薄和攻击;他们互相捉弄,却始终怀揣着善意;他们相互扶持,融为一体并重新融入社会。通过片尾我们了解到故事的原型是位白人护工,影片将其改为黑人,一是能够起到对角色的随性化处理;二是希望向观众传达第三、第四代非裔法国人的艰难生活境况以及他们对融入社会的渴望。

《无法触碰》是一部典型的三幕式电影,普通三幕电影的第一幕是一段温情平和的情节;第二幕故事情节则会急转直下,人物之间产生各种矛盾和冲突,故事发展到高潮;第三幕主角则直面矛盾、解决矛盾、获得救赎,故事圆满地结束。但是这部电影对冲突的表达非常克制,甚至可以说菲利普和德里斯两个主人公之间没有发生过矛盾,菲利普的几次情绪波动都只是体现在眼神的飘忽,眼角的几次跳动,但是从未爆发出来。在影片的最后,笔友埃莉诺的出现使菲利普的情感达到巅峰时,菲利普也只是眼泪在眼眶中打转,并很快调整好了情绪开始与埃莉诺交谈。而德瑞斯回到家里看到吵闹的弟弟、妹妹,也只是选择默默忍受,重新面对母亲时也只是默默地接过她手中的袋子,并没有抱头痛哭或是欣喜若狂的情节,甚至连一句对白都没有。两位主人公克制的情感表达无疑为影片加了分,通过眼神、表情和动作,我们更能透过主人公坚忍的外表去感受其内在汹涌的情感。

(撰写:徐文静)

让子弹飞（2010）

【影片简介】

《让子弹飞》是由姜文执导,由姜文、周润发、葛优、刘嘉玲、陈坤、周韵、廖凡、姜武等主演的剧情片,该片讲述了侠匪张牧之摇身一变,化名清官"马邦德"上任鹅城县长,并与镇守鹅城的恶霸黄四郎展开一场激烈争斗的故事。电影于2010年12月16日在中国大陆首映并获得了诸多奖项。2011年第5届亚洲电影大奖上该片包揽了最佳造型设计、最佳男演员、最佳女配角、最佳导演、最佳编剧等奖项;同年的第48届台湾电影金马奖上该片又获得了最佳影片、最佳导演、最佳改编剧本、最佳摄影、最佳女配角、最佳音效奖等奖项;2012年香港第31届金像奖上该版荣获了最佳影片、最佳编剧、最佳导演、最佳男主角、最佳女配角等十三项大奖。

《让子弹飞》海报

《北京日报》评价:"《让子弹飞》向观众们所展示的,的确是一部完全在卡通动画思维下创作的作品。不能说那些充满着天马行空想象力的精彩画面都是卡通风格的功劳,但是那个乌托邦式的世界,那些夸张而具有符号感的人物,那些荒诞而脱离常规的情节,却可以在一个卡通式的天真逻辑里得以合理地展开。"《国际在线》评价:"该片借古讽今,从细节与对白中能解读出许多象征和隐喻。该片娱乐性丰富,情节利落紧凑,有几幕更看得观众血脉沸腾。角色的设计和互动尤其过瘾。看着三个坏人对垒,有如在阅读关于计谋的典籍。尤其是台词'让子弹多飞一会儿',跟'放长线钓大鱼'有着异曲同工之妙。"

【剧情概述】

8匹白马在道路上驰骋，车轮与铁轨撞击隆隆作响，两节火车正以"马拖车"的独特方式奔腾在中国南部的崇山峻岭之间。火车车头的烟囱里冒着滚滚白汽，不过这水汽并非是车头的蒸汽机产生的，而是车厢内巨大的火锅沸腾上升的热气。火锅旁则坐着买官上任的马邦德及其夫人和汤师爷，他们从服装造型到对话动作都极尽夸张之能事，3人各心怀鬼胎却谈笑风生。

就在马邦德等人在火车内饮酒作乐之时，侠匪张麻子（张牧之）率领众兄弟们埋伏在山谷两侧。张麻子一声令下，几声枪响划破天际，但马车毫无动静，张麻子镇定地说"让子弹飞一会儿"，话音刚落，一场让人眼花缭乱的劫案就此展开。火车被弹到了空中后跌落水中，马邦德和夫人成了张麻子的阶下囚。为保住性命，马邦德灵机一动谎称自己是师爷，并交出了他上任鹅城的任命书。为汤师爷许下的财富所动，张麻子从侠匪摇身变为清官马邦德上任鹅城。

上任鹅城，张麻子踌躇满志，而镇守鹅城的恶霸黄四郎则虎视眈眈。号称南国一霸的黄四郎，靠走私军火和贩卖华工起家，在军阀割据的混乱年代里他在鹅城权倾一方。在张麻子来之前，黄四郎已经干掉了5任鹅城的县长，独孤求败的黄四郎以为这个新来的县长不过又是一个只来掠夺钱财的草包，全然不将此人放在眼里。张麻子上任的第一天，黄四郎便想着杀杀新县长的锐气，却没料到反被打了个下马威，自此张麻子和黄四郎之间的较量开始了。

张麻子上任后本着"公平，公平，还是公平"的原则为贫苦百姓断案，其间痛打了黄四郎的手下武教头，这一举动激怒了黄四郎，他派出手下胡万使诈让张麻子的义子小六子在公堂上剖腹自尽。原本只想捞些钱财的张麻子发现想要靠"公平"是

姜文饰演的张麻子

没有办法在这场战争中取得胜利的，只有武力和智力共用才能赢。两种势力在鹅城水火不容，刀锋相见，两边连番使出美人计、双簧计、空城计等种种计策，你来我往斗智斗勇，一桩桩命案在鹅城接连发生，火拼与械斗也不断升级。

最后，张麻子带着手下的弟兄冲着黄四郎公馆的大门开了一夜的枪，并杀死了黄四郎的替身。他们抬着替身的尸体在大街上游行并告诉百姓：黄四郎已经死了，在公馆里的是假黄四郎。百姓心中的仇恨一下子被激发出来，潮水般的涌向黄四郎的公馆绑住黄四郎并将值钱的财物洗劫一空。此时张麻子才发现，他所追求的理想中的世界并没有那么美好：百姓是懦弱的、势利的，他们更是从"革命者"变成了利益的攫取者。

黄四郎及其团伙被消灭后，令张麻子意外的是他的手下因为跟他在一起"不轻松"而选择离开他去上海，孤独的张麻子终究没能实现自己的理想抱负，最后他骑着马跟上了开往上海的火车……

【要点评析】

一、人物表演

姜文在剧中扮演土匪张麻子,这是一个百姓闻风丧胆的恶人,也是一个仗义、有谋略却又走上末路的英雄。影片的第82分钟,张麻子有一段自述:"我姓张,叫牧之。从讲武堂出来,我追随过松坡将军,十七岁给他做过手枪队长。后来泸州会战,将军负了伤,再后来,将军死在了日本,我回来了。碰上了军阀混战,天下大乱,我只得浪迹江湖,落草为寇,牧之也被叫成了麻子。"蔡松坡,即蔡锷,中华民国陆军上将,讨袁护国战争的主要组织者和领导者。1911年武昌起义后20日,蔡松坡就在云南发动重九起义响应革命,1915年又发动护国讨袁运动并取得胜利。张牧之早年即追随他,肯定也是有着"治国平天下"的抱负与理想。

时局变化,虽然张麻子成了侠匪,但他劫富济贫、匡扶济世的梦想还在,所以他选择上任鹅城,为百姓谋求"公平",白天在公堂断案,晚上化身侠匪接济穷人。同时,张麻子还是一个彻底的理想主义者,他接受过新文化运动的洗礼,认为"民主"和"科学"能够改变人、改变社会,因此他告诉义子小六子读书才能够有出息,等赚完鹅城这笔钱他要送小六子去留洋:东洋三年、西洋三年、南洋三年,学知识、学科技。此时此刻,张麻子面对苦难深重、军阀混战的中国,仍然坚信"德先生"和"赛先生"可以救中国。

然而,"公平"在鹅城是无法实现的,当小六子也被黄四郎等人陷害而死于张麻子所追求的"公平"之中时,张麻子的"救国梦"化为泡影,他明白仅仅依靠"民主"和"科学"是救不了中国的,只有武力和智慧才能解决眼前的难题。在鸿门宴中,马邦德问张麻子:"美女你也不要,钱你也不要,你要什么?"张麻子说:"腿,江湖豪情侠胆柔肠至大腿。"这一情节是张麻子内心变化的转折点,他从崇尚"民主"和"科学"的革命军人又回归到了一个富有正义感的近代侠客。

周润发饰演的黄四郎

然而,当百姓在"杀四郎,抢碉堡"的口号前犹豫观察,当"假黄四郎"被杀以后当成"真黄四郎"游街时,百姓一哄而上对黄四郎拳打脚踢并将公馆里的物品洗劫一空,甚至连张麻子坐

的太师椅都被搬走时,张麻子心生沮丧,受苦受难的百姓在利益面前急红了眼,变成了利益的攫取者。当最后黄四郎和张麻子坐在一起时,黄四郎问:"是钱对你重要,还是我对你重要?"张麻子的回答平静却出乎意料:"没有你,对我很重要。"可见,他匡扶正义,扬善惩恶是想实现他的抱负:建立一个清明公正的社会。

黄四郎死后,张麻子手下的弟兄们也因和他在一起"不轻松"而选择离开他。影片的第148分钟,张麻子的仰拍特写上叠印着一只雄鹰,这与片头出现的雄鹰相对应。雄鹰在众山之中翱翔,看似天地广阔,但实际上也可能漫无目标。这只雄鹰身上有着张麻子的心理投射,暗示了张麻子只能孤独高飞,这是对雄心壮志的讴歌,但又分明流露出一种英雄末路的苍凉之感。影片切换到张麻子的仰拍近景,他骑着马行走在山谷中,再次望着那只鹰,他的理想永无实现之日。

同样,周润发扮演的与张麻子棋逢对手的黄四郎原先也不仅仅是恶霸。周润发将黄四郎杀人不眨眼的恶毒、暗算张麻子时的阴险、捧着地雷时的不舍以及临死前的坦然都精彩地演绎了出来。影片的第84分钟,黄四郎手捧一颗地雷说道:"北国我不知道,在我南国,这样的珍藏版地雷,只有两颗,另外一颗地雷是辛亥革命的第一响。"由此可以推断出他也参加过辛亥革命,而他会日语、懂英语,可见他曾经留洋学习过,也算是一个热血青年。他年轻时参加革命可能也是为了实现自己的理想,渴望改变社会、建功立业。但辛亥革命之后,社会并没有变成想象中的样子,理想破灭的黄四郎回老家开始经营非法生意。称霸一方的黄四郎其实是非常孤独的,他不费吹灰之力就先后将之前上任的5个县长弄死,他的手下是听从命令的机器,只会见风使舵、溜须拍马,当大势已去时,他只能落个众叛亲离。他站得太高,没有人能企及,直到张麻子的出现才激起了他的斗志。

整部影片表演最到位的莫过于葛优饰演的马邦德。走向末路的马邦德,他有文人的书生气,但被满脸的八面玲珑所掩盖;他懂得乱世的苟活之道并混得风生水起;他被时代的洪流冲着往前走,虽然看清了世事却当作浑然不知,只追求眼前的欢愉。葛优在剧中从服装造型到台词的设计都十分符合马邦德的形象,而葛优本人对面部表情的处理能力更是一流,他让一个贪生怕死、见风使舵的书生形象立马鲜活了起来。影片中当张麻子对马邦德说出自己的真名叫张牧之时,他反应极快,说这是个好名字,兖州牧,豫州牧。马邦德对历史、诗书极为了解,显然也曾是一个读书人,然而随着封建帝制的终结,科举制度被铲除,他这样的穷苦读书人再无出头之日,只能混迹于当时属"下品"的戏台之上,最终走上了买官发财的道路。

葛优饰演的马邦德

时代的转型和变革让演片中曾经怀有"英雄梦"的3个人无路可走,在这个过程中,他们的命运被改写,人生目标被不断重置。张麻子和黄四郎年轻时都是热血青年,他们积极投身于辛亥革命,想为新时代做出贡献,但到头来发现不过是替少数几个野心家铺路。马邦德曾是旧时代的知识分子,在社会变革中一度失势,但在混乱的政治格局中终于找到了安身立命之所。此3人中,唯有张麻子还保持着当年的政治理想,但现实中又找不到实现这理想的契机和土壤,他只有游走在法律和现实的边缘,看起来痛快恣意,但其实活得最落寞。

二、故事品鉴

1

影片刚开始,字幕便指出了时间和地点:"北洋年间,南部中国。"从马邦德上任鹅城后发现以前的县长将税收到了90年后也就是2010年这一情节,可以推断出:《让子弹飞》的故事背景发生在1920年。1920年的中国处于由晚清向现代社会转变的重要阶段:辛亥革命推翻了两千多年的封建专制制度,清朝灭亡,中华民国建立;五四运动的爆发带来了"民主"和"科学",新文化运动正如火如荼地开展;袁世凯试图复辟帝制导致军阀混战,社会黑暗。在这样一个山河巨变的时代,枪声此起彼伏,战乱时有发生,军阀土匪横行。《让子弹飞》便向观众展示了一个浓缩版的中国社会,西洋文化与本土文化的激烈碰撞、民主与专制的"和谐"共存、科学与愚昧的相互交融……整部影片里多次呈现的"混搭"合理而又怪诞。

在影片的第1分钟,一辆由8匹马拉着的火车缓缓驶入画面,让观众误以为是马力与蒸汽机动力相结合的火车,实则是纯正的"马拖车",火车烟囱里冒出的浓烟其实是火锅产生的滚滚热气。原始的动力与现代的机器奇妙勾连在一起是对当时社会发展现状的调侃:本来可以带领中国走向现代文明的火车只是一个高级马车,本应该是推动火车前进的蒸汽机却被火锅代替。同样怪诞的"混搭"情节还很多,比如在众人到达鹅城后,鹅城的城门打开,前面有护城河,城两边是两座欧式的城堡,远处也是西式的建筑。前面的护城河和城门、围墙都是中国式的,而那些城堡和建筑是西式的。这是中国当时历史情境的真实写照:有中有西,却又不中不西;有近代,更有现代。在服饰造型上也展现出浓浓的"混搭"风,在影片前9分钟,张麻子的服装造型是朴素的粗布衣,但从第9分钟开始,他摇身一变穿上了白色西服,并戴上了礼帽和墨镜,而汤师爷则是一身长袍马褂。一西一中的鲜明对比暗示了依靠传统科举之路来升官发财的穷书生已无出头之日,只有财大气粗的商人才能够买官做官。又如汤师爷与黄四郎的对话中充满了中英文的混杂,在影片的第36分钟,黄四郎说:"Dollar是美国人用的钱。"其中的"Dollar"却被汤师爷听成了"刀",黄四郎拿着地雷念叨"Made In USA"以及"吃着火锅,唱着歌突然掉到河里"等调侃诙谐的语句,奇妙的搭配处处体现出近代与现代的交融。

除了一些奇妙的"混搭"之外,影片中也有多处情节体现出了姜文式的"黑色幽默"。真马邦德在火车上吃火锅时便要求汤师爷作诗一首:"要有风要有肉,要有火锅要有雾,要有美女要有驴。"风马牛不相及的几个意象硬生生被凑在了一起;汤师爷被炸在银子堆里之后说屁股疼,但镜头转向身后的大树,树枝上挂着汤师爷的下半身,张麻子告诉他:"师爷,屁股在树上呢。"悲凉的情节却又带着滑稽和怪诞;影片最后张麻子准备与黄四郎决一死战时,他骑着马带着弟兄们在大街上转圈,高喊着"枪在手,跟我走",但受到鼓舞的只有一群白鹅,怪诞中透着凄凉。

在火车被打中翻入河里后，出现了"让子弹飞一会儿"的字幕，但"一会儿"三个字马上被顶飞。于是，"让子弹飞"的过程在影片中呈现为一种暂时的安全时刻，并在影片中多次出现：第一次是张麻子射击拉火车的白马，枪响了，可火车没动静，小六子疑惑地问："没打中？"张麻子自信地说："让子弹飞一会儿。"第二次是黄四郎派胡万等人夜晚去偷袭县衙里的张麻子，被张麻子手下弟兄反击，一阵枪响，但屋顶未见动静，过了一会儿，才看到黄四郎的人"扑通扑通"地掉到院子里。最后一次是黄四郎出动马车去收缴民众的枪时，张麻子又开了一通枪，又是在子弹飞了一会儿后才见马匹倒地。影片故意设置的这个"时间差"明显不符合现实逻辑，十分怪诞，让人困惑。

2

整部影片在拍摄上运用了多种镜头的拍摄手法，甚是精妙。比如影片开头，大远景中的火车显得气势不凡，呼啸而来；对准火车的枪则用特写，只呈现扳机和枪口，这是动与静、远与近的对比。而人物镜头多使用中景、中近景这些小景别，比如电影开篇吃火锅那场戏，22个镜头中只有两个全景镜头。第一个位于影片开头，另一个位于《送别》歌的末尾，分别作为蒙太奇式的开始和结束。其余的20个中近景，既作为叙事的开端，又交代人物关系和人物性格，让观众对电影的基本内容有一个迅速的把握。

同时，在中景画面中多处运用仰拍和俯拍镜头，例如出现的4次"空中飞物"的画面。第一次是因撞到铁轨上的斧头而被掀翻的火车在空中飞过，两节车厢形成了一个抛物线再坠入水中；第二次是张麻子决定当县长后，在一个俯拍的远景中，一只"叮铃铃"响的闹钟飞向空中，几声枪响，闹钟被击得粉碎；第三次采用仰拍镜头拍下了剿匪时老四为引开敌人视线而扔向空中的斗笠；第四次同样运用仰拍镜头拍摄了黄四郎为引开张麻子的视线而扔向空中的礼帽。这4处俯仰拍镜头的切换能够带给观众不同的视觉震撼。

影片的剪辑同样巧妙，《让子弹飞》中的各小景别之间往往使用快切进行组接，渲染气氛，把故事推向高潮。比如鸿门宴这场戏的末尾"黛玉晴雯子"那一段，从黛玉晴雯子跌倒在地到张麻子插刀入鞘，共用时9秒钟左右，镜头却有十几个。鸿门宴上本就是斗智斗勇，杀机四伏，黛玉晴雯子款款而来却突然跌倒在地，黄四郎猛然拔刀，原本紧张的气氛更让人捏一把汗。

【结　语】

《让子弹飞》是姜文继《阳光灿烂的日子》《鬼子来了》《太阳照常升起》后的又一部饱受争议的作品，也是姜文再次展示自己艺术才华的得意之作。影片看似荒诞，却处处是当时中国的写照；看似让人恣意酣畅，但实则让人心酸沉重。因为，影片在不经意间讲述了当时中国政治、社会、文化、国民性的本质，并在喧闹中掺杂了丝丝难言的痛心与无奈。

这部影片不再像《太阳照常升起》那般晦涩难懂，但也有着浓烈的"姜文特色"，与其他电影绝不相同，别人也无法模仿。作为一部贺岁喜剧片，《让子弹飞》似乎被幽默、暴力、性所包围，但事实上，姜文对该影片寄予了太多的期望，想要表达的内容几乎要将影片的叙事框架撑破。《让子弹飞》也不再像《鬼子来了》那样直白地言说"政治"，而是委婉含蓄了很多，这才留下许多欲言又止的叙述空白和令人难以捉摸的细节、线索。也正是这些细节和线索让影片有了更多的阐释空间，使得一些看似不经意的细节都像是背后大有玄机，因此观影过程更像是一

次对观众逻辑推理能力的挑战,每位观众在看完影片后都会有自己独到的见解。

总体而言,《让子弹飞》深深地植根在当时中国的国民性和中国的政治、文化、历史语境中,做到了娱乐性、商业性与深刻性并存。

(撰写:徐文静)

忠犬八公的故事(2009)

【影片简介】

影片《忠犬八公的故事》改编自发生在日本的真实故事。故事发生在1924年，秋田犬八公被它的主人上野英三郎带到东京，上野英三郎是东京大学农业系的教授。每天早上，八公都在家门口目送着上野英三郎出门上班，傍晚时分，八公便到附近的涩谷火车站迎接他下班回家。这样的幸福生活一直持续到1925年，上野英三郎在大学里突然中风，抢救无效而死亡。之后，上野英三郎再也没有回到那个火车站，可是八公依然每天在车站等他，等了9年，直到生命的终结。

八公的故事曾在1987年被拍成日本电影，影片由仲代达矢主演，该片当年曾在日本引起轰动，创造了40亿日元的票房收入。而此次新版本由影片《浓情威尼斯》《狗脸的岁月》的导演莱塞·霍尔斯道姆执导，理查·基尔、琼·艾伦和萨拉·罗默尔等联袂出演。新版《忠犬八公

《忠犬八公》海报

的故事》于2009年8月8日在故事原型的故乡日本率先上映。该片在上映后获得了很好的票房成绩，得到了观众的一致好评，以至10年后的今天，这部影片依然没有被遗忘，在同类别影片中仍旧有极高的口碑。金鹰网评价该片："综观影片，导演用了些心思将开篇以倒叙的方式通过小孩讲故事引出八公这个角色，描述了美国祖父与日本幼犬的'异国之情'，其中也穿插表现了帕克教授一家的幸福甜蜜，帕克教授与朋友之间的情谊，体现了大爱和友爱的主题，这种自然的情感也使观众为之动容。影片也将这种爱延续了下去，结尾小外孙和他的小八公将继续着精彩的生活，有别于其他以动物为主角的电影，这部影片传递了一种希望，观众不再是处于一种绝望的悲痛怀念。"

【剧情概述】

《忠犬八公的故事》讲述了一只秋田犬十年如一日在车站等待逝去的主人归来的故事。在日本的寺庙中,一位僧人将一只秋田犬放在笼子里发往外地,经过货车、地铁、大巴、飞机,这只小狗辗转来到了一个小镇。到达小镇后,笼子上的地址被风吹走,小狗在火车站附近被运货工人遗失。这时,它遇到了刚下课回来的男主人公维格·帕克,帕克因不舍得将小狗送进动物收留所而将小狗带回家,并为之取名"八公"。刚开始,八公的出现让帕克的妻子十分反感,她将八公赶出了门外并要求帕克第二天去火车站寻找失主将小狗归还给他的主人。帕克第二天早晨去火车站询问无果,不得已将八公带上了火车去学校上课。帕克将八公装在自己的小包里,并给他喂水和零食,疼爱有加。帕克下班后带着八公回到家中,妻子看到仍旧不太乐意,但最终同意收留八公,并将八公关在院子里的杂物房中。八公的到来给这个家带来了许多欢乐,当帕克的妻子看到自己的丈夫和女儿因八公而满心欢喜的时候,她选择接纳了八公,让它成为家庭中的一员。

八公在给这一家人带来欢乐的同时也制造了不少麻烦。它吃掉了夫妇俩给上司精心准备的硬币,最后有惊无险地拉了出来;它弄坏了帕克妻子辛辛苦苦建好的模型,在风雨交加的夜晚被关到了杂物间,一心维护八公的帕克与妻子产生了激烈的争吵。帕克的爱在八公心里埋下了忠诚守护的种子。在接下来的日子里,帕克和八公一起玩耍、一起洗澡、一起看电视,两者产生了深厚的感情。当帕克早晨出发去火车站时,八公在篱笆下挖了一个洞,钻出围墙送帕克上班。百无聊赖的八公在家里熬过白天的时间并在下午五点之前赶到火车站等帕克一起回家。这样的日子持续了一年多,这天帕克像往常一样出门上班,但八公却一反常态地朝帕克狂吠不止不让帕克出门,八公叼着小球来到了火车站,帕克和八公玩了一会儿小球后还是坐上火车去了学校。八公的反常注定这一天有不祥的事情要发生,帕克在课堂上突发心脏病,经抢救无效而死亡。八公从傍晚等到了深夜,却只等到了来接他的麦克。第二天,八公从麦克的家中逃出,一路走走停停辨别方向,第三天它终于找到了火车站并蹲在花坛上等待帕克的出现。帕克的女儿来接八公回家,但也尊重八公自己的意愿,最终八公选择离开家去火车站等待帕克。日复一日,10年过去了,八公靠着火车站管理员、热狗摊摊主的接济果腹,夜晚便睡在火车底下,风雨无阻地每天准时出现在车站外苦苦等待帕克。直至生命的最后一刻,八公终于见到了自己的主人帕克,他兴奋的扑向主人,一切又像是回到了10年前。在这个温暖的梦中八公离开了我们,身外是漆黑的夜和皑皑的白雪。

【要点评析】

一、八公眼中的世界:叙事的主体性

直至今天,一尊八公的铜像仍旧伫立在涩谷火车站外它一直等待的地方。《忠犬八公的故事》根据1923年发生在日本的真实故事改编,与1987年拍摄的同一题材的日本影片《八千公物语》不同,该片故事在美国展开,以八公与美国主人帕克的感情线为线索,记叙了日本狗狗到异国他乡后所受到的关怀与呵护,向观众呈现了人与动物和谐相处、相知相伴的场景。至今为

止,《忠犬八公的故事》仍是数量众多的反映人与动物关系的文艺作品中的佼佼者,得到了全球范围内众多观众的青睐。

1. 狗的主观视角

主观镜头把摄影机的镜头当作剧中人的眼睛,直接"目击"生活中其他人、事、物的情景。它因代表了剧中人物对人或物的主观印象,带有明显的主观色彩,可以使观众产生身临其境、感同身受的效果,进而使观众和影片中的人物进行情感交流,获得共同的感受。该片中便有多个镜头都采用了八公的主观视角,向观众展示了八公眼中的世界。在影片的第2分25秒,第一次出现了狗的主观视角:八公透过笼子看到了行色匆匆的路人;第2分36秒,同样透过栅栏,它看到了地面上硕大的飞机。通过这两个画面,影片将观众带入狗的视角,此时观众会不自觉地替八公思考:我要到哪里去?外面的人在干什么?我什么时候才能出去呢?同样的,在第4分8秒时,两条腿映入了八公的眼帘,这样的视角让观众产生好奇:这是谁的腿呢?让我抬起头来看一看。于是,八公立即坐在了地上抬起头看向眼前的男子,帕克温柔地抱起了八公,在这一刻,"不管是你找到它,还是它找到你,天晓得,这是命中注定"。

主观镜头的代入感让我们认为尽管八公不会像人一样说话,但它是一只有思想的狗,它懂得思考,有自己的喜怒哀乐。这样的感觉在八公成年以后变得更为强烈,在影片的第26分钟,当八公想和帕克一起去上班却被帕克拒绝时,它的目光找到了院子的墙角,那是一块泥土松软的土地。影片放至此处,我们不得不感叹八公的聪明,它总能找到办法来解决难题。镜头来到28分40秒,八公看着教授在填埋它挖出的狗洞,它的眼神是受伤的、郁闷的:主人把洞填起来,我该怎么逃出去?主人难道不想我送他上班吗?狗的主观视角与狗的脸部特写相结合,没有任何语言,却向观众展示了八公内心丰富的情感世界:它爱它的家人,它舍不得主人离开,也欢欣地接受主人的回来,当它感到自己被冷落时同样会伤心失落。八公有跟人一样的思想情感,但它的爱不掺杂任何目的,更为纯粹。

2. 低角度拍摄

影片中有多个场景特意放低了镜头,将摄影机处于与八公相等的高度。区别与一部影片中占大多数的平角度镜头,放低的镜头保证了观众视野与狗视野的相似性,观众似乎通过摄影机真切地看到了八公眼中的世界。在帕克去世后,对八公的记录基本都采用低镜头,八公从麦克家跑出后在铁轨上走、在火车底下睡觉、第二天找到以前的家,这一系列场景均采用了低镜头拍摄方法,没有人再用充满爱意的眼神俯视八公,剩下的路只能八公独自走。采用低角度拍摄,将瘦小的八公置于大场景如乡村、楼房、街道中来展现八公的渺小,与先前有主人陪伴回家的温暖场面形成鲜明对比。我们大部分人在生活中,都从差不多的角度看待周围环境,很少有人会放下身姿,低角度拍摄拉近了观众与八公的距离,当八公眼前的世界更加直观地展现在观众面前时,我们能够切身体会到八公独自在等待帕克的路上多么执着、孤独但又充满信心。

《忠犬八公》剧照(一)

3. 色彩的对比

认真观看影片不难发现,八公眼中的世界是黑白的。科学研究表明狗狗在看事物的时候是不清晰的,它们的眼神较比于人类来说视力差了很多,它们不能分辨红绿颜色,所以它们眼中的世界没有那么多的色彩。正是这一视觉色彩的对比,更凸显出八公的可贵,在它的眼中更多看到的是这个世界美好的一面,它知道这个城市干净整洁,虽然它看不见花草的颜色,但是它闻得见草木的清香;虽然它不会讲话,但是它知道大部分的人对它都是善意的,这个世界存在着恶意,但是它清楚,善良的人更多;它看得见高楼大厦,知道那是人们智慧与辛劳的成果;它深知世界的美好,知道主人对它的爱。在影片的第 66 分钟,通过八公的眼睛,我们看到了热狗摊摊主、火车站管理员对他的善意,他们热心地询问八公来车站干什么,和八公一同分享美味,互相讨论着八公在火车站等待帕克的事情。在八公的眼睛里,我们感受到了久违的温暖,即使没有五彩斑斓的颜色,但一句问候、一张笑脸都能被八公看在眼里、记在心上,它知道他们是真的关心它、对它好。八公的眼睛只辨黑白、在夜里也模糊不清,这也从侧面加深了观众对八公的同情,更容易对影片产生情感上的共鸣:一只从来没有见过五彩斑斓世界的狗狗,却永远记得主人的相貌和笑容,还有比这更为难能可贵的吗?

二、八公内心的世界:情感的主体性

影片通过一系列镜头和视角的切换将八公作为情感表达的主体,其表达出的情感都是它自身所产生的,虽然整部影片中八公没有说过一句话,但观众仍能通过镜头的刻画以及八公自身的眼神、动作来探寻八公丰富的内心世界。

1. 眼神

整部影片中八公的眼神是它情感表达的主要方式之一,它水汪汪的眼睛不算大,但总能向观众传达不同的情感变化。影片在 1 分 54 秒第一次给了八公特写镜头,此时的八公还是一只小奶狗,两只眼睛耷拉着,眼睛里露出了懵懂和无知;第 26 分钟,八公趴在地上努力将头伸出

门外,这时它的眼中流露出了对要去上班的教授的不舍;当教授将八公挖的洞填起来时,我们能从八公的眼中看出失落;在影片的第35分钟,当初次来访的麦克想要和八公玩捡球的小游戏,对着八公絮絮叨叨了很久时,八公歪着脑袋,满眼困惑。这一特写镜头也成了秋田犬的代表图,在网络搜索秋田犬时仍能找到。在第36分钟,当教授准备出门去坐火车,却将八公关在院子里时,八公的眼神里是可怜巴巴的乞求,恳求的眼神让教授无奈,于是他不得不带八公一起去了火车站;当帕克得知女儿怀孕,一时间忘了八公时,它看向帕克和女儿在一起的眼神里有羡慕也有好奇:他们去做什么了?为什么留下了我独自在家?在影片的第53分钟,当八公预感到有坏事要发生时,它第一次朝帕克狂吠不止,这时它的眼神里是满满的焦急和不安。当天下午五点钟到了而教授并未出现时,镜头中八公耷拉着脑袋,充满泪花的眼中是失落和伤心。

整部影片用特写镜头展现八公神情的场景数不胜数,它的面部没有过分夸张的表情变化,但每一次的眼神都有很大的差别:它会因为主人去上班而不舍、下班归来而开心;会因帕克由于忙别的事情将它忘记而感到失落;也会在试图阻止帕克离开时着急慌张……特写镜头将观众的注意力带入八公的脸上,通过八公的眼神我们能够切身感受到八公的喜怒哀乐。

2. 动作

在影片中,八公自身的行为以及它与主人帕克的互动同样是八公情感表达的体现。在帕克去世之前,影片大多采用全景镜头记录八公和帕克的互动,比如,帕克趴在地上给八公演示如何捡球;帕克和八公在门口玩耍;两者一起走过街角,沿着铁轨走回家;等等。将帕克和八公置于全景镜头中,一幅人与狗和谐共处、真挚对待彼此的温馨画面呈现在观众面前。同时,帕克与八公在车站的场景也运用了多处中景镜头,例如,告别时,八公坐着,帕克站着;帕克回来时八公扑向他,帕克弯下腰摸八公的头。这几个场景中帕克都会主动蹲下来保持与八公齐平的位置,以显示对八公的尊重和喜爱。

《忠犬八公》剧照(二)

除了八公与帕克的互动之外,八公自身的行为也充分地展现了它内心的情感。狗尾巴是狗最常用的传话工具,狗通过摇尾巴的形式作为一种语言的表达,摆尾巴的动作绝对不仅仅是它们的一种本能。如果一条狗很开心的话,那么它的尾巴通常是水平方向摇摆的,而且摇摆的

宽度很大。在影片中我们可以发现,每当八公看到帕克从火车站出来时,它总会摇起尾巴,这是它开心的信号;当帕克去世后,八公的尾巴一直是处于耷拉着的状态,这表明它不再开心,取而代之的是失落和孤独。除了摇尾巴外,八公的动作也能向观众传达它当时的心情。在影片的第29分钟,帕克上班后,百无聊赖的八公坐在草地上看女主人修剪院子里的枝丫,或许是太过无聊,八公从坐着到趴着紧接着又侧卧在草地上,这时女主人在八公的眼中倾斜了45度,不一会儿八公又翻了个身平躺在地上,这下整个世界连同着女主人都颠倒过来了。这一系列的近景镜头加上狗的主观视角,体现了八公内心世界的童真和有趣,它像人一样会自娱自乐打发时间。

在影片的第78分钟,导演采用仰拍的方式将八公与身后的大树固定在一个平面中,对大树用降格的方法进行处理,春去秋来树叶从郁郁葱葱到枯萎掉落,八公一直在原地等待。眨眼间几年过去了,随着时间的流逝,八公的年龄按照人类的年龄换算已经进入了老年,它在花坛上等待帕克的姿势也由幼时的"站着等"到壮年时的"坐着等"最后到年老时的"趴着等",就像是从年轻力壮的少年到步履蹒跚的老年。虽然影片只花了几秒的时间,但这一细节的刻画能够带给观众视觉上的震撼,对八公产生同情和敬佩之情。

【结　语】

近10年电影市场出现了许多记叙人狗情的温情片,如《一条狗的使命》《一条狗的使命2》《人狗奇缘》《导盲犬小Q》《特鲁曼》等。可见,人与狗之间纯粹的友谊是亘古不变的话题。《忠犬八公的故事》根据日本1987年版电影《忠犬八公物语》改编,讲述的主角仍旧是日本本土狗种秋田犬,但故事发生的背景跨过了大洋从日本来到了美国。虽然主人的肤色、语言、习惯都有着巨大差异,但狗狗对主人仍旧是忠贞不贰,这无疑是影片想要告诉我们的一点:"不管你贫穷或富有、高大或矮小、年长抑或是年幼,只要我认定了你是我的主人,那么我这一生都会忠诚的陪伴你、守护你。"帕克的孙子在影片的开始时说:"永远不要忘记你所爱的人。"八公就是凭借着对它主人的爱,等待了10年,即使是它去天堂的那一刻,梦到的也是和主人在一起的欢乐时光。"狗是人类最忠诚的朋友"这句话在八公身上展现得淋漓尽致,因为对于八公来说,帕克是它生活的全部,与帕克在一起的时光让八公懂得了爱是陪伴,是守护,是忠诚,是等候。

影片《忠犬八公的故事》情节简单、人物关系明确,没有过多的男女爱情,也没有令人炫目的特效或惊险情节,整部影片的叙事节奏是舒缓的、平和的,却能产生直击人心的效果。如果要问为什么会这样,那是因为我们忘记这样简单的温情太久了。

车站的相遇注定了八公与帕克今生的缘分,懵懂无知的八公在帕克的悉心照料下长成了一只懂事乖巧的大狗。八公的世界中没有钩心斗角、尔虞我诈,虽然它的眼中只能看到黑白,但它能记住每一个人的笑脸和善意的话语,它所感受到的生活是简单而又温情满满的。它同主人在一起的场景,哪怕是一起走在回家的铁轨上,在家门口的玩耍,都让八公感到充实而满足。人的眼睛总共能看到大约100万种颜色,在五彩斑斓的世界中我们有了更多的追求和目标,却忘记了眼前最简单的快乐;狗的眼睛只能看到黑白灰3种颜色,但他们能将快乐和温暖牢记于心。而我们,却在日复一日忙碌的生活中,丢失了这种与生俱来获得快乐的本能。

(撰写:徐文静)

浪 潮(2008)

【影片简介】

影片《浪潮》是由丹尼斯·甘塞尔执导,约根·沃格尔、弗雷德里克·劳、马克思·雷迈特等主演的剧情片,于2008年3月13日在德国上映。影片是根据德国小说家托德·斯特拉瑟1981年发表的小说《浪潮》改编的。该小说取材于真实的历史事件:1967年4月在美国加利福尼亚州的一所高中里,教师Ron Jones为了让学生们理解法西斯主义而进行了一场实验,他利用5天的时间向班级里的学生灌输纪律性和集体精神,但这项试验引起了严重的后果。丹尼斯·甘塞尔以历史事件为依据,对小说进行了改编并将之翻拍成电影。该影片于2008年第58届德国电影奖金质电影奖获得了最佳男配角及铜质电影奖杰出故事片奖。

《浪潮》海报

《电影评介》评价:"《浪潮》上映后引起了影评人以及众多学者的强烈反响。该片是一个实验,更是一曲极权主义的葬歌。影片以一个极具戏剧张力的悲剧结尾告终,导演对这场闹剧注入了深沉的思考以及深刻的批判。该片给观众提供了一幅生动的极权主义画卷,同时也对现实世界中的'乌合之众'进行了形象的描摹。"《凤凰周刊》评价:"《浪潮》通过一堂演习课程的诠释,严肃而有力地抨击了独裁教学体制以及社会风气。片中的'纳粹速成班'不仅为观众展示了一个微缩的纳粹德国,也清晰地呈现了个体是如何被集体所异化的。在《浪潮》中,观众几乎可以看到所有有关独裁的典型元素:没有原则的集体主义,泯灭个性、消除差异的制度,对异己的隔离与言论自由的取消,等等。"

【剧情概述】

《浪潮》按照时间顺序记录了德国一所高中一周 7 天内发生的事情。影片开始是一个一边开着车一边听着摇滚音乐的中年男性,他热情、充满活力,镜头跟随着汽车来到一所学校,这名男性是这所高中的体育和政治老师,名叫赖纳·文格尔。这一周是该校"国家体制"的主题活动周。文格尔本来是打算讲"无政府主义"的,但该课程被另一位老师捷足先登了,因此他只能主讲"独裁统治"课程。

在学校的另一角,礼堂里几个学生在排练话剧,男主角费尔迪"与时俱进"地改了歌词,给本来挺正儿八经的故事添加了《新龙门客栈》式的台词;女主角卡罗愤怒地说,她讨厌这些"三流武侠片"的调调,最后大家不欢而散。镜头切换到游泳馆,在一场水球练习赛中,马可想展现他的个人英雄主义,而不愿意把球传给希南,结果失去了进攻良机,令他们的教练文格尔大发脾气,称他们根本不会打球。

在放学后的酒吧里,学生们抽烟、喝酒、跳舞,他们觉得生活是迷茫和未知的。两个学生为此产生了争执:"如今的人都该反叛些什么?好像一切都失去了意义。每个人都只为自己着想,我们这一代人缺少的就是能让我们团结在一起的共同目标。""但这是时代精神,你放眼看看,网上那些名人都是谁?帕里斯·希尔顿!"

对于自由散漫的学生们来说,学习任何课程都只是为了学分。活动周开始的第一天,文格尔来到教室后发现学生都在课上大声聊天,无心听讲。他们对独裁统治没有一个明确的认知,也都认为独裁统治在德国不可能重演。针对这样的情况,文格尔别出心裁提出假想"独裁"的实验,在班级建设一个微型的独裁统治社会。在为期一周的实验中,文格尔被置于至高无上的地位,学生们要对他绝对服从。譬如回答问题必须起立,声音响亮,内容简短;每位同学都需要穿统一的白衬衫上课;成员之间互相打招呼需要用特定的手势。很快,这个名叫"浪潮"的团体不断壮大,同时不按规定行事的同学会受到排挤并被驱逐。他们将团体的标志涂鸦在了城市的各个角落,蒂姆为此甚至爬上了百米高的大厦。在"浪潮"中,他们体会到了集体和纪律的重要性,却在不知不觉中滑向了"独裁"与"纳粹"的深渊。当文格尔老师意识到这一点时,他组织学生到礼堂开会并宣布解散这个团体,但事态发展越发不受控制,"浪潮"最忠诚的拥护者蒂姆用枪打伤了同学后自杀,在混乱之中,文格尔被警察带走。

【要点评析】

一、人物表演

影片中弗雷德里克·劳扮演的蒂姆是推动整个剧情的关键人物。影片给了蒂姆很多特写镜头,面部表情让我们能够从中窥探蒂姆的内心世界。

蒂姆是"浪潮"最忠实的拥护者,同时改变了整个活动的走向。在影片的第 10 分钟,蒂姆第一次出场,他免费将自己辛苦弄来的毒品送给了学校不学无术的"小混混"们。当被问及为何不收钱时,他说:"送给你们的,大家都是兄弟。"眼神里带有讨好和恳求。话音刚落,镜头转向以凯文为首的靠在墙角的 4 个人,将他们置于近景镜头中,突出了他们的面部表情:不屑和

嘲笑。在学校属于弱势群体的蒂姆免费送毒品给学校的"恶霸"并与其称兄道弟,不过是想与他们套近乎,让孤独的自己也有朋友。

被大家称为独来独往的"宅男"蒂姆,其第一次改变出现在影片的第15分钟,当文格尔提出谁来当团体的领袖时,蒂姆非常积极地毛遂自荐,但立即被班里同学否定了。虽然没有人在意他的自荐,但他并不气馁,当大家公认文格尔老师为这个团体的领袖时,蒂姆是第一个喊"文格尔万岁"的人。从这一刻起,蒂姆不再是不受家庭重视、生活中只会讨好的孤单小孩了,他有自己的领导和自己的集体,他找到了真正的"家"。这一点在影片的第17分钟有所展现:文格尔老师要求所有人起立,这时给了蒂姆特写镜头,他的表情是严肃的、紧张的。可见,此时蒂姆比其他所有人都先发现这个集体的重要性,这也是由于蒂姆在生活中极度缺乏关爱导致的。在影片第22分钟,蒂姆放学后回到家,他向父母叙述这一天的经过:"实在是有趣极了!文格尔先生教我们正确的坐姿,身体坐正,挺胸抬头。如果起立太快,还会眼冒金星,这是脉搏降低的缘故。"兴奋的蒂姆渴望得到父母的回应,母亲却置若罔闻地问他:"再来点烤肉吗,孩子?"不甘心的蒂姆又将话头转向了父亲:"现在如果我们要发言的话,必须起立,这样会供血充足,我们的回答必须简明扼要。"然而父亲反问蒂姆:"很好,那你现在为什么不照做呢?"影片中蒂姆的表情从掩饰不住的兴奋转变为失落、难堪,蒂姆在这段家庭关系中得不到应有的关注和回应,父母是蒂姆决心参加"浪潮"的助推器,这也是他将集体视为生命的重要原因。

在影片中多次出现蒂姆的特写镜头,例如,在踏步过程中,其他同学嬉笑打闹,他们感到的是新奇和有趣,蒂姆的表情是认真而严肃的;在第32分钟,蒂姆望向文格尔老师的眼神里满是崇拜,他把文格尔当成了真正的领袖。

二、故事品鉴

1

整部影片是经典的三幕式结构,遵循了开端、发展、高潮、结尾的模式。故事的开始在周一,并以此为开端记叙了为期一周的活动周的经过。

星期一:微型社会的雏形。

雷纳尔教授的"独裁统治"课正式开始,但整个班级没有一个同学相信纳粹的历史会重演,这让雷纳尔感到震惊而又无能为力。一个实验开始在脑海中构思:用一周的时间将这个班级建构成一个微型的纳粹社会。从这一刻起,雷纳尔变成了文格尔先生,同学们必须坐有坐相、站有站相。

星期二:"集体成就力量"。

课上,文格尔先生组织所有学生左右踏步且须步伐一致,他边做示范边大声告诉同学们:"这样的震动,甚至能震垮一座桥。""维兰德正在楼下上无政府主义课,我想让天花板上的泥灰落到我们的'敌人'头上。"这里文格尔使用了"敌人"一词,这是第一次给学生洗脑,让他们形成"只有团体内部的人是友人,其他人都是我们共同的敌人"的意识。同时,文格尔还将班级平时的小团体拆分开,重新安排座位,要求同学互相帮助,旨在消灭歧视与差异、寻求平等。统一的服装则是增强凝聚力的又一"法宝",服装的一致会让同学们不自觉地将与自己穿同样衣服的人视为"自己人",从而产生对集体的归属感。

星期三:"行动成就力量"。

上课时,卡罗是唯一一个没有穿衬衫的人,她被同学视为"异类",被男朋友马可说成"自私自利"。课堂上,卡罗举手回答问题,却出乎意料地被文格尔先生故意无视。这一举动提醒观众文格尔先生也在悄悄改变,他不再是一个旁观者和引导者,而是变成了这个团体的"领导者",他不能忍受团体中出现异类。引导者的自我意识发生改变,这个团体自然也就朝着真正的"纳粹"发展。在这一天,这个团体有了自己的名字"浪潮"及标识、社交网站,文格尔先生告诉大家:"如果只是干坐着,不行动起来,好点子又有什么用呢?我希望你们把你们所有的创造力,都投入浪潮中去,为了整个集体。"这样的鼓舞是有效果的,每一个人都感受到了团体的力量。在课后的话剧排练中,卡罗无故缺席,团队临时更换了女主角但排练出乎意料地顺利,一切似乎在往好的方向发展。

星期四:故事才刚刚开始。

最先清醒的卡罗认为"浪潮正在扭曲地壮大起来"。她主动要求和文格尔先生谈谈:"文格尔,我觉得你已经掌控不了事态的发展了,完全掌控不了。"但文格尔先生告诉她"看来你得参加另外的课程了"。文格尔此时将自己当成了"浪潮"的领袖,然而当一个领袖听不进下属的意见时,那么他便离独裁统治不远了。

文格尔先生的不作为让集体中的学生愈发放肆,"雷欧不让一个六年级的孩子入校门,就因为那孩子不想做浪潮的手势。""这段路障属于浪潮,如果你想在这里玩滑板,你得先加入组织。"

《浪潮》剧照(一)

星期五:高潮。

这一天是整个故事的高潮,爆发了多个矛盾,事态的发展急转直下。在水球比赛中,希南打伤了对手;卡罗分发反"浪潮"的传单;看台上"浪潮"成员与非"浪潮"成员发生了争执;回家后,文格尔与妻子发生了争执并言语中伤了她;马可与卡罗也发生了激烈的争吵,马可还打了卡罗。经历过一系列的矛盾与争吵后,马可成了第二个清醒的人,虽然"浪潮"让他第一次成了万众瞩目的焦点,但他已经不再是从前的自己了。文格尔先生也意识到了自己在这个过程中

开始沉迷于受人敬仰的快感,这样至高无上的地位能够让他忘记自己不够令人满意的学历。

星期六:尾声。

文格尔通知大家中午12点到学校礼堂集合,说事关"浪潮"未来。文格尔通过门缝观察,这一团体在短短几天时间内发展壮大成100多人。当文格尔用高昂的语调说出自己内心的愤懑时,台下响起了积极的响应。他们把"叛徒"马可扛上舞台,但在文格尔先生反问该怎么处置时沉默了。这段时间他们彻底变成了没有思考能力、随大流的傀儡,他们的所有行动都听从领袖的指挥,打着"浪潮"的名义。

2

第二次世界大战后,法西斯在东德"销声匿迹",在如今这样一个和平、美好的社会中,每个人都坚信法西斯势力不可能在东德卷土重来。出乎意料的是,"浪潮"就是这样一个带有法西斯性质的由学生组成的团体。在这个团体中,大部分参与者都有着或多或少的"问题",对生活的失望和困惑让他们以饱满的热情参与到这一人人平等的集体中。在活动周的星期六,文格尔老师在礼堂上选读了班上学生写的关于"浪潮"的感想。"其实,我想要的我都有,衣服、零花钱之类的。我却时常感到无聊,但最近今天的经历让我感到很有趣,谁最漂亮,谁成绩最好,都不再重要了,在'浪潮'里我们人人平等。""出生、信仰、生活环境都不再重要,我们都是这场运动的一分子。'浪潮'让我们的生活重新变得有意义,为了我们一个值得为之奋斗的理想。""以前我只会到处惹麻烦,现在想想,以前的我,真是个混蛋。能投身于有意义的事情,这种感觉很好。如果我们能相互信任,就能取得更多的成就,我愿意为此洗心革面。"通过这些片段不难看出,有的学生虽然生活在富裕的家庭,却缺少来自家庭的关爱;有的学生则是因为自己的平凡感到自卑;而有的学生则是感到迷茫,找不到活着的意义和方向。

《浪潮》剧照(二)

影片中有多个学生的心理线并行,但蒂姆作为整个剧情走向的关键人物,是一个独特的存在。如果说前面的特写镜头是蒂姆一步步走向"浪潮"的记录,那么第36分钟蒂姆将自己所有的名牌衣服都烧掉的行为则是他彻底将"浪潮"视为生命中最重要的部分的转折点。他本可以只穿上白衬衫,等活动周结束后再换回自己的衣服,但他选择用汽油烧掉它们,这不仅仅是烧掉衣服,更是坚定拥护集体的决心以及同过去的自己告别。当文格尔要求大家给团体取名字

时,蒂姆给团体取名"海啸",真正的海啸具有巨大的能量同时兼有破坏性,可以吞噬和毁灭一切。可见,在蒂姆心中,"浪潮"的力量是巨大的、不可阻挡的。在影片的第55分钟,蒂姆更是出人意料地爬上了百米高的建筑并将"浪潮"图案喷在了墙壁上;去参加派对时,蒂姆一行人遇到了来报复的黑社会分子,蒂姆用自己的气枪吓跑了他们。这一举动让希南等人面面相觑,蒂姆开始发现自己在这个团体中的重要性,他认为自己有保护他人的能力。因此,在第64分钟,蒂姆顺理成章地出现在了文格尔老师家门口,告诉文格尔"我要做您的卫士",当文格尔要求蒂姆回家时,蒂姆冷漠地说:"我回去干什么,反正那里没人理我。"家庭感的缺失是蒂姆成为"浪潮"最忠诚拥护者的最重要因素。

蒂姆是富家子,但其家庭缺少温暖,他一直渴望融入集体以摆脱孤独。"浪潮"成立后,他第一个响应"平等"的感召,通过这个集体,他感觉渺小的自我被放大了,自我价值也被提升了,他变得越来越狂热,也越来越偏执。他一改平时的懦弱形象,甚至冒着生命危险到处喷绘"浪潮"的标志。然而,当这样一个人奉献出全部身心,并从中赢得了别人的赞许,却突然发现这只是一场教学的骗局时,他一下子就崩溃了,他在文格尔先生宣布"浪潮"解散后难过地说:"'浪潮',是我生命的全部。"他认为文格尔先生不在乎他,"浪潮"说解散就解散,他的生命也失去了意义。最终,他无法接受"浪潮"被解散,掏出手枪,打伤了一名同学后,吞枪自杀了。

勒庞的群体精神统一性心理学规律指出:"约束个人的道德和社会机制在狂热的群体中失去了效力。它可以让一个守财奴变得挥霍无度,把怀疑论者改造成信徒,把老实人变成罪犯,把懦夫变成豪杰。"在这个集体中同样被改造的还有马可,从小被寄养在卡罗家的马可,虽然被照顾得无微不至,但始终没有归属感。寄人篱下的苦楚让他在被卡罗的弟弟质问为什么不回自己家时选择沉默;他不想同女友卡罗一起去西班牙,但也不敢开口拒绝。但加入"浪潮"后,马可改变了。他从最开始的拒绝合作到第二次在水球比赛中与希南合作取得胜利;他变得有勇气对卡罗说出自己的内心想法,他会问卡罗为什么这么反感"浪潮",并告诉卡罗"浪潮"对他很重要,是因为"浪潮"给了他归属感:"你可能知道,你有个家,我没有。"

【结　语】

"投身变革运动的,往往是那些觉得自己拥有无敌力量的人。怀有大希望者的力量可以有最荒谬的来源:一个口号、一句话或一枚徽章。当希望和梦想在街头汹涌澎湃的时候,胆怯的人最好闩起门扉。"埃里克·霍弗在《狂热分子:群众运动圣经》中的这段话无疑是影片中这个实验的真实写照。统一的服装、手势、徽章和名字让这些学生空前团结,他们被洗脑、被管制却心甘情愿,因为他们认为只要团结在一起,他们可以改变这个让他们心灰意冷的社会。不仅如此,"浪潮"集体排外的意识达到了顶峰,他们将一切不赞同"浪潮"的人视为敌对分子,对他们施加压力或者威胁。作为班级里唯一的清醒者,卡罗认为"浪潮""像是一种可怕的力量,把每个人都吸引了进去"。然而,这样的言论不仅使得卡罗被踢出班级,同时被人跟踪和讽刺。原本同学间单纯的团结在不知不觉中变成了集权,而实验也变成了事实,走向了不可挽回的境地。

埃里克·霍弗指出:"一个人愈是没有值得自夸之处,就愈是容易夸耀自己的国家、宗教、种族或他所参与的神圣事业;这本质上是对一种事物牢牢攀附——攀附一件可以带给我们渺

小人生意义和价值的东西。"第二次世界大战后国家的没落和社会的重组带给了德国人民无法忘怀的伤痛,家庭关爱的缺失、同学间不能平等相处、生活的混乱让这一批中学生对生活感到无助,对未来感到迷茫,他们对社会、对国家只有深深的无力和"自我欺骗"式的相信。因此,这个微型纳粹社会的实验"正中下怀",因为"在蠢动不安中,人们为改变现状者鼓掌叫好"。

(撰写:徐文静)

太阳照常升起(2007)

【影片简介】

《太阳照常升起》是英皇、太合、不亦乐乎三家公司联合出品的文艺片,于2007年9月21日上映,该片由姜文自编、自导、自演,周韵、陈冲、黄秋生、房祖名等演员主演。影片分别以疯、恋、枪、梦为主题,讲述了四段交错的故事。在2007年的第64届威尼斯国际电影节上该片获得了金狮奖提名,在第44届台湾电影金马奖上获得了最佳剪辑以及最佳导演、最佳改编剧本的提名,在2008年第27届香港电影金像奖中获得了最佳改编剧本提名,在第21届东京国际电影节中获得亚洲之风亚洲电影奖特别关注等。

《新快报》评价:"《太阳照常升起》具有革命浪漫主义色彩和粗犷的男人气,镜头指向激情岁月的记忆。镜头的运用和表达都相当优秀。"《网易娱乐》评价:"《太阳照常升起》抛弃传统模式,采用魔幻的表现形式,使得本片'故事'有多种解读的可能。"《南方周末》评价:"影

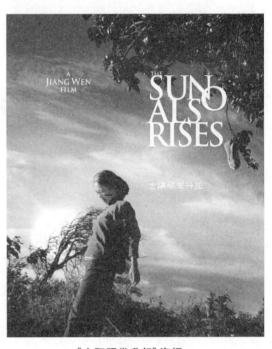

《太阳照常升起》海报

片《太阳照常升起》肆意、充满生机,在视觉、电影语言、叙事等各个方面,都进行了可贵的尝试,尤其是梁老师、林护士一段,叙事大胆,引起了正反两方面的讨论,讨论普遍集中在影片本身,这显得更加可贵。"

【剧情概述】

影片采用单元式结构的叙述手法讲述了疯、恋、枪、梦四个故事。

第一部分:疯。

开篇是一个梦境,梦中出现了一双带黄须子的金鱼鞋。梦醒之后,一个女人洗了脚,随着

脚步走过了一个宁静的村子。这个女人是周韵饰演的疯妈，她因为梦到了金鱼鞋便去买鞋，买了鞋之后看见了房祖名饰演的逃学的儿子，她干脆让儿子退学。回家路上，疯妈在树旁的草丛里解手，突然听见一只鸟儿叫喊着"我知道，我知道"，她匆忙走出来却发现挂在树上的鞋消失了，跟随着鸟儿她爬上了大树，并在树上大喊。

此后她抱羊上树、跟猫说话、刨树、挖石头，家里的东西天天不翼而飞。儿子顺着母亲留下石头的轨迹发现了母亲用石头给他盖的一间新房，他家丢的东西都被母亲搬到了这儿，所有的锅碗瓢盆全是碎片拼成，一碰即碎。就在一切都离奇诡异之时，疯妈突然正常了，她告诉儿子再也不打他、不骂他、不上树、不刨坑了，并让他快去接下放的人。回来的途中，儿子听说疯妈不见了，唯有她买的那双鞋和衣服漂在河上。

第二部分：恋。

姜文扮演的唐老师与黄秋生扮演的梁老师是好朋友，他俩在同一所学校教书。已有家室的唐老师与学校的林护士有染，但林护士却暗恋着多才多艺、人气颇高的梁老师。一天晚上学校操场上放电影，黑暗中有人大叫"流氓"，一时灯光大亮，梁老师因站了大叫的女生后方而受到审查。在调查时发现有五个女人被摸了屁股，林护士为"解救"梁老师自愿报名查找流氓。被众人打伤的梁老师在医院时有两个女人来告白，他害羞又觉得无比荒唐。出院后，学校证实梁老师并未"摸屁股"，他是清白的，梁老师也和唐老师、林护士一起有说有笑地进了房间。看似事情得到了圆满的解决，但第二天众人发现梁老师自杀了，他吊死在一个水塔上面，死得并不难看，带着笑。

第三部分：枪。

唐老师拿着梁老师给他的枪与妻子一起下放到疯妈住的村子，他们到达村子的那天也是疯妈消失的那天，而开着拖拉机接他们的正是当上了小队长的疯妈妈的儿子（也是唐老师的儿子）。

唐老师在村里每天就是带着一群孩子打猎，并将猎物上交给小队长。在一次打猎途中，唐老师无意间发现了那间石头搭成的屋子并看到了小队长的东西，心有疑虑的他晚上又来到了这间屋子外观察，他听到自己的妻子跟小队长说："我老公说我的肚子像天鹅绒。"第二天唐老师在水田边上端着枪指向小队长的脑袋，但是小队长带着一脸的疑惑问唐老师"什么是天鹅绒"。为了让小队长明白这件事，唐老师回到北京寻找天鹅绒，在与友人的一番交谈后唐老师明白这件事情的发生他也有很大的责任，于是他选择原谅小队长并回到了村子。但小队长将天鹅绒拿到了唐老师面前并说："你老婆的肚子根本不像天鹅绒。"唐老师打死了小队长。

第四部分：梦。

戈壁滩上有两个女人骑着骆驼在走，唐老师的妻子讲述着自己在南洋时和唐老师的爱情故事，与她同行的女人用一块黑纱蒙着脸，一路上沉默地听着。她就是正怀着儿子的疯妈。随后，两人在岔路口分开。

一边，疯妈来到一个没有尸体的停尸间里，对着她男人的遗物说话。另一边，唐老师在地平线尽头抱着未来的妻子。夜幕降临，热烈的歌声响起，篝火在山坳里熊熊燃烧，一群青春四溢的年轻人为这两个人举办了一场狂欢的婚礼。

一个被火点着的帐篷升上了天空，火光照亮了一列火车，怀孕的疯妈把儿子生在开满野花的铁轨中间。巨大的火球从空中飘过，它把儿子出生时的笑容，和唐老师与老婆的婚礼一起

照亮。

【要点评析】

一、人物表演

周韵在第一和第四部分中饰演疯妈一角,疯妈虽然还很年轻但已是满头白发,长年累月光脚在泥地上行走但双脚依然很白嫩。疯癫与正常,梦境与现实,多种矛盾交杂在这个女人的身上,周韵将这种人物内在的复杂性表演得淋漓尽致,她的表情和言语中,有少女的娇嗔,也有母亲的沉着。

影片的第一个场景是疯妈的梦境。梦境中的铁轨上铺满鲜花,轨道中间放着一双有着黄须子的金鱼鞋,画外音是伤感的苏联歌曲以及婴儿的哭声。影片对于梦中的铁轨、金鱼鞋,现实中母亲睡觉及起床洗脚的情景,都采用了小景别的拍摄手法和特写镜头。这种拍摄方法的运用能够为影片制造悬念,强调其质感和细节,将引导观众进入一种如梦如诗的氛围,进而感受到母亲身上的艺术神韵和超凡脱俗的美感。因此,从母亲洗脚开始到走向屋外这一连串的动作,都在特写中强调或跟移,也能产生同样的效果。另外,这个场景中侧光和顶光用得较多,在镜头切换方式上渐隐渐现使用较多,这都是为了营造这个场景中舒缓、神秘、优雅的韵味。

第一部分中的母亲似乎就没有正常过,她的言行举止都让身边的人包括自己的儿子认为她是"疯"了,实则"疯"了的母亲才是清醒的,她想依从自己的内心去活,而不是伪装成一个平静的、成熟的母亲。买金鱼鞋是因为她想摆脱乏味的生活而依从梦境的指引去追求生命中某些形而上的内容与形式;她在树上高喊"阿廖沙"是在重温18年前的坚强与乐观,憧憬与期待;醒来后第一件事就是扔掉儿子的算盘,是她不屑于看到儿子因为做了会计而心满意足;母亲醒来后平静地说儿子买来的那双鞋根本不是她梦中所见的,因为梦境是理想化的,甚至是虚构的;母亲从树上扔下一只小羊,那多少是一种与"过去"告别的姿态,当年的母亲就像这只羔羊一样纯洁柔弱;母亲猜想从树上往下一跳能否从另一边的树底下钻出来,儿子大吃一惊,母亲却淡淡地说:"有海就能,哪怕有口井就行。"这也是一种"涅槃"的意象;母亲在屋顶用吴语反复念着:"昔人已乘黄鹤去,此地空余黄鹤楼。黄鹤一去不复返,白云千载空悠悠。"可身边的人都听不懂她念的是什么,可以想象母亲是生活在一个怎样闭塞的环境中,诗歌中的意境有多少暗合母亲渴望空灵、虚净的心情。

母亲最后一次与儿子聊天时,她穿上了李不空当年留下的军装,也穿上了梦中见到的有黄须子的金鱼鞋。当母亲提醒儿子今天要去接一个下放劳动的人时,母亲可能已经知道了李不空回来了,所以母亲选择在这一天失踪。最后,儿子只看到金鱼鞋、军装和裤子随水漂流。这真是一种优雅的告别,一种从容的退场。

姜文扮演的唐老师,也是疯妈曾经的爱人李不空,年轻时追随过"革命",参加过"抗美援朝"战争,也算是有过理想和信仰的,后来还参加新疆石油管道建设。但是,李不空正直的军人外表下有着始乱终弃的劣行。他可以在对唐婶四年的追求中将母亲抛弃,又在与唐婶结婚后与林大夫暗度陈仓,可见他没有对爱情的信仰。而且,李不空虽然参加革命与建设,但并没有一种对国家的忠诚,他可以为了个人的私欲随时失踪。也许,唐老师最后的信仰是"天鹅绒",

那是他曾经的青春热情、爱情理想。在这种圣洁被小队长用最粗俗的旧锦旗亵渎、玷污与庸俗化时，他毫不犹豫地以开枪来捍卫。

二、故事品鉴

《太阳照常升起》是姜文目前为止的电影中最令人费解且让观众褒贬不一的一部，这是一部让观众爱恨交织的电影，观众可以轻率地用"弱智""不知所谓""装深沉"等词语来为影片的剧情和主题定性，也会在深入思考后觉得影片背后大有深意。它看上去奇幻又荒诞，一本正经又不着边际，滔滔不绝又欲言又止。它留下了无数条解答的线索，可又在这些线索中留下无数的断裂、游移、暗示、反讽、颠覆；它在每一个单元和时空中肆意淋漓，但又突然陷入颓唐和绝望之中。

单元式叙事结构是一种打破了传统的整体连贯、首尾完整的叙事结构，将现实时空的时间顺序加以分解、重组或整合，或者将不同时空中的人物事件拼接成有关联但关系各异的叙事链。李杨在《〈暴雨将至〉的叙事结构论析》中指出："单元式结构电影中的各个断片是相对独立成篇的，可以是单个自足独立的事件叙述，可以是同一演员饰演的角色在大跨度时空中对不同事件的演绎，可以是同一空间环境中不同人物事件的展开，可以是同一主题在不同人物事件叙述中的散点透视，等等。"《太阳照常升起》整部影片由四个部分组成，分别是1976年春天，中国南部；1976年夏天，中国东部；1976年秋天，中国南部；1958年冬天，中国西部。由时间点可以明显地看出第四个故事发生得最早，第一至第三个故事虽然发生在同一年，但相互之间似乎是断裂的，没有贯穿始终的人物或情节。虽然在某两个单元之间有情节上的连贯性或人物命运的统一性，但四个单元之间毕竟有些散漫和游离。因此，理顺影片的情节线索和人物命运是理解这部影片的前提，其中的核心部分又是唐老师的前世今生。

在第一单元中，通过李叔与母亲的对话，观众大致可以知道：1958年，母亲抱着刚出生的婴儿来到这个南部的村庄，作为李不空的遗孀居住下来。

在影片的23分32秒，母亲向儿子讲述了她与李不空的一些片段：李不空曾经参加过抗美援朝战争，是一名军人。有一年他来母亲所在的学校做报告时看上了母亲，便开始了热烈的追求。年少的母亲爱上了这位会说情话、高大威武的军人，于是背井离乡跟李不空走了。母亲讲完这些后，平静地说了一句："不怕记不住，就怕忘不了。忘不了，太熟。太熟了，就要跑。"言下之意是这段回忆对于母亲来说是刻骨铭心的，记载了她少女时代对爱情的憧憬和对英雄的崇拜，同时也记载了爱情中的自私与欺骗。生活的残酷与磨难使她想记住，又想忘记。另一方面，这句话也是对李不空性格的某种概括：李不空在做报告时为母亲的外表所着迷，他贪恋美色、苦苦追求，但一旦得到母亲之后，这种新鲜感就逐渐褪色。他不甘过平凡的生活和守住熟悉的爱人，于是他编造出牺牲的谎言顺利抛弃了母亲，去寻找新的刺激、开始新的生活。

影片的第四单元回溯了母亲当年挺着大肚子千里寻夫的情景。一个苏联女人告诉母亲"李不空和一个苏联姑娘因为天真烂漫，已经长眠在边境上了。"对着李不空留下的那堆"遗物"，母亲痛苦不已，她知道这是李不空为了摆脱她而设计的一个假象，"我知道，我知道，就凭这衣服上三个洞，就凭这一堆东西，你就想跟我说你死了，我不会相信你的。你想去找别的女人，你去找好啦，用不着想这种办法来骗我。"通过这两个单元，我们可以知道李不空曾经是一个军人，他高大魁梧、懂得浪漫，让无数少女为他着迷，但又不会满足于一生只守候在一个女人

身旁,因而不断地追求和抛弃。

在第四个单元中,唐婶大致讲述了她和唐老师之间的爱情经过:在南洋的时候,唐老师疯狂追求过她,但后来又消失了三年。就在唐婶要与另一个人结婚时,唐老师又来信了,要她来中国西部与他结婚。唐婶感动于唐老师的执着与浪漫,骑着骆驼去"尽头"找唐老师。通过第三单元唐老师与北京朋友的交谈可知,唐老师和妻子结婚之后,过了许多年两地分居的生活。其间,唐老师在中国东部的一所学校工作,唐婶则居住在上海。结合第二单元中唐老师与学校的林护士有染,不难推断出唐老师与李不空有着相同的花心属性:一旦新鲜感褪去之后,便会将身边的女人抛弃,再去寻找新的"猎物"。

在第三单元中,唐老师坐在拖拉机上到达那个南部的村庄时,不住地感慨:"变陌生了!陌生!""变陌生"而不是"陌生",可见唐老师之前是来过这个村庄的,离开数年之后再回来,村庄发生了改变才会变得陌生。因此,这句台词的言外之意是他曾经对这个村庄很熟悉。再看唐老师打野鸡时,枪法奇准,反应极快,根本不像一个学石油的教师形象,更像是受过训练、动作敏捷的军人。而且,唐老师每次将野鸡给小队长时都会说一句:"一切缴获要归公。"这明显是一句军队中的术语。唐老师发现妻子与小队长在石头房里私通时,当时就想开枪,但听到小队长说了一句:"你就叫我阿廖沙吧!"他马上犹豫了,因为这句话曾是李不空对母亲说的。

至此,我们可以推断出唐老师就是李不空,小队长实际上就是唐老师的儿子。唐老师的人生轨迹大概是这样的:少年时参加了队伍。后来又到了南洋,在南洋期间追求唐婶,随后又回国参加建设,并来到朝鲜战场。1955年至1958年,他一直给南洋的唐婶写信。唐婶后来告诉母亲说信断了一段时间,因为这会儿李不空遇到了母亲,并对母亲"始乱终弃"后制造自己死亡的假象失踪。随后,李不空继续以唐老师的形象出现,并与唐婶结婚。结婚后,唐老师与妻子两地分居,与林大夫关系暧昧,最后唐老师下放到故乡。

此时,影片的情节便可以组接成一个完整的故事。影片的正常时间顺序是:第四单元(1958年冬,中国西部)—第一单元(1976年春,中国南部)—第二单元(1976年夏,中国东部)—第三单元(1976年秋,中国南部)。

【结　语】

《太阳照常升起》是一部饱受争议的电影,反对者认为片子晦涩难懂、毫无逻辑,存在故弄玄虚之疑;而支持者则认为电影虽然晦涩,但并非浅俗或故弄玄虚,它仍然有非常强烈的关于爱情,关于理想和信仰,关于政治,关于人性的表达欲望。整部影片充满了姜文式的幽默,尤其是第二部分中多次出现的女人的屁股和食堂女工们矫揉造作的脸,令人咋舌。色彩和画面的精心布置与处理也是一大亮点,在第一部分中整个村庄的自然环境优美,蓝天、白云、黄土地,没有一丝多余;第四部分唐婶和疯妈在戈壁滩上骑着骆驼行走的片段,一瞬间经历了酷暑和寒冬,采用远景镜头进行拍摄,气势雄浑、背景广阔。久石让的音乐也为整部影片加了分,整体曲风像天山的画面一样空灵,听起来仿如洞穿心底的一缕情绪,使得电影充满了奇幻的风情。

唐婶和疯妈

影片的最后一组镜头,在母亲的高声喊叫中,镜头急推向远处的太阳,太阳奋力一跳,挣脱了地平线,一轮朝阳完全悬挂在天空。随着太阳上升并完全出画,画面只留下了一片灰蒙蒙,终于渐隐。这个充满希望的结尾显然解释了片名"太阳照常升起",但由于影片正常的时间顺序是"四—一—二—三"即"新生—死亡—死亡—死亡"的顺序,由此可知"从死亡到新生"不过是影片为观众制造的一个假象,"从新生到死亡"才是影片中人物命运的真相。影片建构的其实是一个无比绝望的世界,每个人物虽然在努力适应环境并渴望新生,例如,母亲在苦难中坚强乐观地活着,小队长在唐婶那里寻找精神慰藉,唐老师通过欺骗的手段告别过去,梁老师努力在抒情性音乐中超越刻板僵硬的时代,但他们无一例外地走向了死亡。因此,影片中的1976实际上是一个"全面陨落"的年份,在这一年,中国的一些重要领导人相继离世,民众赖以维生的"精神信仰"瞬间崩塌,民众失去了方向,更不用提"个人信仰"何去何从。在这个年代,所有人都成了无根的浮萍,纷纷在生活的浪潮中经历一番挣扎后终于选择离开或者随波逐流。

(撰写:徐文静)

窃听风暴(2006)

【影片简介】

《窃听风暴》是由年轻导演唐纳斯马克导演,乌尔里希·穆埃、塞巴斯蒂安·考奇、马蒂娜·戈黛特等人主演的德语电影。该片于2006年3月23日在德国首映,自上映以后,该片在11周时间内就获得超过1 100万的票房收入,同时斩获了第79届奥斯卡金像奖最佳外语片、第64届美国金球奖最佳外语片、巴伐利亚电影节4项大奖;德国国家电影节打破历史纪录的11项提名并最终获得7项大奖(其中包括最佳影片、最佳导演、最佳男演员和最佳编剧);在欧洲电影节公布的入围名单中,以6项提名成为最大的赢家。

《窃听风暴》剧照(一)

《南方都市报》评价:"《窃听风暴》与《再见列宁》有点儿相似,时间背景都是东德末期,故事将前民主德国国家安全局不为人知的大规模窃听行径公布于众,同时以一丝温暖打破同类电影的俗套。《窃听风暴》在德国引起讨论,除了电影本身的艺术品质之外,一个很关键的原因是,这大概是第一部认真刻画东德秘密警察恐怖统治的影片。"上海大学上海电影学院副教授葛颖评价:"《窃听风暴》这部严肃的反省式影片,延续着21世纪以来德国电影强烈的思辨气质

和毫不含糊的批判精神。颇为取巧的故事框架,使观众在观看这部132分钟的影片时能时刻保持高度集中的注意力。《窃听风暴》能将观赏性与严肃的题材有机融合,在时下绝非易事。直到那个高度克制却撩得人难以自持的结尾来到,才令观众慨然感佩作者的匠心独运,并由此贯通了影片中的所有细节。"

【剧情概述】

《窃听风暴》围绕两条线索展开:一条是东德国家安全局的监听者戈德·维斯勒的工作与生活;另一条则是艺术家格奥尔格·德雷曼与其女友玛丽娅·西兰德的生活。

在一次演出中,维斯勒与他的上级格鲁俾茨共同观看了德雷曼导演的舞台剧,他通过望远镜观察认定这个人并不像想象中的那么简单,并主动请缨亲自监视德雷曼。与此同时,文化部部长也要求格鲁俾茨对德雷曼进行严密的监视。第二天,维斯勒带领一帮人到德雷曼家中安装窃听器和摄像头,开始对德雷曼实行全天监控。通过监听,维斯勒知道了玛丽娅·西兰德为了自己和男友德雷曼的艺术生涯而被迫与文化部部长发生性关系,冷酷的维斯勒动用安装在德雷曼家中的设备按响门铃,让德雷曼撞破女友与文化部部长的奸情。但德雷曼和西兰德之间深刻而纯洁的爱情与他们对艺术的热爱和信仰打动了维斯勒,维斯勒的信念开始动摇。当西兰德要与部长赴约时,他制造与西兰德碰面的机会并乔装成西兰德的粉丝,告诉西兰德不管怎么样她都有那么多的观众爱她,这次谈话也坚定了西兰德离开部长的决心。

《窃听风暴》剧照(二)

西兰德与德雷曼的感情更加牢不可破,但这一决定也给他们的生活带来了翻天覆地的变化。德雷曼的挚友艾斯卡因难以忍受国家无限期禁止自己创作而自杀,这件事对德雷曼和他的记者朋友们触动很大,他们从西德运来了打字机,创作了揭露东德社会现状的文章并以匿名的形式发表在公开刊物上,引起了巨大的社会反响。他们的举动让东德高层领导十分愤怒,但维斯勒假装不知并篡改了监听记录。被西兰德拒绝的文化部部长准备深入调查此事并借机报复西兰德,他以终止西兰德的艺术生涯作为威胁,强迫西兰德说出德雷曼创作文章的事实及藏匿打印机的地点。知道藏匿地点的维斯勒赶在德雷曼和西兰德回家之前,抢先一步拿走了打印机,当东德国家安全局的调查人员赶到德雷曼家中进行搜索时,羞愧的西兰德冲向马路,结束了自己的生命,对德雷曼的监听计划也因未能到证据而宣布失败。

4年后柏林墙坍塌，德雷曼的话剧再一次被搬上舞台，在与文化部部长的交谈中，德雷曼才知自己一直被全方位监控，他翻阅了监控记录发现当年的反动言论和行为均被监听者篡改，自己才能逃过一劫，这个人便是编号HGW-XX/7的维斯勒。德雷曼找到了在街边送信的维斯勒，犹豫再三没有去打扰他，而是在两年后创作了《献给好人的奏鸣曲》记录维斯勒的故事，并向维斯勒致以最深的感谢。

【要点评析】

一、政治压抑下的自我选择

在20世纪四五十年代，东德的统一社会党领袖乌布利希掌握国家权力，他按照斯大林的模式进行了"清党"，15万名党员被整肃。而当时东德的人口总数不足1 700万人。通过这样的清洗，国家权力高度集中在个人手里。以此为开端，围绕着党的无限权力，逐渐形成了一个官僚特权阶层。丁建弘在《德国通史》一书中提到过："昂纳克当政的时候，干部自上而下的任命制和任人唯亲的暗箱操作，使得整个统一社会党完全被特权集团把持。这样的体制必然导致溜须拍马之风盛行，平庸之辈盘踞高位，贿赂公然流行，贪污腐败蔚然成风。入党的人感兴趣的不是什么社会理想，而是社会地位……"

极端主义导致极端的权力，在1989年苏联解散之前，东德国家安全部史塔西的秘密警察达到9.1万人。这意味着东德大约每160人中就有一名全职的史塔西成员。约翰·科勒在其著作中认为，为史塔西工作的总人数可能接近50万。秘密警察监控的范围不仅是"敌对势力"的政治活动，从男女间的调情，到每星期倒几次垃圾，在超市买了何种口味的香肠都被记录在案。在柏林墙倒塌前的约30年里，东德平均每天有8人因"破坏国家安全"的罪名被逮捕。

影片开头的字幕便做了故事的背景介绍：1984年的东柏林开放政策荡然无存，民主主义德国的人民被史塔西，即东德国家安全部严密监控起来。10万在职人员、20万编外人员组成的情报网，代表了保卫无产阶级专政的力量，其目的十分明确，即知晓一切。在极度的政治压抑下这里的普通民众没有任何"自由"可言，更不用说为创作而生的艺术家们，而史塔西成员就像是没有感情的机器，他们没有自己的私生活，监听、跟踪目标是他们生活的全部内容。他们是党的"盾和剑"，有着坚定的信仰和专业的判断能力。

在影片中共有两次维斯勒审问疑犯的情节，第一次出现在影片前5分钟，退居课堂的维斯勒在给学生放自己审讯疑犯的录音带，他向学生传授审讯疑犯的方法：命令疑犯将手放在大腿下并且手心朝下，以便于审讯结束后取下座位上的坐垫并放置于为猎犬准备的气味瓶中；不让疑犯睡觉，真正的疑犯会态度平静甚至哭泣；在极度困倦的情况下不停地盘问案发当天的情况，说假话的人会重复相同的话；以家人威胁，击溃疑犯最后的心理防线。在整个盘问过程中，维斯勒冷酷、麻木、专业，他甚至会在产生异议的同学名字下打叉。在影片的第102分钟再一次出现了维斯勒审问的情节，维斯勒以舞台、观众、艺术生涯作为威胁，逼迫西兰德说出事实真相。不管内心如何波澜，面对疑犯时的维斯勒永远都是冷酷、专业、慢条斯理的，却总能直戳犯人的软肋，上司格鲁俾茨也说："我知道你很有一套，尤其是审讯。"

作为一名被民主德国培养的优秀特工，维斯勒有着强烈的爱国情怀和坚定的政治信仰，他

告诉学生:"你们的目标是社会主义的敌人,千万不能忘记这一点。"他对自己的国家和社会主义深信不疑,他将铲除社会主义异己作为自己的终身事业。然而,随着对德雷曼和西兰德的监听进一步深入,维斯勒感受到了东德艺术家们的艰难处境和绝望心境。一个外表"清正廉明"的官员实则靠吹嘘拍马来升官发财;手中握有大权便可借着为国家、为人民的名义扳倒眼中钉;以权谋私,用前途来威逼利诱女演员与之发生性关系。当维斯勒确定西兰德与文化部部长的奸情时,他毫不犹豫地按响门铃让德雷曼自己目睹这一切,却发现德雷曼选择了沉默,他们之间隐忍的、包容的爱撼动了维斯勒。维斯勒立场的转变是其政治信仰崩塌的结果。

维斯勒曾经的同僚格鲁俾茨曾和维斯勒一同在国家安全部门负责监听工作,但由于其溜须拍马的奉承能力,很快他便成了维斯勒的上级。在影片中,他为了讨好文化部部长而答应安排德雷曼的监听工作,在部长面前唯命是从、忍气吞声。但面对同事开领导人玩笑时,他以恐吓年轻下属为乐趣,并将下属调至拆信的地下室工作。这样的格鲁俾茨早已丢失了对国家、对社会主义的信仰,他生活的全部意义就是讨好上级、欺侮下级,一步一步地往上爬。

德雷曼,本片中被监听的对象。他作为一名戏剧家,在艺术界享有极高的声誉,他从来没有任何反动言行却仍然被纳入监听计划中,仅仅是因为文化部部长看上了他的女友,想要借机扳倒他。在庆功宴上,德雷曼明知会得罪部长却直言部长对杰斯卡的处罚太重并要求部长站在杰斯卡的立场上考虑,可见其对待朋友真诚、善良。杰斯卡的自杀是德雷曼信仰动摇的转折点,这样一个他和杰斯卡都坚信不疑的国家与社会主义没有给艺术家们存活的余地,他决定反抗。他不计后果地在《明镜周刊》上发表关于东德自杀率的统计文章,以揭露在这样的政治压迫下人们生活的艰难与绝望。德雷曼同样深爱自己的女友西兰德,当知道西兰德与部长有染时,他选择沉默并原谅了她;当他发表文章的事情被安全部掌握时,他很肯定地说绝不可能是女友出卖了她。在极度的政治压抑环境下,德雷曼仍旧保留了自己的善良和坚持,他是东德最早清醒的一批人,他选择用自己的力量来抗议这样的环境和统治。

西兰德是一位舞台剧演员,同时也是德雷曼的女友。她美丽、自信,在舞台上散发光芒,文化部部长称其为"全东德的明珠"。在影片中,西兰德热爱自己的事业甚于自己的男友,她为了个人的艺术生涯屈服于文化部部长的淫威之下,成为其长期的性伴侣。当她下定决心离开部长后却又因为滥用禁药被抓,维斯勒以她的舞台、观众相要挟,意志薄弱的西兰德再一次选择背叛男友,承认了德雷曼是文章作者,并说出了打印机在家中的藏匿地点。不得不说西兰德是脆弱的,她看到了社会的黑暗和压迫,却选择黯然接受。在影片的第110分钟,她选择了冲向急速驶来的卡车,不知是因为内疚还是自我救赎。

文化部部长作为东德的中央领导人之一,是这一起监听计划的"始作俑者"。他贪恋西兰德的美色,以权谋私,派人监听德雷曼的生活以找到证据除掉他;他在车上迫不及待地解开衣服渴望与西兰德发生关系的嘴脸侮辱了东德国家领导人的形象;即使在柏林墙倒塌后,他仍然嘲笑德雷曼不能满足西兰德。"性"是他身上始终不变的话题,女性只不过是他的玩物,他利用手中的权力既可以将女性捧成"明珠",也可以让她沦为普通人。文化部部长只是东德政权中的一个代表,从上至下像他这样的人数不胜数,难以想象在这样一个滥用职权的国家里人民生活的艰辛。

二、人性的复苏

整部影片采用双线并行的结构交叉呈现维斯勒和德雷曼的生活。影片的前半部分,维斯勒作为一名特工,他的工作任务和全部生活便是监视德雷曼。这一阶段影片为了形象地呈现他的现实处境和心理状态,在维斯勒出场的时候几乎都用了侧光、逆光或侧逆光,他的脸部常常被光线分割成阴阳两面,一是为了表明维斯勒特工的身份,二是为了暗示维斯勒内心的冷漠和严肃。例如影片的前半部分,维斯勒坐在显示器前监听时,他的脸总有一部分处于黑暗之中,这在无形中给观众造成了压迫感和紧张感;而后期随着情节的不断推进,维斯勒的内心发生改变时,光线的角度又产生了变化,比如在影片的第52分钟,运用移动镜头近距离呈现维斯勒的面部表情变化,并第一次将光束投到了他的正脸。光线的变化也代表着维斯勒内心的改变,"如果继续听这曲子,我无法把革命进行到底"。

《窃听风暴》剧照(三)

同时,影片在细节的处理上恰到好处。比如影片的第46分钟,维斯勒第一次出现了工作上的失误:在监听过程中睡着了。维斯勒是被东德国家安全局史塔西培养出的精确无比的机器,对待工作应该是一丝不苟的,这一小细节却告诉人们,事情发展至此,维斯勒的内心已经产生了波澜:德雷曼与西兰德的爱让他感动,他内心疑虑的消除使他产生了工作上的懈怠。在影片的第48分钟,维斯勒偷偷来到德雷曼家中,视线定格在了桌面上德雷曼生日宴会上朋友送的叉子和钢笔,他拿走了书桌上的布莱希特作品集并来到房间轻轻触摸了床单。眼神的定格及细微动作的兼顾无疑是一次很好的细节处理。通过这两个细节我们能看出这是维斯勒转变的关键节点,他内心的人性开始苏醒,他变得渴望友情和爱情,渴望有血有肉的真实生活。他会开始读诗:"那是蓝色九月的一天,在李树细长阴影下,我静静搂着她,我的情人是这样苍白和沉默,仿佛一个不逝的梦。在我们头上夏天明亮的空中,有一朵云,我的双眼久久凝望它,它很白很高,然后我抬起头,发现它不见了。"他也会因为德雷曼弹奏贝多芬的《热情奏鸣曲》而流泪。默默流下的眼泪和没有聚焦的眼神,所有细节都表达得克制而到位,这也是对维斯勒发生转变的暗示,加上影片中德雷曼所说的话:"听了这段音乐的人——我指的是真正听进去的人,还会是坏人吗?"我们能够清晰地感受到维斯勒内心的挣扎和选择,他体会到了不曾感受过的爱、善良和坚忍,他也选择去做这样一个"有血有肉"的人。影片第54分钟的细节刻画同样十

分精彩，维斯勒与一个小男孩同搭一部电梯，小男孩看着着装怪异、表情严肃的维斯勒，好奇地问他是不是"史塔西"，并说爸爸告诉自己"史塔西"都是坏人。维斯勒的职业素养让他想问小男孩父亲的名字——因为他的父亲发表了反动言论，可话到嘴边却变成了问篮球的名字。从本能到克制到改变，自此刻起维斯勒不再是一个没有感情的机器了，他对史塔西的行为产生了怀疑。维斯勒在整部影片情感展现最为外露的部分，也只不过是微笑着让眼泪在眼眶中打转。影片的最后一个镜头，维斯勒拿着《献给好人的奏鸣曲》去结账，店员问他需不需要包装时，维斯勒强忍住泪水说："不用，这本书是给我的。"整部影片从头至尾，维斯勒的情感表达都是隐忍、克制的，没有大幅度的肢体动作或起伏的音调，他所有的情感都埋藏在细微的面部表情变化之下。这是导演对角色的透彻理解，也是演员对角色的成功塑造。

【结　语】

第二次世界大战结束后至今，优秀的反思电影层出不穷，比如《辛德勒的名单》《拯救大兵瑞恩》《斯大林格勒战役》《我们的父辈》《最长的一天》以及2018年获得奥斯卡最佳影片提名的《敦刻尔克》。与这些影片相比，《窃听风暴》并没有宏大叙事，而是记叙了东德一名普通特工的工作和生活。看似普通的剧情却引起了极大的反响，影片的成功之处在于：人类经过了无尽黑暗的20世纪极权主义制度所带来的压制、迫害、战争、屠杀和无以复加的恐怖，但纵使在那般黑暗的年月里，人性的光芒也没有熄灭。它告诉我们即使在最黑暗的核心地带，也依然有光明的存在。因为人性是如此顽强，也许现实的残酷性远比希望来得强大，但是只要不放弃希望，心中仍怀有爱、善良和坚守，那么美好的事物是不会被摧毁的。

影片通过丰富到位的细节刻画，向我们呈现了东德国家安全局史塔西中的普通一员维斯勒的心理和情感变化过程。在威严的必然性面前，任何个体都是渺小的，都是瞬间可以灰飞烟灭的，艺术家德雷曼如此，特工维斯勒同样如此。当维斯勒选择沉默地背叛这项丑陋的制度的时候，他一定知道自己的命运将是如何，但他毅然决然地走向了光明。他也一定没有期望戏剧家德雷曼会因为他的所作所为而感动，并特意写一本献给他的书，让所有德国人民都知道他的故事。但显然，他之所以冒着巨大的风险这样做，一定不是为了功利名禄的得失考虑，而是基于人性的良知。而正是在这个过程中，我们可以说，维斯勒不再是绝对必然性的奴隶，而是一个高贵而自由的人。

自由就是对人性抱有一种期待和希望，就是相信天堂不在别处，它就在我们的心里。200多年前，在分裂的德意志，康德就说过：自由源自意志。人在一切自然必然性面前仍然是完全自由的，他完全可以不按道德律（绝对命令）办事，他内心很清楚他本来"应当"怎么做，而且只有那样做了，他才真正是个自由人。无论外在的必然性如何压迫他，都不会绝对扼杀这种人的意志，而这正是人的尊严和价值之所在。

（撰写：徐文静）

天国王朝(2005)

【影片简介】

《天国王朝》是一部由雷德利·斯科特执导,奥兰多·布鲁姆、伊娃·格林、爱德华·诺顿、连姆·尼森等主演的历史题材电影,于2005年5月6日在美国上映。为真实再现12世纪的圣城耶路撒冷,导演、编剧阅读了大量历史文献古籍,并在选址后修建了大量大型建筑物以重建圣城,城中各种物件也根据历史原型设计;服装设计师珍提·叶提斯为设计十字军年代的服装,亲自到大英博物馆等博物馆和凡尔赛宫寻找珍贵史料;为拍摄撒拉逊军队进攻,斯科特动用近2 000名临时演员,并得到摩洛哥军方的协助。该片可谓恢宏巨制,总投资达1亿3 000万美元,但因受到福克斯的压力被迫缩减片长(从194分钟缩减到145分钟),致使口碑欠佳,全美票房不到5 000万美元。该片在2005年第18届欧洲电影奖中获观众奖;最佳男演员奖,2006年第20届西班牙戈雅奖中获最佳服装设计提名。

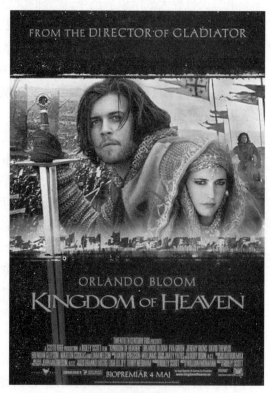

《天国王朝》海报

【剧情概述】

1184年,欧洲基督徒军队占领耶路撒冷已近百年,欧洲大陆平民和贵族都希望逃往圣地寻求财富和救赎。伊贝林的男爵高弗雷回到法国寻找自己的儿子。巴里安是个铁匠,技艺高超受当地的主教庇护,他哥哥则时常欺凌他,还砍断他自杀的妻子的头颅随意埋葬。高弗雷找到儿子巴里安并告知他的身世,请求他的原谅,要他跟自己走,巴里安却不想离开。晚上,他哥哥又来挑衅,以为巴里安不会反抗而说他妻子是无头野鬼,巴里安在愤怒之下杀了哥哥,并夺回

他脖子上挂着的从妻子尸体上抢来的吊坠。巴里安骑马追上父亲高弗雷,林间休息时高弗雷指导巴里安剑术,却受到前来追捕巴里安的士兵的攻击,高弗雷不幸中箭。在回耶路撒冷途中众人经过墨西拿,巴里安受到盖·鲁希南的挑衅,高弗雷去世之前将爵位传给巴里安,要求他保护鲍德温王和百姓。巴里安乘船前往耶路撒冷时遇到海难,只有他一人生还。在沙漠中他受到一穆斯林武士的挑衅而要求决斗,巴里安斩杀了武士而给予他的仆人自由,他来到耶稣受难处寻求宽恕,却觉得并没有得到宽恕。在市场上他遇到高弗雷的府兵并被带到府邸,医护骑士带巴里安觐见泰比利亚斯,并在午餐时遇到曾在早上向他要水喝的公主茜贝拉。鲍德温王召见巴里安,他派巴里安去伊贝林继承其父亲高弗雷的封地并保护百姓。巴里安到达伊贝林,发现当地土壤贫瘠,缺乏水源,便带领人民开发水源,渐渐使伊贝林的农业得到发展。公主路过伊贝林小住,她与巴里安的感情得到发展。一心求战的鲁希南和雷纳尔德攻击了穆斯林的商队,气愤的撒拉逊王萨拉丁率领军队越过约旦河,鲍德温王召集军队御驾亲征,巴里安为保护城中百姓主动出击,两军阵前鲍德温王与萨拉丁谈判达成和解,雷纳尔德受到应有的处罚,鲍德温王则身体愈见虚弱,他临终前召见巴里安,问他愿不愿意娶茜贝拉。巴里安说王命不可违,但一个人不能不问自己的内心,茜贝拉找巴里安,巴里安说不会出卖自己的灵魂。茜贝拉说总有一天他会为成大善而不拘小恶。鲁希南来监狱找雷纳尔德征求建议,雷纳尔德说一定要杀掉巴里安。鲍德温王去世,茜贝拉摘下他的面具,看到那因麻风病腐蚀的狰狞的面孔。茜贝拉的儿子被加冕为王,巴里安一个人云游在外。茜贝拉无意中发现儿子被火漆烫到毫无反应,找来医生求证,得知儿子同样患有麻风病,为了让儿子免受未来更多不能承受的痛苦,她选择毒死儿子以让他解脱。鲁希南被加冕为王,并派人杀巴里安,巴里安艰难打赢来杀他的人。鲁希南从监狱释放雷纳尔德,让他为自己带来与穆斯林的战争,雷纳尔德屠杀了众多撒拉逊人,并杀害了萨拉丁的妹妹。萨拉丁派使者讨要说法,鲁希南杀害了使者,并召集军队攻打萨拉丁。巴里安说萨拉丁是在诱敌深入,但求战心切的鲁希南不听劝告,毅然选择主动出击。他带领的军队旅途劳顿又无水源补给,与萨拉丁一战几乎全军覆没,鲁希南和雷纳尔德被生擒,萨拉丁割断雷纳尔德的脖子,并砍下他的头颅为死去的子民报仇。泰比利亚斯觉得耶路撒冷必输无疑,问巴里安要不要跟他一起去塞浦路斯,巴里安选择留下以保护人民。在萨拉丁到来之前,巴里安提前在城前的空地上标记好投石的射程。主教建议巴里安逃走,巴里安则对城中百姓宣称誓死保护城中百姓。主教说城中没有骑士,怎么保卫圣城?巴里安则将城中所有愿意保卫圣城的人加冕为骑士。第一夜,萨拉丁用投石器投射大量火石,城中损失严重,但巴里安并没有反击。次日白天,萨拉丁又开始猛烈的攻势,巴里安则根据提前做好的记号精准投射石头和放箭,给敌人造成了沉重的打击,并用泼油配合火攻,有效控制了敌军前锋部队的进攻,夜晚两军休战。第二个白天,萨拉丁发动更猛烈的进攻,巴里安则用提前设好的机关摧毁了萨拉丁众多的攻城塔,夜晚双方火化和埋葬了战死的将士。第三个白天,萨拉丁攻击并打破了耶路撒冷城墙最薄弱之处,双方在败毁的城墙间血战到日落,双方死伤无数。耶路撒冷在被围困13天之后,巴里安献出耶路撒冷以换取全城所有幸存者的生命。巴里安问萨拉丁耶路撒冷有何价值?萨拉丁说没有价值即是无上价值。巴里安对茜贝拉说,鲍德温王的圣城存在于每个人心间,永远不会坠落和投降,并让她放弃王位跟自己走。鲁希南找巴里安决斗被打败,巴里安却并未杀他。萨拉丁接管耶路撒冷,宫殿中撤下所有基督教的旗帜。巴里安回到故乡,与茜贝拉浪迹天涯。但狮心王理查的东征才刚刚开始。

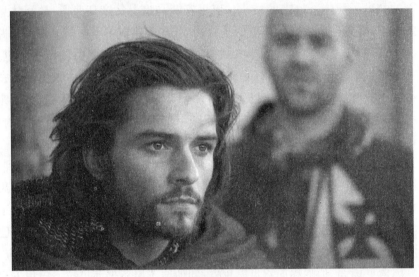

《天国王朝》剧照（一）

【要点评析】

一

巴里安前往耶路撒冷的首要目的是寻求宽恕，主要推动力是他哥哥（神父）的无耻行为和言语挑衅。他所要寻求宽恕的原因来自过去，但电影并未直观呈现。他的过去形诸他者的谈论。电影只在开头用视觉影像直接呈现过这种过去，但并未触及他"自认有罪"的根源，而是关于他妻子的记忆：恬静欢快的背影音乐下是他妻子在院子里栽种小树，二人相视而笑，镜头迅速从他妻子的特写切换到巴里安的面部特写，并逐步推进。同样的姿势变成巴里安在狱中的场景，前一镜头里的笑容变成后一镜头里的感伤，虽然前一镜头里的笑容多少给他以狱中的宽慰，但他眼神中的忧郁自始至终没有改变，前来释放他的人提醒道："在你脚下，这里不是天堂，这里是现实世界。"美好的回忆并不能带他脱离现实的烦恼，反而不断加深现实的悲剧感。巴里安烧掉妻子所做的孩子的衣服，就像是放下惨痛的过去，以面对不得不面对的现实生活；神父对于巴里安妻子自杀而灵魂在地狱的挑衅迫使巴里安一改"从不还手"的软弱痛下杀手，使他和过去一直生活并且承载记忆的故乡做了直接的告别，寻求宽恕的他踏上旅程。到达耶路撒冷，他做的第一件事不是寻找父亲高弗雷的官邸，而是寻找耶稣的受难地，他在那儿待了一夜，第二天把妻子的十字架吊坠埋在耶稣受难地附近离开。在和医护骑士的谈话中，他却说感觉上帝没有理睬他，他觉得自己并未得到宽恕。高弗雷第一次见他时也说，所有人都到耶路撒冷寻求宽恕，他的宽恕却在巴里安，所以，究竟要如何求得宽恕？巴里安骑马追上父亲高弗雷时问道：到耶路撒冷真的可以抹掉他和他妻子的罪吗？高弗雷回答说："我们可以一起求证。"在这里，高弗雷没有给他一个明确的是或否的答案，而是说"求证"。一个动词，正如电影开头的文字"一个骑士回到故土寻找他的儿子"，高弗雷寻求宽恕是一系列行动的结果，并且在此过程中他还付出了生命，但这是他唯一不后悔的事；临终前，神父让他向天父忏悔，高弗雷的眼中却只有巴里安，对他来说，巴里安就是他现世的宽恕和救赎。鲍德温王临终前，主教让他忏悔，

他却说:"我见到上帝时,会向他忏悔的。"鲍德温王的一生太过悲惨和沉重,但他为耶路撒冷百姓和平安乐的生活奉献了终生,即使明知长途跋涉会让自己命在旦夕,他还是毅然决然地带兵亲征并与萨拉丁和谈。他知道和平在自己死后将不复存在,却还是愿意用生命为百姓争取最后的安宁。他的宽恕不用外求,他的内心自有其平静,在他那因麻风病侵蚀而狰狞恐怖的面庞之下有着最纯洁美丽的心灵。到达耶路撒冷之后,巴里安并没有感受到上帝的宽恕,反而觉得上帝抛弃了他。在这个过程中,医护骑士一直给予他帮助,并且在他最消沉、最孤立无援的时候给他以灵性的启示。鲍德温王去世后,巴里安一个人游荡在荒漠之上,医护骑士神秘出现,又神秘消失。在其消失后,一棵灌木丛引燃了另一棵灌木丛,这让巴里安心灵受到了震撼。在巴里安艰难打赢鲁希南派来刺杀他的人晕倒时,医护骑士又出现了,将他从昏迷中唤醒。巴里安最后一次见医护骑士是在他奔赴战场的路上,巴里安明知此战必死却仍从容面对,脸上保持着从电影开始便一直存在的微笑,让人安心却又充满神秘感。巴里安认为即将到来的战争是一个清算,穆斯林不会忘记,也不该忘记,他觉得是这群傲慢的欧洲基督徒还债的时候了,尽管他与鲁希南和雷纳尔德等人不同,但他坦然面对自己的死亡,并乐于为这债务在天平之上献出自己的生命,这是他的摩西,带领以色列子民走出埃及,却无缘福地。

谁才是宽恕者?在电影《狗镇》的最后一章,格蕾丝终于明白人不能妄言宽恕,那是上帝的权力。"所以说话不要太傲慢,不要口吐愚狂,因为耶和华上帝全知。"巴里安将妻子的十字架吊坠埋葬之后,罪和宽恕便在他的生命中隐匿了,这并非他忘记了自己的罪和对宽恕的寻求,而是他自觉上帝对他的不理睬使他沉入生活和现实之中,带领伊贝林的百姓开发水源,带领士兵保护城中的百姓,并且在萨拉丁大军兵临耶路撒冷时带领城中人民抵抗敌军,迫使萨拉丁做出妥协。罪是一生生命的底色,并不会被抹除,只是要看我们如何看待这种底色,巴里安所寻求的宽恕,更像是寻求一种驱逐内心杂乱和忧郁的平静,而这种平静他在生命的历练中找到了,当他将城中能够战斗者加冕为骑士的时候,巴里安才真正体会到高弗雷为他加冕时的信任和期待。既然上帝的宽恕在现世无法求得,那人能做的只能是用行动"求证",同时在"求证"的过程中看清自己的面容,因为我们看到的永远只是镜中的自己,从来没有真的看见过自己的面容。在最后决战过程中,茜贝拉对着镜子剪掉自己的头发,摄影机从背后拍摄她镜中的面容,铜镜的不光滑使得她的面容变得扭曲、狰狞,最后呈现出鲍德温王的面孔,而世人的眼中也都是这样外在的形象,伟大的心灵却与之无关。最后的战争不只存在于军事层面,更是内心真实自我的呈现,打破一切的隔膜。当巴里安重创了萨拉丁的攻城塔,萨拉丁脸上并没有愤怒,而是嘴角上翘微微点头,他明白战争不是自己的目的,巴里安能将战争损失降到最小。《路加福音》的最后耶稣对门徒说:"摩西的律法、先知的书和诗篇上所记的,凡指着我的话,都必须应验。并且人要奉他的名传悔改、赦罪的道,从耶路撒冷起直传到万邦。你们就是这些事的见证。"耶稣要求门徒做"见证",可是只在耶路撒冷的"殿里称颂神"是无法做见证的,"见证"只有走出去,只有在行动的过程中才真正完成,正如高弗雷所说的"求证",也只有在电影后续故事的漫长展开中巴里安才真正找到驱逐"罪"的阴霾的内心的平静。

《天国王朝》剧照（二）

二

医护骑士对巴里安说："说到信仰，我见过所谓教徒假借上帝之名为非作歹。圣者，侠也，挺身而出，见义勇为，锄强扶弱；神者，仁也，存乎一念之间，一心之隔。君子与小人之分，在于决定平素从善还是从恶。"《天国王朝》集中展现了三种奉"上帝之名"的宗教行为：鲁希南和雷纳尔德以上帝之名发动战争，主教固守礼教秩序和传统，巴里安守护百姓的安全。

雷纳尔德就像一个嗜血的刽子手，他不断挑起撒拉逊人与耶路撒冷的斗争，却并不敢在泰比利亚斯面前承认，他和鲁希南攻击撒拉逊人商队时亲吻自己的剑的动作好像在寻求上帝的祝福，为了鼓动士兵战斗的热情，他们一直说斗争是"神的旨意"，利用人们对宗教的热忱渲染战斗的情绪。上帝曾为基督世界带来众多战争的胜利，这也给了他们傲慢的底气，并且成为他们盲目扩张、残暴杀戮的精神支撑，他们所言奉神之名不过是为了满足自己对于财富和土地的侵占，而无一点儿基督精神。主教恪守基督教的秩序和传统，眼中存在严重的等级秩序，萨拉丁大军兵临城下，他首先想到的是逃跑，并且认为百姓即使死也是上帝的安排，他认为只有骑士才能保护圣城。在巴里安焚烧因战争牺牲的士兵尸体时，主教还要用教条阻拦他，在他眼中，巴里安是十足的离经叛道者，满脑子异教徒的理论；在萨拉丁寻求和解时，主教还想"假意改信伊斯兰教，将来再悔过"，主教所坚持的教义是如此固执地规训着他的处事之道，而面临危机，却又如此轻易地将之抛弃，尽管附带"将来再悔过"的理由，不过是在生死面前选择求生。而义人之所以伟大却正是因为在此关头选择信仰，"不信"与惩罚是悬在《旧约》以色列人头上的利剑，正如鲍德温王所说："当你面对上帝，你不可推脱说迫于无奈，不可推脱说当时是权宜之计，推卸不得。"主教所坚持的教条只有在面向普通百姓时才会无条件奏效，一旦面向自身，则随时都有变节的准备。巴里安秉承高弗雷的遗志和鲍德温王的教诲，在耶路撒冷最危难的关头毅然担起守护百姓的大旗，他知道这场战争不会胜利，他要做的就是重创萨拉丁大军以获得妥协的可能。他本是个忧郁的铁匠，因为妻儿的离世伤心不已，还被哥哥欺凌，获得爵位并没有让他变得傲慢，反而保持着自身的美德并不在意其个人的等级秩序。电影中存在许多他善待仆人的镜头，在那个纷争不断、利欲熏心的年代，他却并不为攻城略地的十字军式的野心所左右。他在历史的洪流中选择追寻自己的内心，就像鲍德温王建立的和平，脆弱但又弥足珍贵。

冯象在解释《马太福音》中耶稣所说的"莫以为我来是要世上太平;我带来的不是太平,而是刀剑"时,写道:"原来,人子福音跟后世教会一个最大的不同,在于历史观、世界观。耶稣的口号,得自老师施洗约翰,'悔改吧,天国将近',他是站在圣史的终点之前,为我们'开眼通耳'布施救恩,而非教人安顿日常的家庭生活,或安慰成功人士,帮他享受'太平'。"《天国王朝》又重现了这一时刻,正统教会的发展脱离《圣经》精神,成为一整套可供操作的礼仪体系。信条教规和等级秩序的建立,使得百姓的生活被完全忽略,然而他们却是最坚定的基督信仰者。骑士热衷战争和扩张目的是财富与权力,他们口中的"上帝"只是增强士气的口号;主教固守教会的秩序,言谈必有理论支持,他口中的"上帝"只是固定化的概念名词,赋予他的言语以合理性和合法性;巴里安并不把上帝挂在嘴边,他的眼中只有现实世界下苦难的百姓,他的行为并不追求宗教上的合法性,反而说出"若不谅解,那么就不是上帝,我等无须顾虑"这样在主教看来大逆不道的话,他做事遵循的是自己的内心和美德,而这正是被不断遗弃的基督精神所在。

《天国王朝》剧照(三)

【结　语】

电影最后,耶路撒冷被萨拉丁接管,巴里安开始了自己的朝圣之旅,但他并不肆意破坏,反而将跌落地上的十字架装饰放回桌上,他尊重基督教的信仰,对他来说,收回圣城是要加强自己民族的信仰。对于耶路撒冷的百姓和基督徒来说——这在康托洛维茨的《国王的两个身体》中可以找到精彩论述——"原初的那个基督之城、耶路撒冷的物质性身体,已经被提图斯摧毁了;哈德良在大卫城废墟上新建的伊利亚卡皮托利纳则缺少内在实质。但是'带光环的耶路撒冷'却可能随时降临到地上,只要有新的祭坛获得祝圣,随即就会将永恒的荣耀赋予任何无关紧要的市镇,甚至是乡村教堂,在为此进行庆祝的时间内,圣城就降临到了此处。"物质性的圣城已然毁灭,属灵的圣城却会降临在任何信仰上帝的地方,就好像大先知摩西的临终所言"人人先知"承接上帝的灵,在"天国王朝"陷落之时真正地降临到每一个人的心中,在信仰崩塌价值失效的当下,重新注入属灵的闪光,以期照亮晦暗和迷茫的灵魂。

(撰写:臧振东)

2046(2004)

【影片简介】

《2046》是由王家卫执导,梁朝伟、巩俐、王菲、木村拓哉、章子怡、刘嘉玲、张震、董洁等主演,张曼玉特别出演的剧情片,于2004年9月28日上映。正如王家卫所说:"《2046》和《花样年华》是同一年拍的,《2046》比《花样年华》还早一个月。这两个电影是有一定关系的,在这个《2046》里面,有(20世纪)60年代的部分。"在故事线上,《2046》可以看作是《阿飞正传》和《花样年华》的续篇,同时也被看作是王家卫电影的分水岭和其对自己过去的总结与告别。该片在第57届法国戛纳国际电影节上获金棕榈奖提名,在第24届香港电影金像奖上获最佳男主角、最佳女主角、最佳摄影、最佳美术指导等奖项并获最佳影片、最佳导演、最佳编剧等提名,在第41届台湾电影金马奖上获最佳美术设计、最佳电影原创音乐并获最佳影片、最佳摄影、最佳造型设计、最佳音效等提名,在第49届意大利大卫奖获上最佳外国电影提名。

《2046》海报

【剧情概述】

1966年,周慕云在柬埔寨吴哥窟对着古建筑的石洞诉说了自己的秘密。周慕云在新加坡工作时因生活无聊而经常去赌场,在那儿他认识了与1962年他在香港时爱上的有夫之妇苏丽珍重名之人"黑蜘蛛",职业赌徒的她帮周慕云赢回了不少钱,她劝周慕云不要再赌。周慕云向她讲述了很多和苏丽珍过去的事,他想要追问她的过去,她总是用抽牌比大小的方式做答复。周慕云离开香港前想要"黑蜘蛛"跟自己一起走,她却仍用抽牌比大小的方式委婉拒绝而没有

跟他走。1966年年底,周慕云回到香港,以替不同报纸写专栏为生,生活艰难。后来他想通了,开始写黄色小说,并学着逢场作戏。这一年平安夜,他在夜总会巧遇1964年在新加坡的旧相识露露,然而她却说对他毫无印象,并让他多讲些过去的事。周慕云送喝醉的露露回酒店时发现她的房号:2046——周慕云和苏丽珍也曾在一个2046号房间留下珍贵的回忆。几天后周慕云去酒店还钥匙却被告知露露已搬走,他想搬进2046号房,却在老板王先生的劝说之下住进2047。住进2047号房间之后,他才知道露露在房间被男朋友捅了几刀身亡。习惯了2047号房间的周慕云没再搬到2046号房间,在此期间,他见到了酒店老板的两个女儿王静雯与王洁雯。静雯与日本男友相恋,却不被父亲接受而被迫分开;洁雯早熟跟人私奔。1967年5月22日,香港全面宵禁,周慕云也不再应酬,开始写作小说《2046》。到9月暴动接近尾声后不多久,2046号房间住进了新房客白玲,周慕云与之在日常生活中多有接触,1967年平安夜,周慕云约白玲吃饭试探感情,白玲欲擒故纵放周慕云鸽子后二人初试云雨,之后便时常水乳交融、缠绵胶着,白玲对他动了真情,周慕云却仍是逢场作戏。王先生禁止静雯与日本男友通信,周慕云则帮忙成为二人通信的中转站,在与静雯接触的过程中,他发现她也喜欢武侠小说(苏丽珍也是),周慕云觉得她的武侠小说写得很好,便请她一起写,而且时常请她代笔。静雯想自食其力,周慕云便帮她介绍了夜总会衣帽间的工作。他开始以静雯和他的日本男友为原型写作小说《2047》,随着写作的深入,他发现这个故事也是关于他自己的。1968年平安夜,周慕云带静雯回报馆让她和男友通电话,没多久她就去了日本,后来从王老板那里他得知了静雯要结婚的消息,王老板这次没有阻止女儿,而是去日本参加她的婚礼。静雯说小说结局太悲观,想要周慕云改写,他尝试去改却发现改不了。后来白玲找到周慕云,请他跟新加坡的朋友谈谈帮自己在那儿的夜总会谋职——她想要挽回周慕云,一切却无法挽回。在《2046》里小说里,每个去2046号房间的人都只有一个目的,就是找回他们失去的回忆,因为在2046号房间里,一切事物永不改变。

【要点评析】

一、人物形象

1. 苏丽珍、白玲、王静雯

在《花样年华》里,周慕云与苏丽珍暧昧而没有结果的感情成为他不能放下的秘密,虽然在吴哥窟他对着石洞诉说了自己的秘密,但与"黑蜘蛛"的相识,却让苏丽珍的名字以及与她相关的记忆再次被唤醒,借着这个名字,周慕云在与"黑蜘蛛"的接触中渐渐迷恋上了她。电影以周慕云与她的告别开始,却并未在一开始时就介绍与她的故事,而是放到了最后周慕云想让她跟自己走时,她却说"你了解我的过去吗",并用抽牌赌大小的方式委婉拒绝了周慕云。"黑蜘蛛"和周慕云一样都放不下自己的过去,但她从不言说自己的过去。旁白的周慕云为她找的借口是她的过去和她的手套一样,都是秘密,可是手套更容易被摘下来,过去却不容易诉说,过去的存在对于她来说只是一个名词,可以随意到达嘴边却不会被敞开,她选择的恰恰是现在和当下。对于周慕云来说,虽然过去是秘密,却在遇到重名的苏丽珍之后不断被诉说,他身处现在,却在遇到的女人身上找到过去的苏丽珍的影子,他的前进中的时间线是不断与过去的苏丽珍

相遇的过程,所以即使到了小说《2046》里,他仍旧在寻找过去。"所有的记忆都是潮湿的",不仅是记忆中那个雨下的路灯是潮湿的,而且追寻过去的过程也是潮湿的。周慕云说他"想通了",写色情小说既是开始谋生也是逢场作戏,不再像过去和苏丽珍纯情的禁欲式恋情一样。逢场作戏算不算对于过去的释怀,也许只是一种形式。借着寻花问柳暂时克制过去的影响,所以那些带有苏丽珍影子的女人陆续被周慕云发现了。

《2046》剧照(一)

电影中有两个黑白色彩的镜头,都是在出租车上,呼应的是《花样年华》中周慕云与苏丽珍在出租车上的场景。第一次出现在周慕云说要和白玲做酒友后在车上用手做的试探,一如他和苏丽珍坐出租车时的试探一样,白玲最后顺从了。第二次出现是在电影结尾处,周慕云独自一人在出租车里,眼神充满忧郁,旁白重复着前面多次出现的关于"2046"的台词:"因为在2046(号房间)这个地方,一切事物永不改变。"如果说与"黑蜘蛛"的相遇使得周慕云对着石洞诉说的秘密重新被打开即敞开过去,那与白玲的缠绵悱恻意味着什么?为什么周慕云说要和她做酒友,却又一步步试探而发展到"床友",仅仅是因为他逢场作戏的心态吗?白玲有着苏丽珍般的身材或外形,紧致的旗袍凸显着身材的曲线,而且还住在2046号房间。白玲好像一个最无辜的受害者,被周慕云诱导,虽然她自己也对他欲擒故纵,但她成为他肉体欲望的排遣对象,她是周慕云新认识的女人中最不像苏丽珍的。也许正基于此,周慕云长期积累的情感和欲望才在她身上得到最大的释放。周慕云第一次给白玲钱时,她就该意识到他在逢场作戏,但她越陷越深,完全没有放他鸽子时欲擒故纵的克制和冷静,她身上全无一点儿苏丽珍对于家庭和婚姻不能全然抛弃的依赖。白玲孤身一人在外又尽显妩媚之态,周慕云在她身上看到了作为感情另一面的欲望的呈现形式。白玲带其他男人回家,只是为了让周慕云吃醋,而周慕云其实并不在乎,他的带女人回家可能并不是要作为对白玲的回复,而只是交际场合随机出现的逢场作戏。从一开始周慕云的情感倾向就很明显,他第一次与白玲面对面时,他的眼睛将她从下扫到上,然后嘴角上翘露出一个稍显轻浮的笑容,她的肉体吸引了他;平安夜他约白玲吃饭喝酒,虽然他自己说是对女友们一视同仁,一个都不陪,但这显然是逢场作戏的话,平安夜的两人都处于需要找人取暖的状态,或者说两个人都默许了肉体接触发生的可能。白玲的可怜在于她从一开始就想要有一个结果,这种观念在周慕云对她的好中不断被深化,即使到了电影最后,她仍在期待回到当初的可能,而周慕云的爱却一直都在过去的苏丽珍身上,彼此试探不敢明

言。只有面对白玲时,他才不会问她能不能跟他一起走。白玲的爱太过热烈,周慕云的爱却和那些不断重复的雨天一样是潮湿的。他拒绝白玲,还是因为放不下过去,以及因此许下的诸种可能。用普鲁斯特的话说:"(白玲)带给他的这种强烈,却并不是欢乐,而只是一种减轻痛苦的抚慰。"

周慕云从王静雯身上看到了苏丽珍的喜欢武侠小说和他们曾经一起写小说的回忆,随着时间的推移,一个人对另一个人的记忆从身材外貌的逐渐模糊到只剩下名字作为钥匙打开记忆的闸门,与王静雯的相处则深入情感体验层面的交流,周慕云在这个过程中好像又找回了迷恋苏丽珍时朦胧的爱的感觉,王静雯则一直都有心爱之人,只是受到父亲的从中阻拦。1968年平安夜,周慕云带王静雯去报馆与日本男友通话,他选择成全他们,镜头从房间里面隔着玻璃拍摄周慕云逐渐向窗玻璃靠近,他的眉眼忧郁却充满温柔,看着王静雯在报馆里通话时开心的样子,他的嘴上露出微笑,借着旁白的心理描写,他抬手放在玻璃上,好像要触摸里面她的身影,他指间的香烟丝丝缕缕消散,那眨动的眼睛里有些感伤,他说:"如果在另一个时间或地方认识她,结局可能不一样。"也许周慕云是真的爱王静雯的,在经过和白玲欲望的释放之后,对于他来说,白玲并没有给他带来感情上的缠绵。所以他开始写小说《2047》之后,却发现该小说也是关于他自己的。在此之前,小说《2046》已经开始写作,他生活中遇到的人也出现在了小说里,而且这两篇小说更像是同一篇小说,主人公都是日本人Tak,他是唯一从2046号房间回来的人。周慕云将自己投射为Tak,他爱上了列车上的机器人,并不断地对她诉说自己的秘密并对她说"跟我走",这也许是周慕云在现实中没有对王静雯说出口的话。但她一直都没有反应,既因为她是机器人,也因为她心有所属,周慕云不断地为她的不回复寻找借口,后来终于明白有些事情不能勉强——王静雯的心有所属他不能勉强,自己对于苏丽珍感情的始终无法忘怀同样不能勉强。在小说《2047》里,周慕云既是在解决自己对于王静雯的感情(面向当下或未来),也是处理对于苏丽珍的感情(面向过去),他对王静雯的感情是出于对苏丽珍感情的若即若离?还是在写小说过程中产生的情感交流?也许都有,但后者可能更突出,王静雯是勇敢的,勇于去追寻自己的爱情,她的这份爱并没有目的,就像写武侠小说,她说:"我写着玩罢了,又不是为了生计。"周慕云对苏丽珍和过去的记忆太过执着,使他既执着于在现在或未来寻找过去的影子,又想在当下新的恋情中找到结局("跟我走"),同时他还执着于感情的纯粹性。他为自己设下了太多局限,使得自己在感情中处处碰壁,或者说,那并不是他期待中的样子。

二、电影语言

李安曾说:"语言的重要功能之一,即传情达意。当演员舍弃夸张性的演出时,戏很多依附在对白、声音及腔调上,除了对白达意外,声音及腔调则负载了演员很多的本质及个性,成了传达多层意义及心态的主要媒介。所以要我舍弃原音,换上旁人的声音,讲标准国语,那是'假上加假'——声音的假,加上腔调的假。配了音的标准国语,是声音、腔调都走味,对我来说,比听有口音的、变腔调的华语还要难过。腔调、口音不标准,至少还能直接感觉到人的声音及腔调的本质,为此我难以割舍杨紫琼,我知道她发音及腔调都有问题,但我还是要,连北京的配音老师傅都说,拜托你不要换,听她本人说真的比较感动。"在电影《2046》里语言的问题更加突出,普通话、粤语、日语交替出现,甚至互相交谈的两个人也会语言不统一,周慕云、露露、王静雯讲粤语,Tak讲日语,"黑蜘蛛"、白玲、王先生都讲普通话。在这里,语言可以成为一个人的文化

背景和过去记忆的承载物,语言也是主人公交流的载体,并且不同语言的交流并未成为沟通的限制。最有代表性的场景是王先生禁止女儿静雯与 Tak 谈恋爱而 Tak 要回日本时两人相对的镜头。摄影机分别从静雯和 Tak 的背后分别拍摄对方,并且由于他们倚靠的门的遮挡,屏幕一半处于黑暗之中,Tak 询问静雯对自己的真实情感并且说"虽然我不知道你会怎样回答,我不得不问个清楚",静雯则始终颔首没有回复,她复杂热烈的情感和心理都在她眼神与嘴唇的轻微变化和细微的哽咽中富有张力地呈现,虽然语言隔绝了两人的交流,但真实的情感并不会被语言的不同限制,这种即使一无所知却仍要探寻真实感情的努力是令人动容的。周慕云和王静雯同说粤语,或可看作两人情感结构层面的交流,虽然静雯一直把周慕云当作感情的过来人寻求意见,但周慕云把她看作一个无法触及的梦,也许换一个时间或地点,他们会有一个好的结局。语言作为一个人的成长环境和身份的重要构成要素,同时承载了电影和电影外两种时空的意涵,两者在电影中汇聚又重新开始。

《2046》剧照(二)

三、故事品鉴

萨伊德在解读歌剧《女人心》中菲欧狄莉姬面对新感情的纠结时写道:"回忆是她必须紧抱的东西,回忆保证她会忠于她的情郎,如果她忘记,她就丧失一个能力——看清她目前带着怯意调情的行为其实是可耻的摇摆。但回忆也是她必须赶开的东西,她回想到一件令她惭愧的事,她玩弄她真正的但不在眼前的情郎古列摩。"他认为该剧的主要目的是"消除回忆,只留当下本身",爱情或世事随时处于变动之中,只有变动是不变的;在这种意义上,回忆成为人生的牵绊,就像菲欧狄莉姬在纠结之后不得不开始新感情。而《2046》却创造了这样一个时间和地点,一切事物是不变的,却成为人们寻找回忆的地方,即使身处未来却仍要寻找过去并且除了 Tak 没有人从 2046 号房间回来过,过去对于人类来说就如此重要吗?可为什么 Tak 会回来?过去对他来说就不重要吗?

关键在于回忆的呈现方式,电影《2046》的时间线是不断前进的,然而却与过去有扯不断的联系,与其说周慕云的人生从 1966 年开始是不断前进的,不如说在前进的过程中他是不断后退的,退回到与苏丽珍相遇相识相知的时间点。周慕云从每个与他相遇的女人身上都找到苏丽珍的影子,牵强附会后引申出一段新的故事,后来他也明白爱情是没有替代品的,自己不过是在寻找过去的苏丽珍。对于那段感情,他始终无法释怀,所以即使在小说里,他仍要到未来

寻找过去,可是他又选择从2046号房间回来,这个行为既可以看作摆脱过去,却同时也是再回到过去。重要的是他在2046号房间的过去中经历了什么,但电影又没有明言,不过我们可以把时间线的前进看作是重新经历过去的过程,既是深入过去也是摆脱过去的过程。一直对过去闭口不谈的"黑蜘蛛"后来回金边了,回到那承载她过去的地方;白玲马上要到新加坡去工作了,却还期待着可以和周慕云回到过去;王静雯奔向了爱情,到日本和男友结婚,想要周慕云把小说《2047》的悲剧改写;露露虽然也放不下过去却始终乐观地面向现在的生活。电影结尾时,当周慕云与这些女人告别后,电影出屏幕上现了几行字幕"他一直没有回头,他仿佛坐上一串很长很长的列车,在茫茫夜色中开往朦胧的未来"。接着出现了他一个人斜躺在出租车后座上的黑白镜头,旁白是那句前文提到的在电影中多次重复出现的台词。电影的最后,周慕云跟过去告别后坐上了开往未来的出租车,表示他人生的继续前进,可是镜头却是黑白色的,跟前文提到的回忆的色彩一致,虽然他告别了过去,可是在他内心的情感结构中,始终不能摆脱对过去的回忆。就像他所说的在2046这个地方,一切事物永不改变一样,过去成为他人生挥之不去的底色,这是他面向未来的选择,也是他自己不能舍弃的东西:告别过去却又更紧地拥抱过去。

【结　语】

倒是露露更符合萨伊德所说的"消除回忆,只留当下本身",但当周慕云给她讲述他知道的有关她的过去之后,她在床上的哭泣却又分明透露出过去的不可消除,她执着地寻找自己的"没脚的小鸟",并不在意中间所受的伤害,或者说她压抑了感情的负面以最乐观的心态面对感情。在电影《2046》里,导演也为我们展现了不同的人面对爱情的不同的方式,有喜剧也有悲剧,但并没有对错,关键在于每个人自己的选择。这让笔者想到传记电影《塞拉菲娜》(又译《花落花开》)中,安玛莉问塞拉菲娜是否谈过恋爱,她回答说曾经有一个军官追求过她,他们订了婚,但后来有一天他突然消失了。安玛莉又问她是否想再见到他,塞拉菲娜回答:"画画的人会用不同的方式去爱,我常在心里看见他,或透过别人的面孔。如果我还想着他,或许他偶尔也会想到我。"

(撰写:臧振东)

狗 镇（2003）

【影片简介】

《狗镇》是由丹麦籍电影大师拉斯·冯·提尔编剧并执导的电影，由妮可·基德曼、保罗·贝坦尼、哈里特·安德森、劳伦·白考尔、詹姆斯·凯恩、杰瑞米·戴维斯、希芳·法隆、斯特兰·斯卡斯加德等主演，于2003年5月19日在戛纳电影宫首映，片长178分钟。该片编剧兼导演拉斯·冯·提尔在电影创作上受到戏剧家布莱希特的影响，《狗镇》即根据布莱希特的《三分钱歌剧》中一首诗《海岛燕妮——一个厨女的梦》改编而来。2002年，妮可·基德曼在电影《时时刻刻》中饰演英国女作家弗吉尼亚·伍尔芙并凭借该片获得奥斯卡、金球奖和柏林电影节等多个最佳女主角奖。《狗镇》在第56届戛纳电影节上获金棕榈奖提名，第16届欧洲电影奖上获最佳导演、最佳摄影并获最佳编剧、观众奖；最佳导演提名，在第29届法国电影恺撒奖上获最佳欧盟电影提名，第48届意大利电影大卫奖上获最佳欧洲电影。

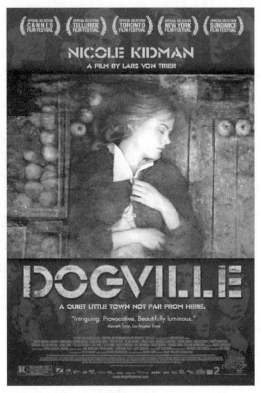

《狗镇》海报

【剧情概述】

电影主要由一个序曲和九个章节组成，序曲向我们介绍了小镇道格维尔封闭偏僻的环境和城镇居民们日常生活的基本情况。第一章，男主角汤姆是一个作家，他没有忙于写作而一直在小镇徘徊以寻找素材，他觉得第二天讲道会上实践自己思想的发言缺少一个"举例说明"；远处传来枪声，陌生女人格蕾丝出现在小镇上，她自言受到歹徒追捕想留在小镇，汤姆认为她是上天送给他的例子。汤姆极力说服众人将她留下，居民们决定给她两周时间展现真实的自己。当天下午汤姆带格蕾丝熟悉小镇，并建议她帮居民做体力活儿以获得信任。第二章，格蕾丝听

从了汤姆的建议帮助居民,居民也开始对她表现出好感,只有查克对她保持敌意,他认为格蕾丝对小镇另有所图。第三章,杰克·麦凯眼瞎之后执着于诉说过去看到的光影而不承认眼盲的事实,格蕾丝的大胆挑衅使他承认自己眼已瞎。两周期满,众人投票是否要将格蕾丝留下,结果全票通过同意其留下。第四章,格蕾丝留下之后开始了一段时期的快乐生活,居民们都开心地接受了她的存在。可是这时警察有史以来第一次出现在小镇,张贴了寻找格蕾丝的告示,居民再次集体商讨她是去是留,汤姆再次说服大家。第五章,7月4日法国独立日,小镇居民都在庆祝。查克想让格蕾丝跟自己多待一会儿,格蕾丝婉拒。汤姆也找格蕾丝单独聊天,两人互表爱意。这时警察又来到小镇张贴新的告示——格蕾丝两周前参与了银行抢劫——虽然大家都知道两周前格蕾丝一直在小镇,但隐瞒不报相当于犯罪的心理在居民心中蔓延,他们觉得格蕾丝应该为这种隐瞒付出更多代价,于是不再给她支付薪水并要求她工作更长时间,众人也开始经常表示对她的不满和指责,汤姆则安慰她继续努力。第六章,查克和维拉的儿子杰森无理取闹,要求格蕾丝打他,不然他就告诉维拉说格蕾丝打自己,格蕾丝无能为力,只能打了他。这时从玛莎那里得知又有警察要来却并未通知格蕾丝的查克回到家,要挟她满足自己的欲望,否则就将她告发,格蕾丝被查克强奸。第七章,居民们对格蕾丝越来越粗鲁无礼,并经常找她麻烦,查克多次在苹果林强奸格蕾丝,被玛莎看到并告诉维拉,查克却说是格蕾丝勾引他。深夜,维拉、丽兹、玛莎来质问格蕾丝,维拉当着格蕾丝的面打碎了格蕾丝辛苦攒钱买来的与小镇初遇时看到的七个小雕像,格蕾丝抑制不住地哭泣。当夜她去找汤姆商量逃跑事宜,汤姆计划向老汤姆借钱支付给卡车司机本,让他带她逃走。格蕾丝藏在卡车上的苹果之间,被本以前方警察太多、要追加费用为由强奸,之后又将她带回小镇。汤姆偷了父亲的钱却嫁祸给格蕾丝,为了防止格蕾丝再次逃走,居民用比尔设计的铁链项圈将她禁锢。第八章,汤姆说众人本怀疑他偷钱,却被他说服是格蕾丝偷钱,他自言这么做是为了让居民讨厌她,以给她离开的理由。居民更加虐待羞辱玩弄格蕾丝,汤姆召集居民,让格蕾丝说出被欺凌的真相,众人却说她说谎,并要求汤姆将她弄走。汤姆自觉其哲学受到拷问而拨打了当时歹徒留下的电话,居民开始焦急地等待他们的到来。第九章,格蕾丝的父亲带着黑帮出现,并解救了她。父女两人车中交谈,冰释前嫌。格蕾丝命令黑帮杀掉村中一切男女老少,自己则亲手杀死汤姆,只留下一只名为"摩西"的狗。

【要点评析】

1. 戏剧舞台

电影融合了戏剧艺术与电影艺术,将戏剧舞台搬上电影荧幕,该片场景布局十分简陋,只用粉笔在舞台上画出小镇居民房屋的布局和主要街道,并且写上房屋主人和街道的名字;道具也十分简单,床、桌椅、长凳、收音机、沙发、药厨、矿山、苹果树、玛·英吉尔商店的门、杰克·麦凯家的窗子和窗帘、本的破旧的小卡车等。只有警察的警车和格蕾丝父亲黑帮的车给舞台带来新鲜的流动性。故事就发生在这样一个封闭的小镇,格蕾丝出现之前,居民们(15个成人和7个孩子)过着近乎与世隔绝、无求于人的简单生活。电影又融合戏剧对白、旁白或小说(文学),在一定程度上显得该电影枯燥单调乏味,"全知"视角的旁白一直喋喋不休,几乎从电影开头贯穿到结尾,环境的介绍、故事的接续、人物的动作甚至心理都由旁白完全解说。可以说,整部电影都由台词统摄,人物动作、情感、表情都成为台词的表现对象。导演为何要冒险用如此

形式来将一切人物和动作直观呈现,难道不担心这对悬念设置、剧情进展和观影效果等造成不利影响吗?

《狗镇》中的舞台

戏剧的舞台直接面对观众,该影片则在舞台与观众之间划出了鸿沟,导演刻意拉大了电影与观众的距离,自觉将观众排除在故事之外;戏剧又模仿生活,传达出现实性,电影在用镜头将观众隔离的同时,却将观众更加贴近地拉入人物之间,鸿沟即成为思索的空间,强迫观众参与其中。电影将所有人物和行为都透明地展现在舞台之上,房屋之间没有墙壁的隔离,观众可以观看到几乎所有居民的动作,而舞台上的人物却彼此毫无所知。查克强奸格蕾丝时部分裸露的身体也在舞台上清晰地呈现,其他人则做着自己的事情,虽然观众可以设想墙的存在,而对其他人的毫无所知表示无奈,但是设想墙的存在是否必要?如果不存在这堵墙,其他居民就一定会制止查克的行为吗?还是只是作为看客?或者假装存在这样一堵墙而熟视无睹?就像鲁迅所说:"人类的悲欢并不相通,我只觉得他们吵闹。"小镇居民朝夕相见、彼此熟悉,对彼此的罪恶是否也心知肚明?当格蕾丝听从汤姆的安排在所有小镇居民面前说出他们对自己的欺凌和羞辱,众人都说她撒谎,人性的罪恶埋藏在小镇每一个人(包括孩子)的心中。借着格蕾丝,众人宣泄这种罪恶,却并不承认也不想戳破这层伪装,小镇居民彼此心照不宣。

2. 钟声、窗子和显露本性的过程

小镇的钟由玛莎管理,本作为报时之用,在格蕾丝出现之后,又增加了警察到来之前的紧急提醒、投票表决格蕾丝是否可以留下时给她的通知等功能。到警察第二次到来之后,居民们以向警察隐瞒格蕾丝在小镇是犯罪为理由强迫她做更多的工作,玛莎还为此将钟的报时由每一小时一次改为每半小时一次以使格蕾丝知道该做什么,等到格蕾丝被居民用铁链锁住,钟声则成为孩子们戏弄她的方式。近乎与世隔绝的小镇本来风平浪静,居民们过着日复一日平凡的生活,钟声的按时响起不只提醒众人时间,还是一种稳定的生活秩序和存在状态的体现,不被打断和干扰,所有问题都在钟声中平衡或消解。格蕾丝的到来,使她成为汤姆实践自己哲学的例证,他认为居民不能接受别人,原因在于不承认自己有求于人,他自恃居于道德制高点来审判居民们,通过不断"引导"格蕾丝满足居民越来越无礼的需求,使居民人性的脆弱和罪恶展露无遗,而格蕾丝的控诉使他发现自己的道德也受到拷问。警察的到来,使紧急的钟声被敲响,不只在现实的音响层面,更在小镇居民的内心引起动荡。隐瞒不报相当于犯罪的说辞只是压迫格蕾丝的借口,钟声越强烈,压迫的手段就越残酷,因为居民并未在隐瞒中失去什么,法律也从未在小镇中真实出现。每半小时一次的钟声在提醒格蕾丝应该做什么的同时,也不断地撕裂着居民们伪善的假面。到查克故意未将警察到来的消息通知格蕾丝之际,象征稳定和秩

序的钟声已名存实亡,完全成为人们尤其是孩子们戏弄格蕾丝的工具,这时她为他们做了什么已不再重要,重要的是居民在羞辱她的过程中所释放的快感。

杰克·麦凯由于眼睛瞎掉不愿承认而沉迷于对过去所见光影的描述和诉说,在格蕾丝挑衅式地拉开窗帘之前,他不愿面对现在;当格蕾丝拉开窗帘,舞台上出现了唯一的由于舞台人物的作用而出现的光源——落日的余晖——照亮了大半个舞台。除此之外,只有第九章的月光照射到舞台,其他时候白天和黑夜的光都固定不变。麦凯沉迷于诉说过去只是不想承认自己眼瞎的事实,而在查克和格蕾丝的第一次谈话中我们得知,查克也从城市中来,他警告格蕾丝不要被道格维尔蒙蔽,因为小镇居民也是贪婪的动物,只是他们的要求不高,格蕾丝则说查克是怕她会让他想起他曾在小镇追寻的东西。既然查克知道人心的贪婪,为什么却成为第一个强奸格蕾丝的人?如果他曾在小镇追寻什么而后来感到失望,他又为何在投票时选择让格蕾丝留下?是否查克在见到格蕾丝时就已经对她产生非分之想,只是通过敌视她获得某种道德上的自我安慰继而为他的无耻行为提供借口?对这些问题,我们也许很难找出明确的答案,但查克不断用格蕾丝不尊重他、让他感到羞耻等借口一步步地逼近和威胁她,显示出他贪婪的本性,其他居民同样如此。格蕾丝说她喜欢汤姆是因为他对她一无所求,却不知道从一开始她就是汤姆实践自己哲学的一个例证,汤姆为了让居民自我反思,不断将格蕾丝推向更深的地狱。格蕾丝打开麦凯家的窗户,照射到舞台上的落日余晖第一次也是最后一次照射在道格维尔的街道上,伴随着居民们偷偷送给格蕾丝各种礼物作为善意和温情的最后表达,阳光消逝在小镇之上。直到结局时月光穿透一切人的虚假和伪装,所有罪恶的面容才真正暴露在黑暗之中。

《狗镇》剧照

3. 期待

小镇居民们从未期待过什么,按照汉森夫人的话:"我们只关心自己的事,我们无求于人。"汤姆和查克都知道这只是虚伪的说辞,小镇居民只是需求小,但并不代表没有需求,格蕾丝的出现使得这些需求不断显露,进而冲击众人的道德底线。汤姆的道德哲学从一开始就有缺陷,

他让小镇居民接纳格蕾丝的前提并非是让格蕾丝展现真实的自己,而是觉得她"有足够的东西回报道格维尔"。格蕾丝带着希望和期待来到小镇,她被小镇居民表面的善意蒙蔽,认为这是她逃避父亲后所追求的理想的世外桃源,她又过于相信汤姆对自己毫无所求而致使自己不断跌入更艰难的处境,她认为父亲极为傲慢而不知宽恕,但她的宽恕换来的是居民人性的直线式堕落。所以当月光将小镇的罪恶揭露,她不再有期待而明白宽恕也只是托词,"她不是殉道者,不是上帝。只有上帝才能够无条件地宽恕人类。而格蕾丝终究只是凡人,她不能从上帝的立场来思考,只能并必须从她自己的立场作为人来思考",于是在最后的杀戮中,格蕾丝所有的痛苦和悲伤都找到了合适的宣泄口,她"已经躬行"她"先前所憎恶、所反对的一切",拒斥她"先前所崇仰,所主张的一切了",她"已经真的失败"——然而她"胜利了",她曾拒斥父亲的傲慢和黑帮的权力,她追求宽恕却发现自己不可能无条件地宽恕在狗镇所受到的屈辱和迫害,所以她毅然用报复来消灭小镇所有的罪恶以消除自己的痛苦,她胜利了:不再纠结于宽恕与期待,成为真正的行动者。

如果说小镇居民期待过什么,那唯一期待的应该是黑帮(他们以为的歹徒)的到来,并且汤姆还期待能有可观的报酬。在汤姆的建议下,格蕾丝在居民们面前诉说了自己所遭遇的摧残和迫害,众人却说她在撒谎,他们不能接受自己虚伪的面具被揭穿,即使他们自己心知肚明并且对彼此的罪恶也了如指掌,"面具戴太久,就会长到脸上,再想揭下来,除非伤筋动骨扒皮",于是最有效的方式就是将格蕾丝赶出去。汤姆想要跟格蕾丝发生关系而面对心灰意冷的格蕾丝的质问他也退缩了,他发现自己的道德优越感并不真正存在,同为具有罪恶人性的一分子使他的哲学和心灵受到拷问,他不能让自己和小镇处于这样的拷问困境之下,所以他又找出格蕾丝父亲留下的名片。在拨打电话之后,众人日复一日地期待着车辆的到来,在等待的过程中,善意和秩序仿佛又回到了小镇,但这终究不过是欺骗格蕾丝所做的伪装,只有看到格蕾丝被曾经朝她开枪的歹徒带走,他们才会真的放心,因为他们并未卸下格蕾丝的项圈和锁链。小镇居民第一次满怀希望地期待着,期待着重新缝合充满裂缝的伪善的面具,再次回归稳定而封闭的日常生活,假装自给自足、无求于人,或许当记忆成为过去还可以再接纳一个新人,但他们不知道,他们翘首以待的,其实是救赎和审判。

格蕾丝

4. 电影语言与镜头

格蕾丝初到小镇便听到了狗的吠声,旁白如此解说:叫声并不响亮,更像是低沉的咆哮,就像是危险近在咫尺,而不是过路的狐狸或者浣熊,听上去那狗正和某种值得精神抖擞对待的力量对峙。格蕾丝的到来打破了小镇原有的平静和封闭,为了被小镇接受,她做着毫无兴趣的小事。警察的不断到来使得隐瞒格蕾丝的存在成为众人剥削她的借口,隐藏在善良外形之下的罪恶不断显露狰狞面貌。狗咆哮着,提醒着格蕾丝不要被小镇蒙蔽。故事开头,杰森给了狗一块骨头,查克则批评他说:狗应该被饿着,才能负起守望的责任。狗处于一种中间状态,既防范着新生力量的到来,也警醒着小镇的堕落,但汤姆回避了这种提醒——旁白不能进入他的内心——他迫切需要格蕾丝充当他的例证。而当本又把格蕾丝拉回小镇,狗的叫声再次响起,却短暂无力,提醒着格蕾丝再次回到人间地狱。当小镇最后被烧成灰烬时,又响起了狗持续的狂吠声,它成为小镇最后的幸存之物,并在电影黑幕前变成实体(之前只是粉笔画出的轮廓),向着舞台的垂直上方——同时也是面向观众——继续警示地狂吠着。狗成为小镇上最不安、最清醒、最无求于人的存在,甚至格蕾丝还抢了它的骨头,道格维尔小镇最后只剩下这条名为"摩西"(带领以色列子民走出埃及到达迦南福地的智者)的狗,它以狗的眼光看着小镇的堕落,并在罪恶消失之后继续吠叫着。所以,何为"狗镇"?是小镇最后只剩一条狗,还是格蕾丝像狗一样被欺凌与侮辱?或许正如格蕾丝父亲所说,狗不断舔食自己的排泄物,小镇居民们顺从了人性的罪恶,却自我伪装与狡辩,所有人都是狗的象征,反而是狗不安且不顺从。

在电影中,当镜头从高空俯视整个小镇推进到人物之间,转变成近景和特写镜头之际,我们会发现镜头的轻微晃动,虽然这与导演所坚持的《道格玛宣言》中"必须使用手提摄影机拍摄"的原则有关,但当镜头也成为表现舞台和人物的一部分,便不可避免地被纳入电影舞台本身之中,成为小镇的第 16 个成人;他喋喋不休地讲述着故事的发展和人物的心理,好像对此了如指掌,他如此客观冷静,只是叙事者,而和小镇没有一点儿关系,但客观冷静地讲述并不能代表完全置身事外,镜头的晃动使他完全成为事件的亲历者,当小镇的一切被烧成灰烬,他成为讲述故事的人。而狗镇最后被消灭,罪恶是否还存在?我们又如何得知罪恶曾经存在?就像索多玛和蛾摩拉,在这里,重要的不仅仅是展现小镇居民们堕落的过程,还有这个讲述者的讲述方式,没有调和与辩护,将一切表与里、虚伪和矫饰都直观呈现在我们面前。

【结　语】

《狗镇》让笔者想到鲁迅先生的《狂人日记》:所有人都参与到"吃人"的行列之中,自己吃人又担心被别人吃,并且将被吃者定性为"疯子"以获得吃人的合理性。这和狗镇的环境是多么相似,所有人都自诩善良,一旦尝到甜头便开始变本加厉,暴露了人性的罪恶,却还要缝补伪善的面具。格蕾丝被认为是"圣女贞德"式的受难者,但她不再是耶稣基督的翻版,也不再用自己的生命去救赎人类,而是用父亲的权力彻底清除小镇的罪恶。所以,原本善良的小镇居民为何在接纳格蕾丝(英文 Grace 意为"恩典、恩惠")之后不断暴露人性的脆弱,难道真的是因为上帝造人时用了泥土而带着世俗劣根性吗?面对人性的罪恶,我们又该如何求得公正和审判?这些都是值得我们思考的问题。

(撰写:臧振东)

无间道(2002)

【影片简介】

《无间道》是由刘伟强、麦兆辉执导,刘德华、梁朝伟、黄秋生、曾志伟、林家栋等主演,寰亚电影发行公司于2002年出品的一部警匪片,上映一周便获得2 078万港元的票房收益。该片不仅在香港引起轰动,而且引起好莱坞导演马丁·斯科塞斯的关注,由他改编并导演的美版《无间行者》在2007年获4项奥斯卡大奖。《无间道》被看作是香港警匪电影的里程碑。2003年,刘伟强、麦兆辉、庄文强再度合作,连续推出《无间道》的前传《无间道Ⅱ》和《无间道Ⅲ之终极无间》。《无间道》在2003年第22届香港电影金像奖上获最佳电影、最佳男主角、最佳导演、最佳剪辑、最佳编剧、最佳男配角、最佳原创电影歌曲等奖项,第40届台湾电影金马奖上获得最佳影片、最佳男主角、最佳男配角、最佳导演、最佳音效等奖项,2004年在第46届日本蓝丝带电影大奖上获最佳外语片奖。

《无间道》海报

【剧情概述】

韩琛从新入帮派的新人中选中几人进入警察学校卧底,而陈永仁也被选中潜入黑帮卧底。刘建明凭借优异的表现在警察学校和部门不断得到晋升,陈永仁则在市井坊间做小混混,他在黑帮中卧底近10年,内心的警察身份与坏人身份强烈冲突。陈永仁和黄志诚在天台会面,他向黄警司透露韩琛一周内会进货。得知韩琛的贩毒集团要进行交易,黄志诚领导的重案组要求刘建明一组配合,双方形势紧张严峻。刘建明发短信告诉韩琛警察监听电台的频道,陈永仁则通过敲击摩斯密码向黄警司传递消息。在交易取货的最后关头,刘建明利用警察职务的便利向全区发送短信提醒韩琛取消交易,他们将毒

品扔到海里使得警察一无所获,但黄志诚和韩琛两人都明白对方在自己身边安插了卧底。刘建明和女朋友 Mary 搬新家,韩琛打来电话要他查明卧底身份,刘建明要他把参与行动的手下资料交给他。Mary 谈到她的小说中男主角精神分裂,自己都不知道自己的真实性格。陈永仁去心理医生李心儿处睡觉,谈到自己的困境,然后告诉她自己是警察的秘密。天台上,刘建明被上司调到内务部调查卧底身份,并让他眼光放长远。韩琛手下被要求填写身份材料,陈永仁故意在文件袋上写错字。韩琛与刘建明在电影院会面,没有发现陈永仁在后面,刘建明离开时,陈永仁上前跟踪,却突然接到韩琛电话,韩琛说下礼拜进货要用新人,让他们休息,并谈到卧底的事。陈永仁表示会解决卧底,韩琛说在所有手下中他最信任陈永仁。刘建明来到内务部上班,着手调查卧底,却并没有收获。在此过程中,他也开始学习摩斯密码。Mary 再次与刘建明谈到她的小说中男主角是个好人,却又做错事,她在构思这个人的结局。刘建明让大 B 跟踪黄警司。陈永仁在路上看到 6 年没见的前任女友,她已经结婚有了女儿。陈永仁问她女儿多大,她故意把女儿 6 岁说成 5 岁。黄志诚与陈永仁在天台会面,大 B 一路跟踪,并随时向刘建明报告,刘建明通知韩琛黄警司与卧底的位置。韩琛手下来到二人会面的大楼,黄志诚从电梯下楼时被韩琛手下攻击,陈永仁来到正门时,却看到黄警司的尸体被人从楼上抛下来。警察与黑帮发生枪战,陈永仁被傻强带走,路上傻强告诉他黄警司被殴打了 10 分钟却始终没有把卧底的名字说出来,傻强在逃跑时已身中子弹,临死前他说没把陈永仁不在的事情告诉韩琛。重案组因内务部派人跟踪黄警司而与刘建明产生嫌隙,梁警司要求刘建明尽快破解黄志诚电脑的密码,找到卧底。刘建明用黄志诚的手机给陈永仁打电话,两人都没有说话;陈永仁打回电话,刘建明建议两人合作。电视新闻播报了傻强是卧底的消息,陈永仁对韩琛说他干掉了傻强,并提醒他查验仓库。刘建明来到重案组寻求他们的配合,陈永仁用摩斯密码向他们传递韩琛的实时位置。到达仓库后陈永仁适时抽身,假意留下殿后,韩琛等人却被埋伏的警察围困,韩琛在逃跑时遇到了刘建明,却被刘建明开枪射杀。陈永仁想让刘建明帮自己恢复身份,却在刘建明办公桌上发现写错字的文件袋。刘建明也知晓自己的身份被发现,于是将黄警司电脑中陈永仁的档案全部删除。陈永仁被通缉,他找到李心儿,两人互诉了感情。刘建明回到家收到陈永仁送来的 CD,上面有韩琛录下的两人会面时的录音。Mary 说她的小说写不下去了,因为她不知道小说主人公到底是好人还是坏人。陈永仁约刘建明在天台见面,大 B 来到天台要陈永仁放了刘建明,并在陈永仁带刘建明进电梯时射杀了他——原来大 B 也是韩琛的卧底。在电梯中,刘建明开枪杀了大 B,因为他知道自己的身份。李心儿在去世警校校长的遗物中找到陈永仁的档案,恢复了他的身份,陈永仁被葬在黄警司墓边,众人为他送行。

【要点评析】

一、人物形象

1. 陈永仁

陈永仁从电影开始便处于警察身份与古惑仔身份的挣扎之中,为了获得黑帮的信任,他不得不经常做出打人伤人等坏事。然而警察身份和黄警司的提醒又时刻使他处于分裂之中,他不能做坏事,因为他是警察,但是为了扮演好坏人的角色,他所做之事又是必需的。一个人的

好坏是否该用他所做事情的好坏来判断，还是必须牵涉他做事的动机或他的身份？陈永仁在内心中不断提醒自己是个好人，他是警察的秘密只能告诉心理医生，因为这句话也可能是他"心理变态"的表现，他为了警察——正义的一方——甘愿放弃自己本该有的美好幸福的生活（和妻子、女儿生活在一起）。卧底黑帮近10年，警察系统却不断推迟恢复他身份的时间——"三年之后又三年，三年之后又三年"，正义（政治机器）要求他做出自我牺牲，他也自觉遵从了这种正义的逻辑，将被迫施加给自己的正义牺牲逻辑内化成自我内心的挣扎，并想在此挣扎中获得解脱的方法，即恢复他的警察身份。但身份的恢复一如正义的延宕，是可以被随意操控的；电影的最后，陈永仁的身份得到恢复。在他的墓前，刘建明上前敬礼，好像正义最后得到了伸张，其实不过是沾满血腥的罪恶又一次和正义开了玩笑，陈永仁的死和身份得到恢复是正义的结局，因为他"死得其所"——"英勇捐躯，浩气长存"，他得到了自己一直想被恢复的警察身份，并且结束了电影结尾字幕所谓的"寿长乃无间地狱中之大劫"的悲惨命运，他从来都没得选择，从在警察学校被选中潜入黑帮做卧底，只要还有利用价值，便一直处于被"使用"状态，这种被"使用"的思想深入他的内心。所谓的叛逆仅仅表现为"心理变态"式的抱怨，黄警司坠楼后他脑海中闪现的黑白镜头的回忆展现出他与黄警司家人式的感情，这种感情也成为他持续被"使用"的一个重要推动因素，他本该有很多自我选择（反抗）的机会，却自觉遵从权力的逻辑，成为正义游戏的牺牲品。身为警察中的黑帮卧底，刘建明可以利用更多资源和权力的运作打击任何泄露自己真实身份的行为，陈永仁自以为是正义的一分子，他自觉其卧底行为的正当性，但这些都是自我安慰和调剂的产物。刘建明在赴陈永仁的天台之约时，曾给Mary留言，表示陈永仁的档案在自己电脑上，密码是她的生日。但陈永仁的身份并没有通过这份档案得到恢复，反而是靠6个月后李心儿在警察学校校长的遗物中找到的档案才恢复身份。对于普通人来说，陈永仁的真实真份并不重要，他牺牲的行为也并不重要，重要的是他的死维持了正义的秩序，使正义无论是表面上的伸张还是背后的暗箱操作，都在正义之名之下被遗忘。正义本身并不会纠结，正是代表权力和正义高层的梁警司不断提拔黑帮卧底刘建明，不断赋予其行动的合理性和合法性，并且对重案组的质疑表示愤怒。权力的等级秩序让他失去对自身行为的

《无间道》剧照（一）

反思，反倒是陈永仁需要不断面对自身身份的困境，不断用警察身份提醒自己不要做坏事，并且为恢复身份不断投身更危险的处境。这种自身身份的挣扎与正义无关，就像他进入电梯时被射杀而倒地，因为他的腿伸在电梯外，电梯门不断处于开开合合的状态，他的存在阻碍了电梯的正常开关，他思想的挣扎使得正义的纯粹性被质疑，组织要用恢复身份这一宽厚仁慈的方式给予他的死亡以荣誉和价值，正义又回归到不被质疑的统治秩序之中。

2. 刘建明

电影中并没有展现刘建明身份挣扎的过程，只是多次回放在警察学校长官提问时，刘建明说"我想跟他换"，然而这只是说说，并没有付诸行动。他是韩琛的人生信条"出来混，是生是死由自己决定"的最坚定的践行者，他不断地通过自己的努力获得晋升，并且为了破获案件经常靠出卖一些黑帮组织来增加自己的业绩，像他假扮律师骗取罪犯的信任以确定罪犯窝点，他凭借警察身份的正当性得心应手地扮演其他角色，并无半点儿对自身身份的质疑。他与韩琛的联系常通过电话，只有在追查卧底时二人才在黑暗的电影院会面，且刘建明不知道韩琛偷偷录下了两人的对话。警察身份给予他的安全感和上司指派自己调查卧底的信任，使他不必担心自己的卧底身份被拆穿。欲做奴隶而不得的大B更是在韩琛死后把希望寄于刘建明，从而成为他"做好人"的又一牺牲品。大B的悲剧在于他虽有了警察身份却仍忠心于韩琛，他始终把自己作为工具却并未获得主体性被认同。刘建明则在晋升中不断获得主体性被认同，权力和正义更成为其主体性的保护伞。Mary多次向他提到自己的小说，并询问他的意见。他则一直回避并不想深入讨论这个问题，只在赴陈永仁约之前留言说"我选了做好人"，但这也只是一句空话。与其说他选择做好人，不如说他选择除掉提醒他自己是坏人的存在，当大B向陈永仁开枪之后，刘建明就选择了告别自己的过去，割断自己曾是坏人的依据，他在电梯下降的过程中射杀大B，不是在电梯停靠底层或顶层之时，而是在下降过程中，这是他的存在状态，他并不存在好人与坏人身份的挣扎，而是他一直处于好人身份遮蔽下的持续堕落过程中，他所说的"好"并非人性层面的善，而只是外在身份符号层面的标签。刘建明主动与陈永仁合作，也许并非是为黄警司报仇，或许是他担心韩琛派手下杀掉黄警司将事情闹得太大的缘故，而可能更多出于自保的考虑和被正义机器纳入其轨道时必须解决的首要事务。黄志诚的牺牲，使得警署很多事务落在刘建明肩上，他在与韩琛通话时说，以后进货只要跟他说就好，韩琛却说进货已完成，不用麻烦他。黄警司的死使韩琛不用再担心警察对自己贩毒的干扰，警署也失去与韩琛抗衡的重要力量（黄志诚与卧底陈永仁的密切配合）。在一定程度上，刘建明丧失了卧底的价值，也就失去了作为他自我重要构成部分的"坏人"的支撑。他想要做好人，在警察中做"内鬼"却做得得心应手，并根据掌握的黑帮和警署两手资源实现自我两个身份的和谐共生，是警察的好人身份赋予了他协调好与坏的能力，因为二者同时处于被遮蔽状态之下。为了抵消"坏"的消失，他必须做出选择以重建自我内在的和谐状态，于是他选择用"好人"弥补"坏人"的空缺，实现至上的正义对自身身份的接管，抹除好与坏的外在区分，成为"无间地狱"的现实代言人。陈永仁却只能通过自我提醒以获得警察身份的认同，刘建明的一句"谁知道"又将这种内在挣扎的脆弱性展露无遗，警察（好人）身份的确认并不依赖于内心的良知，而在于外在档案的支持，但档案的可操作性又使得身份确认的程序与好坏无关。所以陈永仁的存在便显得多余，并且对既定程序构成威胁。他的死是一系列运作的结果，背后是"无间地狱"的现实本体，不允许外在

质疑的政治机器。黄警司也不自觉地成为这种机器的受害者,他对刘建明的信任就是受到其身份标签的蒙蔽,刘建明谙熟好与坏的运作模式,并且不惜以他人生命为代价来维持自己警察的身份,他外在警察身份的"好"与内在黑帮价值体系的"坏"完美铸造了他"正义"的形象。电影最后又出现了他说想和陈永仁交换的镜头,画面由黑白色的年轻阶段切换到彩色的当下,好像完成了蜕变,以看似后悔的心境重新经历过去的时刻,获得的是当下行动的合理性(身不由己),其反思并未真正发生。

《无间道》剧照(二)

二、故事品鉴

"卧底"是对己方派至敌方潜伏者的称呼,"内鬼"是对敌方在己方内部潜入者的称呼,无论是黄志诚和韩琛,还是陈永仁和刘建明,他们都区分得很清楚。陈永仁和刘建明分别自觉地接受这种二元区分,并不以自我内在为标准,他们自觉接受上司规训的身份。陈永仁的警察本质使他始终坚持"卧底"这一身份,刘建明则融合了"卧底"和"内鬼",因为他现实的警察身份给予他实在的能力以抵御二者的困扰。Mary 的存在提醒着刘建明反思时刻的到来,他的回避则不断驱逐这一时刻,他自言"没得选择"和想做好人,只是他适应了警察身份所带来的实际效益:遮蔽坏的内在本质,或者说在警察身份下实现所谓自我救赎。这种救赎以自我为评判标准,即以标签化的好坏为依据,并不涉及真善美的坚持。陈永仁和黄志诚每次见面都是在天台上,用刘建明的话"你们这些卧底可真有意思,老在天台见面",而陈永仁的回答是"我不像你,我光明正大"。刘建明用了"你们",他自觉站在"你们"和"卧底"的对立面,说话时语气带笑,好像终于卸下所有伪装将"内鬼"的身份显露,天台在成为黄警司与陈永仁秘密会面传递信息的地点的同时,也成为刘建明袒露内心的场所,光明正大的天台居高临下,它在隐藏和见证"好人"的秘密的同时,也见证并隐藏了"坏人"的秘密。刘建明将陈永仁归于"你们"——陈永仁则自言"我"——却恰恰反映了刘建明自身"我们"的混乱性。刘建明说"现在我想做一个好人",即他自觉坦诚他之前并不是好人,而当他说出这句话,也并不代表他会成为一个好人,他只是弃绝了"内鬼"的可能性,进入更宏大的"我们"之中,这个"我们"拒绝反思和回顾过去,并

且排斥自我挣扎的"你们"的存在。最后天台照亮了刘建明"坏"的秘密，但同时灼伤了我们的眼睛，并在电梯下降过程中掩盖了真相，使得他自然而然地成为"我们"正义的代表。

《无间道》同时将这样的问题摆在我们面前：一个人的身份究竟由什么决定，自我还是档案信息？一旦这些外在资料消失，人的存在又该如何界定？人的身份对人来说究竟意味着什么？一个人的存在是否必须依靠外在材料的支撑？在现代社会，人已完全被纳入广大的国家机器中，作为被编号标码的零件存在——像陈永仁在警校的代号是27149，刘建明是4927，这又很容易让人想到《悲惨世界》中冉·阿让在监狱时的编号24601——也即在零件之外，存在将零件纳入运行之人。如果人的存在真的只能依靠外在档案的证明，而档案的存在又可以被随意地更改、抹除，至上的正义又要维持不容置疑的局面，这无疑会给人以窒息的感觉，"无间地狱"并不外在于世界，而是内在于运行的实体。

《无间道》剧照（三）

【结　语】

《无间道》系列电影的上映，改变了传统以武打暴力冲突为主的警匪片的模式，将人物身份性格的矛盾、智慧和谋略的运用、善恶好坏等复杂的冲突融入电影之中，开拓和更新了警匪片的表现领域，使人的内部关系紧张成为推动故事发展的重要因素。电影的最后，靠着李心儿的信任和坚持不懈，陈永仁的身份终于得到了恢复，正义在其延长线上得到追加确认，陈永仁的遗产（卧底的英勇事迹）也被纳入为正义献身的运行轨道。但我们不该忘记，陈永仁内在身份的苦闷和挣扎，对于善的执着和不妥协，才是超越延宕正义的价值所在。

（撰写：臧振东）

少林足球(2001)

【影片简介】

《少林足球》是由周星驰自编自导自演,赵薇、吴孟达、谢贤、黄一飞、莫美林、田启文、陈国坤、林子聪等联合出演,莫文蔚、张柏芝等友情客串的喜剧电影,从筹备到开拍再到首映,历时三年之久,于2001年7月12日在中国香港上映。该片一改周星驰整蛊作怪的"无厘头"搞笑风格,运用超过400个电脑特效镜头展现"少林功夫+足球"的炫酷场面,上映后取得巨大成功:2001年第38届台湾电影金马奖,获最佳视觉特效,并获最佳动作设计、最佳剪辑提名;2002年3月第7届香港电影金紫荆奖,获最佳影片、最佳导演、最佳男配角、十大华语片;2002年4月第21届香港电影金像奖,获杰出青年导演、最佳音响效果、最佳视觉效果、最佳男主角、最佳男配角、最佳导演,并获最佳服装设计、最佳原创歌曲、最佳动作指导、最佳配乐、最佳摄影、最佳剪辑、最佳编剧等提名;2002年4月第2

《少林足球》海报

届华语电影传媒大奖,获最佳电影、最佳女演员、最佳男演员提名;2003年第45届日本电影蓝丝带奖,获最佳外语片。

【剧情概述】

20年前,有"黄金右脚"之称的足球队员明锋傲慢自大而又贪图私利,被受其欺侮的队友强雄设计陷害,在一场重要比赛中射失一个12码,名誉扫地,更被打断右脚。从此强雄扶摇直上,成为足球界巨子,明锋则只能在强雄公司做低等打杂工作并期待再次带领球队,但落魄寒酸的明锋最终在强雄的踩头、擦鞋(20年前明锋踩强雄)下被开除。明锋流浪街头偶遇以拾荒

为生、性格单纯又有些傻气、渴望将少林功夫发扬光大的星,他意外发现星的惊人脚力,凭他的专业眼光认定星有足球天分,因此说服星踢足球,参加全国超级杯足球大赛。星与大师兄"少林功夫+唱歌跳舞"的失败和被打使大师兄丢掉工作,而对星的再次上门避而远之、百般推辞,并让他去找其他师兄弟,现实生存的压迫使星在师兄弟间接连碰壁,但过去师兄弟六人合影的老照片将六人再次凝聚在一起。与修车工带领的小混混足球队的比赛使师兄弟六人受到暴打,大师兄被迫投降并被当众羞辱。这时,其他五人长期被平庸市民生活和现实生存困境压抑下的少林基因才真正被唤醒,"少林足球队"也因此实力大增,在比赛中势如破竹。在此期间,星与以太极功夫做馒头的阿梅成为朋友,并鼓励她坚持做自己。有一次比赛胜利后众人在阿梅工作的"甜在心馒头"铺前庆祝,阿梅以美容后的样子出现,却被老板娘羞辱和嘲笑"你造反啦?你以为自己是谁?"阿梅决定做自己并向星表白,星却说他们只是朋友。少林足球队在全国大赛中过关斩将,顺利打入决赛。这时强雄找到明锋,企图收买球队,但明锋不想再犯年轻时的错误而毅然拒绝。决赛当天,少林足球队面对强雄带领的"魔鬼队"——经高科技训练,并注射违禁药物,实力大增的队伍——节节败退,四师兄、三师兄因为重伤被先后抬出场去,场面十分惨烈。最后关头,阿梅出现并担任守门员,用太极拳顺利扭转局面,少林足球队反败为胜;强雄受到惩罚,少林武术得到发展,世界掀起功夫运动的热潮。

【要点评析】

1. 明峰与星第一次相遇

期待能带球队的明峰被强雄羞辱开除之后流落街头,喝着啤酒自暴自弃,却仍被街头电视里的足球比赛吸引,前一秒的不屑和鄙夷的目光在足球面前又变得专注,面部特写镜头里还可以看到他眼神里的感伤;他20年内忍辱负重只为能带足球队,但被强雄开除无疑宣告他足球生涯的终结,他被陷害的真相也因为

《少林足球》剧照(一)

自己的穷酸潦倒模样而不会被人相信。这些辛酸的感情都在明峰的眼神中汇聚。"球不是这么踢的",星的声音引起了明峰的注意,特写镜头里他的眼神缓缓移动,镜头也从他的背部摇过星一字马的背影,近景中出现明峰观察星的眼神,然后是对星的特写。伴随着回答明峰的细腻的面部表达,区别于周星驰之前电影的招牌"无厘头"搞笑,在这里,星的面部神情和睁大的眼睛给人以呆的感觉,称不上严肃但也并不搞笑。接下来是明峰的侧脸特写镜头,他脸上的皱纹、邋遢的胡子、粗糙的皮肤清晰可见,他眼睑微合、眉眼带笑、嘴角上翘地问:"那应该怎么踢呀?"这表情里充满不屑,但又有些期待。听到星说的"一句话,腰马合一",明峰的眼睛迅速睁大,神情也从不屑变得严肃,显然这个答案引起了他极大的重视。当星利索地表演一字马而从

垃圾上跳起双脚并拢立在地上，明锋迅速上下打量他。在逐渐向他走近的星的强大气场（火的特效将气场形象地展现在明锋和我们面前）冲击下，明锋眼神有些呆滞，并且嘲笑星的落魄。这时明锋的心境已经发生了明显的变化，由自暴自弃和感伤而突然变得严肃起来，他看出了星的巨大潜力，却也因此更加失落，空有功夫和天分还不是"扫地的"，他并没有想到少林功夫和足球的结合，二人也没有明显的精神交流。

当星向明锋介绍自己对于少林功夫发扬光大后的各种设想时，两人出现了情感和精神交流，明锋也露出了难得的微笑。在二人的想象空间里，明锋扮演了表演少林轻功、铁砂掌甚至华山派独孤九剑的老僧——确切地说是方丈即星已故的少林师父的投射——在这个过程中，出现了大量的摇镜头，尤其当明锋说独孤九剑是华山派时，镜头迅速从星的背后从右摇到左。然后迅速切换到明锋背后从左摇到右，又迅速切换到星的背后再次从右摇到左。在此过程中，"天下武功出少林"是核心，剧烈的镜头移动将两个人的内心波动和精神交流直观地展现在我们面前，星的对于少林武功可能性的想象感染了明锋，或者说星对于理想的傻气坚持感染了明锋。当这一想象结束时，明锋仍穿着方丈的衣服，这固然可以作为搞笑成分来讨论，但我更想强调其对于明锋的影响的延续性，他脱掉僧衣，即是对二人情感精神交流的确认，同时星也让他看到了未来的可能性："天下武功出少林"并不是说少林要囊括所有武功，而是从少林武功的"一"中可以生出无数的可能，虽然在这时明锋并未想到将少林和足球结合，但无疑在他心里埋下了种子，不然他也不会注意到被星踢飞后镶嵌在墙里的易拉罐。

2. 低角度拍摄的各种鞋

当上面的场景结束之后，星背着垃圾袋离开，他站在橱窗前，想凑近玻璃看里面的运动鞋，却被工作人员赶走。星离开之后工作人员嘴里仍嘟囔不停并用衣袖擦窗玻璃，星的生活条件和社会地位可见一斑。接着便出现了两个连续的低角度拍摄的镜头，在这两个镜头里，我们可以看到各种各样的鞋子，而通过鞋子我们大体就可以知道鞋主人的身份地位、生活条件甚至性格特点等。在第一个镜头里，星的球鞋破旧不堪，在周围擦得发亮的皮鞋、高跟鞋的衬托下，显得愈发破烂和"独特"，从中也可以看到各种整洁的西裤。到了第二个镜头，则出现了趿拉着的沾满泥土和充满划痕的皮鞋、破烂不堪的拖鞋（脚上沾满泥土、皮肤粗糙且长满老茧），也可看到不远处穿着破旧衣服的社会下层居民。不论是第一个镜头里繁华地段的白领阶层，还是第二个镜头里劳动大众的市井生活，人人都走得从容，尽管都面临生存的压力，尤其是后者，星步履轻盈地穿梭其间，充满着温情。

鞋子是电影中的一个重要符号，星对大师兄说"做人如果没梦想，跟咸鱼有何分别"，大师兄则说"你鞋子都没有，不就是咸鱼一条，还学人家讲理想"。鞋子成为一个人安身立命最底层的需要，没有鞋子则没有谈理想的权利，只有体面（摆脱基本的生存需求的限制）的人才能畅谈理想，这是长期处于底

《少林足球》剧照（二）

层被压迫而沉于平庸生活的大师兄的切身体验:谈理想对星的生活无益,这是他穷困潦倒的原因,所以大师兄一直劝他"醒"。同时,鞋子也成为沟通星和阿梅两人感情的重要载体,星将破烂的鞋子——他身上最有价值之物——抵押在馒头铺时可能并没想到马上就会需要它,阿梅将它补好既是出于对星替自己打抱不平的感激,也出于社会底层民众之间的惺惺相惜,她知道鞋子对于星的重要性,补好鞋子即是对鞋主人会回来的确认,阿梅说"破鞋子没有,补好的鞋子要不要",补好的鞋子难道就不是破鞋子吗?这种底层生活辛酸的幽默让人内心五味杂陈。比赛的节节胜利让众人都穿上了更体面、更专业的球鞋,而众人也将过去破烂的鞋子丢进了垃圾桶,这种与过去的告别显得太过随便,只有阿梅默默收起为星补好的鞋子,在最后决赛关头让星穿上,这是星教给她的"自信"——并不在于外表的改变,而在于内心的坚定。比赛的胜利让众人忘记了过去惨痛的生活,阿梅则将穷酸潦倒的过去带回到众人面前,这种不能割舍的情感才是最重要的东西。鞋既是受压迫和侮辱的载体,也成为权势的象征。20年前明锋将鞋踩在强雄头上对其施加羞辱,20年后强雄则将鞋踩在明锋头上施加报复。如果说电影《时时刻刻》里劳拉·布朗躺在宾馆的床上解开鞋子,象征着对家庭日常琐碎生活的暂时逃离和解脱,当她真正离开家庭追求自我生活时,又不得不再次穿上束缚她的鞋子,重要的不是表象,而是表象之下内心真实的自我。

3. 梦想与现实的距离

星第一次找大师兄时激动地说:"当年你苦练的铁头功,你就忍心这么眼巴巴地荒废了?"大师兄则更加激动地说:"这十几年来我的铁头功,从来没有一天荒废过。"前一刻还如此硬气的大师兄下一秒便在老板面前温顺如狗,并且被老板用酒瓶砸头玩弄,大师兄则始终毫无反抗。第二天表演时面对流氓混混的挑衅殴打,二人本可用铁头功和大力金刚腿将其打得落花流水,但面对老板的眼神和威胁,两个人都没有反抗,这就是现实生活的逻辑。师兄弟六人曾在少林苦练技艺,师父去世前交代的将少林功夫发扬光大的愿望也迫于生活的压力而被搁置甚至主动遗忘,只有星一个人还在坚持,想象着将功夫发扬光大的新方式。虽然他同样需要面对生存的压力,也时时表现出小市民生存的韧性,他会捡停车妇人丢给他的一毛钱,也会为了吃个馒头先唱歌赞扬又用功夫攀交情再用鞋子抵押跟阿梅讨价还价,但这些都无法改变他要将少林功夫发扬光大的初衷。如果他没有遇到明锋,也许他一生都将穷困潦倒地支撑着自己的梦想,或者像师兄弟一样搁置功夫而沉入生活。阿梅也同样面临这样的困境,她的太极拳出神入化,却只能在馒头铺做馒头,即使馒头做得好吃,却仍旧被老板娘批评责骂,毫无尊严,如果星没有出现,她也许只能在"甜在心馒头"铺里做到老,一身高超武艺有何用?只是为了成为高手在民间的例证吗?

星的歌声燃起了酱爆心中的火,继而燃起猪肉佬心中的火,最后连成一片的十二个人在一起跳舞,这虽然不如《爱乐之城》开头的歌声和舞蹈那样宏大、活泼、愉悦,却有市井生活的土味和欢快,就像堵车结束唱歌跳舞的人都回到车里,面对老板娘的大吼"吃饱了撑的""全都神经病",众人又都从超脱的追随本心的空间中回到当下的现实处境,阿梅则继续忍受恶劣的辱骂,这尤可见电影的张力。本心(理想)的显现只是暂时性的,借由一人的感染而激发并且不断向周围扩散,去影响更多的人,这是一种理想的状态,每个人都"神经病"般地表现自己,但可惜的是,总有人会清醒地认清现实生存的逻辑而将其影响传播。本就脆弱的理想面对强有力的生

活外力的压迫,最终只能被抛弃。梦想与现实的距离就在于中间隔着生存,人不得不为了生存而放弃理想,并用这套理论来劝说别人——现实的力量总强于梦想。从这个意义上看,星不是一个喜剧人物,而是一个悲剧人物,承载了脆弱的理想和实现的微弱可能。

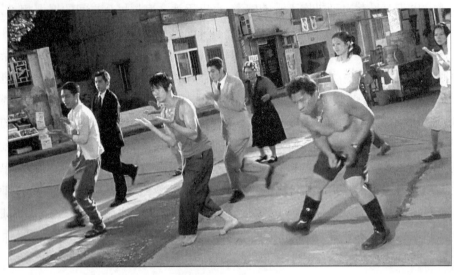

《少林足球》剧照(三)

4. 文化如何发扬

星一直在寻求将少林功夫发扬光大的途径,并且可以设想到实现后的场景:踩到香蕉皮可用轻功,泊车可用铁砂掌,修剪绿化树可用独孤九剑……我们可以发现这些都与日常的生活小事有关,也就是说,对功夫的发扬还要被运用在平常的生活之中,这梦想虽显得渺茫,但他仍如此想象着。星第一次尝试将少林功夫与唱歌跳舞结合,在实际表演中,他却自觉其尴尬和困窘,歌词很简单却唱出了他们的孤独和无奈。"少林功夫好",他们却只能费力不讨好地卖唱,所以当明锋找到星说功夫踢球有搞头时,星迅速转过头并睁大眼睛,相对于唱歌跳舞,踢球确实能将少林功夫更好地发挥出来,既不因做作而被限制,又能将少林功夫的动作在踢球中展露,这无疑已达到宣传的效果。在这里,对于少林功夫来说,踢足球成了最恰当的方式,也将明锋(及其过去的傲慢和被陷害、受屈辱等)和星(及其师兄弟过去苦练功夫的记忆)联结在一起,过去、现在和未来(结尾时的场景)在此汇聚。

为了展现少林足球,电影中运用了大量的特效镜头,使得电影场面极富感染力。面对魔鬼队的暴击,中场休息时休息室里有人逃走,大师兄也差点儿和明锋打起来,在被暴打的惨烈和预料的失败等情感交织之下,众人激动的情绪在电影里展现得淋漓尽致。特效的应用在很大程度上以暴力的形式出现,而暴力却不仅仅局限于特效,暴力大体由施暴者、承受暴力者、施加暴力的方式构成,在不同场合和情况下,主客体会相互转化。少林足球队与街头混混比赛时,后者是施加暴力者,到了最后决赛时,却成了受暴者,第一次施暴工具是扳手之类器物,第二次则是特效制作下的攻击。街头混混是周星驰电影中不可或缺的要素,而他们之所以成为混混或许还是因生活压迫所致,因为困于生计所以露出穷凶极恶的假面以获得威慑力的自我形象塑造,尝得甜头继而在此假面下继续维持凶恶的外形,而在更大势力面前俨然成为被欺凌的弱者,电影中的混混总让人哭笑不得。在笔者看来,特效和暴力的运用是压力的生活方式,电影

将生活中不可用肉眼观之的压力以直观的视觉效果展现,生活的艰辛、被欺凌侮辱的苦闷、过去的记忆都在决战的暴力中以痛感的形式呈现。

5. 自身如何认同

为何只有到了生命受到屈辱和威胁时师兄弟6人的少林基因才真正被激活?为什么这样的基因/专业不能随时被激活并运用在日常的工作之中——并非被老板用酒瓶砸头式的铁头功?虽然师兄弟6人都练就了少林的独家技艺,却只有星将大力金刚腿外现在生活之中,并且坚守将少林功夫发扬光大的初衷,但他得到的是潦倒贫困的生活和"傻""臭要饭的"之类的称呼。其他5人则将少林功夫压制在生活(理性)之下,虽然有一个体面的工作,穿着也比星干净而有档次,但他们仍受到老板等人的压迫。放下功夫、沉入生活所获得的经验是不断拉低生存的底线并不断说服自己遵循生存的逻辑,少林的记忆则不断被放逐到更遥远之地。

自身的文化记忆如何释放是一个难题,电影设计的少林队与混混队的比赛及失败受辱的惨痛经历成为师兄弟找回自我的契机。当自我塑造的适应社会现实的身份在混混的无理阴招面前失效,隐藏的少林功夫才再次被唤醒,固有生存逻辑的失效成为找回自我的可能,但如果没有这场比赛,自我又该如何寻觅?现实常迫使我们放下梦想并以优胜劣汰驯养我们的理性,专业与职业的脱节被看作理所当然,在生的压力下,寻找恰当的表现形式显得多此一举,但这的确是自我最关键的因素。

【结　语】

如果说《百鸟朝凤》将我们拉回到唢呐技艺最后辉煌的片刻,那么,《少林足球》则将功夫失落后传承人辛酸的生活展现在我们面前。《百鸟朝凤》中天鸣带领的"游家班"与为西洋乐队出头的社会青年打过架后不得不面对如何将唢呐艺术传承下去的问题,而《少林足球》中星师兄弟6人则在经历过生活的艰辛苦难之后找到了"少林+足球"的形式。电影《少林足球》以喜剧的外形包裹着悲剧的内核,虽然将美好的想象带到观众面前,但可能性是如此渺茫,观影结束后观众又将再次沉入现实的逻辑之中,克制自我面对弱肉强食和钩心斗角的大环境;电影是一场梦,梦醒了就必须生存,但既然在"阴沟里",我们便不能不"仰望星空"。

(撰写:臧振东)

卧虎藏龙(2000)

【影片简介】

《卧虎藏龙》是由李安执导,周润发、杨紫琼、章子怡、张震、郎雄、郑佩佩等联袂主演,根据王度庐同名武侠小说改编的电影,于2000年7月在中国上映。导演李安一改其所擅长的情感伦理片风格,从更加现代、多元、世界化的视角对中国古典美学意蕴、情感结构、武侠传统等做了全新的阐释。电影又区别于普通的武侠片,由袁和平担任动作指导,打斗近于舞蹈,从摄影、舞美、武术、录音、音乐等多种视听角度为我们呈现了充满美学的武侠世界。本片拥有多项获奖纪录:荣获第73届奥斯卡最佳外语片、最佳摄影、最佳艺术指导等4项大奖,并获最佳影片、最佳导演等多项提名;荣获第54届英国电影学院奖最佳外语片、最佳导演等4项大奖,并获最佳剪辑、最佳特殊视觉效果等多项提名;荣获第37届台湾电影金马奖最佳剧情片、最佳动作设计、最佳原创配乐等6项大奖,并获最佳导演、最佳女主角、最佳改编剧本等多项提名;荣获第20届香港电影金像奖最佳影片、最佳导演、最佳女配角、最佳音响效果等9项大奖,并获最佳男主角、最佳女主角、最佳男配角等多项提名。

《卧虎藏龙》海报

【剧情概述】

闭关修炼的李慕白突然出关表示有前尘往事不能释怀,并托进京送镖的俞秀莲将贴身佩剑"青冥剑"交给京城一直照顾他们的贝勒爷以期远离江湖恩怨。从新疆调回京城的九门提督

玉大人带女儿玉娇龙拜访贝勒爷,玉娇龙在书房初见俞秀莲和青冥剑,并向秀莲询问江湖事。当晚青冥剑被盗,刘奉保追赶盗剑人来到玉府,秀莲与其交手发现盗剑人会武当心法,在就要追回剑时突遭一暗器来袭,盗剑人逃走。秀莲和刘奉保都认为剑在玉府,但碍于朝廷权力关系,贝勒爷认为不能贸然行动,并要告知李慕白。秀莲来到玉府看到门前墙上贴的碧眼狐狸在玉府的告示,在与玉娇龙交谈时,秀莲从她的书法上发现她懂武功。李慕白来到贝勒府得知青冥剑被盗与碧眼狐狸之事,秀莲表示要追回剑,慕白却表示并不在乎。碧眼狐狸在陕甘犯下多起命案并与捕头蔡九有杀妻之恨,在蔡九和女儿的追捕与盯梢下,碧眼狐狸约定一战,处于下风的蔡九众人被慕白所救,玉娇龙来救碧眼狐狸时,被李慕白试出功力,蔡九战死。秀莲拜托贝勒爷请玉府夫人、小姐来府做客,趁机对玉娇龙晓之以理、动之以情,以让她还回宝剑。当晚,玉娇龙还剑时偶遇慕白,不甘驯化的玉娇龙准备再次带剑逃走,却被慕白轻易夺回宝剑。慕白认为玉娇龙是练武的奇才,只是需要良师教导,大有收徒之意。玉娇龙回到玉府道出偷练武功的秘密,要碧眼狐狸赶紧离开。玉娇龙在前往父亲所调任的伊犁途中,因追一把被罗小虎抢走的梳子,二人纠缠滚打、互通情愫,但罗小虎最后还是送她回到家人身边。罗小虎追踪玉娇龙来到京城,却被她要求离开。大婚当日,小虎抢亲为慕白、秀莲所救,慕白修书让他去武当等消息。玉娇龙再次盗走青冥剑并逃进武林,路上遇到一干武林之人的挑衅大打出手,慕白向秀莲表白感情。玉娇龙来到雄远镖局,寻求秀莲帮助,却与她闹翻,虽然秀莲武功高于玉娇龙,但5种兵器都抵不过青冥剑,玉娇龙砍伤秀莲后逃走。慕白紧追其后,二人在竹林打斗,慕白夺回剑要玉娇龙拜师,玉娇龙拒绝,慕白将剑丢下山崖,玉娇龙也随即跳下山崖追剑,后被碧眼狐狸救到山洞。碧眼狐狸设下埋伏等待李慕白,秀莲也赶到山洞,慕白将碧眼狐狸杀死却不慎中了毒针,碧眼狐狸说她原本是想置隐瞒武当心法的玉娇龙于死地,玉娇龙为报碧眼狐狸的救命之恩去寻解药。慕白向秀莲倾诉真情后,却在她的一吻中死去。秀莲将青冥剑交给刘奉保让他带回贝勒府,玉娇龙前往武当与罗小虎碰头,二人在一夜缠绵之后,玉娇龙跳下悬崖。

【要点评析】

李慕白和俞秀莲追赶玉娇龙路过一片竹林,并在路边的亭子小憩,这个叙事片段开始。一个渔夫在江中洒下渔网,背景是远山和苍翠的竹林,笛声、风声、竹叶声、鸟鸣声、倒水声相得益彰。镜头从风景切换到慕白和秀莲的近景与面部特写,秀莲喊慕白喝茶,慕白从一个窗前来到另一个窗前,窗外的景色都是一望无际的竹林,这时慕白向秀莲表白感情,并说:"江湖里卧虎藏龙,人心里何尝不是?刀剑里藏凶,人情里何尝不是?"李慕白自言闭关时一度进入了很深的寂静,却因心里放不下的事而出关,他诚心诚意交出青冥剑以期退出江湖、远离纷争,却又因玉娇龙的盗剑和碧眼狐狸的杀人而再度陷入江湖恩怨。他本以为和秀莲说好祭拜完师傅之后,二人一起退出江湖,但秀莲对于感情比他还要克制。竹林小屋成为两人感情直观呈现的场所,没有电影开始时的隐晦其词,也没有结尾时的生离死别,虽然两人接下来还要追捕玉娇龙,这却是电影中最安逸、最远离江湖纷争的一刻。在镜头结束时,两个人看着外面的竹林,秀莲没有对慕白的感情做出回应;在感情的世界里,她始终都无法走出这个没有门而窗户洞开的小房子,外面就是无尽的自然和自由,她画地为牢、自我囚禁。因为孟思昭的舍生取义,两个人都无法跨过道德和道义的门槛,使得秀莲虽是女侠且又刚强,却自觉信守伦理纲常而迟迟不能表达

真实情感,直到慕白死前才以一吻回应。俞秀莲是矛盾的,而对矛盾,她选择隐忍和克制,只有在慕白死之前她的情感才真正爆发,但结局已定。身在江湖,她本可以直接表达爱意,但孟思昭的死让她自觉回归礼教,或许是因为作为雄远镖局的"头儿",她一直以来都将责任和苦楚自己独自承担,不会轻易显露自己的感情,她性子里"外刚内柔",然而"内柔"也被隐忍和克制包裹,她至终都没有享受过爱情。虽然李慕白的死让她不再克制,但这之后呢,大概只会在孟思昭牌位旁多一个"恩兄李慕白之灵位",然后继续管理镖局,就像她回到镖局会关心各位镖师家中的情况——她关心旁人胜过关心自己。她的内心充满矛盾,却并不解决这些矛盾,而选择压抑真实的内心情感,以服从道德和道义的约束,她为自己设下社会和江湖两层限制,以一个人的隐忍来践行自己的道德和道义,她是悲剧的,却也是悲壮的。

《卧虎藏龙》剧照(一)

李安曾说:"我曾一再地问自己,在李慕白心中,玉娇龙到底是什么?这堆纠结是否就是'藏龙'?是一种'自我毁灭'的力量在背后驱策着他?!就像赌徒,不是求赢,而是求输的。没有输干净,不到毁灭自我,他是不会停止的。看到这个女孩,他就知道将有不祥的事情发生,就像青冥剑的'冥'字,看着就令人发毛。眼见一个女孩那么有吸引力,就是会心胆发怵;明知没好事,却恶向胆边生;知道毁灭就在后面等着你,但还是忍不住往她那边走。人就是有一种'自我毁灭'的倾向,这与'浪漫'是非常类似的力量,亦即'感性'。挡不住的。挡得住,你这个人也没啥味道了。对李慕白而言,就如同是一种难舍行走江湖的兴奋感,也牵引着他走向最后的悲剧。"李慕白因为心中放不下往事而出关,并且因为未报师仇而要退出江湖,以向师傅请罪,在贝勒府他说以为和秀莲讲好,看来是感情驱使他走出寂静的状态,欲望使他出关。秀莲说压抑只会使感情更强烈,面对二人的感情,李慕白选择面对,秀莲却始终压抑。青冥剑被盗和碧眼狐狸出没使慕白再次陷入江湖纷争,他说青冥剑只是虚名,报仇是他的主要任务。面对碧眼狐狸,他本可以快速解决她以报师仇,但他在打斗的过程中不断羞辱碧眼狐狸,挑断她胸前的衣服,并以让她死在武当宗门剑法之下为名,好像这样才能洗刷江南鹤在床帏之中被杀的耻辱;玉娇龙的出现让他看到了一位练武奇才,并有了收徒之念,但玉娇龙还剑时二人武艺的交

锋无疑加深了慕白对于自我毁灭的追求,他说要再用一次青冥剑。秀莲说他是想让碧眼狐狸死在此剑之下,而慕白本可能是想将其传给玉娇龙。竹林的打斗并不强烈而近于舞蹈,并且伴随着细腻的特写镜头,更像是衬托一种意境和情绪,完全不像《十面埋伏》里竹林打斗的危险刺激,错失一步便有生命危险。竹林成为远离江湖之所,有论者指出竹林是床的象喻,暗示李慕白对玉娇龙欲望的交锋与发泄,这是李慕白追求自我毁灭的高潮,也是他欲望的最后发泄。李慕白知道在玉娇龙眼中自己对于他只是一个可以学习武艺的长者,所以在竹林打斗结束(欲望的虚幻发泄)之后,李慕白强硬地要求玉娇龙拜师,即通过师徒关系的确立以打破自我毁灭的欲望。虽然在山洞玉娇龙问李慕白"你要剑还是要我"时,他嘴唇的动作和眼睛的转动暴露了他对玉娇龙肉体欲望的真实想法,但他最后克制自己而为玉娇龙运功。李慕白最后的死与其说充满悲怆感,不如说有点儿宿命的意味:他自恃武功甚高而追求自我毁灭,他本可以第一次就报师仇,却又不断羞辱碧眼狐狸;他想要引导玉娇龙入正道,却又无法抗拒肉体的欲望,最后成为碧眼狐狸欲杀害玉娇龙的附带品,却反而促使玉娇龙步入正道——他的傲慢铸成了他的悲剧,对于江湖的不能真正割舍使他自我毁灭。

玉娇龙对江湖充满幻想,与俞秀莲初遇时,秀莲却跟她说江湖并不是书里写的那样,江湖也有自己的规矩,并且还说作为江湖中人的她要遵守的纲常礼教并不少于富家小姐,而在后续的发展中秀莲也一直在劝玉娇龙回去,不要给家人添麻烦,只有在李慕白死后,秀莲才发生改变让她去武当找罗小虎,秀莲给自己强加了太多礼教的束缚。玉娇龙任性倔强,像个被惯坏的孩子,骨子里想追求自由、无拘无束,却生在官宦人家。她觉得青冥剑好看而喜欢它便半夜盗剑,并不在乎会有什么后果,或者说她从没想到会有什么后果,她只是觉得好玩,这是她骨子里的天真烂漫。碧眼狐狸教她武艺、把她认作唯一的亲人,却被她骗了10年。她8岁便开始隐瞒心诀,这究竟是她心机深重还是另有隐情,其实很难得出明确结论,在电影中也未得到完整呈现。只是在电影中,我们不难发现,玉娇龙对于碧眼狐狸不识字的歧视和得知碧眼狐狸杀死官差蔡九的惊讶,也许换作普通百姓,玉娇龙并不会赶她走,在娇龙的性子里不可避免地带有统治阶级轻民的观念。在她的想象中,江湖本是自由的场所,但她初入江湖便表现出了统治阶层的傲慢和不可一世,她刻意轻薄路边茶肆家的女儿,并露出得意的笑容,这或许与她看过的武侠书有关,她从中体验到一种身处江湖的切身的实在感,而且她男装打扮,在那一笑里也不可避免地掺杂着男性身份的优越感和不再受到女性身份束缚的自在感。这时候,两个江湖中人看到她桌上的剑而来挑衅,再加上后来各路江湖人士的陆续赶来,打破了她对江湖的幻想,江湖人士并不是她想象中的想做什么就做什么、想去哪儿就去哪儿,江湖也有自己的规矩,也有自己的各色的名号。江湖之人并不能摆脱人心的虚伪、狡诈和社会上对名利的追逐,"铁臂神拳"并非本身力量惊人,而是袖中藏着"铁臂";"江南静玄禅师"自以为声名远播,其实不过还是虚名,本该快意恩仇的江湖和江湖中人仍是在名利场中纠缠。玉娇龙逃避包办婚姻和婚后生活束缚的避难所,仍是鱼龙混杂不得安宁,所以"聚星楼"的一战,她更是在发泄心中所累积的情感和幻想破灭的失落——江湖并不能给她带来快乐,她痛快地打完之后,只能去找俞秀莲。然而秀莲却劝她回北京和父母商量罗小虎的事,刚刚逃离北京令人窒息的空气和环境,又经历了江湖人士的围追堵截,对于18岁的玉娇龙来说确实承受了太多她不能承受的,秀莲的严肃和质问再次冲击了她的心理防线。于是她借着青冥剑与秀莲一战,并在最后砍伤秀莲后逃离。李慕白紧追不舍。为什么玉娇龙不肯交出青冥剑?青冥剑对她究竟有什么意义?

电影中有两段与玉娇龙有关的回忆场景,第一段是俞秀莲到玉府拜访的当晚,玉娇龙对着镜子梳头,回忆着在随父亲调往伊犁时看到的荒漠戈壁,那时候她眉眼中带着笑,好奇地观察着轿外的世界。这段回忆以叠画的形式结束。秀莲对于自己感情的讲述大概使玉娇龙想到的罗小虎,而梳头又让她回忆起那把玉梳,头发联结过去、爱情和烦恼,叠画则暗示着过去的无法消除以及下一段回忆的呼之欲出。第二段回忆开始时,罗小虎来到玉娇龙房间,两人激吻后相拥,在罗小虎说"跟我回去,回新疆你就舒展了"中回忆展开,沙漠炫目的亮光和广袤的地域取代房间的黑暗与局促,借着回忆,玉娇龙再次回到广阔自由的呼吸之所。当"半天云"来劫时,玉夫人让玉娇龙拉下帘子,玉娇龙却好奇地注视着外面发生的一切;当罗小虎抢了她的梳子,她毅然追了出去,并没有礼教规训下的端庄骄矜。两个人在无垠的荒漠中追逐打斗,罗小虎半是愚弄,玉娇龙则只想抢回她的梳子。这把梳子对她意味着什么,影片并没有交代,但玉娇龙离开荒漠之后梳子成了两人感情的信物;小虎抢走梳子之后,玉娇龙穷追不舍的原因可能是梳子属于她,她不允许别人侵犯自己所拥有之物,这和她性格的倔强傲慢有关。这把梳子本来可能只是她旅途中无聊时的玩物,一旦被小虎抢走,则相当于自身受到伤害。而她不放弃青冥剑,则源于她的喜欢,或许还有那曾是李慕白佩剑的优越感,虽然秀莲说剑是凶器,但玉娇龙只觉它好看,这种喜欢驱使她盗剑,并且她使得得心应手,各种武器都无奈她何,对于玉娇龙而言,有了青冥剑,就有了江湖自由的感觉和保障。当李慕白要求玉娇龙拜师,她却拒绝规训,对她来说那也是束缚。所以当李慕白将剑丢下山崖,玉娇龙奋不顾身一跃而下——剑是她所能把握的最后的自由,同时剑也不会以各种理由约束她。李慕白说剑是虚名,对于玉娇龙而言,她本就从未在意过名。

《卧虎藏龙》剧照(二)

【结　语】

　　当碧眼狐狸道出要杀的其实是玉娇龙，这时她任性妄为的性格才真正改变，她把李慕白认作自己的救命恩人而飞奔往镖局调制解药。在奔回山洞的途中，我们发现她换上了秀莲的衣服，她开始选择接受社会和江湖强加在人类本性上的道德约束。在电影的最后，她让小虎许一个愿然后跳下山崖，而没有选择跟小虎浪迹天涯，与其说她是相信小虎说的神话，不如说她想用死亡来为过去酿成的悲剧赎罪；她所追求的个人自由最终不得不回归自我约束的处境。

　　在笔者看来，俞秀莲是该电影中最具悲剧性的人物，其次是碧眼狐狸。李慕白追求自我的毁灭，最终在秀莲的怀中离世，曾经孟思昭为了成全秀莲和慕白而舍生取义，带来的结果却是李慕白和俞透莲两人更加克制。慕白的出关和意欲退出江湖本可以成为二人表白感情的最佳契机，但青冥剑惹出的新仇旧恨让慕白不断深入对自我毁灭的追求，他在死前的最后时刻与秀莲互诉真情，只剩下秀莲一个人继续隐忍克制地存活于世，她以自身情感的压抑实践江湖的道义和礼教的道德，承受着本不该承受的苦痛和折磨。她的悲剧是自铸的，却仍要继续如此地活下去。在这里笔者并不是想强调隐忍生活的可贵，只是就秀莲的悲剧做客观的陈述，苦难和过去不该被隐忍或遗忘，只有在重返过去、重历苦难中，我们才能获得反思的立场，才能走出不断循环的忍受苦难的处境，才不至于在当下仍被苦难困扰。碧眼狐狸识字不多可以看出她出身不高，她以一己之力反抗男权体制，最后以死在李慕白剑下告终，甚至同为女人的玉娇龙也成为她死亡的推动因素。面对蔡九的穷追不舍，她本可以躲在玉府置之不理，但她的江湖气使她送去战书，她快意恩仇，真正地把自我的自由看得比什么都重要；江南鹤看不起女人，她便以肉体为诱惑在床帏之中杀死他并盗取武当功夫心诀；她识字不多便依图练习心法，虽门路不正，却也练就一身武艺，陕甘总捕头都不是她的对手；她只想掌握自己的命运，玉娇龙是她最信任的人，却欺骗她达10年之久，于是她便想杀掉玉娇龙，以报她欺骗自己的仇恨。在很大程度上，碧眼狐狸死前的话促成了玉娇龙的转变，这是她第一次面对"至亲"之人灵魂的拷问，使她不得不面对自己所铸成的恶果和惨剧。虽然碧眼狐狸死有余辜，因为她造成了诸多杀戮，但我们又不能忽视她对自由的向往、对社会强加给她的身份的反抗、以一己之力抵抗她所处时代的悲怆。

<div style="text-align:right">（撰写：臧振东）</div>

荆轲刺秦王(1999)

【影片简介】

《荆轲刺秦王》是由陈凯歌导演,巩俐、张丰毅、李雪健、孙周等主演,1999年8月6日在全国公映。该片改编自日本作家荒俣宏的小说《始皇帝の暗杀》和《史记·刺客列传》,构思11年,投拍3年,耗资7 000万,但当年只收获1 000万票房。该电影版本众多,曾于1998年在日本公映,片名被译为《始皇帝暗杀》;1998年10月8日在人民大会堂首映,但反响并不好,于是导演又按照中国观众的欣赏习惯进行重新剪辑、编排,成为全国公映版,本文即依此版本论述。该片在1999年第52届戛纳电影节上获技术大奖,并获金棕榈奖提名;1999年第19届中国电影金鸡奖上,获最佳摄影、最佳录音、最佳美术奖项,并获最佳化妆、最佳剪辑奖项提名。

《荆轲刺秦王》海报

【剧情概述】

第一章:秦王。秦军包围韩国都城,韩使来求和,吕不韦反对灭韩,李斯支持灭韩,秦王自喝罚酒婉言灭韩,并罢吕不韦的相,要内史腾7日之内攻下新郑。嬴政试探嫪毒,嫪毒假意害怕,蒙混过关。赵女向秦王辞行,欲回赵国,秦王带赵女看韩国画师所画四海归一图,画师为韩亡哭泣,秦王说他们是好百姓,虽然韩国要灭亡,但是他们会有一个更大的国家,秦国和六国看得到的和看不到的地方都是一个国家,天下都是这个国家的百姓,这个国家只有一个好的君王。赵女深受感动而选择留下。燕丹求见秦王,要他停止攻韩,他以性命相要挟,秦王则说只有统一天下,战争才能停止,百姓才得安宁。秦灭韩,嬴政犒赏三军,他说只有灭燕,北方的土

地才能连成一片,才能进攻齐、楚,统一天下,但他没有灭燕的借口。赵女说只要派燕丹回燕国,他一定派人刺秦,便有了灭燕的理由。为了让燕丹派刺客,赵女牺牲自己在脸上黥了字以加深燕丹对自己的信任,她说秦王是不一样的王。嬴政派侏儒带燕丹看四海归一图,并趁机刺激燕丹的爱国激情。秦王与赵女告别,说要在四海归一殿召见刺客,并要让刺客知道杀他是错的。

第二章:刺客。一小孩因偷吃客店的蒸糕,被抓后吊在蒸笼上,荆轲让店家给孩子水喝,却被店主羞辱,要他跪下并从自己胯下钻过去。为救孩子,荆轲照做,店主却继续挑衅要荆轲杀他,荆轲在看客的推搡下无意杀了店主。他救下孩子回家后,被抓进监狱。面对酷刑,他不害怕也不喊叫,被赵女和燕丹选中刺秦,荆轲却说他不杀人。燕丹给赵女三个月要她劝服荆轲刺秦。赵女放荆轲回家,他向她讲述了自己不杀人的故事,他曾被雇佣刺杀铸剑师一家,只留下一个盲眼的小女孩,女孩让荆轲杀她以免日后跪下乞食。荆轲不杀她,她便自杀,并想用袖中的剑刺杀荆轲,可惜未成功。那女孩让荆轲震惊而不再杀人,隐姓埋名在坊间编草鞋,他说杀人是罪,自己是罪人。燕丹派人用钺贿赂嫪毐,嫪毐明知只有君王才能用钺,却还是收下,这时候嫪毐已与太后育有二子,却只能藏在太后宫中。

第三章:孩子们。秦王在太后宫中用膳,一个孩子无意中跑出,嫪毐谎称是他的侄儿,嬴政看到幕帐后手持兵器的士兵,佯装无事而后逃离。嫪毐意图造反并请太后见吕不韦,要他帮忙,吕不韦则看不起他。嫪毐带兵杀进宫城,秦王早有准备,造反众人被围困。嫪毐投降要求秦王饶恕他的门客,秦王则下令射杀所有谋反之人。嬴政下令将太后的两个孩子掼死,嫪毐与太后相拥,说只想像夫妻一样过日子。嫪毐被杀前说嬴政是吕不韦的儿子,秦王震惊。在秦祖庙内,吕不韦说只有杀了自己才能让天下人相信嬴政不是自己的儿子,嬴政知道真相,说要让他养老编完《吕氏春秋》,让后人都记得他的名字,少司礼却不断提醒嬴政历代先王一统天下的大愿,吕不韦为成全秦王而上吊自杀,秦王昭告天下吕不韦叛逆。燕丹要求赵女让荆轲刺秦,赵女则不想让荆轲再做刺客,燕丹将赵女下狱以期嬴政来赎而保全燕国。荆轲看到囚车上的赵女,答应燕丹刺秦。樊於期离开秦国来到燕国。嬴政下令灭赵,御驾亲征,并截获赵国大量粮草,邯郸受困,赵王将赵国儿童一律囚在祖庙,待城破之日,使其全体殉国以断绝赵国的后代。

第四章:赵夫人。燕丹答应出兵救赵,半途见秦军实力雄厚,便决定退兵。赵女约秦王在破庙相见,她质问嬴政为何屠戮百姓,并用脸上黥的字提醒秦王救护天下的百姓。秦王则说赵国不同,他要报赵国人曾经羞辱自己的仇,赵女要秦王放下仇恨,并要他解救赵国的孩子,秦王答应了她。秦王率兵攻打邯郸,战事惨烈,赵王带孩子们跳下城墙殉国。邯郸被攻破,嬴政看到宗庙里尚未殉国的孩子,让王翦放他们离开。秦王想把拨浪鼓给孩子,却被吐了口水,于是下令杀掉他们以免日后复仇。赵女赶到邯郸,发现被秦军杀害的孩子们的尸体,悲痛欲绝。赵女向荆轲坦白自己与秦王谋划派刺客之事,荆轲为了让燕等国的孩子们免于被屠戮而选择刺秦。樊於期与荆轲夜饮,他献上自己的头颅助荆轲刺秦。赵女也将秦王送自己的短剑藏在燕国督亢之图中以助荆轲刺秦。众人易水送别荆轲。

第五章:秦王与刺客。荆轲来秦,秦王准许他带剑上殿,却提前派人对剑做了手脚,大殿之上,荆轲佯装恐惧并直言刺秦之事以使秦王放松警惕,图穷匕首见,荆轲却未能刺杀到秦王,反被秦王杀死。死前,他说樊於期托他带话大郑宫的秘密他对谁都没说。赵女来秦带回荆轲的尸体。

【要点评析】

一、人物形象

1. 荆轲

荆轲刺秦之前与樊於期夜饮,外面是蛙声一片,樊於期说荆轲刺秦还缺样东西——他的项上人头,他说这句话时眉眼、嘴角都带着笑容,眼神却微微泛着泪光。两人对话都刻意表现出一种豪放的笑,以消解即将面临死亡的悲怆。在聒噪的蛙声下,两人表现着极端的冷静和面对死亡的从容。当樊於期谈到秦王要杀自己的原因时,外面雷声、风声大作,樊於期说他永远不会说出这个秘密。荆轲对他深深一拜表示敬慕,樊於期还之一拜,两人显得过于在意礼节,接着两人互相逗乐而放声大笑,外面也开始下起瓢泼大雨。樊於期问自家的门朝向哪里,荆轲说秦国。荆轲走出室外,雷雨声中传来樊於期自刎的清脆的剑声,蛙声也消失在雷雨声中。这大概是电影中最悲壮的场景,两个义人均自愿奔向死亡,暴雨则加深了这种凄楚的悲壮。樊於期对嬴政的评价是"天下的王",但是因为秦王杀过很多人而背弃自己深爱的国家,他坚守道义和诚信,至死也未将大郑宫的秘密告诉他人。而居于权力顶端的秦王却一次又一次背弃自己的信约,他答应赵女救护天下的百姓,却心怀对赵国的怨恨而肆意屠戮赵国的百姓;他又答应赵女救护赵国的孩子,却因为一个孩子对他吐唾沫而将孩子们斩草除根,并把赵国当时追击他的过去作为屠杀孩子的依据。于是他的守信便有了一个前提:自身生命的安危与权力的稳固。樊於期却自始至终不曾抛弃自己的道义,他将生命献给荆轲;荆轲又将生命献给天下人。他们的行为给他们带来的只有死亡,然而无论是在蛙声还是雷雨声中,无论是悲怆还是喜乐,他们都义无反顾。刺秦之前,荆轲又找出了从铸剑师家获得的宝剑,看着宝剑,他又想到了盲女不愿一辈子跪下乞食的自杀,想到赵国殉国的孩子,想到秦国对六国百姓的屠戮。在这一组黑白镜头里,背景充满孩子的呼救声,最后定格在赵国宗庙的孩子身上——他们无辜的面孔,恐惧又坚定的眼神。荆轲拿起宝剑,表情变得严肃而凝重,眼神坚毅而有力,将剑刺向正前方——

《荆轲刺秦王》剧照(一)

观众的眼睛。这时,荆轲才真正放下自己的过去,曾经他为了钱刺杀无辜之人,而内心饱受痛苦、自认有罪,现在他再次拿起剑为了天下的孩子和百姓而刺杀秦王。他的刺秦既是政治裹挟的结果——燕丹将赵女下狱迫使荆轲承担刺秦任务,也是他内心挣扎的结果——盲女的形象一直在他脑中挥之不去,秦王的扩张将使天下的百姓一辈子跪下乞食,不愿为奴的微薄希望使他自觉拿起刺秦之剑。而自由就像樊於期自刎时的清脆剑音,刺破所有风雨声,给人以心灵的洞彻和照亮。

2. 赵女

赵女本想回赵国,因为秦宫的规矩让她不能自在地生活,她怀念过去在赵国时的自由,也许还有嬴政要与韩国公主成婚的原因。自由就像《卧虎藏龙》里玉娇龙与罗小虎在沙漠里的互相追逐一样,可以肆意地呼吸广袤戈壁上的空气。可一旦回到京城,自由便被压缩在紧致的城门和城墙里,空气也被切成方块状。赵女想要过自由的生活,她想和嬴政回到他还是赵政的时候,但他现在已是君王,等级秩序又开始压迫她。她想要的不只是在厨房里照顾嬴政的起居,更想做像小时候一样对嬴政有帮助的事儿,而且二人的关系是平等的,没有等级秩序的限制和隔离。江山阁里嬴政对于未来大一统国家的美好展望和四海归一图的宏伟愿景使得赵女放弃回赵国而留下,同时,嬴政在诉说美好展望时使用了仰拍镜头,他的个人魅力赢得了赵女的芳心。为了帮嬴政实现统一六国的大愿,赵女自愿在脸上黥字以获得燕丹的信任而使他派刺客刺秦,以使嬴政有攻燕的理由。这让她觉得自己对秦王(统一六国、结束战争的事业)又有了帮助,她自愿献身成为共谋,她也自认处于共谋的立场,可秦王的残暴和对赵国的杀戮使她成了棋子,成为权力和战争的牺牲品,然而她的初衷却是结束纷争百姓过上和平自由的生活,这也促使她做出在脸上黥字的自我牺牲,她没想到嬴政却变得愈加残暴。到达燕国后,赵女救下荆轲本是为了让他刺秦,可是与荆轲的相处以及他刺杀盲女一家的故事,让赵女放弃让他刺秦而宁愿自己被燕丹下狱,这反而促使荆轲答应燕丹刺秦。这是不是赵女的阴谋?是不是她促使荆轲刺秦的苦肉计?笔者觉得不是,赵女是个天真善良的人,她看到荆轲为救孩子宁受胯下之辱,看到高渐离帮他疗伤时他硬撑着并不喊叫,看到他因为盲女自杀而内心煎熬,看到他杀过太多人后自认有罪的挣扎……这些都让赵女感受到荆轲内心的真诚和善良。并且在与荆轲相处的过程中,他们之间也产生了微妙的感情,赵女奔向邯郸时特意向荆轲辞行,问他有没有话对自己讲,这也意味着她不愿意再让他走上刺客的道路。邯郸被围困,赵女与秦王见面,秦王抱着赵女就问刺客之事,并不在意他进攻的正是赵女的祖国,嬴政的心里只有仇恨和吞灭六国,赵女用脸上黥的字提醒秦王救护天下百姓的承诺,并用当年赵人在他受难的时候救护他来劝说秦王放下仇恨、拯救赵国的孩子。在这一场景里,赵女面目憔悴、表情忧伤,再无在秦宫时的热情洋溢,曾经的希望也变成了悲伤的祈求。嬴政对于赵国孩子的杀戮使赵女悲痛欲绝、昏迷五日,荆轲说她死了又活过来了,算是赵女与"初恋"的彻底决裂。她向荆轲坦白招刺客的阴谋,荆轲却选择为救护天下的孩子而毅然刺秦,二人的感情升温,在该剧日本版的影片中,赵女要回荆轲尸体时已怀有他的孩子。因为曾与嬴政青梅竹马,她几乎走到那个时代女性地位的峰顶,虽然她没有母后那么大的权柄,却愿意为了天下百姓的安定而牺牲自己的面容,黥上那耻辱的奴隶的标记。然而她过于轻信嬴政,深陷美好理想的愿景,而暴虐的杀戮使她不得不面对现实的残酷,但她敢爱敢恨的性格和对自由的向往、对美好人性的追求让我们动容。

《荆轲刺秦王》剧照(二)

二、故事品鉴

秦始皇的荧幕形象从 20 世纪 80 年代以来就经历了不同的改编和变化,不同的导演会根据自己立场和观点以及表达的需要,展现始皇帝大不相同的面貌。在第五代导演的三大刺秦序列(周晓文导演的《秦颂》、陈凯歌导演的《荆轲刺秦王》、张艺谋导演的《英雄》)中,陈凯歌对于嬴政形象的改编是最大胆的,甚至招来一片骂声,主要原因是很多人认为他刻意歪曲和丑化秦始皇,不符合大家印象或观念中始皇帝雄武伟岸、大气磅礴的形象,"走起路来像是有人追杀,说起话来像是与人对骂,啃起鸡腿来像是屠夫又像是乞丐",但这些批评只是浮于表面,陈凯歌对秦始皇的改编避免了符号化的固定模式,而将秦王放在一系列的事件之中展现其复杂的情感变化和权力裹挟下暴虐的深化。秦王第一次诉说统一天下、结束纷争的愿望,是在四海归一图前,前一场景赵女向他告别时,他表情天真幼稚的变化和情感的悲伤,在孩子般拉扯的动作中展露无遗,到了江山阁,他的表情变得严肃凝重,"到处都建立郡县,让清廉的官吏来管理,让遍地都长满禾黍,百姓可以安居乐业,把驰道修到边疆……把石碣竖在大海边,纪念天下的统一"的宏伟蓝图在他坚定有力的眼神中征服了赵女,使她自愿为了天下百姓而牺牲自己。秦王再次诉说这个愿望,是在面对荆轲时——荆轲身中数剑,背靠殿柱,秦王赶走没有上前替他抵挡刺客的文武百官,脱下身上的铠甲,他眉头紧锁,脸上挂满汗珠,眼神中含着泪水,颇有些卑微地诉说自己要建立一个更大的国家,好像要急迫地获得荆轲的认同,实现他当时对赵女所说的,让刺客明白不能杀他的道理的承诺。但荆轲只是笑,眼睛看着上方,说樊於期没有将大郑宫的秘密告诉任何人,他比秦王守信用。樊於期的守信在于生命和行动,而秦王欲说服荆轲,却以建立统一的国家为借口,在此过程中是屠戮六国的百姓,其借口的冠冕堂皇并不能抵消侵略的罪恶。这时的秦王再没有开始时的坚定和大气,在大殿上被荆轲追赶时也没有了电影开头他征战沙场时追击敌人视死如归的气魄,他恐惧得四下逃窜且不知道拔剑抵抗,是少司

礼催他拔剑(这或许是秦国历代先君的亡灵第一次给予他实质的帮助),他内心或许也对"一统天下的大愿"产生了怀疑,但这种怀疑恰恰促使他紧紧抓住至上的权力以保障自己的安全。促成这种转变的事件主要有二:嫪毐的谋反和吕不韦的死。嬴政在太后宫中吃肉,吃相被人讥为乞丐,却并没有考虑到他小时候在赵国做人质时的悲惨遭遇,他的大口吃肉,既是因为在太后面前可以表现得随意自在,又是对当年悲惨生活的追念。然而太后与嫪毐孩子的突然跑到殿上以及太后宫中士兵的暗中涌动,使嬴政与太后母子关系面临崩溃;在秦王逃回宫中时,他起先浑身颤抖,却又突然让樊於期松开手,说:"你以为我是害怕了?"秦王眼神从恐惧变得尖刻恶毒,然后露出阴惨的笑容,他不曾想到自己的母亲与自己也不能互相信任。在嫪毐反军被围困时,嬴政正面都是仰拍镜头,整个过程他面容阴森没有感情,只在最后嘴角上翘、叹了口气,在对叛党的剿灭中他并没有得到喜乐,反而充满悲哀。面对嫪毐说出自己的身世,嬴政蓬头散发,近乎疯癫。在祖庙前面对吕不韦时,嬴政眼中含着泪水,表情变化极为复杂,生身父亲与秦国历代先君的冲突在他心中激荡,为了防止祖宗观念的分裂,确保秦室"正宗"继承人的王位,稳定政权,也为了成全吕不韦舍身救子的曲折隐秘苦心,秦王选择了诛灭吕不韦九族,以极端的方式实现了对父亲的超越,以政治实体的文告(政治话语)赋予虚假以语言真实:秦王嬴政不是吕不韦的儿子!弑父除了留下沉重的本体罪感、痛感外,还使秦王认识了他体——政治话语的无上地位和权威。在政治话语的挟制下,权倾天下的帝王竟然保不住自己的亲生父亲,还必须亲手杀死他,这说明,所谓帝王,只不过是政治话语的御用工具,什么时候偏离了它的指挥棒,"王"的天命之躯也无非是小命一条,贱如蝼蚁,取舍由人。正是在此认识的基础上,秦王成了政治话语死心塌地的代言人,杀人不眨眼的魔王。

【结　语】

正如戴锦华所写:"《秦颂》,这是三部影片中'制作'时间最长的一部,1989 年,影片首度筹备拍摄时,确定的片名是《血筑》——筑,昔时的古乐器,也是高渐离刺秦的武器;而 1995 年再度开拍之时,片名已变成了《秦颂》,其英文片名则成了 *The Emperor's Shadow*(《帝王之影》)。换言之,其中主体位置、自我想象、认同对象的转移早已在前史之前完成。而另一个例子,则是张艺谋对《英雄》的编剧、作家李冯给出的剧本基本设定:'这部电影要把重心由如何刺秦转移为如何不刺。'其二是:'这部电影要表现最坚定的反叛者如何成了最坚定的捍卫者。'明了之至,无须说明阐释。"在三部刺秦电影中,《荆轲刺秦王》更具史诗效果,陈凯歌想展现那段动荡的历史和历史大潮中赵女、荆轲等对自由的向往与努力,有人认为根据剧情,"荆轲刺秦王"应改为"秦王刺荆轲"。当第五代导演不约而同地选择刺秦(刺客必然失败)这个主题时,与其说历史的既成现实注定了刺秦的失败,不如说刺秦成功后的世界想象的失效,在此悖论下,"荆轲刺秦王"保留了刺杀动作主体的主动性,在赵女、太后的"天杀的嬴政"的反抗式的咒骂声中,彰显自由之力度。一如陈凯歌对张艺谋《英雄》的看法:"我不认为牺牲个体生命成就集体是对的。"

(撰写:臧振东)

中央车站(1998)

【影片简介】

《中央车站》是一部由巴西导演沃尔特·塞勒斯执导,费尔兰妲·蒙特内格罗、文尼西斯·狄·奥利维拉等人主演的剧情片。影片根据阿尔巴尼亚作家伊斯梅尔·卡戴尔的小说《破碎的四月》改编,讲述了在车站靠替人写信为生的独身女子朵拉在良知与母性的驱使下帮助失去母亲的小男孩约书亚去巴西东北部寻找其爸爸的故事。《中央车站》于1998年4月3日在巴西上映,并于当年获得柏林电影节金熊奖、银熊奖:最佳女演员奖和天主教人道精神奖。1999年,《中央车站》代表巴西参加奥斯卡最佳外语片的角逐,并同时获得了奥斯卡最佳女主角奖的提名。除此之外,影片于1999年获得美国金球奖的最佳外语片奖、英国电影和电视艺术学院奖的最佳非英语片奖和法国恺撒奖、意大利大卫奖的最佳外国电影奖提名。10年间,《中央车站》在世界多个国家和地区多次上映,赢得广泛好评。有人曾用这样一句话来评价这部电影:"当《中央车站》触及你的心灵时,它同时也在与你对话。"《人民公安报》评论道:"这个车站,是巴西整个社会的缩影,每个人的生命里其实都是有着这样一座车站的。你从这里出发,踏上一生寻找的旅途。这是一个关于一个老女人和小男孩的故事,这是一部关于寻找的影片。约书亚寻找的是他素未谋面的父亲,他也在寻找一种叫作'相信'的东西,那是他的信仰。朵拉寻找的是她的人生信仰,尽管她的寻找是被动的。"

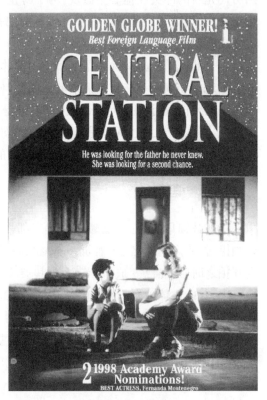

《中央车站》海报

【剧情概述】

朵拉是巴西中央车站内以替不识字的人代写信件为生的一名女性，在这里，她听到了各种各样的故事。在首都里约热内卢，人与人之间相互欺诈，每时每刻罪恶都在发生，朵拉每天听闻、记录的事情很难让她提起兴趣。顾客的这些情绪潜移默化地影响着朵拉，她也慢慢开始变得冷漠、市侩。一天，朵拉的摊位前来了一对母子，母亲安娜带着儿子约书亚请朵拉给她的丈夫耶稣写信。在信中，安娜对耶稣抱怨了一通，并告诉他仅仅是约书亚想见他，她才会写这封信的。当天晚上回到家中后，朵拉像往常一样叫上自己的朋友艾琳一起拆看白天写的那些信件。她们平时要么撕掉那些在自己看来十分可笑的信件，要么就丢进一个抽屉保存，顾客的信几乎没有被寄出的。但是那天艾琳和朵拉为安娜母子的信要不要寄出而发生了争执，艾琳觉得通过这封信让约书亚父子团圆是件好事，但朵拉却认为这是安娜的托词，是安娜自己想和耶稣重修旧好，而这个男人很可能是个酗酒的父亲，这样的父亲不能要。作为对艾琳的让步，朵拉决定先将信放进抽屉，等过几天再寄。之后的某天，朵拉的摊位上有顾客质疑她是否将信寄出了，朵拉以巴西邮政不可靠而将他打发了。这时候，安娜母子又来了，还询问她是否寄出了她的信，这次朵拉没有撒谎。安娜让她把未曾寄出的信撕掉，以便重写一封，朵拉在当天写的信件中随便挑了一封装模作样地撕掉了。这一次，安娜的语气明显有所缓和，还向朵拉坦白自己还爱着丈夫耶稣，并让朵拉帮她想了信中的措辞。信写完后，母子俩就离开了。但在过马路的时候安娜出了车祸被撞死了，约书亚此后只能在车站内流浪。一天，约书亚又来到朵拉的摊位前，要朵拉替他给父亲写信。可是朵拉因为看他没钱，就将他打发了。因为朵拉是约书亚在车站唯一熟悉的人，所以约书亚总是在她眼前出现。某天，朵拉和车站的警察佩卓暗地里做了一笔交易。当晚，朵拉把约书亚带回了家，两人还和艾琳一起吃了晚饭。吃过饭在朵拉家里走动时，约书亚看到了朵拉那一抽屉的信件，在最上方的正是给自己父亲的信。朵拉骗约书亚第二天帮他寄信，但是到了第二天，她把他带到了佩卓介绍的"领养机构"。朵拉拿了1 000元佣金就独自离开了，还买了一台新的遥控电视机带回了家。晚上朵拉向艾琳炫耀起了新电视机，当艾琳向她问起约书亚的下落时，她谎称将他送到了一家收容所。艾琳见她支支吾吾的样子，再联系到这台来路不明的新电视机，便断定她是在说谎。朵拉只好坦白自己将约书亚送到佩卓介绍的领养机构了。艾琳提醒她，那不是什么领养机构，而是一个杀害孩子贩卖器官的犯罪团伙。两人又在此事上起了争执，朵拉虽然表现得很强硬，但在艾琳走后还是心思不宁、辗转反侧。第二天，朵拉带上了安娜写给耶稣的信，又准备了一些钱，来到那家"领养机构"骗开门后把约书亚带走了。因害怕黑社会的报复，朵拉不敢回家，在给艾琳打过电话后，朵拉准备带约书亚去寻找他的父亲耶稣。朵拉与约书亚登上了前往北邦吉苏的大巴，在车上，朵拉也回忆起了自己的父亲，但是这些回忆都不怎么美好。在快到中转站时，朵拉趁约书亚打盹的机会，给他留了一些钱和安娜重写的那封信，将他托付给司机后，就下车准备回家了。在买过车票目送着车子离开后，朵拉一转身却发现约书亚在一旁没上车，并且还把装有钱和信的包落在了车上。这时开往里约热内卢的车也已开走，朵拉的票也没法退了，两个人身无分文地流落在中转车站。幸好两个人遇到了一个好心的卡车司机，司机带两人上路，还请他们吃饭，甚至还让约书亚实现了梦想——坐在司机的腿上摸了一把方向盘、"驾驶"了一回卡车。司机和朵拉一路

上产生了别样的情愫,两人还用朦胧的语言相互试探着。但是约书亚在厕所向司机吹嘘自己知道里约热内卢的女人如何不检点,再加上朵拉相对比较主动的表白,就把司机给吓跑了。朵拉用自己的一块表做交易重新搭上了一辆卡车,两人好不容易按着第一次那封信上的地址找到了耶稣的房子,却被告知耶稣已经搬离了这里。他俩只好拿着房主人给的新地址离开了。晚上,在附近的小镇上,身无分文的朵拉开始抱怨起约书亚来,约书亚赌气离开了朵拉。当地在举行盛大的宗教仪式,朵拉在人群中寻找约书亚,在焦急的心理之下,加上在喧嚷的环境之中,朵拉晕倒了。在朵拉晕倒期间,约书亚一直陪伴着她。在她醒来后,约书亚帮助她在集市上重操旧业,替人写信和给上帝留言。小镇上的人友善而敬虔,他们的信件内容和给上帝的留言都充满了爱与温情。两人大赚了一笔钱后在照相摊拍了照片,约书亚还给朵拉买了一条连衣裙。回到旅馆,约书亚准备按照朵拉的规矩扔掉信件时,朵拉却要求把它们留下来。两人买了车票来到了耶稣的新住处,但被告知耶稣早就离开这里了。朵拉安慰灰心的约书亚,还准备带他回去一起生活。约书亚同父异母的哥哥以赛亚听说有人找父亲,就找了过来,并邀请朵拉、约书亚回家做客。约书亚见到了自己的两个哥哥摩西和以赛亚,却没有与他们相认,还谎报了自己的名字。以赛亚拿出父亲从前写来的信要朵拉帮忙读,兄弟三个知道信的内容后,才明白父亲一直爱着他们。朵拉决定将约书亚留下来和哥哥们一起生活,便在早晨天色未明时悄悄离开了。约书亚似乎也有预感,等走进朵拉的房间才发现她已经离开。朵拉在车上给约书亚写信,也第一次想起了自己父亲的好。身在两地的朵拉和约书亚同时拿出了在集市上拍摄的微缩胶卷,回味着一路的美好时光……

《中央车站》剧照(一)

【要点分析】

一、演员演技

费尔兰妲·蒙特内格罗是巴西伟大的女演员,曾在柏林、莫斯科、威尼斯等多个电影节获奖。在出演《中央车站》时费尔兰妲已年近70岁,由于其在片中的出色表现,费尔兰妲获第71

届奥斯卡金像奖最佳女主角奖的提名。费尔兰妲在该影片中饰演女主角朵拉,虽然朵拉是中央车站内一个不起眼的小人物,并且枯燥乏味的生活让她变得麻木、冷漠,但通过费尔兰妲的表演,观众还是看到了她身上的独特个性。朵拉的首次出场就是在帮人写信,由于主要是顾客在叙述信的内容,所以她并没有多少语言,演员只能通过眼神来表现她置身事外、漠不关心的态度。在这一幕结束之时,费尔兰妲才真正展现了她独特的演技。在车站即将关闭、人们陆续离开时,朵拉也在收拾她的摊位,看上去还有些急于离开的神色,但是警察佩卓把她叫住了,朵拉只好从口袋里掏出一点儿钱作为管理费交给他。费尔兰妲在表演这一段时特意看了一下手里的钱,伸出的手还略显犹豫,尤其让人叫绝的是她的表情变化——掏钱时有点儿不舍,在跟警察握手客套时还是满脸堆笑,转身前的最后一秒却变为一脸的不满,眼神中甚至还有愤恨。短短几秒的镜头,费尔兰妲的表演却表现了朵拉复杂的内心世界:既不舍自己的辛苦钱,但迫于环境又不得不交这笔保护费;既不满于警察的变相敲诈,又不得不虚伪地客套。这几个动作、表情前后有巨大的反差,但这一切的转变看上去都是真情的自然流露,毫不刻板,一点儿也看不出表演的痕迹。安娜第二次找朵拉写信的那一幕,费尔兰妲的表演也十分精彩。朵拉作为一个已经上了年纪的单身女性,对于他人的爱情有一种天生的反感,这种反感在和艾琳第一次拆安娜的信时已有所流露。所以当安娜第二次找来向她坦白,其实是自己在想着耶稣,并要她帮忙遣词造句时,她的反感就更甚了。但安娜毕竟是顾客,朵拉不能直接地发泄这种情绪。因此,国外的观众虽然可能听不懂巴西语,但还是能很明显地感受到费尔兰妲通过语气表现的不满。语气上既有流露又有所克制,动作上可就没有那么克制了。朵拉两次替安娜写信,约书亚都在她的桌子上摆弄陀螺,但第二次费尔兰妲直接抓起陀螺用力砸在了地上。顾客的书信内容本与代写者没有什么相干,费尔兰妲的语气、动作却让人感受到了一个老姑娘由嫉妒而生怒的复杂心理。在电影的绝大部分表演中,费尔兰妲通过各种表情、语气、动作,表现出了朵拉心虚、凶恶、胆怯、可笑等各方面的特征。人物总体上带有一些丑角的成分,但费尔兰妲的表演恰到好处,该克制处不夸张,该放开处不内敛,并没有将人物演成一个喜剧式的丑角。相反,朵拉的可笑之处又引起观众心中的一丝可怜。正因如此,该影片片尾两人分别时的伤感才更能让人感动。

在该影片筹拍的过程中,导演大胆地大规模起用非职业演员,光是为挑选演员就耗费了将近一年的时间。为了挑选约书亚一角的演员,导演更是面试了1 500多人。影片中的约书亚是一个跟随母亲在首都长大的男孩,在近似于单亲家庭的环境和复杂的社会环境中,约书亚有着跟他的年龄不相符的成熟和老到。而奥利维拉当时小小年纪就在里约热内卢机场靠给人擦鞋谋生,不管是社会的阅历还是为人处世的经验,都正与约书亚这一人物相符,因此,奥利维拉在1 500名小演员中脱颖而出。影片一开始,约书亚在安娜和朵拉边上只是个陪衬,奥利维拉在表情上虽然也有对安娜话语的配合,却并没有什么特别之处,但是随着剧情的发展、镜头的增多,他就开始渐入佳境。第一次与费尔兰妲上演对手戏时,他就表现不凡,当要求朵拉写信时,他的语气倔强而强硬,而当自顾自地说起给父亲的信的内容时,其语气又显得天真而温情。而这两种截然相反的情感由此开始贯穿了大半部电影。约书亚对朵拉起先总是怀着戒备的心理,因而对朵拉既会强硬顶撞又有狡黠的一面,而当说起父亲耶稣时,他充满了美好的向往与期待,奥利维拉一直都能很好地在两者之间切换。在朵拉带着约书亚找到耶稣的旧居那一幕中,奥利维拉才真正展现了他独到的演技。当踏进屋子,他的脸上既有回家的欣喜,又有面对可能

是父亲妻子的女人时的畏惧。当他转身过去之后,望着屋外的风沙,之前的两种情绪都消失了,眼神中只有对于父亲的盼望。当"父亲"出现时,他面无表情显得心事重重,当朵拉告诉"父亲"他很乖时,他的眼神和表情都流露出笑意。当知道眼前的男人并非自己的父亲时,他颤抖了几下,然后垂着头、耸着肩、扑闪着眼睛,一言不发地走了出去,似乎在强忍着内心的苦楚。奥利维拉对约书亚的情感把握得十分到位,把约书亚又惊又疑、又喜又悲的情感变化淋漓尽致地表现了出来。惊的是父亲除母亲外在这里似乎还有一个妻子,疑的是自己将来在这个家庭里能否得到接纳,喜的是历尽千辛万苦终于找到了朝思暮想的父亲,悲的是最终才发现只是空欢喜一场。这一过程没有靠一句台词,而完全是奥利维拉通过独到的表情、眼神、动作表现出来的。而在集市上替朵拉招揽客人的那一幕几乎就是奥利维拉的本色出演,知道他背景的观众仿佛也看到了他在机场给自己招呼生意时的场景。也许是初生牛犊不怕虎吧,年轻的奥利维拉在经验丰富的费尔兰妲面前丝毫不逊色,一老一少相辅相成、各显风采。

《中央车站》剧照(二)

二、故事品鉴

作为一部公路题材的剧情片,《中央车站》的故事模式并不新鲜,前有巴瑞·莱文森的《雨人》(详见本书对1988年电影《雨人》的赏析),后有北野武的《菊次郎的夏天》。虽然三者在模式上雷同,但都获得了广泛的赞誉,因为它们都表现了人与人之间深厚的情感,张扬了人类共通的人性。而《中央车站》与这一前一后的另外两部电影相比,更有其特别之处,它的独特在于用隐喻、象征的手法,在故事之外还表现了一个更崇高的主题。

在影片中,约书亚一家的男性名字都很有特色,父亲名叫耶稣,两个哥哥分别叫摩西和以赛亚。摩西、以赛亚、约书亚都是旧约《圣经》中先知的名字。而耶稣则是新约中的救世主,是与神一体的神的儿子。朵拉带着约书亚寻找耶稣,影片正是通过这个隐喻表达了对人民回归真善美的希望。在影片中,安娜在第一封信中指责耶稣,并说认识他是她人生最大的不幸,只是因为约书亚想见他才会给他写信。朵拉也和艾琳在为要不要寄出这封信而发生争执时辩解说,耶稣可能是个酗酒的家伙,很可能会经常打老婆、孩子。巴西首都里约热内卢被称为"上帝之城",影片中的安娜和朵拉象征着这个城市的两种人,一种人是因遭受生活的困苦而认为自

己被耶稣（上帝）遗弃的，另一种人是根本不相信上帝存在的。因此影片通过朵拉的那些顾客之口向观众呈现这个城市的故事：人与人之间疏离、隔阂，城市里充斥着犯罪、欲望与欺诈。在这个车站内，观众可以看到这座城市的众生相：有人食不果腹，因偷窃一袋食品而被当场枪毙；警察视人命如草芥，变相敲诈，甚至与犯罪团伙勾结；来来往往、庸庸碌碌的众人表情麻木，仿佛行尸走肉……虽然车站内也有一个看上去虔诚的信徒，但我们看到他虽然读经、做仪式，却对眼前的灾难没有太大的反应，虔诚只是遮盖伪善的外衣。上帝在"上帝之城"退隐了，这就迫切需要有人去寻找他了。于是，约书亚和朵拉踏上了寻找耶稣的旅途。

约书亚一直想念着父亲耶稣，因而他是主动要去寻找父亲的；而朵拉则是因为守住了人性的最后一丝底线而被动踏上这段旅途的。旅途中，朵拉有过逃避的想法，但约书亚不放过这个首都人的代表，非要带她一起找到耶稣不可。两人遇到的那个卡车司机是个传道人，他让约书亚虚幻地"实现了梦想"。当朵拉开始主动向他告白时，他却因为约书亚对首都女性的负面评价而退却了。影片通过这一人物的设置暗示了外在的教义、宗教仪式并不能真正拯救人的心灵。在两个人的这段旅途中，影片同时还向观众展现了巴西东北部的风土人情——这里的人们朴实虔诚甚至狂热，完全不同于里约热内卢的乱象。朵拉在这里替人写信和留言，听到的都是温情、感恩的话语。朵拉曾是一名教师，言行举止都是要为人师表的，是首都复杂的环境磨圆了她，让她变得市侩、冷漠。而在这样一个和善、愉悦的环境中，朵拉渐渐找回了自我，她的脸上开始有了笑容，她的心开始变得柔软。虽然影片最后约书亚的父亲耶稣还是没有出现，但朵拉帮助兄弟三人读懂了父亲的信，不管是始终相信父亲的约书亚，还是有所疑虑的摩西和埋怨父亲的以赛亚，都找回了真正的父亲。而朵拉也在这一次与约书亚一起的旅途中找到了曾丢失的细腻情感与美好回忆，也真正找到了耶稣——神性与人性的化身。

《中央车站》剧照（三）

【结　语】

影片《中央车站》一方面表现了细腻真挚的情感，让观众跟着朵拉与约书亚一起进行了这场心灵之旅，洗涤自己的灵魂；另一方面也展现了巴西首都与外省的社会现实：外省人迫于生

计来到城市谋生,一家人分居各地,纯洁的心灵慢慢被城市的染缸浸染……影片借助宗教的隐喻唤醒沉睡的人性,编导依然通过朵拉的心灵救赎之旅对这个国家与民族表达了美好的希望。这使得《中央车站》不再是一部单纯的公路片,更是一部具有民族意义的警世之作。

(撰写:严佳炜)

春光乍泄(1997)

【影片简介】

《春光乍泄》上映于1997年,由香港导演王家卫执导,讲述了一对同性恋人黎耀辉与何宝荣从香港飞到世界另一端的阿根廷,浪游辗转于异乡,在爱恨分合之间纠结角力的故事。何宝荣因厌倦平淡日常而自我放纵,两人不欢而散。而痛苦的黎耀辉则在与台湾旅人小张的相处中逐渐释然,最终只身一人返回香港。王家卫凭借此片夺得第50届戛纳电影节最佳导演奖,杜可风获第34届台北金马奖最佳摄影实至名归,梁朝伟也斩获第17届香港电影金像奖影帝。

王家卫一向被视为"作者导演",叙事剪辑极具个人风格,令"诗学电影"重现生机,明星云集又使其电影的先锋性与商业性完美结和。从《旺角卡门》牛刀小试、崭露头角,到《阿飞正传》大放异彩、确立风格,再到《重庆森林》《东邪西毒》,亦炫惑亦诡谲,有争议,有惊叹,直至《春光乍泄》集诸片之大成,标志着香港电影正式踏上世界认同的国际电影舞台。

《春光乍泄》海报

影评人爱德华·古斯曼盛赞《春光乍泄》:"这是一个关于没有归属以及不屑于归属的无根之人,却不可避免地因归属感缺乏而悲伤的故事。如果杰克·凯鲁亚克晚生40年并从事电影行业,这恰恰是他会去讲述的故事。如果威廉·巴勒斯和艾伦·金斯堡今天能目睹王家卫所做的一切——玩弄摄像机的高速和低速摄影、场景中穿插短暂定格、以描绘性情取代传统的电影叙述——他们定会激动得欣喜若狂。"

【剧情概述】

黎耀辉与何宝荣是一对同性恋人,相处许久,却分分合合,黎耀辉总被何宝荣一句"不如我们重新来过"打动。1995年初夏,两人从香港飞到了阿根廷,何宝荣买了盏灯,灯罩上的瀑布很是漂亮,两人便一路驱车找寻瀑布,不料旅途烦闷又迷了路,生性不羁的何宝荣决定离开。

分手之后,黎耀辉在布宜诺斯艾利斯的一家探戈酒吧做招待,一日看见何宝荣出现在门口,被他的外国新情人亲吻搂抱,两人相视无言。意外重逢让黎耀辉强忍着愤怒,喝得大醉被何宝荣叫去宾馆,何宝荣想吻他被推开,两人扭打在一起。黎耀辉怒吼着砸碎酒瓶、冲出门外,留下何宝荣蜷缩在床。又一日,何宝荣丢给黎耀辉一块手表,黎表面不屑丢在地上,回头又捡了回去。第二天,何宝荣嘴角流着血来要回手表,黎耀辉冷言冷语,将表还回,回屋凝望瀑布灯倍感酸楚。一阵敲门声,黎耀辉开门,何宝荣浑身是血,两人紧紧相拥。医院里,何宝荣双手缠满纱布,说:"黎耀辉,不如我们重新来过。"

黎耀辉将何宝荣带回家中并悄悄收走了他的护照。小屋简陋,黎耀辉坐在沙发上凝视着何宝荣的睡脸,半夜何宝荣醒来,也望着沙发上的黎耀辉出神。由于何宝荣双手不能活动,黎耀辉无微不至地照料他,擦身喂饭、深夜起床给他买烟,工作时都藏不住笑意;而何宝荣也百般挑逗,想要与黎耀辉同床共枕。何宝荣拖着黎耀辉陪他在寒风中晨练,结果黎耀辉因高烧而卧床不起。何宝荣抱怨挨了两天的饿,黎耀辉嘴上咒骂,但还是乖乖裹着毯子给他做饭。两人外出赌马,又在厨房中相拥跳起了探戈,旋转缠绵间两人春光荡漾,和好如初。

《春光乍泄》剧照(一)

黎耀辉用酒瓶砸伤了那个外国人为何宝荣报仇,于是被酒吧开除。后来他在一家中餐馆的后厨找到工作,并结识了从台湾来的小张,小张想去世界尽头的灯塔,因此打工赚钱。何宝荣伤势慢慢痊愈,渐渐觉得在家中睡觉、看电视的日子有些无聊。一次小张接了黎耀辉的电话,何宝荣醋意大发,在家中翻箱倒柜,两人开始争执不断。何宝荣半夜回来,说是买烟,黎耀辉暗讽他打扮得漂亮,并买了许多烟一盒盒堆在家中,何宝荣气得将烟打翻在地。随着何宝荣愈加频繁地深夜不归,黎耀辉也逐渐心灰意冷。终于有一天,何宝荣向他要护照,黎耀辉坚决

不还,两人相互扭打,何宝荣一气之下又消失了。

黎耀辉一个人趴伏在船板上,游荡在河水间,忍受着难以言喻的悲伤。他喝得酩酊大醉,小张将他送回了家。在午后街头足球的炎热以及与小张的闲聊中,夏天很快就过去了。小张听觉灵敏,听出了黎耀辉的感伤。小张存够了钱,要去世界尽头的灯塔了,并拿出一个录音机让黎耀辉讲话留作纪念,替他把不开心的事情留在世界尽头。黎耀辉拿着录音机若有所思,最后忍不住无声哭泣。与小张相拥告别后,黎耀辉满怀寂寞,孤身一人在街头徘徊,在录像厅猎艳,甚至流连他以往所嫌恶的公厕,但在碰到何宝荣后便再也不去了。黎耀辉想打电话给父亲,为自己的偷钱出走认错,拨通后又无从说起,后来趁圣诞节给父亲写了一封长信,希望能重新来过。之后,黎耀辉在屠宰场干活,昼伏夜出,很快他就攒够了回港的钱。

在回香港之前,黎耀辉独自一人开车到了伊瓜苏瀑布,瀑布水花飞溅,他很难过,因为他觉得在瀑布下的应该有两个人。而何宝荣在酒吧中与外国男人相拥跳舞,但他的脑海中是黎耀辉的样子。何宝荣搬到了黎耀辉原来的房中,修好了瀑布灯,抱着黎耀辉的毯子痛哭。小张来到了美洲大陆南面最后一座灯塔,突然很想回家。1997年2月10日,邓小平病逝第二天,黎耀辉从台北转机,到辽宁街找到了小张的家,虽然没有见到他,但拿走了一张他的相片。终于,黎耀辉回到了霓虹闪烁的香港。

【要点评析】

一、人物形象

王家卫的电影,其刻画人物更甚于编织情节,大放异彩的人物角色是其电影的灵魂。作为异性恋导演,同性恋人物的塑造无疑是对性取向认同位置的一次逾越和颠覆,而王家卫交上了一份不错的答卷。《春光乍泄》所展现的两位同性恋主人公的形象既不是猎奇性的夸饰,也不是性别模式的挪用,而是中性且非刻板化的,将观众从世俗性的伦理道德判断中抽离,而关注到他们本身的性格特质及基于普遍人性的情爱纠葛。

《春光乍泄》剧照(二)

梁朝伟饰演的黎耀辉可以被视为更具"男性气质"的一方,一面有着年轻男人惯有的愤怒和暴力,脏话满口、酒瓶乱砸;另一面又充满理性且颇具责任感,勤恳工作,给受伤的何宝荣喂饭擦身,收留他的身体,扣留他的身份证,竭力维持情侣关系,又故作冷漠拒绝对方靠近,他表达爱意的方式不动声色又一览无余。情感的节制让他具有一种精神上的隐忍,在情感关系博弈中,何宝荣越是跋扈放荡,黎耀辉越是忍让忠诚,一边骂着"是不是人啊",一边拖着病体给他做饭,心甘情愿地自我牺牲,带着几分自虐的快感。直到最后,黎耀辉离开何宝荣,一人回到香港,仿佛标志着"被欺侮的善良者的胜利",暗示着人格和情感的自我完足。这样的角色很是讨巧,无需过多的表情,仅是眼中流露出那点儿深情和孤独感,就能惹得观众大为同情,外加西装笔挺的帅气和赤身裸体的性感,最佳男主角一奖,梁朝伟拿得在理。

黎耀辉的恋人何宝荣则是由张国荣饰演,可以归属到王家卫的人物塑造序列之中——寂寞失意、执迷不悟、自恋成狂、与环境若即若离的痴缠。轻点烟,慢回眸,举手投足间尽是疏离的魅惑。他作为一种欲望的客体与需求对象而出现,依附于他人又不断背叛,是沉醉于爱的酒神,迷失在欲望的森林之中,夜夜笙歌却寂寞空虚,娇蛮放荡又脆弱自弃。他有多少萎靡不振,就有多少缠绵低回。他的眼神和嘴唇带着鸿蒙初辟时的柔嫩与恍惚,他的肉体之美难以定义,他身上的淫荡显得天真,他的不负责任显得天经地义。张国荣将这种"无辜的淫荡"气质演绎得浑然天成,遗憾的是他的演出却被忽略了,或者是影评人基于世俗的偏见和谬误,故意将他冷落,"梁朝伟演得比较好,因为他不是同性恋,而张国荣是,演自己总是比演自己不熟悉的,要来的容易些"。所谓"本色出演",是对角色创造和演员特质的一种含混表达,生活中,张国荣的认真优雅人尽皆知,与何宝荣的角色几乎完全相反,但是导演甚至是电影工业隐晦地希望将明星与角色混为一谈,这对于极重视表演的张国荣来说无疑是某种程度的被剥削。

《春光乍泄》剧照(三)

回到角色本身,他们之间的情感角逐充满了二元性的对抗,不可消弭的差异导致了关系的动荡与破碎。正如他们在阳光灿烂的屋顶的那一幕所暗示的,黎耀辉俯身修葺屋顶,何宝荣抬

头仰望天空,渴望安稳者实干,追求自由者浪漫。瀑布是盟誓的化身和爱欲的乌托邦,也考验了两人生命取向的实践——黎耀辉决然向瀑布进发,而何宝荣则沉溺于灯罩上的假象。共同之处在于他们有着无根性的浪游者的身份本质,性格边缘、漂泊不定、自我放逐,是游离于社会家庭之外的异乡者和局外人。而张震饰演的小张则是一个在中立位上的旁观者,借由声音进行"窥视",与黎耀辉的叙述声音一起形成和声与复调,他模糊的性取向为影片增添几分暧昧感,但他更多的是承担黎耀辉的抚慰者和朋友的角色。

二、艺术特色

1. 时空的跳转腾挪

王家卫专注于在电影形式上进行美学实验,这并不是他的自我炫耀,而是紧扣内容的展现,无论情感怎样哀伤喜乐,在作品形式上总有一股快感,他自言追求"那份拍电影的愉悦、率性与自由",从而创造出一个诗意跳脱、极度风格化的艺术时空。

远离了一贯的香港特区,而将故事发生地点设置在了遥远的南美洲国家阿根廷,空间被形而上地审视,具有了幻想性的跳跃,空间的界限阻隔不断消弭:颠倒的香港的影像出现在黎耀辉的想象中,横跨地球两面的世界被立体地呈现。

在场景的环境构建和刻意营造方面,呈现出了个人化的自我空间,异域空间强化了道德的距离感,主角们迷失于一片华丽和骚动中,充斥着焦虑不安的世纪末情怀。开放性空间由穿越旷野的公路、车灯闪烁的街道、阴冷宽阔的大桥、夕阳包裹的小巷、宛若深渊的湖面、磅礴汹涌的瀑布和高耸独立的灯塔等组成,整体上具有清冷的荒凉感。特别是影片首尾对伊瓜苏瀑布的长镜头全景俯拍,在基本上由短切镜头组成的电影中显得异乎寻常地迷幻浓烈,成为整部电影乌托邦式的情欲象征以及追寻意义的母题。与此相对的封闭性空间则更显狭小逼仄,简陋杂乱的廉价公寓、高悬斑驳的走廊、喧哗暧昧的酒吧、流动而隔绝的公交和出租车,还有厨房、公厕、屠宰场、电话亭、录像厅,等等,在封闭感和窒息感强烈的食色空间中,个人心理空间也不断被挤压缩小,主角们只能在逼近的镜头前不断吞吐着香烟,勾引、宣泄、反叛及彼此抗衡。

在表现时间方面,《春光乍泄》中的时间数字虽然没有被反复强调,但护照上的"1995年5月12日"和电视台中"昨天邓小平病逝"(1997年2月10日)规定了故事的时间跨度。非传统的拍摄和剪辑用以重塑时间关系:镜头不顺畅地跳接,有时动作未到饱满状态就切换,次第循序的特征被减弱,影像如同一堆无法聚拢的碎片,散发出凌乱的折光。镜头的升格和降格拍摄,在两个正常速度镜头之间径直插入变格镜头,驯服物理时间,而以心理时间取而代之。

标志性的手持摄影易于展现同步的心理时间,例如黎耀辉与何宝荣吵架后夺门而出,在街边狂奔的镜头采用了手持跟拍,画面摇摆不定,影像出现大面积的重影堆叠,传达出一种急切的颠簸感,郁闷狂躁的心情令观众感同身受。高速摄影在共和国广场方尖碑夜景中前后各出现一次,近景是闪烁跳跃的巨大时间显示屏,远景是飞速穿行的车流,炫目的霓虹灯影在夜色中不断变幻,相同的画面标志着完全不同的情感状态节点,从两人浓情蜜意到各自孤身一人,时间依旧无情地飞速流逝着。影片末段,黎耀辉与小张离别前拥抱的一瞬间,先用一个慢速镜头呈现,时间凝滞而变得超现实般恍惚;继而近景推进,跳切到中景俯拍角度;最后再分别对二人的面部进行特写,黎耀辉旁白道:"那晚抱着他时我什么都听不到,就只听到自己的心跳声。"

镜头语言中包含忧郁含混的情感，节制而又颇有表现力。

2. 色彩的绚丽对比

景框如画框，包括或排除视阈成为艺术的选择问题，色彩则是画面美学的重要部分。王家卫的电影满屏是高饱和的鲜艳色彩，但是像隔着一层模糊的古旧滤镜一样，总渗透出些晦暗低迷。关于《春光乍泄》的视觉风格，主创们都提到过一位叫南·戈丁的美国摄影师，她的作品将镜头对准 1980 年代 LGBT 群体的生活，那种胶片的粗粝感和大红大绿的色彩便被用到了这部电影里，跟杜可风的摄影风格完美地融为一体。杜可风在摄影札记中提到："到阿根廷，远离自己，去找对香港的感觉，诗意而明晰。"

《春光乍泄》匠心独具地运用黑白摄影，这是一套拥有自身意义指涉的系统，是古老的象征性二元对立的表达——光与影、善与恶、自由与封闭、欢愉与悲伤……高对比度的黑白，灰色被抑制到不可察觉，曝光过度或是不足，笼统粗糙，质感锋利。影片约有 1/5 时长是几乎连续的黑白拍摄，从性爱场景进入，黑与白充满着粗犷的对抗性力量，再到灰黑色延展的旷野旅行，俨然走的是公路片的路数。两人迷路分手又在酒吧重逢，黑色西装隐在深沉夜幕下，浓郁的黑色四下蔓延，零星的灯光又白得刺眼，两人在街边目光交锋或是在房中做困兽之斗，黑白明暗提升了情绪的烈度，在何宝荣受伤后的那一个拥抱到达顶峰，直到双方和好，画面切换到彩色。之后又两次切换为黑白镜头，一处是回忆的闪现引发强烈对比：两人渐生龃龉后，黎耀辉回想在床边照料何宝荣的场景，这种最开心的日子却一去不复返了；另一处是与开头的对比呼应以达成结构的完满：返港之前，黎耀辉独自驱车前往伊瓜苏瀑布，白日在荒无人烟的公路上行进，满目尽是灰白黯淡，而到了夜晚又切换回彩色，格调亦真亦幻，颇有"垮掉的一代"的精髓与神韵。

彩色的画面由暖调的红黄绿三种颜色作为主导，不断在画面中大范围渲染，流光溢彩、动人心魄。艳丽的明调与南美洲的热情奔放相合，金黄耀目的街灯、铺满艳阳的巷道、红黄相间的酒吧、霓虹变换的广场，颜色浓郁到有些失真，仿佛置身于异度世界之中。深红与明黄更是渲染着两人爱欲滋长的室内空间，温暖慵懒而又浓烈炽热。两人在狭小的厨房中相拥共舞，充足的暖光从头顶倾泻而下，橘绿纹样的马赛克瓷砖就是他们的舞台，那一刻他们就是世界唯一的中心，内心爱意与周遭色彩痴缠在一起。然而，暖色亦是危险的隐喻，何宝荣身着橘黄夹克亮眼夺目，但同时也预示着过界与背叛的危机。两人分手之后，场景转入冷调，变成高饱和度的灰蓝，河水乌黑浓稠，不时泛起惨白的泡沫，黎耀辉一人趴伏在船舱上，神情凝重阴郁。镜头一路跟随黎耀辉前后浮动漂移，仿佛随时都能被吞噬进河水的混沌之中，观众的心理感受与画中的人物进一步同构。

3. 音乐的情欲能量

音乐作为电影中隐含的叙事工具，为观众建构出另一个叙事空间。王家卫镜头下沉默失语的角色们，更需要音乐进行自我表达。既沉浸于南美洲氛围，又契合人物内心的音乐，非探戈舞曲莫属。有人将探戈形容为"水平欲念的垂直表达"，双方亲密而带有角力的意味，欢快的曲调与强悍的舞风演绎出情爱关系中的嫉妒、紧张、竞争与失衡。王家卫从探戈音乐中听到了这座城市的灵魂，继而找到城市的节奏与电影的节奏。

皮亚佐拉的《邀约探戈》是全片的音乐母题，分为《序幕》《忧伤》《终曲》三个版本，在电影

中穿插排列,或是两人重归于好,或是在厨房共舞探戈,或是在公路独自疾驰,或是与新男伴相拥……配乐与人物情感微妙地融合,不着痕迹地将故事不断推进。另一首《白鸽之恋》与伊瓜苏瀑布的轰鸣声通融汇聚在一起,歌曲讲述了一个凄美的民间故事——一个男人示爱被拒后饮枪自尽,转生化作鸽子,咕咕鸣叫着等待所爱女孩的归来。幽蓝的瀑布磅礴壮丽,是爱情的乌托邦,又是黎耀辉的失意之处,此曲恰是二人命运的谶语,他正如那只死于爱情的鸽子,寂寞地吟唱这苦痛的爱恋之歌。结尾的主题曲《Happy Together》与片名相同,极富生命感的曲调,为影片注入了一种不相协调的欢乐,这究竟是错位的反讽,还是真切的希望呢?

【结　语】

当我们思考《春光乍泄》时,首先会将它定义为同性爱情片。故事被嵌套进"公路旅行"的框架之内,经历"分离—重聚—分离"的过程。无关乎同性或者是异性,只是纯粹的高度浪漫化的情感表达。贯穿全片的"瀑布",象征着情爱的一体两面,是光影流泻中的幻梦,也是磅礴轰鸣下的真实,是欢愉的记忆,也是苦痛的残留。片名《Happy Together》,但更多的是一种孤独状态的表述,欢聚喜乐只在春光乍泄时,之后就是各自分离。

爱情之上是更为宽泛的"追寻与拒绝"母题。王家卫的作品一直有连续性及彼此相连的主题,他称之为"人与人之间的沟通",具体说来,"无非就是里面的一种拒绝:害怕被拒绝,以及被拒绝之后的反应,在选择记忆与逃避之间的反应"。主角共同前往阿根廷追寻爱情、追寻自我、追寻意义,但在彼此纠缠中又拒绝爱情、拒绝自我、拒绝意义。在找寻和逃避之间摇摆不定,正是自我关系与人际关系的抽象表达。

更深层的是"漂泊与回归"的个人家国主题。面对1997年的回归问题,港人被置于历史的夹缝之中,为何要"寻根"?什么才是所谓的根?身份族群并非天生而来的产物,而是被想象和被建构的,身份割裂的问题导致了心态上的漂泊无依。尽管王家卫在采访中表明想刻意远离香港,也规避东方主义的民族性表达,但实际上电影中又处处充满隐喻。护照代表了身份问题,开头护照上"英属海外领地"代表了港人身份的暧昧含混,何宝荣失去护照意味着其身份的游离和迷失,无论是情感身份,还是民族身份,港人心境亦复如是。黎耀辉离开香港来到另一端的阿根廷,越想逃避,现实越发如影随形,他最终还是返回了香港,此番漂泊可视作香港历经曲折终要回归祖国的某种象征。黎耀辉试图同父亲和解,想与父亲"从头来过",小张"去多远都有个地方让他回去",都包含将"父亲""家园"与祖国对等的倾向,这与主流媒体的宣传不谋而合。或许,王家卫确实在电影中寄予着1997年回归后的心愿吧。

当然,对王家卫的电影无须过多政治化地解读,《春光乍泄》的本质可归为后现代人类境遇的表达。个体面临着"主体性的零散化",无法感知自我与现实的联系——偏执、焦虑、流动、疏离,也无法将现实和历史乃至未来相关联,历史意识的消失产生断裂感,生命变得无根性、无意义,时间在孤独的漫游中耗尽。作为观众的我们,需要做的就是沉浸在电影文本的暧昧隐喻之中,感受颓废而华美的世纪末风韵吧。

(撰写:潘丽云)

勇闯夺命岛(1996)

【影片简介】

《勇闯夺命岛》是由美国著名导演、制片人迈克尔·贝执导、尼古拉斯·凯奇、肖恩·康纳利、艾德·哈里斯等主演的动作惊悚片。该片于1996年6月7日在美国上映,讲述一群海军陆战队军官因不满政府对于退伍、战死的同胞及其家属的补偿、福利而偷窃海军军火库的神经毒气导弹,并在著名的恶魔岛上挟持人质以此要挟美国政府的故事。《勇闯夺命岛》于1997年获第69届奥斯卡金像奖最佳音效提名、第23届土星奖最佳动作、冒险、惊悚电影与最佳配乐提名、第6届MTV电影大奖最佳影片与最佳动作场景提名,其主演肖恩·康纳利与尼古拉斯·凯奇获第6届MTV电影大奖最佳银幕拍档奖。美国著名影评家Roger Ebert称"《勇闯夺命岛》是一部一流的惊险动作片,风格丰富,幽默感十足。它借鉴了其他电影中的元素,因为其中并没有太多的内容是新鲜的,但该片中每一个因素都被精心打磨抛光过……情节在枪战、爆破、激流、肉身战、审讯、拷问、拘禁、逃脱和有关科学的胡言乱语间游刃有余"。

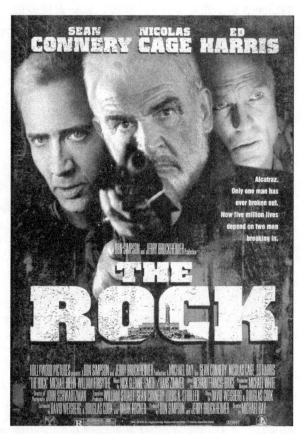

《勇闯夺命岛》海报

【剧情概述】

影片一开始交织着美军在越战战场上的战斗以及国内阵亡将士葬礼的画面,在这画面背

后是汉默将军在特别军事委员会提出抗议"不平之事"的声音,至于这"不平之事"究竟是什么我们还不得而知。之后,是汉默将军来到亡妻墓前告别的场景,他说他已经尝试了一切办法,却仍然无法引起"他们"的注意,而希望"这次"会有用。而"这次",汉默将军是要带着一群军官窃取海军陆战队军火库的神经毒气导弹。这支训练有素的队伍兵分两路,汉默将军名正言顺地以进行安全检查为名通过了关卡,与此同时他的手下解决了哨卡的警卫强攻了进去并取得了核心军火库的通行证。但在搬运所需的 16 枚神经毒气导弹时,一颗固态的毒气珠坠落滚动并碎裂,在紧急撤退之时一名队友被关在了里面,没几秒他就全身溃烂而死,这让观众第一次直观地见识到这种神经毒气的厉害。之后的一天,一个寄往波斯尼亚的异常包裹在机场被拦截了下来并被送到联邦调查局的生化实验室,其中正是一个这种神经毒气的喷雾装置和一枚炸弹,生化专家斯坦利·古斯比临危之际惧怕注射解药阿托品,却也在最后时刻及时拆除了炸弹。汉默一队人随旅游团来到了恶魔岛上,这里曾是关押重刑犯的地方,据说从来没有人能从这里逃脱,而这也是汉默将军选择这里的原因。在将一群儿童和老师骗回船上后,这一队人便劫持了整个旅游团总共 81 人作为人质。经过一番部署之后,汉默将军向政府要价 1 亿美元以作为死难将士家属的补偿和整个团队的酬劳,他的筹码除了岛上的 81 名人质还有整个旧金山湾区的居民。不愿妥协的政府只能选择强攻,因为害怕岛上的 15 枚导弹,又只能选择从内部攻入。而岛下的管道错综复杂,根本不存在这样的专家。首席大法官和联邦调查局局长无奈决定暂时放出唯一从恶魔岛越狱成功、不为外界所知的约翰·梅森,而梅森身后还深藏着一个巨大的秘密,他们诱骗梅森事成之后对他进行特赦,让他带领特别行动队进入恶魔岛。由于这种神经毒气导弹杀伤性巨大,整个特别行动队还得带上战斗经验几乎为零的顶级生化专家古斯比。在进入恶魔岛内部即将攻入之时,特别行动队落入汉默团队的陷阱,在双方对峙之时又由于砖块的掉落使神经紧张的双方交火,行动队的先遣部队全军覆没。而这时底下只剩下老狐狸梅森和菜鸟古斯比,梅森知道整件事对他来说就是个骗局,而这时已没有特别行动队的武力威胁,他就准备逃走。古斯比告诉梅森他的女儿和自己的未婚妻都在旧金山,两人为了自己的所爱只得继续行动。在行动中两人凭借各自的专业训练拆除了 13 枚导弹,汉默团队在最后时刻发射了一枚导弹,但本意只想达成自己目的、无意伤害无辜的汉默将军改变了定位,导弹最后沉入海底。这也导致了只剩最后一枚筹码的汉默团队起了内讧,老狐狸梅森和菜鸟古斯比利用这一点,又历尽艰险解除了危险。影片最后,古斯比借口梅森在空中部队没能停止的轰炸中死亡,帮助他获得了自由,而梅森也将自己背后的秘密交给了古斯比。

《勇闯夺命岛》剧照(一)

【要点评析】

一、演员演技

尼古拉斯·凯奇在影片中饰演联邦调查局检验室的一名生化与爆破专业探员古斯比,一上来他就在办公室里和同事利用类似多米诺骨牌的弹射装置玩起了打赌游戏,另一名同事还嘲笑他实在是太闲了,顺便递给了他一张唱片。在这个场景里,古斯比的表情动作略显夸张,甚至还带有一点喜感,与身后两位在显微镜前忙碌工作的同事形成鲜明的对比。尼古拉斯·凯奇完美抓住了一位顶尖生化探员在平日无事可做的无聊心理,这种夸张不是演员的过度表演,而恰恰是一个无聊的人在枯燥的环境中找乐子解闷时特有的夸张。在之后严肃的场景中,比如拆除可疑包裹内的炸弹、代表联邦调查局跟梅森谈判,他又能表现得很正经;而在追击梅森的场景中,他又将人物活泼的性格表现了出来,既有挨打后狼狈的菜鸟样子,又有作为探员果断行动的魄力,还有作为一个临时赛车手酷炫而不失幽默的腔调。尼古拉斯·凯奇将古斯比这一"菜鸟英雄"式的人物多面的性格把握得很到位,表演夸张而不做作,对比鲜明而不失真。

肖恩·康纳利曾是"007"系列电影的第一个扮演者,多年以后在《勇闯夺命岛》中饰演前英国情报员可谓是"本色出演"。他的首次出现是在阴暗的审讯室里,在窗外微弱光线的笼罩下,还未开口,人物那种阴冷的气场就展露无遗。而当他开口回答派斯顿时,目光并不随着派斯顿的移动而转移,而是显得坚定又锐利,尚未出手就能让观众感受到这"老狐狸"的不简单。在梅森驾车逃离去见自己的女儿的时候,他先是躲在柱子后面观望,确认女儿在朋友的陪伴之下到了才敢出来。康纳利在这里将一名父亲想见却又难以面对自己女儿的惊异、局促的样子表演得十分到位。此时,他的眼神是游离不安的,既有歉疚,又有温情,与之前表现出的冷峻、严酷判若两人。

在恶魔岛的行动中,不只是梅森和古斯比这两个人物在任务上形成搭档,也是一名老演员与一名新秀在表演上的配合,两人相辅相成,互成对比,这也才无愧于MTV电影大奖最佳银幕拍档奖这一奖项。

《勇闯夺命岛》剧照(二)

二、故事品鉴

1

影片的特色之一是其独特的叙事方式。对三位男主角的介绍，影片在处理手法上各有特色。汉默将军的出场先是在亡妻墓前充满温情地告白，紧接着便是他带领人马占领军火库的场景。虽然他名正言顺进入军火库，主要行动都是手下完成的，但强将手下无弱兵，一个能指挥这群剽悍队伍的领导的实力就无须质疑了。两组场景的对比已经让观众初步了解他铁汉柔情的性格了。在这组人马占领恶魔岛之后，影片才借白宫幕僚长辛克莱之口对汉默将军做了详细的背景介绍："他在越南参与过三次任务，参加过巴拿马、格林纳达和波斯湾战争，荣获三面紫星勋章、两面银星勋章、国会荣誉勋章……天啊！这个人是个英雄。"由此，观众对这一人物有了基本的了解，并且能从他行为与身份的反差中初步推测出他在整部影片中的命运。古斯比的出场是在他的办公室，他花更贵的价格买披头士的唱片，制造各种无聊的装置打发时间，看上去就像是一个普通的职员。但当处置可疑包裹的时候，在高度的压力下他及时拆除了炸弹，体现了他高度的专业性。然而，面对上司要求他将粗大的针头插入心脏注射阿托品解药之时，他也有相当胆怯的一面。这两个镜头就把他在勇气方面"偏科"的特点展现了出来，也正因为如此，之后的战斗任务才更显得惊险刺激。与对汉默将军的处理一样，在用画面直观地呈现之后，影片也借旁人之口报出了古斯比的高学历，同时，他是"顶尖的生化专家"。而对梅森的呈现就与对前两者的处理截然不同了。政府团队需要一个对恶魔岛内部结构了如指掌的"专家"，这时首席大法官说他知道有这么一个人，沃马克局长立马与他有了一个眼神的交会，接着两人便走出去争吵了起来。对沃马克局长而言，梅森是一个对国家安全具有高度威胁的人物，"他曾从两座高安全措施的监狱逃出来过"。但在大法官看来，梅森虽然曾是30年前皇家特种部队的顶尖情报员，但现在已经和自己一样老了。一个让联邦调查局局长都如此恐惧的人，不禁会使人猜测他曾是个什么样的人，现在老了又会是一个怎样的人。之后便是一个将梅森放出监狱的短短的镜头，镜头里梅森一头银白的长发，戴着沉重的枷锁，外界微弱的光线从他身上掠过，使他充满了神秘感，更加吊起了观众的胃口。影片对三位主要人物的初步介绍都很简短，却从正面与侧面、画面与文字多个角度去呈现他们复杂的性格特征，三个丰满的人物形象一下子就立了起来。

2

细节的运用也使得整部影片的人物形象与剧情更加饱满，这也要求观众在观影的过程中应当做出细致的观察。

纵观整部影片我们知道，汉默将军之所以盗取武器、劫持人质，是想要"虚张声势"以要挟政府对死难同胞家属做出合理补偿。然而，影片开头汉默团队占领军火库之时，画面看上去是他们射杀了许多守卫，为了已死之人的正义却要杀死其他同胞，这不是让汉默将军追求的正义显得很矛盾吗？为此，我们需要注意，政府团队在五角大楼开会商议应对措施的一开始提到，"昨晚汉默将军带领一群剽悍但无害的陆战队员"偷取了神经毒气导弹，"在此过程中，他的一名手下丧生"。由此我们可以推测，汉默团队在行动中使用的并不是致命的杀伤性武器，而很可能只是麻醉枪。另外，在混杂于旅游团中伺机而动之时，汉默将军将几名儿童与老师骗上了

船,如果从一开始就明知只是"虚张声势",也就没必要介意是否多了几个儿童。一个合理的解释是,这群游客是他们这群浴血奋战的军人曾经保护的对象,他们享受着安逸的生活,却从没关心过死难将士家属与退伍老兵的生活,理应承担这一份"责任"。而儿童是无辜的,教师职业是高尚的,比起其他人,他们无须受这份罪。另一方面,作为一个久经沙场的出色的指挥官,汉默将军不会不对与他初次合作的费上尉和戴上尉有所提防,因此也不会让儿童冒风险。这一细节也充分说明了汉默将军其实是一个以自己的出格行动追求正义的理想主义者。

　　如果说上述细节只是出于为了使剧情更加合理的需要,那么在梅森真正亮相的时候就有了更多的刻意安排的细节。梅森被放出监狱坐在审讯室里时,联邦调查局西岸的负责人派斯顿奉命诱骗梅森出山。派斯顿严格地用一套特工的话术去诱骗梅森,然而梅森也能从容应对,还列举了很多历史人物的例子表示自己不会上当,展现了作为"顶级情报员"这一人物设定的基本素质。在两人对话的最后,梅森表示在自己考虑政府的条件期间要住费蒙饭店的套房,派斯顿却向他扔了一枚铜板嘲笑叫他打电话给他的律师。这一行为其实是很牵强的,因为正如局长沃马克所说,他在美英两国都不存在、没有身份,而且他被关押都没有经过公正的审判,如果觉得他是在戏弄自己,派斯顿大可重新将他关回去,没有必要以这种方式嘲讽他。之所以说这是一个刻意安排的细节,是因为之后梅森用这枚铜板划开了审讯室的单透玻璃,直接面对他的宿敌沃马克局长。一个越狱专家、顶级情报员应当具有利用身边一切可利用工具的超凡能力,而这枚铜板就是编导人员有意提供给他的。这之后,梅森住进费蒙饭店洗澡时,抽取淋浴室的绳子用以吊住沃马克局长,也是同样的道理。而当梅森向派斯顿列举一连串历史人物的时候,只有古斯比有所触动,因为他也是一个爱读历史的人,后来两人在绝境中,古斯比也表示两人有此共同语言,可以日后一起研究,这一细节为后来二人的紧密合作提供了合理性。

3

　　此外,整部电影还十分注重各项元素的平衡以及层次的丰富性。

　　本片的主要体裁是属于动作、惊悚一类的,但电影的元素并不是单一的动作与惊悚,它还适量地添加了赛车的场景、幽默的因子,使得观众在观看紧张的剧情展开的同时也能感受到乐趣与放松。

　　在人物关系的安排上,影片也做了精心的设计。三名男性主人公之间有着错综复杂的联系。梅森和古斯比虽然被指定为合作伙伴,但没有合作的基础,梅森对古斯比所代表的联邦调查局是仇视的——是古斯比显而易见的菜鸟属性让梅森降低了防备,而真正让梅森对古斯比解除防备的是古斯比在他女儿面前撒的善意的谎言。而汉默将军和梅森虽然表面上是敌对的双方,同样久经考验的"老狐狸"梅森却能对汉默将军惺惺相惜,通过汉默将军的眼神就能知道他本质上是个善良的人,并在汉默团队内部火拼的时候及时解救了汉默,可谓是深谙汉默的苦心。另外,三位男性主角背后都分别存在着一位女性,汉默将军身后是他的亡妻,古斯比身后是他已经怀有身孕的女友,梅森身后站着他朝思暮想的女儿。这些女性人物对于故事的主要线索来说其实无关紧要,但在艺术的考虑上是必要的:一方面,女性的阴柔之美能调和男性的阳刚之美;另一方面,不管是爱情还是亲情,这种情感的连接也为暴力冲突的主题增加了一份温情。

　　虽然影片只是略有提及没有细细展开,但我们还是知道汉默将军和梅森两人都有着故事

之外的故事。而根据影片提供的线索我们又大致可以推测、想象得到他们背后的故事。汉默将军在越南、巴拿马、波斯湾等地参加过多次公开的或者秘密的战斗,在他麾下有83名战友牺牲,而他们的家人却没有得到公正的对待。他曾通过合法的途径为他们进行申诉,却毫无成效。战斗的险恶与申诉之路的艰辛是可以想见的。由此我们就知道,汉默将军的劫持行为是在尝试过一切可能的合法的途径却无效之后的无奈之举,这也为汉默将军的悲剧收场增添了一抹悲壮的色调。而梅森背后却藏着个惊天秘密,胡佛在执掌联邦调查局期间秘密调查了美英及欧洲各国的政要,而梅森作为英国顶级的情报员窃取了这些档案,用沃马克的话说,他知道美国近半个世纪以来的秘密。被逮捕后英国政府并不承认他,于是他也就成了一个"不存在"的人,因此,他一出来就跑去找自己的女儿,因为只有她能证明他的存在。最后,他将藏匿秘密档案的微缩胶卷的地点告诉了古斯比,这也成了两人"战斗友谊"的信物。这些主要剧情之外的故事使得剧情没有那么单薄、类型化,相反,这让电影更加富有层次,扩大了电影可解读的空间。

《勇闯夺命岛》剧照(三)

【结　语】

《勇闯夺命岛》以绑架、营救作为主要线索来展开故事情节,但与普通营救类题材的电影有着本质的差异。普通的营救类电影一般追求的是观众的感官体验,主要追求情节的刺激、动作的惊险,宣扬的是一种英雄主义的价值观。而《勇闯夺命岛》在绑架、营救之外还有丰富的背景故事:劫持的一方不是单纯的谋财,而是为了求一个公道;营救的一方也不是单纯地为了救人,还有出于自身利益掩盖一些真相的考量;任务的执行者与营救的一方不是铁板一块,与劫持的一方也并非全然的敌对。这三方是一个大型的三角关系。汉默、梅森、古斯比三人虽然个人背景各异,但都是各自领域里一流的精英,并且都是重情重义之人——汉默是为了兄弟同胞,梅森是为了女儿,古斯比是为了自己的未婚妻,友情、亲情、爱情在这里全都具备了。这些相似的个人魅力使得他们能惺惺相惜,并最终并肩作战铲除不义。这三个主人公之间又是一个小的三角关系。两组三角关系的内部运转与两组三角关系相互之间的重叠交合,使得影片故事不是一个平面空间,而是一个立体的架构。

电影在宣扬主题价值的层面上手法相当高明,这在于它并非只是简单直白的说教,而是在

对观众情绪的调动中自然地呈现。电影起步点的政治立场相当不正确,绑架游客、威胁旧金山安全的汉默将军并非恶人,而是追求正义无果、无奈出此下策的人;而政府却是无情无义、过河拆桥的角色,不能公正对待为国捐躯的战士,此外,它还发动秘密的战争、制造恐怖的生化武器、在全世界搞间谍行为。这就将普通绑架营救类电影中劫持、解救等双方的正义性完全颠倒了过来,同时又使怎样安排故事的结局出现了难题。最终,劫持人质的汉默团队起了内讧,汉默无意伤害任何人,团队里却有人心怀鬼胎,这样,劫匪就能顺理成章地被剿灭,劫持行为得到了否定。这一安排既能在故事主线层面解决劫持行为的正义性问题,同时又不妨碍揭露政府内部的非正义性。这种看起来在政治层面政治不正确的安排却导向了更高的人道主义关怀层面的政治正确,那就是对正义与情感的追求。

(撰写:严佳炜)

廊桥遗梦(1995)

【影片简介】

电影《廊桥遗梦》改编自美国作家罗伯特·詹姆斯·沃勒的同名中篇小说,导演是克林特·伊斯特伍德。小说《廊桥遗梦》出版于1992年,又名《麦迪逊县的桥》。自问世以来,它就受到了广大读者的青睐。其发行量超过1 200万册,还衍生出25种语言的译本。小说受到极大关注是电影拍摄的重要契机,也为电影的成功奠定了基础。

作为一部大银幕作品,影片《廊桥遗梦》在1995年与观众见面。电影先后在美国、加拿大、法国、丹麦、英国、芬兰、澳大利亚、阿根廷、匈牙利和波兰10个国家上映,全球票房收入超过1.82亿美元。《廊桥遗梦》的女主角是梅丽尔·斯特里普,她的代表作品还有《克莱默夫妇》《法国中尉的女人》《穿普拉达的女王》等。男主人公是美国著名演员、制片人、导演——克林特·伊斯特伍德,他也是这部电影的导演,他的代表作品有《不可饶恕》《百万美元宝贝》等。

《廊桥遗梦》讲述了这样一个故事:一个中年家庭妇女偶然地遇见了一位年过半百的摄影师,

《廊桥遗梦》海报

在短暂的接触中,他们相互萌发了深深的爱意。4天过去后,两人难舍难分,但女主人公的家人即将归来,她不舍自己的家庭,因此只能痛苦无奈地和男主人公分开。电影的情节十分简单,但导演对两人情感的细腻刻画,对中年人诉求、社会伦理和家庭责任等问题的关注引起了无数观众的共鸣与讨论。上映一段时间后,它甚至掀起了一阵离婚热潮,其风靡程度可想而知。

在两位实力和名气兼具的主演的加持下,电影《廊桥遗梦》获得了第68届奥斯卡金像奖最佳女主角的提名、第53届美国金球奖剧情类最佳影片与最佳女主角的提名、第21届法国恺撒奖最佳外国电影的提名。

《廊桥遗梦》原声带

以细节取胜、以情动人是电影《廊桥遗梦》最大的特点,正如一位观众所评论的:"弗朗西斯卡和罗伯特·金凯之间最动人的情节,不是那短暂的4天时光,而是分离后滂沱大雨天,他们在镇上相遇,她身边坐着农夫丈夫,车窗外是浑身湿透狼狈落拓的他;是他揪心的等待,无声的告别,最后一次挣扎的邀约;是她在这一瞬间泪流满面却欲走未走的剧痛;是她此后继续常年如一日地辛勤打理这个家,和身边那个从未懂她的男人一起衰老,看儿女长大;是她和他彼此怀念的日日夜夜,情欲的潮起潮落,岁月的无情冲刷;是她丈夫死后,她发现原来他早已知晓她的秘密,给予她的体谅和缄默,以及令人扼腕的歉意:'我知道你曾有过那么多的梦,可惜我没能给你;是罗伯特·金凯先死于她,再也没有重逢的结局。"

【剧情概述】

因母亲逝世,迈克尔和卡洛琳兄妹俩回到了他们童年居住的农场。在处理完母亲的后事时,律师传达了母亲的遗愿——她希望死后被火葬并将骨灰撒到诺斯曼桥附近。哥哥迈克尔认为母亲的要求十分荒谬且无理,父亲已经安排好了母亲的墓地,她为何会有这种令人捉摸不透的想法呢?妹妹卡洛琳发现了母亲遗留下来的书信和照片,谜底慢慢揭开……

1965年的夏天,因丈夫理查德带着两个孩子去市集上参加比赛,弗朗西斯卡终于有了难得的属于自己的闲暇,她对此感到十分高兴。在愉悦地享受独处时光时,一辆车驶向了这个农场。车上的人是《国家地理》杂志的摄影师——罗伯特·金凯,他想拍摄诺曼斯桥却不幸迷路。被这位体格健硕、充满外来气息的人所吸引,弗朗西斯卡提出亲自给他带路。在路上,弗朗西斯卡对罗伯特自由多姿的生活和随性自然的生活态度产生了极大的兴趣,相似的喜好和他对自己家乡的熟悉更拉近了两人的距离。从诺曼斯桥回来后,弗朗西斯卡不舍就此别过,因此她邀请罗伯特喝茶聊天。短短的闲谈过后,弗朗西斯卡又提出了请他吃晚餐的邀请。两人如同夫妻一般自然地一起做饭、聊天。从家人到生活趣事,再到个人理想,两人之间的暧昧气氛越来越浓……罗伯特试探性地问弗朗西斯卡:"你想离开你的丈夫吗?"这句话引起了弗朗西斯卡的反感,两人的谈话不欢而散。在罗伯特离开时,弗朗西斯卡还想说些什么,但此时电话响起,她只能无奈地看着罗伯特离开。

夜晚,弗朗西斯卡读着叶芝的诗,晚风吹过她的身体,她开始直面她的欲望,她无法抗拒罗伯特。因此,她迫不及待地开车将邀请信贴在了诺曼斯桥上。第二天,接到罗伯特电话的弗朗西斯卡不禁欢呼雀跃,她开心地去小镇上购置新衣服,准备晚餐的食材。但罗伯特因小镇的人对出轨的雷露丝小姐的恶劣态度而为弗朗西斯卡感到担忧,他打电话给她希望取消约会,但弗朗西斯卡仍坚持要和他一起去桥上拍摄,两人都明白了对方的心意。在诺曼斯桥上,罗伯特给

弗朗西斯卡拍摄了很多照片,他们都很开心。

在浪漫的晚餐中,两人迅速地沉醉了。第三天,他们在一个没有人认识他们的小镇度过了甜蜜的时光。转眼就到了两人认识的第四天,弗朗西斯卡的丈夫和孩子即将回来,两人必须做出抉择。弗朗西斯卡为分别感到焦躁不安,在罗伯特吃早餐时,她对他的感情提出了质疑,她想确认他们之间的关系。罗伯特也因此而感到痛苦,沉浸在悲伤中的两人被邻居的突然来访而打断。

在昏黄的烛光晚餐中,弗朗西斯卡做出了自己的选择,她无法背弃丈夫和两个孩子,她选择留下。罗伯特承诺在镇上多待几天,等待她最后的决定。在家人回来后,弗朗西斯卡跟以前一样过上了忙碌而平淡的生活。一天,她和丈夫去镇上采购。透过茫茫雨帘,她看到马路另一边的罗伯特,他正静静地站在雨中。数天不见,两个人都憔悴了很多,他们看着对方彼此微微一笑,一切都已明了。在等待同一个红绿灯时,弗朗西斯卡看到罗伯特将她送给他的项链挂在了后视镜上。绿灯亮起,但罗伯特依然在等待。弗朗西斯卡的手久久地放在开门的手柄上,但她最终也没有勇气下车。

在那之后,两人再也没有见过彼此。岁月是残酷的,也是温柔的。它带走了弗朗西斯卡和罗伯特的生命,带走了弗朗西斯卡丈夫理查德的生命,也最终带走了她的生命。但同时,它也让两人的爱情发酵得越来越浓,越来越厚重。因此,弗朗西斯卡选择将自己的骨灰撒在诺曼斯桥上,继续他们那个未完成的梦。

受母亲故事的启发,迈克尔和卡洛琳兄妹俩也都选择了回归各自破碎的家庭。

【要点评析】

一、人物形象

《廊桥遗梦》里的爱情是浪漫而清醒的,正如女主人公弗朗西斯卡既感性又理性一样。弗朗西斯卡出生于意大利的一个小镇巴利,这造就了她性格中浪漫、充满激情的一面。从意大利小镇到美国爱荷华州,她跟着丈夫理查德来到了一个陌生、遥远的国家。这与她性格中的冒险精神、寻求刺激的因素有关,她心里充满了对美国这个开放而热情洋溢的国家的美好想象,但婚后生活将她的种种幻想粉碎得十分彻底。其丈夫平庸而沉闷,他一心扑在了家中的农场上。他对弗朗西斯卡的教师工作感到不满,因此让她辞职在家。失去了自己精神寄托的弗朗西斯卡更觉苦闷,琐碎的家务事让她成了她所厌烦的家庭主妇。而两个孩子的存在也没有让弗朗西斯卡的这种烦闷得到缓和,迈克尔和卡洛琳兄妹俩都即将成年,他们都处在仍需要父母关怀和照料的年纪,没有一个人察觉到母亲弗朗西斯卡心中的抑郁和不快。

电影开始时,导演就通过一家人吃饭的镜头向观众展示了弗朗西斯卡的精神困境。在准备家人的早餐时,弗朗西斯卡打开了自己喜欢的音乐。她心情愉悦地招呼丈夫和孩子吃饭,回应她的却是3人走进厨房时"砰""砰""砰"的关门声。卡洛琳走向餐桌时,弗朗西斯卡随手将音乐调成了自己所喜欢的。在弗朗西斯卡提出做饭前祷告后,两个孩子也是马虎完成,没有一个人等待母亲一起做祈祷……这些看似不起眼的日常生活,很好地揭示了弗朗西斯卡对当前生活的不满和疲倦,因此,在丈夫提出要不要一起出去时,她毫不犹豫地拒绝了。就像弗朗西

斯卡在给两个孩子的信中所说的,她很开心他们能离开这个家一段时间,她希望拥有自己独立的精神空间,她盼望逃离目前这种忙碌而琐屑的生活。她的心中有诗和远方,但是婚后生活却将她的理想都埋葬了,而总有一天,这些跳跃着的念头会因某个契机再次蓬勃生长。

罗伯特·金凯的到来无疑就是这一契机。弗朗西斯卡居住的麦迪逊小镇是一个偏僻、闭塞的地方,每个人都相互熟悉,所以当那辆陌生的车辆向她驶来时,她心中涌现了强烈的好奇心。罗伯特的穿着潇洒不羁,气质硬朗,虽已年过半百,但依然保持着健硕的身材。出于对他的好感,弗朗西斯卡提出亲自带迷路的罗伯特去诺斯曼桥。通过车上的谈话,她惊叹于他的自由随性,她惊讶于他曾去过自己的家乡,她惊异于两人共同的音乐爱好。对他描述的美丽风景和生活方式,她无不心向往之,这让弗朗西斯卡对罗伯特渐渐萌发了情愫。所以,在罗伯特提出是否要抽烟时,她拒绝的肢体语言很快就被欣然同意掩盖了,这代表了弗朗西斯卡对罗伯特精神上的认可和欣赏。初次见面的两个人之间的陌生感被罗伯特摘花的举动和弗朗西斯卡的一个未曾有过的小玩笑迅速冲淡了,两个中年人仿佛回到了青春年少时,随后的两次见面也就顺理成章了。

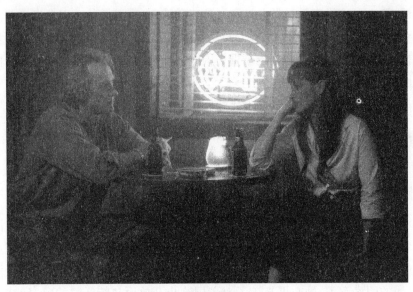

《廊桥遗梦》剧照(一)

在渐渐深入的交谈中,两人的精神世界也慢慢趋同,这是弗朗西斯卡从未有过的体验,她感受到了枯木逢春般的欣喜和愉悦。在这突如其来的、铺天盖地的强烈情感的驱使下,她深夜开车将邀请的小纸条贴在了诺斯曼桥上,在罗伯特犹疑时,她始终坚持两人见面的约定,她接受了去另一个小镇上过二人世界的建议……在这短短的4天中,他们相识、相知、相爱,他们体会到了之前不曾有过的情感体验,他们找到了生命中最重要的人……但即使是在这样一段让人丧失理智的感情中,导演也通过几处细节透露了弗朗西斯卡的理性。在两人第一次见面的晚上,罗伯特提出的"你想离开你的丈夫吗"这一疯狂问题让弗朗西斯卡觉得十分荒诞无稽,这也导致了两人的谈话的不愉快收尾。而罗伯特告别时所说的"知道吗,弗朗西斯卡,你不是一般的女人"又激起了她对他的认同,所以她想要上前追上他,但此时电话铃响了,弗朗西斯卡一边接起电话一边无奈地看着罗伯特离开。第二次,在优雅舒缓的音乐声中,在昏黄的烛光中,

在盛装打扮下,两人之间的气氛渐入佳境。但在此时,电话铃声再次响起,两人对视数秒,最后弗朗西斯卡还是拿起了电话。第三次,面对即将到来的分别,弗朗西斯卡显得有些歇斯底里,她迫切地想要知道罗伯特对这段感情的态度和自己在罗伯特心中的地位,她对彼此分离感到万分不舍和痛苦。但当邻居的车出现在楼下时,她又迅速地回到现实,询问罗伯特停车的位置。在这几次爱情和现实碰撞的情况中,弗朗西斯卡无一例外地选择了接受现实,因此在最后的告别中她选择留下也是毫无悬念的。爱情对她来说就像是一味珍贵的调味品,有了这味调味品,她的生活也许会变得缤纷绚烂,但她的家人会因此失去很多滋味。在她的心中,调和好家人这道菜的滋味是她义不容辞的责任,所以她只能用自己的余生来怀念与罗伯特的爱情。

在这部电影中,男主人公罗伯特·金凯的身上体现了许多优秀男性的特质。首先,他学识渊博、见识广博。多年的在外拍摄经历造就了他丰富的人生阅历,在文学领域他也有自己独到的见解。更为难得的是,他在分享自己的学识和见识时,并不夸张炫耀,让人能身临其境,有如沐春风之感。其次,他温和有礼、细致体贴。在两人喝酒时,他敏锐地察觉到了弗朗西斯卡对两人独处的不安,便劝慰她说:"我们没做错什么事,这些都可对孩子说。"在餐厅吃东西时,他遇到了小镇上的年度是非人物——雷露丝,为了缓解她的困窘,罗伯特邀请她坐在自己旁边的位置上。也正是因为这件事让他对弗朗西斯卡的邀约产生了迟疑,因为他害怕这会让她遭到闲言碎语的攻击。此外,罗伯特真正做到了尊重女性。在这一段爱情中,他始终将弗朗西斯卡置于平等的位置,并没有因为她是一位家庭主妇而看轻她。最后分别时,虽然他很想让弗朗西斯卡和他一起离开,但他也没有向她施加任何压力。他只是静静地等着她,在明白她的决定后,他再无声地跟她告别。

二、故事品鉴

《廊桥遗梦》讲述的故事分为两条线索,主线是在1965年夏天里弗朗西斯卡和罗伯特短暂而热烈的爱情故事,副线是当前迈克尔和卡洛琳兄妹俩各自面临的家庭困境。以母亲遗留的书信引出过去的故事的手法不算高明,电影开始时从现在到过去的过渡也略显冗长拖沓,部分拍摄手法稍显老套。但总的来说,《廊桥遗梦》仍是一部极富美感的电影。

电影《廊桥遗梦》的美主要体现为悲剧美。两个有相似喜好、相近灵魂的人在错误的年龄相遇,迅速坠入爱河。但道德的准则和对家庭的责任决定了两人注定不能相守,这份出乎意料的爱情在最浓烈的时候戛然而止。两人相遇时,很美,一条曲折的乡间小路,一束灿烂的野花,一座富有特色的廊桥……两人分别时,也很美,穿过马路透过瓢泼大雨的深深凝望,一个淡淡的微笑,雨雾朦胧中闪烁着的转向灯,挂在后视镜上摇晃着的项链……这是两种截然不同的美,前者明媚热烈,后者悲凉婉转。在离别时,罗伯特对弗朗西斯卡说:"我就说这一次,以前从没说过,因为,这样确切的爱,一生只有一次。"在这份可遇而不可求的爱情面前,两个人都付出了自己真诚而热切的情感。这份感情越浓、越烈、越稠,分别时所表现的那种撕裂的痛苦才能更深刻、更刻骨铭心、更感人肺腑、更能打动观众的心。鲁迅先生所说的"悲剧是将有价值的东西撕碎给人看"大概就是如此。

除了爱情悲剧外,理想与现实的冲突所导致的悲剧也贯穿了整部电影。弗朗西斯卡心中始终怀揣着少女时的梦,她热爱文学,她向往富有激情的生活。然而除了那短暂的4天外,她的梦想一直被深藏在黯淡无光的角落。她的丈夫深爱她,但是他只是一个老实、呆板、无趣的

人。他们相守相伴直到老死,但在这漫长的岁月中,他们始终无法进行心灵上的沟通。弗朗西斯卡与自己的儿女之间的情感共鸣也十分微弱,在她去世后,她的儿子迈克尔对于她遗书上所说的火葬和撒骨灰的做法感到难以理解,他完全无法认同母亲的想法。弗朗西斯卡的整个后半生都在怀念和铭记一个人,但迈克尔和卡洛琳兄妹俩对此毫无察觉,这些都可以说明弗朗西斯卡的精神世界一直都是很空虚的。就像罗伯特所说的,她不是一个一般的女人,她的精神世界是丰富的、活跃的。但家庭的羁绊、亲情的束缚,让她只能是一个平凡的家庭主妇,弗朗西斯卡的一生是带有悲剧色彩的一生。

同样的,罗伯特的人生也带有一定的悲剧性。他是一个反叛、随性不羁、无拘无束的人,他爱他身边的每一个人,但是这种爱是同一的,没有任何一个人值得他长久地停留。因此,在经历了世俗的婚姻生活后他无可避免地走向了离婚。他的妻子无法忍受他长期在外生活,而他也不堪束缚。这一段失败的婚姻让他明白了他与大众所认可的"男性"的差距,他甚至对美国的婚姻制度产生了深深的质疑。他继续在全球"流浪"的生活,和摄影、美丽的自然风光做伴。而在他痴迷的摄影事业上,也并不尽如人意——他想要出版自己的摄影集,却被数个出版商拒绝;而那份看起来风光无限的《国家地理》杂志的摄影师工作也限制了他的创作,更多的时候他只能记录。在被爱情的馅饼砸中后,女主人公弗朗西斯卡却因为种种原因不能和他一起离开。弗朗西斯卡对家庭的责任是两人无法相守的主要原因,那么其中又是否有她对罗伯特的质疑和不确信呢?从某些方面看来,弗朗西斯卡和罗伯特并不能完全理解对方。弗朗西斯卡虽然向往自由,但她还是希望有稳定的生活,有自己的家。因此,当她听到罗伯特描述自己的生活方式时,除了震惊之外还掺杂了一丝怀疑。另外,对于这个遨游于全世界的"浪子",她不确认自己是否能与他长久地生活在一起,两个人离别时那歇斯底里的一幕无疑是最好的证明。罗伯特的悲剧在于没有人能真正理解他的精神世界,他只能继续在这个不认同他,也不被他认同的世界中孤独地流浪,做一个精神上的"被放逐者"。

【结　语】

《廊桥遗梦》向观众讲述了一个情不知所起却一往情深的爱情故事,在那短短的4天中,男女主人公体会了人生中记忆最深刻的喜怒哀乐贪嗔痴。因为短,所以迎合了美国人"快"的文化心理;因为短,所以才显得弥足珍贵,让人念念不忘;因为短,所以余生的回忆把它酿成了一坛越陈越香的美酒,成为两人心头的白月光。

但是这一段爱情值得赞美、歌颂吗?答案无疑是否定的。无论它披上了多么华丽、多么合理的外衣,也无法改变它的本质——婚外情。弗朗西斯卡对自己烦闷、琐碎、一成不变的生活感到疲乏倦怠,见识广阔、风趣有礼的罗伯特激起了她心中的波澜。在丈夫和孩子都不在的情况下,在她深知自己无法割舍原有家庭的条件下,她依然完成了精神出轨和肉体出轨。这段违背道德的感情深深地伤害了许多人——她的丈夫,那个无趣却宽厚的老实人;还有她的孩子,遗书上的内容对迈克尔和卡洛琳兄妹俩来说都是震惊且难以接受的。同样的,罗伯特的行为也是难逃谴责的——他的放荡不羁,他的随性自由,他的不受束缚都不该是伤害一个家庭的借口。对于这段违背道德的爱情,导演的观点表达得含蓄而隐晦。在两人相遇的第一天,室外阳光明媚,室内灯火通明。而在之后的日子里,光线逐渐变暗。两人话别时,罗伯特的脸完全溶

进了黑暗中,最后的离别是在一个天色昏暗的大雨天。

电影开始时,一辆车从乡间小道上驶来,带起一片飞扬的尘土。迈克尔兄妹俩的到来在表明弗朗西斯卡去世的同时,也揭开了一段往事,是那条路和那辆车带来的故事。炎热而明媚的夏天,一辆车经过弯曲的小路驶向了弗朗西斯卡家的房子,之后它又载上这位好心的引路人驶向了诺曼斯桥,那条路和那辆车带来的是爱情。大雨滂沱的路上,两辆车载着3个人,短暂的相遇后又在十字交叉路口驶向不同的方向,那两辆车和那两条不同的道路带来的是痛苦的分离。电影的最后,在一条高低起伏的路上,一辆车平缓地行驶着,车后仍是一片扬尘,那条路和那辆车带来的是启示。

《廊桥遗梦》剧照(二)

人生是一条漫长的路,路上我们会看到不同的风景,会有各色各样的人与我们相遇又分离,会面临多个路口的抉择。在这条路上,我们一直在寻找自我的价值和心灵的归属。只要坚定自己的初衷,就不会因诱惑而迷失方向,驶入歧途。

(撰写:唐燕珍)

东邪西毒（1994）

【影片简介】

《东邪西毒》是由王家卫执导，张国荣、梁家辉、梁朝伟、张学友、林青霞、张曼玉、刘嘉玲、杨采妮等一批香港电影明星主演的武侠电影。影片改编自金庸的武侠小说《射雕英雄传》，由著名武打影星洪金宝担任动作指导，以"西毒"欧阳锋的人生经历为主线，讲述了他和"东邪"黄药师、"北丐"洪七公、慕容燕以及他大嫂等人的故事。《东邪西毒》于1994年9月17日在中国香港上映。1995年，影片获得了第1届香港电影评论学会最佳影片奖、最佳导演奖，第51届威尼斯国际影展最佳摄影奖，第14届香港电影金像奖的最佳摄影奖、最佳剪接奖、最佳美术指导奖，以及第31届台湾地区电影金马奖的最佳摄影和最佳剪辑奖。主演张国荣也凭借此片获得了第1届香港电影评论学会最佳男主角奖。《东邪西毒》自上映后推出了多个剪辑版本，分别有港版、台版、日版、法版和央视版。2009年，经过重新修复、剪辑的《东邪西毒：终极版》正式在中国内地上映。腾讯网的一篇影评《不可忘却的记忆——〈东邪西毒〉》评价道："喃喃呢语

《东邪西毒》海报

的人物，弥漫颓废凄绝气息的画面，一成不变的旁白，恍惚缥缈和神经质的强烈到无法抑制的个人风格。这些极具风格的特征，都是王家卫赖以成名的特色，在《东邪西毒》里都可以看得到，比方影片结尾处的打斗，本来拍摄时是极连贯很正常的，可是王家卫最终却搞成了怪异的风格。在这部电影里，有着太多的东西让人享受，每一句台词，每一个若无其事的动作，每一个恍惚的眼神，都足以使人迷离许久。王家卫借用了金庸作品里的几个名字，却创造了一个彻底另类的武侠世界。"

【剧情概述】

　　因为最爱的女人嫁给兄长成了自己的大嫂,欧阳锋离开了自己的家乡白驼山,来到了一片沙漠之中,开始了另一种生活。他在沙漠之中经营着一家旅店,给有需要复仇的人寻找杀手,以此赚钱谋生。每年惊蛰,欧阳锋的好友黄药师都会来沙漠之中找他喝酒。那年,黄药师带来了一坛酒,酒名叫做"醉生梦死",听说人只要喝了这酒,便能忘掉从前的一切,黄药师此次前来就是要与欧阳锋一同分享这坛酒。欧阳锋生性不爱这种古怪的东西,便没有喝这酒,而黄药师喝完之后果然失去了记忆。黄药师先是来到了好朋友的故乡,在好朋友成亲期间,他曾在此住过一段时间,但有一天好朋友离开了家,因为黄药师爱上这位朋友的妻子。朋友发誓如果再见到黄药师一定会杀了他,但他并没有杀此次前来的黄药师,因为他的眼睛已经快看不见了。失去记忆的黄药师在酒馆里看到与店家争执的慕容燕,便上前阻止,不想却被慕容燕拔剑一挥差点儿没命。原来黄药师曾与慕容燕在姑苏城外的桃花林一见如故,酒过三巡后,黄药师对女扮男装的慕容燕说,她要是有个妹妹自己一定会娶她。同样倾慕黄药师的慕容燕与他相约了双方见面的日子,在那天,慕容燕恢复了女妆在约定的地点苦苦等待,黄药师却没来。从此因爱生恨的慕容燕产生了精神分裂,将自己幻想成了一个男子,还幻想出了一个妹妹慕容嫣,一个身体在两种人格中不停地来回转换。在酒馆中见到了黄药师之后,慕容燕来找欧阳锋,希望他能帮助自己杀了黄药师。但很快慕容燕又换了女装变成了慕容嫣来找欧阳锋,出双倍价钱阻止他杀黄药师,并要他杀了慕容燕。欧阳锋就这样与慕容燕、慕容嫣这两种人格周旋,在慕容嫣将他当成黄药师问他到底最爱谁时,欧阳锋替黄药师回答最爱她。当晚,慕容燕把欧阳锋当成了黄药师与他亲近,而欧阳锋则想起了自己的大嫂……此后,江湖上出现了一个奇怪的剑客,喜爱与自己在水中的倒影练剑,她就是慕容燕,而此时她的名字已经变成了"独孤求败"。

　　夏至时分,又有一个女人来找欧阳锋,她的弟弟因为得罪了太尉府的刀客而遭杀害,她带了一篮鸡蛋和一头驴求欧阳锋替她报仇,欧阳锋却嫌她东西不值钱而拒绝了她。那女人每日挎着篮子牵着驴在欧阳锋的旅店坡下等待他改变心意。望着坡下的这个女人,欧阳锋又想起了自己的大嫂……不久,黄药师从前的朋友盲武士来到了欧阳锋所在的地方,希望他给自己一份差事弄几个钱。附近的村民怕之前受挫的马贼来这里复仇时祸及自己,就出钱找人杀死马贼,欧阳锋把这件差事交给了盲武士。盲武士在这里挑战了一名快刀客,并将其杀死,却在和马贼的厮杀中,因寡不敌众而被一名左手使刀的人杀死了。

　　节气到了白露,洪七来到了欧阳锋这里。欧阳锋替洪七揽下了盲武士未完成的差事,并带他看了盲武士的尸首,提醒他要注意一个左手使刀的人。洪七凭借一把快刀杀光了马贼,还以一枚鸡蛋的代价帮助那名一直在旅店坡下等待的女子杀死了太尉府的刀客,却在这次厮杀中失去一根手指。失去手指的洪七从此不能再用刀了,但他还是带着前来寻找他的妻子一起闯荡江湖。

　　翌年立春,欧阳锋来到了盲武士的家乡,他这才发现这里并没有桃花,所谓桃花只不过是盲武士妻子的名字。他也这才明白了为什么黄药师每年都要来看他一次,原来黄药师同时也暗恋着他的大嫂,大嫂希望打听到欧阳锋的消息,黄药师借探望欧阳锋之际也可以每年见她一次。大嫂在两年前病死了,临死前将那坛"醉生梦死"酒给黄药师,要他带给欧阳锋。之所以要

说喝了这酒就会失去记忆,是要欧阳锋喝了之后时时检验是否失忆,于是便能时时想起她来。

欧阳锋接到家乡来的信,信里告知他大嫂已死,他知道那一年的惊蛰那天黄药师是不会再来了,但他依旧在那里等待着……

《东邪西毒》剧照(一)

【要点评析】

一、演员演技

《东邪西毒》的演员阵容十分强大,参与演出的几乎全是当时香港最优秀的演员。在影片中,主要演员都展现了自己的特色。

张国荣在之前的演艺生涯中几乎都是以英俊小生的形象出现的,但在《东邪西毒》中他却一改往日形象,成了在沙漠中饱经风霜的欧阳锋。由于在影片结构上欧阳锋更多的是一个他人故事的见证者、讲述者,因此对于张国荣来说,其演技并没有太大的发挥空间,但外部的限制并没有束缚住张国荣对人物内心的把握。影片中的欧阳锋之所以离开白驼山来到沙漠,是因他受了情伤,而造成情伤的根本原因在于他性格中的孤傲。受伤后的欧阳锋孤独感更深,傲气也更甚,因此对什么事都以一种"置身事外"的态度去应付,从不卷入他人的情感、恩怨纠缠之中。张国荣主要是通过眼神、语气来表现出欧阳锋的这一性格特点的。不管是跟前来寻找杀手的主顾还是和朋友讲话,他的眼神总带有一种一本正经嘲弄的意味,其语气在不经意中也透露着试探与讥讽。但是这种"一本正经的不认真"只是欧阳锋对真实自我的逃避,张国荣在少数的几个镜头中还是表现出了欧阳锋内心最深层的情感波澜。当望着失忆的黄药师骑马离去,他的眼神中有一份淡淡的悲哀,这悲哀既为朋友,也为他自己;当慕容燕将欧阳锋当成黄药师而从背后抚摸着他时,欧阳锋想起了自己和大嫂的往事,此时的他双眼微闭、眉头微皱,仿佛是在隐忍着内心喷薄而出的痛苦;而在片头欧阳锋和黄药师决斗的场景中,他的眼神不悲不喜,大有大彻大悟的感觉。在这部武侠片中,张国荣虽没能表现"侠"的一面,却将"情"对侠的煎熬表现得淋漓尽致。

林青霞在影片中既可说是饰演了一个角色,也可说是饰演了三个角色,分别是慕容燕、慕

容嫣和"独孤求败"。她的首次出场就十分令人震撼,当她饰演的慕容燕在酒馆受了冒犯,林青霞斜视的眼神、冷峻的表情、冰冷的语气,其寒厉之气比其剑气更令人胆寒。而当黄药师将慕容燕拔出的剑推入剑鞘时,林青霞的表情先是如之前一般的冰冷,但眼中的怒气远比之前更甚,拔剑一刻的表情终于抑制不住仇恨,但出剑后眼中又出现了恍惚的神色。前后的对比将慕容燕对黄药师因爱生恨的复杂情感一泄而出,而带有神经质的语气也为之后影片表现慕容燕的精神分裂做了铺垫。在影片表现慕容嫣当年恢复女装来到约定地点的那一幕中,林青霞将一个痴情女子等待情郎时焦急、埋怨、失望、痛苦的情感演得惟妙惟肖,同时又进一步表现了人物神经质的一面。慕容燕、慕容嫣的双重人格在欧阳锋面前的同时出现,是林青霞的表演在影片中的高潮:慕容嫣、慕容燕是这一女子对黄药师既爱又恨心理所表现出的双面人格,一个爱中带着怨气,一个恨中又有依恋,在这两种反差巨大的人格中来回摇摆,对演员而言是一个不小的考验,但林青霞完美地完成了这一挑战,使得慕容燕成了影片中令人印象最深刻的人物。最终,慕容燕成了"独孤求败",林青霞也在两种人格中解脱出来,将一个彻底绝望、近乎疯狂的全新形象呈现在了观众眼前。

梁家辉和张学友的形象本身就很贴合人物的需要:梁家辉的脸上总是自带着一种微微的笑容,很是符合黄药师天生吸引人的风流浪子形象;而张学友每次出演古装剧都带着一丝喜感,这也正暗合了洪七身上的喜剧元素。其他演员比如梁朝伟、刘嘉玲、张曼玉等人也为影片贡献了绝佳的演技。

可以说,除了独特的叙事方式之外,这一批优秀演员的独到表演也是成就《东邪西毒》的关键之一。

《东邪西毒》剧照(二)

二、故事品鉴

1

《东邪西毒》粗看上去是以欧阳锋所见到的每个人分别为主角的故事的排列,各个故事里的人物互相交叉,每个人都在别人的故事里扮演着配角。但如果回过头再看上个一两遍影片,或者看过影片后仔细地回味一下,就会发现其中大有玄机,《东邪西毒》并非一群互有交集之人

故事的简单排列，而是有着一种复式的循环结构。

　　这个循环结构首先是在时间上，影片在开始一段故事前总会标明一个节气。时间从一年中的惊蛰到夏至，从夏至又到了白露，接着似乎是又到了第二年的立春。寒来暑往，年复一年，24个节气每年都要循环一遍，从头一年的惊蛰到第二年的立春再平常不过了。但是片尾立春后的某日，欧阳锋与一位寻找杀手的主顾在交谈，这交谈的场景早在片头惊蛰之前的某日就出现过，不管是环境还是表情、台词，都完全一样。影片在这一时间节点上开始，也在这一节点上结束。明明是第二年的立春，却又回到了头一年的惊蛰。本应是线性的时间也在这一节点上完成了对接，形成了一个循环。

　　除了时间上的这一循环结构，在人物的关系上也存在着一个圆环。慕容燕与桃花爱恋着黄药师，黄药师却又暗恋着欧阳锋的大嫂，大嫂日夜思念着欧阳锋，欧阳锋离开了家乡逃避着大嫂，最后又在慕容燕和桃花的身上看到了大嫂的影子，人物之间的情感纠葛也在此形成一个闭环。但是，这个循环结构上的每一个环节并不是如时间的循环结构那样是单向度的，而是双向的，只不过每个环节在两个方向上表现力度的侧重有所不同。于是，每个人都不只与一前一后的两个人产生关系，而是与其他每个人都有了联系。同时，这个情感的循环结构上又牵涉到了其他相关的人，发散出了更多的情感联系。比如黄药师与桃花牵涉到了桃花的丈夫、黄药师的朋友盲武士，盲武士在欧阳锋处又接触到了替弟弟报仇的村姑，村姑最后又与洪七产生了联系……影片中出现的所有有名有姓的人之间的关系都有迹可循，人物间这种复杂的联系织成了一张关系网。

　　在这张盘根错节的关系网络上，人与人之间形成了鲜明的对照。

　　欧阳锋与洪七不同。欧阳锋在经过了情感的波折后对孤独有了不自觉的迷恋，这使他有了一种居高临下、傲视一切的视角，他视他人的仇恨、苦难、情感的纠缠为人生常态，从不使自己卷入他人的旋涡中去。受过情伤的他深深知道，要想免受感情的伤害，唯有自己不动感情。因此他在面对提着一篮子鸡蛋、牵着一头驴向他苦苦哀求的村姑时心里计较的只有利益的得失，他不愿主动去品尝村姑心里的悲苦。他回避着失落的痛苦，因而也抑制了对人生的希望。而洪七却率真、实在，他想的没有那么多，他可以为一枚鸡蛋替人报仇，哪怕失去一根手指；他也可以带着老婆闯荡江湖，虽然他也曾担心受人嘲笑。洪七的心中充满了希望，因此他珍惜每一枚钱币，因此即使失去了一根手指不再能使刀，他也幻想着成为一个九指英雄。

　　慕容燕和大嫂不同。慕容燕对黄药师因爱生恨，她敢爱敢恨，她的爱与恨都是最彻底的，因此才会分裂出两种对立的极端人格。她的恨有多重，她的爱也就有多深。对于爱情，她反复追问，问别人也问自己。当欧阳锋被她当作黄药师追问时，欧阳锋替黄药师回答说最喜欢的"就是你啊"。她于是得到了一点儿解脱，从此对着水中的倒影练剑，要除去心魔。而大嫂却更多地将男女之爱当成了一场博弈，面对孤高自傲的欧阳锋，她放不下身段，非要让欧阳锋向她低头不可。因为欧阳锋对她开不了口说那句"我爱你"，她便以让他得不到自己作为报复。直到最后，她却打算用一坛"醉生梦死"酒来让欧阳锋永远记住自己，因为美人迟暮的她最终明白了，在这场感情博弈中双方都成了输家。

　　欧阳锋与黄药师更是不同。黄药师虽然是一名风流剑客，在多个女人之间徘徊，但他实实在在地爱过，因此他也才能在喝过"醉生梦死"酒之后坦然地放下过往。而欧阳锋与大嫂一样，虽然内心无比渴望着爱，却又害怕受伤，不肯跨出第一步。到头来情伤难免，情罪也难逃，虽然

伪装自己、麻痹自己、"醉生梦死",内心深处却依旧抛舍不下。

虽然影片中每个人处理情感的方式各有不同,但在这个复式的循环结构中都难逃命运的主宰。情感的循环结构让每个在此链条上的人都受着煎熬,黄药师忘了,盲武士和大嫂死了,洪七走了……圆环似乎已经断了,但时间也有一个循环,它重新回到了起点。影片中多次以画外音来读出皇历和命书上对某天或某人的预言,就是在暗示着命运对人的宰制。也许重回起点后第二次来过就会有所不同,但谁说重新选择就一定不会受伤呢?

2

除了巧妙、复杂的叙事技巧外,影片的美术设计也有其独到之处。不管是色彩、画面还是光影效果,都给了观众一种与观看其他电影迥然相异的体验。在色彩的处理上,影片取消了具体事物本来的色彩,而是赋予了整个环境同一个色调,对具象进行了意象化的重构。影片的主色调是黄色,这一方面是因为故事的场景主要是在沙漠之中,另一方面整个画面笼罩在灰黄色之中,这能给人以一种历史的厚重感、怀旧感、沧桑感,切合了古装武侠的题材。在慕容燕着女装来到约定的地点等待黄药师的那一场景中,在地面的黄色之外又加上了树叶浓重的绿色,在呼呼的风声之中两种颜色的对比显得诡异、恐怖,这也正暗示了慕容燕的两种矛盾的人格在这一刻彻底分化。当慕容燕一个人站在欧阳锋面前,却用两种人格与他对话时,欧阳锋屋中的鸟笼在风的吹动下不停地旋转,屋外昏黄的阳光透过鸟笼的缝隙投射在慕容燕的脸上。鸟笼一方面象征慕容燕为情所困的境地,另一方面,它的不停旋转也正是慕容燕在两种人格间来回摇摆、穿梭的写照。同时,光线透过鸟笼投射在慕容燕脸上星星点点不停跳动的光斑,也制造出了一种眩晕的感觉,观众在这种感觉中能更深地体味到这一为了爱情而精神错乱的女子的痛楚。

《东邪西毒》剧照(三)

【结　语】

《东邪西毒》通过对金庸武侠小说的改编,讲了自己想要讲的故事。名字是武侠小说中的名字,人却不再是小说中的人。片段式的叙事模式是王家卫形成的独有风格,但该影片并非片段的集合,片段与片段间大有玄机。王家卫就像一个钓鱼人,这些片段是鱼线上的浮标,线却不容易看到,好的钓鱼人知道怎样调节浮标,而观众只有找到了门道,才知道有那根线的存在。

《东邪西毒》中有痴男,有怨女,男女间的故事永远也讲不完,但故事的类型就那么几个,有圆满,有背叛,有三角恋,有因爱生恨……影片几乎涵盖了所有的类型。观众在每个人的故事中分别寻找着自己的位置,在人物身上看到了自己,也用自己的同理心体味着片中人物心中的酸甜苦辣。王家卫对情的把握是深刻的,情是他鱼钩上的诱饵,芸芸众生有几人能抵挡情的诱惑呢?

(撰写:严佳炜)

辛德勒的名单(1993)

【影片简介】

《辛德勒的名单》改编自澳大利亚小说家托马斯·肯尼利的同名小说,导演是美籍犹太裔人——史蒂文·斯皮尔伯格。除了《辛德勒的名单》外,他的代表作品还有《夺宝奇兵》《外星人 E.T.》《侏罗纪公园》《拯救大兵瑞恩》《头号玩家》等。在这部长达3个多小时的黑白电影中,导演向我们阐述了"战争中最光辉的人性"。

影片于1993年11月30日在美国华盛顿点映,1993年12月15日在美国正式上映。此后电影先后在加拿大、澳大利亚、英国、阿根廷、秘鲁等多个国家和地区上映,创下全球票房3.21亿美元的好成绩。

《辛德勒的名单》主要讲述了德国人奥斯卡·辛德勒在纳粹党对犹太民族进行毫无人性的种族灭绝期间,想方设法救下1 000余名犹太人的惊人善举。主人公奥斯卡·辛德勒由北爱尔兰演员连

《辛德勒的名单》海报

姆·尼森饰演,其余重要参演人员还有本·金斯利、拉尔夫·费因斯、艾伯丝·戴维兹、卡罗琳·古多尔、乔纳森·萨加尔等。

作为一部以第二次世界大战为故事背景的史诗级巨制片,导演斯皮尔伯格在拍摄前做了10年事无巨细的准备工作。他不仅找到了当年集中营中的生还者担任电影的副导演,还邀请了因辛德勒而幸存的犹太人后裔作为电影顾问。为了还原影片的真实感,电影放弃了惯用的特技效果,创新性地采用了纪录片的拍摄方式。在126个电影角色和30 000余名临时演员的共同努力下,电影最终呈现为时长195分钟的黑白片。

这部电影上映后,导演斯皮尔伯格收获了如潮好评。1994年,《辛德勒的名单》荣获第66届奥斯卡金像奖的最佳电影奖、最佳导演奖、最佳编剧奖、最佳摄影奖、最佳艺术指导奖、最佳配乐奖和最佳剪辑奖。同年,《辛德勒的名单》还获得了第51届金球奖的最佳电影奖、最佳导演奖、最佳编剧奖。此外,该影片还收获了第47届英国学院奖的最佳电影奖、最佳编剧奖、最佳男配角奖等。

在2013年8月12日的《光明日报》上有一篇题为《评〈辛德勒的名单〉:人性与浩劫的斗争》的影评,作者李洋认为:"影片最精彩的地方是'强大的恶'与'脆弱的善'之间的对比,在辛德勒内心世界发生的小小的人性斗争,最终战胜了这场巨大的浩劫。那个穿红衣的小女孩,把这场惊心动魄的战斗呈现出来,辛德勒每一次对她的注视,都更坚定了信念。她象征着无辜而脆弱的生命,也象征着战胜邪恶的勇气与力量,所以是影片中唯一的色彩。"

《辛德勒的名单》剧照

【剧情概述】

1939年9月,德军以闪电战入侵波兰。纳粹党要求波兰境内的所有犹太籍人士到指定的城市登记入册,每天都会有众多犹太人从四面八方聚集到克拉科夫这座城市。而在这些人中又选出了24名犹太人组成临时委员会,他们的职责就是帮助无数被迫来到这座城市的犹太人解决衣食住行、劳务分配等问题。为了避免被德军的卡车送走,犹太人必须证明自己具备从事工业生产的重要技能,否则就无法获得蓝卡,文学艺术等"无用的技能"被审核者嗤之以鼻。

电影的主人公——德国企业家奥斯卡·辛德勒英俊潇洒,八面玲珑,处事圆滑老成。他利用自己高超的交际能力周旋于纳粹高级军官之中,他在战争这一特殊的时期发现了商机。在犹太人伊扎克·斯泰恩的帮助和运营下,成功将一个经营不景气的搪瓷厂变为军需供应品工厂,大发战争财。为了减少工厂支出,辛德勒雇用了大量廉价的犹太族劳动力,而这些犹太人也因此得到了庇佑,免于被屠戮。

1943年3月13日,纳粹党对波兰南部最大的工业城市克拉科夫的犹太人进行了惨绝人寰

的大屠杀。在一片枪响和追赶声中,克拉科夫城一片腥风血雨,就像人间地狱。骑在马背上的辛德勒俯瞰这一幕幕鲜血与死亡,杀戮与丑恶,卑微与狂妄,他感到触目惊心。人群中那一抹醒目的红——一名红衣女孩,蕴含着生机和希望,但她始终被绝望和死亡包围着,她迈出的每一步,每一次转身都牵动着辛德勒的心。

在这次惨无人道的大屠杀后,在目睹了红衣女孩躺在前往焚化炉的焚化车上后,在看到焚化尸体的灰烬让天空下起了"黑雪"后,辛德勒付出了更多的金钱、更多的心思,也冒着更大的风险庇护犹太人。一位女士请求辛德勒救出自己身在集中营的父母,辛德勒认为这是一件荒唐且令人气愤的事。但在气恼和抱怨之后,他还是实现了她的愿望。工厂后期转入军火弹药生产,会计师斯泰恩告诉辛德勒工厂无法制造合格的产品,辛德勒对此不仅毫不着急,甚至为之欣喜,因为他并不希望自己生产出来的东西让更多的人失去生命。为了应付纳粹军官,保护犹太工人的生命安全,他还花费了大量金钱来贿赂德国官员和购买合格的军火产品。

辛德勒还跟纳粹军官进行交易,以倾家荡产的代价书写了一份挽救无数人生命的名单。在他的再三周旋之下,那辆本已驶入奥斯维辛集中营的火车又从这个恶魔之窟载着无数鲜活的生命驶出了。他对斯泰恩的维护,对生日会上的犹太女孩的一视同仁,对海伦的关怀……这点点滴滴的温暖给身处无垠黑暗中的犹太人以光明和慰藉。

最终,德国无条件投降,战争结束。辛德勒召集全厂工人郑重地告诉他们,过了12点之后他们就可以去找寻自己的亲人朋友了,虽然希望渺茫。他告诫驻守工厂的德军士兵放下手中的武器,停止杀戮,更多的鲜血只会让他们无颜面对家人。在一阵静默后,士兵们一个个转身离去。之后,在辛德勒的提议之下,全体工人为战争中的无辜牺牲者默哀3分钟。在离开之前,辛德勒还细心地嘱咐斯泰恩把工厂里的物资分给每一个工人。为了感谢他的恩情,一名工人取出了自己的金牙,大家把它做成了一枚戒指,上面刻着一句希伯来经文:凡救一命,即救全世界。

临行前,大家将证明辛德勒并非罪犯的联名信及金戒指送给了他,辛德勒激动得掩面而泣、涕泗横流。面对难以自持的辛德勒,斯泰恩恳切而真诚地说:"1 100名犹太人因你幸免于难,他们的后代也将永世铭记。"辛德勒却因自己没能拯救更多人的性命而心怀愧疚:"如果我的生活不那么奢侈,我可以再多救些人,如果我再多赚点钱……我太荒唐挥霍了……"强烈的震撼和铺天盖地而来的自责让他激动得伏在了会计师的肩上,工人们纷纷上前抱住了这个一次次将他们从死神手中抢回来的人。辛德勒离开了,他的身后是工人们充满祝福和敬意的目光……

【要点评析】

一、人物形象

电影的主人公奥斯卡·辛德勒给观众的最初印象就像是一个游戏人间的浪荡子。他的交际手段十分高明,为了快速与德国军官建立熟稔的关系,他在众多官员、军人聚会的餐厅以送酒的方式先激发起他人对自己的好奇心,接着再依靠他那卓绝的领导力和高超的应酬能力,迅速与餐厅中的人打成一片。他也十分好色,在餐厅中他频频向一位漂亮的女士暗送秋波。在

招录打字技术员时,他对外貌姣好的女员工露出春风满面的笑容,对长相平庸的女职员则面带十二分不满。虽然已经有家庭,但他身边也常有情人做伴。他对生活品质的要求也很高,电影开头一系列快速切换的特写镜头着重刻画了辛德勒的日常穿戴与空间陈设,领带、领章、手帕、手表等细节既表明了他的上流社会地位,也体现了他谨慎细致的性格特点。

作为一名金钱至上的投机者,在第二次世界大战欧洲战场的起点——波兰战役这一特殊的历史节点上,辛德勒看到的是无限的商机。因此,他一方面笼络德国军官,一方面找到曾经做过会计师的犹太人伊扎克·斯泰恩,并大量招募廉价的犹太劳动力,使自己的工厂经营得风生水起。

但战时的日子是不可能永远这般平淡宁静的,一场大屠杀不仅打破了他的发财梦,也让他看到了被战魔控制的德国军人的凶恶、残暴、冷血。那凄切的求助,那喷射的鲜血,那颓然倒下的身影,让他明白了生命的脆弱和可贵。人群中突然出现的那一抹小小的却又无比夺目的红给他黯然的心注入了一丝希望,他的目光紧紧地追随着她,他迫切地希望她能平安,但这只是不切实际的奢望。在这之后,辛德勒实现了他的第一次转变,他开始真心地付出行动,散布钱财以求得工厂中的犹太工人的平安。

在辛德勒的生日聚会上,无数高官、上流人士前来为他庆贺,犹太工人们也派出一名姑娘和一位女孩为他送来了蛋糕,辛德勒像亲吻在场的每一位女士一样亲吻了这位犹太女孩,而这一举动却遭到了所有德国人的侧目,甚至为他招来了祸患。盖世太保以此为由逮捕了辛德勒,理由是违反了种族法则。之后,在戈斯的游说和金钱的贿赂下,这一问题才得以解决。在一场突袭的身体检查中,犹太人被关进了烈日烘烤下的闷罐车,辛德勒以戏耍为由,向闷罐车内喷洒水柱,缓解了车中人的口渴、酷热。诸如此类的情节都体现了辛德勒的良善、悲悯之心。

在距大屠杀一年之后,因堆积的犹太人的尸体过多,戈斯收到上级命令将之前埋葬的尸体送往焚化。辛德勒从车上下来,看到了因焚化尸体而形成的"漫天飞雪",他的眼中露出了难言的光芒。站在焚化场的附近,看着来来往往的运送尸体的车辆,辛德勒发现了昔日那一抹闪亮夺目的鲜红变成了晦暗无光的深红,他的内心再次深深地受到了震动。

之后的一系列拯救措施,表现了辛德勒极大的奉献精神和极果断的行动力——收买各级军官,以生产军火为由向德军大量购买犹太工人,说服戈斯放弃海伦,千方百计地从奥斯维辛集中营中抢救回了整整一火车的工人……

在救赎犹太人的过程中,辛德勒自身的思想也有了极大的转变,他成为了一个真正的"好人"。因此,在战争结束后,面对全场工人的感谢和敬意,他并不觉得骄傲,反而更自责、内疚,他忏悔自己过去奢华而糜烂的生活,他自觉愧对那些无辜的牺牲者。

除了主人公辛德勒外,电影还着重塑造了德国军官阿莫·戈斯这一人物形象。如果说辛德勒代表的是生机和温暖,那么戈斯则象征着死亡和痛苦。面对生命的逝去,他不仅不感到悲伤,反而以此为乐,为此振奋。犹太人在他面前甚至比不上一件物品,难以计数的杀戮让他在处决犹太人时麻木随意得如同喝水吃饭,电影中有几处重点刻画了这一特点。

一天清晨,犹太人集合点名时,戈斯在阳台上抽烟。当他们解散时,戈斯拿起了一旁的枪。一生枪响过后,一个犹太女人猛地倒了下去,四周响起一片惊恐的呼声。又一声枪响,一个坐在一旁休息的男人再也没能站起来……两枪之后,他悠游自在地回到了房间,杀人仿佛只是他的娱乐项目之一。

但戈斯并不是一个纯粹的恶人，他的性格具有一定的复杂性。他放过了那个将他昂贵的马鞍摔在地上的男孩子，宽容了在工作时抽烟的女工，这是他在辛德勒的劝说下的为数不多的善的表现。电影中有一段意味深长的情节，对无法去除他浴缸上的污渍的男孩，戈斯对他用肥皂而不是卤水清洗的行为感到很生气。而片刻的气恼过后，他居然说出了："算了，你走吧，我饶恕你。"男孩战战兢兢地离开了，镜头转回来，戈斯对着镜子说："我饶恕你。"而镜头再一转，男孩的身后不远处响起了枪响，惊吓之后男孩继续往前走，随后他的身旁又飞过一颗子弹。而奇怪的是，在下一个镜头中，男孩已经倒在了血泊中。戈斯并不是一个犹疑不定、优柔寡断的人，他如果决定了要让男孩死，没必要这样出尔反尔、再三戏弄。那到底是出于什么原因，让他在饶恕男孩之后，又数次朝男孩身后开枪，并最终置男孩于死地呢？这是戈斯性格复杂的体现之一，值得观众的深思。

戈斯性格复杂的另一显著表现是他对海伦的感情。因为海伦美丽的外貌，戈斯将她选为家中的仆人。渐渐地，他对她产生了情愫。在辛德勒举行生日聚会时，戈斯来到海伦所在的地下室，他试图像一个普通的男子一样吐露他的心声，他对海伦表白，温柔地抚摸她。而在他即将亲吻她时，他却突然说："不，你休想这样轻易迷惑我……"随后，戈斯暴躁地将海伦扇倒在地，对她进行了残暴的毒打。而在辛德勒提出将海伦送走时，戈斯却立即拒绝了。他清楚对于海伦来说，最好的安排是离开或死去，但他仍幻想着将她带回维也纳。在被辛德勒点醒后，他提出用高昂的金钱来换取海伦的自由。这时，他性格中对纳粹的绝对服从、贪婪和自私又占了上风。毕竟当时法律有明确规定：与犹太人恋爱会受到刑罚。

戈斯在战后被处以绞刑前的最后一句话仍是他一直信仰的"希特勒万岁"，从这一细节中不难看出他受纳粹的荼毒有多深。善是他所剩不多的本性，恶则是他多年所受的熏陶和浸染。在这两者之间，他有时也会被拉扯而感到迷茫，这是促使他复杂性格形成的重要因素之一。

二、故事品鉴

《辛德勒的名单》是一部史诗级的影片，这不仅体现在它的宏大背景、主题思想上，还表现在它的前期准备、拍摄手法、剪辑、配乐等方面。电影共有近1 800个镜头，数百场景，数万名演员。拍摄地点除奥斯维辛集中营外，均在真实地点拍摄，影片中的孩子也都是辛德勒救助的犹太后裔。

为了增加电影的真实感，也为了再现这段史实的沉重窒息感，《辛德勒的名单》采用了黑白片的形式。这就要求电影的服饰选择、光影调节、美术设计等必须达到更高的标准，以满足清晰、准确地向观众传达电影语言的要求。但《辛德勒的名单》并非自始至终都只有黑白两色，片中4次出现的彩色都体现了导演斯皮尔伯格非凡的艺术水准。第一次，影片开始时，一个犹太家庭围着桌上的蜡烛做祷告，光线虽然很昏暗但仍是彩色的。随着蜡烛逐渐熄灭，只剩下火焰是有颜色的。烛火完全燃尽后整个画面归于黑白两色，这象征着犹太人民苦难的开始。第二次，一个犹太小女孩身穿红色连衣裙，茫然无措地走在混乱血腥的大屠杀街道上。她的处境代表的是整个犹太民族的处境——被围困，被拘禁，被迫害。红色既是生机，是活力，是希望，也是恐惧，是鲜血，是死亡。巧妙的是，在红衣女孩藏起来之后，导演没有直接用镜头告诉观众她在这场大屠杀中的命运，于是便有了第三次色彩的出场。依然是红色，但这时的红色却是尸体的颜色，也暗示犹太族即将面临灭族的危险。更难能可贵的是，导演将这两次红色的出现与主

人公辛德勒的思想转变进行了完美的衔接，使这两抹红色成了电影的点睛之笔。第四次，片尾中，面对镜头手挽手向前走的犹太人由黑白变成了彩色，全片第一次大面积地出现明丽的颜色，这寓意和平岁月的美好和犹太人的苦尽甘来。随后祭奠辛德勒的镜头也是彩色画面，电影在这明亮缤纷的色彩中走向尾声。以彩色结束的设计让电影的压抑凝重感得到了有效缓解，也有助于减轻观众沉重伤悲的观影体验。

游刃有余地使用蒙太奇手法也是该影片的一大特色。电影开始时，由蜡烛燃尽后升起的袅袅轻烟的镜头转到烟囱中滚滚浓烟的镜头采用的是相似蒙太奇。表现辛德勒与德国军官交好运用了杂耍蒙太奇，导演将几人在餐厅初识的镜头、欣赏舞女跳舞的镜头、宴饮玩乐的镜头、拍照纪念镜头等数个镜头组合起来，简洁利落地向观众展现了这个漫长的过程。在叙述斯泰恩通过伪造文书帮助文学家取得蓝卡时使用的也是杂耍蒙太奇，导演对镜头内容的精准把控是这一手法取得成功的关键。此外还有对比蒙太奇的运用，把犹太人被迫离开自己的房子聚居到破旧狭小的社区的镜头，与辛德勒兴高采烈地入住犹太人的房子的镜头做对比，更突出了犹太人背井离乡的屈辱感和任人鱼肉的凄凉处境。交叉蒙太奇在电影中也出现了多次，如辛德勒生日聚会时的欢乐场景、戈斯与海伦相处的场景和工厂中一对犹太新人结婚的场景的来回切换。楼上生日聚会的欢乐气氛渐浓，工厂中新人的脸上露出了幸福的微笑，地下室

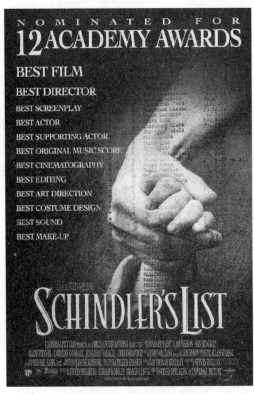

《辛德勒的名单》获得的提名奖项

中的海伦却诚惶诚恐、胆战心惊。生日会上大家为美妙的歌声鼓掌，新人为迎接新生活踩碎灯泡，戈斯却重重地扇了海伦一巴掌。相似的击打动作，对比之下却无比讽刺。在聚会上辛德勒温柔地亲吻与会的女士时，在工厂中新人接受大家祝福的亲吻时，地下室中海伦却被打得遍体鳞伤。导演将镜头在同一时间的三个场景来回切换，更凸显了海伦的不幸和悲惨。戈斯对海伦的暴力和辛德勒平等对待犹太女孩的对照，则突出了辛德勒的和善、仁爱。

【结　语】

《辛德勒的名单》无疑是一部优秀而伟大的黑白电影，导演借主人公辛德勒的眼睛再现了那段不堪回首的历史，让我们直面战争，反思战争。

战争无疑是罪恶的、血腥的、不留情面的，它摧毁了无数人的家园，扭曲了人的情感，还几乎灭亡了一个民族。在这部电影中，战争带来了两个极端——德国军人的极端残暴和犹太人的极端弱小。一方是德军的肆意凌辱、任意屠杀；另一方是犹太人的忍辱负重、委曲求全，时刻提防着头顶上的刀掉落下来。

而在这样的至暗时刻,总有一些光芒——人性中的善让人感到温暖,让人心存希望。斯泰恩在确保自身安全之后,立即付出行动保护族人;小男孩为了维护女孩,设法引开了德军并将母女二人带到了安全的地方;在奥斯维辛集中营中,大家虽然都很害怕,但依旧彼此相互扶持。而电影的主人公辛德勒无疑是最能体现这一点的,为了保护工厂里的犹太工人,他上下打点关系,贿赂各级军官,想方设法在各方周旋,甚至不惜散尽家财……在他的不懈努力下,数以千计的犹太人才能得以保存。

有趣的是,辛德勒并不是以"老好人"的形象出场的,导演借此想要表达的是人性的复杂。一个人,一个怎样的人,才会不顾自己的事业、自己的财产、自己的生命去拯救一群和自己没有任何关系的人呢?因此,辛德勒的种种牺牲是需要一个契机的。在冷酷的战争,在无情的杀戮,在无休止的死亡中辛德勒发现了契机,他进而成了无数犹太人的"救世主"。"至善"的辛德勒与"至恶"的戈斯是一对朋友,这也是电影中值得深思的一个设定。辛德勒的身上有善,也有恶,最后其善的一面盖住了恶的一面,因此,他成了辛德勒;而戈斯身上的善被恶包裹着,所以他只能是戈斯。善与恶,不仅仅是对立的,而且是相邻的。

一段残酷的史实,一个被所有犹太人铭记的名字,一份生命之书,一位杰出的导演,一群人的努力,最终成就了这部无色胜有色的电影——《辛德勒的名单》。

(撰写:唐燕珍)

不可饶恕(1992)

【影片简介】

《不可饶恕》是由克林特·伊斯特伍德执导的一部美国西部片。影片由大卫·韦伯·皮普尔斯编剧,克林特·伊斯特伍德、吉恩·哈克曼、摩根·弗里曼主演,讲述了一个金盆洗手11年的西部杀手迫于生计在一个年轻杀手的鼓动下重操旧业谋取巨额赏金并最终带一双儿女前往旧金山经商致富的故事。影片于1992年8月2日在美国上映。1993年,《不可饶恕》一举拿下了第65届奥斯卡金像奖的四项大奖,包括最佳影片奖、最佳男配角奖、最佳导演奖和最佳电影剪辑奖,同时还获得了该奖的五项提名,成为当年奥斯卡的最大赢家。除了在奥斯卡金像奖上收获满满,影片还获得了第50届美国金球奖的最佳导演奖、最佳男配角奖和两项提名,名噪一时。《帝国》杂志评价《不可饶恕》为"最后一部伟大的西部片,并将永远不可超越"。

《不可饶恕》海报

【剧情概述】

某个雨夜,在美国西部堪萨斯州的大威士忌镇上,两个牛仔在一间酒馆里喝醉了之后发酒疯用刀严重地伤害了酒馆里的一个妓女黛利拉。酒馆老板"瘦皮猴"拔枪制止了牛仔的暴行,在将两人捆绑起来之后派人叫来小镇的坏蛋警长"小比尔"达格特等候其发落。妓女中的大姐大艾莉丝要求将两个牛仔吊死,达格特却决定用皮鞭抽他们一顿,并要求两人在秋天到来前从农场里牵七匹马给"瘦皮猴"作为赔偿。艾莉丝不满意这一处理方式,和达格特吵了起来,却被"瘦皮猴"止住了。妓女们私下里开了个小型会议,决定一起将自己的私房钱凑满1 000美元作为取两个牛仔性命的悬赏。

威廉·莫尼曾是一个嗜酒如命、杀人如麻的杀手,抢劫火车、枪杀治安官,臭名远扬又令人闻风丧胆,但他美丽的妻子克劳迪娅彻底改变了他。为了妻子和一双儿女,莫尼戒了酒,也放下了枪,过上了普通人的生活。可不久之后克劳迪娅就病故了,莫尼无比悲痛地埋葬了妻子,独自带着一对儿女过着农民般的日子。

一天,莫尼正在与年幼的儿子在猪圈里隔离几头害了热病的猪,一个年轻人骑马来到了他的屋前。莫尼以为这个不速之客是前来寻仇的昔日仇家,便否认了自己的身份。莫尼很快就弄清了年轻人的身份,原来他是莫尼的老友皮特·瑟豪的侄子。年轻人自称是"斯科菲尔德小子",此次前来是邀请莫尼与他搭伴,一起赚取大威士忌镇上妓女们的1 000美元赏金。看着眼前年幼的一双子女,莫尼拒绝了"斯科菲尔德小子"。但"斯科菲尔德小子"表示希望莫尼不要将消息透露给别人,以免被人分一杯羹,并表示若莫尼改变心意可以随时去找他。

两个牛仔如期带着马匹交付给了"瘦皮猴",其中本无过错的那个牛仔还多带了一匹好马给黛利拉,但两人被愤怒的妓女们赶走了。与此同时,莫尼养的猪越来越多地害了病,全家的生存受到了威胁。莫尼想起了"斯科菲尔德小子"的话,他拿起尘封已久的手枪试自己的枪法,却发现自己连近距离的目标都打不准了。莫尼准备去找从前的伙伴奈德,搭伙赚取那笔赏金,却连上马都变得十分困难。

妓女们的悬赏计划早已传到了各地,"瘦皮猴"找到了正在搭建小木屋的"小比尔",商量共同应对此事,而四方的杀手们也都向着大威士忌镇靠拢。"小比尔"贴出了告示,要求外来人员在进入大威士忌镇时交出自己的武器。但一个著名杀手"英格兰鲍勃"根本没将这一告示放在眼里,还准备着让一路带着的传记作者见识一下自己的手段。"小比尔"带着警察们轻易地缴了"英格兰鲍勃"的械,并当着镇上众人的面狠狠地揍了他一顿,以便让妓女们与尚未来到的杀手们死心。

莫尼和奈德在路上巧遇了"斯科菲尔德小子",尽管不情愿,"斯科菲尔德小子"还是同意了3人搭伴。奈德却发现"斯科菲尔德小子"视力有严重的缺陷,他根本无法打击远距离的目标,两人为此起了争执。莫尼从中调停后,3人一起骑马冒雨前往大威士忌镇。来到"瘦皮猴"的酒馆后,奈德和"斯科菲尔德小子"上楼与妓女们厮混去了,莫尼由于淋了雨而病恹恹地坐在楼下。"小比尔"接到线报后赶到酒馆又如法炮制,不仅缴了莫尼的武器,还将他揍了一顿。莫尼挣扎着爬出了大威士忌镇,楼上的奈德和"斯科菲尔德小子"也跳窗逃走了。妓女们轮流来到郊外帮助照顾病重的莫尼,她们对3人能替自己报仇雪耻充满了希望。在莫尼身体恢复后3人踏上了猎杀之旅,他们先是在半路伏击了那个并无过错的牛仔,神枪手奈德只打断了他的一条腿,而后就将枪交给了莫尼。在莫尼枪杀了那个牛仔后,3人又去找另一名牛仔,但半路上奈德决定放弃赏金回家了,莫尼只好和"斯科菲尔德小子"两人行动。奈德在回家的路上被牛仔的同伴们认出并被带到了大威士忌镇,"小比尔"对他严刑逼供,奈德扛不住拷打,最终被暴尸街头示众。莫尼在和"斯科菲尔德小子"枪杀了另一名牛仔后折回大威士忌镇,当莫尼看到奈德的尸首后,他决心要替朋友报仇,最终莫尼凭一己之力枪杀了坏蛋警长"小比尔"及其他警察。在拿到赏金后莫尼带着一双儿女离开了原本居住的地方,有人说他们到了旧金山,靠着经商而发了财……

《不可饶恕》剧照(一)

【要点评析】

一、演员演技

克林特·伊斯特伍德因早年在"镖客三部曲"中饰演西部镖客乔而成名,此后又执导、参演过多部西部题材的影片,到了20世纪90年代,伊斯特伍德已经上了年纪,因此在自己导演的《不可饶恕》中饰演了一个"过气杀手"威廉·莫尼。影片虽然仅仅通过他人之口交代了莫尼年轻时怎样的冷血无情、杀人如麻,但观众只需看看同样是伊斯特伍德饰演的"镖客三部曲"中的乔就能具体想见。《不可饶恕》中的伊斯特伍德满头银发,身上已经没有了那种令人胆寒的英雄气象了。不仅是外表,而且伊斯特伍德在片中一开始的表演也让人觉得这是一个已至暮年、壮心不再的落魄杀手了。在两次隔离病猪的场景中,斯伊斯特伍德都要表现莫尼摔倒的情形,第一次摔倒后他马上爬了起来,但第二次摔倒时他表现了莫尼既有趴在地上不起来的意思,又挣扎着不得不起来。原因在于"斯科菲尔德小子"中间来找过他,并毫不掩饰地说他"看起来实在不像是个天生的冷血杀手"。伊斯特伍德第二次表现出的挣扎与无奈,无比贴切地揭示了莫尼的内心:一方面跟着别人一起开始怀疑自己,另一方面又不愿意服输。这一个简单的动作同时也向观众预示了整部电影的剧情:莫尼虽然不再像年轻时一样强悍,但最终还是"站了起来"。在起来之后,镜头给了人物一个长长的特写:莫尼大口地喘着粗气,望着天边远去的"斯科菲尔德小子"而表情复杂。相比饰演乔时的单纯且具有冷酷气质,此时的伊斯特伍德演技更显功力,在他复杂的表情与眼神中,观众很容易就能看到莫尼这一人物内心的波澜:既有自己已不受他人认可的沮丧,又有对是否追求赏金的犹豫,还有对一双儿女未来的顾虑。在影片的大部分内容中,伊斯特伍德都在表现莫尼的落魄:开枪瞄不准目标、骑马跨不上马鞍、淋了雨在酒馆里瑟瑟发抖、被"小比尔"揍得鼻青脸肿……对于演惯了西部英雄形象的伊斯特伍德来说,这些几乎是一种全新的表演体验,但在演片中的出色表现,说明了既是导演又是主演的他对莫尼这一人物性格揣摩之深。即使在影片最后莫尼重显往日雄风的镜头中,伊斯特伍德也没有制造出一种一般电影会采用的巨大的反差。因为在本质上,《不可饶恕》是一部对美国传统西部电影的颠覆之作,伊斯特伍德的表演不仅增强了剧情的张力,同时也兼顾到了电影主题表现的需要。

吉恩·哈克曼一开始拒绝了《不可饶恕》的片约，但最终还是接受了演"小比尔"这一角色。凭借在片中出色的演技，哈克曼获得了奥斯卡最佳男配角的奖项，并从此改变了人们对于西部片的成见。吉恩·哈克曼在影片中的表演始终显得不动声色，却自有一种不怒自威的气场。当"小比尔"首次出现时，酒馆里吵吵嚷嚷，只有"小比尔"镇定自若，语调也几乎维持在同一水平线上；当"小比尔"带着警察将"英格兰鲍勃"团团围住时，也只有"小比尔"没有举枪，而是一副谈笑风生的神色。"小比尔"是这个小镇的王，他希望这个小镇是治而非乱，他当然也是凭借暴力在维持秩序，但表面仍装作是一个文明人。每次他一出现，必是镇上出了乱子，但当每次他刚出现之时，吉恩·哈克曼都将他处理得和颜悦色、心平气和。但"小比尔"也有凶恶的一面，哈克曼的表演也令这一面达到了极致，近于嘶吼的语气、满含杀气的眼神，使人物前后的表现充满了巨大的反差。当观众看到他无比凶狠的一面时，会情不自禁地回想起他"和善"的一面。用影片中那群警察的话来说："'小比尔'会害怕？"正因为不害怕，所以才会有"和善"的一面。而当他不再"和善"时，一定是某个人的灾难来临了。有了这一对比后，当观众下一次再见到"小比尔"不忙不慌、气定神闲地与"不速之客"对话时，才会感受到这一人物的可怕。

除了伊斯特伍德、吉恩·哈克曼以及摩根·弗里曼这几个主要演员之外，其他几个相对次要的演员的表演也很出色。比如饰演奈德的印第安妻子的女演员，虽然没有一句台词，但当莫尼和奈德骑马离开时，她脸上意味深长的表情以及眼神会让观众感到无比心酸。当"小比尔"痛扁了"英格兰鲍勃"之后，大声向围观的人群发出警告时，饰演妓女黛利拉的女演员在短暂镜头下幽怨的低头转身，也让人感受到了人物的悲伤与屈辱。可以说，《不可饶恕》中的每一位演员，不管角色的地位如何，都出色地贡献了自己的演技。也正因如此，才成就了这部伟大的电影。

《不可饶恕》剧照（二）

二、故事品鉴

1

《不可饶恕》虽然在题材上仍然是一部不折不扣的西部片，但在本质上却是一部"反西部"的西部片，原因在于影片在剧情上几乎处处都在对传统西部片进行颠覆。

影片以一种近乎戏谑的叙事方式来调侃被传统西部片主要表现的人物类型，实现了对这些人物类型的解构。作为在西部活动的"赏金猎人"，威廉·莫尼、"斯科菲尔德小子"和"英格

兰鲍勃"都表现出了滑稽、狼狈的一面。莫尼金盆洗手后靠着务农、养猪为生，在猪圈中"摸爬滚打"，毫无冷血杀手的样子；在放下枪 11 年后重试枪法，却连近距离的目标都打不准，气得他只好拿出霰弹枪一枪轰掉了目标；多年没骑过马之后想要翻身上马，却跟马匹原地团团转；和奈德一起出发后，听到不知情的"斯科菲尔德小子"放的冷枪时吓得跌落马下；在"瘦皮猴"的酒馆里，因淋雨发烧而蜷缩在椅子上瑟瑟发抖。"斯科菲尔德小子"自吹自擂，说自己从前怎样杀了 5 个人，其实却高度近视，连 50 码外的距离都看不清，最后只能趁着猎杀目标蹲在厕所里方便时才敢过去将他打死。"英格兰鲍勃"自视甚高而目中无人，思维仍停留在北美殖民者的层次上，喜欢在言语上拿别人取乐，还随身带着一名传记作者给他记录那胡编乱造、添油加醋的英雄事迹，却在动真格的时候被"小比尔"揍得鼻青脸肿，最终带着他那把枪管被"小比尔"烫弯的手枪，如泼妇般骂骂咧咧地离开了。作为维护一方安定的治安官警长"小比尔"也有其可笑的一面。在这个"天高皇帝远"的小镇上，"小比尔"就是这里的土皇帝，一方面他心狠手辣，另一方面他又得装出一副很有风度的样子。这个靠暴力起家的粗人，还热衷于做木匠活儿。影片中表现他在钉钉子时用榔头砸到了自己的手，盖起的小木屋在下雨天四处漏雨。同伴们背后嘲笑他是个蹩脚的木匠，甚至连那"英格兰鲍勃"带来的传记作者在他的小木屋里还开玩笑，要他把造房子的木工吊死。坏警长的可笑还不止于此，一方面他看了"英格兰鲍勃"那本胡编乱造的传记后大笑不止，给作家讲述真实的情况；另一方面他又把传记作者留下来，向他大吹特吹，以便让其为自己树碑立传。在传统西部片中各显神通的这两种人物类型，在《不可饶恕》中却落魄、失态、颠顶可笑，一点儿没有英雄的气概。不但如此，在使用暴力时他们也是毫无节制。"小比尔"熟悉西部各路的杀手，而他本人其实跟杀手也没什么两样，只不过他背后得到了法律的支持而已。而莫尼在酒馆里拿枪对着"小比尔"时也毫不讳言自己"杀过妇孺，只要会动的东西我都杀过"，在杀了"小比尔"后也扬言警告自己会杀可能对自己放冷枪的人的全家。传统西部电影中的英雄形象在这里彻底坍塌了。正如伊斯特伍德自己曾说："自文学出现以来，暴力就一直得到美化，人们总是试图把西部描绘得很崇高，具有英雄色彩，其实，西部一点儿也不崇高。"影片对为西部杀手立传的传记作者布夏先生这一人物的设置，就是毫不掩饰地在拿以往那些西部电影的编剧们开涮：他们讲述的各种各样西部的英雄事迹不过是添枝加叶的胡编乱造，一见到真刀真枪他们就像布夏先生一样"屁滚尿流"了。

影片除了对"人"的颠覆外，还有对传统西部电影中价值的颠覆。当莫尼找到奈德希望与他一起搭伙赚取赏金时，奈德问他那两个牛仔惹了什么事，是打牌作弊？偷牛？侮辱有钱人？莫尼略显为难地说是因为他俩伤害了一个女人，奈德对此惊讶不已。在传统的西部题材的电影中，所有引发争斗的都是男人与男人间的恩怨。在西部的价值中，女性不过是男性的附属物，正如"小比尔"来到酒馆对两名牛仔判决时，酒馆老板"瘦皮猴"所说的"他们这种行为相当于残害别人的牲口"。但在《不可饶恕》中，主动寻求复仇的不仅仅是女性，而且是在女性中地位更低下的妓女。她们也有血有肉有仇恨，正是她们，将一群男人弄得团团转。影片通过制造这一矛盾冲突的中心，高扬了女性的社会地位。

2

伊斯特伍德在《不可饶恕》中自导自演,也使其有了他个人自传的性质。在《不可饶恕》之前,伊斯特伍德参演过共计11部西部题材的电影,而此次他饰演的威廉·莫尼正好也是金盆洗手11年后重新拿起了枪。主人公莫尼11年前的经历过的那些"光辉岁月"不正象征着伊斯特伍德本人曾在传统西部片中的演艺生涯吗?而莫尼的金盆洗手不也正是伊斯特伍德此后多年未碰西部片的写照吗?然而,改邪归正的莫尼又出手了,伊斯特伍德不仅演,还自己执导了这部西部片。只不过这一次的西部已经不再是从前的西部了,《不可饶恕》中的西部没有英雄,有的只是血淋淋的现实。不管是剧情还是主题,哪怕是电影配乐,《不可饶恕》都与传统西部片风格完全两样了。在《不可饶恕》之后,伊斯特伍德再也没有导演过西部片,而是转向了其他题材。伊斯特伍德用这部"反西部片"的西部片呈现了他自己心中真实的西部,也用这最后一部西部片给自己的演艺生涯画上了一个逗号,从此告别了西部题材。如同莫尼之后经商发财一样,伊斯特伍德之后在别的电影题材领域同样取得了巨大成功。

《不可饶恕》剧照(三)

【结　语】

作为一部"反西部"的西部片,《不可饶恕》的出现可谓石破天惊。冲突、暴力、仇杀,这些元素依旧存在,只不过暴力和复仇不再被赋予任何正面的意义。《不可饶恕》的叙事方式基本是现实主义的,帅气的牛仔、曼妙的女郎、令人难以置信的枪法,这些在影片中都找不到了。*The Duke of Death*(《死亡公爵》)被误认作 *The Drake of Death*(《死亡之鸭》),传统西部片"英格兰鲍勃"式的吹牛、漫无边际的编造受到了嘲笑。

从前的杀手如莫尼、奈德、"英格兰鲍勃"都已经老了,这一行当已经青黄不接,年轻的只有一个高度近视的"斯科菲尔德小子"还抱着不切实际的美好幻想;而传统的西部片已经让人审美疲劳了,并且其对暴力、复仇的美化在文明的年代已经不合时宜了。伊斯特伍德通过对人物的这一设定,宣告了西部片已经可以退出历史舞台,谁再对它乐此不疲,谁就是"高度近视"。《不可饶恕》获得的大量认可,为辉煌一时的西部片画上了一个圆满的句号。

(撰写:严佳炜)

沉默的羔羊（1991）

【影片简介】

《沉默的羔羊》改编自托马斯·哈里斯的同名惊悚小说，由乔纳森·戴米执导，朱迪·福斯特、安东尼·霍普金斯等主演，讲述了FBI实习生克拉丽斯为了追捕连环杀人狂"水牛比尔"而拜访"食人魔"汉尼拔医生，最终成功破案的故事。《沉默的羔羊》无愧为1991年的意外轰动之作，不仅收获了将近3亿美元的全球票房，更一举包揽第64届奥斯卡最佳影片、最佳导演、最佳男主角、最佳女主角和最佳剧本五项大奖。这是第一部获得奥斯卡最佳影片的恐怖片，它将恐怖片这一大众审美类型完美升华，把固有的电影语言发挥到淋漓尽致，使之可与影史上一流经典电影相比肩。

该片被奥斯卡奖委员会评价为："一部具有复杂的情节和激烈的戏剧冲突的影片，也是一部相当出色的娱乐片。它的艺术性也很为人称道，那种精神上的对抗、那种'天使与魔鬼'的鲜明对比、那种建立在较缓慢节奏上的内在哲理性给人的印象是深刻的，所以它能在电影史上留下浓墨重彩的一笔。"《华盛顿邮报》则评论

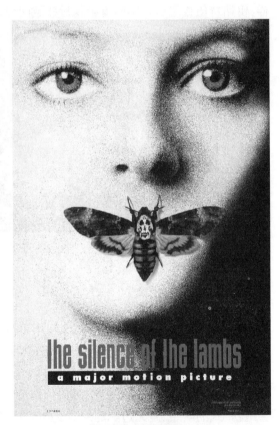

《沉默的羔羊》海报

道："除了恐怖氛围的营造，影片的社会命题也很有嚼头。警察为了捉一名杀人狂魔而不得不求助于另一名杀人狂魔，这本身就具有强烈的荒诞与讽刺意味。影片一直在寻找人类社会的恐怖之源，最后得出了一个'由于秩序本身的问题造成的，反过来危及秩序的犯罪病例'的结论，这使得影片从另一个层面上讲又具有了一定的社会意义。"

【剧情概述】

在美国弗吉尼亚州的一处幽暗的森林中，联邦调查局（FBI）的见习特工克拉丽斯·史达琳的训练被教官打断，她被通知前往行为科学组杰克·克劳福的办公室，他正在负责调查"水牛比尔"的连环杀人案，该案中已有5位少女遇害并被残忍剥皮。史达琳在弗吉尼亚大学读书时主修心理学和犯罪学，成绩优异且美丽动人，因而被克劳福派往精神病院访问被囚禁8年的前心理医生"食人狂魔"汉尼拔·莱克特，以获取追捕"水牛比尔"的线索。

《沉默的羔羊》剧照（一）

史达琳来到了巴尔的摩医院，院长奇顿医生仅仅把她视作颇具美色的诱饵，警告她不许靠近汉尼拔，毕竟汉尼拔曾以胸口痛要就医为由咬掉了护士的脸，即使在吃护士的舌头时，汉尼拔的心跳速度也没有超过每分钟85次。史达琳独自一人来到了戒备森严的地下监狱，尽头处的玻璃牢房中央，得体整洁、挺拔优雅的汉尼拔医生面带微笑地迎接她。汉尼拔猜出了她的来意，看穿了她的身份，嘲笑她出身低微，并以"曾经有一个人口调查员想测试我，我就着蚕豆和红酒，把他的肝脏吃掉了"相威胁，而她冷静有礼地应对汉尼拔的种种挑衅，所表现出的谦逊和智慧激起了汉尼拔的兴趣，当精神病人麦斯发狂把自己的精液甩到史达琳的脸上后，汉尼拔高声将她叫回，为麦斯的不礼貌行为道歉，并告诉她"去找前病人莫菲小姐"这一线索。

《沉默的羔羊》剧照（二）

离开精神病院后，史达琳强忍住自己的眼泪，委屈与恐惧使她回忆起自己幼年时与警官爸爸拥抱的情景。不久，传来了麦斯的死讯，只因汉尼拔在麦斯耳边低语几句，麦斯就吞掉了自己的舌头。循着线索，史达琳揭开了汉尼拔的字谜，并找到了莫菲小姐名下的自助式仓库，十年没有开启的仓库显得破旧而拥挤，堆满了各色动物标本和人

体模型。她在一辆轿车中发现了身着华服的无头女性模特,以及被放置在玻璃瓶中的面目狰狞却浓妆艳抹的男性头颅。史达琳冒雨赶回了精神病院,汉尼拔拿出毛巾,让她给被仓库门划伤的腿部止血,并告诉她被害者本杰明是他以前的病人,也是"水牛比尔"实验性杀人的牺牲品。汉尼拔因为麦斯之死而被奇顿医生惩罚——画被拿走、被强迫看传道节目,他想换到一个能看到风景并远离奇顿医生的监狱,以比尔的案件信息作为交换,汉尼拔愿意助史达琳一臂之力。

　　正如汉尼拔所预料,比尔在物色另一名女性。夜视望远镜下,比尔正在偷偷观察一名身材丰腴的女性,他以搬运货物不便为理由,将女子诱骗上了车,随即将她打晕,剪开了她的衣服。另一边,第一个遇害女子的尸体被从水中打捞起来,比尔总是让她们活上3天再开枪射杀后剥皮抛尸。史达琳展现出了优秀的分析和洞察能力,她推测比尔是一名三四十岁的中年白人男子,孔武有力,谨慎精确。在葬礼现场,深藏多年的回忆闪现,年幼的她面无表情地独自站立在父亲的棺木前。到了验尸房,史达琳从耳洞和指甲推测出被害人是城镇姑娘,手指中的泥沙表明她生前试图攀爬,臀部以上两块菱形的皮肤被剥去,尸体的喉咙中被塞入了虫茧。博物馆的昆虫学家告知她这是名叫"阴间冥河"的骷髅飞蛾,只生活在亚洲。一处地下密室中,传来飞蛾翅膀翕动的声音,巨大的摇滚乐掩盖了地牢里女人的呼救声,而比尔正赤身裸体坐在缝纫机前缝制人皮。被绑架者名叫凯瑟琳,是一名女议员马丁的女儿,女议员在电视上恳请绑架者不要伤害她女儿,此事引起了总统的关注,案情侦破面临着更大的舆论压力。

　　史达琳又与汉尼拔见面,她以协助调查为条件,答应将他转移到条件良好的监狱,且每年拥有一周的岛上休假,而汉尼拔却对史达琳内心深处的创伤十分好奇。在言语的对弈中,史达琳袒露了自己的童年回忆:母亲早逝,10岁时警长父亲被劫匪射伤,煎熬两个月后去世。成为孤儿的史达琳与亲戚在牧场同住,但两个月后逃跑。作为交换,汉尼拔引导史达琳进行犯罪心理分析:飞蛾的特点是化茧成蝶,而水牛比尔也渴望转变,他不是真正的跨性别者,而是经历了跟暴力有关的童年创伤,经历了虐待所导致的自我身份厌恶,但由于变性手术被拒,因此转而杀害女性。奇顿医生偷听了他们的对话,告诉汉尼拔转监狱是克劳德为了套话而编造的谎言,逼问汉尼拔水牛比尔的名字,汉尼拔提出要亲自面见议员。在孟菲斯机场,被严加看管的汉尼拔与议员交涉,真假虚实之余不忘对议员大肆侮辱。议员愤然离去,而奇顿医生则居功自傲,在记者面前一副志得意满的样子。

　　史达琳得知汉尼拔被转移后,以归还画作为由与他相见。汉尼拔坐在巨大的笼子中优雅地阅读,他并没有因为被欺骗而生气,还调侃史达琳道:"人们会说我们正在恋爱。"他告诉史达琳,比尔杀害女人是源于贪婪渴求的欲望本性,贪图目力所及、每日所见的事物。在他的询问下,史达琳讲述自己逃离牧场是因为天未亮时听到婴孩般的尖叫声,去谷仓查看后发现了成群的待宰的羔羊,她想释放它们,它们却一动不动,她抱起一只拔腿就跑。但是羔羊太重,没过多久就被警车拦住了,她也被送到了孤儿院。说罢,史达琳眼含泪光,汉尼拔也十分动容,对她说:"如果救了凯瑟琳,你就可以不在黑夜中被可怖的羊叫声惊醒……勇敢的史达琳,当那些羔羊停止尖叫时,你会告诉我的,是吗?"最后,在他交还比尔档案的那一刻,两人手指相互触碰,随即史达琳就被奇顿医生叫来的警察赶走了。

　　汉尼拔独自一人在铁丝笼中欣赏古典音乐,等待享用他的晚餐,一幅史达琳怀抱着羔羊的画作铺在桌上。极生的羊排被送来,两位警卫小心地将他铐在铁门上,汉尼拔用偷藏在口中的

自动笔打开了手铐,趁其不备,突然暴起,将一位警卫铐在门上,扑向另一人,对着他的脸就是一顿猛咬,还不忘喷上化学喷雾,接着抡起胶棍狂殴之前那位警卫。汉尼拔尽管满身满脸血迹,却神色如常,还将警卫的尸体悬挂在铁笼之上,以国旗作为装饰。他用枪声、电梯、血迹和乔装的警官尸体成功吸引了警察的注意,自己扮作血肉模糊的受伤警卫后被送出大楼,接着他在杀死救护车上的人之后逃之夭夭。

史达琳借由汉尼拔在档案上的标记和之前的提示,发现最先遇害的女孩打乱了作案模式,于是决定前往俄亥俄探访女孩的家。女孩精通缝纫,而她背部被割去的皮肤正是裁缝标记的菱形图案,继而推断出了比尔是裁缝且与女孩相识。此时,凯瑟琳的处境越发危险了,为了拖延时间,她机智地引诱比尔的狗摔入地牢中。克劳福已经根据活体毛虫的入境信息追查到比尔在芝加哥的住处,带领着精英小队出击,而史达琳独自一人继续调查,找到了女孩的原雇主家。阴暗陈旧的房间、线团和飞蛾,让史达琳惊觉她面对的男人就是水牛比尔,她拔枪出击,而比尔转身逃进了地下室。史达琳紧追了过去,安抚完尖叫不止的凯瑟琳后,她进入了房间深处,房主人的尸体躺在浴缸中,比尔瞬间切断房间电源,在一片黑暗中,他透过红外望远镜与她对峙。尽管紧张无比,在比尔拉枪栓的一瞬,她靠声音锁定了位置开枪射击,比尔被击毙,她赢得了黑暗追逐战的胜利,成功解救了凯瑟琳。

史达琳成功入选FBI探员,在庆功宴上克劳福与她握手祝贺。这时,一通神秘电话打来,汉尼拔向史达琳问道:"那些羔羊停止尖叫了吗?"不顾她的反复呼唤,汉尼拔挂断了电话,尾随他的老朋友兼"晚餐"奇顿医生,消失在海地的小镇上。

【要点评析】

安东尼·霍普金斯在电影中只有短短21分钟的镜头,却足以让他拿下奥斯卡最佳男主角的奖杯,他塑造的汉尼拔·莱克特这一角色空前绝后,堪称影史上最伟大最具魅力反派之一。安东尼从影多年但一直不温不火,继《象人》后更是票房惨淡,在即将离开好莱坞回到伦敦戏剧舞台之际,却意外接到了导演的邀约。充分的准备(开机前反复阅读剧本达250次)外加出色的临场发挥,安东尼以极高的专业水准和艺术创造力为电影贡献了华丽非凡的演出。

汉尼拔登场的那一幕令人印象深刻。经过层层铺垫,观众已经做好了与一头恐怖的食人野兽会面的心理准备。然而,当摄像机跟随克拉丽斯缓慢进入时,汉尼拔笔直站立在明亮的玻璃牢房中央,一动不动,姿态完美、衣着得体、表情愉悦,俨然是一个极端文明优雅的人物。绅士般的皮囊下涌动着邪恶与疯狂,巨大的反差带来戏剧张力,他嘴角的微笑令人毛骨悚然,眼中闪烁着令人敬畏的智慧与吞噬一切的空虚,仿佛具有洞穿人心让人不敢对望的力量。他彬彬有礼、言谈机敏、目光犀利、智慧超群,但当他毫不眨眼地凝视着镜头,说出"有人想测试我,我便就着蚕豆和红酒,把他的肝脏吃掉了",紧接着伸出舌头发出"嘶嘶"声时,嗜血的威慑将食人魔的本性暴露无遗。影片中大量的面部特写镜头将观众置于克拉丽斯之位,感受直面汉尼拔的战栗与恐惧,这种激进的视觉策略打破了"第四面墙"的规则,让面部的细微表情诠释内心、叙说剧情,强化了观众的心理恐惧感。

汉尼拔崇尚理性与智慧,从绘画、阅读与音乐中可见其艺术修养。《哥德堡变奏曲》为他所爱,这首以严谨的音乐逻辑和深邃的想象空间著称的曲子由复调音乐诗人巴赫所作,也是音乐

史上规模最大、结构最恢宏的变奏曲之一。铁丝笼中的汉尼拔神色淡然,沉醉在旋律之中,但逐渐加强的变奏预示着凶险的来临,摆脱手铐束缚的汉尼拔伺机暴起,挥向警官的胶棍是他的指挥棒,舒缓的旋律与狂乱的杀人场景构成剧烈反差,悠扬的乐声盖过了垂死挣扎的声音,他欣赏着音乐从容离去,一场食人虐杀如同享用美食般轻而易举。

汉尼拔在童年时目睹自己的妹妹被一群军人吃掉,于是迷恋起了吃人,他的食人习性是童年阴影的不断渗透,也是社会高压催化的产物。食人变成了对抗暴力机器的方式,是以反抗沉默为原初目的却又契合杀戮欲望的方式,是世俗眼光中以恶为中心的畸形自由。汉尼拔的形象极度复杂,他的高智力与原始本能共生,节制的人性与激越的兽性并存,绅士与杀人狂双重人格合一,心理医生与精神病患者同体,他既是超人般的拯救者,又是蔑视人类的屠戮者,将宽厚仁慈和残忍惊恐融为一体,如同与上帝打赌的梅菲斯特,他用冷酷的理智俯视人类,早已洞察了世界的不可拯救以及人类潜意识中的贪婪、欲望与罪恶,将警官的尸体张开双臂悬挂在铁笼之上,仿佛是对耶稣受难的邪恶嘲讽。

另一个重要角色是由影后朱迪·福斯特饰演的FBI实习探员克拉丽斯·史达琳。尽管是童星出道,但朱迪在演技上始终追求极致,史达琳一角是她的主动选择。朱迪标致柔美的相貌中露出一种坚毅感,使女性主义精神与女性气质相融,隐约的哀伤与被压抑的欲望闪烁在她的话语和眼神之中,但智慧与情感控制力又赋予了她抗争的力量感。这种个人化的风格被带入到了角色之中。史达琳出身低微又不幸成为孤儿,生存的欲望迫使她变得智慧、理性、坚强、自尊甚至有野心,但童年的阴影或者天性使然,她具有一种浓厚的忧郁气质和疏离人群的孤独之美,不经意间流露的敏感与脆弱反而令她充满吸引力。

史达琳可以被视作一个英雄原型,通过面对可怕的魔鬼而了解自身、获得成长。她是能力超凡的女英雄,而不是公主或被损害的柔弱女子,也不是邪恶的妖妇或被污名化的妓女,而是影片真正的行为主体——一个行动者、探索者、拯救者。正如导演乔纳森·戴米所言,这个故事的核心是"一个女人为了拯救另一个女人而必须直面整个可怖的父权制社会,以及男性性别中最恶劣的东西"。史达琳虽然智慧、坚强、独立,具有女性主义色彩,但实际上她仍然不断被男性凝视、评判甚至"拯救"。性别暗示无时无刻不伴随着史达琳,这种暗示是低俗的、猥亵的甚至是怪异的:在FBI学院中的电梯中,她被一群高大健壮的男性包围,成了这个群体中的他者和异类;精神病人麦斯出语猥亵"我能闻到你下体的气味"、当面手淫并将精液甩向她;奇顿医生将她视为一个徒有其表的诱饵与花瓶,并轻浮地提出约会;博物馆的昆虫学家也肆无忌惮地与她调情;在与水牛比尔的追逐战中,她暴露在夜视仪的视角下,体型的娇柔和神情的惊惶反衬出她的非凡勇气与智慧,但她还是落入了"女性受害者"的审美套路之中……

除此之外,另一个神话原型被植入——年轻孤儿闯荡世界的"寻父"之旅。丧父情境在迷惘和恐惧的时刻闪回,史达琳在克劳福和汉尼拔身上找到一正一邪两个继父的形象。FBI上司克劳福是文本中的权威形象和秩序中的"父亲"角色,他带领史达琳进入父权意识形态的领地;汉尼拔则对史达琳进行精神分析,将她对父亲的情感与依恋在相当程度上移置到自己的身上,建立一种精神上的父女关系。两人之间展开性与智力的游戏,几番意志的较量之后,史达琳赢得了他的赞赏与爱怜,汉尼拔采用苏格拉底式的追问为史达琳提供侦破思路和线索,而她则袒露了自己的童年伤痛,两人是医患、师生、父女、盟友乃至情人的关系,奇妙的共通性使得两人之间建构起一种张力的和谐。

汉尼拔与史达琳的情感高潮无疑是"尖叫的羔羊"的故事：黎明的牧场中，史达琳听到待宰的羔羊尖声嚎叫，她抱走一只逃跑却被抓住，羔羊被宰杀，她也被送到孤儿院。她为羔羊的苦难而悲痛，甚至无数次在梦中战栗惊醒。那种悲天悯人的情怀使得史达琳具有一种圣洁殉道之美，一种耶稣基督背负十字架的觉悟。听完羔羊的故事，汉尼拔的眼中似乎有泪光浸润，他忍不住与史达琳手指轻触，如同米开朗琪罗的壁画《创世记》中上帝手指点化亚当的一幕，从此神与人的心灵贯通了，那一刻，汉尼拔无疑爱上了史达琳，她也领悟并承受了这份爱。分别后，汉尼拔意犹未尽地描画了史达琳怀抱羔羊的形态，温和而坚毅，悲悯而圣洁，俨然如同圣母降临。

羔羊是全片重要的隐喻，片名直译为"羔羊的沉默"。《旧约·创世记》第22章，上帝吩咐亚伯拉罕献祭独子以撒，在即将焚烧之际，上帝使者从空中呼叫，使亚伯拉罕得以用羔羊替代献祭。《新约·约翰福音》第1章中，约翰看见耶稣说，"看哪，神的羔羊，背负世人的罪孽"，预示了耶稣被钉死在十字架上的结局。羔羊是涤罪的祭品，也象征着耶稣救赎的力量。羔羊为何沉默？因为羔羊是谦卑与服从的动物，正如耶稣无声地背负着十字架走向死亡。影片中羔羊代表着救赎的主题，殉职的父亲与被害的少女都是沉默的羔羊，史达琳没法将他们从死亡中拯救，而凯瑟琳和史达琳自己则被救赎。凯瑟琳是史达琳从水牛比尔的魔爪中救出的"羔羊"，史达琳在地牢中找到她，重回创伤情境，重新救出被囚禁的"羔羊"，因而结束创伤，梦中的羔羊也停止了尖叫。史达琳本身也是沉默的羔羊，在潜意识中，羔羊就是自己的形象，以羔羊被杀的情境置换并遮蔽了一个更为惨烈的创伤时刻——父亲之死，两个月漫长而痛楚的死亡，难以想象的绝望、惊恐与无助，直面并杀死水牛比尔是她自我救赎的过程。同样，FBI是权力的象征与精神的寄托，成为其中一员，走出他人的庇护而成为保护者，亦是她自我拯救的路径。从社会底层到上层精英，她得以从沉默和失语中走出，摆脱了"待宰羔羊"的命运。回忆中，史达琳想释放那些羔羊，但是它们"却不知道逃跑，困惑地站在那里，不愿意走"。世俗层面上，这些羔羊与愚钝的世人何其相似！它们被困在栅栏中已经太久，已经习惯了沉默地受人驱使、任人宰割，即便给予自由却被规训得不知逃跑，只能战栗着、惶惑着立在原地，不知如何逃离人生的悲剧，甚至意识不到自己处于悲剧之中。

除却羔羊这一意象，虫蛹也构成了全片的重要隐喻。海报中史达琳的嘴唇被一只巨大的飞蛾所遮盖，它背部骷髅的花纹实际上由三位裸体女子拼接而成，暗示了被迫的沉默和失语、女性的肉体、恐惧、死亡及转变。虫蛹象征着水牛比尔自身，他厌恶自己丑陋的男性身体，渴望羽化变形，拥有美丽的躯壳。他的变性冲动来源于

《沉默的羔羊》剧照（三）

与暴力有关的童年创伤，母亲的惯常虐待导致其对自我身份厌恶。但他要求做变性手术被拒，

为了满足贪婪本性,转而屠杀女性,用少女的皮肤缝制衣服,在她们的嘴中放入虫蛹,以此剥夺并占有女性的生命与力量。水牛比尔是历史上多位连环杀手的集合体,是人性中的暴力与欲望的极端展现。全片中最滑稽古怪又令人毛骨悚然的镜头,就是地下室中水牛比尔浓妆裸体的独舞,伴随着摇滚乐的轰响和凯瑟琳的惨叫,他的脸上是歇斯底里的狂喜与森冷彻骨的杀意,一个完全变态与彻底邪恶的角色呈现在观众面前。

【结　语】

《沉默的羔羊》平衡了娱乐性与思想性,将犯罪推理、惊悚恐怖、心理分析与宗教神学融为一体,深度挖掘人性中的邪恶与欲望,具象化地表达现代人的心理病态与精神创伤,呈现出丰富而深邃的主题。同时兼具堪称范本的叙事方式和电影技法,它打破了恐怖片的普遍叙事规则,而将重点放置在角色心理描摹上,在塑造迷人角色之余,也为观众带来心理上的恐怖体验。逼仄的镜头和凌厉的剪辑让人心醉神迷,对于暴力和感官刺激场景剪裁精妙,以更少的血腥镜头,带来更强的情感张力和惊悚氛围。

《沉默的羔羊》同时也是一部极具文学意味的电影,大量的象征与隐喻将人物和情节编织进错综复杂的符码系统中,赋予了影片文化深度;出色的对白如同一场场击剑比赛,层层深入,精彩的交锋颇有话剧的性质,特别是汉尼拔的台词多为巴洛克风格的警句样式,典雅深奥且别具意味,使得角色充满了蛊惑力。

有趣的是,作为一部大众商业电影,《沉默的羔羊》却不乏对主流意识形态的批判和对国家制度的嘲弄。例如,代表美国精神和价值象征的国旗却与死亡紧密相连——仓库中包裹着国旗的汽车宛如棺材,死者头颅藏匿其中;汉尼拔所杀的警官正是被星条旗高高吊起,国旗如同滑稽却无力的翅膀;水牛比尔阴暗肮脏的房间窗口还插着积满灰尘的国旗……

电影一旦成为文化现象,观众的参与评价不可或缺。尽管电影的女性主义色彩颇受好评,但上映时还是引起了一些性少数群体的抗议——水牛比尔被解读为包含了对跨性别者的侮辱性刻板印象的角色。由于导演没有强调水牛比尔的变态人格与性取向表述无关,确实造成了阐释的含混。不过,这并不会动摇《沉默的羔羊》恐怖片巅峰的地位。时至今日,《沉默的羔羊》依旧让全球影迷在倒吸冷气的同时又欲罢不能。

(撰写:潘丽云)

与狼共舞(1990)

【影片简介】

电影《与狼共舞》由凯文·科斯特纳执导,凯文·科斯特纳、玛丽·麦克唐纳、格雷厄姆·格林、罗德尼·格兰特主演,是一部美国西部题材的电影。影片讲述了美军军官约翰·邓巴独自镇守美国西部边疆,与苏族印第安人意外接触并交往,之后取得了苏族的信任并与之建立了深厚友谊的故事。《与狼共舞》于1990年10月19日在美国首映,并先后在世界多地上映,受到了观众们的一致青睐。1991年,《与狼共舞》一举拿下第63届奥斯卡7项大奖,包括最佳电影奖、最佳导演奖、最佳编剧奖、最佳摄影奖、最佳剪辑奖、最佳音效奖和最佳音乐奖。除获奥斯卡奖以外,影片在1990年至1992年还获得了美国国家评论协会奖,第48届金球奖,第41届柏林国际电影节金熊奖、银熊奖,第45届英国学院奖等多项大奖的提名与或奖励。2007年,影片又因为它"文化上、历史上、美学上"的重要价值,被选为美国国家电影保护局典藏影片。

《与狼共舞》海报

影片从创作到搬上银幕经历了很大的曲折。20世纪80年代中期,编剧迈克尔·布雷克找不到对《与狼共舞》剧本感兴趣的买家,因此穷困潦倒。1986年,凯文·科斯特纳看到了该剧本,并鼓励迈克尔·布雷克将之改编为小说出版。到了1988年,早就有意拍摄《与狼共舞》的凯文·科斯特纳又买下了该小说的改编权,让迈克尔·布雷克重新将小说改为新剧本。在拍摄过程中,由于拍野牛迁徙、印第安人猎捕野牛的宏大场面十分困难,加上还要与"动物演员"合作,开支远远超出预算。凯文·科斯特纳不得不自掏腰包出资300万美元才完成了影片的拍摄。

影片自上映以来受到了无数的好评，《一生要看的50部经典电影》评价《与狼共舞》说："影片成功的真正原因应归结为其深刻的主题内涵。随着第二次世界大战的结束，人道主义在文学艺术上被提到了相当高的地位，历史的反思使战争题材和西部开拓史成为电影的两大主题。《与狼共舞》反映的就是这种极难把握和表现的西部拓进的历史和思考，它提出了民族间应放弃斗争、和平共处的理想，奏起了友爱、平等、和平的旋律。这些艺术上的成功之处最终使影片在奥斯卡奖的角逐中取得了辉煌的胜利。"

【剧情概述】

约翰·邓巴是美国南北战争时期北方部队的一名军官，在一次战斗中，他的腿部受伤，被军医认为需要截肢。邓巴在痛苦中听到了这一令人恐惧的消息，趁疲劳的军医休息时，挣扎着逃离军医院，来到了战场上。由于不愿面对自己将截肢的现实，邓巴在战场上骑上一匹马主动冲向敌军阵营寻死，他穿过了枪林弹雨却毫发无伤。他的这一"英勇的"举动却意外地鼓舞了自己阵营的将士，战斗取得了重大胜利。为了褒奖这位战斗英雄，将军派自己的私人外科医生治好了邓巴，邓巴的腿由此幸运地保住了。为了逃离无意义的内战，邓巴主动提出要去驻守西部边疆，他被范布鲁少校派到了西部最偏僻的哨所赛德格威克堡。就在邓巴和马车夫提蒙斯离开之际，范布鲁少校举枪自杀。两人来到赛德格威克堡，却发现这里空无一人，原来从前驻守这里的官兵因缺乏补给而深陷极端困苦、危险的境地已经自行离开了。提蒙斯劝邓巴回去报告情况，但邓巴执意留了下来。就在归途中，提蒙斯做饭时生起的火暴露了他的位置，被波尼族印第安人给杀死了。于是，邓巴失去了主动和外界联系的途径，只有他一人驻守在这茫茫的草原上。邓巴一个人过着平静而单调的生活，但他仍严格按照军队的纪律，骑着军马"西斯科"每天去巡逻、写工作日志。在这里，他与一条野狼成了朋友，又因它两只前腿都呈白色，就给它取名"两只白袜"。

一天，苏族印第安人的巫师"踢鸟"无意间发现了邓巴的存在，这在苏族内部引起了不小的争论。"踢鸟"出于职业的习惯认为这是一个神一般的人物，而勇士"风中散发"却认为邓巴就是一个普通的白人，而一个白人的出现代表着今后会有一群白人来侵占他们的领地，就想要去杀死邓巴。苏族长老认为事态复杂，需要从长计议。某天，"风中散发"带了几个人去了邓巴的营地示威，却被赶来的人告知苏族在与犹特人的战斗中伤亡惨重，便匆匆赶了回去。又一天，邓巴在巡逻的过程中发现了苏族女子"握拳而立"在野地里准备自杀，急忙救下了她并将她送回苏族。想自杀的"握拳而立"是一名白人女子，因幼时双亲被波尼族人杀害，而被苏族人"踢鸟"收养，她的丈夫在与犹特人的战斗中阵亡，于是就想自寻死路。

这一次的直接交往让邓巴与苏族之间关系有了新的进展，长老提议要与"踢鸟"和"风中散发"下山去跟邓巴谈谈。在苏族人的几次拜访后，邓巴与他们消除了原有的隔阂与嫌隙，双方还互赠了许多物资。由于双方语言不通，"踢鸟"希望"握拳而立"做双方的翻译，这使得在邓巴对苏族部落的拜访中，双方有了更进一步的相互了解。某天晚上，邓巴被剧烈的震动震醒，原来是野牛群在集中迁徙，邓巴便连夜赶去苏族报告这一令他们兴奋的消息。在一起找寻野牛踪迹的过程中，他们发现了几头被剥了皮的野牛尸体，这说明附近还有其他白人的存在，而苏族确实也找到了这群白人猎手，并杀死了他们。在又一次的野牛大迁徙中，邓巴和苏族人一

起参加了围猎,还用枪成功解救了生命受野牛威胁的苏族少年"很多微笑"。邓巴的这一英雄行为得到了勇士"风中散发"的尊敬,两人由此终于成了朋友。

在一次前往苏族部落的途中,野狼"两只白袜"跟随着邓巴,邓巴于是下马驱赶"两只白袜",仿佛是两个朋友间的打闹逗乐。这一场景被"踢鸟"和"风中散发"看到了,由此邓巴在苏族中间得名"与狼共舞"。在长期的交往中,邓巴与"握拳而立"产生了爱情。某天夜晚,苏族猎手报告一伙波尼人正在赶来,准备对苏族进行屠杀,邓巴带着"很多微笑"回营地挖出了之前出于谨慎而埋下的枪支,有了枪火,邓巴和苏族人顺利消灭了来犯的波尼人。此时的邓巴已经与苏族人融为一体,而他和"握拳而立"的爱情也得到了苏族人的承认。

某天,邓巴和"踢鸟"在巡视的过程中,发现了白人出现过的痕迹,长老十熊建议撤回冬营。邓巴在打包行李时才想起来自己的工作日志还落在营地,而这会暴露苏族的踪迹。在回去取工作日志时,营地早已有了一队白人士兵,他们看到邓巴的印第安人装束开枪就射,打死了邓巴的爱马西斯科,活捉了邓巴。邓巴被视作叛国者,驻军要将他押解回军队接收审判。在途中,苏族人消灭了押送邓巴的队伍,解救了邓巴。

寒冷的冬天来临,为了不连累苏族人,邓巴谢绝了苏族人的挽留,与妻子"握拳而立"一起离开了苏族部落。13年后,苏族人被迫同美国政府签订协议,出让了世世代代居住的土地。

《与狼共舞》剧照(一)

【要点评析】

一、演员演技

整部《与狼共舞》时长236分钟,可算是电影中的鸿篇巨制。影片涉及了很多人物,演员数量庞大,尤其困难的是还涉及了诸多的"动物演员"和两门少数民族语言。当时,电影特效技术已经出现,利用电子模型和后期配音就可以解决这两大难题,但凯文·科斯特纳为了追求影片画面的真实性,多数场景都是实拍,并请来语言专家教演员少数民族语言,这就给影片的拍摄和演员的表演造成了极大的困难。

主人公邓巴中尉由导演凯文·科斯特纳本人出演,因此,他主要承担了自己对拍摄的高要求所带来的风险。尽管"两只白袜"是一只受过训练的狼,但狼的野性难驯是出了名的,更何

况,它与凯文是临时合作,并没有很长时间的磨合期。因此,这对于人与动物双方,都是不小的挑战。但影片最终呈现的结果表明,双方的表演都很成功,尤其是邓巴拿着肉块对"两只白袜"近距离投喂、"与狼共舞"的场面,让观众既提心吊胆又十分感动。在这里,观众对邓巴与"两只白袜"(同时也是凯文·科斯特纳与动物演员)的相互信任有了双重的震撼。尤其不易的是,影片最后新来的驻军拿"两只白袜"作为标靶射击取乐,动物演员在这种爆破与声响的冲击下竟仍能完美地达到影片所需的效果,着实令人感动。

此外,"围猎野牛"的场景作为影片的重头戏也需要人与动物的密切配合。为此,剧组动用了100名印第安特技骑手和数千头野牛,还租用了美国最大的野牛农场。骑手在牛群中穿梭、搭弓引箭的画面大气磅礴,受伤的野牛准备冲撞"很多微笑"的场景令人惊心动魄。与凯文·科斯特纳和狼一样,人与动物彼此都经受住拍摄过程中潜在危险带来的恐惧,演出效果近乎完美。

不论是影片剧情本身所要展现的主题,还是人物演员和动物演员完美配合的事实,都说明了人性与"兽性"有相之处,人与自然是可以和谐相处的,这就给观众带来了影片内外的双重思考。

《与狼共舞》剧照(二)

二、故事品鉴

纵观整部影片,始终交织着文明间的冲突。影片一开始表现的是美国南北战争中的战斗情景,南北战争是美国北方资产阶级与南方种植园主间进行的一场内战,是工业文明与农业文明、先进的资本主义制度与落后的奴隶制度之间的冲突。当邓巴中尉来到西部边境后,影片开始着重表现以美军为代表的现代文明与印第安人的部落文明以及印第安人内部各部族之间的冲突。之所以要安排南北战争的故事背景,是为了表现北方政府一方面号称为了废除奴隶制度而发起战争,另一方面在西部边陲却蛮横无理地侵占、挤压土著印第安人生存空间的矛盾性与讽刺性。在这些文明的冲突之下,主人公邓巴对于内战选择了逃避,对苏族印第安人选择友善交往甚至融入他们的生活,可谓是走出了一条最明智的路线。

从北方政府的视角来看,他们自己始终代表着先进的文明,比起南方的奴隶制,他们的资本主义制度更加具有优越性,能更好地激发生产力;而比起印第安人,那就不是哪个更好的差别,而简直是文明与野蛮的好坏之别了。然而事实真的是如此吗?影片向我们展示了美国白

人的种种"文明行径":当官兵们马匹被偷走、食物短缺仍在边境坚守使命时,后方的长官却在大吃大喝,始终没能提供补给;士兵们在驻守时无事可做就以射杀动物为乐;猎手们在印第安人的土地上大肆屠杀野牛,只为了毛皮和舌头,却将尸体抛在荒野;新来的戍边官兵看到穿有印第安人服饰的邓巴就举枪射击……他们的生产力也许是高的,武器也许是精良的,但他们对待同类,对待动物与自然显得冷漠无情,与他们自己所标榜的"文明"相去甚远。在白人政府眼中"野蛮"的印第安人的表现又是怎样的呢?波尼族人固然对白人和其他部族烧杀抢掠无所不为,但整个印第安族群并非铁板一块。苏族人的生活方式、行为举止几乎是无可指摘的:他们敬畏生命,捕猎只是为了满足生存的需要,并不滥杀动物;他们勇敢无畏、有仇必报,无论是对威胁部落的外族,还是侵犯他们领地的白人猎手,他们都还以眼色;他们互亲互爱、互帮互助,当族人遇有喜事时,即使自己再困难也要献上珍贵的礼物……

但影片真正的目的并非展示这种"文明"与"野蛮"的对立和冲突,而在于通过邓巴与"握拳而立"这两个另类来提供一种解决方案。邓巴是一名来驻守边界的美军军官,本该是提防印第安异族的人,但他却怀着莫大的诚意和信任主动去与苏族人接触,并最终融入了这一群体。"握拳而立"本是一个白人家庭的孩子,但在双亲遭波尼族人杀害之后被苏族的"圣人""踢鸟"收养而长大成人,甚至连母语都快遗忘,其生活习性、服装穿着与苏族人毫无二致。邓巴是主动去接触苏族人的,"握拳而立"是被动进入的,但不管是主动还是被动,这两人都很好地融入了苏族部落,并未受到苏族部落的排斥。这就说明了美国政府与印第安人之间的对立冲突完全是出于对自己"文明"的傲慢而做出的不明智的选择,在对待不同文化的包容程度上,美国政府完全不及他们眼中"野蛮"的印第安人。

《与狼共舞》剧照(三)

那么,像邓巴那样融入印第安人的生活,是要求对他们的文化"臣服"吗?完全不是。影片为我们提供了很多证据:在苏族代表第二次正式拜访邓巴时,邓巴给他们每人一个金属制的杯子磨咖啡给他们喝,又拿糖给他们调味,离开时除了邓巴给的其他物资,他们也都将杯子带走了;"踢鸟"找来"握拳而立",希望她充当他和邓巴之间语言沟通的媒介;在邓巴与苏族人一起围猎野牛后,"风中散发"对他的军装发生了兴趣,邓巴脱给他之后,他立马将自己胸前的装饰品摘下给邓巴作为交换;在族人捡了邓巴的帽子不愿归还时,"风中散发"严厉要求那人必须拿一件自己的东西来交换,并学着邓巴之前对自己所说的说了句"好交易";当波尼族人要前来烧

杀抢掠时,邓巴回营地拿来了枪支弹药,苏族人得心应手地利用这现代武器打败了宿敌。这种种事实都说明苏族人并非顽固的文化保守势力,他们对现代化的科学技术、生活方式也都充满了兴趣,并且他们也崇尚公平对等的交易,而非凭武力巧取豪夺。一方面,部落的"异域风情"征服了邓巴这样的一个"现代人";另一方面,现代文化同样也征服了苏族部落。这种文化的相互吸引只有在和平友善的交往过程中才会成为可能,而这种不同文化间交往合作的基点是整个人类共通的人性。像影片中的白人猎手和新来的驻军那样,仅仅为了舌头与毛皮而在别人的土地上将动物抛尸荒野,不分青红皂白地看到仅仅是穿着印第安服饰的邓巴就举枪射击,这些都是违背基本的人性的。因此,当看到苏族杀死了白人猎手,邓巴也无法对这群同族心生怜悯;当本可以用英语对驻军做出沟通解释时,面对他们的暴力邓巴宁愿选择说印第安语。作为同族尚且无法忍受他们非人道的、反人性的行径,更无怪乎作为异族的印第安人的奋起反抗了。

然而,邓巴最终的结局却是一方面被白人视作叛国者;另一方面,出于种种考虑又无法在印第安部落扎根,只能漂泊。影片通过邓巴的这种选择与选择带来的结局,表达了深刻的历史反省与深思。

《与狼共舞》剧照(四)

【结　语】

《与狼共舞》节奏缓慢、叙事宏阔,以现代文明与部落文明的冲突和交流为主线,向观众展现了诸多的人物面貌、地理风貌。在表现现代文明与部落文明二者之间互相渗透的同时,也向观众揭开了两种文明内部的各自状况,呈现了文明内部的矛盾与复杂性。影片通过美军军官邓巴中尉和苏族人之间由相互提防到相互试探而终于融洽相处的故事,给历史与现实提供了一个范例,即不同的文化、不同的生活习性,甚至不同的物种都能够并且应该相互包容、相互交流,从而多元共生,达到和谐的状态。与此同时,影片也暴露了一种历史上的霸权主义的殖民心态,他们内部相互争斗,向外又斗天斗地,对生命与自然毫无敬畏之心。两相对比,究竟哪一

种发展的路线更和谐有序、更符合人性就一目了然了。

影片除了表现人类的活动，也用大量的镜头展现了自然的风光与伟大的力量，西部大草原一望无垠，牛群的大迁徙震天动地……这种纪实式的呈现无需言语即可让观众的心灵受到冲击，当如此壮美的大地之上发生了劫掠与屠戮时，每个人不管其来自何种文化背景，其基本的人性都会使观众油然而生一股愤怒感。

苏族人自然宁静的生活状态与邓巴、狼和马之间的深情厚谊都会使人向往与感动，在激起人们悲愤与感动的情感之时，影片所要宣扬的是一种人道主义。当邓巴携妻子向苏族告别时，"风中散发"独自一人在高山上一遍又一遍地高声呼喊："'与狼共舞'，我是'风中散发'，你把我当作你的朋友吗？你能永远把我当作你的朋友吗?"那悲情的声腔与凄切的表情使人动容。狼最后的嚎叫也好似与"风中散发"一样在向邓巴告别。一个"文明人"能与一群"野蛮人"走到一起，靠的是他们共有的人性；而人与野兽能走到一起，需要的已经不仅仅是共有的灵性，似乎更应是超越人兽之上的神性。

（撰写：严佳炜）

死亡诗社(1989)

【影片简介】

《死亡诗社》是由彼得·威尔执导,罗宾·威廉姆斯、盖尔·汉森、伊桑·霍克、罗伯特·肖恩·莱纳德等主演的一部成长励志电影,其电影剧本根据作者托马斯·舒曼在蒙哥马利·贝尔学院的真实经历以及詹姆士·希尔顿的小说《再见,基普先生》改编而成,电影主要人物基丁先生的原型为托马斯·舒曼在蒙哥马利·贝尔学院就读时的老师、后任教于康涅狄格大学的英文教授萨缪尔。该片于1989年6月2日在多伦多首映,讲述了在全美著名的预备学校威尔顿学院中一个富有个性的英文教师约翰·基丁以其不寻常的教学方式,启发、影响学生去独立思考、释放青春活力并追逐人生梦想的故事。

影片在全球多个国家多场次上映,虽然制片成本只有1 640万美元,却累计收获了全美9 500多万美元、海外14 000万美元的票房成绩。

在1990年,《死亡诗社》更是一举拿下了第62届奥斯卡金像奖的最佳原创剧本奖,第43届

《死亡诗社》海报

英国电影和电视艺术学院奖的最佳影片奖、最佳原创电影配乐奖、最佳男主角、最佳导演、最佳剧本、最佳剪辑奖,第43届意大利大卫奖的最佳外国电影奖、最佳外国男演员奖、最佳外国导演奖,青年艺术家奖最佳影片奖,华沙国际电影节观众奖,约瑟夫高原奖的最佳外语片奖,第16届法国恺撒奖的最佳外国电影奖,德国艺术院电影公会奖的最佳外国电影奖等多项国际知名大奖,并获得了多项国际电影大奖的最佳导演、最佳男主角、最佳编剧、最佳剪辑等提名,确立了该片在电影史上重要的地位。

专栏作家、独立影评人苏杨评价《死亡诗社》说:"整部电影充满了张力、诗意和激情,这是

一部精彩的另类风格电影,一部反传统教育学的令人愉快的电影。这部电影明智的线索安排让我们始终对情节很感兴趣。而《死亡诗社》的真正主题是创造力。这部电影本身是一首充满激情的诗,作者用纯粹的电影语言叙述了自由、生活和旧秩序相联系的故事。"

【剧情概述】

又是一年升学季,又正值全美最好的预备学校威尔顿学院建校100周年,学院迎来了一批新入学的学生,其中有学院优秀毕业生的弟弟陶德·艾德森、被家长和学校一致寄予厚望的尼尔·派瑞、富家子弟查理·达顿、擅长拉丁语的米克、家族跟著名校友有深厚交情的诺克斯·奥弗史区,同时,因为英文老师波提斯先生已经退休,学院请来了曾经的荣誉毕业生约翰·基丁先生来接任。

学院的课程是枯燥的,课业任务是繁重的,学生私下里将校名Welton念作Hell Town(地狱学院)。学校老师基丁先生却很奇特,第一节课就将学生们带出了课堂,让学生用惠特曼称呼林肯的"噢,船长,我的船长"来称呼自己,叫他们"花开堪折直须折""及时行乐"。这在学生中引起了强烈的反响,有高兴,有质疑,甚至还有鄙夷。在之后的授课过程中,基丁先生叫学生们撕掉教科书上刻板又胡说八道的导言,要求他们独立思考,让他们每个人站上讲桌,体验换个角度看世界,引导他们做诗……这种独特的授课方式让学生们对基丁先生本人产生了好奇,于是他们找来基丁先生的年鉴。年鉴记载基丁先生是"橄榄球队队长、校刊编辑,剑桥大学毕业,长于追女孩,古诗人社成员,最可能做任何事的人"。这古诗人社引起了学生们的兴趣,于是他们跑去询问基丁先生,基丁先生告诉他们,当年古诗人社成员在老印第安人石穴聚会,一起念梭罗、惠特曼、雪莱等伟大诗人的作品,"吸取生命的精髓"。几个学生被深深吸引,私下秘密重新成立古诗人社,并在夜晚溜出学校,钻进一个洞穴聚会、读诗。

在此期间,几个学生也遇到了各自的烦恼。尼尔的父亲对他寄予厚望,因此希望他专心学习,对他的课外活动严加干涉。尼尔想参加剧团的演出,却不敢跟父亲说,于是冒用父亲的名义给学校写信,父亲得知后大为光火。诺克斯在拜访著名校友丹伯利一家时,爱上了丹伯利家儿子却特·丹伯利的未婚妻克丽丝,并展开了疯狂的追求,引起了剧烈的感情纠葛。查理·达顿利用给校刊做校对之便,偷偷塞进了自己要求学校招女学生的文章,在校方严厉调查此事时还搞了一场恶作剧。他们的烦恼基丁先生都看在眼里,基于已经取得学生的信任,基丁先生作为一个长者,对他们有鼓励也有所劝告。

学校的教师、管理者包括部分学生家长对基丁先生已经积聚了很多的不满,他们认为基丁先生是在将学生们带上歧途。而这些不满终于有了一次总爆发的机会,尼尔父亲因为尼尔违背了自己的意志而决定将他送入另一个军事化管理的学校,尼尔不堪重负在家中开枪自杀,家庭与学校都将此归咎于基丁先生。在对学生进行分化瓦解并调查之后,学校决定开除基丁先生的教职,而他的课在找到新老师之前由诺伦博士上到学期末。在诺伦博士接手的第一堂课上,他要求学生朗读之前被基丁先生要求撕掉的那一段导言,要重新拾起被基丁先生丢弃的陈芝麻烂谷子。基丁先生在这堂课进行的期间要取走自己的私人物品,在即将离开之时,陶德站上课桌高呼"噢,船长,我的船长"表示对基丁先生的敬意,其他绝大部分的学生也不顾诺伦博士的警告而纷纷站上课桌向基丁致敬……

《死亡诗社》剧照(一)

【要点评析】

一、演员演技

影片在对基丁先生一角进行选角的过程中,比尔·莫里和达斯汀·霍夫曼都曾是这一角色的人选,但编导人员最后让罗宾·威廉姆斯担纲这一主角。之后,达斯汀·霍夫曼看了罗宾的试镜,对他大加赞扬,觉得罗宾比自己更加适合于这一角色。罗宾·威廉姆斯是一名喜剧演员,喜剧演员的表演经常因其角色需要而略显夸张,换言之,会有比较明显的刻意表演的痕迹。而这恰好就贴合了基丁先生这一人物形象的需要,因为他是一个老师,一个富有个性的老师,他在教学方式上与众不同,因此有时要做必要的表演。比如第一堂课,基丁老师在课堂一片吵闹的情境下出现,一言不语,吹着曲调欢快的口哨,偷偷观察着学生,忍着笑,在教室里走了一圈。对于演员罗宾来说,这是他所熟习的喜剧表演的夸张手法,但对于影片中的人物基丁先生来说,这是为了引起学生注意的刻意所为。当学生们找到基丁先生的年鉴后在身后追着他询问,而他故意装作没听到,直到有人喊他"船长"时又立即转身,也是同一个道理——这并非演员不合适的过度表演,而恰恰是人物在故弄玄虚。而当基丁先生带着一群学生看完尼尔演出《仲夏夜之梦》后,当着尼尔父亲的面夸赞尼尔表现出色时,他就显得更加刻意了,因为他希望他对尼尔的赞扬与肯定,能换来尼尔父亲对他的理解与支持。人物本身需要表演,这对于普通演员来说相当于"二次表演",也就是说,演员既要表演人物,又要表演"人物之表演",这就很难把握好"二次表演"的度。而作为喜剧演员,罗宾·威廉姆斯天生就有此优势,并且很好地把控住了"基丁先生的表演"所应有的度。另外,一个吸引学生的老师必须要带有一点儿幽默,却又不能显得油滑,罗宾同样将这个度拿捏得很好,这些或许就是剧组最后选择罗宾的原因。但是,这毕竟不是一部喜剧片,光有这些恰好与喜剧片相符的特质还不行,罗宾作为一个有经验的演员也出色地完成了影片中那些非喜剧性的表演。当诺伦博士在开学典礼上隆重介绍这位新老师时,罗宾将这位新老师表现得表情很复杂,这是因为基丁先生既因为回归母校任教而高兴,又深知自己与这里的环境难以调和;在查理·达顿当众给诺伦博士来了一次恶作剧而受到

惩罚后,基丁先生对他的劝诫既有严厉,也有关怀,又不失幽默。短短几句台词,罗宾将这三方面都表现了出来。当尼尔因为自己与父亲的矛盾来向基丁先生求助时,基丁先生话语温和、充满关怀,如同一位慈父。罗宾·威廉姆斯表现出了基丁先生这一人物的多面性,在不同的场合,面对不同的人,展现不同的反应,可见他对人物是有很深的揣摩的。

在这一群学生中间,查理·达顿无疑是最有个性、最富有主见与领导力的,演员盖尔·汉森将这一富家子弟的角色表演得也很到位。一边上扬的嘴角、不容置疑的口吻,查理一出场就给人一种天生的学生领袖的气质。当尼尔的父亲当着众同学的面要求尼尔辞去校刊的职务时,查理抿着嘴唇斜眼瞥着尼尔的父亲,盖尔将查理对这种家长权威的不屑、蔑视与愤恨的复杂情感全都表现在了脸上。当基丁先生吹着口哨第一次露面,其他学生都表现得很惊异,只有坐在教室一角的查理不为所动,即使在基丁先生叫他们走出教室时他也是最后一个起身的,而且与同学们保持了明显的距离。第二次上课基丁先生叫学生们撕掉那段内容刻板的导言并宣称诗的优劣是不可以被量化时,查理才露出兴奋的微笑。第三次,当基丁先生让学生们挨个儿站上讲台体验不同的观察角度时,查理迫不及待地跟尼尔一起站上讲台并停顿了许久,眼睛在教室的不同地方扫过,此时查理的内心已经开始认同基丁先生了。两个同样富有个性的人一开始是难以融合的,查理不会一开始就被基丁先生表面的故弄玄虚所糊弄,只有基丁先生逐渐展露的真实的人格魅力才能打动他。这一过程没有靠两人的对白,而仅仅靠盖尔的神态表情以及肢体动作的表演来表现。

《死亡诗社》剧照(二)

相对于查理的骄傲、张扬、勇敢,陶德·艾德森是学生中间的另一个极端,家庭与学校的压力、兄长巨大的光环带给他的阴影,使他沉默寡言、内向羞怯,无法融入群体。伊桑·霍克对这一角色的表演同样可圈可点、十分出色。表演一个内向的人,不比表演一个开朗的人简单,如果说基丁先生和查理两个人物的表演需要演员向外扩张,那么陶德这一人物的表演就需要演员向内收敛。要表演好陶德,不仅要表现他面对他人无声时不知所措的那一面,在开口之时,还要表现出因紧张而结结巴巴的语气,而要很自然地兼顾好这两方面是很难的。在影片最后,陶德鼓起勇气第一个站上课桌向基丁先生致以敬意,这与他平日的性格有着鲜明的反差。因此,演员在课堂的一开始尚未进入高潮之前就已经表现出人物内心的挣扎:他忽略了诺伦博士

打开书本的要求,当基丁先生从准备室里看他时目光游离,当基丁先生从他身旁离开时,他欲语还休。正因为如此,才使人物最后异乎寻常的勇气显得难能可贵。

在《死亡诗社》中,无论是主要人物,还是次要人物,每个人都有着鲜明的性格。基丁先生幽默中不乏睿智、张扬个性中不乏理性与谨慎;陶德在家庭与学校的压抑环境下拙于交际、不善表达自己;尼尔在家庭的巨大压力之下挣扎着要实现人生理想;查理蔑视权威、敢于挑战、不计后果、勇于承担;卡麦隆自私自利又循规蹈矩;诺伦博士刻板守旧、无法容忍新的尝试;尼尔父亲独断专制、拒绝异议……这些鲜明的性格使人物各就其位,在整个复杂的环境中各占一席,观众不用在繁复的名字中间苦苦对照谁是谁,只需凭人物在影片中即时的表现,就能对号入座。另外,各人之间形成的鲜明反差也能调动观众对各人的不同情绪,从而更好地增强影片的感染力。

二、故事品鉴

在影片的叙述过程中,编导人员十分注重细节与伏笔的安排。比如在对卡麦隆这一人物的塑造上,影片就安排了诸多细节以凸显他的人格品质。在一帮学生还在整理寝室的时候,他就跑到尼尔的宿舍串门,并在背后嘲笑尼尔的舍友陶德"古板",这可以看出他不是一个会尊重他人的人。当基丁先生的第一次课结束后,别的学生还在玩味老师的话,只有他在想着刚才老师讲的那些内容考试时会不会考。第二堂课,基丁先生要学生读那段导言并在黑板上演示的时候,他就急忙依葫芦画瓢地抄下来,当老师说这都是些鬼话时,他又急忙将那些话划掉;当老师要他们撕掉导言时,他不是爽快地动手,而是垫上一根直尺,将纸张撕得笔直。这些都可以看出他是一个没有主见、循规蹈矩的人。当尼尔提议重新成立诗社的时候,只有他想的是将来会不会对自己不利,但当别人都同意后,他也勉强加入了诗社。以上这些处处都暗示着卡麦隆的"不合群",也为之后他成为"叛徒"埋下了伏笔。

影片也十分注重对环境的渲染。在开学典礼上,诺伦博士咬文嚼字式的声腔、低年级学生迷茫的眼神以及众人整齐的掌声,使环境无形间弥漫着一种严肃且恐怖的气氛。当威尔顿学院的钟声响起,学院外成群的鸟儿被惊起——先是河岸边白色的水鸟,然后是田野上的麻雀,最后是天空中黑压压一片乌鸦。此后是学校内楼道里学生同样吵吵嚷嚷下楼的镜头。这一画面富有象征的意味——白色的水鸟象征着影片中那些追求个性解放、吸取生命精髓的师生,田野上的麻雀象征着畏畏缩缩循规蹈矩的普通学生,而天空叫嚷的乌鸦则象征着扼杀学生自由与个性的校方管理层。相似的场景在之后又出现了一次,当诺克斯骑车溜出学校从一个高坡上向下俯冲时,原本在坡上休憩的一大群鸟儿被惊起,诺克斯在那一刻的心情就像那一群鸟儿一样欢快、高兴。在基丁先生当场让陶德作诗的场景中,镜头围绕着师生二人不停旋转,之后,师生二人又跟着在旋转的镜头之中旋转,影片制造了一种眩晕的效果,让观众跟着陶德一起去体会作诗时那种灵感迸发、喷薄而出的强烈感觉。

除了用场景、画面来渲染环境,影片的配乐也很贴合不同的环境。在影片一开始,仪仗队缓步进入礼堂,苏格兰风笛笛声悠扬。苏格兰风笛声音粗犷、嘹亮、欢快、跳跃,常被用来表现英雄气概,与影片高昂、进取、突破的主题十分相符。当诗社成员趁着夜色溜出学校时,配乐由恐怖而转为轻快又转入低沉,既表现了夜晚的肃杀和青年们紧张而激动的心情,也暗示了后来出现的悲剧。影片最后,学生、代表校方的诺伦博士、基丁先生三方俱在,音乐缓缓进入,并跟

随着以陶德为首的学生情绪的总爆发,与剧情一同进入高潮,使这一结尾更加令人动容。

《死亡诗社》剧照(三)

【结　语】

《死亡诗社》是一部适合各年龄段观众观看的电影。对于年轻人来说,通过这部电影,应当学会释放青年人应有的活力,张扬自我的个性,让青春大放光彩。同时,也要吸取影片中尼尔悲剧的教训,要学会正确、理性地与父母师长沟通,即使长辈无法理解自己,也要用合适的方法、手段去应对,寻找情绪疏通的正确途径,不能选择以死抗争这种极端的道路。对于人到中年、为人父母、为人师长的人来说,通过本片这个故事,应当学会理解青年人的理想与追求,不能将自己年轻时想实现却没能实现的目标强加给下一辈。子女应当是其个体实现自我的主人,而非达成父母理想目标的工具。青年本就是叛逆的,少年老成、暮气沉沉者称不上是青年。正是因为年轻人会叛逆,人类才会不断地进步——其他物种幼崽总是学着父母的样子去生存,所以千百年来它们始终还是老样子。年轻人的叛逆当然会导致做长辈的不快,但年长者应当试着去理解他们,而不是施加压力去扼杀他们。应当像影片中基丁先生一样,用自己的经验去引导他们、鼓励他们,用鲁迅的话说:"自己背着因袭的重担,肩扛住了黑暗的闸门,放他们到宽阔光明的地方去;此后幸福的度日,合理的做人。"

然而,影片揭示的不单单只是一个两代人之间的教育问题,还有更高的意义上的人性问题。在影片中,我们看到查理虽然是一副纨绔子弟的模样,但在闯了祸之后,他宁愿挨板子也不出卖师友;我们也看到卡麦隆虽然一副循规蹈矩的样子,但为了在同龄人中显得合群,还是参与了死亡诗社这一秘密组织,可他虽然参与了,却没有担当的勇气,为了私利旋即做了叛徒并威胁同伴;当尼尔在家中开枪自杀后,其父亲不愿面对因自己的高压逼死儿子的事实,转而将责任推给校方;而校方为了学校的声誉又将责任推给基丁先生,并强迫学生们签字控告基丁先生,校方平日似乎十分看重自身或学院的名誉,但面临不光彩的事时他们只有逃避和推卸责任;面对诺伦博士恼羞成怒的威胁与警告,以陶德为首的一群学生能毅然决然地站起来揭露校方的谎言,恰恰是他们,才真正彰显了威尔顿学院的四大信念:传统、荣誉、纪律、卓越。

(撰写:严佳炜)

雨 人（1988）

【影片简介】

《雨人》是一部由巴瑞·莱文森执导,达斯汀·霍夫曼、汤姆·克鲁斯、瓦莱莉·高利诺等主演的剧情片。影片以美国犹他州盐湖城的一名自闭症患者为原型,讲述了一个动人的故事。汽车商查理发现父亲将巨额遗产留给了自己从不知晓的患有自闭症的哥哥雷蒙,查理为骗取一半的遗产而将哥哥从疗养院带走,途中利用哥哥超常的记忆力赌博谋利,但在此过程中,亲情终于战胜金钱,兄弟俩建立了深厚的手足之情。《雨人》在筹拍过程中曾请过包括斯蒂芬·斯皮尔伯格在内的多位知名导演。斯皮尔伯格甚至还一度为影片的开拍筹集资金,但为了帮助好友拍摄电影就将《雨人》搁置了。由于这种种原因,最后是巴瑞·莱文森接手了《雨人》的拍摄任务,并且重新改写了剧本,才最终令其起死回生。在最初版本的剧本中,雷蒙这一人物的性格是阳光开朗的,是其扮演者达斯汀·霍夫曼在阅读完剧本后,强烈建议编剧将这一人

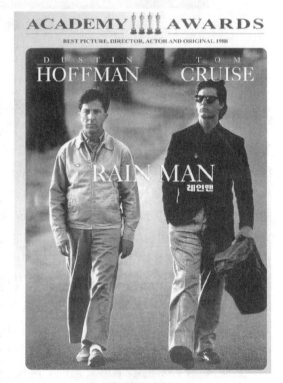

《雨人》海报

物改成一个内向的自闭症患者的。正是这一巨大的改动,使影片对人们的内心产生了巨大的震撼,影片也因此获得了巨大的成功。《雨人》于1988年12月12日在美国上映,自上映后好评如潮,在1989年包揽了第61届奥斯卡最佳原创剧本、最佳影片、最佳导演和最佳男主角奖。除此之外,《雨人》还获得了1989年金球奖的最佳男主角(剧情类)和最佳影片奖(剧情类)、1989年柏林国际电影节金熊奖、1989年意大利大卫奖的最佳外语片和最佳外国男演员奖,以及当年和次年其他多项电影大奖的奖项与提名。网易历史频道在回顾并分析电影《雨人》的巨大成功时提到,《雨人》上映后颇受欢迎,上座率很高,主要原因在于:

其一,影片及时反映了一个社会上普遍关注的问题,给人以有益的启示。原来许多人以为

这类患者不能治好,但看过影片后发现他们还是通人性的,比如给予他们以关怀和温暖,便有可能使他们从自我封闭的困惑中解脱出来。影片生动的故事和具体的形象所发挥的作用,大大超过了书本、报刊上的宣传。

其二,影片不仅表现了自闭症患者的生存问题,还从一个侧面反映了家庭伦理道德与情感问题。查理之所以能从一个不通人情、图谋遗产的不义之徒,最终放弃邪念,变成一个知情达理的人,主要是为手足之情所动。虽然这种转变还太快,但观众且从影片里享受到了美国社会现实生活中十分缺少的那种温馨的手足情深的感情。

【剧情概述】

查理·贝比是洛杉矶的一名二手汽车商,凭着聪明的头脑和过人的商业手段,他在供货商与客户之间左右周旋,大发横财。某天,在动用灵活的嘴皮子又完成一单生意后,查理决定带女友苏珊娜去棕榈泉度假。一路上,查理心思根本不在苏珊娜身上。为此,两人还起了小小的争执。就在此时,他接到了助理伦尼的电话,伦尼告诉查理,他父亲的律师正在找他,因为他父亲过世了。查理表情淡然,丝毫没有悲伤,甚至不耐烦地挂掉了伦尼的电话。苏珊娜知晓后要求和查理一起去辛辛那提参加查理父亲的葬礼。

查理在葬礼上站得离众人远远的,处之泰然。他想的只有父亲留下的遗产,并跟苏珊娜说,等当晚听完遗嘱的细节就离开。回到家中,查理首先查看了父亲的爱车,而对父亲精心培育的玫瑰毫无兴趣。当苏珊娜翻看他在家中的私人物品,并认为查理所说的"父子不和"只是查理单方面的夸大其词时,查理才告诉她他们父子失和的真正原因。原来查理在两岁时,母亲就因病离世,父亲对他管教很是严厉。在查理16岁时,一次考试取得了全A的好成绩,于是便想向父亲借他的爱车带同学们兜风庆贺。在没有得到父亲的首肯下,查理偷偷拿了钥匙就将车开了出去。查理认为是父亲故意报警谎称汽车被盗,害得他在其他同学都被家里保释的情况下还在警局关了两天。由此查理才愤而离家出走,并且从不回应父亲,等于与父亲断绝了关系。在查理的心中,自己童年未曾得到足够的关爱,记忆中当自己害怕时只有"雨人"会唱歌给他听。但现实中家里并没有"雨人",查理认为这是自己童年时幻想出来的伙伴。

父亲在遗嘱中表达了对查理的失望,指责他从不与自己联系、回自己电话,"等于使我失去了一个儿子"。但父亲仍旧给了查理祝福,并留给了他自己珍爱的那辆别克敞篷车和精心培育的玫瑰花丛。而房产及其他总计300万美元的遗产,则会成立信托基金,由信托公司支付受益人的终身之用。查理既失望又愤怒,他不愿接受这一事实,想要找出那个受益人拿回他认为自己应得的遗产。

经过多方打听,查理和苏珊娜找到了一家叫作华布鲁克的疗养院。这里的院长布鲁诺医生正是查理父亲遗产的托管人,而遗产受益人是查理从不知晓的哥哥雷蒙·贝比。雷蒙患有自闭症,无法正常与人交往沟通、参与社会生活。为了争回遗产,查理未经布鲁诺医生的同意就将雷蒙带走了,以便争得对雷蒙的监护权。可是在旅途中,查理才发现雷蒙很难伺候。经过多年在疗养院的生活,雷蒙的生活习性已经完全程式化了,他需要在固定的时间做固定的事、吃固定的食物。为此,查理经常不耐烦地对他大吼大叫。苏珊娜看不惯查理的不良居心以及他对雷蒙的糟糕态度,愤而离开了他。查理只好一个人带着雷蒙回洛杉矶。途中,查理一方面

要应对雷蒙的各种稀奇古怪的要求,另一方面还要应付疗养院的警告和自己生意上的难题,这些都把他弄得心力交瘁。然而在此过程中,查理也发现了雷蒙独特的潜力和才能:雷蒙对数字十分敏感、记忆力惊人,能报出阅读过的电话簿上任意一人的号码,也能迅速数清散落一地的牙签数量。更为重要的是,一次意外的契机让查理发现原来雷蒙就是自己幼时的伙伴"雨人",而正是因为父母怕雷蒙伤害自己才将他送去疗养院的。查理这才明白了,家庭与雷蒙对自己曾有过多么深重的关爱和牺牲,他对雷蒙的态度也渐渐有所改变。

但是伦尼的一个电话让查理陷入了绝境,查理的客户看透了他惯用的那套把戏,给他下了最后通牒。资金陷入紧张的查理计上心头,在对雷蒙做了一番基础性的训练之后就把他带到了赌城拉斯维加斯。在这里,雷蒙通过算牌帮查理赢得了所需要的 8 万多美元,并且体验到了与疗养院不一样的全新生活。在夜总会里,一个女郎主动来跟雷蒙搭讪,而雷蒙也首次向她打开了心扉,告诉了她算牌的秘密,还一厢情愿地想跟她约会。为此,他还要求查理教他跳舞,以便赴约时能与那女郎跳上一曲。但是那女郎最终没来赴约,反而将查理和雷蒙算牌的秘密出卖给了赌场。为了安慰雷蒙,苏珊娜在电梯里陪雷蒙跳了一支舞,还亲了他一下。

经历了这些之后,查理虽然还是想跟疗养院争夺对雷蒙的监护权,但更多的已不是为了遗产,而是因为出于亲情和对雷蒙的关怀。查理的这些改变,苏珊娜都看在眼里,这也使他们的爱情度过了危机。查理最终没能得到对雷蒙的监护权,他也明白疗养院才能为雷蒙提供更好的照顾。财产已经不重要了,此时的查理看重的只有他和"雨人"之间的手足之情。在将雷蒙送上火车前,查理答应雷蒙将会在两周后去看他,而雷蒙也早已算好了那将在多少秒之后。以后的每一分每一秒,"雨人"都会等着查理的到来……

《雨人》剧照(一)

【要点评析】

一、演员演技

汤姆·克鲁斯饰演的查理·贝比是一名青年汽车经销商,头脑精明、手腕灵活。随着吊机将一辆汽车缓缓放下,查理双手叉腰在一个仰角镜头中出场。这样一个衣着光鲜又有点儿故意耍帅的人,一出场就让人感到他不是一盏省油的灯,一定会惹出点儿什么动静来。在仓库内三人同时打电话处理业务的场景中,查理也明显与另外两人不同,他不像手下伦尼和女友苏珊娜那样态度温和,而是语气丝毫不容置疑,并大声质问对方的身份,表现出了一副狂妄不可一世的嘴脸。在指导伦尼怎么去搪塞、欺骗客户时,查理的表情与语气都带着一点凶恶,与和苏珊娜一起在车上时表现出的不耐烦,都活灵活现地刻画出查理这一人物以自我为中心、极端自私的性格。然而,在苏珊娜翻看他幼时的私人物品并觉得父子失和只是查理的一面之词时,虽然查理仍然表现得不容辩驳,但当提到"雨人"时,态度却有了180度的大转弯,显得温柔而又带点儿伤感。这一反差就把查理坚毅、自私的外表下柔弱与缺爱的一面瞬间呈现给了观众,表现出了人物性格的多面性。在之后查理与雷蒙的相处中,汤姆·克鲁斯将查理的多面性更加具体而微地表现了出来。当看到雷蒙坐着他的车时,他的态度显得粗暴而不耐烦。而当知道雷蒙就是他的哥哥、大部分遗产的继承人时,他又对雷蒙显得伪善起来。当知道雷蒙是自闭症患者后,他对雷蒙既调侃试探,又恶意欺骗,完全是恶作剧式的捉弄。为了让雷蒙满足自己可耻的目的,他只能尽量讨好雷蒙,但有时这又会让他抓狂,显得滑稽而可笑。只有当在卫生间的意外发生后,知道雷蒙就是自己记忆中幼时的玩伴"雨人"时,他才发自内心地对雷蒙开始有了真正的关怀。汤姆·克鲁斯在表演中渐进地变化,让查理柔软的一面逐渐战胜铁石心肠的一面,这一过程很自然地表现了出来。

达斯汀·霍夫曼在成功游说编剧将雷蒙这一人物由开朗友善改为性格内向之后付出了比原本的人物设定所需的更大更多的艰辛。一个普通人想要演好一个自闭症患者是很困难的,由于这种疾病的特殊性,患者不愿同外界沟通,更不用说向人介绍个人体验了。匆忙上阵只会导致要么只是凭个人的刻板印象在演,要么演得像个丑角。为了演好这个自己心目中更加适合剧情的角色,达斯汀·霍夫曼花费了一年的时间同一群自闭症患者一起生活,观察他们的生活习惯与行为举止,揣摩并尝试理解他们的特殊心理。与此同时,他还向专业的精神病理学家请教,去了解自闭症患者的心理状态和导致患病的原因。正因为达斯汀·霍夫曼付出了如此巨大的时间和精力,他的表演才会无比自然,不见丝毫表演与做作的痕迹。他的首次出场是在给其他病人的诸多镜头之后,以查理和布鲁诺医生交谈时从楼上向下看的视角给出的。窗户玻璃上查理的倒影似乎是为了表现他的漫不经心,但细心的观众会注意到雷蒙,镜头的重点也正在于此。他在查理的豪车边上徘徊,步履摇摆,手中拿着东西,整个身体微微躬起。而观众首次正面看到他时,他已经坐在了查理的车上,当苏珊娜跟他交谈时他微微歪着头,眼睛始终只盯着前方,说话虽然是在回应苏珊娜,但语气听上去更像是自言自语。短短两个镜头,达斯汀·霍夫曼就将一个自闭症患者的典型特征鲜明地表现了出来:沉浸在自己的世界中,始终对外界处于防御状态。但是兄弟二人的整个旅途不单单只是查理一个人的心灵之旅,在查理逐

渐被感化、改变的同时,雷蒙也发生了一些变化,达斯汀·霍夫曼在坚守人物自闭症患者的本质的同时,也很好地表现出了这些变化。在雷蒙无意中说到"雨人"时,查理受到了触动,兄弟二人有了一次交谈,在这个交谈中观众再也听不到雷蒙第一次与苏珊娜说话时的那种明显的隔阂感。这一方面是台词的设置使得对话衔接得更加圆润了,另一方面也是达斯汀·霍夫曼表演时温和的语气加强了兄弟间的亲近感使然。整部影片中,雷蒙有两次情绪失常的表现,第一次是在机场查理准备强行带他上飞机时,第二次是两人在卫生间交谈过后查理放热水时。而雷蒙的这两次情绪失控,虽然都表现为大喊大叫、用手敲打头部,但还是有所不同。在机场时,兄弟二人彼此还没有建立基本的信任,雷蒙的大喊大叫更像是自我保护的手段,因此当查理承诺不坐飞机时,他便立即恢复了常态。而当查理给浴缸放热水时,从前的记忆真正刺激到了雷蒙,因此不管是敲打头部的频率,还是语气的强烈程度,都比前一次高出很多,而且很难恢复平静。这两次情绪失控间的差异寻常看去是很难发现的,但连如此细微的差异达斯汀·霍夫曼都通过细节表现了出来,可见他对人物的揣摩之细与用心之深。

《雨人》剧照(二)

二、故事品鉴

《雨人》在推进剧情的过程中运用了大量的细节,这一方面使得剧情更加的饱满,另一方面在结构上也给观众提供了线索,值得关注。当查理和苏珊娜回到辛辛那提参加查理父亲的葬礼时,镜头中的查理远离众人,全身行头也不是参加亲人葬礼应有的装束,甚至在和律师握手时还露出了一丝微笑。这说明他此行的目的参加葬礼是假,会见律师才是真。至于律师找他的原因,影片在此时尚未告诉观众,但等观众在后面知道是为了处理查理父亲的遗产时,才会领悟到查理嘴角淡淡的微笑是多么的意味深长。当车库的门缓缓上升,观众听到苏珊娜在提醒查理该替玫瑰浇水了,因为它们快枯死了,而查理一心只关注着那辆车。这一方面是在为后面的剧情做提示——玫瑰花和汽车是查理父亲最珍重的两样宝贝,另一方面也表现出查理和苏珊娜两人性情的不同——查理视财如命,而苏珊娜则看重浪漫。但这些都是次要的,更为重要的是暗示了剧情之外的故事:查理父亲如此重视的玫瑰居然接近枯死了,说明他病重已有一段时日,而查理在这段时间内却从未出现过。这就间接证明查理自从离家出走后从未与父亲

联络过。而父亲将爱车和玫瑰花都留给了查理,虽然在财富价值上比不上那300美元,但从精神与情感的方面来说,查理却得到了更珍贵的礼物,可见父亲在内心深处仍然是深爱着查理的。在影片的重要转折点兄弟俩在卫生间交谈的那一幕,雷蒙拿出了一张兄弟俩的照片来证明自己就是"雨人",查理接过这张照片,却在匆忙关热水龙头的时候将照片掉在了热水中。镜头给了这张在热水中的照片一个特写,雷蒙这么多年一直将这张照片随身珍藏,以致照片皱皱巴巴、残缺不全,说明这是他思念家庭的唯一寄托。然而兄弟二人都没有将这张照片从水里捞出,暗示雷蒙从此再也不需要借助外物了,两人的心在此刻已经紧紧连在一起了。

从整个剧情来看,影片表现的不单单是兄弟二人的单线关系,而是兄弟二人与家庭之间的三角关系。虽然在影片中"家庭"几乎是缺席的,但是在关系上家庭成了三角中最重要的一方,它是将兄弟二人的心连接起来的枢纽。由于雷蒙患有自闭症,家里担心其发病时会伤害到查理,所以将他送往了华布鲁克疗养院。而查理由于少年时期与父亲的一次误会而离家出走,直到父亲去世才回到家。身患疾病的雷蒙在离家后如何缺少家庭的关爱、受到怎样的委屈不言自明,而对于查理从16岁离家到怎样摸爬滚打成为一个小有成就的汽车经销商观众却无从得知。当我们在影片前半部分指责查理见利忘义、冷漠无情的时候,我们也不应忘了,查理在两岁时就失去了母亲,父亲的行为会给这个单亲家庭中成长的少年尚未成熟的心灵带来怎样的伤害。家庭不仅在影片中是缺席的,在兄弟二人主要的生命历程中也是缺席的。然而兄弟二人在一路上渐渐地产生情感与建立信任,同时也回忆了在这个家庭处于短暂的完满状态时的美好和温馨。虽然父母都不在人世了,但是兄弟二人都从对方身上找回了久违的家庭温暖。两人的这一路既是向家庭回归的过程,也是重建家庭的过程。

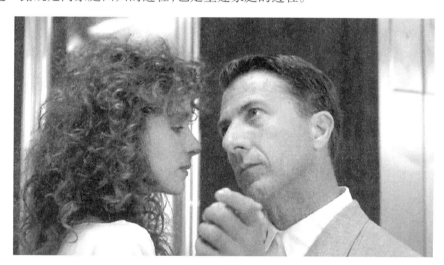

《雨人》剧照(三)

【结　语】

《雨人》有严肃也有幽默,有冷酷也有温情。透过雷蒙这个"非正常人"的视角,观众看到了"正常社会"的一些问题:生活在高楼、汽车、桥梁、公路之中的市民大众麻木、冷漠,相互以利相交、唯利是图。但也正是在这个"非正常人"身上,观众看到了人性的纯粹。每个人身上都有查理的影子,也都有雷蒙的影子,查理一路上渐渐改变的过程,也是观众心灵逐渐净化的过程。

虽然查理与雷蒙间的故事很简单，旅途中发生的事情很琐碎，对观众来说甚至略显冗杂，但对影片本身来说每一件事都必不可少。平淡、琐碎本是生活的常态，《雨人》并不给观众"吃"速食和刺激的快餐，而是在这些琐碎的小事中不断增强影片脉动的节奏，使观众的情感随人物的情感层层递进，最终一起达到高潮。当重新回顾这些事情之时，观众会再次收获感动。

影片除了这些艺术上的价值外，还有其社会价值。在大众的刻板印象之中，自闭症往往会与弱智、低能等标签牵扯在一起。但影片通过雷蒙这一人物告诉人们，这一群体有其超乎常人的一面。《雨人》唤起了大众对于自闭症患者这一特殊群体的关注，让社会开始正视这一不应被忽视的弱势群体。

（撰写：严佳炜）

红高粱(1987)

【影片简介】

《红高粱》是一部由西安电影制片厂出品,张艺谋执导,姜文、巩俐、滕汝骏等主演的故事片。影片根据莫言同名小说《红高粱》和《高粱酒》改编,讲述了一个悲壮的故事:一对男女历尽波折后一起经营一家高粱酒坊,但在日本侵华战争中,女主人公和酒坊伙计因积极抗日而牺牲。影片于1987年在中国上映,于1988年10月10日在美国上映,并于1988至1989年先后在多个国家和地区上映。时隔30年后的2018年,《红高粱》推出2K修复版并重新上映。

张艺谋毕业于北京电影学院摄影系,1984年在电影《一个和八个》中首次担任摄影师,并通过该片获得中国电影优秀摄影师奖。《红高粱》是张艺谋首次以导演身份拍摄的电影,于1988年拿下了第38届柏林国际电影节金熊奖,成为首部荣获该奖项的亚洲电影,也是中国首部走出国门拿下国际A类电影节大奖的影片,在世界影坛引起轰动。从此,张艺谋正式由摄影师转型为一名导演,先后拍摄了许多为人称道的作品。除了获得柏林电影节金熊奖,《红高粱》还先后获得第8届中国电影金鸡奖的最佳故事片奖、最佳摄影奖、最佳音乐奖、最佳录音奖,第11

《红高粱》海报

届大众电影百花奖的最佳故事片奖,第5届津巴布韦国际电影节的最佳影片奖、最佳导演奖、故事片真实新颖奖,第25届悉尼国际电影节的电影评论奖,法国第五届蒙彼利埃国际电影节的银熊猫奖和民主德国电影家协会年度奖。1990年,影片被古巴年度发行电影奖评为10部最佳故事片之一。

自《红高粱》上映后的30多年来,这部电影收获了国内外无数好评。凤凰网对张艺谋和电影《红高粱》评论道:"张艺谋对电影中的色彩的发挥格外有自己的见解。相比于《英雄》中分

块式的色彩划分，本片就显得不那么繁复。整部电影似乎只由黄色和红色组成。在黄土高坡上，黄沙漫天，特别是颠轿这个段落，几个轿夫连唱带跳，带起了滚滚尘土。这些黄沙就是土地，是中华民族的实地所在，是它们孕育了我们。身为西安人的张艺谋用泼墨式的表象风格向它们表达着热爱之情，那些黄色的土地正是他所要朝拜的对象。而红色则更加出彩，除了比人高的'红'高粱，还有'我奶奶'的红盖头、红轿子、红鞋子，窗上的红窗花、碗里的血红的高粱酒、红彤彤的炉火，还有最后日食时那彻底变成红色的世界。中国人似乎对红色更加的崇拜，因为那时血液的颜色，是流淌在十来亿人口身体中共同的血脉。这份鲜艳的色彩的出现，更能表达出陕北人的热情与豪爽，呈现了中国农民向上的精神状态。张艺谋在运用色彩上的技巧和灵感尤其值得研读。"

【剧情概述】

九儿的父亲为了一头大黑骡子的聘礼而不惜将19岁的女儿嫁给远在十八里坡开烧酒作坊的麻风病人李大头。按照当地当时的习俗，新娘子在出嫁当天半道上要受一番大折腾，但无论轿头余占鳌和李大头手下的伙计半道上怎样调笑、颠轿，九儿自始至终没吭一声气。九儿随身带了一把剪刀，早已做好了誓死不从的准备，经不住余占鳌和伙计们的折腾，在轿中失声哭了起来。余占鳌听到九儿的哭声心生不忍，就止住了伙计们的玩笑。队伍之后就平静地往十八里坡走去，来到一片叫作青沙口的大高粱地里时却遇到了劫道的土匪。土匪是臭名昭著、让人闻风丧胆的"秃三炮"，不仅让众人掏光了口袋，还逼迫新娘子九儿走进高粱地里准备劫色。就在九儿出轿的当儿，余占鳌和她互相看到了对方的模样。余占鳌趁土匪跟着九儿进高粱地的机会，从身后将其扑倒，众伙计也赶忙围上去一顿拳打脚踢将土匪打死了，揭开他的面罩才发现并非土匪头子"秃三炮"。九儿来到李家，为了保护自己而朝李大头抢起了剪子。新婚三天接闺女是当地的风俗，刚出十八里坡，父亲为了保住大黑骡子，就开始一个劲地劝九儿回李家。半道上，余占鳌扮成土匪的模样抢走了九儿，两人在密密的高粱地里秘密地交合了。在家里，九儿和父亲大吵一架后回到了十八里坡，却发现李大头已经被人杀了。酒坊的伙计们为了避免受到牵连而准备散伙，九儿将他们劝留了下来。

九儿和伙计们把李大头生前的东西都处理掉，酒坊又重新运作了起来。某天，喝醉了的余占鳌来到酒坊，跟伙计们把自己和九儿的秘密都抖出来了。九儿又羞又怒，叫伙计们把余占鳌轰了出去。就在当天，土匪秃三炮带着一伙人来到酒坊，劫走了九儿，作为人质向酒坊索要赎金。酒坊的伙计罗汉东挪西凑拿着赎金把九儿赎了回来，余占鳌看到九儿以为她受了屈辱，于是跑到秃三炮的地盘惹是生非，甚至还成功地把刀架在了秃三炮的脖子上。秃三炮拿自己的脑袋担保，告诉余占鳌自己没有碰过九儿。余占鳌这才罢休，却不料被秃三炮趁其不备一脚踢翻。秃三炮没有杀了余占鳌泄愤，而是向余占鳌头顶门梁上挂着的三只牛头开了三枪表示警告。

九月初九，按照规矩，又是酒坊烧锅上生火的日子。那天，余占鳌又来到了酒坊，罗汉出于规矩请他喝了新出的酒，没想余占鳌却恶作剧地往高粱酒里撒了一泡尿，还把九儿抱进了屋。没承想弄巧成拙，撒过尿的酒格外好喝，九儿就给这新品种取名"十八里红"。而罗汉见不得余占鳌和九儿在一起，当天夜里就离开了酒坊。

一晃9年过去了，余占鳌和九儿的儿子也9岁了。某一天，九儿看到罗汉回来了。那年7月，侵华的日军也来到了。秃三炮由于和日本人对着干被日本人抓了，日本人要求秃三炮原来肉铺的屠夫胡二将秃三炮剥皮。日本人看胡二动作不利索，又叫他手下的小伙计来剥皮，小伙计被逼着干完之后疯掉了。眼看着同胞受侵略军凌辱杀害，九儿搬出十八里红给众伙计喝，号召他们去打鬼子。余占鳌和伙计们造好了土雷土炮在高粱地里埋伏等候日军，九儿在给他们送饭的路上被日军军车上的机枪打死了，愤怒的众人抱着火罐、土雷砸向了日本军车……一阵战斗过后，天上发生了日食，地上只剩下余占鳌和儿子呆立在九儿的尸体旁。影片在九儿儿子的送魂歌谣中落幕。

巩俐饰九儿

【要点评析】

一、演员演技

　　剧组在为"九儿"这一人物选演员的时候，找过好几个演员，当时演员史可也是人选之一。后来李彤向剧组推荐了当时还在读中央戏剧学院表演系二年级的巩俐。剧组在给演员们试过镜之后最终选择了巩俐，理由也很简单，就是巩俐长得更符合"九儿"的气质。九儿是黄土地上长成的大姑娘，影片中巩俐将她的淳朴、善良、敢爱敢恨的性格特征都很好地表现了出来。影片开头是九儿作为新娘在被人梳妆打扮，她直愣着眼睛，面无表情，加上媒婆"坐轿不能哭，坐轿哭轿没有好报；盖头不能掀，盖头一掀必生事端"的警告，很容易就使人猜到这不是一门好亲事。但即使猜到了这一点，也会让人误以为九儿是一个逆来顺受的人，巩俐紧接着的表演就在剧情展开之前打消了观众的这一念头。坐在轿中一声不吭，本来也没什么可需要表演的，但九儿在轿中转动眼睛上下打量，甚至用脚撩开了一点轿帘偷窥抬轿的轿夫，这就已不是一副任人摆布的样子了。这些固然是剧情的需要，但九儿的眼睛中透出的坚毅、不认命的神色不是随便一个演员能表现出来的，而需要五官、细微表情的配合才能显露出来。这样，九儿在轿中拿剪刀的镜头就显得不那么重要了，因为不用借助外物，仅从九儿的表情、眼神中观众就能感受到她宁折不弯的性格特点了。在颠轿的场景中，九儿终于伤心地哭了起来，从一开始的微微仰头

忍泪,到之后的用手抹泪,再到最后的失声痛哭,巩俐很好地把握住了一个不情愿出嫁的新娘的心理。在遇到土匪之后和余占鳌的对视以及野外交合之后,巩俐骑在骡子上偷笑的表情充分地将一个初恋少女欣喜又娇羞的心理都表现出来。然而毕竟当时巩俐还很年轻,表演的经验还不是十分的丰富,演一个少女多少可以发挥一点儿本色,但演一个当家主妇就显得有些无力了。从影片的起头到结尾,九儿从一个少女变成了一个新娘,最后成了一个母亲,这是一个女人的两次蜕变。但巩俐后面的表演没有体现出这一层次感来,虽然也有利用表演随着身份的转变而做出相应的调整,但多少还是显得有点儿单薄、不够丰满。比如在和儿子相处的镜头中,虽然行为显得很亲密,但母子间本应有的默契、情感交流还是有所欠缺。再比如九儿号召余占鳌和众伙计一起去抗击日军,口气还缺了一点作为当家主妇的底气。但是总体而言,对当时还是一个年轻演员的巩俐来说,能将人物的多面性表现出来,已是相当出色了。

姜文在出演《红高粱》之前已饰演过谢晋导演的《芙蓉镇》了,但剧组选角的标准是要符合人物的个性特点,而不是看演员的名气,因而有意没去看《芙蓉镇》。而姜文在《红高粱》中的表演说明了剧组的这一选角标准是正确的。颠轿这一场景中除了需要演员的基本素养外,抬轿时的步伐、换肩都需要有一点儿真本事。另外,作为百十里有名的轿头,在形体上也不能像一个白净的文弱书生,姜文无论是在技能上还是外貌上都展现了一个轿头的风采。此外,姜文也很好地把握住了余占鳌这一人物性格的复杂性。颠轿、高粱地里唱小曲儿、喝多了之后来到酒坊闹事、在酒坊烧锅那天跑去捣乱,姜文都将余占鳌这一小人物无赖的样子展现得淋漓尽致。但是在表现人物严肃的一面时,姜文也丝毫不含糊。在听到九儿哭声时制止颠轿、往酒篓子里撒完尿后随即帮忙出锅,从无赖到严肃的转变,迅速却不会给人以不自然的感觉。尤其是在秃三炮肉铺里故意寻衅滋事那一幕,更是痛快地展现了一个勇敢、机智、血性的硬汉形象。姜文在这些不同方面的出色表现,都证明了他是一个演技娴熟的成熟演员。

饰演"罗汉大哥"的滕汝骏虽然相比于巩俐、姜文而言戏份不多,但是他通过简单的眼神、表情、动作和简短的对话就能使人物十分饱满地呈现在观众眼前。罗汉对九儿的情感,影片并没有明说,但通过滕汝骏的表演,细心的观众很容易能够看得出来。当九儿下轿,罗汉和王嫂出去接她时,两人表情有些凝重,罗汉还时不时地瞅九儿几眼;九儿新婚那天的夜里,伙计们早已躺在炕上睡着了,只有罗汉一人坐在一边默默地吸着水烟,之后很用力地一口气吹灭了灯火。从这些可以看出罗汉对九儿是抱有同情的。李大头死后,众人在屋里七嘴八舌地议论,王嫂进来告诉大家九儿不敢进屋一个人躺在院子里,这时,也是罗汉第一个走出了屋。当众人站在院墙外,罗汉左右看了看大家,端了一碗酒走进了院子,跟九儿说话时还弯着腰……滕汝骏通过这些细节,把一个伙计对主人家的忠实、敬重表现了出来。尤其精彩的是他酿出新酒后深夜去向九儿报喜时和姜文的对台戏。他敲门连说了两遍"掌柜的,大喜呀",头一遍语气里有抑制不住的欣喜,第二遍却含着一点落寞。当姜文出来开门后,他的脸上表情瞬间僵硬了,想挤出一点儿微笑却又不能,眼睛低垂,完全失了惊喜之色,扭过脸去不看姜文,语气也变得无奈且伤感。短短的镜头凭着一点儿表情、语气的变化却将罗汉对九儿复杂的情愫展露无遗,滕汝骏的表演功力之深厚可见一斑。

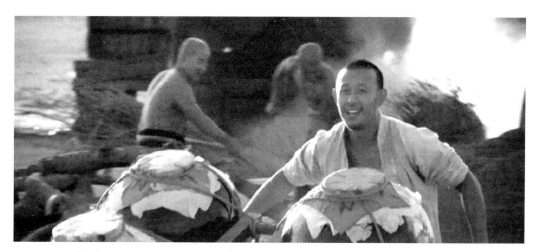

姜文饰余占鳌

二、故事品鉴

《红高粱》并没有多少新奇的剧情，整个故事也很简单，但小小的故事中容纳了大大的空间，值得一再地去玩味。

影片的艺术特色之一在于它赋予人物形象以复杂性。关于九儿、余占鳌、罗汉的性格分析已在前文演员的表演分析中提到，除了这三个主要人物外，土匪秃三炮也是一个多面人物。观众第一次听到秃三炮的大名，是在迎亲的路上，有个强盗假冒秃三炮之名实施抢劫。虽然在剧中秃三炮是十里八村出了名的土匪恶霸，但这一剧情给了人一个怀疑：秃三炮的恶名究竟是他本人烧杀抢掠而传开的呢，还是别人假他之名行恶而使他背的黑锅呢？之后的劫持九儿、索要赎金确实可以看出他是一个作恶多端的恶人，但当余占鳌为了九儿独闯虎穴甚至拿刀架在秃三炮的脖子上，他仍旧能够放过余占鳌一马时，观众又可以感受到他盗亦有道的一面。他武艺高强、枪法精准，"神枪三炮"并非浪得虚名，并且从不蒙面，敢作敢当、说话算话，讲究江湖道义，并不像冒充他的鼠辈那样猥琐。抛开土匪的身份不论，秃三炮身上的确也有英雄的一面。在剧中，当日军侵略中国时，秃三炮被作为与日军作对的典型示众，虽然影片没有具体表现他对抗日军的行为，但观众也大可想象他怎样凭借着精准的枪法奋勇杀敌。前后对比既有反差，也有一贯性，影片通过这一人物表现了在外敌入侵时中华儿女同仇敌忾的民族大义。

除了表现单个人物的多面性外，影片中人物间的关系也是交错复杂。余占鳌是一个有名的轿头，颠轿既然是一个习俗，余占鳌肯定是颠过了众多的新娘，却独独在这一次爱上了九儿。酒坊伙计罗汉对九儿也是怀着复杂的情感。秃三炮本是要来劫色的，却因为怕间接染上李大头的大麻风而没有动九儿。三个男人间也因此发生了一些纠葛，余占鳌跑去秃三炮的肉铺报仇险些丧命，罗汉因余占鳌和九儿在一起而远走他乡。九儿差不多是被父亲以一头大黑骡子为代价"贱卖"的，但她在出嫁后却能吸引好几个男人，说明了她本身的不简单。四人的关系以九儿为中心结成了一张网。余占鳌和秃三炮，一个是民一个是匪，两人曾刀枪相见，但最后在对侵华日军的立场上形成了一致。甚至可以说，是秃三炮的死直接激起了余占鳌和九儿的仇恨与激情，双方间的个人恩怨在民族大义面前早已被抛到了一边。

在影片拍摄的20世纪80年代,中外电影的制作、拍摄都已经相当成熟,剧情也基本类型化了。但张艺谋在拍摄《红高粱》时并没有想要学别人,而是从中国的传统中吸取营养,融入了众多的民族元素。无论是电影选取的拍摄地黄土高坡,还是成亲时盖盖头、抬轿迎亲的各类民俗,加上各种民族乐器、民间小调等,都包含了浓浓的民族特色。尤其是在色彩的运用上,红黄两色成了影片的主色调。黄土地上长成的黄种人,在喜庆时用大红色表达热烈的喜悦,在危难时泼洒如火焰般滚烫的热血。黄色是中国人脚下的根基,红色是中国人燃烧的乐与怒。正因为《红高粱》是民族的,而非仿冒的、从众的,以它为代表的中国电影才能自信地走向世界,让中华民族的特色得到世界的认可。

《红高粱》剧照

【结　语】

《红高粱》没有宏大的叙事,有的只是一些籍籍无名的小人物的悲欢离合、与世沉浮。故事的地点被有意地淡化,因而也就暗示了在中华大地上无论何处都可能发生。故事不是某地的故事,而是整个民族的故事。人物也非个体的人,而是中国普通百姓的代表。影片的整个剧情可以分为两个故事,前一个是九儿和余占鳌的爱情故事;后一个是当地人民的抗日故事。爱情故事里没有轰轰烈烈,没有儿女情长,只有那平淡、自然的真实天性和燃烧的生命激情;抗日故事里也没有枪林弹雨、飞沙走石,只有毫无人性的罪恶与喷发的民族热血。正是前一个故事里人们身上旺盛的个人生命力,才能给后一个故事中的民族、国家生命提供鲜活的血液。正如影片最后的日食画面,不断燃烧的太阳也许会被短暂地遮蔽,但它的光辉无法被完全地遮盖,最终仍将恢复其耀眼的光芒。影片通过两个简单却不平凡的故事揭示了复杂的人情、人性,歌颂了存在于人物身上敢爱敢恨、敢死敢生的民族性格,赞美了供养整个民族的黄色土地。

《红高粱》不同于当时国外流行的主流电影,也不同于我国的其他电影。它融入了诸多的民族元素,却又并非那个年代所流行的"寻根文化"。它有对民族历史、文化、性格、心理的剖析与反思,更多的是对民族生命力的张扬与赞美。它所表现的是奔放、勃发的生命力,呼唤的是不受拘束、符合本性的生命观,追求的是自然而崇高的人格理想。民族的特征加上世界共通的价值,才成就了《红高粱》巨大的成功。

(撰写:严佳炜)

英雄本色(1986)

【影片简介】

《英雄本色》是由吴宇森执导、徐克监制,狄龙、张国荣、周润发主演的一部警匪题材的枪战片,讲述了宋子豪与江湖兄弟 Mark 及做警官的亲生兄弟宋子杰三人之间恩怨情仇的故事。影片于 1986 年 8 月 2 日在香港上映,并于当年狂揽 3 400 万港币成为香港电影票房冠军,创香港自开埠以来的最高纪录。该片于 1986 年在台湾获得第 23 届台湾电影金马奖最佳导演奖、最佳男主角奖、最佳摄影奖、最佳录音奖,于 1987 年在香港夺得第 6 届香港电影金像奖最佳影片和最佳男主角奖,此外,还分别在这两大电影奖中获得多项提名。

《英雄本色》由此也成了吴宇森的翻身之作。20 世纪 80 年代初,"香港新浪潮"风起云涌,徐克、许鞍华等一批新的电影势力进入观众视野,吴宇森却因接连的票房失利而进入事业低谷。在此低潮期,吴宇森和徐克决定一起重拍龙刚于 1967 年的拍摄的电影《英雄本色》,并请来了在大众眼里已经过气的明星狄龙和号称

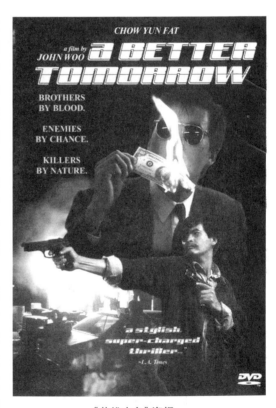

《英雄本色》海报

"票房毒药"的周润发,为了获得投资,又拉来正当走红的新人歌手张国荣。这一组合乍一看上去似乎又注定要失败了:陈旧的故事、过气的明星、稚嫩的新人,怎么看都没有什么潜力。更要命的是,在翻拍之时,吴宇森手头只有一个故事大纲,电影完全是吴宇森凭着感觉和感情拍摄出来的。然而,最后的结果是,在徐克的剪辑下,新版《英雄本色》将重点从模式化、老掉牙的白黑两道之争,转移到了江湖豪杰义薄云天的豪情壮志上,配合精彩激烈的枪战、打斗场面,影片上映后空前卖座。狄龙因此也再度当红,周润发则摘掉了"票房毒药"的帽子,受到热烈的欢迎。影片"重情重义"的煽情方式掀起了一股"英雄片"的热潮,在香港电影发展史上有着重要

的意义。《英雄本色》被评为香港20世纪80年代十大名片之一。香港影评人评价影评说:"《英雄本色》触及男人的父子情、兄弟情、朋友情、男女情、冤屈受害之情与报仇雪恨之情,堪称多情而善感之作。"

【剧情概述】

宋子豪和人称"小马哥"的Mark是一伙从事伪钞制造、贩卖的黑社会团体中的得力干将。这天,两人在完成一桩交易后回公司交差,老大姚先生提醒宋子豪,他弟弟宋子杰今天毕业,宋子豪这才想起尚未给弟弟买礼物。临走时,姚先生让宋子豪三天后去台湾时把阿成带上,以便为公司的年轻人提供锻炼的机会。小马哥则用江湖险恶吓唬阿成,颇有大哥的威风。宋子豪在路上跟小马哥闲聊,说不希望弟弟像自己一样学坏,要看着他成为人才。宋子豪前往医院探望生病的父亲时,弟弟阿杰假扮警察跟哥哥又玩起了童年时常玩的警察抓小偷的游戏。正当二人嬉笑打闹时,阿杰告诉哥哥阿豪自己考上了警官,随后二人一起进入病房。在病房里,阿豪见到了阿杰的女朋友、经常照顾自己父亲的小琪。打过招呼之后,小琪就拉着阿杰赶着去参加音乐考试了。病房里,父亲叫阿豪收手,告诉他弟弟从不知道他是黑道的,现在弟弟考上了警官,父亲不希望看到他们兄弟俩把童年警察抓贼的游戏变为现实。酒吧里,阿豪跟小马哥商议,干完这次就收手,小马哥知道他是为了弟弟,也就表示理解。小马哥当着阿成的面跟阿豪回忆起12年前的往事,对阿成深藏的野心旁敲侧击,告诉他想要做大哥没有那么容易。阿豪在跟弟弟告别后,就带着阿成一起去台湾进行交易了,不想却掉入了对方的陷阱,阿豪中枪后又遭警方通缉。仇家怕阿豪向警方泄露他们的秘密,想派人在香港绑架阿豪的父亲。当时只有小琪在家陪着老人,好在当极端凶险的情况下,阿杰及时回到家中制服了歹徒。但在这场打斗中,阿杰父亲不幸中刀身亡,阿杰这才知道一切都是哥哥惹出的祸。在无奈的情况下,阿豪选择自首换得时间和机会让阿成逃跑,此后,阿豪坐了3年的牢。而小马哥在为阿豪复仇的过程中腿部中了枪,从此一瘸一拐,落魄度日。

3年后,宋子杰已经经过锻炼成为一个出色的警察,宋子豪也刑满释放。阿豪回到香港,无意中跟阿杰相遇,阿杰将满满的怨气用拳脚发泄在了哥哥身上。阿豪找到台湾忠伯介绍给他的坚叔,坚叔开了一家出租车公司,收留了很多有过前科但愿意改过自新的人,阿豪也在这里成了一名出租车司机。一天,阿豪在街上看到了靠给人洗车为生的小马哥,也看到了已然成为黑社会大哥的阿成。在地下停车场,阿豪跟小马哥见了面,小马哥想要东山再起,可阿豪不愿再过问江湖,小马哥只好叫阿豪提醒阿杰不要紧盯着阿成,怕他会出事。而警方这边因为阿豪曾经的身份也不再允许阿杰过问阿成的案子。阿成一直想要拉阿豪和小马哥重新入伙做他手下,甚至还想通过阿豪让阿杰做他们在警方内部的卧底,这遭到了阿豪的严词拒绝。之后,一心想破案的阿杰不听阿豪的劝告,掉入阿成布下的陷阱;小马哥不仅被台湾方面通缉,还遭受了阿成一伙人的毒打;坚叔不仅车行被黑社会打砸,还被警告不得雇佣阿豪。而这一切都是阿成为了逼阿豪合作。为了反击,小马哥只身闯入虎穴,拿到了录有阿成一伙犯罪证据的录影带并向阿成索要200万美金和一艘船。与此同时,警方也收到了有关小马哥、阿豪要挟阿成的线报,并在阿杰的苦苦哀求下同意他参加行动。阿豪私下已将录影带通过小琪给了阿杰,但阿杰仍执意要去交易地点抓捕阿豪。在海岸边,两伙人不可避免地进行了交火。在情势危急之下,

阿豪、小马、阿杰三人携手,一起对抗阿成一伙人。在激战中,小马哥死于乱枪之下,两伙人也已被警方包围。最后,阿成准备向警方投降,并向阿豪、阿杰兄弟俩叫嚣自己"花点儿钱两三天就能出来"。于是,阿杰将手中的枪交给了阿豪,阿豪也在打死阿成之后,拿起阿杰的手铐将自己的手铐了起来……

《英雄本色》剧照(一)

【要点评析】

一、演员演技

狄龙从20世纪60年代末期开始出道,在七八十年代主演过国内外多部动作电影,曾凭借电影《刺马》获得第11届台湾电影金马奖优秀演技特别奖和第19届亚太电影节优异演技奖。在参演《英雄本色》之前,狄龙已积累了丰富的电影表演经验。但当时的狄龙在香港电影界已经不再大红大紫,尤其在《英雄本色》筹拍时,他刚被邵氏电影公司炒鱿鱼,基本算是一个过气明星了。凭借在《英雄本色》中对宋子豪这一人物的出色表演,狄龙重新向观众们证明了自己。宋子豪这一形象,既有黑道大哥雷厉风行、叱咤风云的一面,也有退出江湖后落魄潦倒、风光不再的一面,更有作为英雄人物义薄云天、重情重义的一面,狄龙的表演把这每一面都表现得淋漓尽致。由于《英雄本色》是一部警匪枪战片,已经不像狄龙从前参演的武打片一样主要是靠一拳一脚的打斗来填充剧情了,因此,狄龙将重点从拳脚、动作的表演,转移到了对人物表情与内心世界的表现上来。在黑道交易中,他的表情是沉着冷静、不慌不忙的,这显示了一个老江湖久经沙场、随机应变的性格;在和小马哥、阿成相处时,他的表情是随和的,这展现了宋子豪重兄弟情谊、提携后生的一面;尤其当阿杰告诉他自己考上警官时,他的表情迅速僵硬但旋即露出笑容,生动刻画了阿豪既沉重又由衷高兴的心理;当面对落魄失意的小马哥和弟弟的误解时,他的表情是凝重与愁苦的,不需要言语就能引起观众的共情。通过狄龙这些富于变化的表情,我们看不到一个黑道大哥本该有的凶恶与残忍,也看不到一个行走江湖之人大块吃肉大碗喝酒的落拓不羁,有的只有豪爽、温情与悲情。可以说,狄龙通过宋子豪这一人物,重塑了黑帮

片中已经定型化了的黑道人物形象。

周润发早年在剧组跑跑龙套,后来因出演电视剧《上海滩》中的许文强而一炮走红,红极一时。之后转战影坛的周润发,虽然拍过几部还算被叫好的电影,但票房成绩接连失利,其"票房毒药"名声便流传开来。直到参演《英雄本色》之后,周润发才找到了"解药"。他饰演的小马哥,风光过,落魄过,但从来没有认输过。要表现小马哥的风光,却又不能落入俗套,周润发因此扮演得十分吊儿郎当:光顾小摊贩的生意并帮他避免警察的罚款,大摇大摆地跟警察打招呼,点燃刚印好的伪钞点烟,随手拿一枝花调戏女职员……嘴里要么叼着一支烟,要么叼一根火柴,表情夸张,不像黑社会分子,倒像是个花花公子。然而在酒吧向阿成回忆当年和阿豪在印尼所受的屈辱时,周润发又演得很动情,眼中隐隐还能看到泪水,让观众看到了人物玩世不恭的外表下真实的内心世界。在小马哥因枪伤而变成"残废"后,周润发又能迅速地把握场景的转换需要,一瘸一拐,邋里邋遢,将人物最卑微的一面表现了出来。但是剧情需要的不仅仅是卑微,因为小马哥在等着阿豪回来东山再起,因此,这卑微中还有一股隐忍。所以,当与阿豪再度相逢时,周润发饰演的小马哥脸上既有惊喜(但这惊喜很克制),又有无颜面对的羞愧、委屈甚至哽咽。"我忍了三年,就是想等一个机会,我要争一口气,不是想证明我了不起,我是要告诉人家我失去的东西,我一定要拿回来。"当说出这句台词时,周润发也仿佛是在说出自己的心声,小马哥的由风光到低谷,正如他自己的经历一样。所以,影片中他的那份动情超越了表演的成分,更多的是他自己的感同身受,也正因如此,小马哥这一形象才能如此打动人心。

张国荣当时在歌坛大红大紫,但在影坛还没有引起多少关注。邀请他出演,是因为投资方要求要有当红明星的加入,这主要是借一点大明星的名气,以便保障票房的收入。但在影片中张国荣的表现不俗,在饰演刚毕业的毛头小子阿杰时,张国荣将他个人阳光、纯真的大男孩本色展现了出来,尤其是他清澈的眼神,表明他十足是一个涉世未深、充满青春活力的少年;在武打场面中,他的表演很用心用力,重点没有放在一般武打片中一拳一脚的招式上,而更注重人物拼了命去解救家人、不顾安危的一面;当角色的身份转换,阿杰已经成为一名富有经验的警察时,观众在他的表情、眼神中再看不到那份稚嫩,纯真变成了成熟,天真无邪成了疾恶如仇。在三名主演中,张国荣是当时风头最健的,而他饰演的阿杰在三名主要人物中地位却相对低一些,他并没有抢戏、夺人眼球,而是与狄龙、周润发密切配合,尽量将人物的本色表现出来。张国荣在影片中的表现向剧组、投资方、观众证明了他并非徒有虚名,不管是在歌坛还是在影坛,他都是实力派。

《英雄本色》剧照（二）

二、故事品鉴

虽然在拍摄《英雄本色》的过程中，吴宇森手头还只有一个故事大纲，但剧情发展的总体脉络还是能紧密衔接，没有明显的逻辑漏洞。更加难能可贵的是，在这样略显仓促的情况下，影片还能设置许多伏笔以及能够前后对照的地方。在影片一开始，当完成一笔伪钞交易后，阿豪回到公司向姚先生交账时夸那几个老外爽快，姚先生却指出他的缺点就是太容易相信别人。这就为之后阿豪带着阿成去台湾时被阿成出卖还依然相信他并为掩护他而不惜自首，导致放虎归山、养虎为患，最终酿成悲剧埋下了伏笔。而影片起头小马哥给阿成钱和之后阿成给小马哥钱，阿豪、阿杰兄弟俩在医院玩警察捉贼的游戏，和之后阿杰在街头审问阿豪这两组相似的镜头也形成了鲜明的对照。小马哥给阿成钱的时候是因为他咳嗽，小马哥拿出几张大钞交在他的手里，要他去看医生，显示了一个大哥对小弟的关心；而阿成给小马哥钱是因为小马哥受伤后落魄时以擦车为生，那天正好擦了阿成的车，阿成将几张钱数了丢在地上，要小马哥捡了拿去吃饭，形同施舍，充分表现了阿成忘恩负义、小人得志的嘴脸。阿豪兄弟俩的两次"警察捉贼"，一次是兄弟间的打闹，另一次对阿杰来说却是动了真格，而兄弟俩的情感也从融洽变为了冲突、敌对。这两组镜头的相似，是要让观众自觉进行对照，从而领会到在环境物是人非之后人性的复杂多变。

影片的时长只有90多分钟，因而故事很紧凑，但影片仅仅用几个小片段就能勾勒出一个人物复杂的性格。虽然阿豪被姚先生指出他的弱点是过于相信别人，但他在去台湾前要小马哥留守香港，在台湾交易前能察觉到不对劲，这都表现出阿豪宽厚待人的外表下并没有丢掉防人之心。小马哥也是一样，他表面上能跟别人开玩笑逗乐，却始终没有掉以轻心。当姚先生让阿豪带阿成一起去台湾时，小马哥用取笑的方式恐吓阿成，其实是对他的不信任。在酒吧里，当阿豪告诉小马哥自己做完这最后一次就收手时，小马哥又拿阿成开涮，说以后可以让位给阿成，他很像一个小教父。但紧接着就很严肃地对阿成说，很多事情不是想学就能学得了的，并不是看几本黑手党的书就能做老大的。这就很明显是在暗中敲打阿成，告诉他自己早就看出

了他的野心。这一方面表现了小马哥并非看上去那样的吊儿郎当,而是相当的老谋深算,另一方面也从侧面表现出阿成的狼子野心。

当然,影片也存在一些不足之处。整部《英雄本色》只有一个女性形象,而且这一形象也不够饱满。设置阿杰的女友小琪这一人物,一方面是为了表现电影中诸多情感类型之一的男女情,另一方面是需要在阿豪、阿杰兄弟俩之间关系紧张时,能有一个缓冲地带、沟通的桥梁。其作用与其说是作为人物,倒不如说是作为工具而存在。她剪掉花朵把花枝插进花瓶、背着大提琴盒子撞到了护士的推车、撞倒了怀有身孕的音乐考官、撞碎了出租车的玻璃,这些滑稽的镜头对唯一一个女性形象的塑造并没有正面的作用。同时,小琪这种笨手笨脚的性格与主体的剧情也并无太大的联系,唯一的作用可能就是让监制徐克作为音乐考官在镜头中露了一面。对电影整体来说,这样的处理是失败的,也可以看出影片拍摄起步时的仓促。

《英雄本色》剧照(三)

【结　语】

一个落魄导演、一个过气演员、一个"票房毒药",加上一个跨界来的歌星,却撑起了电影《英雄本色》。《英雄本色》之所以能在港片中大获成功、超凡出众,在香港《电影双周刊》评选20世纪100部港片时能排名第一,就是因为这一群陷入低谷的人已经不可以再循规蹈矩地拍那种模式化的电影了。所谓置之死地而后生,巨大的压力逼迫他们不得不做出改变,而这一改变就扭转了香港影坛的方向。在此之前的港片,要么是以低俗搞怪、博人眼球的喜剧片,要么是以打斗为主要情节的武打片,早已让观众产生审美疲劳了。吴宇森从冷兵器的武打片转向现代化的枪战片,用一种"暴力美学"去吸引观众的眼球。伴随着闽南语歌曲轻快的节奏,小马哥一边搂着陪酒女,一边暗地里把枪藏在花瓶里。歌声骤停,仇人相见,没有一声言语,小马哥拔枪就射,枪声四起,鲜血四溅。最后小马哥腿部中枪,却镇定自若,忍着枪伤带来的疼痛结果了仇人性命。观众在歌声与枪声、鲜花与鲜血中感受着枪战的刺激和复仇的痛快,随着人物一道心跳起伏、血脉偾张。

武打片的模式一般都是一方挑起矛盾,另一方勤学苦练功夫,最后报仇雪恨,不需要丰富

的剧情,只要一招一式、来来回回的武打场面就能基本填满整部影片。但枪战片可不行,热兵器没有花里胡哨的招式,只讲求一枪一弹能迅速置人于死地,因此就需要大量的枪战以外的剧情。《英雄本色》除了表现黑帮非法交易、火拼的场面,更多关注的是人物命运的起起伏伏、人物间情感的恩恩怨怨。在影片中,人物的命运有高潮,有低谷;人物之间的情感类型有江湖兄弟情、父子情、手足情、男女情;情感纠缠有恩义,有仇恨,有体谅,有误解。真正吸引观众的,不是枪与火的感官刺激,而是随着剧中人物浮沉而感同身受的情义。毕竟,并非建功立业、征战沙场才算英雄,侠骨柔情、快意恩仇也是英雄本色。

(撰写:严佳炜)

乱（1985）

【影片简介】

《乱》是由日本著名导演黑泽明执导，仲代达矢、寺尾聪、根津甚八、隆大介联合主演的史诗级的战争片。影片由东宝国际公司发行，于1985年6月1日在日本上映。《乱》从莎士比亚的著名悲剧《李尔王》和日本战国时代的一段寓言故事中获得灵感，将东西方的两个故事移置、融合，讲述了日本战国时期某小国诸侯一文字家族祸起萧墙、家人自相残杀而最终走向灭亡的故事。《乱》耗资24亿日元，前后花了200多个工作日才完成拍摄，成为当时日本电影界前所未有的天价电影制作。除了时间和金钱，黑泽明为了电影中战争场面的效果，还动用了大量的人力、物力。马匹、易燃的木材全部大手笔地从美国运往日本，主要人物的服饰、战袍也全是手工制作，盔甲更是导演黑泽明亲力亲为设计完成的。影片拍摄完成后，先后在日本、法国、美国、瑞典、芬兰等多个国家上映。巨大的付出也收获了巨

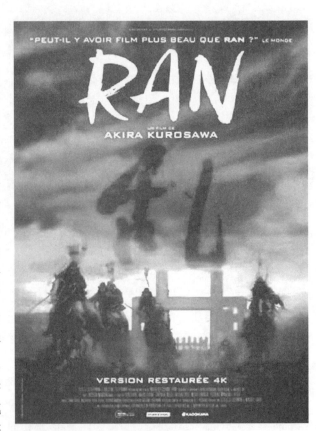

《乱》海报

大的成果，《乱》于1986年获得第58届奥斯卡金像奖最佳服装设计奖与最佳导演、最佳摄影、最佳艺术指导三项提名，此外还获得第9届日本电影学院奖的最佳美术和最佳电影配乐奖，第30届意大利大卫奖最佳外国导演奖。

《南方日报》的"城市画报"栏目曾这样评价《乱》这部电影："在这部影片中，人物已不再占据绝对的中心位置，场面成了第一表意符号。人物不过是串联场面与场面或构成场面的语言元素之一。在场面与场面交叠更替的'运动'中，观众看到并感到了世界的变化和沧桑。历史，

便是一幕幕电影场面,有大有小,变化和消失则是注定的。这,也许就是黑泽明选定'乱'作为题材拍摄一部所谓'全电影'的根据。"

【剧情概述】

　　一文字秀虎是日本战国时代崛起的一个小国诸侯,通过50余年的奋斗与征战已经雄霸一方。在一天,秀虎带着3个儿子以及两个盟友绫部氏、藤卷氏一起围猎。在围猎结束、举杯庆祝之时,绫部提出要将女儿嫁给三郎,而藤卷亦有此意,秀虎犹豫不能定夺。太郎为缓和气氛,让秀虎随侍的伶人狂阿弥表演助兴。狂阿弥扮演了一只兔子引得众人哈哈大笑,三郎趁机暗讽绫部氏、藤卷氏即是山上下来给一文字家吃的两只兔子。秀虎为避免尴尬只得装睡,众人为了不惊扰他纷纷退下。太郎为不失礼于绫部、藤卷两家,要狂阿弥去叫醒父亲。此时秀虎却大惊失色地冲出围幕,并向3个儿子讲述了自己在旷野中孤身一人、孤立无援的噩梦情景。鉴于自己年事已高,加上这一噩梦的惊吓,秀虎决定将自己的领地一分为三,三座城池分别由3个儿子掌管,而统领大权归长子太郎。为了要3个儿子精诚团结,秀虎还用一箭易断、三箭难折的事例教育他们。对此分封之事,太郎、次郎欣然接受,而三郎强烈反对,还使蛮力一下折断了3支箭。秀虎大怒,断绝了与三郎的关系,并将他放逐。近侍平山因对此事表示反对而一起被放逐。藤卷见一文字家内部有了裂缝有利可图,便追上三郎,要求招他为婿。

　　秀虎的家业于是被太郎、次郎瓜分,秀虎本以为可以安度晚年过一个老主公的日子,没想到这才是灾难的起头。先是在太郎搬进第1城时,秀虎的长媳枫夫人要求秀虎的仆人给自己的随从让路;而后枫夫人又挑唆太郎向父亲要回象征最高权力的旗号。在两方相争之时,狂阿弥作歌表面嘲笑秀虎,实则在讽刺太郎。太郎的手下上前要教训狂阿弥时,被楼上的秀虎一箭射死。太郎借口举行家宴请来秀虎,却让他居于下座,并逼他签署甘愿受太郎约束的誓约文。秀虎恼怒之下决定带人前往次郎的第2城,岂知次郎也早有狼子野心,仅让秀虎一人进城,而将秀虎的手下全部拒之门外,秀虎一气之下又退出了第2城。手下们劝秀虎前往第3城依靠三郎,秀虎却因之前的事情自觉无颜面对三郎而犹豫不前。正当此时,太郎又派手下小仓去接管第3城,三郎的手下因三郎长期不在第3城决定放弃该城前往藤卷领地投靠三郎。之前被流放的平山前来劝说秀虎去投靠三郎,秀虎在手下生驹和小泽的蛊惑下进了第3城,却被太郎和次郎两帮人马包围。3方在这里交战,秀虎的人马全军覆没,太郎也被次郎手下黑金暗枪打死,其兵马尽归次郎。秀虎独身一人从高阁走下,黑金劝说次郎不可有妇人之仁,而应一举统领3城,可次郎还是将父亲放走了。平山带着狂阿弥搭救了从虎口中逃脱的秀虎,此时的秀虎已经接近癫狂。3人在借宿时意外地走进了次郎的末夫人的胞弟鹤丸的屋中。末夫人和枫夫人一样,都曾是被秀虎征服者的女儿,末夫人全家被秀虎杀害,自己成了秀虎儿子的女人。其胞弟鹤丸因在大火中失明不再有威胁而饶幸留得一命。

　　次郎带兵占领了第1城并向枫夫人报丧。决意复仇的枫夫人利用次郎重权好色的弱点勾引了次郎,并挑唆他杀死原配末夫人,将她扶正,以此离间次郎与部将之间的关系。平山在将秀虎托付给狂阿弥之后向三郎报告消息。三郎在得知父亲的下落后率兵马奔向次郎领地,准备接回父亲奉养。与此同时,藤卷和绫部的人马也在附近重兵集结。次郎的手下都劝说他不要开战,枫夫人却备了酒席庆祝出征,一心要将次郎送向死路。末夫人得知次郎有杀害自己的

想法后携胞弟鹤丸逃难来到了故国的城池,而秀虎和狂阿弥也落难在此地。秀虎听到末夫人和鹤丸的声音之后又发了疯逃走了,狂阿弥只得来到阵前向三郎报告秀虎失踪的消息。三郎带了一队人前往梓泽寻找父亲,次郎见状也派了枪队前往伏击。路上,三郎找到了父亲,父子两人消除了嫌隙,重归于好。然而就在归途中,三郎被次郎埋伏的枪手一枪射死,秀虎悲痛而亡。自大的次郎贸然发动进攻,却落入圈套,一败涂地。藤卷的军队涌进次郎的城池,一文字家族彻底覆灭……

《乱》剧照(一)

【要点评析】

一、演员演技

在《乱》中饰演一文字秀虎的仲代达矢与导演黑泽明有过多次合作,在《七武士》《用心棒》等黑泽明的电影中都出演过次要角色,直至1980年才开始在黑泽明导演的《影子武士》担纲主演。仲代达矢1952年进入日本演员培训所学习,毕业后正式以演员身份入团俳优座。1975年,仲代达矢与妻子一起创立了无名塾,经常出演一些舞台剧。俳优座和无名塾的经历让仲代达矢积累了丰富的舞台经验。因此,在《乱》这部带有浓烈的舞台剧色彩的电影中,仲代达矢正好有了用武之地。仲代的首次出场即宣示了他的中心地位:在短短的围猎场面中,镜头给了他一个特写,骑在马上的仲代坚毅的视线、箭头与镜头外的猎物仿佛始终处于一直线上。胯下的马是移动的,猎物也是飞快逃窜的,然而仲代的眼神与表情表现得仿佛猎物一直在秀虎的掌控之中,这就暗示出秀虎在波诡云谲的环境中始终处于掌控全局的至高地位。在妆容上,不管在怎样的环境里,也不管是怎样的心情,仲代始终微皱着眉头、眼神中杀气腾腾,表情也略显凶恶。这是一个杀人如麻的大征服者因整日处心积虑而渐渐形成的面相。对演员来说,化妆仅仅是一种辅助,要能始终维持这种表情还是具有很大难度的。同时,剧情的变化还需要演员在这固定的面相基础上做出别的表情,这更是难上加难。比如,当秀虎小憩后被噩梦惊醒时,仲代脸上虽有惊恐,但还是保持了底子里的威容;当秀虎看到3个儿子都在身旁而开怀大笑时,

观众也确实感到了三郎口中所说的"可怕"。除了表现这种二合一式的复杂表情,仲代将秀虎表情的转变也拿捏得十分到位。当秀虎遭到两个儿子的驱赶而在第3城外踟蹰不前时,平山赶来送吃送喝,并替三郎表明心迹,秀虎此时因羞愧难当而遮遮掩掩低头抽泣,可当士兵前来报告情况时,他又迅速恢复了往日的威严。前后的衔接转换与他既有作为父亲的悲哀又需保持王的尊严的复杂心理如此贴合,这离不开演员对人物心理的把握与揣摩。

除了一文字家的4个主要人物之外,次要人物枫夫人和狂阿弥的扮演者表现也十分出色。饰演枫夫人的宫崎美子将枫夫人的险恶用心与阴鸷的一面都表现得淋漓尽致。在首次出场时,她冰霜般的表情阴气逼人,颐指气使的语气又盛气凌人,让观众一下就记住秀虎的这位长媳。在枫夫人挑唆太郎去向秀虎讨要象征权力的旗号那一场景中,枫夫人的话语本应是格外强硬的,但宫崎美子却用一种柔弱、可怜的语气来处理,比起用强硬的语气,更加充分地表现了这一女子的阴险毒辣。在与次郎的对台戏中,宫崎美子更是充分施展了她过人的演技。在语气的处理上,当枫夫人询问秀虎发疯的事时,她继续用柔弱的语气来伪装;而当这伪装被次郎拆穿时,她便如泼妇般予以回击;当她用刀挟持次郎时,其语气已经近乎歇斯底里。而在情绪的处理上,当她放开次郎后,那瘆人的狂笑表现出枫夫人的神经质;当假装哭泣时,她既能表现出枫夫人的假,又不使自己的表演失真。这对枫夫人的表演把握得张弛有度,十分精彩。饰演狂阿弥的池畑慎之介出身于日本的传统艺能世家,父亲是有"活国宝"之称的地歌舞吉村流第4代掌门人。狂阿弥这一角色在影片中是秀虎的弄臣,跳的舞是日本"能乐"里的"狂言"反串,因此,对于作为艺能艺人的池畑慎之介来说近乎本色出演。在影片中,池畑慎之介既表现出了一个弄臣的丑态,又让人看到了疯癫的外表下忠诚的内心。一方面池畑慎之介的表演在影片悲剧的基调中调节了气氛,另一方面他的唱词也包含了人物命运与剧情发展的线索,更为重要的是,他的表演大大丰富了日本本土电影的艺术元素。

《乱》剧照(二)

二、故事品鉴

1

影片通过大量的细节展现了人物的多面性,表现了复杂的人性。

一文字秀虎在群雄争霸的环境下据小城起兵,经过50多年的征战而雄霸一方,自然有其过人的勇武与韬略。作为一方霸主,他心狠手辣,所到之处烧杀抢掠,敌人往往被灭族,只有女子被作为战利品留下,他的两个儿媳枫夫人、末夫人即是典型。他的残忍也许是在动乱的形势下无奈养成的,可以想见,在乱世,不是吞并别人,就是被人吞并,一旦失败,他也会落入同样的下场。在内心的深处,他仍然是渴望温情与宁静的。因此,他才会与藤卷、绫部二氏这两个劲敌讲和结盟,也才会因噩梦而决定将家业分给3个儿子,以便自己颐养天年。当他前往第2城时,第一个要去见的不是儿子,而是被自己杀害双亲的末夫人,并对于她的谦恭感到不安,反而希望她仇恨自己,以求得良心上的稍稍安慰。但即使内心有此追求,他仍然无时无刻不在担忧自己,所以他才会拒绝太郎烹食山猪的请求,并拿山猪自比,要求3个儿子和藤卷、绫部二氏不可吃自己。也因如此,在将3座城都分给儿子后,他仍要求保留大主公的名头。但他担忧的情形最终还是无可避免地发生了,面对两个儿子的背叛,他既伤心又恼怒,还有对三郎的羞愧。可是,他除了发怒与羞愧却无力应对乱局,甚至连剖腹自尽的勇气都没有。在这个英雄一世的老人身上,我们看到了强悍和软弱的两面。

三郎只在影片的一头一尾出现,戏份不多却足够复杂。在影片开头,他嘲笑藤卷、绫部2人是前来送给父亲吃的两只兔子,虽然显得莽撞,但也可看出他希望一文字家族吞并昔日劲敌的野心。他反对秀虎分家的举动,直接戳穿两个哥哥巧言令色的虚伪面目,因此而触怒父亲。在父亲拿折箭的教训教导他们要团结一致时,他使蛮力将3支箭折断。看起来这些行为都有挑起家族矛盾的嫌疑,但实际上只有他才真正关心着一文字家族的未来。他早看出两个哥哥心怀鬼胎,分家必然对家族不利。哪怕被父亲逐出家门,也一直关心着父亲,还派平山暗中保护父亲。即使在兄弟阋于墙、父亲发疯之后,三郎也没有产生取代哥哥的打算。当自己大军压境至二哥的领地时,他不准岳父藤卷布阵,也严防与二哥发生实际冲突,始终维护着一文字家的领地,使其不被外敌乘虚而入。三郎虽然性格直率,有时不免莽撞,但骨子里却很有谋略,是个有粗有细的人。

枫夫人作为亡国奴被迫成为一文字家太郎的妻子,她一方面迫于形势不得不隐忍,另一方面仇恨又无时无刻不占据着她的内心。面对仇恨,她并没有像同样命运的末夫人那样转向佛理、选择逃避,而是一有机会就着手实施复仇的计划。她先是挑唆丈夫太郎向父亲索要最高的权力,以离间父子关系;在太郎死后又勾引次郎,离间次郎和部下的关系,引他一步步走上绝路。虽然在这个过程中枫夫人显得阴鸷、歹毒,但这也是长期险恶的环境和扭曲的心理造成的。如果说枫夫人为家人、故国复仇而不择手段,在道德上还具有一点正义性的话,那么她要求次郎杀害末夫人将她扶正似乎就不可理喻了。当她要求次郎将自己扶正时,次郎曾表明会考虑休了末夫人,但她非要次郎杀死末夫人,而末夫人和她自己身世相仿,同是天涯苦命人,枫夫人为什么要害她呢?其实这正是影片希望观众注意的地方,不可以做枫夫人要害末夫人这样的解读。枫夫人的主要目的是通过离间一文字家族内部的关系以使其灭亡,在实施的过程

中不管是对时机的把握还是对人性的洞察,她都做到了极致。一方面,她深知次郎贪权好色的弱点,于是便勾引他,让他离不开自己;另一方面,她也知道次郎手下黑金的忠诚仁义,绝不会做出如此不仁不义之事。因此,她知道这一要求不会伤害到末夫人,反而会引起次郎和手下之间的矛盾。否则,末夫人与她无冤无仇,单纯的害一个无关的人对她的复仇于事无补。因此,对于枫夫人这一人物,我们不能进行简单的道德评判,通过深入的剖析,除了能看到她表面的阴冷险恶,我们还能看到她有勇有谋的本质。

此外,即使是像藤卷一样的次要人物,影片也通过一两个细节表现出其性格。在为狩猎论功时,藤卷一方面称赞一文字秀虎的英勇,另一方面述说自己的坐骑见了山猪惊跳,使他非但不能射中反而落马。结合秀虎之后以山猪自比的话,可以明白藤卷的这番话是有意在向秀虎示弱,意思是自己不堪与秀虎为敌。但当秀虎放逐三郎后,他却主动骑马追上三郎招他为婿,最后也是他的兵马占据了一文字家的全部城池。前后对比即可看出他绵里藏针、老奸巨猾的真面目。

2

影片融入了大量的戏剧元素,并运用了隐喻、象征的手法推动剧情的发展。

影片中多次出现了天空与云朵的画面,但每一次都不相同。这每一个画面都是实拍的,黑泽明为了拍一片清湛的蓝天和恰到好处的云彩,甚至不惜等待了180多天。从最初的天高云阔,慢慢变为波诡云谲,直到高潮时的乌云密布,每次都象征着一文字家族的命运变化:从全盛转向衰败,最终走向末路。

除了池畑慎之介的出演给影片带来了日本本土能乐的戏剧元素外,由于影片改编自莎士比亚的悲剧《李尔王》,因此《乱》中人物的部分台词也更偏向于戏剧语言。池畑慎之介出演的狂阿弥作为秀虎身边的弄臣与仆人,本与剧情发展无甚关联,似乎可有可无,但这一人物在影片中地位远超出其他下属。原因就在于他每一次的表演和唱词都具有隐喻的效果,为剧情的发展提供了线索。第1次表演兔子引起了三郎的借题发挥,因此才会发生之后的情节;第2次在秀虎面前当面嘲笑他是让田又让家的稻草人,暗示了秀虎之后见弃于二子的命运;第3次当太郎前来讨要旗号时又嘲笑秀虎是个风中的葫芦,又暗示了秀虎不仅为儿子所不容,自身命运也将风雨飘摇;最后,当秀虎在旷野中失去理智时,他又应时地跳了一支疯人舞。狂阿弥每一次的唱词都如同莎翁剧中的诗化语言,具有强烈的舞台效果。尤其是最后当狂阿弥抬头向天对神佛质问时,平山的那番回答:"狂阿弥,不要怪罪神佛!神也在哭泣,他看见无恶不作的人类互相残杀,神佛也无法解救。不要哭!这就是人间,不求幸福而求悲哀,不求宁静而求痛苦。看,现在第1城里人们正互夺悲哀和痛苦,为杀人而庆祝!"更是仿佛舞台上人物的独白,一下子揭示了影片的主题。

《乱》剧照（三）

【结　语】

《乱》将东西方两个故事合二为一，又只留下了莎士比亚戏剧《李尔王》的影子，本体却是满满的日本本土元素，简单的骨架上长出了丰满的血肉。黑泽明用史诗级的大手笔表现了亲情与权力、忠诚与背叛的多重交锋。当尘埃与烟雾在阴谋与刀光剑影中散去，赤裸裸地暴露在观众眼前的是血淋淋的人性。整部影片需要的不是对道德的简单裁判，而是要告诉我们，不管是重情重义的还是薄情寡义的，也不管是获胜为王的还是落败为寇的，都在受命运的捉弄与宰制。在一个乱世，人心中充满着各式各样的欲望，而欲望正是悲剧命运的起源。因为自己的欲望，人贪得无厌而一步一步走入深渊；因为他人的欲望，人追求宁静和睦却不可得。乱世逼得正常人也无法不疯狂，也许诚如影片中狂阿弥所言："在狂乱的时世里发疯才是正常。"

（撰写：严佳炜）

美国往事(1984)

【影片简介】

《美国往事》是一部由赛尔乔·莱昂内执导,罗伯特·德尼罗、詹姆斯·伍兹、伊丽莎白·麦戈文、塔斯黛·韦尔德等人主演的剧情片。影片以纽约的犹太社区为背景,讲述了主人公"面条"从懵懂少年成长为黑帮大佬的历程,同时也展现了美国从20世纪20年代到60年代的黑帮史。1984年2月,该片在美国上映。

有人认为《美国往事》是值得观众反复观赏的经典之作。该片有着很高的艺术成就,比如剧中人物栩栩如生,电影情节精雕细刻,电影画面十分讲究,甚至每个片段起承转合都颇具匠心。比如艳妇卡萝勾结黑帮打劫自己老公的珠宝店,为掩人耳目她主动要打劫者强奸自己,并发出刺耳而享受的叫声;接着画面转入大海的空镜头,伴随着海鸥的画外音,相互匹配,且伴随着抒情,还有幽默感,不得不佩服导演的用心良苦。也有人这样说

《美国往事》海报

过,在美国电影史上,只有一部影片可以与《教父》相提并论,那就是意大利导演赛尔乔·莱昂内的"往事三部曲"之一,历时13年制作而成的《美国往事》。影片以极具魅力而丰满的形式呈现了一个欧洲导演眼中的美国景观,以及一个外来者对美国的想象与幻觉中的记忆,成了电影史上浓墨重彩的经典篇章。《美国往事》吸引了不少影迷去一遍遍地观摩它,解读它,为少年面条伤痛的成长唏嘘,为老年面条目睹的真相落泪。莱昂内那力透镜背的犀利与苍凉也感染了那些用心去观赏这部电影的人。

《美国往事》以20世纪20年代的美国为背景,主要讲述一名叫面条的男孩和3个一直玩得很好的小伙伴作为街头混混结识了聪明而又狡猾的麦克斯,开始干起了走私的活儿,其间,

面条因为在一次闹事中杀了人而进了监狱。后来面条刑满释放,时过境迁,大家也都长大了,都成了健壮的青年,他们在麦克斯的领导下重拾旧业。随着不断的活动,麦克斯的野心也越来越大,决定将目标转向抢劫美国联邦储备银行,但有过前科的面条不希望自己的兄弟走上一条错误的道路,痛苦纠结之下,还是报了警,以此来使麦克斯打消这个念头,但是令面条没有想到的是,警方和麦克斯等人发生了激烈的枪战,结果是麦克斯还有他的两个朋友全被杀死了。无法面对这种打击的面条选择离开这个伤心之地。35年过去了,面条已有了岁月的痕迹,他回到了家乡,但是他意外得知了一个让人震惊不已的消息,他曾经无比信任的好兄弟麦克斯竟然没有死,且他是那场斗争的主谋——麦克斯亲手策划了这一切,把面条的两个朋友给杀死了,并且自己私吞了那笔巨款,随后改名换姓从了政,在上层社会混得风生水起,还将面条心爱的姑娘抢了过去,并生下了一个孩子。但是后来,麦克斯还是自杀了,他本想让面条了结他的生命,但面条却拒绝了他,所以麦克斯自己跳进了垃圾粉碎机中自杀了。

《美国往事》剧照(一)

这是因一部友谊与对立、背叛与宽恕等人性冲突而展开的黑帮电影。面条因为无法面对自己所做的事一直漂泊在外,不忍回去,也无法原谅自己。对于面条这种人来说,身负几十年难洗的罪孽,无疑是一种痛苦的煎熬。麦克斯却是整部电影中最为狡猾聪明的人,他不露声色,却可以把一切都置于他的计划之中,无论是金钱、女人还是地位,他都可以轻而易举地得到。对于面条而言,麦克斯永远凌驾于他之上,永远是一个胜利者的姿态。但是麦克斯也不是一个彻底的坏蛋,在影片的最后,他拿出了之前的怀表,说明麦克斯还是在意他们的情谊的。黛博拉是一个理性的、知道自己想要什么的女人,她爱面条,但她心里却清楚地知道面条和自己永远不是一条道上的,因为面条无法满足她对财富与名誉的追求,但几十年后,我们却可以看出岁月带给她的痕迹。

【剧情概述】

《美国往事》是非线性叙述的巅峰之作,超长时长的电影糅合了面条的一生。这部电影是将过去与现在交叉着写,既有倒叙又有插叙,让人猛地一看,会有些摸不着头脑,时间线条杂

乱,穿插了主人公的3个年龄段,人物剧情也各种穿梭,串联成五味杂陈的人生史诗。首先是少年岁月,那个年代的美国破败、寒冷、经济大萧条,面条和好朋友们认识了麦克斯,他们想要统领街区却惹到了老大。结果是他们其中一个一起从小玩到大的朋友被枪杀了,临死前,他对面条说"我滑倒了",多米尼克结束了自己的一生,在这之前,他多看了一眼箱子里的钱,笔者认为这也是为此处他的意外埋下了伏笔。目睹自己好友的离去,面条失去理智杀死了那个杀害朋友的人和一个警察。到这里,主人公的年少时代就过去了,等待面条的便是牢狱生活。其次就是青年时期,面条出狱后略显沧桑,而好友麦克斯却意气风发。禁酒令的颁布,让麦克斯秘密进行地下生活,同时,还经营另一桩"生意":黑帮。但是变成了青年之后,大家都有了各自的心思,开始有了不同的意见。虽然,作为黑帮,杀人放火,包括抢劫偷盗、强奸他们都会做,但是面条和麦克斯终究还是出现了分歧,并且也是因为这个,让他们俩越走越远。面条虽恶,但他的恶是只想做自己的主宰,随遇而安,让自己开心;而麦克斯的恶却是更狠更能忍,更有野心抱负,更能不择手段。但是每当有分歧时,麦克斯总能退一步,或许这就是兄弟情吧。随着禁酒令的解除,面条他们面临着失业的危险,重新选择了两条路,要么与政客合作,要么抢劫银行。但是面条两条路都不愿意选,他呵斥麦克斯疯了。麦克斯这次没有再迁就面条,一心想着实现自己的计划,最终,面条提供了情报,双方交战,面条的兄弟全死了。此外,青年时期的面条与黛博拉的爱情也没有新的进展,黛博拉渴望着更大的舞台,所以在送黛博拉去车站的路上,面条强奸了黛博拉,也算给这段感情画上了一个不完美的句号。最后就是老年时期,此去经年,归来后已物是人非。面条回到了小镇,与原来的黛博拉的哥哥胖莫见了面,一封邀请信渐渐使真相浮出水面——麦克斯当年并没有死,而是改了名字进了上层社会,黛博拉做了他的情妇,还生了一个儿子叫大卫。麦克斯希望面条来结束他的生命,但是面条没有,最后麦克斯自己跳进垃圾粉碎机自杀。此时远处驶来了几辆小汽车,车上的年轻人欢声笑语,一如从前的他们,在面条还没来得及回头仔细看时,青春早已消失在了茫茫黑夜中。麦克斯与面条,终其一生,都错过了自己。

【要点评析】

一、人物形象

这是一部哀悼美国梦的故事,有两个主人公,分别具有处于对立面的性格。面条是一个重情重义,为朋友两肋插刀的人,有着明确的正义感,虽然他身处黑社会,可因为他的性格仍然被观众喜爱。当他偷窥黛博拉,而黛博拉故意脱去衣服给他看时,面条却害羞地把头转了过去,这一举动让人觉得他还是一个纯情可爱的小男孩。当麦克斯准备抢劫银行,而面条想要牺牲自己时,观众的心也随着他的紧张而紧张,在打电话之前的一系列表演都十分到位,牵引着观众的心,好友在自己的面前死去,因为愤怒而杀了敌人,这让人觉得惋惜,但同时又看到他很在意自己的朋友而感到欣慰。在监狱的十几年,黛博拉是面条的精神支柱,在与老友麦克斯相见时,坚持称他为"贝利先生",而不是麦克斯,这几声"贝利先生"是多么震惊与无助,大家也会随着他陷入震惊与无助中。导演将面条塑造成一个悲情甚至是失败的英雄形象,他是如此的看重友情与爱情,然而最后他什么都没有得到。

与面条相反,麦克斯却是一个反派,大概一部电影只有这样配置,才会让人觉得电影平衡吧。麦克斯处心积虑,很有野心,而且深藏不露,他表面让人看起来无害,但其实把大家都掌握在手里。为了达到自己的目的,不惜踩着自己兄弟的尸骨往上爬。不可否认,他也在意面条,把他当兄弟,但更多的,他也只是在利用面条帮他做事,因为面条确实是一个很有头脑、不可多得的人才。每次面条都是被麦克斯的出现而坏了心情,每当他们意见产生分歧时,麦克斯总是主动化解,为的就是将面条的信任留住。面条第一次与女神相处,麦克斯就不合时宜地出现了,打断了原本美好的感觉。麦克斯总是在伤害了面条之后,再继续骗取他的信任。而且,麦克斯是一个真正的小偷,他偷走了原本属于面条的一切,他见不得面条比他优秀,包括信任、女人,甚至是回忆。他似乎实现了自己的美国梦,但最终他的结局是进入了垃圾粉碎机,也是一个美国梦的破碎。

《美国往事》剧照(二)

黛博拉是贯穿整部影片中比较鲜明的女性形象。黛博拉刚一出现就吸引了观众的注意力,多么俊俏的小人儿,尽管也是因为选角选得好,但是一个正在翩翩起舞的小姑娘谁不爱?一个在忘我地舞蹈,一个在尽情地偷窥。两人都知道彼此的存在,即使黛博拉骂面条是只臭蟑螂,但还是在他面前露出屁股。逾越节的时候,黛博拉故意为他留了一道门,并把他带到练舞房,给他读圣经,表明了自己的心意,两个人享受了第一次的吻。但是他俩注定不会在一起,黛博拉有着更大的梦想,而面条却只是一个小混混,两人不是一条道上的人。有一个镜头是,当面条被打得头破血流回来找黛博拉时,她却将门锁上了,任凭面条怎么喊,她都无动于衷。从那一刻起,我们就知道,这道门就像阻隔他们俩的一个阻碍,就是梦想与现实之间的差距。后来面条出狱,又一次相遇,面条向她表明心意,说自己在牢里想的全部都是黛博拉,可是黛博拉一直在往前走,两个人越来越远。35年后,都已经衰老的两人又见面了,即使黛博拉化着妆,但卸了妆之后,还是看得到她脸上的皱纹,她成了麦克斯的情妇,她终于选择了金钱与利益。

二、故事品鉴

1

这是一部典型的时空交错结构的影片。电影中现实部分是老年时期,通过人物的心里线

索,复原出了少年和青年时期两个时间段。电影的一大精彩之处在于镜头的运用炉火纯青,各种场景转换无缝衔接,十分自然完美。

影片的开始以黑幕出现没有任何声音,紧接着出现了女人穿高跟鞋走路的声音。声音逐渐变大,还掺杂着各种嘈杂声,吸引了观众的注意。人物开门出场预示着故事的开始。女演员开灯,灯并没有亮,运用一个固定镜头,透过顶灯拍人物,灯是坏的,预示着将有不好的事要发生。女演员接下来的一系列动作都是为主人公的开场做铺垫。随即"砰"的一声吸引了人们的注意,让人吓了一跳,杀手将照片打碎了,女人被枪打死了,同时灯忽明忽暗,通过这里的变化来隐喻人的生命的脆弱,转瞬即逝。再接下来就是男主角登场了,他出场后便有铃声一直响起,并且在后面的影片中导演巧妙地将"面条打电话""雨夜清理尸体""警察局里警擦接电话""面条坐立难安"4个片段联系起来,揭示其内在联系。这里的铃声则表示了危险,为下文做铺垫。影片中将主人公面条所在戏院的煤油灯与枪杀现场的灯泡进行无缝衔接,利用相似物巧妙转场,使画面过渡更加自然。主人公手中的报纸中的3个人物正好与3具尸体数量上相等,暗示了这3个人与主人公关系不一般。男主角去车站买了一张去水牛城的票,在他离开之前,面对的是一个杂乱无章的背景,说明他对于未来很迷茫,而后来再一个镜头转换转到了35年后面条回来的场景,他的背后变成了一个红色的苹果,红色既表示热情,也表示危险,苹果上还有LOVE的字样,而他却背对着,越走越远,也说明面条与他的爱情越来越远。面条又到车站前,这时镜头平移到旁边的一幅画上,镜头放大,便转换到画中的城市,这又是一个非常巧妙的转换,通过两个画面的相似度来转场使连接更加顺畅。在老年面条回到胖莫餐厅之前,他偷偷看到胖莫为了迎接他而支走客人的场景,用了一个长镜头,以缓慢的方式表达35年没有见面的老友内心复杂的情绪以及不安的心情。面条来到餐厅,两人交谈后,镜头顺着面条的眼神转到了墙上,墙上的照片顿时进入人们的视线,墙上的照片有他和几个好友的合照以及他喜欢的黛博拉,看到这些照片,面条思绪万千。接着,面条来到年轻时曾偷窥黛博拉跳舞的地方,先用一个固定的镜头通过老年面条的眼睛看到洞里的小姑娘在跳舞,被小姑娘发现后一个闪躲,再出现便是一个少年的眼睛,这又是一个漂亮的相似场景的转场。黛博拉跳舞时散发出来的自信以及迷人的美丽告诉我们,她渴望的是一个更大的舞台。到这里,就是影片开始的前30分钟的时间,讲述的是老年时期的面条,也就是现实阶段面条身上发生的事,这其实是一个倒叙,紧接着开始进入故事的正文,进入叙事部分。

当面条被带进监狱,给了麦克斯一个特写镜头——他正在往上看,然后又切换到现在的时间,就是老年面条的场景,他也正在往上看。导演利用不同的人但相同的动作相同的神态进行了人物、地点、时空的转换,让人并不觉得突兀。在转场过程中有一个空镜头,通过一张有着一串英文字母的图片使连接更流畅。老年时期的面条拿着装有钱的箱子走在漆黑的小道上,突然一个飞盘飞了过来,他一闪躲,被另一只手接住,一下子就转到了面条出狱时的情景,这又是一个绝妙的转场。接下来还有一处转场,当他们几个人杀完人后,面条将车开进了河里,汽车入水的画面与官员的车被水冲刷是相似的,但一个是青年时期,一个是老年时期,两者实现了时空的转换。结尾之处,面条又一次与黛博拉相遇,并且看到了她的儿子大卫,那也是面条的本名,再加上面条看到麦克斯的那块表,这也说明麦克斯和黛博拉都对面条怀有愧疚与怀念之情,一个是对友谊的珍惜,一个是对爱情的遗憾。影片的最后一幕,面条笑了,这是很经典的一幕,但是这个笑又有什么含义?是美国梦破碎后的苦笑,还是最终终于释然了,轻松地笑了?

或许都有,这个笑可以说是阅尽人生的一笑吧。

2

这部影片中镜头的转换运用得十分娴熟,转场很真实。影片中一共出现了3个时空,少年和青年时期更多的是叙述,讲述故事;而老年时期更多的是回忆和感慨。老年时期是整部电影的轴心,以老年时代展开故事,并向外延伸,不断转换,寻求答案。该影片用了很多闪回和倒叙的方法,开头烟馆里的铃声让故事闪回到了困扰主人公的事件中,又通过洞里的一双眼睛闪回到少年时期,包括上文讲到的,整个开头到黛博拉的出现都是一个倒叙。

音乐在这部影片中也起着重要的作用,长笛吹出的缓慢哀怨而又带有怀旧的情调,无论是哪一个场景,都伴有音乐的渲染,音乐很好地阐述了主题。用音乐去诉说一段往事,更容易将人们带入情境。影片的摄影包括画面明暗的把握、画面的色彩的运用,还有虚实的处理也都十分到位。

3

影片《美国往事》的叙事手法也很有特色,利用蒙太奇技术为电影的叙事服务,叙述性蒙太奇按照情节的发展、时间、空间、逻辑顺序以及因果关系来组接镜头、场面和段落,为了表现事件的连贯性,推动情节的发展,"电话铃""厕所偷窥"等都是利用这一手法,通过不断转换人物、时空、场景,使事件的发展变得流畅、自然。独特的叙事性让这部影片成了电影中的教科书。

【结　语】

《美国往事》充分肯定了人追求梦想的积极作用,肯定了追梦过程中人努力的重要性。但同时也着力批评了美国社会固有的弊端,导致了美国梦追求者的精神幻灭。总的来说,这是一部悲剧电影。

道尽了人生的沧桑,我们的一生都在不停地奋斗与追逐,不断想要得到一切,但最终还是化为乌有,都是一场梦。《美国往事》总体基调是悲情的,充满对人世间的不解与疑惑。鲁迅说过,"悲剧就是把人生有价值的东西毁灭给人看",然后才会获得人们对于人生的思考,从而让我们珍惜现在。真正一部好电影并没有多么华丽的场景,就是给你娓娓道来,给你一点儿启发。

《美国往事》剧照(三)

每当我们在生活的漩涡中迷失方向,我们总会回忆一些美好的事物,但仅仅是回忆,就像菲茨杰拉德所说:"因此,我们逆流而上,尽管那倒退的潮流不断把我们推向过去的岁月,我们仍将继续奋力向前。"我们拼尽全力,不是为了改变时代,而是不想让时代改变我们。

(撰写:洪 达)

《搭错车》(1983)

【影片简介】

《搭错车》是1983年香港出品的,由虞戡平导演,孙越、刘瑞琪、李立群等主演的一部家庭类感人的电影。影片主要讲述了台湾老兵哑叔抚养养女阿美的故事。该片获得第20届台湾电影金马奖11项提名,最终夺得最佳男主角、最佳电影原创音乐、最佳原创歌曲等4项大奖。电影原创歌曲《酒干倘卖无》《一样的月光》《是否》《请跟我来》等广泛流传。尽管已是一部年代较远的电影,但依然很有韵味,也获得了不少当代观众的喜爱,引起了不少观众的共鸣。有人说,这部片子里父爱是伟大的,也有人说,这部片子是让人感动而又难受的,在那个年代,邻里乡亲是多么和睦,没有钩心斗角,但是在那个时代,生活又是充满迷茫与失落。电影被誉为"哭戏"经典之作。有人说《搭错车》电影原声大碟被视为校园民歌时代和现代流行歌曲时代的分水岭。还有人认为电影《搭错车》的流

《搭错车》海报(一)

行,更多的是应求了内地20世纪80年代初期年轻人的迷茫心理,以及遭遇生活挫折后返璞归真的情怀,有忤于现代理念的一番感悟、一段追溯和一股按捺不住的冲动。影片由头到尾均是悲惨的情节,几乎没有开心快乐的片段,连一条忠实的狗也离开了孤寂的哑叔,没有欢乐阳光的一面,没有一种强烈的视觉对撞。

【剧情概述】

《搭错车》主要是以台湾地区的眷村为背景。一个退役的台湾老兵是个哑巴,人们都叫他

哑叔，他以靠收垃圾和捡空瓶为生。一天，他在一个巷道里发现了一个名叫阿美的弃婴，便把她带回家。为此，妻子在和他大吵一架后，便离他而去了。哑叔一人既当爹又当妈，将阿美抚养长大。阿美高中毕业后，在餐厅当歌手，后得到作曲家时君迈的帮助，演唱水平大大提高，获得了许多人的称赞。娱乐公司老板余广泰偶然听到阿美的演唱，想签约她做歌手，来为自己赚钱。阿美与哑叔商量，哑叔很纠结，一方面希望女儿能有自己的事业，一方面又害怕女儿受到伤害。最终，阿美为了能多赚钱，让哑叔住上好的房子，便答应了余广泰的请求。她却没想到，这一走便是走上了一条不归路，不仅回家看望父亲的时间变少了，而且因为新的身份，她竟然不能与自己的父亲相认。哑叔因为思女心切而卧病在床，他看着屏幕里的女儿，一瞬间，所有的回忆涌上心头，怀着思念、悲愤的心情，离开了人世。到最后，阿美也没能赶上见父亲一眼。电影的最后，阿美在舞台上唱出了那首时君迈作词作曲的歌曲《酒干倘卖无》，表达了对父亲的赞美与思念之情，让人潸然泪下。

影片以父女之间的亲情为中心线，虽然阿美只是哑叔捡来的，但是他把阿美当作自己的亲生女儿一样看待。其实就如电影中阿美的独白所说："我和哑叔之间其实是有着同样的命运，我们都被遗弃过，我被生我的人，他被整个动荡流离的时代遗弃。"因为在某种程度上他们是一样的，才更加惺惺相惜。电影是以最基本的线性结构来呈现的，有着明确的开头、发展、高潮和结尾。开头的短短几分钟，哑叔抱起了阿美，包括阿美的一些独白，就交代了故事的缘由和哑叔的生活背景，也巧妙地设计了其他人物的出场。发展部分占很大比例，自阿美到餐厅当歌手，一直到阿美变成大歌星，都属于发展部分。高潮部分就是阿美举行演唱会，哑叔生病住院。结尾部分阿美唱起了《酒干倘卖无》，表达自己的悔恨以及对父亲的思念、赞美之情，情感得到升华。在阿美成为歌星的这一发展过程中，也有很多的戏剧冲突，比如哑叔收养阿美后和妻子大吵一架，导致妻子离家出走，狗狗来福的意外到来，阿美成为大明星后的很多无奈；再比如满叔不慎掉入河里，失去了生命，阿满嫂听到这个消息后，赶忙跑过去，不顾家里还在做饭的锅，结果家里着火了，阿满嫂的弟弟被烧死了，一夜之间，阿满嫂失去了两个最亲近的人；又比如阿明和人打斗，不小心被柱子砸死，来福为了救哑叔，被车子撞死；等等。最让笔者感动和揪心的是来福的离去，当车子从它身上碾过去的时候，心真的像被揪了一下。虽然知道这只是电影，但是看到那个场面还是很痛心的。这使人想到《忠犬八公》和《一条狗的使命》，有的时候，狗反而是最通人性的，是最忠诚的。

【要点评析】

一、故事品鉴

影片的开头是一个破房子里面堆满了瓶子的全景，然后镜头渐渐拉入两个人，便是哑叔和他的妻子，通过两个人的缠绵可以看出哑叔也是一个有着正常生理需求的男人，只是后来为了阿美而放弃这些，从而看出哑叔的伟大。紧接着就是一个中景，哑叔骑着三轮车在灯光昏暗的街道上收废旧瓶子，车上的瓶子发出叮叮当当的声响，镜头慢慢推进，一些朴实的街坊们开始登上舞台，随后故事就开始了。影片善于用人物特写来表达人物的内心世界，比如最后当哑叔看着屏幕里的阿美时，突然想起很多旧事，所有的开心、悲伤、无奈都涌上心头，继而因承受不

住而倒下。在哑叔突然倒下的前一刻,镜头给了他一个人物特写,观众看到的是哑叔的表情,这对于演员来说是一个很大的挑战。

1

一部电影除了情节吸引人之外,演员也是很重要的,一个演员能否将人物演活,也是电影能否吸引人的重要因素之一。首先是哑叔这个人物形象在笔者看来是最难把握和表现的,因为他是一个哑巴,所有的情绪表达只能靠表情和肢体动作去表现,而哑叔这个角色恰恰又是一个情感很细腻、很丰富的形象。既要有生活摧残他的那种沧桑,又要有抱养了阿美之后的喜悦,还要有到了老年时阿美离开他之后,一个人生活的无奈与不舍。饰演哑叔这个角色的演员将这些都表演得很到位。其次是阿美这个人物形象,从小女孩的天真到成为大歌星之后的沉稳,角色的转变也是对演员的考验。最后是满叔和阿明的扮演者,两个人是同一个人饰演,但是性格又不完全一样,在满叔离世前的那一段表演也是需要基本功的,喝醉酒疯疯癫癫的状态,去捡掉入河里的东西,然后不小心翻身掉进了河里,一切都要顺理成章;而阿明却是一个凶悍的男孩子,总是很冲动,喜欢打架,角色的转换很不容易。其余的还有阿满嫂以及阿满嫂的傻弟弟。每个人都有鲜明的特征,而演员们也都将这些表现出来,所以这部电影才会让人印象深刻。

《搭错车》的故事发生时间是20世纪50年代,那既是一个好的年代,又是一个不好的年代。邻里之间互相帮助,感情和睦,没有任何的钩心斗角。影片将背景置于一个小村庄,整体的色调是灰色调,并且给人一种朦胧感。说它不好,是因为影片中的人物都是来自社会最底层,他们在那个年代尝尽了苦,这也是小人物的悲哀。笔者在看这部影片时,最大的感触是它的环境很像沈从文笔下的《边城》,人们都是淳朴善良的,这大概也表达了编剧对这种美好的歌颂和向往,也是对现代社会充满浮躁、欺诈的一种讽刺吧。

2

《搭错车》是一部歌舞电影,所以它是以歌唱和舞蹈为主要表现形式,我们也可以在影片中看到很多的歌舞表演,这些歌曲的歌词分别是台湾地区不同时期的真实写照。歌曲也能直面社会问题,直面现实的社会。用歌曲表现社会,是这部电影的一大特色。

其一,阿明因为房子拆迁问题和拆迁人员发生了激烈的冲突,导致房屋坍塌而被压死。阿美其实也是为了解决父亲的住宅问题,才走上歌星这条道路。歌曲《一样的月光》中"什么时候儿时玩伴都离我远去/什么时候身旁的人已不再熟悉/人潮的拥挤拉开了我们的距离/沉寂的大地在静静的夜晚默默地哭泣……什么时候蛙鸣蝉声都变成了记忆/什么时候家乡变得如此的拥挤/高楼大厦到处耸立/七彩霓虹把夜空染得如此的俗气"之类的歌词将时代的变化描写得非常到位,阿美失去了儿时一直默默保护她的玩伴阿明,也失去了情窦初开时的恋人时君迈,她早就和身边的人拉开了距离。这表达了人们对于没有固定住所的恐慌,反映出普通百姓的善良和对台湾地区现实社会的控诉,也从侧面反映了台湾地区底层社会人民的无奈。这些歌词还表现了儿女因长期不在父母身边而产生的悔恨,父母一直在儿女的身后保护着他们,可等儿女长大了,只顾着自己向前走,忘了身后的父母还在等着他们。

其二,阿美原本是一个天真、烂漫、善良的小女孩,因为遇到了唯利是图的娱乐公司老板,在老板的一番"教导"之下,渐渐失去了初心,其实她更多的应该是身不由己,因为没有认自己

的父亲,而被周围的人冷落,阿美变得越来越孤单,尽管可以在舞台上光彩夺目,却失去了最纯粹的东西。歌曲《变》中"想起初相见/似地转天旋/当意念改变/如过眼云烟……"的歌词,正是表达了人们内心最真实的想法。每个人都是有欲望的,当欲望与现实碰撞时,年轻人不知道该怎么处理,往往会更多地选择去得到自己想要的东西,可是到最后换来的或许是惨痛的代价,这也许是成长的痛吧。

其三,这部电影的主题曲《酒干倘卖无》在影片的最后被阿美唱了出来,"没有天哪有地/没有地哪有家/没有家哪有你/没有你哪有我……假如你不曾养育我/给我温暖的生活/假如你不曾保护我/我的命运将会是什么……"每一句话都体现了哑叔的善良与博爱,他为了抚养阿美而失去了自己的爱情,但他不曾抱怨,即使在自己生活最艰难的时候也不放弃阿美。电影用蒙太奇的手法将阿美的演唱与哑叔被抢救的两个画面连在一起,更加触动人心。这首歌也是告诉人们,不要抱怨自己的生活,不要放弃对美好生活的期待,同时也表达了阿美的悔恨之情和对父亲的思念之情。阿美最终什么都得到了,却也什么都失去了。当我们听完这首歌时,一定都会有所感悟,在我们这一生中,我们应感激自己所获得的一切,无论是友情、爱情还是其他,虽然也会因为失去一些东西而可惜,但是我们要学会感恩,只有这样,我们才会更加珍惜我们所拥有的。

《搭错车》剧照

二、人物形象

电影中的人物,是叙事的核心,是矛盾冲突的焦点,是影片造型的基础。《搭错车》中的人物形象就很饱满,每个人的特点都很鲜明。哑叔是贯穿全剧的一个重要人物。他是一个靠捡瓶子收破烂为生的社会底层人物,但当他把阿美捡回来抚养的时候,我们就知道他是一个单纯、善良、淳朴的人了,哑叔对于阿美的成长起着重要的作用。他吹唢呐也是一种语言的表达方式,同时也是用吹唢呐来让阿美的生活变得更加丰富多彩。中年时期的哑叔的性格更加多样化一点儿,就好像先吃蛇然后假装中毒,会让人觉得他的可爱,但是到了老年之后,哑叔的性

格变得更加孤寂、沉稳,他与阿美的冲突反而是通过老年时期来表现出来的,感情也更加细腻些。阿美成名后,他默默忍受着一切,看到阿美在荧屏上大放异彩,哑叔也跟着开心,让人看了会觉得痛心——他就是用这种深沉的爱来感动着大家。

阿美也是影片中重要人物之一,她的人生道路是极为坎坷,从被人丢弃到被哑叔抱回抚养,再到酒吧驻唱最后变成大歌星,其中的艰难是可想而知的。其实阿美也是一个本性善良的小姑娘,她只是单纯地想让父亲住上大房子,过上好日子,才会答应去做歌星。但是当她决定走上这条道路时,一切又都变了,变得由不得她了,所以当哑叔自己说不是她亲生父亲时,阿美的眼神里满是愧疚,可最终还是毫无顾忌地冲了出去,去追自己的父亲。当从东南亚开完演唱会回来之后,她第一件事就是想要回去看望父亲,但被老板拦下来,阿美也不敢违抗,只得听从老板的安排,回去继续准备。还有,当演唱会举行到一半时,她得知父亲住进医院,她毫不犹豫地跑去医院,失魂落魄。在那一刻,我们终于知道阿美是无奈的,她获得了什么,注定要失去一些什么。最后她再回到舞台上,她所有的情感都迸发出来了,所有的悔恨与悲伤全都由夸张的肢体形象表达出来,让人看了也深受感动。

除了这两个主要人物之外,配角的穿插也是很重要的,阿满嫂是一个极其悲惨的人物,也充分体现了时代的悲剧,年轻时失去了自己的丈夫和弟弟,年老后又失去了自己的儿子,所有的不幸都集中到阿满嫂这一个人物身上,与哑叔形成鲜明的呼应。但是我们也可以从阿满嫂身上看到一种坚毅的人格,即使生活压垮了她,但她仍然顽强地面对这个残酷的世界。时君迈是一个年轻的作曲家,他在遇到阿美之前并不得意,遇到阿美之后,两个人分别发挥了自己的优势,并且互相暗生情愫,两个人就走到了一起。后来,阿美被余广泰看中,余广泰却并没有看中时君迈的才华,这让时君迈很生气,渐渐地,他和阿美也就越走越远。其实,时君迈也是一个被那个时代抛弃的人,他的才能得不到展示,只是在最后听到阿满嫂的讲述之后,他写下了《酒干倘卖无》送给了阿美,也算是纪念了哑叔。

除了对人物的细节描写,影片中还有一个让人印象深刻的形象——狗。狗第一次进入人们的视线,是因为满叔想要杀了狗吃狗肉,但是后来被阿美看到,把狗救了下来,并且恳请收养这只可怜的小狗。哑叔看到阿美抱着这只可怜的小狗,轻轻抚摸它,他想到了自己捡回阿美时的情景,心一软就答应了。从此狗就和他们生活在一起。后来因为同龄小孩用"酒干倘卖无"来嘲笑阿美和哑叔,在一番激烈的打斗中,阿美摔倒并且在眼前看到了一条蛇,这时候小狗挺身而出和蛇做斗争,并且把蛇咬死了,救了阿美一命。最后一次出现也是最让人痛心的,阿美因为听从老板的话而没有在众人面前承认哑叔是

《搭错车》海报(二)

她的父亲,哑叔很难过,便借酒消愁。走在路上时,对面突然来了一辆车,就在这时,狗突然冲上来将哑叔推开,自己却被车压了过去。哑叔看着奄奄一息的狗,不忍它难受,帮助它结束了生命。看到这里,不得不承认编剧很巧妙地引入了狗这一形象,写狗即写人,用狗来反衬台湾地区社会上一些人还不如狗,借狗写出台湾地区现实社会的人情冷暖。

【结　语】

《搭错车》这部电影首先写的是哑叔这一无言的父爱的伟大,尤其当人们听到影片主题曲《酒干倘卖无》之后,会有更多的思绪涌上心头——我们在爱自己的同时,不要忘了爱养育我们的人,要好好爱自己的家人。其次写的是一个悲剧的时代,搭错车暗喻着他们每个人都搭错了时代的车。哑叔在战场上被人割去声带,不能与一般人正常交流而沦落为社会的底层。妻子的离去,既是社会造成的恶果,也是时代的考验,如果哑叔没有生在这样一个时代,没有因为战争而失去自己的声带,那他就不会是现在这个样子。后来阿美也因为自己的利益而暂时忘却了哑叔的存在,让他孤苦一人,所以哑叔是搭错车的一代。满叔一家遭遇的是家人一个接着一个的死亡,满叔落水身亡,阿明因和拆迁队伍打架而被砸死,满叔一家也是搭错车的一代。阿美虽然被哑叔抚养,健健康康地成长,但是当上大歌星后完全被人掌控了,她无法反抗,过着被人操控的生活,也是搭错车的一代。最后这部电影还反映了一些社会问题,比如养老问题。阿美最后忙于自己的事业,很少回家看望父亲,只留下父亲一人守着空房,两鬓斑白、暗自惆怅。这也是现代社会值得人们关注的一个问题——空巢老人越来越多,年轻人只顾着自己打拼,却忘记了在家等他们的老父母,他们觉得给父母一些钱就可以了,就好像影片中的阿美认为给了父亲20万让他买套房就是孝敬父亲了。其实不然,父母还需要子女在身边的陪伴。

希望我们能珍惜当下,感恩我们所拥有的,不要等失去了才追悔莫及。影片用无法言语的父亲之爱贯穿整部剧,最后一首歌曲《酒干倘卖无》引起大家的共鸣,从人道主义的层面上,唤起人们对于情感追求的共鸣。

(撰写:洪　达)

第一滴血（1982）

【影片简介】

《第一滴血》是由特德·科特切夫执导，西尔维斯特·史泰龙、理查德·克里纳、布莱恩·丹内利、大卫·卡罗素、杰克·斯塔瑞特联合主演的动作片。影片于1982年10月22日在美国上映。

《第一滴血》剧照（一）

对于这部电影，人们给予了很高的评价，认为影片的搏杀激烈，并且节奏紧凑，是娱乐片中的上乘之作。电影中的兰博个性强悍，永不低头，这也是史泰龙本身的性格以及对现实生活不满的真实流露。导演特德·科特切夫既将动作场面拍得紧凑逼人，给人以一种紧张的感觉，也将小人物打倒政府恶势力的内蕴拍得大快人心，让人拍案叫绝。也有人认为《第一滴血》不仅故事情节紧张，动作场面和汽车追逐场面精彩，还表达出对美国社会及其国家制度的反思，史泰龙也因为这部片而建立了打不死的英雄形象。

【剧情概述】

《第一滴血》的背景是越战，即越南战争。约翰·兰博是越战的绿扁帽特种兵，完成了很多任务，最终那支小队活下来的只有他。他获得过无数的荣誉，按道理来说，应该作为一个国家

英雄,回家时会受到大量的喝彩与鲜花,可事实不是这样,他并不受欢迎,因为退伍军人不会给小镇带来好运。兰博所遭受的是反对这场战争的美国人民对他无情的咒骂,就像兰博最后所说:"在越南,我可以开飞机、开坦克,在这里我连停车的机会都没有。"兰博在这样的背景下,由一个英雄沦落为一个像流浪汉一样的人。

在电影的开头,无路可走的兰博,穿着破旧的军服,蓬松的头发,无助的眼神,像个流浪汉似的走在路上。来到一个小镇寻找昔日共同患难的好友,却被一位妇女告知,他的战友因战争时期吸入了大量的化学制剂而得癌症去世。兰博沉默了,眼神中透露出震惊与难过。兰博离开了小镇,他谁也联系不上了,唯一的好友也不在了,他就像一个无家可归的小孩,像是一个被大家遗弃的人,在这个陌生而又熟悉的地方惶恐地生活着。若不是因为接下来发生的事,兰博或许会像无数流浪汉一样,苟且过完一生,最终像一片飘零的落叶悲凉地死去。警长威尔在街上遇到了兰博,从见到他的第一眼起,警长就不喜欢他,大概是因为兰博的外表吧。在威尔的眼里,他认为流浪汉都是因为自己的不上进、不努力而造成的。所以威尔并不欢迎他,当兰博提出他想找餐馆吃饭时,威尔很"热情"地说可以送他去那个离小镇的最近的可以提供吃饭的地方。在距离30千米的小镇边缘,威尔将兰博抛在了那里,并提醒他不要再回来。兰博却没有听从威尔的告诫,他返了回去,在他看来,他并没有做什么违法的事,找一个提供食宿的地方也是合情合理的。威尔看到他回来后,被激怒了,利用职权将他逮捕,并虐待他,兰博想到了越战时期被虐的情景,身体的本能使他进行反抗。

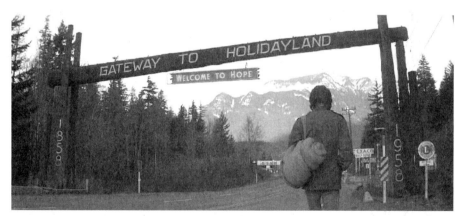

《第一滴血》剧照(二)

接下来便进入影片的高潮部分,影片着重描写的场景就是兰博在树林里和警察们的对抗。这也正证明了兰博确实是一个优秀的战士。兰博仅靠一把小刀与自己娴熟的野外生存与逃跑技巧,将追捕他的警察耍得团团转。他被逼到悬崖峭壁,被一个坐在直升飞机上不听指挥、自以为是的家伙用枪射击。他迫不得已跳崖,挂在大树上,树枝划破他的臂膀后地滑落下来。之后他躲在树干后面,用石头击中直升机,那个一直用枪打他的人被摔下,狠狠砸在石头上,摔得稀巴烂。领头的警长觉得是兰博杀死他的同事,为了报仇,他们带着两条狗去追杀兰博,却被擅长打游击战的兰博设陷阱一一抓获,但兰博并没有杀死他们,警告之后放了他们。但是他的仁慈并没有让一心想杀他的警察们有所觉悟,他们获救后却想用更多的武装队伍去抓捕兰博。兰博的上校得知了这个消息,知道这样的解决方式无疑就是要打一场战争。于是他想利用感情牌与兰博对他的信任来结束这一切。上校劝说威尔,但威尔并没有听进去,反而想要杀了兰

博为自己的好友报仇。故事的结尾是兰博一人单枪匹马冲回小镇,将小镇搞得面目全非,并且摧毁了警局,击伤了威尔。上校来劝阻兰博,在整部影片中几乎没怎么说话的兰博,在结尾的时候爆发了,他的悲伤、委屈与愤懑在那一刻全都爆发出来了,他对上校说了好多话,每一句话都直击人心。战争虽然结束了,但是在人们的心中留下无法抹去的伤痛。

【要点评析】

一、故事品鉴

影片中有很多微小的细节处理得非常完美。电影的开头给人的感觉就是一种忧郁的基调。主人公被放置在一个平静美丽的小镇,一片祥和,这与主人公兰博的一身邋遢形成了鲜明的对比。这样便会引起观众的好奇:这个人是谁?接下来一段简短的对话为下文埋下了伏笔。努力从口袋中翻出照片证明自己的身份这一细节,也交代了主人公的社会地位。将照片还给战友的亲人,又表现出兰博是一个为他人着想的人,这一细节描写与以后兰博变成了一个可怕的魔鬼形成对比,告诉人们兰博其实是个重感情的人,他的变化只是为形势所迫。在兰博刚出现在小镇上时,镜头里出现的是一个妇女和一个小孩,这里的细节描写特别好,两个人看兰博以及和兰博说话时的神情都透露着戒备与鄙视。这也让兰博变得小心翼翼,这正如兰博所说,"从下机场就遭受旁人的冷眼"。但是兰博还是彬彬有礼,这更加增加了人物的悲剧感。

《第一滴血》以美国的视角反思了越战,具有一定的现实意义。影片中有很多的冲突和矛盾,一个镇上的警察,没有亲身经历过丛林战争,是无法想象其残酷的。而影片却让越战老兵和未经历战争的警察撞击在了一起,擦出火花。电影最大的看点也在这里,兰博像捏死蚂蚁一样把警察干掉,让观众在视觉观感上有了一丝快感。在电影的最后,兰博崩溃大哭,告诉上校他的好朋友、好战友在他面前被炸成碎片的景象,那是多么无助,再加上美国在一段时间内越战士兵回国后被社会排斥,这些都让士兵们心里留下无法愈合的伤痛。

电影中搏杀激烈,导演不仅将动作场面拍得紧凑逼人,也将小人物打倒政府恶势力的过程拍得大快人心。虽然有着动作片的场面和情节,但没有让人热血沸腾的感觉。昔日的英雄迫于无奈,以一己之力对抗国家,悲情色彩成了电影的基调。透过那句"我们热爱我们的国家,但国家像我们爱她那样爱我们吗"的质问,酝酿已久的反战思潮在这一刻得以迸发,发人深思。

结构主义是从科学的角度对文学加以分析,在结构主义者看来,同类型叙事性文学作品,无论是从共时还是历时的角度来看,其内在的结构都是不变的,变化的只是人物、环境或故事情节等因素。这样故事就由各种不同功能程式化组成。从叙事结构的角度来看,影片是以被"迫害—反抗—胜利"这一叙事结构贯穿故事发展的。兰博被逼入山林只是受"迫害",兰博冲出山林进入小镇是"反抗",最后兰博将警员们打得面目全非是"胜利",这只是全剧的一个总的框架。在影片中的每个小情节也包含了同样的结构模式,比如兰博刚进入小镇就被警长逐出小镇属于被迫害,兰博愤怒地回来是反抗。再如兰博在警局受到欺负是被迫害,打伤警员逃出警局是反抗……所以说整部影片都是以这样的结构形式来阐述的,一环套一环。

二、人物形象

兰博是影片中的主要人物,是由史泰龙扮演的。因为这部经典的动作片,使得史泰龙变成

了一个传奇人物，他的成功是有原因的。影片中的兰博是一个沉默寡言、身体强壮、沉着冷静的人，一出场就给人一种震慑感。兰博这个形象是令人敬佩的，他自制武器，用仅有的一把钢刀就能对付那些荷枪实弹的警员，智慧和勇猛在他身上得到了充分的体现，这也成了很多特种兵学习的榜样。但是，兰博的命运注定是悲惨的，在他和镇上的警长发生冲突之后，他就由英雄变成了人们眼中社会秩序的破坏者，而警长表现出飞扬跋扈的恶劣本性。兰博作为越战英雄的价值仅仅在战场上可以表现出来，而这场以失败告终的战役本身就是具有侵略性和非正义的，本身就是受到人们的反对的，当唯一的幸存者回来后，受到人们的冷眼，被警长虐待，终于满腔的愤怒被激发出来，其行为变成了复仇与报复。

主人公兰博坚韧不屈的精神体现了典型的个人英雄主义。这也是很多美国大片都会运用的惯例。当他面对国人的背叛、敌人的斗争时，他在默默哭泣，可他只能自己一个人承受着这一切，孤独地战斗，独自承受这一切也许就是他的宿命。

兰博的扮演者史泰龙可以说是一代传奇人物，但是他之所以有现在的杰出成就，并非偶然，他为了兰博这个角色可以说是尽心尽力，因为真实，所以才会让大家都记住。影片中有一段是兰博整个人在悬崖上，为了躲避警长的追踪，不得不跳下悬崖，那是一个多么惊人的高度啊！而史泰龙并没有用替身，就是自己纵身一跃，跳了下去，摔断了三根肋骨，从这里可以看出这是一个多么敬业的专业演员，是多么的令人钦佩。他怎么能不红呢？中国的演员成龙也是一样，他认为想要成为大师级人物，就要有让人信服的地方，所以他和史泰龙都是为演艺而生的。

威尔是小镇上一名性格偏执的警长，影片中他刚出来，就给一种趾高气扬的感觉，也为下文他的表现奠定了基础。他是一个凶狠残暴的人，是一个认为"我就是法律"的人，他仅仅因为自己看不惯兰博就要逮捕他、欺负他，因为一个警探被自卫的兰博打死，就给了他一个充分的理由想要去将兰博杀死。从影片中观众可以完全看出警长扭曲的心理，他不惜一切代价要将兰博捉回来并杀死。而他身后的一些小警员也都是趋炎附势之辈，看到兰博衣衫褴褛，觉得他好欺负，也跟着警长后面一起欺负他。尽管最终也是以警长的倒下而结束，但是从整部影片来看，正直的人都想捏起拳头去狠狠揍他一顿。可回过头来再仔细想一想，难道警长天生就是这样专横霸道的吗？其实也不是，每个人来到这个世界上都是纯洁善良的，只是因为后天的影响使其人格发生了变化甚至扭曲，使其思想发生了凝固。警长其实是代表美国上层阶级的，他们在等级森严的制度下，披上了一层无形的斗篷，最终这使他们的思想发生了转变，使他们变得愚昧，变得凶残，变得只会使用手中的权力来随意支配人们的生活。编剧用情感的标准来作为审美评价的依据，影片自始至终都是引导观众将敬佩与同情注入孤军奋战的兰博身上，而将批判与仇视投入养尊处优、盛气凌人的警长身上。这是对警长品性的否定，也是对这种社会风气的否定。通过警长的一系列表现，我们也能从中明白一个道理，那就是，我们不要用有色眼镜看待任何人，也不要觉得自己生来就是高人一等的——每个人都是平等的，不要刻意伤害那些你认为比你弱的人，否则，到头来受伤害的还是你自己。

除了警长威尔之外，还有一个年轻的警察也给人留下深刻的印象，这个警察名叫麦屈。在笔者看来，他和其他警察并不一样，因为他年轻，所以还没有变成像那些老警察那么傲慢无礼，他还是单纯的，因为当他准备拿兰博的名牌的时候，被兰博制止了，警长生气地要揍他，但是麦屈怕兰博受到伤害，好心提醒他最好乖乖听话。还有一次，当他们得知兰博的真实身份之后，

麦屈激动地大喊"我就知道他不一般!"其实这句话也透露出麦屈对于兰博的一丝崇敬的心理。他是单纯的,涉世不深,但是也无奈地站在了兰博的对立面,因为他是一名警察,是和威尔他们站在一队的,所以只能注定他和兰博是敌对的。

影片中的兰博话语不多,而说出口的话又都是让人震惊而心痛的。他对上校说了"是他们逼我流了第一滴血"这句轻描淡写的话,道出了整件事情的缘由和他为什么会这样。这也呼应了电影标题,一个在战争中都没流过血的人,却在回国后被警察打伤了。这是多么无奈啊!英雄是值得尊敬的,他们在战场上豁出性命;回到祖国哪怕跟不上时代,也要靠自己的努力活下去,只要身边有善意。不要瞧不起退役军人,他们坚韧的品质不会变!其实大家都是很心疼兰博的,他流血都不怕,但是最后在上校面前流了泪,吐露了心声。是他主动要去参加战争的吗?并不是,他们是被迫选上的,结果战斗结束后回来了,却不被国人理解。即使他经历过战争,他也不想去伤害无辜的人,但是他被伤了心,他用生命苦苦保护过的人们却都不理解他,这该是多么令人伤心啊!这一滴血不仅是主人公身体上的血,也是主人公心里流的血。

《第一滴血》剧照(三)

在影片的结尾,兰博的情感得到了爆发,也使观众更有了情感共鸣,整个影片中的兰博都是人狠话不多的角色,但是其说的话都是很有力量的。当上校对他轻描淡写地说"什么都结束了"的时候,他打破了沉默,愤怒地控诉政府对参加越战老兵的不公:"什么都没结束!不像关开关那么容易,你不能结束它!不是我要打的,是你们要我打的,我千方百计地想打赢,你们却不让我打赢,所以我回来了,可是那帮混蛋他们堵在机场朝我抗议,骂我屠杀婴儿,什么脏话都有——他们凭什么抗议啊?凭什么?我们在那边受了多少苦,他们知道吗?在那边我们可以开飞机、开坦克。可是现在,现在我连个像样的活儿都找不着!……还记得帕尼吗?那个黑头发的,有一次一个越南的孩子拖着一个擦鞋的箱子,他问帕尼他们擦不擦鞋。他老是问个没完,帕尼就为照顾他而让他擦了,可是谁知道那个箱子里面有炸弹,把帕尼炸得血肉横飞!他的血溅了我一身,我擦呀!可是怎么也擦不干净。帕尼躺在我怀里,对我说:兰博,我要回国,我要开我那辆赛车!可是他的腿没有了,他的腿被炸飞了!……这些我对谁去说?对谁说?谁能理解我?谁能理解我……"其实兰博他们在越战中经历的都是生死,而那些骂他们的人都是平平安安生活在自己的家里,所以他们不能理解。这就是笔者上文说的,人们对战争片面的与主观的评价。兰博对上校说的这几句话都是他心中不满的流露。当他将他眼睁睁地看着自己

的战友被炸成碎片,他努力将战友拼凑起来这件事说出来的时候,他再也忍不住泪流满面,让人为之动容。再加上,他是那个战争唯一生存下来的人,他是孤独的,他心里再也没有可以依靠的人,这个国家对于他是陌生的。所以他爆发了,这不是他的错,这是这个时代、这个国家的错。

导演通过这一段将兰博的柔弱之处表现出来,而全剧中他都是以一个硬汉形象展现在人们面前的,即使遇到枪林弹雨,也从不害怕,但是在电影的最后,他哭了,他将自己内心的想法表达出来。当他蹲在角落掩面哭泣的时候,我们可以看到这与之前的硬汉形象形成了鲜明的对比——即使是硬汉也有软弱的一面,这就更加让人们产生怜悯之情,同情主人公的遭遇,并且更加痛恨美国政府当局的腐败。

【结　语】

影片《第一滴血》是对排斥兰博的小镇的指责,是对美国社会制度的抨击。《第一滴血》并不是反对战争,而是反对遗忘战争。这部电影主题的隐喻如下:一是抨击大众对于战争评价的片面性——大众评价较主观,只看到战争带来的伤害,却没有看到战争正面的影响。二是因为战争的不合理性,我们的英雄终究要被时代淘汰。很庆幸咱们是在中国,因为中国的战士从不会被中国人民遗忘,他们会永远留在人们的心中,永远是人们心中的英雄。

《第一滴血》剧照(四)

这部电影在主题价值上的表达方式也是十分高明的。观众对于美国政府的冷漠状态是十分厌恶、极为反感的,这在一定程度上引发人们对兰博产生情感共鸣,从而更加突出鲜明的人物形象:一个为国家可以付出自己生命的人,到头来却遭受被其保护者的唾弃。这足以引起观众对政府当局的抨击。这种看起来很不人道的安排,却将人们的关注点引向更人道主义的价值评判方面,引起人们对爱国之情和尊敬英雄的情感诉求。

(撰写:洪　达)

边缘人（1981）

【影片简介】

《边缘人》是1981年上映的一部电影，由章国明导演，艾迪、金兴贤、梁嘉伦等主演。该片获得了第19届台湾地区电影金马奖最佳男主角奖和最佳导演奖。

香港有着百年特殊的历史文化环境，这里的人们物质生活丰富，但是缺少文化历史的厚重感，所以在20世纪80年代的"香港新浪潮电影"时期，出现了一批电影人，他们借鉴国外的电影，在拍摄题材和内容上都不同于以往的香港电影，使香港电影创作形成了特殊的商业味道，却少了一些人文的情怀。到了90年代，"第二次新浪潮电影"开始了对香港社会历史和文化的关注，在商业片中注入了对社会的观察和对人性的思考，并开始出现了一批反映边缘人生的电影，着重关心"边缘人"的生活状态。

"边缘人"这个词语在粤语中的一层意思是指卧底，其实，它意思是非常广泛的，既可以指徘徊在城市边缘的群体，也可以形容飘零不定的弱势群体，最后还可以指"卧底"或者是"内鬼"。电影《边缘人》就是香港卧底类题材电影的开山之作，具有颇深的影响，可以说是奠定了以后卧底类题材电影的基础。

《边缘人》海报

【剧情概述】

男主角何永潮从小就生活在一片混乱的黑社会区。毕业后他决定报考警校，决心与黑社会对抗，最终如愿以偿。他刚进入警界，就被警方派去黑社会做卧底，虽然不是那么顺利，却也

屡建奇功,获得赏识与信任。由于工作的特殊性,阿潮不得不与女友阿芳渐渐疏远,最终失去爱情,但他认为这样的牺牲是当卧底后必然发生的,并且少了牵挂后,他更能全身心投入自己的事业中去。可是当阿潮目睹前辈亚泰因为卧底而受了伤后,他突然觉得不想再这样下去了,他觉得自己每天都生活在死亡的边缘。于是,他申请回警局,却被拒绝了。消沉的阿潮每天都混在黑帮里,把自己弄得和真混混一样。终于,他彻底获得了老大的信任,并且获得了情报,结束了这起案子,成了无名英雄。然而就在一次抓捕匪徒的过程中,阿潮被居民们当成匪徒乱棍打死。导演章国明放弃讲述一个普通的警匪故事,而是集中精力来描写一个普通警察的性格悲剧。深刻有力地写出环境影响个人,以致个人身不由己、无可奈何的压力感。扮演阿潮这个角色的艾迪亦得到了充分的表演机会,其当选台湾地区金马奖影帝是实至名归,此片另获最佳导演、编剧等多项金像奖、金马奖,是香港新浪潮时期电影的代表作之一。较早反映边缘人物尤其以卧底警员为主的影片中比较有名的当属章国明导演、艾迪主演的这部《边缘人》,此演片同样是以悲剧收尾,当卧底警察阿潮被群众误以为是歹徒快被打死时,他扒着铁门大叫"我是警察!快救救我!"这似乎控诉了社会对卧底警察的误解和不公,也表达了卧底警察的悲惨命运,就像《枪神》中梁朝伟饰演的阿浪所说的:"行动的时候怕被条子打死,回去又怕身份暴露让兄弟给做了。"

【要点评析】

一、人物形象

阿潮是一个初入社会的单纯小子,在一次打击小贩的过程中,阿潮因为同情一位老人而将他放走,阿潮被上司赏识,就让他做卧底去接近一个重要人物。阿潮接受这样的一项任务后不断成长,虽然他失去了很多,但他也获得了生活的历练,而这对于他来说也是一个巨大的挑战。每一个变成卧底的警察都有一些共同的特质,即单纯、勇敢、无黑点,他们第一次踏上这段路途的时候都是害怕的,但是为了能获悉情报,他们只得把自己伪装起来,将害怕收起来,融入黑社会的圈子。在这部电影的开头,何永潮就是一个思想单纯、初入社会的警员。他被上司看中,没有圆滑,如同一张白纸,他是潜入黑社会最好的人选,而且没有人认识他,况且他做事也是最认真的。这大概就是编剧的想法,所以现在卧底片几乎都是参照这样的模式。进入黑社会的何永潮,也开始过上纸醉金迷的生活。但由于是警察卧底类题材影片的开山之作,这部影片很多细节在笔者看来都处理得不是很好,和现在的警察卧底片比起来,《边缘人》明显就显得不太成熟,比如对卧底更多的细节描写,卧底在黑社会中的痛苦挣扎,等等,在这部影片中都没有完全表现出来,但这部影片唯一和之后警察卧底片不一样的就是,在黑社会中,何永潮不是一个人在孤军奋战,而是有一个与之并肩作战的队友,这就体现了人情味,通过人与人之间的一种美好的联系,让人觉得现实并没有那么绝情、冷漠。但是在之后的警察卧底类题材影片里,更多的卧底是孤军奋战,这更让人感受到卧底环境的艰难。这也是这部片子和其他警察卧底片的不同之处。

《边缘人》这部电影对于人物的刻画更多的并非是对人物的心理刻画,并非只是通过人物本身体现出来的,而是通过大场景刻画出来的,通过人物背后场景的变化表现出来的,同时也

是通过灯光的变化展现出来的。比如,何永潮内心的苦闷与痛苦就是通过他背后灯光的变化来展现的。亚泰和他一样是卧底,他像一个大哥哥一样照顾着阿潮,两个人惺惺相惜,最后在阿潮离去的时候,亚泰痛苦地大叫,这可以看得出来他对阿潮真的很好,可以说,在黑社会的环境下,他和阿潮是真正深交的朋友。阿芳是一个温柔善良的姑娘,她爱阿潮,当后来阿潮告诉她他的工作时,她很理解,但是时间一长,她越来越没有安全感,受不了这样的生活,狠下心来和阿潮分手了。其实这也是很多卧底片中女主角的真实写照。《边缘人》对阿芳的细节描写也不少,当她在路上看到了何永潮,但是何永潮为了不暴露自己,故意说她是舞女,是不良女子。这让阿芳很崩溃,她再也不愿意见到阿潮,无论阿潮怎样去求她,阿芳也不愿意见他,最终,她接受了别人爱的追求。其实观众看到这里,也觉得他们都是很可怜的,一方面,阿潮很痛苦,有自己的工作纪律而不能说出秘密,只得往肚子里咽,哪怕被冤枉了,也只能保持沉默。另一方面,人们会责怪阿芳,她为什么不愿意理解阿潮?他本身已经很痛苦了,她还要这样雪上加霜,但是其实站在女主的角度仔细想一想,便觉得她也没有错——一个女生很没有安全感,自己的男朋友很难见到,每次见到时他都是干一些不能入眼的勾当,她怎么能不放弃他呢?这是什么使然呢?这个制度使阿潮当上了卧底,那就必须注定他要接受这样的命运,而他的家人也注定要接受各方面的唾弃。

在笔者眼里,这部电影有一些地方确实有些过了,比如说何永潮的表演部分,关于阿芳不理阿潮,阿潮跑去阿芳家找她的时候,阿潮在门外拼命地敲打着门,喊着阿芳的名字,虽然是很痛苦,想要去找阿芳说清楚,但是他的人物情感拿捏太过丰富,反而让人觉得过度了,显得有些夸张。

二、故事品鉴

《边缘人》作为香港第一部以警察卧底为主题的电影,该片可以说是几乎直接框定警察卧底类电影所有的核心矛盾,比如警察与匪徒之间的关系,卧底与他的联络员之间的关系,家人朋友的不理解,还有像宿命一般难逃的结局,因身份错乱带来的人性的痛苦的挣扎,等等。这些矛盾几乎是后面每一部警察卧底类题材电影惯用的模式,深深影响了之后的电影。由于是警察卧底类题材片的开山之作,所以之后电影中的很多精彩的桥段就是从这部电影中借鉴的,比如,在卧底快要暴露的关键时刻,在警方的配合帮助之下,将出卖的罪名嫁祸给其他匪徒,从而来保护警方的卧底,并且从此之后,卧底将更加获得老大的信任……这都为后来同类题材的电影提供了数不清的借鉴。

电影的结尾之处是最精彩的,也是最令人心酸的。在影片结尾处,阿潮躲过了警察和匪徒的双重追杀后,却在完成卧底任务的最后一刻被一群无知但又愤怒的群众给打死了。这将影片的主题提升到了一个高度,也反映了很客观的现实问题,这是这部电影最有看点的部分。放到我们现实生活中来说,就是一群不能明辨是非的键盘侠、网络喷子,声张着所谓的正义,却往往都是在伤害别人。但是当阿潮一直喊着"好冷"的时候,边上的人都在冷漠地看着他,没有一个人上去帮忙。当阿潮问亚泰他是不是算死得轰轰烈烈的时候,真的让人感动不已。谁不怕死呢?即使已经做好了准备,当死亡真的来临时,人们不也是很胆怯的吗?一个卧底警察,只要有了这个身份,就意味着他什么都没有了,到头来万一死了,也没能享受到什么好的待遇。

笔者是一个很喜欢看香港卧底警察故事片的人,但是我看了那么多,虽然大部分卧底最终的结局是死亡,但是没有哪一个是像《边缘人》里阿潮这样死得这么冤的,其实导演这样设定是很有意

义的,讽刺了一群无知的吃瓜群众,这大概也是这部电影让后来同类题材电影无法匹敌的地方吧。

三、电影技法

《边缘人》这部电影是香港新浪潮电影时期的一部经典之作,镜头运用得十分恰当,在影片最后,当小男孩指着阿潮说还有一个匪徒时,镜头给了小男孩一个特写,其瞪大的瞳孔与后面的红色背景墙融合在一起,增加了影片惊悚的程度。电影还用男主角打破镜子这一手法来象征其内心的迷失,虽然男主角的逐渐堕落靠碎片化来拼凑,但在影片结尾处将其对社会劣根性的批判表现得淋漓尽致。在笔者看来,当阿潮最终被追着打的时候,因为他的面前有一道铁门,而铁门是紧紧关着的,他没有逃出去的办法,背后又是一群拿着棍棒正赶来的群众,他的结果必然是死或者是伤得很严重。在他被打的时候,门外的警察只能喊,却又进不来。笔者的理解是,这道门就是他们之间的一个隔阂,因为当阿潮决定做卧底时,他已经变得和真正的警察不同了,他就像关在笼子里的一只孤单无助的小鸟儿,飞不出去,其他的"鸟儿"也飞不进来,帮不了他,这道铁门注定了他的结局。

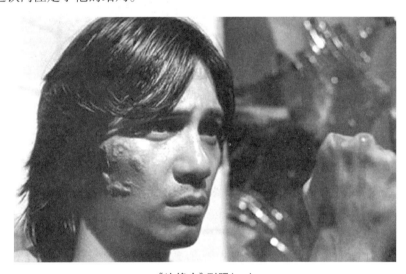

《边缘人》剧照(一)

四、"卧底"的困境

"卧底题材"类电影可以说是香港电影的代表作了。在香港的警察卧底类题材影片中,卧底警察不仅是一种特殊的题材,而且是以黑白对立和警匪之间相互侦探、角力的过程,这类题材特别能够吸引观众。对于卧底警察来说,他们的工作并不轻松,甚至有很多的不确定性,会面临很多挑战。对于香港人来说,卧底本身就带有文化属性,是香港特殊的历史背景、文化环境的产物,具有话题性和象征意义。香港电影中的卧底类题材影片也以小见大,以此表现港人在如此环境下的一种社会状态。原本想做一个遵纪守法、正直善良的好警察,因为警队工作的需要而潜伏进黑社会中。在黑社会,面对的都是不法分子,卧底警察的生命安全无法保障,本身就需要很大的智慧与勇气。卧底警察既要面对身体和精神上的折磨,还要忍受常人无法理解的痛苦。《边缘人》中的阿潮就是如此。

其一是因为要做一些违背自己良心的事情而产生痛苦与纠结。任何一个人做违背自己心

意的事都会很痛苦,而卧底警察本身天性善良,有正义感,为了获得情报就必须打入黑社会,做一些违背警察良心的事,像个小混混一样。任何一个卧底都要面临这样一个过程,为了能在黑社会中努力立足,不得不实施一些不道德的行为。这会使他们内心矛盾,做很久的思想斗争。《边缘人》中的阿潮刚进入黑社会时,也是很痛苦的。他也是经过了很长时间才渐渐进入自己扮演的另一个角色中的。

《边缘人》剧照(二)

其二是"双面效忠"的矛盾致使角色难以定位。卧底行为背叛的是自己一起生活、同生共死的好兄弟,其身份的特殊性,让他们在再次遇到昔日好友的时候,只能拔刀相见,但是在其内心里又想获取重要情报,要让这些朝夕相处的黑帮兄弟得到法律的制裁。这种双面效忠的矛盾往往让卧底警察感到迷失。有的时候,黑帮兄弟往往是有真情谊的,真的在乎兄弟;而警察只是为了获取情报,不顾卧底警察的安危,在这样的情况下,更加会让卧底迷失自己,因为他在敌对阵营里感受到真正的温暖,却在属于他背后的靠山那里感受不到。这是后续同类题材电影里的情节,这部电影中没有出现这样的情节。阿潮在当了卧底之后,其实已经无法很准确地进行自我定位了。自我定位既简单又复杂,在人们的成长过程中,都会产生对自我定位的困惑,卧底警察更是如此。随着混入黑道时间越长,在是与非之间越是挣扎,就更加不知道社会对自己的定位及自己对自己的定位。这种自我角色的混乱使其行为脱离了普遍社会认同的规范。《边缘人》中就已经开始描述人物这些亦正亦邪的状态。大部分卧底类题材电影中的卧底警察会遇到这种痛苦的折磨,再加上与自己的联络员之间丧失信任,或是遇到一些打击很大的事情而放弃,以致自己变成了真正的黑帮。于是,他们放飞自我,结束内心的挣扎,从而觉得自己反而变得轻松了。

其三是内心的孤独无助,渴望出人头地。阿潮当了卧底之后,对谁都不能说,只能自个儿装在心里,面对家人、恋人的不理解,他也是哑巴吃黄连——有苦说不出。尽管最终他还是告诉了自己的女朋友阿芳,阿芳虽然也能理解,但无法接受,最终她还是和阿潮分了手。分手后的阿潮一个人默默地走在马路上,人潮拥挤,可他还是他,孤寂一人。那时的他是多么的孤独无助啊!渴望有人能陪伴他,可是他最爱的人也已经离开了他。他虽然成天混迹在人数众多的黑帮圈中,但也是孤独的,因为他带着无法公开的目的,所以他不可能和黑帮混混们深交,虽

然，确实有时候黑帮的人更重情义。阿潮只能靠每天灯红酒绿的日子来填满内心的空虚。这种里外不是人的生活真的让他很痛苦。每一部警片都是这样给卧底警察定位的，他们都孤独无助，都希望有人理解他们，甚至在最艰难的时候想结束任务回警队，可没有人同意，因为他就差一点儿要成功了，这是卧底片的惯例。卧底一旦接受了任务，就要做好孤独无助的准备。这是他们的宿命。

其四是对自己没有身份的焦虑。虽然卧底警察以古惑仔的身份混在黑帮中，但他们本质上还是警察，为了获取更多的情报直至将黑帮一网打尽，他们要花很长时间，甚至几年。时间越长，他们就会越焦虑，越渴望回归，但是实际上往往无果。在这期间，他们都是没有警察身份的，都被取消了警籍。

【结　语】

电影《边缘儿》虽然故事情节、拍摄技巧等都很精彩，并且是警察卧底类题材影片的开山之作，但和现在的警察卧底类题材影片比起来，肯定不是特别优秀，毕竟现在的技术等因素不同了，拍出来的影片一定效果会好很多。《边缘人》缺少一些对人的理性的思考，包括为什么阿潮会潜入黑帮当卧底，因为什么原因将他赶出警队，都没有交代得很明确。黑帮的具体运作也没有交代得很好。演员的表演也有一些夸张，比如阿潮想要获得阿芳的原谅那一场景，阿潮疯狂按门铃，表现很浮夸。现在的电影作品越来越成熟，但是也多是在这部作品的基础上做文章的。所以说，这还是一部很棒的有教育意义的作品。现在，越来越多的作品更加商业化，而这部影片没有。比起后起警察卧底类题材影片电影的各种炫酷威猛，这部电影更真实地展现了在夹缝中生存者的矛盾与悲哀。人在年轻气盛的时候，总想要干一番轰轰烈烈的大事，但在身处其中怅然若失后才明白，唯有真正的平安才是永恒的。

电影结尾很精彩，与开头的警察打群众相呼应，具有批判性。那个时候的卧底警察还是很有人情味的，可以有卧底兄弟，两个人相互帮助，互相扶持。所以影片最后在阿潮死的时候，亚泰崩溃得大哭，就是因为这其中的艰辛只有真正做过卧底的人才知道。结尾具有批判性，批判那群无知的人。

不仅是在这部电影中，而且在之后的警察卧底类题材影片中，卧底警察的结局都不是很完美，基本上都是以死亡结束。在我看来，卧底警察最终的结果或许这样设定才是最好的，因为他们都经历了常人难以经历的生活，在黑道和白道之间来回穿梭，心理承受能力是何等的大，或许他们有时候连自己都不清楚自己到底是黑还是白。就像上文所说，两者都是忠，甚至黑道兄弟的忠反而大于白道兄弟的忠，这让卧底警察在执行任务时，往往会质疑到底什么才是忠。而在最终完成任务时，任何一个卧底警察都不会很快就退出自己的原扮角色，每个卧底警察都是这样，开始时很难进入所扮演的角色，结束时很难离开所扮演的角色，所以最后都为了大局而牺牲自己，也算是给卧底警察一个很好的结局。

在《边缘人》之后，警察卧底类题材电影一直是香港电影的热门电影类型，这类电影也确实是迎合了大众口味，随着时代的发展，卧底类题材影片在原有基础上增加了不少新的元素，这也表明香港人的自我意识在进入 21 世纪后产生了变化。

(撰写：洪　达)

庐山恋（1980）

【影片简介】

《庐山恋》是一部由黄祖模执导,张瑜、郭凯敏主演的爱情片,由上海电影制片厂摄制于1980年。女主角张瑜因这部影片而在第1届中国电影金鸡奖上获得最佳女主角的称号,该片在第4届电影百花奖上获得最佳故事片奖、最佳女演员奖。

人们对于这部年代久远的电影,更多的是寄托了一个时代的精神,有人认为《庐山恋》寄托着整整一代人的爱情旗帜与情怀,是中国电影史上一个永远的传奇。影片不仅展现了庐山的秀丽风光,同时也表达了当时中国青年纯洁而含蓄的情感向往,被誉为新中国"纯美"电影的代表作之一。还有人对于该电影有着这样的评价:影片通过两个年轻人在庐山相恋的故事,反映了海内外中华青年儿女的爱国情怀和积极向上的理想追求,寄寓了海峡两岸人民渴望祖国统一的美好愿望。就连庐山旅游胜地也对这部电影有着超高评价:《庐山恋》作为"世界上在同一

《庐山恋》海报（一）

影院连续放映时间最长的电影",不仅为拥有人、文、圣、山四大特点的庐山镀上了一层温情的颜色,更为庐山的秀丽风景增添了别样的情愫,庐山与《庐山恋》,已然成为彼此的寄托,二者的结合,在中国乃至世界名山旅游景区中,独树一帜。一部电影既受到一些好的评价,也受到一些不好的评价,这样才足以看出,这是一部好的电影,因为人们愿意从中发现问题。而也有人认为这部电影毕竟因为当时拍摄条件有限,所以人物表演不是很到位,观众觉得演员的一些台词太过生硬。但总体来说,这还是一部好电影。

【剧情概述】

"四人帮"被粉碎后的第一个秋天,居住在美国的前国民党将军周振武的女儿周筠回到自己的祖国探望,她来到庐山。5年前,周筠第一次回国,在庐山南麓枕流桥畔的枕流石旁遇到了耿桦。耿桦的父亲在"文革"中遭受迫害,母亲知道后病倒了,他便陪母亲到庐山养病。即使生活对他如此残忍,他一家人受到这样的待遇,他也不丧失对祖国、对未来的信心。耿桦在枕流石上认真读书的样子吸引了周筠,两人相识后,一起游览了庐山的美丽风景。耿桦朴实、自强不息的精神深深打动了周筠,他俩都热爱祖国,都想使祖国变得更好,两人有着共同的理想目标,都积极向上,这使两个人很快就走到了一起。5年过去了,曾经的政治阴霾散去了,耿桦也以优异的成绩考上了大学。一次出差,让他有机会再次回到庐山,他与周筠两人又一次相遇了,彼此欣喜若狂,想要结婚。耿桦征求父亲耿烽的意见,耿烽从周筠的全家照中认出周振武就是他在黄埔军校时的同学,因为大革命中追求不同而分道扬镳,彼此成了军事上的敌人。经过一番波折,怀着对祖国统一的渴望,耿烽与周振武这两位黄埔军校的同学也在庐山相会,抛下过去的一切,成了亲家。耿桦、周筠经过了5年的相识、相知、相爱,有情人终成眷属。

【要点评析】

一、人物形象

《庐山恋》里的男女主人公均有鲜明的特点,也都没有很矫情的表演,周筠开朗、大方、甜美,可能也是因为长期在国外的原因,受到国外文化的熏陶,所以她会主动对耿桦说"交个朋友吧",她的父亲虽是个国民党将军,但也十分爱国,所以从小在父母的熏陶下,周筠一直铭记自己是中国人。周筠既甜美大方,又不失优雅,在影片开头,她刚到庐山时,就已经按捺不住激动的心情,在房间里激动地看着窗外的景色,似乎也在感慨这些年的变化之大。周筠是一个有知识涵养的女生,她在美国获得不错的教育,因此她给人一种大家闺秀的感觉,从她和耿桦的聊天中也可以看出,她是一个善于和别人交流而且很大胆的人,但是面对感情又会出现一点儿小娇羞。影片中她前后共换了将近40套衣服,也能从中看出,她是一个家庭富裕的姑娘。

耿桦是一个中规中矩的人,还被周筠叫作"孔夫子",所以面对周筠的热情,他会有点儿束手无措,就连初吻也是周筠主动的。即使这样的耿桦会引起现代青年的晒笑,但是他们的单纯真诚又是具有一定的时代性的。耿桦的父亲是个共产党员,所以耿桦在骨子里就是一个很保守的人,而且他虽然也有很高的文凭,知识水平很高,但是在周筠的面前,他似乎总是给人很小心翼翼的感觉,这也是为什么有人会评价觉得男主人公的台词略有生硬感的原因,比如对于庐山景点的一些介绍会让人感觉很机械,但是在笔者眼里,这或许就是男主人公的一种演绎爱情的方式,他故意演绎出这种在喜欢的人面前说话磕磕巴巴的样子,因为这才是爱情最美好的样子。

男女主人公的性格特征分明,一静一动,女生热忱开朗,男生沉着内敛;一个愿意说,一个愿意听,同时又都热爱着祖国,两个人性格方面的各种相似点与互补最终使他们走到了一起。

除了男女主人公之外,周筠和耿桦两人的父亲也贯穿全片,最终两个家庭的结合,也表明

了改革开放之后中国包容的心态,接受并欢迎所有在外漂泊的爱国人士回家。虽然影片中两位父亲之间产生过一些小插曲,但是两位父亲的包容心态以及对国家共同的热爱,使双方此前的嫌隙都消失了。

二、故事品鉴

1

1980年拍摄的影片《庐山恋》,引起社会巨大的轰动。这部爱情片不仅承载着一代人对庐山风光的向往,也标志着中国思想的深度解放。毋庸置疑,《庐山恋》里反映了一代人不可磨灭的经典情怀。

《庐山恋》主要讲述的就是主人公周筠与耿桦的爱情故事。他们的爱情源于庐山,从相遇、相识、相知,再到相恋,始终离不开庐山,情与景相互映衬,景随情动,让人不得不赞叹庐山风景之秀美,庐山爱恋之情真。既描述了爱情美,也描述了风景美,将庐山的大好时光拍得很美,这部影片可以说是为庐山做了一次宣传,介绍了庐山很多美丽的景点,展现其迷人的景色。这部片子现在在庐山风景区的影院里无限次播放,而且就只放这一部。这也算是庐山影区的一大特色了。笔者就是在庐山景区看的这部片子,然后置于庐山之中,更好地领略庐山的风光,更能身临其境。可以说,导演用镜头将那个年代最纯真的感情表达出来了。

这部影片最为出名的地方就是那"中国银幕第一吻",这是大陆影片第一次出现吻戏元素。其实,这类吻戏在现在来看,是一件再平常不过的事。可由于当时是"文革"刚刚结束的时期,爱情尤其是自由恋爱被严重压制,人们更是不愿意大大方方地展示出内心的情感。1978年起步的改革开放,是中国的历史转折点,中国迎来了自己的新时期,在这一

《庐山恋》海报(二)

时间段内,爱情题材的电影迎来了比较宽松的时期。在那个年代,周筠在耿桦面颊上的轻轻一吻,让全国观众都为之心动,这是一种最单纯的吻。在一个思想禁锢的年代,物质与精神都还存在很大的束缚性,但电影《庐山恋》的出现让人们眼前一亮,周筠的思想开放与主动,耿桦的朝气蓬勃,都透露着爱情的美好,这一吻也可以说是中国向前走所迈出的一大步。影片中男女主人公的分分合合也牵引着观众的心,故事的背景引发观众大量的思考,所以又是新时期电影的另一个总的特征:反省、反思。爱情题材的电影在宣扬美好爱情的同时,也不忘对文化的反思,但是电影中的爱情并非是纯粹的你情我愿,总是要受到社会因素、文化背景的影响。当时周筠和耿桦的爱情就是因为受到国共两党的关系影响而分分合合,在如今这样一个观念无

比开放的年代,那样一部青涩的《庐山恋》还是会给人们一种不一样的感触。除了亲吻脸颊之外,还有不少镜头在当时的社会也是大胆的,但又恰如其分地冲破了爱情的禁区,引起观众的共鸣。比如,有一个镜头是对周筠躺在大石坡上随着急促的呼吸而起伏的胸部的特写;还有周筠、耿桦穿着泳衣出现,两个充满青春活力的人体相互偎依……这种大胆而又得体的"暴露",在当时,对观众来说,是有一定的审美刺激的。

那个年代的人,不管男女老少,穿的衣服都差不多,颜色或款式都差不多,但在电影《庐山恋》中,第一次让女孩儿穿上了女性的标志性衣服——连衣裙,它将女性该有的独特美展现出来了,让观众眼前一亮。周筠在这部影片中前前后后一共换了近40套衣服,每一套衣服都有它独特的美。

2

尽管《庐山恋》是20世纪80年代的作品,但它的叙事方式和镜头的运用还是很讲究技术的,这也为这部影片增加了不少人气。影片中周筠、耿桦的回忆都用了闪回的手法,镜像的运用也十分娴熟,镜子在叙事上有一定的作用,在视觉上也有一定的效果。当周筠回国后,回顾曾经住过的房子时,导演从后面拍摄,观众可以清楚地从镜子里看到周筠的一举一动。这种镜头,通过镜子里的拍摄手法可以让人更直观地看到人物的动态。影片中主人公两次读英文之处都是让人心潮澎湃。第一次在清晨,那种清新的气氛,那种似有若无的朦胧感,让观众的心中都泛起小小的涟漪;第二次也是在清晨,两人看到美丽的日出,都在为祖国的大好河山感叹,不由自主地大声喊出"I love my motherland. I love the morning of my motherland",让人为之兴奋,为之激情崩发。

3

电影发生在20世纪80年代,"文革"刚刚结束。"文革"造成中国人对国家认同感的迷失,因此,那时的中国迫切需要增强新的民族认同感,全民族同胞共同奋斗,为全新的国家形象而奋斗。电影对于人物的刻画也是遵照时代的发展的,人物身上也体现着时代精神,比如,女主角周筠从小在美国长大,但其父亲作为国民党将军,时刻提醒她不要忘记自己的祖国,所以在父亲的教导下,周筠对祖国有着很深的感情和强烈的报效渴望。影片中有一段周筠与耿桦的对话,大致是这样的:周筠说她的父亲认为自己再也没有机会回国了,所以要周筠多多回国帮他洗刷他的罪过,可见其父亲周振武将军对祖国还是有着浓烈的情感的。男主角耿桦的父亲是一名共产党员,耿桦作为一名社会主义接班人,他的一切言行举止也都反映着那个时代的特征,在这些年轻人身上,有一种特有的对于美好未来的精神追求和对现代化的向往。影片中男女主角反复说着那两句英文,在他们心中不仅有着对爱情的美好

《庐山恋》剧照(一)

渴望,也有着对祖国的热忱,让观众也顿时生出一股自豪感与使命感,观众在感动的同时也忘不了提醒自己:作为国家的一分子,也应该拥有这样的国家认同感!电影通过一些具体的元素来凸显国家认同感,特别是通过象征手法的运用,比如,周振武侨居海外多年,一直思念着祖国和家乡,连抽烟都抽"中华牌"香烟。每当周振武一看到中华牌香烟就变得很惆怅,然后再通过女儿的话语更加将这个象征符号给表达出来:"爸爸,你又想念祖国了!"这样的细节描写无不透露出对祖国的热爱与认同感。再比如,周筠坐船离开之时,赵科长意味深长地说:"希望短暂飘来的云雾,不要破坏你对庐山的美好印象。"这里"短暂的云雾"指的是"文革"和之前的一些灾难,而"庐山"就指祖国。庐山作为一个国家符号,是"国家"这一抽象概念的具体化或物化。风景秀丽的庐山在电影中就是以一个国家的象征而存在的。当时有很多的海外华人想要回来,但是由于一些非主流因素,他们不敢回来,而赵科长的这句话,也是为了告诉那些海外华人,这些曾经的不良因素,会像云雾一样,很快就消散殆尽,祖国是永远为他们敞开大门的。《庐山恋》虽是一部爱情电影,但是通过各种国家符号的展现为观众建立一个"文革"后奋发向上的、全新的国家形象。积极的政治隐喻在那个时代的电影中是极为普遍的,当时文艺作品往往是蕴含一定思想教育目的的。《庐山恋》通过感情的描写,成功达到了这一目的,更难能可贵的是,这部影片融入了国共两党关系发展的政治期望,对当时的社会思想起到了更强烈的冲击。

《庐山恋》剧照(二)

两位主人公对未来的憧憬,也就是两位主人公对未来的描述。关于两个人的婚事,双方家长抱有不同的态度。周筠的父亲周振武说"耿烽绝不会同意这门婚事"的,也就说明,其实周振武是希望女儿嫁给耿桦,并不是他不同意,而是害怕男方的家人会在意他之前的身份。从这一层面来说,周振武是更倾向于共产党的。而耿烽却说"爱上国民党人的女儿,我只觉得他是异想天开"这句话,说明他还是介意之前的种种经历的,但是最后耿烽抛弃了过去的种种经历,大度地同意了这门婚事,并且还邀请周振武与女儿一起回国,因为他认为周筠是一个热爱祖国的好孩子,而且周筠的爸爸即使身居国外也对祖国念念不忘,他们要一起回来共同为祖国效力。当面对窘迫的周振武时,耿烽说"过去的就过去了,现在要做的是向前看"。最终以大团圆的合影结束,意味着在祖国迎来了好日子的同时,他们也迎来了好日子,并且还要一起携手向未来走去。这样,电影对历史、未来就进行了完整的叙述。

三、电影配乐

《庐山恋》中的音乐也为这部电影增添了不少光彩。该片的电影音乐主要分为背景音乐和电影歌曲两个部分。这两者在影片中与画面相互交融,对于刻画人物心理、描写景色、抒发情感、烘托气氛有着不可或缺的作用。影片以《飞向远方的故乡》歌曲拉开序幕,随着优美的音乐

声音，镜头将庐山的景色由远到近、由高到低，一点点儿拉近，画面中的庐山，可谓是云雾缭绕、壮丽秀美，观众听着歌声，观赏着眼前的景色，也被带入这样的一个情景中，如痴如醉地欣赏。随后，从远处驶来了一辆车，镜头慢慢拉近，继而转向车里的人，然后车里的女子开始回忆。背景音乐先是吉他，再是电子音乐，缓慢中又带有一丝甜美忧伤的味道。周筠、耿桦两人又一次相遇后便开始一起去游山玩水，此时的背景音乐让人们感受到了他们既兴奋又羞涩的心理。而后插入的是一段周筠父女在美国的场景，父亲看到"中华"牌香烟想起了阔别已久的祖国，这时的背景音乐由木吉他委婉动听地演奏，表达了父女二人的思乡之情。就在这时，周筠妈妈传来一个好消息，可以回国了！同样是木吉他的演奏，可是旋律明显变得欢快，大家沉重的心情一下子变得愉悦起来。周筠、耿桦二人恋爱后，当耿桦听到周筠说口渴的时候，便马上跑去买冰棒，背景音乐是急促的，完全表达了耿桦急切的心情，买回来之后却发现冰棒已经全化没了，白白跑了一趟。这将耿桦刚谈恋爱的懵懂与青涩展现得淋漓尽致。在一切都很美好的时候，出现了转折，耿桦被视为"反革命分子"并被带走了，这个消息对于周筠来说无疑是晴天霹雳，镜头不停地在天空和她无助的眼神之间来回切换，交响乐是小提琴与长笛的合奏，又接着响起主题曲，忧伤的音乐伴随着周筠回到了美国。当然影片中还有其他背景音乐和歌曲，这里就不一一细说了。

《庐山恋》的电影音乐之所以能够广为流传，主要是因为其不是墨守成规的，而是懂得创新的，具体表现在以下几个方面：其一是对山水文化的诠释，影片中多处运用古典音乐对景色进行渲染，也是对传统文化的传承；其二是对新型音乐元素的应用，影片中的音乐加入了新型乐器的使用，比如吉他、电子音乐，主要是为了衬托周筠带回来的新思想与新文化。可见，《庐山恋》在艺术造诣上也是很有成就的，并且吸引着一代又一代的人。

【结　语】

改革开放至今，随着国际环境的变化，国家日益开放与自由，这更加强化了国家的概念。此前，我们通过不同的方法去树立民众的认同感，而如今，国家进步了，强大了，我们只需要更加坚定自己的道路自信、理论自信、制度自信、文化自信，只有这样，我们才能坚定不移地走向中华民族的伟大复兴。我们每个人都要有国家使命感和民族认同感。现在我们的国家越来越强大，我们越来越能享受到国家给予我们的优厚待遇。我们既然因为国家的强大而受到好的待遇，那我们也应该用自己的实际行动告诉别人，我们走在外面，并没有给国家丢脸，我为国家自豪，国家因我而骄傲。

可以说这部电影对于上一代的人来讲，会有很多感触，因为国家进步了、富强了，而当上一代人看到现在的中国越来越强大，走在世界的前列了，会更有感触。我们年轻一代，看到这样的电影，或许没有大的代入感，但是看到国家在不断进步，自豪感也会油然而生的，由此也会将这部影片的主题上升到国家层面，引起大家的共鸣。这部电影既鼓舞着大家，现在的中国在上一代的手中已经向前跨越了一大步；也在激励着大家，希望在新一代人的手中，中国能更加强大，更加富强！

<div style="text-align: right">（撰写：洪　达）</div>

尼罗河上的惨案(1979)

【影片简介】

《尼罗河上的惨案》是由约翰·古勒米执导,彼得·乌斯蒂诺夫、洛伊丝·奇利斯、西蒙·麦克金代尔等人主演的剧情片。该电影改编自英国"推理女王"阿加莎·克里斯蒂1937年出版的同名小说,沿袭了第一部克里斯蒂电影《东方快车谋杀案》的模式,并于1978年9月23日在美国上映。它曾获得第51届美国奥斯卡金像奖最佳服装设计奖、第36届美国金球奖最佳外语片提名奖、第32届英国电影和电视艺术学院奖最佳男主角、最佳女配角提名奖等荣誉,成为推理电影的不朽典范。1979年,由上海电影制片厂译制的《尼罗河上的惨案》在中国上映,成为改革开放以后最早进入国内的推理电影,引起了巨大的轰动。时至今日,这部经典老电影仍给人们留下了深刻的印象,比如其华美的服饰、精湛的演技、金色的画面等。北京电影学院教授郝建在《盗梦好莱坞》一书中以"逻辑推理的完美演出与豪华邮轮上的杀人动机"篇章给予《尼罗河上的惨案》演片以较高的评价。

《尼罗河上的惨案》海报

【剧情概述】

影片围绕尼罗河上"卡纳克"号游轮上相继发生的三桩命案展开,在比利时大侦探波洛侦破案件的过程中,隐藏在金钱和阶层背后的复杂人性便被迫展露出真实的面貌。琳内特·里奇卫,这位继承了巨额家产的年轻富家女,本身就是一个值得议论的话题。她与一无所有的西蒙·多伊尔的结合更是一个爆炸性的新闻,牵动了众多人的神经活动,比如觊觎项链的美国老太范·斯凯勒,害怕自己欺骗行为被揭发的财产托管人安德鲁·彭宁顿,名誉受到损害的作家莎乐美·奥特本,等等。当这些人聚到一个相对封闭的空间时,一出好戏就悄然上演了。琳内特夜间突然遇害,使得船上活着的所有人都成了嫌疑人,因为任何人都有作案动机,且均有作案时机——除了琳内特的丈夫西蒙以及其昔日好友杰奎琳之外。案发现场死者中枪位置周围的烧焦状、床头"J"字与死者手指头上的红色印记等线索处于层层迷雾之中,真相似乎呼之欲出。可案件并没有想象中的那么简单,琳内特的仆人路易斯·布尔热被谋害,促使案件的侦破陷入新的困境。就在众人以为莎乐美夫人说出谋害路易斯的凶手,案件便能查明时,莎乐美夫人随即被一枪毙命。如此棘手的连环杀人案到了必须侦破的紧要关头。大侦探波洛意识到不能再坐以待毙,随即召集众人逐一推理,最终揪出真凶,即最不具备作案条件的两人——腿上有伤的西蒙和情绪波动的杰奎琳。从表面上看,可能发生的事成为不可能,不可能发生的事却确切发生了,这是影片叙事结构的独特之处。从案件发生到案件被侦破,影片按照推理小说的叙事逻辑推进情节,设置"打伤西蒙的枪去哪了?""为什么墙上有一个'J'?"之类的悬念,层层深入,将看点留到了影片的最后。从叙事视角来说,叙事者波洛作为观察者,某种程度上也代表了观众,对于案件本身是一个"旁观者清"的态度。影片并没有把波洛作为单纯的事发后的推理者,而是作为事件参与者,随着案件发展慢慢发掘真相。直到最后,他将所有的论证过程及结果公布于众。第三人称的叙事视角将体验的经历还给读者,将客观的事实呈现在大众视线中。人们在观影的过程中能够投入自己的分析与思考,这满足了大众对于推理影片的观赏需求。当然,推理的意义在于侦破案件。而影片把大量的篇幅放在了案件发生前的铺垫上,包括一些人身份关系的交代,以及对大家各怀心思神态的描摹,这并非是情节的拖沓。叙事节奏的一味快进并不能原汁原味地还原真相,相反,由慢及快的叙事节奏更能使故事情节跌宕起伏。如此的叙事方式,时刻吊住观众的胃口,也把悬念留到了最后,意味悠长。总的来说,该影片完整的叙事结构、丰富的叙事线索、严谨的叙事逻辑是其吸引观众的重要原因。

《尼罗河上的惨案》剧照（一）

【要点评析】

一、演员演技

演片通过叙事引入人物，演员的表演不只是表演，还表现在其塑造的生动的人物形象方面。人物形象的生动依赖于演员的细节表达，把个人投入角色的生命中。作为几部波洛系列的主角，彼得·乌斯蒂诺夫曾两次获得奥斯卡最佳男主角奖，被公认为是电影界少有的奇才。抛去这些明星光环，他扎实的表演塑造了荧屏上又一个鲜活的侦探形象。一撮精致的小胡子、深邃的眼眸、优雅的礼帽，有点儿狡黠，却也充满睿智。他能幽默地调侃运气是运用灰色小细胞的结果，他自信地认为其个人有天才般的破案能力，也能在上船前就已经猜测到这次的旅行暗藏险象，偷听到"社会的寄生虫""对死者不存在诽谤"等关乎破案的关键语句，试图站在各位旅客的立场上揣摩其心思。他与杰奎琳的一段对话，看似漫不经心，但蕴涵深刻的内涵。他理解杰奎琳情感创伤后做出的一些疯狂变态的举动，但"别让邪恶钻进你的心，它会留在那儿作怪"的提醒，涉及的是一个底线问题，是非观促使他必须及时遏止他人冲动的念头以防酿成更坏的恶果。他的言论不是枯燥冗长的说教，取而代之的是简明扼要的提醒，平淡却发人深思，力求表达文字背后的现实意义。从一个轻微的表情、一个细小的动作着手，彼得细腻地演绎出饱满立体的大侦探波洛的形象，他也凭借影片中的经典重现，获得了英国电影和电视艺术学院奖的最佳男主角提名。饰演莎乐美夫人的安吉拉·兰斯伯瑞则以一种浮夸甚至滑稽的方式将一位嗜酒的色情作家淋漓尽致地演绎出来。摇摇晃晃的身姿加上略显艳俗的妆容，彰显着人物放荡不羁的个性，突出其色情作家的身份特征。在与瑞斯上校共舞的场景中，无厘头的步伐以及逗趣的舞姿，安吉拉通过夸大的表演幅度，为这个人物增添了许多喜剧色彩，也为这部影片增添了些许趣味。当她激动地想要告诉波洛看见了杀死路易斯的凶手时，其举手投足间散发出自信略带显摆的意味，满足且负责任地客串了一把侦探的角色。这与之前其糊涂雍容的作家形象迥然不同，演员张弛有度的表演为我们呈现了莎乐美夫人的多面性——有纸醉

金迷的慵懒样貌，也有一本正经的认真状，凸显的是人物鲜明的个性，让影片有了更多观赏的可能性，也增加了故事的现实感。虽然饰演的只是一个配角，但安吉拉精彩的表现毫不逊色。2014年，她也获得第86届奥斯卡金像奖终身成就奖。有血有肉的人物塑造除了抓住小细节和独特性格之外，还应把握多变的情绪。尽管是演绎别人的经历，演员还应表现出人物真实而复杂的情感，最为典型的是琳内特、西蒙和杰奎琳的三角关系。情绪化的表演既能反映人物当下的心境，也能窥见人物的心路历程。洛伊丝扮演的琳内特与米亚·法罗扮演的杰奎琳因为一个男人的缘由，双方从好朋友变成仇人，争执愈演愈烈。强势的琳内特天生具有高傲的气质，一方面她享受着爱情和婚姻的甜蜜，另一方面她盛气凌人地掌控局面。她与西蒙看似恩爱的关系，其实潜藏着许多危机。最大的危险便来自杰奎琳，她的频繁出现使琳内特产生了巨大的心理压力。在金字塔前，洛伊丝以歇斯底里的咆哮作为角色的处理方式，传达出看似优雅端庄的姿态背后是一颗焦灼愤怒的心，符合人物在环境影响下的心境变化。琳内特的愤怒只是针对杰奎琳破坏其蜜月的行为，并没有对丈夫有丝毫的怀疑，说明了她比较单纯。但她的对手杰奎琳步步为营，琳内特受到的伤害足以让她失去理智。杰奎琳以为挫败二人的婚姻便能得到幸福，但那只会把自己推入无尽的深渊。直到误伤了其心爱的人西蒙，米亚·法罗在病榻上难以抑制的哀伤模样，充分表现了角色爱对方爱到极致的痛苦。二人充分抓住各自角色的情绪特点，瞬间的情感波动富有感染力地渲染了双方矛盾激化的场面。处于女性旋涡中的西蒙，大多数时候是被动的。这体现在他在和琳内特婚姻关系中总是处在妥协的地位，还体现在他在与杰奎琳的不伦关系中缺乏担当意识。他在整个谋杀事件中扮演的是执行者的角色，果敢且高效地完成用心之密的任务。但在真相水落石出之际，我们才明白是他设计了一个天衣无缝的局，可见他的心思之深、用心之密。他下意识地问杰奎琳怎么办，说明了他其实从来都把自身利益摆在第一位。演员在紧张氛围下的慌乱表现，如实地反映了真实的人性，这与演员具有诱骗性的演技有关。由表及里，由浅入深，不只是刻板的模仿，还有本质的刻画。有灵魂的表演，撑起的是一部精彩的推理影片，也是社会生活的剪影，成就了一部非凡的纪实片。

二、故事品鉴

1

埃及，从来都是一个神秘的国度。古老雄伟的金字塔、狮身人面像、阿布辛拜勒神庙等这些尼罗河流域特有的文明，在导演约翰·古勒米的镜头前，熠熠生辉。优雅高贵的英伦范儿与金色的画面交相辉映，东西方文明在这一刻产生实质性的融合。埃及文明在镜头前的第一次出现的代表，便是其标志性建筑——金字塔。西蒙与琳内特二人自由驰骋，尽情地享受着新婚的喜悦。脚下扬起的是有着几千年历史的尘埃，是几千年的文明积淀。当他们一阶一阶地爬上金字塔，就将金字塔的规模之宏大具象呈现出来。令人尤为惊叹的是其搭建技巧的高超，一层石头搭在一层石头上面，屹立千年。跟随琳内特夫妇的脚步，镜头转到了游行在尼罗河上的"卡纳克"号游船上。随着游船与尼罗河河畔的相对行进，两岸风光一览无余。映入眼帘的是连绵的山、漫天的黄沙，还有零星的房子，埃及与众不同的生活环境刺激着人们的感官。在一行人参观游览阿布辛拜勒神庙的画面中，人们被古老而诡谲的埃及建筑、雕刻等深深吸引，也在镜头移动中获得一些灵感，比如用特写镜头突出立柱上雕刻的两条眼镜蛇，预示着凶手的杀

气等。埃及文明神秘的本色契合了推理影片一波三折的情节设置,烘托了紧张悬疑的气氛。

《尼罗河上的惨案》剧照(二)

2

如果说异域风情给观众带来的是视觉冲击的话,那么细节铺垫则给观众带来的是心灵的震撼。一是服装的搭配,符合人物特定的身份,也推动了情节的发展。白色的长裙外搭华贵雍容的毛领,自带面纱的黑色礼帽,琳内特·里奇卫姣好的面容以及优雅的气质更是衬托出其身份的显赫。而一袭绿裙和绿色的礼帽的出场与后面几次贸然出现的服饰风格统一,恰恰印证了杰奎琳被西蒙抛弃的事实以及极端的复仇行迹。服装的设计不再是单纯地为了美观,更多的是成为故事的一部分,甚至作为重要的线索。二是瞬间的转换,有一种恍如隔世的意味,叙事线索不曾间断且给人想象的空间。西蒙与杰奎琳携手出现在琳内特面前时,二人甜蜜的笑容在下一个镜头前变成了报纸上登载的琳内特与西蒙的结婚新闻。这一转变画面省去了琐碎的三人关系转变过程的叙述,影片用一个镜头便交代了关系的错乱,留给观众更多浮想联翩的空间。从报纸上再次获取西蒙与杰奎琳在埃及度蜜月的信息,演片场景迅速地搬到了尼罗河畔。蜻蜓点水式交待的前提是要为整个故事蒙上神秘的色彩,也使故事的内在逻辑更加紧凑严密。三是隐藏的证据,关系到案件侦破的重要物证无从寻找,人证又相继死去。案发现场能够找到的线索只有床头的"J"字母和一小瓶鲜红的醋味指甲油,这并不足以提供推理的依据。但在波洛推理出整个案件发生的过程中,我们不难发现隐藏在此案情背后的证据才是最重要的。早在参观阿布辛拜勒神庙的途中,琳内特险些被巨石砸中便已经预示更大的预谋快要到来。回到琳内特被杀的夜晚,警觉的侦探波洛睡得异常死沉,原因竟是他喝的酒里被人下了麻醉药。不希望波洛那天晚上露面也囊括在了凶手的犯罪计划中,可见凶手计划之周详。枪被从尼罗河中打捞上来,外面裹着的正是范·斯凯勒夫人的披肩,与之前她寻找披肩的片段形成呼应。在波洛与瑞思上校最后搜查房间时,消失的项链重新出现在死者的脖子上。无数个如此精妙的片段设计构成了一则娓娓道来的故事。事实证明,这些隐藏的证据远比实际出现的证据更能推动剧情的发展,也把零碎的片段整合还原成案件的真相。

3

作为20世纪70年代的影片,《尼罗河上的惨案》能够充分调动观众的参与度,能够充分利用推理悬疑的手段带给人们的视听盛宴,这确实是同类电影无法比肩的。而在电影的配乐上,影片抓住人物的情绪、外在的环境以及具体事件特点,将音乐有机地融合到画面中,并与画面相得益彰。不论是厚重低沉的片头片尾曲,还是轻快明亮的恋爱插曲,人们仿佛置身在真实的场景中,慢慢品味其中的韵味。例如,琳内特小姐与英俊帅气的西蒙初次相见时,优美缠绵的曲调突然变为婚礼进行曲,闪电般的速度让人措手不及。以音乐的方式,表现出琳内特小姐夺取好友之爱人的桀骜不驯,为之后的系列惨案埋下伏笔。还有其中一段名叫《嫉妒探戈》(*Tango Jalousie*)的音乐,是丹麦作曲家雅克比·盖德在1925年为一部无声电影写的配曲。曲调的波澜起伏暗合人物错综复杂的关系走向,与影片整体的风格相吻合。应该说,这部影片在画面、情节、音乐上的安排为人们提供了推理影片的范本,也成就了该片不可被逾越的经典。

【结　语】

把一部本就经典的推理小说改编成电影需要面临巨大的挑战,克服种种困难之后还能获得一致好评,影片本身更是被推为经典之作,这确实难能可贵。《尼罗河上的惨案》在故事还原的基础上,用丰富的艺术表现形式感染观众,成就克里斯蒂影片改编的又一个传奇。如前所述,这部影片为今后的侦探推理电影树立了榜样,该片虽一再重拍,但这座丰碑似乎都没能被超越。随着案件推理的层层深入,本质的内核也逐渐被剥离出来。我想,这部影片之所以成为标杆,不仅仅在于其推理的严密以及表演的生动,还在于其彰显了对人性、社会、时代的思考。"初写侦探小说时,我无暇批判或是认真考虑犯罪问题。侦探小说是追逐猎物的小说,也是体现某种道德的小说;实际上,它再现了那种古老的通俗道德传说:恶的毁灭和善的胜利。"如克里斯蒂坚持自我的价值标准那般,电影的改编延续了其小说的风格。推理框架下贯穿的是对人性的思考,在金钱面前撕扯掉丑陋的面具,揭示最惨烈的真相。单从影片的故事内容来看,金钱的诱惑的确致命。继承巨额财产的琳内特成为万众瞩目的焦点,也是人们竞相追逐的猎物。在金钱的游戏里,人人企图从中谋得一些利益,必然容易迷失自我。无名之辈西蒙,或许早就下定决心做一次博弈,他如愿得到了一时的荣耀,可也最终沉沦为邪恶的替罪羊。在参与谋杀琳内特的同时,也将自己推向死亡的边缘。而作为财产托管人的安德鲁本该按照协议把财产如数归还给琳内特,可他为了一己私利,以其他方式来拖延归还日期,所幸被瑞斯上校阻止。人们似乎很容易被名利之类的因素蒙蔽双眼,似乎很轻易地做到不择手段,却忘了追问是非的问题。何为是非?人人心中都应该有一个答案。再热烈的冲动,都应该建立在人性思索的基础上。如果将影片看成是当时社会的一个缩影的话,那么不惜一切手段追求金钱必然是资本主义社会的本质。驱动人们盲目追求钱财名利的从来不只是单纯的憧憬,资本主义社会财富分配不均才是问题的症结所在。阶级的差异和贫富的悬殊迫使人们必须为改变自己的生存状态做出努力,这必然产生一系列的社会矛盾。在资本主义社会,人们因为不平等的社会地位,所以无法抵挡利欲熏心;因为沉迷财富的圈套中,所以自甘堕落。周而复始成了恶性循环,无法挣脱。吉姆·弗格森对琳内特"吸血虫""社会的寄生虫"的评价,在波洛看来,其实是"对别人继承大笔遗产不满"。撇开党派问题不谈,这充分说明了当时资本主义社会财富分配不均

的现状,也印证了人们在资本主义社会环境中的不平衡的心态。不论是资本主义社会的金钱问题,还是资本主义社会的财富分配问题,归根结底还是资本主义社会的人性问题。善恶总是在一念之间指向截然不同的生活轨迹。事实证明,在资本主义社会,恶念比善念于个体而言更具有趋向力,其结局往往是自杀式的悲剧。整个谋杀事件其实可以定性为"为爱复仇"。西蒙是如何抛弃杰奎琳而与琳内特结合的,我们无从得知,但杰奎琳对西蒙的一往情深,则是我们可以切身感受到的。她在情感支配的强大力量下拒绝理性思考,"哪怕引向地狱",偏偏也要踏上危险且困难的旅程。她始终将爱情放在最重要的位置,背弃正确的行事准则,置个人生死于爱情之外,正如片中引用莫里哀的那句"The great ambition of a woman is to inspire love"——以复仇的方式来成全自己,以枪杀爱人和自己的方式来结束折磨。这或许是杰奎琳为爱情费尽全部心力所做的最后斗争。观众为爱情惋惜,更为时代惋惜。在资本主义社会,建立在金钱基础上的爱情成了万恶之源,社会又如何安全?反观21世纪资本主义社会的今天,经济的发展并不与人性的完善同步,也就意味着个体的诉求与环境的改变问题依然并存。周遭的一切都在发生翻天覆地的变化,但对美好纯粹人性的向往,应该且必须成为我们永恒的追求。

(撰写:蒋 昕)

秋日奏鸣曲(1978)

【影片简介】

《秋日奏鸣曲》是由英格玛·伯格曼执导，英格丽·褒曼、丽芙·乌尔曼主演的一部家庭情感电影，于1978年10月8日在瑞典上映。值得一提的是，这是伯格曼与褒曼推动彼此的艺术生涯重回巅峰的一次合作，也是褒曼最后一部出现在大银幕上的作品。它具有典型的"伯格曼特色"，无论是主题，还是表现手法，都是伯格曼熟悉且擅长的，最终所呈现的，正是集大成所在。而这部电影收获了奥斯卡金像奖、恺撒奖等多个奖项的题名，并斩获了第36届美国金球奖的最佳外语片奖等殊荣，两位女主角也获得了第23届意大利大卫奖最佳外国女演员奖等奖项。对英格丽·褒曼而言，还有奥斯卡最佳女主角提名，以及全美电影评委会与纽约影评界颁发的两个最佳女演员奖，让她收获了从影以来最高的赞誉。这些都足以证明了这部影片在欧美电影史上甚至是世界电影史上的重要地位。电影史学家兼作者彼得·考伊在标准收藏公司特别版DVD中曾评价这部电影是"英格玛·伯格曼生命中最黑暗的一道咒语所产生的，成了英格玛·伯格曼职业生涯中的天鹅绝唱"。

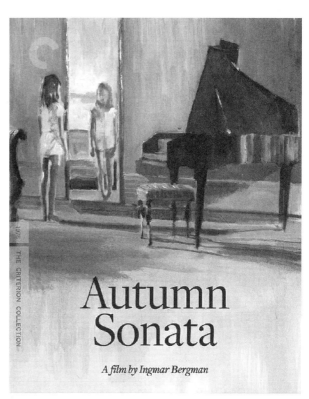

《秋日奏鸣曲》海报

【剧情概述】

影片《秋日奏鸣曲》颠覆了"家是温暖的港湾"的传统观念，阐述着"家也有可能是破灭希

望的地方"的新观点。身为某乐团杰出钢琴家的夏洛特,同时也是伊娃与海琳娜两个女儿的母亲。由于工作与感情的矛盾冲突,她很早之前就离开了家。直到7年后,她答应了大女儿伊娃的邀请,搬到伊娃和丈夫居住的牧师住宅里,貌似其乐融融地开启同居生活。但有些缺憾终究无法弥补,伊娃怨恨母亲夏洛特没在她童年时给予她足够的爱护,觉得母亲更关心自己的事业和小女儿海琳娜。而海琳娜遭遇的是比这更悲惨的生活境遇,高度残疾、口齿不清的她被送到其他家庭去寄养,直到多年后伊娃才把她接回自己身边照料。夏洛特本因新近伴侣莱昂纳多的去世而陷入沉痛的悲伤中,又因与女儿们无法逾越的隔阂而备受心灵的煎熬。母女三人的爱恨纠葛交织在一起,共同谱写了悲凉的秋日奏鸣曲。电影试图以女儿控诉母亲的方式回顾这些令人揪心的片段,表现母女三人曲折的心路历程。一方面,女儿们在倾诉他者对自己的心灵造成的巨大伤害,感慨自我成长过程的艰辛痛苦;另一方面,母亲辩解自己所作所为的无耐,欺骗孩子们,也是在欺骗自我。爱在家庭中的缺失在影片中体现为激烈的矛盾冲突,并指向了整个人类社会。鲁迅先生曾说:"家是我们的生处,也是我们的死所。"由小家到大家,对个人的关注是渗透在我们的血液里的。电影始终以此作为突破点,叙述个人在家庭中的挣扎,由过去串联到现在,阐发大众对于家庭的思考。如影片的标题一样,每个角色都演绎着各自的独奏,然而始终无法吹奏出一曲和谐的乐章。伯格曼很擅长通过人物的对话独白等与语言相关的方式来展开故事情节,切身体会人物波澜起伏的内心斗争。故事的开始,是由伊娃的丈夫维克多来简单说明他和伊娃的相遇,以及伊娃曾经的想法与现在的改观。故事的主体,主要是由伊娃和夏洛特二人互不相让的大段言论构成。既没有过多的旁白干涉,也没有过碎的生活场景描写,影片叙述更集中于人物发自肺腑的心声,更能产生震撼人心的力量。温暖的色调与压抑沉闷的叙事氛围形成了鲜明的反差,蕴涵的是人性丑陋罪恶的一面。所谓厚积薄发,不是以争吵施暴作为宣泄情感的唯一途径,而是平静地一次次吐露真情实感,在漫长的等待后终于到了情感的爆发点。情感的脉络一直是电影最核心的线索,所有的情节与画面,都围绕着人物彼此的精神折磨展开。这也是伯格曼电影的一贯风格,以展现人性恶的一面去反对人的价值,着力去表现现代社会人们普遍的精深病态。独特的叙事结构更注重意识的流动,这与平稳的叙事节奏相辅相成,也与电影的叙事主题相契合。

《秋日奏鸣曲》剧照(一)

【要点评析】

一、人物形象

看完这部电影,脑海中浮现出一个词:因爱生恨。伊娃的一切活动皆因爱受到影响,包括她对妹妹海琳娜、丈夫维克多、母亲夏洛特的态度转变。她曾经认为妹妹剥夺了妈妈对自己的关爱,于是她对这个妹妹毫无怜爱之心。当她意识到母亲从未把爱给予任何家人,母亲甚至对海琳娜有了厌恶的情绪,她将妹妹海琳娜接到身边悉心照料,给予妹妹以母亲般的呵护。她本是一个对自我都放弃的人,当她遇见丈夫维克多,这一切都改变了。"被一个人爱上,这可能性微乎其微",偏偏维克多对这个小自己很多的女子情有独钟。他了解伊娃的性格,明白她受过的伤痛,用最温暖的爱情包裹她。伊娃也似乎放下了过往,还为他生下了一个可爱的儿子。可好景不长,儿子埃里克在4岁生日前一天溺水而亡,原本乐观开朗的伊娃又回到了从前。她把自己伪装得好像什么事儿也没发生,这恰恰也是她悲伤到极致的表现。一切归根结底都源于她对母亲的爱恨交加。夏洛特无暇顾及家里的一切,只剩下伊娃来安慰父亲,重复地告诉父亲夏洛特还爱着他。伊娃自己既已受到童年阴影的打击,还要对妹妹海琳娜扮演母亲的角色,这让她身心俱疲,无法走出母亲带给她心灵的炼狱。当她7年后与母亲重逢之际,她终于有了一次正视自己真实内心的机会,将自己对母亲的愤怒甚至仇恨都倾泻出来。蓝色的瞳孔里折射出她忧郁的本质,这是事实。丽芙·乌尔曼感同身受地进入角色的血肉中,既表现出角色对母亲尚存的一点儿依赖,也表现出其对母亲、自我的否定。我们从她的表演中感受到了被压抑已久的悲伤,经历了作为个体的深刻思考。她也因在此片中的精湛演技获得了第23届意大利大卫奖最佳外国女演员奖的荣誉。而作为牧师的维克多在属于母女三人的故事中扮演得更多的是苍白的叙事者的角色,他以仁爱和顺从来融化坚冰,试图拯救自己的妻子从痛苦的折磨中脱身而出。他时常叼着烟斗,表现出睿智与稳重。妹妹海琳娜由于无法正常行走,其扮演的则是弱小者的角色。她没有办法表达自己,但她的心如明镜,洞察家里各成员之间的关系,她与伊娃成了一静一动的结合体。海琳娜在地板上挣扎着呼喊"妈妈"的场面,也暗示了母女关系沟通无望的结局。母亲夏洛特,作为艺术家,她熟稔肖邦前奏曲的演奏,习惯了舞台上的聚光灯。唯独对家庭、对孩子,她欠缺了太多,连最基本的陪伴都给不了。在孩子面前,她永远是心不在焉的样子,永远是"我想一个人待着"。她不曾给过孩子的童年一点儿母爱。当伊娃满心欢喜地将自己练习的曲谱展示给母亲听,得到的评价却是"我喜欢你",言外之意即不喜欢女儿的演奏。她总是自以为是地露出一副高贵的姿态,小女儿抽搐的面庞更是让她觉得丑陋。她逃避照顾家庭的责任,一心沉醉于自己的事业和爱情中。即便是在可以和女儿们和睦相处的短暂时间里,她也是一直念叨着自己的生活,丝毫不关心孩子们的生活。她以为"不记得我的父母曾经碰过我,我对任何和爱相关的东西都很无知——温柔、接触、亲昵、温暖,只有通过音乐,我才得以抒发我的情感"的说辞可以弥补一些伤害,殊不知,这些说辞不过是自欺欺人。这不仅仅是作为母亲的渎职,更是作为人的罪恶。母亲夏洛特总能为她的自私和残忍找到高尚的通行证,总能堂而皇之地为自己开脱。在儿童房里,伊娃一心想要向母亲倾诉失去儿子的心痛,母亲夏洛特却一副满不在乎的神情,还催着女儿去散步。当镜头拉近,我们或许可以从她的脸上找到真实的夏洛特。嫌弃、不屑、轻视、冷漠等这些微表情生动地演绎了她黑色的影子。大

红色的裙子、精致的妆容、优雅的气质这些都是她浮于表面的武装,相比于朴素甚至平庸的女儿们,演片对母亲夏洛特讽刺的意味是多么深重。被称为"好莱坞第一夫人"的英格丽·褒曼深知演绎这样一位母亲的难度,也真实地将角色的任何一点儿小心思全部放大,酣畅淋漓地暴露这位母亲所有的脆弱与肮脏。在深为褒曼富有感染力的表演打动的同时,我们也不得不折服于这部影片渗透的人性深度。伯格曼曾说:"我们在年轻时,从父母身边逃开,而后一步步,再回到他们身边,在这一刻,我们长大了。"这或许能给我们一些思考。丰富故事性的情节、细腻精细的表演、引人深思的主题,这些都是这部影片成为 1978 年度卖座片的重要原因。

二、故事品鉴

1

沉浸于迷人的海洋画面之中,我们感受到了浓郁的瑞典风情。对于这位瑞典籍的知名导演,其影迷们往往希望在他的作品中看到亲切的地方,重温熟悉的味道。柔和的色彩、油画般的画面,共同营造了明晰却又严谨的巴洛克古典主义的风格。每一个画面都极像一出舞台剧,典雅中散发出迷人的光彩。色调由明及暗,从温暖变得黯淡,从希望到失望……人在画面中也一点点儿老去,岁月的苍老感油然而生。我们感受到秋天的孤独,随之而来的是漫长的冬季,还有无尽的怅惘。以暖色调演绎悲剧,更见凄凉。夏洛特、伊娃以及海琳娜 3 个人第一次出现在同一场景时,那橙色的色泽与明亮的光线相互映衬,仿佛 3 人只是短暂分别,消磨了时间隔阂的陌生感。而事实却不如看到的那般美妙,其极度鲜艳的背后是极度的冰冷与苍白。在夜深人静之时,夏洛特因做了噩梦无法入眠,恰巧又碰到女儿情绪崩溃、借着酒劲肆意地释放情怀。两个人很难在同一镜头下出现,但是都处在灰暗的环境中。伊娃歇斯底里地哭诉母亲对自己造成恶劣的心灵创伤;夏洛特眼含泪光地向女儿袒露自己的苦楚,只有一点儿亮光可以让人看清她们周围的陈设。镜头更多聚焦到她们的面部表情,或狰狞,或疯狂,有时还很可怕。压抑的氛围,积蓄着情感爆发的能量,酝酿着一场更凶狠的家庭风暴。最终,夏洛特还是走到了死神的怀抱里。在整部影片仅有的两处室外拍摄中的一处,身后是连绵的山峰,流淌的河流,身前是零散的墓碑,伊娃端坐在河畔,和母亲道一声永别了。天空暗沉得仿佛要塌下来,四周寂静,只剩下伊娃在自言自语。这被凄冷裹挟着的画面,留给人们的又远不止镜头中的这些。

《秋日奏鸣曲》剧照(二)

2

秋日的余晖还是散去了,电影人物对自身的审视和拷问却一刻都不曾停歇。伊娃在给母亲的信件中就提到了钢琴这一贯穿影片始终的物件。钢琴是母亲最亲密的朋友,也是她投入的毕生心血。而钢琴也成了扼杀亲情的刽子手,在伊娃为母亲弹奏的场景中,一切假象都被戳穿了。女儿的紧张从她琴弦上抖动的指法就可以看出来,在痛斥母亲罪过时,无比强势的她变得畏缩弱小,她仍旧生活在母亲的阴影下。与之相比,夏洛特却容光焕发,自信地展露钢琴家的风采,那威严的气场是不容任何人侵犯的。导演伯格曼还抓住人物的眼神特写,使镜头下微小的情绪波动都无法隐藏。这不仅考验演员的演技,也考验观众接受的心理程度。母亲的面孔永远是精心涂抹过的眼睛、深红的唇,哪怕是毛孔的收缩都给人留下了深刻的印象。这样的母亲在伊娃心里却无法产生美的共鸣,只有不动声色、嗤之以鼻的漠视。以最克制的方式来宣泄悲痛,是这部影片最震撼人心的地方。伯格曼满载对构图的兴致,试图用会说话的眼睛达到"此时无声胜有声"的艺术效果。无论是对画面结构的把握,还是对细节线索的安排,导演伯格曼都赋予了这部电影耀眼的审美价值。

3

南方网评价这部影片是"开启了一种公然反抗电影形式的新视野,音乐在这部影片中起到了关键性的作用"。影片中最为经典的音乐选择莫过于肖邦的《a小调第二前奏曲》。作为肖邦从古典到浪漫的代表作品,乐曲抒发了他因华沙起义失败的感伤苦闷。影片中多变复杂的序曲与母女二人说不清道不明的爱恨情仇相互契合,一个人过于在意自己的工作,疏远甚至抛弃家庭,一方面寻找各种自我宽慰的借口,另一方面以无法弥补的遗憾和愧疚折磨着自己;另一个人深深沉浸于自己失败的亲情体验中,抱怨充斥着她的生活。音乐自然地融入画面中,成为一个有机的整体。片头部分选用的则是亨德尔的F大调奏鸣曲的第一乐章,大提琴的低沉营造了舒缓轻松的气氛,似一双温柔的手在抚摸秋天的世界,与剧中母女分别演绎凄美、哀伤的钢琴曲,形成音乐上的情感对比。还有在贝多芬奏鸣曲响起时,"爱与温顺"的主题被扔进熔炉,扭曲、撞击得不成形。"如果我不得不在失去视觉或失去听觉之间选择,我宁愿留下听觉。再没有比失去音乐更糟糕的事情了。"音乐在导演伯格曼创设的空间里早已成为情感寄托的载体,它成为不可或缺的一部分。一部《秋日奏鸣曲》,在带给我们艺术享受的同时,也带给我们深刻的思索。而这一切,都源于伯格曼对电影艺术独特的经验技巧,也源于演员们的共同努力。

【结　语】

有人曾把这部电影看作是伯格曼与褒曼自我人生的真实写照。这两位瑞典最负盛名并且拥有相同姓氏的伟大艺术家,都因家庭环境而承受了常人不能忍受的压力,也因追求各自的事业的成功而给自己的家庭带来可怕的创伤与疏离。他们演绎着自己的人生,也在演绎他者的心声。人们不禁追问,何为家？何为亲情？夏洛特认为的陪伴,并不是孩子们想要的陪伴——在孩子们看来,这是敷衍,是伤害。伊娃记忆中的童年从来没有母亲夏洛特的身影,只有父女二人共享沉默。一个夏天,夏洛特突然回来陪伊娃,给她剪头发,带书给她读,要求她戴牙套,还一股脑儿地把积淀多年的母爱全部给予她。她从未问过女儿是否喜欢,因为她绝对相信自

己,她就是真理。在外人眼里,她是慈爱温柔的母亲,最有资格评判的人却为她关上了一扇门。当仇恨的种子埋进伊娃的心里,生根发芽,她既隐隐期待再次得到母亲的关爱,又不能自已地将自己推入卑微的深渊。她无法接受丈夫维克多的爱,因为她不敢爱也不相信爱。时过境迁,她慢慢放下包袱,接受维克多对自己的改变,勇敢地应对家庭这朵恶毒的花对她的残害。妹妹海琳娜受到身体的影响,更为辛酸地接受了命运的安排。很小的时候被寄养到别人家里,无法得到母爱的慰藉。即便是被姐姐接回家之后,母亲仍旧对这个女儿没有丝毫的愧疚之心。母亲对她扭曲的肢体、狰狞的表情、模糊的话语都是抗拒的。她惧怕看到这个女儿,因为她无法回避自己肮脏的灵魂。海琳娜跌下楼梯,叫妈妈救救她的那个场面,正是夏洛特残忍心性的表露。个体在家庭中的挣扎总是逃脱不了童年悲惨的经历,好像潘多拉的魔盒,一打开就满是丑恶与灾难。个体的生长欲求与原生家庭环境之间的关系是我们不得不正视的一个问题。家庭于我们而言,是最不需要武装的地方,是最应该用心经营的地方。可影片中,那一声声"亲爱的",听来只觉刺耳;那句"妈妈"更是无力的呐喊。然而陷入绝境后的孩子选择用相同的方式来折磨母亲,企图让她承受加倍的痛苦。虽然母亲夏洛特承认了自己对女儿所犯的"罪行",也竭力祈求女儿的宽恕,但她还是尝到了自己酿下的苦果。处于极端折磨中的二人,最后也没能给彼此一个认识自己的机会,又为自己无形地加上了另外的枷锁。备受煎熬之后是无助的恐惧感,可原谅能否换来对这种恐惧的补偿呢?"亲爱的妈妈,我发现我错怪你了,我对你只有需要,而没有付出感情,我用不再真实的陈年仇恨去折磨你,我想请求你的原谅,世间毕竟还有宽容,相互帮助,表达爱意,我再也不会让你从我的生活中消失。"我想,这不是原谅,也不可能真的释怀。7年甚至更久的时光淹没的是一颗纯真的心,一颗希望被爱的心。当然,姑且把它当成是原谅,时间总是可以平息一切的。这是世上最难的抉择,也是最冷酷的惩罚。它波及的不仅是家庭这个小范畴,还波及人性这个大范畴。在这部电影里,我们看到了太多的残忍、失望、沉闷,迫使我们无法呼吸。"满不在乎"的态度下竟然隐藏着如此的面目,"不能去爱"的背后竟是一场噩梦。最深的恋慕,也是最了然于胸的讥诮和厌烦。这种亦敌亦友、爱恨交织的情感是我们无法体会的,我们对于现实生活中确实存在的同类情感也很难评判。这或许又可以引出另外一个话题:救赎,救赎别人,也是救赎自己。伊娃对于母亲的所有怨恨其实都指向一个中心点:就是她感受不到母亲的爱!虽然母亲以为她给予女儿伊娃和海琳娜的是爱,但在伊娃看来那是地狱。爱与被爱,这是人生必须历经的修行,这注定了以爱之名,有人占据、支配、索取,也有人牺牲、顺从、无条件付出……其实这些爱与被爱都是无意识的相互促进。导演伯格曼在影片中对人类表达如此恨意,怕也是因爱而不得之后产生的追问吧!

(撰写:蒋　昕)

铁十字勋章（1977）

【影片简介】

《铁十字勋章》，又名《英雄血》，是由山姆·佩金法导演，詹姆斯·梅森、詹姆斯·何本等人主演的一部战争片。它改编自参加过第二次世界大战的威利·海因里希的同名小说，于1977年1月28日在当时的西德上映，也是导演山姆·佩金法这位美国电影大师唯一的一部关于战争题材的作品。这部影片反映了战争的残酷和毁灭性，引人深刻思考。该片从德军的角度回顾了在1943年东部战场的一段血腥经历，围绕着一个厌战老兵和一个以谋取铁十字勋章作为人生目标的贵族军官展开。值得一提的是，铁十字勋章是由普鲁士国王腓特烈·威廉三世设立的德国军事勋章，于1813年3月10日首次颁发。它作为德国文化中有力的军事象征，甚至是整个德意志民族精神的象征，也成为第二次世界大战中德军士兵们争相追求的最高荣誉。艾森豪尔将军曾说："越过战火的重重烟云，只看见人性赤裸裸地被悬挂在铁十字勋章上。"这部影片借从战争历史的角度剖析战争中的人性问题。

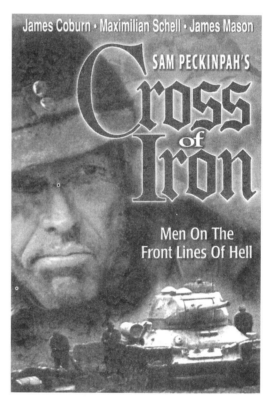

《铁十字勋章》海报

它对于战争的描摹以及人性的挖掘，也使得它成为描述第二次世界大战的经典电影。它被续拍，还被上海电影译制厂翻译在国内上映，足以见这部影片的美学价值与历史价值。

【剧情概述】

跟着电影，我们回到了那个炮弹纷飞的混乱年代。1943年，第二次世界大战中的东线战场，德军上尉史特兰斯基刚被提拔为中队长，他一心想获得象征德军最高荣誉的"铁十字勋

章"。上尉史特兰斯基想提拔能征善战的史泰纳,可是史泰纳表现出了对晋升的不屑和傲慢,还在司令部里表现出了对上级长官的厌恶,上级因此没有给予史特兰斯基得到勋章的机会。上尉史特兰斯基十分恼火,于是在部队转移的时候没有通知史泰纳的部队,让史泰纳的部下独自穿越苏军的封锁线。史泰纳在目睹了战友一个个离去之后来到自己的阵地,换来的却是史特兰斯基的报复,活下来的他显然已经怒不可遏,毅然跑到了上尉史特兰斯基的指挥所,想要讨得一个说法……这场较量,终究没能逃脱两败俱伤的结局。战争环境的惨况永远是现在无法想象的,然而这部影片给了我们一个具象的呈现,或许战争不再那么遥远。威利·海因里希,作为一名曾在战场中5次负伤的军人,于1955年出版了他作为作家第1部成功的小说《志愿鲜肉》。以他自己曾经服役过的那个营内部人员的冲突作为小说的主线,这部小说立即引起了巨大的轰动。1957年美国鲍勃斯美林出版公司以《铁十字勋章》的书名出版了这本书。山姆·佩金法采用这部小说为蓝本拍摄了著名的战争影片《铁十字勋章》。詹姆斯·何本在该片中饰演了著名的反英雄主角罗尔夫·史泰纳。1943年的夏末,国防军正在东线战场进行着激烈而绝望的防御战——如果德国人被从塔曼半岛彻底击溃,那么德军从1942年春季以来开始的进攻高加索的战役所达成的战果,乃至向亚洲进军的梦想将彻底破灭,德国将失去东乌克兰,其东线战场的主动权将完全丧失,俄国人将在下一步进攻隔海相望的克里米亚。海因里希的小说就是描写在这场绝望的防御战期间,德军一个伤亡殆尽的步兵排的故事。由真实故事改编的电影,尽可能还原真相,采用的则是典型的美国片的叙事风格,充斥着浓烈的英雄主义情怀。它没有从宏观的角度去描述战争,而是围绕着一个基层作战单位的行动,关于一个厌战的老兵和一个普鲁士贵族之间产生的矛盾。对铁十字勋章不一样的追求,以小见大,成就的是一次人格的交锋。笔者曾经看过一个采访,问那些回到战场的老兵为何如此执着,他们的回答却出奇地一致:为了活着的战友。这恐怕成了所有参过军的人的共识,也是这部影片在叙事上得以成立的缘由吧!叙事主线的清晰明了,与叙事节奏的快慢有致相辅相成,共同营造了紧张而又活泼的氛围。战争场面的激烈正好与人物复杂的心理相互映衬,使得人物与环境有机融合在一起。节奏的明快让悲剧不可避免地带上了浓浓的幽默色彩,也为整部影片蒙上了一层黑白相间的面纱。影片叙事本身的逻辑性和系统性在运用的表现手法和技巧的帮助下显得更具研究价值,也更能吸引大众的目光。《铁十字勋章》严密的内在结构与外在艺术画面的呈现相得益彰,成就了经典中的经典。

《铁十字勋章》剧照(一)

【要点评析】

一、人物表演

1995年,在林肯中心电影组织举行的回顾导演山姆·佩金法的活动中,美国最顶尖的影评家宝琳·凯尔女士就曾经评价萨姆·佩金法拍的电影为"诗意之血"。这从他对演员的物色就可以初步看出来。德国的影片、美国的导演和主演、英语的对白、社会主义国家南斯拉夫协助拍摄,多元化的组合使得本片不会以偏概全。故事以德军的视角来看待战争,既不为纳粹"招魂",也不把主人公们塑造成"反战义士",而是抛开政治上的意识形态,从人性的角度再现血腥战场。在战争的前线,没有所谓的光荣和伟大,只有生存与毁灭,只有失去战友的悲伤和人性的扭曲。铁十字勋章,在贵族军官心里是最高荣誉,而在厌战老兵眼里却是破铜烂铁。两种情绪形成了强烈的对比,反映了当时德军中的两种心态。电影中有这样一个桥段,上尉史特兰斯基对史泰纳说:"你很快出院了,我自然高兴,我想咱俩应该寻求新的合作,但是最主要的是我应当得到一枚铁十字勋章,我想你能当我的见证人。"一个是厌战老兵带着无比痛恨战场的心情还得选择带领连队反击俄军,另一个是战场上胆怯害怕临阵逃跑的上尉,这次对话虽然没有言语冲突,但作为上级而言,上尉更加急于向史泰纳求和,希望他能帮助自己获得铁十字勋章。话音未落,他就将笔和证明材料递给史泰纳,史泰纳只是回了句:"这也许是一个私人的谈话,你不会反对。"贪婪的上尉接着说道:"请记住不管是平时,还是在部队生活,人与人之间是有差别的。"史泰纳面无表情地说道:"这就是所谓的我应当而且必须绝对服从我的上级。"上尉并没有感到羞耻,而是以一幅理所当然的嘴脸说道:"这种差别在于气质和才智的优越性,不管你喜不喜欢,说到底他来自血统上的差别,尤其是阶级的差别。"这也是导演萨姆·佩金法想让我们看到的,一个侵占他人荣誉的小人,而且还是贵族的小人,是多么的可耻。正因为演员对人物性格的把握到位,才使得角色更加饱满立体。厌战的老兵已经对荣誉——这个本该属于他的铁十字勋章毫无兴趣。他虽然很痛恨上尉的这种行为,但他还是作为假证人为上尉骗取铁十字勋章,但这件事很快就被发现了,上尉也得到了惩罚。詹姆斯·何本的演技确实令人佩服,他将一个厌战的老兵表现得淋漓尽致。俄军开始对德军阵地猛烈攻击,史泰纳不得不带领自己的部下突围,在突围中他们占领了由俄军女兵组成的通讯班,他的士兵对这些女兵又有了贪婪之心,史泰纳一个劲儿地劝自己的部下控制情绪,不要接触这些女兵。一个厌战老兵同时也是一个身经百战的优秀的军官,他知道女兵也是军人,也会想方设法地消灭自己的连队。部下在与女兵的独处中,还是遇害了。但作为指挥官的史泰纳面无表情,显然他已经不想再为这些烦心事分心,他要尽快地带领队伍突出包围圈,史泰纳只说了句:"可我们干了那种事,上帝看见了,他能理解吗?"这也是导演想极力表达战争期间,丧心病狂的纳粹对柔弱女性的摧残。或许影片中的史泰纳近乎完美,可是在这种情景下,大部分的德军的军官是否能有如此理智,还是值得大家怀疑的,只能说暴力美学大师萨姆·佩金法想建立一个近乎完美的德军指挥官的形象,詹姆斯·何本也的确通过他的演技做到了。除了主要角色塑造鲜活外,小角色的刻画也同样出彩。这部片子中出现的苏军不多,但是有一个苏联小兵令人瞩目,这个小兵没有什么台词,一开始就被史泰纳俘虏了,然后很快被释放并被自己人枪杀,这时候影片还没到放到一半。

或许这是个可有可无的角色,对本片故事主线没有任何影响。但是从情节的发展来看,这个角色对主人公史泰纳而言意义非凡。他从这个小兵身上看到了自己的过去,看到了战争的残酷。一个还未成年的苏联男孩被征入伍,连枪都没怎么握过,就被派到前线做靶子。后来,史泰纳受重伤入院,在昏迷之中曾经梦到这个小兵,他和护士在河边看着就要被河水吞噬的自己,这个场景就仿佛是濒死体验,被抽离的灵魂盯着自己的躯壳。由此可见,这部影片带给人们的震撼不仅仅来自主要角色的心理争斗,还在于对众多小角色的精心安排。《铁十字勋章》的可贵之处在于丰富了多种德国士兵的形象,一是为结束战斗而不懈奋斗的普通士兵;二是为了荣誉而胆小战斗的贵族士兵;三是被纳粹思想禁锢到前线监督军队的将士。对这些形象的刻画让这场战争更加立体真实。

二、故事品鉴

1

山姆·佩金法被称为"暴力美学宗师"。1977 年的《铁十字勋章》便证实了他卓越的节奏掌控能力及独特的暴力描写手法,被誉为暴力美学电影的开山鼻祖。暴力美学重视的是场面、节奏和视觉快感,以美学的方式、诗意的画面,甚至是以幻想中的镜头来表现人性暴力面和暴力行为。这确实是好莱坞导演的长项,但"暴力牛仔"山姆·佩金法并没有生搬硬套美国式技法,他说过:"所谓的动作,所谓的暴力,对于我来说是舞蹈,是动态的美感。"他所表现的暴力美学是服务于侠义精神和浪漫情怀的影视主题的,具体体现在山姆·佩金法浓厚的江湖情结和英雄主义情结。山姆·佩金法常用慢镜头来表现激烈的枪战战场:在温柔的光线下,身着黑色风衣的杀手目光如炬,手持双枪凌空飞身,枪口喷射出愤怒的火焰。在枪林弹雨中,杀手的头发同子弹一起飘舞。片中的战争场面真实、暴力,且充满了美感,用几近血腥的逼真场景渲染战争的残酷,以此来烘托生命的脆弱。那种在极端困难的环境下积极求生的生存意识,足以让观者为其动容。"史泰纳曾经救过他的命……那是在顿涅茨河的司徒登诺克。勃兰特那时候已经是营长,第二连正好驻扎在那里。据我所知,就驻扎在河岸上。俄国人在晚上已经成功地渡河,第二连在激烈的战斗中几乎全军覆没……"我们有理由从省略号中想象出战争的残酷,也能从影片的小场景中窥探一二。比如坦克战部分,虽然篇幅短小,但充满力量的厮杀总是让人过目不忘。与以往的佩金法所使用的技巧一样,影片将高速摄影机运用到了出神入化的境界,满眼的暴力慢镜头,几段蒙太奇手法,都增强了影片的艺术效果,呈现出库布里克式的对战争辛辣和尖锐的表现手法。应该说这不是一部纯粹的战争片,它充斥着暴力美学元素,给人以赏心悦目的感觉。

2

从整部影片构建的艺术空间来看,该影片依然能将粗犷豪迈的西部情结展现得淋漓尽致。作为影片中最重要的线索——铁十字勋章,德国军人获得一枚就会很自豪。它代表着的不仅是胜利、勇敢与铁血的精神,同时也承载着整个德国乃至日耳曼德意志民族的历史。因此,在德国军人的心目中,铁十字勋章象征着德意志传统的军事精神,象征着曾经辉煌的胜利。贯穿铁十字勋章的是战争,更是人性。电影中所表现出的军人之间的友谊以及很多战争中的细节也同样令人难忘——开场讽刺至极的纪录片剪辑;史泰纳的脸上永远带着一缕漫不经心的微

《铁十字勋章》剧照（二）

笑，总是喜欢用苏联的冲锋枪；纳粹党员过桥时顺手摘了一朵花插在衣兜里；等等，这些细节都让人为之一动。史泰纳在面对自己俘虏的小兵也流露了真情，一个本该在读书的花季少年，却因为战争不得不在枪林弹雨中寻求生存的空间，遇到这个厌战已久的老兵，他是幸运的，战争让他不禁抱怨，没有头脑而只想着个人荣誉的上尉让他反感，他却能对着这个孩子倾吐自己的怨言——尽管他是俄军的孩子。影片中这一幕难得没有战火的喧嚣，只有人性的美妙。此外，在影片结束时，史泰纳原谅了上尉的复仇举动，带领他一起战斗，史泰纳一边射击，一边嘲笑军官的笨拙。这个镜头饱含着深刻的寓意，它让我们看到了战争迷人的地方，也让我们看到了人性闪光的地方。与其把这部电影看成是战争纪实片，倒不如看成是写意电影。导演埋下众多伏笔，只为影片余韵深长。

三、电影配乐

从背景音乐来看，这也是充分体现了佩金法电影"诗意血性"的美学风格。片头曲《汉斯之歌》旋律明快、脍炙人口，以及片尾的童声如同天外来音，让原本严肃的战争主题活泼了起来。听着悦耳的歌曲，仿佛又回到了那激情澎湃、硝烟弥漫的战场。影片中的音乐结合具体情节，总是能为画面的布局锦上添花。或急促，或舒缓，或低沉，或高昂，电影的配乐恰到好处地烘托环境，也能给大众带来视听盛宴的享受。总而言之，从导演佩金法标志性的剪辑手法，到剧情乃至切入视角，《铁十字勋章》作为关于第二次世界大战的经典影片，在那个时代的同类型片中都极具特色。

【结　语】

时代洪流的英雄泪，剪辑艺术的古典美。《铁十字勋章》作为一部20世纪70年代的作品，到现在仍然有其存在的价值，经典影片的难得之处在于不管在于哪个年代都有它不同的意义。片如其名，如果上尉为了荣誉而去努力战斗，就不会被烙上"小人"的称号；如果史泰纳服从了这个势利的上尉，那他的连队就不会有那么大的牺牲，以致最终全军覆没。生死就在一瞬间，

猝然死去或者从容就义并非问题,问题是生者如何面对即将死者和已死者?正如影片《集结号》中,当连长谷子地命令部下开枪射杀已投降的敌方将领时;当他信守上级长官也是患难兄弟刘泽水所下达的听不到集结号绝不可撤退的命令时;当他被误认为是俘虏,后又成为一介小兵,舍身救赵二斗时;当他四处寻找番号已经不存在的队伍,在矿区坚韧地挖寻47名壮烈捐躯却得不到应有的荣誉的兄弟的尸身时;当他面对集结号并没有吹响的真相,在刘泽水墓前号啕大哭却最终谅解对方时……这是战争对我们的考验,也是心灵的必经历练。《铁十字勋章》的立意是从德军的视角来考虑的,有种黑色幽默的味道,很有创意,这也是这部影片的经典之处。观众在史泰纳的身上看到了反战情绪,在可耻的上尉史特兰斯基身上看到了贪婪无耻的野心。这些情绪通过跳跃性的切换镜头、慢动作的暴力场面来表现,别有一种美感。军人是为了对手而存在的,军人生来就是为了战斗的,当国家需要他的时候,他要勇敢地冲上去,成为祖国的铁拳,打倒一切敢于阻挡其前进的敌人!他必须视荣誉为生命,他必须追求荣誉、捍卫荣誉。为了荣誉,他要敢于战胜一切敌人。这就是军人,一名合格的军人。影片中那位有厌战情绪的老兵史泰纳从严格意义上讲不是一名合格的军人,但是他的选择没有错。严格地讲,那位贵族出身的军官史特兰斯基也不是一名合格的军官,但是他追求荣誉也没有错。作者的描写是从一个文人——或者更有可能是从战胜者的角度来考虑事情的,他没有考虑到历史上纳粹德国军人那种英勇作战、追求荣誉的精神——也可能是故意忽略了这种精神。对参加第二次世界大战的德国人的表现,我们长期处在某个立场上来评头论足,的确也有必要做一个综合考量。抛开意识形态来说,战争,无论胜败,对交战国的老百姓和基层士兵都是灾难性的,所谓"兴,百姓苦;亡,百姓苦"。人的生命只有一次,每时每刻都应该珍惜,然而,战争却无情地摧毁了他们。同时,又把人性中最光明和黑暗的一面极力放大,使他们彻底沦为战争的牺牲品。主人公之一史泰纳是一名久经沙场的老兵,在作战勇猛的同时不失智慧,获得战友和上级的交口称赞,然而他早已看透了一切,厌恶战争却又不得不主动参加战争,为的只是和他的战友在一起,尽自己最大努力去保护他们,因为他不想再失去他们之中的任何人。他知道,他属于这场可恶的战争。另一位主角德军上尉史特兰斯基是一个所谓的德国贵族军人,夸夸其谈,毫无实战经验,他来到前线的唯一动力就是想获得一枚象征荣誉的铁十字勋章。他在史泰纳拒绝作为他的推荐人之后恨之入骨,欲借苏联人的手杀掉史泰纳及其一个排的队友,来个借刀杀人!然而最后,阴谋败露,愤怒的史泰纳强迫史特兰斯基加入战斗,没想到他"滑稽"得却连枪都不会用,史泰纳见之大笑,然后整部影片结束。我想,最后大笑并不代表真正释怀了,更多的是无奈,是对于战争的无奈,更是对周遭发生的一切的反抗。荣誉成了人们争相追逐的猎物,但不是所有人都心甘情愿为之牺牲内心美好的情愫,史泰纳便是如此。关于战争,关于人性,《铁十字勋章》带给我们的思考还会继续。

(撰写:蒋 昕)

洛 奇(1976)

【影片简介】

《洛奇》是由约翰·G·艾维尔森执导，西尔维斯特·史泰龙、塔莉娅·夏尔等主演的剧情片，于1976年11月21日在美国首映。影片仅用28天完成拍摄，成本只有110万美元，却在当年上映期间收获高达7 400万美元的票房，成为现代电影史上的一个奇迹。这部影片一举拿下第49届奥斯卡最佳影片奖、最佳导演奖、最佳剪辑奖3项大奖，还有最佳女主角奖、最佳原创剧本奖等提名。主演史泰龙更是一夜成为好莱坞巨星，并凭借该片获得第49届奥斯卡金像奖最佳男主角奖提名。他所扮演的洛奇也成为美国人的偶像，此后，他相继于1979、1982、1985、1990、2006、2015年推出了《洛奇》影片的6部续集。这一系列电影奠定了史泰龙的武打巨星地位，同时也激励一代人勇敢追梦、不言放弃。曾有媒体做出这样的评价：《洛奇》用一个美国梦的故事凸现出了美国精神，拳手洛奇作为一个下层社会的不起眼人物，他的生活波澜不惊，平

《洛奇》海报

淡无奇，其本人也似乎显得有些木讷古板，但当世界拳击冠军决定把他视为提高自己声誉的沙包时，他内心那股永不服输的精神才表露无遗。艰苦的训练证实了一个男人在面对巨大压力和挑战时所应该体现的精神。而这种精神中某些方面明显是超越国界的。

【剧情概述】

1976年，还是默默无闻的西尔维斯特·史泰龙在观看了拳王阿里与挑战者查克争夺冠军的比赛后，为查克在这场力量悬殊的拳击赛中表现出的那种不畏强手、奋勇拼搏的勇气深深感

《洛奇》剧照（一）

动。于是，他决心编写那种"英雄主义的、充满爱情的、端庄尊贵的、勇气十足的，并且可以表现出不甘平凡、敢于迎接生活的挑战、一往无前、不畏牺牲、不达目的誓不罢休的精神的故事"。用最平凡的故事，传递出了最质朴真挚的感情，成为众多青年热捧的一部影片。

故事发生在美国东部费城的一个贫民区，主要讲述了一个寂寂无名的拳手洛奇获得与重量级拳王阿波罗争夺拳王的故事。30岁的洛奇体格魁梧，力大如牛。他是一黑社会组织的小跟班，也是业余拳击手，经常充当陪打人，连打4场，却连一点儿小费也拿不到。时下一条新闻传得沸沸扬扬：美国重量级黑人拳击冠军阿波罗·克里德的对手因受伤而退出了比赛。主办方为了填补空缺，挑选洛奇作为出赛对手。由于此次比赛是庆祝美国建国200周年的一个项目，优胜者可以获得15万美元巨款，贫困潦倒的三流拳击手洛奇顿时成为电视台和报刊记者竞相采访的对象。虽然洛奇心里明白，他是打不赢对手的，但他认为，只要能和世界冠军打15个回合而不被击倒，那就是他的胜利。抱着这一信念，他抓紧时间刻苦训练。而洛奇是左撇子，左手勾拳不错，但右手出拳缺乏力道。在教练米基的悉心指导下，洛奇琢磨出一套新拳路，尽量避免右手出拳的麻烦。好朋友波里为他打气，还有女朋友艾黛丽安把自己的身心也都倾注给洛奇。在理想与爱情的鼓舞下，洛奇精神焕发，斗志昂扬。在比赛那天，洛奇以自信的姿态站在了拳台上，好似振翅高飞的雄鹰。他和阿波罗拼得你死我活，难解难分。虽然阿波罗的技术更为全面，不断地故意捉弄他，但洛奇仍旧坚持拼搏，沉着应战。虽然被打得鼻青脸肿，头破血流，视线模糊，也不曾放弃，直至苦撑到第15个回合，终于获胜。他不仅领到了巨额奖金，而且成了美国家喻户晓的英雄人物。最后，影片以他和女友艾黛丽安互相拥抱的场面落下帷幕。影片虽然属于小成本制作，没有任何大场面，没有精雕细刻的痕迹，但充满了原始之美，其表演、台词和配乐都相当到位。叙事结构简单，叙事线索单一明朗，整部影片都充满着最普通甚至有点儿老套的人生经历，饱含的感情尤其能激发观众同情弱者的心态。在大多数时候，导演总是在冷静地交代情节，不带任何情感，而让观众自己去体会，体会洛奇对现实的妥协，对梦想的渴望，对爱情的直白。影片从洛奇的立场出发，以全知全能型视角叙述其个人的感受与成长。电影将洛奇的生命刻在了观众的脑海里，使得他们产生共鸣、为之鼓舞。作为励志片的开山鼻祖，《洛奇》不以繁芜的情节、高格调的布局等来取胜，而以平常的语言、细腻的情感来打动人。从叙事的角度来看，这部影片或许没有太多值得研讨的地方，但无可厚非，这并不影响影片呈现出来的整体效果。而这也恰恰成了《洛奇》面向更广泛观众的原因，影片即便是对于目不识丁的观众而言，都会有所启示。

【要点评析】

一、人物形象

"如果我输了,那也无所谓;如果我能打满全场,当铃声响起,我还站在场上,我这辈子将第一次明白一件事:我再也不是个蹩脚货。"这是洛奇坚定的信念,也是令观众充满热血的动力。但在一开始,洛奇不是个传统的励志者,他不仅没有将打拳视作可以一展宏图的事业,甚至对这项运动连热爱都谈不上,他还在练拳之余,凭借身手为黑社会收账赚取外快。他坦言自己打拳是因为头脑不好,是因为不会唱歌跳舞,是因为除了身体强壮之外,实在无其他技能可以找到工作以便养家糊口。似乎,洛奇不足以被当作一个肯为理想拼搏的人。作为一个处处遭受"欺凌"的壮汉,别人骂他,他不反驳;别人拿名利去诱惑他,他不为所动;别人用抬高自己的笑话来羞辱他,他的表演也不受困扰……在好心向不良少女提出忠告却反遭嘲讽之后,洛奇陷入习惯性的沉默。他与乌龟为伴,和大狗打趣,将自己简单轻松的那一面释放在小动物身上,转过头来,又将身体里住着的那头与生活冲撞的野兽,放置在拳击场咆哮而出。他其实是一个自相矛盾的人,有些自卑但又有些期待,导演对洛奇的形象塑造始终抓住了角色这一核心的性格特征。当教练主动上门找洛奇时,起初他以为教练有凭借这次比赛机会以证明自己有能培养出拳王的能力的心思,再加上他本身对教练之前的冷落就有深深的怨气,并没有给教练好脸色。他愤怒地发泄内心的怨言,想要求得一时的心理平衡。教练也深知自己理亏而悻悻离去。可最终洛奇下楼追上了他,影片中没有谈话内容,但从肢体动作中能看出他们达成了某种协议。在我看来,这是洛奇内心有所期待的表现,尽管他不一定能战胜,但他的确心动了,不为别的,只为自己。他尽全力去训练自己,提升自己,希冀在拳台上能取得不错的成绩。到了比赛前夕,他清晰地意识到自己一个三流拳手仅仅想靠着几周的训练成果打败拳王简直就是个笑话,晚上他告诉自己的爱人,自己没有胜算,一丁点儿都没有。他的垂头丧气既是对自我能力的清醒认知,又是其自卑心理的表现。当比赛开始时,其自卑情绪一下子转变成了正面能量,有种"光脚的不怕穿鞋的"的意味。洛奇有自己的尊严——他可以不在乎很多事,但他很在乎自己的尊严,他不愿服输,不愿在电视机前被人嘲笑和愚弄。他不在乎输赢,他只想做到最好,坚持到最后一刻,再痛再累也不愿意倒下。抓住机遇,迎接挑战,他做到了。这是主演兼编剧的史泰龙第一次出现在荧屏上,其演技略显生涩。大量的动作表演、心理描写等都生动地演绎了拳手的真实生活,塑造了一个精神强大的洛奇形象。得益于史泰龙用尽全部心力创造出这一角色,我们才能看到更多这样的形象群。比如保利,一个在冻肉厂的员工,勉强糊口但比洛奇好一点。可能是厌倦了枯燥无味的搬冻肉的工作,一直想换一份像洛奇那样帮人追债的工作,为此他求了洛奇好几次,但洛奇并没有答应他,这让保利很生气。保利的确是个有意思的小人物形象,在他身上有着底层劳动人民生活的无奈,有些可爱,也有些让人心疼。保利的妹妹,后来成为洛奇的女朋友,因为哥哥一直认为妹妹的所有东西都是他给予的,因而什么事都是保利说了算,所以妹妹艾黛丽安一直认为自己是个没用的人,产生了自卑心理。洛奇的教练同样是个小人物,表面是个唯利是图的家伙,却也有他难能可贵的地方,至少从他对洛奇训练的严格要求上可以看出来。那个尖酸刻薄、不给人机会的势利眼老头也会变成人生失意、走路

都颤巍巍的可怜老头儿……这都是一些不起眼的人,都有某种性格的缺陷,但都有闪光的一面,让我们看到了生活中人物性格多面而立体的可能性。该影片如纪录片一般地讲故事,让我们更真实地看到了角色的笑与泪,生活的苦与乐。一个动作、一个神态,成就了一个个鲜活的人物形象。细节的堆积和情感的积淀使得其不需要过于跌宕的剧情、不需要一个明确的"反派"。在细节表现之余,大段独白给予观众更大的心灵震撼。通过角色的心理表现,大众也能体会到与角色一般的心境,并为此产生怜爱之心。我们不禁感慨演员的演技,对于角色的细节都处理得恰到好处。影片以很低的成本在一个月内就拍完了,可谁也没想到,这部电影会成为好莱坞电影史上的一匹黑马,是这些演员们成就了它。

《洛奇》剧照(二)

二、故事品鉴

1

一个无名小卒能被拳王点名应战,一个平时工作都不利索的小弟能被黑帮大哥慷慨帮助,一个荒废的拳手能受到专业严格的训练,一个被社会抛弃的人能凭借真心得到爱人的温暖。可以说,洛奇的故事具有典型的美国味道,带有梦幻色彩。意大利裔的洛奇,住穷巷阁楼,拳击台上的二等兵,扣除各种手续费,鼻青脸肿换来的饷粮还不足糊口,于是他凭健硕的体格兼职以帮人讨债做生活补贴。平日里满嘴诅咒,如同街头小混混。生活既然待你不厚,谁还在乎优雅!在这样的场景下,很难想象他会成为后来的他。历史与现代交融下的费城,成了洛奇梦想的起点。在导演艾维尔森的镜头下,洛奇经历了一系列的奔跑、对抗、自我矛盾与自我怀疑——这些都可以被称为"成功的铺垫",然后才走到最后的决赛场上。那打在洛奇脸上的一拳拳,此起彼伏的叫喊声……洛奇一次次地被打倒,又一次次坚强地站起,整场比赛过程都惊心动魄。在影片的最后,洛奇身边围了一群欢呼的人,他没有听见他们的声音。他眼睛肿得睁不开,还是一遍遍地喊艾黛丽安,迫切得近乎绝望。

2

100多分钟的铺垫,凝结成了最后不到20多分钟的拳击对决。尽管输掉那场精心准备的比赛,确实是一种遗憾和不完美。毕竟为了这次拳赛,洛奇忍受了羞辱,也付出极大的辛苦。

但是,也正是这不完美的结局,促成了《洛奇》的完美。结尾戛然而止的败仗,让我们很难抑制情绪,这是电影的高明之处。影片中的每一帧都记录着洛奇的成长,都具有极大的感染力,这也是其画面富含深情的重要原因。

从一开场的拳击赛,到赛后的更衣室,到洛奇回家的街道,导演对每个细节的刻画以及场景的营造都非常用心。这与演员塑造角色的用心相互映衬,共同建构了影片具有审美价值的艺术世界。该片的主题是拳击,然而真正与拳击相关的情节,除了开头,便是影片的最后20分钟那场大战,其余的都是些细节的铺垫。可见,导演和编剧真正想讲的还是一个有梦想的人如何抓住机会一步一步实现人生价值的过程。相比于一般的励志片,该片最大的区别在于不强求结果的圆满,洛奇知道自己的对手有多强,也知道自己可能连一个回合都挺不住。拳赛前一晚的场景,洛奇无法安然入眠,独自来到拳赛场,定出了自己最高的目标,直至坚持到第15个回合。不求胜利,但求不被淘汰,这或许不是什么终极意义的目标,但它的确需要主人公竭尽全力才能做到。

三、电影配乐

我们会因为画面、细节、表演这些因素而被这部电影打动,也会因为背景音乐的曲调高昂或低沉而激奋或失落。《Gonna Fly Now》是贯穿影片《洛奇》的曲子,获得了第49届奥斯卡最佳歌曲提名奖。这首曲子特别容易让人沸腾,也使得慢节奏的影片《洛奇》独具特色。还有《Eye Of The Tiger》这支插曲,高挑而坚硬的声线,勾勒出一支阳刚气十足的战斗号角。纵观这部影片所有的插曲,包括《Burning Heart》《No easy》等,都是振奋人心、昂扬向上的曲调。随着画面的展开,音乐更能刺激人们的感官系统,也更有观赏性。直白平铺的叙事,直击人心的力量。像影片所说的那样"生活在意的不是你能挥出多重的拳头,而是你能承受多重的"。就算比赛结果输了,可在人们心中洛奇赢了,这便是最后的胜利。

《洛奇》剧照(三)

【结　语】

作为最早的一部励志片,《洛奇》成就的不仅是作为美国电影主旋律作品的传奇,还成为世

界电影史上一座重要的丰碑。用史泰龙自己的话来说:"我必须干出点儿什么名堂,来为自己赢得一点儿自尊与自信。"在电影的前期筹备中,史泰龙克服的种种困难恰好与洛奇所遭遇的生活境遇差不多。洛奇没有亲人,只有为数不多的几个朋友,他大概是独自前往美国寻求发展机遇的千万人之一,正如拳王想要宣传的:美国是一块充满机会的土地。正因为如此,许许多多的外乡人背井离乡来到了美国,可机会真的能平均落到每个人头上吗?答案显而易见是否定的,所以就有了像洛奇这样的一批人,生活在社会最底层,手头拮据,勉强度日。洛奇为了拳击坚持了十几年的梦想,并不想成为一个无所事事的混混,只是拳馆教练因为他替高利贷债主收债而一直冷落他,所以洛奇从来没有得到过科学有效的指导,哪有能力打正规的拳赛?影片中一场地下拳赛,就算打赢了最终也只有40美元,令人心酸。而替高利贷收债又是生活拮据所迫,于是就与无法受到拳馆教练正眼对待形成了无法调解的矛盾。当拳王给了洛奇机会后,他的教练跑来赔着笑说要当他的经纪人。坚强如洛奇在那落魄的时刻也有挺不住的时候,也有抱怨甚至是怨天尤人。励志从来就没有轻轻松松。那些小人物,洛奇、米克、艾黛丽安、波利,没有一个不是在苦苦挣扎,挣扎着去寻找希望。很多人以为遇到坎坷就是痛苦,其实,真正痛苦的是连希望都看不到。他们就像在混沌的黑夜中看到微弱的光芒,于是奋不顾身地冲过去。即便是在被封神的《肖申克的救赎》中,安迪也从未怀疑过自己,否定过自己,看轻过自己。但是洛奇,一直被忽视,被看轻,被当作永远不会有前途的失败者,即便全力以赴,即便有了连命都不要的觉悟,他依然不敢奢求胜利。他所求的,只是打满15个回合,只是想证明自己不是个废物。洛奇的技术很差,在台上被拳王暴打。拳王根本没有想到会遇到这么一个把表演赛当作玩命游戏的拳击手。因为对洛奇不了解,他还要故作轻松。因为轻敌和缺少充分准备,他最后结结实实地挨了洛奇几记重拳,差点儿就倒下。洛奇到底没有赢得比赛,他只是赢得了尊重,更重要的是赢得了自尊。毁掉一个人的并非是出身差、智商低,而是在巨大的差距面前望而怯步,连想都不敢想成功。洛奇用自己的拳头砸开了黑暗的苍穹,微弱的光芒得以从这细微的裂缝中照射进来。在洛奇的身上,我们看到了一个仍在戴着美国梦帽子的理想主义者山姆大叔,没有钩心斗角的政治斗争,没有金钱至上的利欲熏心,没有阶级矛盾的尖锐。同时,我们也看到了一个理想主义的伊甸园,人们并不聪明富足,但都自得其乐。我们还可以看到一种精神,一种没有功利色彩的自强不息,这种自强不息是对丛林法则的深刻理解和信仰。还有一种本能的血性,一种略带怯懦的无所畏惧,没有必胜的信念,没有功成名就的美梦,没有舍我其谁的霸气,没有挑战自我的大道理,像普通人一样平凡,但又像真正的英雄一样高贵。还有最感人的爱情,只有让双方瘫软在地的深情一吻,只有疲惫不堪时对爱人的深情呼唤,只有在爱人战斗时焦灼不安的等待,没有玫瑰和巧克力,只有狗和乌龟;没有风度翩翩,只有表情呆滞;一身蛮肉,没有凹凸有致,只有红色大衣和齐耳短发。试问现在的人们,能有多少和洛奇一样的决心与意志。在这个时代,只想拥有一些痴傻的纯粹,拥有一些血性的偏激,拥有一些无能的踉跄,拥有一些痛苦的热情。李敖说过,我们的世界里有星星,它没有光明,但它有希望;我们的世界里有文天祥,他没有成功,但他有正气。我们不斤斤计较世俗的功利,我们不用以事事精算的方法来定取舍和去留。我们不一定百分之百成功,但我们需要付出百分之百的努力,才能增加成功的概率。这是洛奇,也是这部电影最想诠释的吧!

<p align="right">(撰写:蒋 昕)</p>

查令十字街84号(1975)

【影片简介】

"你们若恰好路经查令十字街84号,请代我献上一吻,我亏欠她良多。"这是美国女作家海莲·汉芙在其小说《查令十字街84号》中一句深情的告白。1970年,这本约25 000字的小说首次出版,以质朴的语言和真挚的情感打动了万千读者,受到了热烈追捧,被世人奉为"爱书人的圣经"。1975年,英国BBC电视台决定把《查令十字街84号》搬上荧屏,长达20年的书信往来不再局限在纸质媒介的那片天地里。电影由Mark Cullingham执导,安妮·杰克逊、弗兰克·芬莱等人参与演出,以娓娓道来的影像呈现方式展开75分钟的对话。尽管这部电影在一些技术手法上算不得是上乘之作,但是它带给人们的那份感动早已穿越时空,历久弥新。也是受到1975版电影的鼓舞,6年之后,英国戏剧界把它改编为舞台剧,在伦敦最好的剧院上演3个月不衰,至今成为保留剧目。1987年该片再度被翻拍,由安妮·班克劳夫特及安东尼·霍普金斯领衔主演,电影介绍中称,"这部片子旨在反映两种爱情,一是汉芙对书的激情之爱,二是她对德尔的精神之爱"。艺术形式在不断地改变,但对爱情或者自我追求的主题讨论成为影片最为大众关注的地方,后来者也多延续1975年版《查令十字街84号》的基调,企图在对话中寻求人性关怀。

《查令十字街84号》海报

【剧情概述】

电影记录了美国女作家海莲·汉芙和伦敦马克斯-科恩书店经理弗兰克·德尔跨越了20多年的书信对话,为我们展示了一段简单而纯粹的书信情缘。故事是从1949年9月的某一个夜晚开始的。33岁的纽约"剩女"海莲·汉芙在报上看到一则绝版书店广告,来自英国伦敦查令十字街84号的马克斯-科恩书店。抱着搜寻"目前最想读而又遍寻不着的书"的想法,海莲试着给该书店寄去了一封信并附上一份书单,包括赫兹里特的散文、斯蒂文森的作品、利·亨特的散文、拉丁文版的《圣经》等。这些书对于"一名对书本有着'古老'胃口的穷作家"是持续已久的渴望。20天过后,该书店一名落款简写为"FPD"的"店员"就给海莲报告了好消息:赫兹里特的散文、斯蒂文森的作品均能找到并寄上;虽然最终没有找到拉丁文版的《圣经》,但是有可替代的两种《新约全书》。不过,"FPD"也承认,利·亨特的散文"目前颇不易得见",答应代为搜寻。与此同时,该书店寄出的书籍也在漂洋过海的途中。在后续的情节中,我们可以得知"FPD"就是书店经理弗兰克·德尔。海莲与弗兰克二人就此开启了长达20年的书信往来。秉承英国人一贯严谨内敛、低调谦逊的作风,影片严格遵循小说文本,将书信中提及的故事情节原封不动地演绎了一遍。叙述主线是海莲与弗兰克一来一往的书信,淡淡的文字交谈,如涓涓细流般滋润了观众的心田。暗线则是影像资料中呈现的一件件大事件,用真实的历史事件串联出时间的悠长,将人物的一举一动融入时代洪流之中。画面上是伦敦马克斯—科恩书店里忙碌的生活,纽约公寓里女作家进进出出的身影,画面外则是无法言语的相似模样。以书信内容作为叙述基础,在再现日常生活的基础上流露真情实感,对于书信这一载体的把握也使得影片呈现出与众不同的艺术效果。因书结缘、以书作结,影片的叙事结构从没有脱离书信这一媒介,有始有终地照顾到文本内外的任何细节。最为独特的当属叙述节奏,擅长纪录的制片方深谙讲述故事的技巧,试图展示人物丰富的内心世界。影片通过平淡无奇的旁白,叙述出背后感人的过往。舒缓的叙事节奏抓住直击人心的瞬间,使观众也能感同身受。比起艺术的加工,客观的纪录或许更能将书信体小说的味道表现出来。影片负责提供一个辨别欣赏的空间,而把品味经验交给观众填补,从观众出发的叙事策略确实也产生了奇特的效果。人们可以在这一情境中自由地展开联想以及思考。因为小说体裁的独特性,电影改编被迫适应这一语境下的内容安排,也拓宽了电影创作的新手段。站在叙事的特点这个角度来看,叙事脉络的清晰、叙事节奏的松弛以及叙事结构的完整成就了这部电影,使其成为书信体裁电影的佳作,时至今天仍会被人们提起。

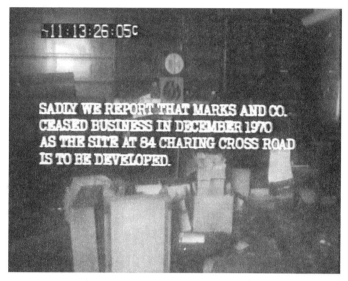

《查令十字街84号》剧照(一)

【要点评析】

一、人物表演

海莲与弗兰克的相遇,拉近了英国与美国的距离,也拉近了两颗爱书人的心,这注定是不平凡的缘分。嗜书如命的自由剧作家海莲·汉芙在机缘巧合下得知查令十字街84号书店在出售各类旧书,于是就写信联系购书,不知不觉中牵引着大洋彼岸的人儿。从那以后,该书店总是能满足汉芙的精神需求,找到市面上难得的书寄来。每逢节日,汉芙也会从纽约寄来"只能在黑市里匆匆一瞥的昂贵奢侈品"——香肠、肉和鸡蛋。这些对于生活在物资匮乏环境中的普通英国人来说,简直是天赐的礼物。而海莲·汉芙自身住在"白蚁丛生、摇摇欲坠、白天不供应暖气的老公寓",捉襟见肘的生活没有斩断她对朋友的牵挂,反而想方设法地与对方分享各种各样的美国食品。素未谋面的感动不是单纯的物质回赠可以表达的,埋在心底的情谊在通过另外一种特殊的方式进行传递。在那个车马、邮件都慢的年代,跨度20年的通信显得尤为珍贵,质朴传统却寄托着超越友情的深刻情愫。双方从来没有直接表达过对彼此的思恋,但字里行间满怀浓厚的思绪。在弗兰克死后,他妻子评论说,他"饱富学识","曾那么喜爱读她的来信",甚至和海莲有"如此相通的幽默感"……深感于二人的通信内容,我们或许可以大胆猜想二人之间微妙的关系。角色的演绎将我们重新带回了那个年代,我们似乎也将自己代入角色的生活中。演员安妮·杰克逊饰演的海莲带着美国人天生的自信,有着真性情,嬉笑之间却有着自己独到的见解。信中时刻透露出她的机敏热情,时而调侃,时而风趣。虽然她的生活并不如意,却还是能在破旧的沙发上体会经过百年的《五人传》。"我一路活来,眼看着英语一点一滴被摧残践踏却又无力可回天,就像米尼弗·奇维一样,余生也晚。而我也只能学他干咳两声,自叹一句'奈何老天作弄',然后继续借酒浇愁。"海莲率真的性格由此可见。自然的表演使得海莲这一人物形象更加鲜活饱满,也丰富了原本的故事内容。在这之前,安妮曾于1968年

获得艾美奖剧情类剧集(单集)最佳女演员的提名。此次饰演海莲又一次证明了其成熟的表演风格。男主人公弗兰克则由英国著名演员弗兰克·芬莱饰演,他曾经获得过第27届英国电影和电视艺术学院奖最佳男主角等荣誉。人们对他在这部影片中塑造的这一角色的印象是从海莲·汉芙收到第一封回信时开始,这应该会是一名合格的英国绅士,做事严谨又认真。随着镜头慢慢转变,我们了解到他在一家旧书店上班,有一个不富裕但温馨的小家庭,他尽力满足顾客的各种需求。直到有一天,他收到了海莲·汉芙的信,细心地为她找到旧书并附上发票,开始一段奇妙的相遇……弗兰克·芬莱的演艺生涯多是以硬汉形象示人,而他在《查令十字街84号》中扮演的角色又凸显了其另外一种人格魅力,举手投足间儒雅风范自然展现,生动地表现出其内心的小情绪。听闻海莲可能会到访英国,想到二人即将见面,他将抑制不住的喜悦之情写在了脸上。当得知海莲·汉芙又因为治疗牙齿花费了本该来伦敦参加女王登基大典的费用,从而无法前来伦敦的时候,他不禁喃喃自语,呆滞了一阵,眼神空寂落寞。或许我们无法从信中那些寻常的问候窥得一二,但是信件之外发生的小细节岂能不令人惊喜?一个微妙的神态描写披露的是人物的隐藏想法,使影片将角色塑造得更为生动。不温不火的表演加上恰到好处的艺术加工,让整个故事线流畅而不平庸。这大概就是这部电影的最大魅力,简单的时间线,没有矛盾冲突的故事铺开,平淡又温情。影片的时长尽管只有短短的75分钟,但不仅仅是展示了书商和书迷的情谊,还更多地升华到了异国的普通人之间产生的温暖友谊。如何在有限的空间中呈现出20余年岁月留下的痕迹?这着实需要下一番大功夫。再现最日常最普通的生活,诉说最纯粹、最走心的独白,彰显最明媚、最美好的人性,这主要得益于演员深入细致的表演。没有华丽的服饰,没有先进的技术,电影能够提供的只有场景,剩下的全凭演员自己对于小说的理解来自由演绎。在一个轻松的氛围中,古典浪漫的外衣下叙述着一场美妙而精心的现代相遇。作为一部老派的剧情类电影,打动人的地方不仅在于对海莲·汉芙与弗兰克·德尔之间情愫的不可言说,还在于对那一处纯净土地的向往,镜头里的那家书店成了人们心目中一处永恒的圣地。正如有的观众评价的那样:"查令十字街,英国伦敦这条老书街,它比整个世界还要大。"人们回忆着从前飞鸽传书、纸笔传情的往事,也试图从镜头前以及生活中寻找灵魂的栖息地。

二、故事品鉴

1

静默的画面,闪过的是逝去的年华。从1949年到1969年跨度20年的通信,擅长制作纪录片的BBC竟将其置身于一个个黑白历史镜头中:英王驾崩、女王登基、美苏破冰、"甲壳虫"乐队访美、肯尼迪遇刺、杰奎琳扶丧、太空登月……珍贵的历史瞬间巧妙地融合在了两个人的生活中。人物不再是孤立地生活在电影镜头下,他们的命运早已被时代洪流裹挟。脑海里不禁浮现丘吉尔、艾森豪威尔、"水门事件"和尼克松、海明威、洋基队、越战、嬉皮士等属于那个年代特有的印记。与其说这部电影是一部爱情电影,倒不如说是一部纪实电影。以现在人的眼光去看陌生场景,或许只会有猎奇的想法。感同身受后,徜徉在影片营造的氛围中,观众心里绝不单单是好奇。当漫长的感情传递与转瞬即逝的历史交织在一起时,周遭的一切都在变,唯有对彼此的牵挂没有变。变与不变之间,快与慢之间,影片蕴涵的意味更为深沉,也给予了我们更大的心灵震撼。古老的建筑、陈旧的摆设、泛黄的书皮等对于今天的我们来说,是古老岁月

馈赠的礼物。沉浸在如此的画面中,我们的思绪也随之飘散。相较于今天浮光掠影的艺术品,这样的艺术形式远远地超越其本身的艺术价值。它犹如一杯清苦的茶,只有慢慢品味,才能尝到其中的甘甜。

2

一部独特的纪录电影,除了画面的有机布局,也离不开一个个小场景的堆砌。片头查令十字街84号的那家书店,门口橱窗里满是错落整齐的书籍,进门后更是满目琳琅的书架。不大的地方有序地收纳着珍贵的旧书,忙碌的人们在这里驻足浏览,似乎在交流些什么。故事的起点在英国伦敦,故事的落幕却在美国纽约。1969年的一天,海莲·汉芙收到了一封来自弗兰克·德尔大女儿的信,满心欢喜地希望得知好友的近况,却收到弗兰克·德尔前一晚死于腹膜炎急性发作的噩耗。还没有来得及和好友认真说声再见,那个

《查令十字街84号》剧照(二)

最了解她的伙伴却永远地离开了。海莲·汉芙的悲伤可想而知,她不时倚靠墙壁,不时走到阳台上,最终搬回厚厚的一沓书,跌坐到地上。散乱一地的书,被风扬起的窗帘,孤独的女子,此情此景怎不令人心痛。当镜头再次出现查令十字街84号时,斯人已逝的酸楚更是涌上心头。我们总是希望温馨的故事可以有一个美满的结局,但往往事与愿违,有些事永远无法回避,只能接受。在片头、片尾两次出现的书店,成了一个呼应,它在哀诉这一段没有走到终点的旅程。正如弗兰克·德尔所说:"橡原巷37号永远会有一张床等待着你,你爱待多久就待多久。"弗兰克·德尔于海莲·汉芙而言同样是挚友,是永远的牵挂。片中最为频繁出现的便是海莲·汉芙读信、写信的场景,背后的布景也永远会出现书架。她仔细地读取每一个字、每一句话,不想遗漏任何一点儿信息。本以为二人很快就能见面,但一张船票的钱,阻隔了他们整整20年;本以为可以一直延续的书缘,却因为意外而提前结束了,但二人之间的友谊无限地延续下去。浸染着不同的文化,生活在不同的国家,却有着相同的爱好品味,他俩或许是天生注定的拍档。从一个个小场景里走出来,留下的不过还是那些简单甚至重复的小事儿,可真正打动我们的也正是这些微不足道的小事儿。

3

因为是完全照着原著改编,电影以纪录的方式将文本原原本本的情景再现了一番。在背景音乐的选择上,导演也习惯于用画外音来对故事情节做一些补充。充分发挥声音的创造力,既营造了安静淡然的氛围,又能使观众深入感受和理解画面形象的内在含义。通过具体生动的声音形象获得间接的视觉效果,与角色话语互相补充、互相衬托,产生各种蒙太奇效果。而当出现一些黑白影像时,背景音乐则换成了轻快的摇滚音乐,那些存留在记忆里的人和事似乎又一下子出现在眼前。这既是对单一的讲述方式的调剂,又是对黑白影像资料的调侃。历史

事件不是沉闷、遥不可及的,相反,它曾经也是日常生活中的一部分,只是在某个节点,才成了著名的事件。日常演变为历史,现实装进了想象的匣子里,这部怀旧影片为我们打开了记录影像的世界,也让我们在观影的过程中感受到文字背后的力量。

【结　语】

如前所述,这部影片的拍摄手法、演员表演、画面布局等并不能称得上是优良之作,但它营造的意境和传达出的意味必然成为经典之作。纵然1987年再度被一群好莱坞巨星翻拍,也是一部班底精良、制作精美的艺术作品,但论写实程度,这版电影更能原汁原味地表达小说的真谛。我们在平淡的淘书、买书、论书中,获得强烈的温暖和信任感,同时也深深被主人公君子之交淡如水的友情感动。细细品来,电影的主题意义在于:其一在于书籍,它告诉我们阅读是一件愉悦恬静的事儿。因为阅读,从未见过彼此的二人靠着来往的书信了解对方,在书信中他们交流读书的心得、生活感悟。共同的兴趣爱好给予了他们共同的称谓:爱书人。在书店工作了40年的弗兰克·德尔,兢兢业业地为爱书人提供帮助。他不厌烦找书过程的烦琐,也不拒绝登门者的询问。他对书的喜爱以及对阅读的尊重深植于他的精神中。而对书的欣赏不存在时空限制,特别是在翻阅二手书的时候除了和作者进行精神交流之外,还可以和以前的阅读者进行情感交流。海莲·汉芙一生穷困潦倒,却从没有放弃对书的热忱。在与弗兰克·德尔互通的信件中,我们可以清楚地意识到这是两个博学的读书人。但他们没有故意卖弄学识,只是在倾诉的过程中自然流露出其修养。如果没有书这一载体,或许也就没有这段经历了吧。其二在于书缘,似友人又似伴侣。从陌生到熟悉,一点点儿地靠近彼此。他们都能猜到彼此的真实想法,都有足够的耐心去等待远渡重洋的信件,也逐渐形成了心有灵犀一点通的默契。但他们之间的感情从未超过友情。谁都没有逾越那层关系,却总能想对方所想,成为彼此最好的灵魂伴侣。弗兰克·德尔过世后,他的妻子告诉海伦,她常常忍不住会嫉妒海莲·汉芙,因为弗兰克·德尔生前是如此爱读海伦的信,他们是如此的心意相通。我们也许能追查出些蛛丝马迹,但事实是两人真的只是柏拉图式的知己。说不出、道不明的羁绊与牵挂消弭了心与心之间的距离,也温暖了一整个世界。这份至真至纯的情感,满是人性真善美的一面。至于现实生活里所付出的艰辛,所面对的心酸和苦难,谁都不去探究,谁都不去展示,传递的都是正能量。其三在于命运,终究没能相见。由于生活的艰辛,二人始终没能实现见一面的想法;尽管海莲几次犹豫要去英格兰圆梦,但也终因手头拮据而放弃。她对于那家书店的唯一印象只有玛克辛在信中的描述:书店里混着木香和霉味,门口的老绅士对他问好,书架上摆满了各式各样的书籍。我们不禁感叹岁月的漫长,命运的捉弄。既促成这两个惺惺相惜人的一段缘分,又为何不让我们看到二人见面后的情形呢?也许这就是命运吧。世事往往本就难以完满,在这个充满欲望的世界上,精神的契合已经难能可贵,又奢求别的什么呢?这便是最好的结局了,有遗憾,但是美满。他们将对彼此最好的想象留在了记忆里,也把记忆一同留在了心底。《查令十字街84号》便是对这段回忆的白描,勾勒属于一个酣畅淋漓的性情女人与一个矜持稳重的英伦绅士的故事,这故事同样属于全世界的爱书人。最后,逝去的时光终究是曾经,昔日的书店难以再寻当年。但查令十字街84号无疑成为人们守望心灵深处的故乡,不忘初心,方得始终。

(撰写:蒋　昕)

东方快车谋杀案(1974)

【影片简介】

《东方快车谋杀案》是由西德尼·吕美特执导,阿尔伯特·芬尼、约翰·吉尔古德、劳伦·白考尔、马丁·鲍尔萨姆、英格丽·褒曼、杰奎琳·比塞特等担任主演的犯罪推理影片。该片于1974年11月24日上映,讲述著名侦探赫克尔·波洛临时登上由土耳其伊斯坦布尔驶往英国伦敦的东方快车后意外卷入一宗离奇谋杀案的故事。波洛针对诸位有犯罪嫌疑的旅客进行细致的调查和抽丝剥茧式的推理,最终发现了这桩命案背后的真相和隐情。《东方快车谋杀案》于1975年获得第47届奥斯卡金像奖最佳男主角、最佳女主角、最佳改编剧本、最佳摄影、最佳服装设计和剧情片最佳原创配乐提名,英格丽·褒曼更是因饰演西班牙传教士葛丽塔·奥尔森一角而获得了最佳女主角的殊荣。此外,影片还获得第28届英国学院奖最佳男主角、最佳男配角、最佳女配角、最佳艺术指导、最佳电影、最佳摄影等10项提名。其中,约翰·吉尔古德、英格丽·褒曼凭借影片中出色的发挥分别获得了最佳男配角和最佳女配角

《东方快车谋杀案》海报

的奖项,而理查德·罗德尼·班纳特则获得了最佳电影音乐奖。值得一提的是,很少支持自己被改编作品的原著作者阿加莎·克里斯蒂以出席伦敦皇家首映式的方式表达了对导演吕美特的认可。影片的成功面世引发了电影界新一轮对阿加莎·克里斯蒂作品,如《尼罗河上的惨案》(1978)、《破镜谋杀案》(1980)等的改编热潮。而在导演吕美特之后,亦有如菲利普·马丁执导的2010版、肯尼思·布拉纳执导的2017版的《东方快车谋杀案》陆续面世,足以证明本部作品在侦探推理题材领域长盛不衰的影响力。

【剧情概述】

影片的开头以剪报和蒙太奇的方式交代了一宗发生在1930年的骇人惨案——上流贵族家庭阿姆斯特朗家的小女孩黛西·阿姆斯特朗被绑匪绑架后惨遭撕票,致使包括阿姆斯特朗夫妇在内的5条人命先后离世,而案件凶手最后也被绳之以法。

镜头一转,来到5年后的伊斯坦布尔——东方快车位于欧洲东部的始发站。形形色色的旅人陆续登上快车,其中包括美国中年妇人赫伯德太太、虔诚的西班牙传教士奥尔森小姐、匈牙利贵族安德烈伯爵及其夫人、英国军人阿布斯诺上校、沙俄皇室后裔德拉戈米罗夫公主、公主的女仆施密特小姐、美国商人雷切特、雷切特的秘书麦奎恩、雷切特的男仆贝多斯、英国家庭教师德本汉小姐。而此时急于前往英国伦敦的比利时大侦探波洛向他在东方快车公司任董事的朋友比安奇先生寻求帮助,希望能登上最近的一班东方快车。尽管乘务员皮埃尔再三强调车厢已经满座,但在比安奇的强烈要求下,皮埃尔被迫答应了他的安排。

登上东方快车后的第一个晚上,列车因为天气原因滞留在南斯拉夫境内。半夜时分波洛被雷切特的叫声惊醒,而后德本汉小姐的高声谈话和神秘人的敲门声又让他不得安眠。直到声音消散,夜晚重新恢复平静,波洛才得以再度入眠。

次日清晨,男仆贝多斯唤醒主人雷切特未果,便同乘务员皮埃尔和波洛强行打开了房门,3人发现了已然陈尸床上的雷切特。雷切特的死状十分恐怖,其胸部被混乱地插了12刀,鲜血渗透了其贴身的衣物和床单。波洛第一时间对犯罪现场进行保护,并找来帽匣查看床头尚未被完全烧毁的纸张,通过一番推理之后证实了此案和黛西·阿姆斯特朗有关。在进一步勘察现场的过程中,波洛发现了此前雷切特邀请他当保镖时曾经展示过的手枪,此时正被放置于枕头底下,一枪未开。

由于雷切特房内的证据出人意料地丰富,波洛感觉到事有蹊跷,便令列车董事比安奇收集车厢内所有人员的护照,并按照顺序一一进行盘问。波洛在调查中渐渐意识到车厢乘客之间潜藏着复杂的人际关系,而这些关系最终指向一个共同点,即当年震动一时的黛西·阿姆斯特朗案件。随着更多的证据浮出水面,波洛也大致摸清了案件的来龙去脉,决定号召众人一同前往餐车进行案件的推演。通过波洛的分析,所有的隐情都逐一显露出来。原来德拉戈米罗夫公主是阿姆斯特朗夫人的教母,在案件中自杀身亡的女仆施密特是皮埃尔的女儿,阿布诺斯上校是阿姆斯特朗的好友……车厢中的每一位乘客都和阿姆斯特朗一家有着千丝万缕的关系。而他们齐聚于这一班东方快车之内,目的就是一人一刀,亲手杀死真实身份是意大利黑手党的"美国商人"雷切特——那个给他们带来无尽伤痛的人。因为,雷切特才是阿姆斯特朗一案的元凶首恶,尽管他一度逃离了法律的制裁,仍旧要在5年后的今日血债血还。

此时波洛不得不面临人情与法律的两难选择,选择之一是帮这12名凶手编造谎言,对南斯拉夫警方谎称雷切特死于黑手党的火拼,将12人的杀人罪行瞒天过海;选择之二是将这12人杀害雷切特的事实和盘托出,交由法律对其进行审判。波洛最终还是采取了第一种方案,与此同时,在雪中被困已久的列车也重新开始了旅程。

【要点评析】

一、人物表演

影片中的统筹性人物侦探波洛由阿尔伯特·芬尼出演。事实上,芬尼并不是当时出演波洛的第一人选,囿于前两位候选人的档期问题,芬尼阴差阳错地得到了出演这一角色的机会。芬尼出身于英国皇家戏剧艺术学院,在拍摄《东方快车谋杀案》之前已拥有多年演莎翁剧的舞台经历,而这些戏剧方面的积累促成了芬尼在影片中略为夸张而不失敏锐细腻的表演。芬尼近乎完美地再现了阿加莎·克里斯蒂原著中的波洛形象——矮小、滑稽,稍有一些神经质的普通老头,却始终秉承机敏而浪漫的初心,善于从不为人注意的细节中查找到破案的关键信息,最终在混沌一片的案情中拨云见日、直指真凶。在一些影评人看来,芬尼的表演有过度或夸张之嫌,无论是讯问时有意抬高的嗓音,还是较为戏剧化的表情和动作,都显得有些"没必要"。然而需要注意的是,波洛本身就不是一个以冷静、严肃著称的铁面侦探形象,相反,他浑身上下都充满人情味和世俗气息,这一点在影片末尾情与法的抉择之中也可以窥见。因此,这种诙谐的戏剧演绎方式并不显得不自然,而是为影片整体压抑、疑雾重重的氛围增添了一抹调和性的亮色,同时也与原著所试图呈现的基本调性相符。

值得一提的是,芬尼时年只有37岁,而影片中的波洛的角色要年长10余岁之多(这也是导演吕美特最初没有考虑芬尼的最主要原因),为在外貌方面更靠近这位古怪的比利时人,开机前化妆部门单在装扮上就要耗费数个小时。对于芬尼本人而言,在30来岁的年纪出演一位年过半百的中老年角色无疑也是一种不小的挑战,除去硬件方面的弥补,人物的心态、行为风格等均需要演员精确而自然的拿捏。不出意外地,芬尼在影片中的精湛演技随后为他赢得了第47届奥斯卡最佳男演员的提名。

影片中的其他10余位演员亦各自给出了极具个性的演出。安东尼·博金斯因《惊魂记》而为大众所知,他在电影中饰演一名有着恋母癖倾向的秘书;此前就已获得奥斯卡最佳女配角奖的温迪·席勒则出演老派高傲的德拉戈米罗夫公主;电影"007"系列的经典扮演者肖恩·康奈利作为导演吕美特的好友,顺理成章地成为饰演片中阿布斯诺上校的人选……英格丽·褒曼本被邀请出演公主,却对传教士一角更感兴趣。为尽可能地贴合人物形象,褒曼专门学习了带有浓重瑞典腔的英语口音,并在被波洛询问时贡献了长达5分钟"一镜到底"的演出,由此获得了奥斯卡金像奖最佳女配角的殊荣。颇为有趣的是,由于本片的演员阵容实在过于强大,开拍之初多位演员都遭遇了放不开甚至怯场的心理困境。导演吕美特见此状况,便号召大家放平心态,就如在演员约翰·吉尔古德家中聚餐交谈一般自然;话音未落,吉尔古德立刻宣布"我家里还未曾有幸招待过这么多光彩照人的贵宾",于是,这个不算难题的"难题"就此迎刃而解。

二、故事品鉴

不同于大多数影片设定一个或数个鲜明主人公的做法,《东方快车谋杀案》显然是一种"去中心化"的表演。即使侦探波洛可被视作片中的主要线索,却依旧忠实还原了阿加莎原著中"人皆平等"的理念内核,这一切得益于本片的导演——西德尼·吕美特。吕美特极为擅长讲

述错综复杂、暗线丛生的故事,尤其对于密闭空间中群戏的调度掌控颇有心得,其执导的影片《十二怒汉》(1957)即是一例珠玉在前的典范。群戏最初被用于戏剧领域,是一种将主要演员分配大致相等戏份的安排方式。而在影视作品的语境中,即体现为"去主人公"式,以几乎均衡的屏幕时间和情节重要性共享一组多个角色的做法,这与尤以好莱坞为代表的单一主角结构形成对比。群戏出现打破了此前"一家独占"的角色塑造手段,开始允许作者自由关注不同剧情中的不同人物——"在一个好故事里,每个虚构人物都处于一个网络或联系中,一个人物互相作用的翻线戏中,发挥着功能性的作用"。而在另一方面,群戏也往往面临着沦为一盘散沙的风险,因而通常需要一条黏合性很强的主线进行统筹。

回到本片,为完整展现原著所涉及的多线性叙事,影片《东方快车谋杀案》云集了多国影视明星,阿尔伯特·芬尼、劳伦·白考尔、肖恩·康纳利、英格丽·褒曼、杰奎琳·比塞特等均在此列,甚至理查德·威德马克直接声称接拍这部电影的原因即是为了和其他演员合作。被誉为"好莱坞第一夫人"的英格丽·褒曼当时已誉满全球,却自愿出演其中一个并不起眼的角色,由此可见该影片演员阵容之强大。一众大咖固然是影片的巨大看点之一,而如何"平等"地呈现这些业界名人却是亟待解决的难题。在大卫·波德维尔看来,"电影创作者提取人物的关联点,揭示人物之间的关联方式。他们通过揭示联系、预示联系、隐藏联系衍生出叙述网络。通过拼贴、交叉等非线性方法将不同的故事缝合进同一个文本中",这就需要导演精湛娴熟的逻辑整合和场面调度能力。《东方快车谋杀案》涉及十几位人物,更兼多场景的不同生命体验,却因为一桩陈年旧案和一位古怪侦探而被有序聚合在了一起。此外,影片频繁运用多机位、多视角的拍摄手段以确保场面人物的完整呈现,而鲜有对其中某一人的重点摹写。

《东方快车谋杀案》剧照(一)

尽管导演吕美特最终为观众呈现了一则精彩绝伦的群戏文本,却也相应落入了结构松散的窠臼。从故事的完成度来看,各自叙事之间的联结较为薄弱,尤其是对阿姆斯特丹一案的介绍完全脱离于主体之外,不免显得有几分突兀,这也成为此后翻拍版本着重改进的一点。

2

即使《东方快车谋杀案》拥有现实的背景支撑(东方快车主要指在欧洲运行的长程列车,主要行驶在巴黎至伊斯坦布尔,横贯欧洲大陆,最初由国际卧铺车公司营运,始于1876年,几经

变动后于2005年暂停服务），整个故事也发生在一个相对日常化的场所，但在导演吕美特看来，这仍旧是一个非常戏剧化的题材。因此，如何运用镜头语言削弱舞台感和突兀性，以及如何在狭小密闭的空间内全方位呈现这宗盘根错节的谋杀案成为拍摄本片最主要的难点。

在原先的构想中，电影团队出于摄影的考虑曾设想按照一定比例放大列车内的布景空间，而最终为导演吕美特所否定。对于吕美特而言，对影片真实质感的追求远远高于对拍摄便利的追求——纵使是在面对"空间不足"、无法放下所有摄像机的窘境时，吕美特情愿选择分角度多次拍摄也没有舍弃对逼仄车厢的保留。空间的设置随即导向电影的画面效果，当拥挤着的乘客擦身而过，原先保持的距离被迫拉近，"密室"中的紧张感也随之衍生。于是，我们可以看到影片中的景别镜头多采用中景、近景和特写，为数不多的远景镜头一般只用于展示车厢外的场景。例如，当波洛首次被雷切特邀请攀谈，影片在展示二人的对话活动时运用了特写的手法。就日常经验而言，谈话场景往往由近景呈现，即"半身镜头"。而在本片的桥段中，波洛和雷切特均被加以面部特写的处理。一来一回之间，观众只能看到人物面部表情的细微变化，其他元素一概被排除在外，这场由纯语言构建成的文戏也因此张力十足。景深镜头的运用是本片的另一亮点。尽管空间相当有限，导演仍然通过景深镜头暗中埋下了多项伏笔和线索，最大限度地丰富了影片的层次感。当波洛夜间听到雷切特房内的喊声并起床探看，躲在门板之后的波洛和稍远处前来查视的侍者同时出现在了一个景深镜头之内，而这个片段正是此后解密的关键一环。

《东方快车谋杀案》剧照（二）

列车内正在上演着一出绝妙好戏，列车外的部分同样是导演吕美特所关注的内容。尽管列车内部自成一体，外界的各色景致也被吕美特通过隐喻蒙太奇的手法间接参与了整部电影的进程。隐喻蒙太奇是指通过镜头之间、场面之间的组合拼接，借助独特的电影比喻，赋予画面全新的含义。在波洛与雷切特不欢而散之后，列车迅速驶入了隧道，画面顿时陷入一片黑暗之中，当再次恢复光明时，雷切特已经不知去向，似乎在暗示他接下来有如堕入黑暗的遭遇。而当列车离开贝尔格莱德站时，火车迅速被漫天的蒸汽包围，画面随之模糊不清，预示着接下来整部影片即将进入迷雾重重的环节。在影片的结尾部分，当波洛彻底查出真相并在情与理的纠葛中做出了最终的抉择，于雪中滞留已久的列车也在同一时刻得以重新启程。

三、文本与影像

《东方快车谋杀案》作为阿加莎最重要的侦探小说之一,面世后曾被多次搬上银幕。1974年导演吕美特的改编大获成功之后,卡尔·谢恩尔克、菲利普·马丁、肯尼思·布拉纳随后分别于2001年、2010年和2017年推出了各自的电影版本,而其中尤以布拉纳的版本最受热议。一方面这部刚刚出炉的故事新编获得了多项大奖的提名,另一方面也被毫不客气地批评为:"主叙事过于缩手缩脚,不敢逾越前辈和原著半步。你可以说这是一部致敬经典的翻拍,可是对于那些悬疑故事书迷和影迷来说,依旧是人人都有嫌疑,人人皆为凶手,人人都认为坏蛋必须死,那故事的悬疑到哪里去了?"尽管对经典文本的反复解读是电影界屡见不鲜的做法,但《东方快车谋杀案》如此密集地更新换代依旧是一例现象级的范本。

就主线人物而言,1974年版、2001年版、2010年版都基本还原了阿加莎原著中那位矮小精明、心细敏锐而充满人情味的比利时侦探形象,2010年版中的大卫·苏切特更是一位深入人心的波洛饰演者,除《东方快车谋杀案》之外,他还出演过多部波洛侦探的系列影片。而2017年版中的波洛却出乎意料地英俊高大,并被附以诸多风度翩翩的桥段,不啻一位"符合美国梦式审美的英雄形象"。而在副线人物的设定上,2017年的版本则透露出一种平权主义的倾向——前三部中的阿布斯诺上校竟在此摇身一变而成黑人,其身份也被改为医生,只不过此前曾担任过狙击手,是阿姆斯特朗上校的旧属下。尽管这样的变动符合当下普世价值观的需求,却无意间背离了原著的时代背景:在20世纪30年代的西方世界,种族平等还是一项亟待展开的议题,遑论与白人女子自由恋爱了,如此的"政治正确"实在是有些画蛇添足的嫌疑。

在对于整个事件的核心触发点——阿姆斯特朗一案的介绍方面,几部影片也运用了截然不同的导入手段。导演吕美特在影片开头即借助剪报和交叉蒙太奇手法,将这一陈年旧案的细节和线索清晰明了地进行了展现,而这种与主体割裂的信息传达方式自2001年版开始就不再被沿用。导演菲利普在他2010年的版本中采取了一种抽丝剥茧的形式,在回忆和谈话过程中将事件背景与人物动机逐一呈现。导演布拉纳2017年的做法则更加隐蔽,仅仅依托波洛的三言两语就将阿姆斯特朗案件的全貌勾勒出来,加强了影片的悬疑性和可看度。

《东方快车谋杀案》剧照(三)

影片的结尾提出了一个颇有创见的伦理问题,即情理与法理的两难处境,而吕美特版、2001年版、2017年版都选择遵从原著的意愿。只有在2010年的菲利普版本中,波洛是作为一名法律正义的信仰者存在的:"法治必须高于一切,即便有失公允,也应重拾信念使其历久弥坚。法律信念一旦崩塌,文明社会将无栖身之所。"不同于其他版本相对理想和轻松的结局,即便波洛最终做出了抉择,痛苦依旧久久盘旋在雪地的上空。菲利普有意回避了简单化的处理,而是舍近求远,以其独特的镜头语言给出了直击心灵的深邃思考。尽管几部改编作品在镜位、景别、配乐等方面均有着导演个人的审美考量,却无不折射出成片之际的时代印记与社会风潮,因而具有较高的比较研究价值。

【结　语】

《无人生还》(1945)、《尼罗河上的惨案》(1978)、《阳光下的罪恶》(1982)等一批在影史中享有良好口碑的侦探推理类电影均分别改编自阿加莎·克里斯蒂的同名小说,而《东方快车谋杀案》可谓是其中知名度最高的一例。能够出色地将一部以传统语言为载体的文学作品改编成足以留载史册的影视巨制,这不仅有赖于原著精妙的逻辑构思和戏剧化的写作风格,导演西德尼·吕美特更是厥功至伟。吕美特在忠实还原小说人物、情节的同时,也注入了大量极具个人风格的拍摄手法——例如对特写、低机位和暗光线的反复运用,完整而不失创新地再现了这一桩令人拍案叫绝的离奇案件。就电影产业的角度而言,本部作品亦为经典文本的影视改编提供了绝佳的范本和典式。尽管几经翻拍,1974年的版本依旧被认为是《东方快车谋杀案》迄今为止最成功的文学作品影视化的案例。

《东方快车谋杀案》拥有侦探推理类电影典型的故事结构和逻辑特征,却又具备同类型电影所罕有的某些特质。影片不仅有意避开了夺人眼球的火爆缉凶场面,对于能够引发感官刺激手段的使用也相当审慎——吕美特希望让观众始终保持客观冷静以更深刻地反思影片的主题,即人情和法律的冲突。在原著诞生的20世纪30年代,"警察制度刚刚确立不久,加上整个世界都陷入第二次世界大战之前的非理性状态中,人们质疑执法者而更愿意采取私刑复仇,这才使得阿加莎等侦探小说家选择让侦探而非警察等来实现正义"。在本部影片中,尽管波洛最终选择袒护12位乘客,却没有以一个毅然决然的态度;他显然是有所摇摆的,以至直接将选择权抛给比安奇,而自己只是在遵从比安奇的意见。影片的结尾,当人们举起庆祝的酒杯,滞留已久的火车也恢复了通行,这是一个所有观众都会为之雀跃的大团圆结局。然而问题真的解决了吗?如果不是在这样一个绝对闭合的环境,如果不是缺乏官方法律势力的介入,这场私刑复仇的结局一定不是影片中的情景。果不其然,这场法与情的冲突在随后的半个世纪中得到了持续不断的探讨,时至今日依旧具有强大的生命力。就这个层面而言,《东方快车谋杀案》不再只是一桩设计精妙的推理探案故事,它所涉及的关乎道德正义和法律正义的内容是一则具有跨时代意义的重大议题,值得社会进一步关注和思考。

(撰写:刘　欣)

巴比龙(1973)

【影片简介】

《巴比龙》是由美国著名导演、编剧富兰克林·沙夫纳执导,史蒂夫·麦奎因、达斯丁·霍夫曼领衔主演的犯罪剧情片,值得注意的是本片由真实事件改编,具有一定的传记电影色彩。1973年12月16日该片于美国上映,讲述了一个被指控杀人的罪犯亨利·查理尔,认为自己被诬告,从而走上了一条不断抗争、寻求自由的越狱之路。《巴比龙》于1974年获奥斯卡金像奖最佳剧情片原创音乐提名、最佳原创音乐提名。其主演史蒂夫·麦奎因于1974年获美国电影电视金球奖电影类最佳剧情片男主角提名。

芝加哥《太阳时报》评价:"《巴比龙》是一部造价昂贵的奥德赛式史诗电影。"

《电影评介》评价:"《巴比龙》是一部优秀的剧情片。导演弗兰克林·沙夫纳的拍摄手法粗中有细,他将一个逃狱的故事拍得真实而感人,影片在展示人类坚强的求生意志的同时,更表现

《巴比龙》海报(一)

了患难中珍贵的友谊,片中两位主演史蒂夫·麦奎因和达斯汀·霍夫曼出色的演技使得影片成了监狱题材片中的经典作品。除此之外,该片的色彩搭配也极佳,饱和度和丰富度堪称完美,配乐也颇为美妙。"

《好莱坞报道者》评价:"《巴比龙》节奏缓慢,有时甚至有些无聊,它让观众陷入了法国流放地的恐怖之中,同时也给他们留下了希望——逃离的可能性,但更重要的是在最恶劣的条件下创造有意义的纽带的能力。"

【剧情概述】

在影片的一开始,狱卒开门见山地说:"你们现在已经成为法属圭亚那的囚犯,工期等于刑期。"紧接着一群狱卒押送着庞大的囚犯队伍上船。在船上,主角巴比龙与人攀谈,得知名为路易斯·德加的是一位有钱人。于是甲板上,巴比龙与德加攀谈,许诺为德加提供保护,而德加得为他提供越狱的经费。巴比龙没有食言,他在押运船上保护了德加,第一次赢得了德加的信任。在岛上,巴比龙与德加有感于囚徒生活的种种残酷,巴比龙借蝴蝶商人之手,筹划着第一次越狱。又因狱卒殴打德加,巴比龙出手保护德加。巴比龙第一次实施了越狱,然而蝴蝶商人出卖了他,他的第一次越狱以失败告终。第一次越狱失败后,巴比龙被单独关押,开始了被监禁生活。其间他遭受了非人待遇,吃蟑螂、被蝙蝠咬等,此外他在单独监禁的日子里,受到了双重的道德拷问,第一重表现为对自由信仰的拷问,第二重表现则是,是否出卖朋友为自己换取食物。其后巴比龙重振精神,为第二次越狱筹划,他认识了新的狱友,和他共同谋划越狱。然而贪婪的医生又一次欺骗了他,安排接应的人员给了他一艘破烂不堪的船只,所幸巴比龙还是得到了帮助,一路横渡,在麻风村得到新的船只,得以继续航行。船只靠岸后,巴比龙一行又一次受到追击,德加与另一位同伴不幸被捕,而巴比龙则从山间跌落,被海岛上的土著人救起,和土著部落的女子发生了一段感情,最终他还是离开了。在一个集镇,巴比龙受到了盘查,转而给碰巧在一旁寻求施舍的修女一粒从土著部落得来的珍珠,以此寻求庇护。在修女问过巴比龙来由之后,她依旧显现出对巴比龙的不信任,巴比龙只好向她奉献出他所有的珍珠,不过他依旧被修女以"如果你有罪过,你可救助圣马太的贫民以弥补过错;如果真的没错,那你不必恐惧,天主会监察你"这种冠冕堂皇的理由出卖了。此后巴比龙又经历长达5年的单独监禁。镜头一转,摆脱监禁生活的他已经是白发苍苍的老人。伙同他一起出逃的同伴已经是奄奄一息,在他面前死去,而他被送上了魔鬼岛后,狱卒驾驶快艇离去——狱卒认为这是唯一能够离开魔鬼岛的方法。而巴比龙的老朋友德加见到他表现得十分激动,但德加所有的心思都在养猪种菜上,俨然过着一种"种豆南山下"的生活。巴比龙向德加继续诉说着他的越狱方法,而德加只是敷衍。巴比龙开始用麻袋和椰子制作漂流工具,他的第一次实验失败了。德加表现出一种对命运了然和妥协的姿态。巴比龙重新判断洋流的方向,最终靠着自己制作的漂流工具离开了魔鬼岛,获得了新生和自由,而德加已经失去了尝试的勇气。简单梳理一下影片的叙事顺序,出发与在船上作为缘起;此后是巴比龙第一次越狱;被单独监禁;第二次越狱;在土著部落生存;被送上魔鬼岛后终于获得自由。

【要点评析】

一、人物表演

在人物表演上,史蒂夫·麦奎因以传统动作演员的动作戏著称于世,而其在文戏上则显得相对薄弱,他的动作、语言、神态都表现出作为一名演员的专业性,而不是单纯的展现肌肉那么简单。从影片一开始为了保护达斯丁·霍夫曼饰演的德加一角,史蒂夫·麦奎因划出的狠辣的那一刀,就充分显现出角色的爆发力,那是一种沉默的,如同休眠火山喷发的爆发力,又或者

可以说，巴比龙这一角色，其本身就是一座暗涌着岩浆的火山，伺机而动，随时可能爆发。这种特质始终贯穿在影片中，巴比龙在泥浆中捉鳄鱼的笨拙与粗野，被判监禁后探出头准备理发，前后两次的对比，前一次眼中尚存光亮和希望，后一次眼中只有失望和疲惫，加之苍白的脸色，以及因饥饿带来的面部表情略显恐怖而扭曲。监狱中一片黑暗的屋子，只能通过脸部的光亮来表现戏剧的张力。史蒂夫无疑做到了这一点，并且其整体表演带有舞台剧的色彩。无论镜头怎么切换，史蒂夫·麦奎因的表演风格总是统一的，没有在漫长的150分钟里有前后脱节的现象发生，这对于一个动作演员来说，也是难能可贵的。史蒂夫·麦奎因通过综上所述的种种，向我们展现了一个硬汉的不屈形象。

达斯丁·霍夫曼在好莱坞享有"变色龙"的美誉，其塑造角色以变化多端著称。他在1989年凭借影片《雨人》获第61届奥斯卡金像奖最佳男主角，他在影片中饰演一个精神病患者，其角色表现力可谓丝丝入扣。同时他还获36届动画安妮奖最佳配音提名，之所以提以上作品，是因为这两部作品传播度比较广，方便观众对演员建立较为立体的认知，也表现了达斯丁·霍夫曼作为一个多面手全面、综合的能力。影片《巴比龙》中达斯丁·霍夫曼饰演狡猾的知识分子角色，他通过眼神、微微偏转头部、受伤后的单脚跳，塑造出略带羞涩、局促不安的人物形象。而随着逐渐被史蒂夫·麦奎因饰演的巴比龙所感动，两者形成了角色上的双向互动。除此之外，当德加被问及为何进入监狱时，他的回答是被上天错爱。这是这个角色身上少有的喜剧色彩，在电影整体上偏向沉重的史诗感的基调，可以说是一抹亮色。而达斯丁·霍夫曼将这一点与灰暗的环境有机地结合起来，且不显得突兀，足见他的表演功底之深厚。在影片的结尾，德加完全放弃了越狱，已经不再试图逃离封闭的空间，达斯丁·霍夫曼的表演状态也随之松弛，不再有影片前半部分的那种局促和紧张感，可以说达斯丁·霍夫曼良好地展现了角色前后的转变，最终把角色定格在一个放弃自由、安于现状的状态上，而这个角色也真正站住了脚。

二、故事品鉴

1

在做具体赏析之前，先下一断言，凡伟大或接近伟大的电影，必是于沉默之中爆发的电影。而下乘之作往往是直接给出答案，无所不用其极，向众人昭示其所有内容，唯恐观众不明其意。若此，就如同甘蔗，只能嚼一遍而弃之。《巴比龙》显然是前者，是言有尽而意无穷的。首先要介绍一下故事发生的时间和地点。影片中提到1928年的国防债券，由此可知，时间是20世纪30年代左右。地点是在法属圭亚那岛。"1604年法国开始侵入此地，建立居民点。后英国、荷兰、法国和葡萄牙相互争夺此地，直到1816年最后归属法国。1977年成为法国的一个大区。糖和雨林木材成了殖民地的经济支柱。奴隶们从非洲带了种植糖园的工作，尽管他们的成功被本地的印第安人的敌视和热带的疾病所限制。且在1848年的奴隶制度被废除以后，种植园的产量，从来无法配合法国的加勒比海殖民地，本地的工业几乎崩溃了。在大约相同的时间，法国决定减少监狱的费用，将受刑人移民至圭亚那，为殖民地的发展做贡献。约有70 000名罪犯在1852年和1939年之间到达法属圭亚那岛。刚开始，许多流放的罪犯没能熬过恶劣的环境，他们大部分死于疟疾和发烧。在第二次世界大战以后，圭亚那岛仍然是罪犯的殖民地。"电影较真实地还原了这段历史，无论是终日酷烈的阳光、时不时被击杀的囚犯，还是囚犯手中的抗

疟疾药物……电影所渲染的气氛、营造的真实感,让人身临其境。这一方面归功于影片暗黄色的色调,另一方面,并不出奇的线性叙事结构,很好地容纳了影片的起承转合。

2

影片对两位主人公的出场持一种不带主观情绪的第三者视角,从这一角度观察,影片带有些许纪录片的色彩。在影片的一开始,采用了简短的倒叙,开门见山地说道:"此刻你们已经成为法属圭亚那监狱的囚犯。"影片恰到好处地用一阵鼓点唤醒了观众,提醒观众电影要开场了。如果我们假设自己身处电影院,那么这样一阵鼓点该是多么绝妙。画面调度的部分,第一次越狱后,巴比龙被单独监禁,画面全黑,露出他的一张脸,考验的不仅是角色的演技,还有摄影和剪辑的巧思。在摄影方面,导演用了大量的长镜头来承载信息。音乐部分总体上是跟着剧情走,哀婉沉重的音乐居多,欢乐的音乐较少。从故事中人物的动机而言,巴比龙拥有一种希腊神话中普罗米修斯或西西弗斯一类人的愿景,这种愿景是听从内心感召,外部世界的种种困苦不足以动摇其内心对自由的渴望,越狱被捕,在被单独监禁中受尽折磨,骗他的人从商人、医生再到修女,自始至终是看不到巴比龙颓败的一面。他从不怨

《巴比龙》海报)(二)

天尤人,受骗了,至多咒骂两句。这样的人在现实中是不多见的。在某种意义上巴比龙具有一种圣人、伟人的特质,百折不挠,神经像钢丝一样的强健,一如马克思·韦伯觉得学术是遵从内心感召,是没有太多理由的。如果不能理解这种没什么来由的信仰,不妨看看王阳明、司马迁。某些人天然觉得要去追求某些东西,九死一生也要追求,因为视死无悔,正如电影的两个梦中场景,其一是梦中巴比龙被人告知,他已经死了;其二是,"我控告你有罪,我控告你虚度一生。"命运试图摧毁一个人的时候,某些人会以大无畏的精神说"不",巴比龙显然属于此列。

3

相对而言,德加这个人与巴比龙形成了明显的对照。德加也向往自由,但是德加向往的自由不是自由本身,而是出于对残酷环境的厌恶,一旦环境条件稍好,他对自由的渴望就会减弱,他渴望的是无风险的环境,他对自由的渴求是受外部环境压迫的产物。从一开始两人之间相互利用,到逐渐被巴比龙感动,德加也在一定程度上被拔高了。影片的最后堪称经典,单独将影片最后取出作为小成本的独立电影,依然构成一个结构完整、令人惊艳而富有寓意的画面。一切底牌都揭开了,德加安于种胡萝卜、养猪的生活现状,已经没有了斗志,可以想见德加会在封闭的岛上度过一生。这通常是普通人面对命运不公时的一种态度,大多数人的勇气是会被消磨的,是经不起折腾的。现实中的境遇往往更加复杂,选择不仅仅会影响一个人,在现实中有可能会影响一群人,当面临这样的局面,我们是否会有"虽千万人,吾往矣"的勇气呢,这恐怕也是要打一个问号的。影片最后巴比龙说:"贱货,我还在。"可以理解为对电影前半部分"我

控告你虚度一生"的回应。德加和巴比龙在精神层次上相比,就变得高下立判,然而谁又会去苟责德加呢?

最后谈一下影片的缺点,土著部落和麻风村的那段经历,教化痕迹十分明显,不知导演或编剧是否有清教徒的宗教倾向。不过从表达来看,影片试图表达一个浅显的道理,麻风村病人或南美土著部落居民要比文明世界的商人、医生、修女更懂得什么是善良,什么是和睦。善恶的对照是如此明显,文明世界是如此的尔虞我诈,构成了巴比龙寻求自由的一个又一个障碍;而只有在与世隔绝的环境下,巴比龙才享受到了爱和信任。再往前想一步,我们难道要过一种与世隔绝的生活吗?答案是否定的,否则最终的结果和留在魔鬼岛上的德加也就没什么区别了,当然这就是另外一个问题了,是要消极自由,还是要积极自由?把这个问题留给读者思考吧,大家恐怕会有不同的答案。

【结　语】

总体而言,这是一个简单的故事,相较于其他的越狱题材类电影追求感官刺激和越狱中奇观的展现,本片展现出的是人的内在精神,即对自由的渴望是如何驱动一个人的。当巴比龙一次又一次地越狱,他本身也就逐渐拥有了形而上的意义,可以把巴比龙和自由画上等号了。大多数人都会觉得巴比龙在追求自由,影片的叙事结构是简单的,但其精神内核是不易被发掘的。在此笔者提供一种看法供读者参考。著名的词曲作者高晓松曾在谈话节目《晓说》里谈到一则他本人的趣事,说的是他某天误入一个美国农场主的农场,农场主开着皮卡,带着猎枪,急忙赶到,对高晓松厉声呵斥,不由分说要把高晓松驱赶出去。然而当高晓松说明缘由,农场主觉得高晓松没有敌意,就立刻笑脸相迎,同时摘下农场里的果子递给高晓松,请他尝一尝。我讲这个故事,是为了阐述一种美式的保守主义的价值观。在这种价值观指导下的人,捍卫的是一种朴素的自由,它粗看起来是一种野蛮的、不讲道理的,然而相对而言,这种追求自由的精神脉络是粗颗粒的,带有很强的韧性,在为人处世上很可能被人骗,因为这样的人群通常是憨厚的、直爽的。但长期而言,他们会是受益者,就如同影片中的巴比龙,屡次受骗,无怨无悔。对朋友肝胆相照、爱憎分明。诚信使得他们成为笑到最后的人,他们保持着尚武的精神、忠诚的品格,无私无畏。影片里展现的巴比龙,符合美国传统的右派保守主义的特质。放到中国,就类似于孔子时代所推崇的贵族精神。《巴比龙》也可以算作是一种价值观输出,只是没有美国超级英雄电影中价值观输出方式来得明显。富兰克林·沙夫纳导演的另一部名片《巴顿将军》中主角的塑造也多少带有类似的色彩,固执好胜、忠勇无畏。只是两部作品的着力点不同,但如果仔细观察可以发现,在核心的价值观层面上,两部片子别无二致。

简单的叙事之所以没有让影片本身失色,其根本原因在于对朴素自由的不懈追求,这是一种能够达成广泛共识的价值。如果往远处追溯,我们很容易就会想到《老人与海》中那个宁死不屈的渔夫。人的价值取决于其看待世界的方式,如果其看待世界的方式带有一种无止境的终极追求,那么其最终答案一定是舍生取义的,即把自身交托于一种形而上的价值——可以被消灭,但不能被打败。

(撰写:刘　欣、姚伟宸)

这里的黎明静悄悄(1972)

【影片简介】

《这里的黎明静悄悄》是苏联高尔基少年儿童电影制片厂于1972年出品的战争剧情片,全片分上下两集。影片由俄国导演斯坦尼斯拉夫·罗斯托茨基执导,安德烈·马尔蒂诺夫、依莉娜·舍夫丘克、奥尔佳·奥斯特罗乌莫娃、依莉娜·道尔戛诺娃、叶列娜·德罗别柯、叶卡捷莉娜·玛尔柯娃等人担任主演。影片根据鲍里斯·瓦西里耶夫的同名小说改编,讲述了苏联卫国战争时期5位女战士在瓦斯科夫准尉的带领下,在广袤丛林中抗击德军侵略者的故事。本片曾获第45届奥斯卡金像奖最佳外语片提名,并于1973年获威尼斯国际电影节纪念奖、全苏电影节大奖,1975年又获列宁文艺奖金。根据俄罗斯"巴什基罗夫和伙伴们"公司的在2002年民意调查结果显示,《这里的黎明静悄悄》被认为是"最受欢迎的伟大卫国战争片"。论及苏联时期改编自小说并具有广泛国际影响力的战争题材影片,除《夏伯阳》(《恰巴耶夫》)之外,恐怕当属罗斯托茨基执导的《这里的黎

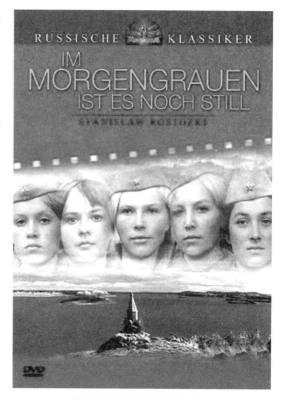

《这里的黎明静悄悄》海报

明静悄悄》。尽管此前瓦西里耶夫的原著小说已在苏联国内轰动一时,罗斯托茨基的改编却将这部作品正式领入了世界的舞台。2005年,为纪念第二次世界大战胜利60周年,中国中央电视台与俄方联手合拍了一部19集同名的电视连续剧;2015年,由列纳特·达夫列吉亚罗夫导演的新版电影正式面世;同年11月,中国国家大剧院上演原创同名歌剧,并于2018年赴俄交流演出。由此可见,《这里的黎明静悄悄》的艺术魅力不仅超越了国别和种族的限制,更透过时代的幕帘,折射出璀璨动人的景致,即使在半个多世纪后的今天依旧熠熠生辉。

【剧情概述】

　　1942年夏,正值苏联卫国战争期间,北方某个小火车站旁的村子笼罩着冷寂阴郁的气息:为上前线杀敌报国,所有的男人都离开了自己的家乡,全村仅剩下12户人家,各家留下来的无一例外都是老弱妇孺。瓦斯科夫准尉负责村庄和车站的安全,他向上校请求派一些"不喝酒""不好色"的士兵来协助他的守卫工作。上校很快拨了两个高射炮兵班过来,而令瓦斯科夫未曾预料到的是,这次向他报到的竟是一位女副排长——基梁诺娃中士,她带领着两个班的女战士奉命前来。此时瓦斯科夫才明白所谓不喝酒、不好色战士的真正含义。

　　尽管瓦斯科夫对这群女战士的到来并不太满意,但他仍然同意了她们单独住宿的要求。姑娘们的到来给村子注入了新鲜的活力,也使瓦斯科夫颇为苦恼。在他的内心深处,这群洋溢着青春气息和女性特质的士兵始终不是他理想中的军人形象,为此他甚至向房东玛丽娅买私酒解闷。

　　瓦斯科夫的偏见在不久后的一天夜里被打破。基梁诺娃的一声"战斗警报"将尚在酣睡之中的女兵全部唤醒,姑娘们迅速进入战斗状态,班长丽达更是击落了一架敌机。面对跳伞逃生的德军飞行员,瓦斯科夫坚称要"抓活的",而丽达却不加犹豫地将准星瞄向了那名丢盔卸甲的败北之兵——原来丽达的丈夫奥夏宁就是死于德军之手。瓦斯科夫对丽达的自作主张表示不满,丽达此时却陷入了回忆的沉思,一时间恍惚失神。

　　部队在此次的敌机夜袭中有所耗损。为了补充有生兵力,上校又带来了两名女战士,高大热情的热妮娅和瘦小腼腆的索妮娅。尽管部队生活比较苦闷,姑娘们也会因为能洗一次澡而欢欣雀跃,热妮娅甚至提议举办晚会以示庆祝。由于丽达要给母亲和儿子送食品,充满了欢歌乐舞的晚会提前结束了。在归途的树林中,丽达意外发现了2名携带自动式步枪的德国士兵,震惊之余迅速赶回驻地向瓦斯科夫报告。简单请示过上级后,瓦斯科夫决定亲自出马,率领一支由丽达、加尔卡、丽萨、热妮娅、索妮娅组成的小分队到树林中搜捕德军。女兵们大多不是实战的高手,行军途中状况百出。接近黎明的时候,小分队陡然发现对方不止区区2人,而是有16人之众。瓦斯科夫决定派丽萨返回营地请求增援,丽萨却不慎陷入沼泽之中,她在被彻底吞没前,还在想着与瓦斯科夫"一起唱歌"的约定。

　　瓦斯科夫与丽达进一步侦查了敌情,为安全起见,她们转移了小分队的据点,却无意中落下了晾在石头上的烟袋。索妮娅主动折返原路去取,却被敌人用匕首杀死在途中。瓦斯科夫和热妮娅在悲愤之下结果了2名德国兵的性命,热妮娅却因第一次杀人而感到百般不适。至此,小分队除瓦斯科夫之外只剩下了丽达、加尔卡和热妮娅3人。这支不再完整的队伍与敌人展开了一场真枪实弹的正面战斗,其中加尔卡因惊恐过度一枪未放,遭到了丽达和热妮娅的误解和谴责,瓦斯科夫则出面为加尔卡辩护。

　　在接下来的侦查中,敌人突然不知所踪,瓦斯科夫带着经验匮乏的加尔卡逐次搜寻,终于发现了德军的踪迹。而此时加尔卡又因过分紧张而暴露了自己的位置,迅速被德军射杀。为保全加尔卡最后的脸面,在与丽达、热妮娅会合后,瓦斯科夫谎称加尔卡是战斗至死。弹尽粮绝之际,瓦斯科夫要求仅剩的2名女兵撤回驻地,却被她们果断拒绝。又一场战斗过后,丽达重伤,热妮娅身亡,在委托准尉瓦斯科夫照看好她的儿子之后,丽达最终自杀身亡。出于极深

的愧意,瓦斯科夫单枪匹马直捣德军驻地,强打起精神押解 4 名德国俘虏踏上回程。而当他看到远处的援兵如潮涌至时,他终于体力不支晕倒在地。

多年后,已是老人的瓦斯科夫带领着成长为青年军官的丽达儿子前来祭拜 5 名女兵的坟墓,这里的树林依旧是那么静悄悄,静悄悄……

《这里的黎明静悄悄》剧照(一)

【要点评析】

一、人物形象

《这里的黎明静悄悄》的亮色在于,这是一个以 5 位女兵为主的故事。在惯有的社会印象中,战争题材影片中的主人公往往与"铁血""硬汉""勇猛"挂钩,而这些词汇显然难以与传统观念中的女性形象联系起来。"战争让女人走开",即使在危在旦夕的第二次世界大战时期,类似的女性士兵形象依然是匮乏的。为充分体现女兵青涩而懵懂的特质,导演罗斯托茨基发掘了一批新演员。这些青年演员从未上过战场,甚至此前大多没有过银幕经历,只有奥尔佳·奥斯特罗乌莫娃(热妮娅的扮演者)是 5 位姑娘中唯一一位非首次登台的演员。

女演员们缺乏战地经验的背景固然利于人设的展开,却也极易引发历史厚度感缺失的局限。为此导演调制了一个协调得当、兼容并蓄的演员班底。剧组专门招募了一批曾参与过前线战事的老兵,并在确认某些角色的出演者之前针对入围姑娘进行"投票表决"。此外,导演本人、编剧以及摄影师等制作人员都是亲临过战争的"老手",因而对于女演员们在战场经验方面的指导均不在话下。由此,我们得以看到这群青春洋溢、敏感细腻而不失"初生牛犊不畏虎"的勇气的女兵形象。能够在展现一批有勇有谋的士兵典型之余,保留其自然天成的女性特质,这是本片在人物塑造方面最值得一提的成就。

女兵群体的内部亦存在着性格多样化的现象。由依莉娜·舍夫丘克饰演的丽达是一名边防军中尉的遗孀,她爱憎分明,既有着"宜将剩勇追穷寇"的强势个性,又对家庭和亲人显露出无尽的柔情。在演牺牲前的重伤戏时,舍夫丘克甚至因为过度入戏而不慎晕倒,以至不得不在影片拍摄结束后设法将自己"复活"。叶列娜·德罗别柯是丽萨的扮演者,影片中的丽萨是守

林人的女儿,手脚麻利,能干得了一手粗活,"而我当时是个大学二年级女生,像一根嫩树枝,懵懵懂懂不通世事。我那时在练习芭蕾舞,还弹钢琴,拉小提琴,身上哪有一点儿农家姑娘的麻利能干?"外形气质的不符让德罗别柯差一点儿与这个角色擦身而过,幸得导演妻子的认可,助她最终顺利得到了表演机会。为了更贴合片中人物的形象,德罗别柯拔掉了眉毛,在脸上画了红棕色的雀斑,并操一口沃洛戈达一带的北方口音,一个活灵活现的农村姑娘就此重现。加尔卡是影片中最"胆怯"的一个人物,却是造就影片真实感的一味重要调和剂。当加尔卡见到德军尸体时吓得双手抱头大喊"妈妈"时,叶卡捷莉娜·玛尔柯娃的表演让观众深刻感受到了人在面临残酷战争时真切体会到的慌乱与恐惧。从这个层面而言,加尔卡不是懦夫,她只是一个普通人,一位正值如花年纪的姑娘,却因为战争而被迫直面生与死的考验,这样的鲜明反差尤其使人触动。

安德烈·马尔蒂诺夫出演片中唯一的男性主要角色瓦斯科夫准尉。不同于片中颇为老成,乃至略带一些庄稼汉气质的人物形象,安德烈出演之时只有20余岁,是一位不折不扣的俊朗青年。据悉导演起初是想邀请著名演员格奥尔吉·尤玛托夫担任此角,而包括灯光、舞美在内的全体剧组人员却一致将选票投给了这位当时还名不见经传的小角色。为此,安德烈蓄起胡须以增加年龄感,同时也对当地的土话俗语进行了学习。果不其然,《这里的黎明静悄悄》中的瓦斯科夫准尉成就了安德烈一鸣惊人的处女秀,也成为其此后演艺生涯中再难超越的高度。

二、故事品鉴

1

本片是一部有着真实历史背景和人物原型(出于更鲜明的主题考虑,实际事件中的5名男兵被改成了女兵)的战争电影,因而影片的"真实感"是需要被着重考虑的内容。可以设想,假使镜头下的内容丧失了现实质感,那么该类型电影的意义也就不复存在,导演显然意识到了这一点。罗斯托茨基本人即亲身参与过苏联卫国战争并身负重伤,而作为核心创作班子的编剧、摄影师等也大多有过实打实的战场经验,因此我们可以看到,《这里的黎明静悄悄》的视觉语言是相当写实的。根据演员德罗别柯的透露,导演在拍摄丽萨陷入沼泽的戏份时放弃了用替身远程取景的做法,而是全程采用实景拍摄:"我们决定拍'真格'的,到真正的沼泽地里拍,一定要吓人。(在沼泽地)埋好甘油炸药,引爆,炸出了一个弹坑。稀薄的泥水流进坑里,这种稀泥浆在北方叫作'дрыгвой'。然后,我跳进坑里。"而事实上,丽萨命丧沼泽的片段的确是全片最具冲击力的部分之一,当她惨叫一声最终没入泥浆,观众的心无不为之颤抖。有时为了准确捕捉到演员最真实的第一反应,导演会让其他人有意避开某一位正在化特效妆的演员,直到开机拍摄之时才得以面见。"当(化妆师)开始给伊拉·多尔加诺娃化妆时,我们都被支开了——不让我们看见化妆的过程。然后,我们回到拍摄现场——一座山岩的裂罅处,(她饰演的)索妮娅·古尔维奇躺在那里。眼前的景象几乎让我们当场晕倒:她的脸上没有一点儿生命的气息,皮肤苍白、泛黄,双眼圆睁、死不瞑目。其实此前摄影机早就架好了,我们的第一反应全都被拍了下来。影片中我们找到索妮娅的那个场景看起来相当真实,简直和真的一模一样。"

在电影的叙事方面,罗斯托茨基也秉持着明显的现实主义风格。这不仅体现在全片罕有花样百出的炫技镜头,更在于对故事内容面面俱到的呈现。就影片的主线而言,几位女兵各自

的恋爱历程、家庭生活似乎是不相关的内容,导演却对此进行了具体详尽的回顾。罗斯托茨基从不吝惜展现女兵们战场之外的生活,甚至她们争吵嬉闹的日常场景都是屡见不鲜。其根本目的就在于,他企图还原女兵们戎装之下感性的一面。女战士们的神圣与荣耀只是因为国而战,走下战场的她们分别只是芸芸众生中最寻常不过的一员。对于女战士们的"祛魅化"处理充分体现了罗斯托茨基鲜明的现实主义立场,也促使我们将目光投向影片更深处的人性幽微角落。

2

但凡提及《这里的黎明静悄悄》的艺术特色,黑白与彩色镜头的交替使用必然是绕不开的一环。我们可以得出这样一个粗糙而不失准确的结论,即象征着美好、欢乐,令人眷恋的时光,往往由彩色画面呈现;而紧张压抑的战时场景均用黑白画面代替。需要注意的是,两元对立的视觉效果实则暗含了影片庞大而复杂的时空结构——全片共由4种时空关系组成,包括片中人物所正处的战时时空;人物回忆过往的历史时空;人物脑海中所虚构的幻想时空,以及战后20年的和平时空,而这其中只有战时时空的画面内容是黑白的。影片的摄制者用一组组"虚无缥缈,像肥皂泡那样捉摸不定的"彩色画面呈现女兵们曾经有过或本可能拥有的爱情和幸福,却不时以穿插黑白画面的方式将她们的理想瞬间拉回现实,这就显得尤为残酷——倘若这些姑娘生来落魄,尚未体验过生命的美好绽放,眼前的这些困苦或许还可勉强咽下,但她们不是。于是影片对往昔和幻想的细细描摹无异于在为此后重重落下的晦暗现实蓄势。当两组画面不断交替出现,观众开始意识到这一设定的妙处所在——一方面准确客观地介绍故事的主体内容,对于战争的环境背景和特定情节均予以客观细致的呈现;另一方面则探索冰川以下的内容,就社会历史的进程和人类命运的走向给出了独特而深刻的思考:"黑白画面的交互使用,丰富了影片的语言表达。《这里的黎明静悄悄》是一部把审美目光既投向战争本体,又始终对人的命运和内心体验密切注视,努力揭示战争与人的深层结构之相互关系的优秀作品。"值得一提的是,黑白画面的穿插交互不仅意在增强反差效果,也可为理解影片中某些桥段提供思路。例如丽达在击落敌机之后不顾瓦斯科夫阻拦坚持打死了跳伞逃生的德军飞行员,这一实际上是违反战俘条例的不人道举措却因为丽达与丈夫那段爱意融融的闪回而变得可以接受。

影片结尾的写意化处理同样令人印象深刻。在冗长压抑的黑白部分之后,伴随着一阵悠扬的抒情歌声,久违的彩色画面终于再度出现。青年男女在阳光下嬉笑打闹,轻松欢乐的氛围几乎溢出了屏幕。此时画面一转,来到了5位女战士位于林中的墓地,已经成为老者的瓦斯科夫正带领着丽达的儿子前来拜祭。面对着此情此景,方才还笑容满面的青年不禁收敛情绪而陷入了沉思。这一动一静、一明一暗、一古一今的对比在此刻如此密集,如此动人,不着一言而又意蕴无穷。

3

《这里的黎明静悄悄》是一部拍摄于20世纪70年代的影片,却拥有一些在今天看来都相当前卫的设定。影片打破了诸多意象的传统指向,例如象征着生机与安宁的黎明,在此处被作为发生血腥战斗的时间点;而惯以柔弱、娇美形象示人的青年女性则穿上戎装、背起枪支,成为战场杀敌的中流砥柱。导演不仅是在试图消解社会对于女性的成见,更旨在传达一个信息——在一个刀兵相见、价值动荡的时代里,就像没有什么东西能永远指代和平,也没有什么

人能始终置身事外。女兵们投身战争固然是出于保家卫国的理想,热血背后却也是不得不为之的巨大社会压力。

影片中最吸引眼球的无疑是女战士们洗浴的部分,这一当下电影界都颇为避讳的拍摄内容在当时的苏联电影界简直是不可理喻的惊世之举。在罗斯托茨基之前,甚至还没有人曾设想过如此公开地在镜头中展现女性的裸体。并且,这对非科班出身又首次登台的女演员们而言也是难以接受的。为此罗斯托茨基专门将姑娘们聚集到一起,直截了当地说道:"姑娘们,我必须跟你们说清楚子弹要落向哪里。要知道孕育孩子的不是男人的身体,而是女人们的身体。"我们已经无从得知当时罗斯托茨基是否彻底说服了她们,但好在这段戏最终还是拍出来了,尽管影片因此而在随后的上映过程中遭遇了一系列的问题——"在初次观摩了影片之后,领导们要求影片公映时剪掉(洗浴场景)。但罗斯托茨基不知用什么办法,成功地把它保留了下来。然而(苏联各地)地方上的(电影院)放映员则常常自己动手把这些出色的镜头剪掉。"

从现代性的眼光来看,导演的这一举措无疑有着超越时代的艺术价值。通过一段简短的洗浴镜头,女性天真娇憨的本性状态显露无遗,尤其是对于女性柔美身体线条的勾画,更强化了此后她们的青春肉体被战争无情吞噬的残酷与悲哀。当姑娘们纷纷称赞热妮娅的形体简直如雕塑一样美之时,却有人感叹一句"可惜这样美丽的形体穿上了军装",不禁令观众悚然一惊。这种处理,不同于以往的很多战争片,大男主大喊口号并最终在血与泪之中完成人生的涅槃,《这里的黎明静悄悄》强调的是"战争是在人们毫无思想准备的情况下像灾祸和瘟疫那样突然降临到人们头上的"。

《这里的黎明静悄悄》剧照(二)

【结　语】

影片《这里的黎明静悄悄》书写了包括丽达、丽萨、热妮娅、索妮娅、加尔卡在内5位女战士的英雄事迹,却不是一部典型的英雄主义电影,它甚至都鲜有涉及意识形态方面的内容。尽管影片中女兵撼人心魄的战斗和牺牲具备某些浪漫主义的美学特征,影片却始终没有偏离现实主义的主线。不论英雄主义如何高昂激扬,其背后所牵涉的人性问题才是创作者至为关注的层面。

本片亦有着相当出彩的艺术表现技巧。影片充分调动了视觉艺术的手段，黑白与彩色镜头的错落交替形成了过去与当下不同时空的强烈反差，这加剧了女兵命运的悲剧性色彩。此外，影片善于在情节的关键节点巧妙运用"闪回"的手法，例如丽达击落德军飞行员前对丈夫的回忆，这在推动情节进展的同时，强化了人物的形象特征。影片还多次使用空镜头和隐喻蒙太奇的手法以达到"此时无声胜有声"的表现效果。当丽萨惨叫一声被泥浆埋没，镜头随即转向了沼泽地一旁的小树枝。小树枝摇了几下最终归复平静，此时的沼泽地也早已凝滞不动，如死一般的寂静宣告着丽萨生命的消亡。这样处理，比直接呈现丽萨的死状更令人痛心。

值得我们注意的是，尽管《这里的黎明静悄悄》曾斩获多项大奖，在1973年被第45届奥斯卡金像奖最佳外语片提名更是一项了不起的成就。众所周知，1973年正处于美苏冷战时期，而在这样尴尬阶段被一个以美国为主导的国际电影奖项提名是非常不容易的——"并不是说要用奥斯卡奖来评判一部电影的成功与否，而是美苏当时的政治分歧和关系决裂并没有阻挡住这部以苏联红军姑娘为主角的电影在世界上的成功。"

《这里的黎明静悄悄》曾在2015年被再度改编。2015年版削弱了此前的现实主义风格而更倾向于浪漫主义的审美特征，在弱化了人物个体性格的同时更看重女兵们作为一个小团队的集体特性。对此，电影界褒贬不一。瓦西里耶夫曾共同参与了1972年版的改编，因而旧版影片在场面情节与核心题旨方面应当更符合原著作者的意见，尽管这不意味着旧版就一定具有更高的艺术水准。《这里的黎明静悄悄》作为一部半个多世纪之前的作品，时至今日，依旧保持着旺盛的生命力，这对我国红色经典题材文艺作品的影视化改编具有较高的借鉴意义和参考价值。

（撰写：刘　欣）

发条橙(1971)

【影片简介】

《发条橙》是由美国著名导演斯坦利·库布里克执导、马尔科姆·麦克道威尔领衔主演的犯罪剧情片。该片于1971年12月19日于美国上映。讲述了一位无恶不作、具有反社会人格的青年人亚历克斯,不断通过性和暴力来宣泄自己的欲望,及至深陷于牢狱之中,又被阴险狡诈的政客当做试验品,进而成为执政党与在野党斗争拉锯的棋子,被政客们改造,最后成了其同谋的故事。该片于1972年获第44届奥斯卡金像奖最佳导演、最佳改编剧本、最佳影片等4项提名,1972年第29届美国电影电视金球奖最佳剧情片、最佳剧情片男主角、最佳剧情片导演。

新浪娱乐评论:"《发条橙》的表现形式越华丽,越美好,就显得现实越邪恶,越沉重,这种沉重与邪恶让人不敢正视,相信只有斯坦利·库布里克这样的鬼才才会选择用这种形式表现电影的主旨。"

《发条橙》海报(一)

《市场导报》评论:"《发条橙》不仅直白地勾画出所谓文明社会中大逆不道的异端形象,还用极其夸张的表现手法揭露出强权与个人意志,公德与个人私欲,正义与暴力的真面目。"

网易娱乐评论:"2011年上映的修复版《发条橙》风采依旧,丝毫没有过时。只是,40年后人们对于暴力的理解才追上了库布里克这位天才导演。"

《艺术中国》评论:"《发条橙》是一部最令人称道的音乐歌曲与影片剧情和画面水乳交融、充满心灵震撼和强烈心理冲击的旷世杰作。"

【剧情概述】

亚历克斯是一个4人暴力犯罪团伙的头目,影片一开始,4人在一个名为"克洛"的奶吧里,谋划着当晚的犯罪活动。在寻找犯罪目标的途中,亚历克斯一行人碰到了一个喝醉酒、唱着小调的流浪汉。流浪汉向他们乞讨,却成为他们第一个实施暴力犯罪的目标,他们对流浪汉实施了一顿毒打。接着他们来到一座赌场,恰巧遇见了一群名为"比利仔"的流氓团伙,正在强奸一名女性。两伙人出于往日的过节,展开一番混战。突然,警察赶到,他们四散奔逃。而后,亚历克斯一行开着车一路逃窜。他们的疯狂驾驶造成了交通事故,然而他们不以为意。最终他们将车停在一栋别墅的门口,屋子的主人是一位作家和他的夫人。亚历克斯谎称自己的朋友在车祸中受伤,急需救治,需要一部电话来叫救护车。以此骗取了作家夫妇的信任。其后他们冲进屋内,以玩世不恭的态度,弄倒了书架,踢残了作家。并且当着作家的面侮辱和强奸了他的妻子。待到宣泄完这一切,亚历克斯一伙人重新回到了克洛奶吧。

紧接着,亚历克斯在书刊市场邀约了两名少女回家,其间他们不间断地做爱,周而复始。他们所在的房间的窗上的是贝多芬的画像,画像中的贝多芬正注视着他们的一举一动。亚历克斯是个音乐爱好者,他尤其喜爱贝多芬的《第九交响乐》,晚间他打开唱机,听着贝多芬的曲子,结束一天的生活。

对他人实施暴力是亚历克斯生活中不可或缺的一部分,于是他和他的团伙策划了第二起暴力犯罪。他们此次的对象是住在远郊的"猫夫人"。"猫夫人"的得名全是因为她养了一群猫。猫夫人是一家健身俱乐部的主人,但该健身俱乐部已经不再对外营业,这给了亚历克斯一行人可乘之机。亚历克斯企图用欺骗作家夫妇一样的手段来欺骗猫夫人,但他们没有成功。亚历克斯从窗户爬入健身会所内部。此时猫夫人与警察刚刚通完电话,向警察表明,歹徒已经离去。猫夫人奋起反抗,最终还是被亚历克斯杀死。在警察即将到来的时刻,亚历克斯被同伴的奶瓶击倒,最后被警察逮捕。

亚历克斯被关进了监狱,某天内政部长到监狱视察,亚历克斯被选中参加"犯罪纠正法"的实验,于是他被转到鲁道维科治疗中心接受治疗。在该中心内,他决定重新做人,心甘情愿地接受一切治疗。治疗中心让亚历克斯观看各种暴行,直到放映反映法西斯暴行的影片时,同步响起了贝多芬的《第九交响乐》。此刻亚历克斯对《第九交响乐》感到恐惧,并伴随着呕吐。内政部长欣喜地看到了他想要的结果,亚历克斯从此"改过自新"。

亚历克斯回到家,此刻家里住进了一个陌生人,一个租客。亚历克斯的父母不再相信自己的儿子,转而把租客当亲生儿子对待。亚历克斯沮丧地离开了家,他碰到了影片开头的流浪汉,流浪汉也认出了他,便召集他的哥们儿围殴了亚历克斯,亚历克斯无力反抗。两位警察赶到,驱散了流浪汉,警察正是曾经被他伤害的俩伙伴,于是两位警察对他实施了殴打报复。此时适逢风雨交加,亚历克斯无意中连滚带爬,又一次敲响了作家的家门。作家知其被治愈的消息,借由播放《第九交响乐》导致亚历克斯自杀未遂,作家从而攻击内政部长所在的执政党。内政部长前往医院看望重伤不死的亚历克斯,他的目的只有一个——洗白在野党对他的谴责。在影片的最后,亚历克斯在众目睽睽之下做爱,他变回了最初的他,影片伴随着《雨中曲》结束。

【要点评析】

一、人物表演

马尔科姆·麦克道威尔饰演的亚历克斯在影片中可以大略的分为两个层次,进入鲁道维科治疗中心之前和之后,其进入治疗中心之前的状态可以用斯文败类、衣冠禽兽来概括,在克洛奶吧里的玩世不恭的姿态,再到奸杀作家妻子时的残忍和戾气,他穿着英式的马甲,带着圆顶礼帽,任何时候都显得很得体。然而文明人的装束使得马尔科姆·麦克道威尔的表演更具有一种反差的张力。这个角色类似《蝙蝠侠》系列中小丑的角色定位,如果用比喻来描述,这是一只身着华丽衣衫的斗牛犬,随时准备发泄和撕咬。在台词的表达上,麦克道威尔更多的不是说,而是吼,如野兽般的嘶吼。这在形式代入上让与他演对手戏的演员陷入一种恐惧。例如他在作家家中施暴的场面,拄着文明棍,优雅的滑步,文明与野蛮的混合体,所有这一切都昭示了该角色的双重性。

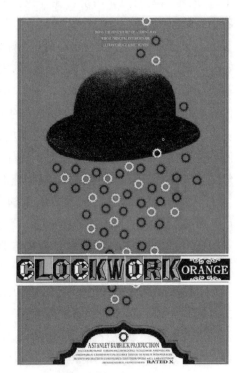

《发条橙》海报(二)

在主角接受治疗后的剧情中,马尔科姆·麦克道威尔也表现得十分到位,当他被人欺负试图反击的时候,那种状态好似被植入了禁止动作指令的机器人,那种迟滞感是显而易见的,神情上伴随着不可名状的痛苦。而在这之前,他的动作是十分灵活的。他在接受治疗后的那种谨小慎微,那种懦弱与无助,又让人心生怜悯,似乎他犯过的错都是可以被原谅的。本片的原著小说作者安东尼·伯吉斯对麦克道威尔的表演也是十分赞赏的。在影片上映后,迎来了巨大的道德质疑的声浪,于是马尔科姆·麦克道威尔陪同作者伯吉斯一道参加各类节目,向人们解释《发条橙》。

剧中还有一个配角是值得一提的,那就是饰演首席警员的迈克尔·贝茨。他做事一板一眼,屡次呵斥亚历克斯在监狱中的种种不规范言行,并且对"纠正治疗"是极其不信任的,认为暴力犯罪分子是无法改变的,他鲜明地表现出一种保守的姿态和立场。

二、故事品鉴

"Clockwork"是时钟的发条,是让时钟走得准确的装置,所以如果走(跑)得像时钟发条般准确,即表示"机器运作得很好",或"事情进行得有条不紊"。还有一个与之相近的词"Clockwork orange"(发条橙),老伦敦人用它做比喻,总是用它来形容奇怪的东西。"He is as queer as a clockwork orange"(他像发条橙一样怪),就是指某人怪异得无以复加。

《发条橙》海报（三）

以上是"发条橙"的原始释义，由此可知，"发条橙"本是伦敦俗语。原著小说和电影借用了俗语的部分寓意，但不是全部。从学术角度看，小说和电影虽然存在改编的关系，但它们是互不隶属的，两者是各自独立的。可是鉴于小说作者也是电影的署名编剧之一，那么就有必要分析原著小说与电影之间的联系和差别了。原作者安东尼·伯吉斯在电影问世后，于1972年为《听众》杂志撰文时称，电影是导演库布里克的"创造"，意图在电影与原著小说之间划清界限。原因在于小说中的主人公亚历克斯在某天遇到他往日忠实的团伙成员彼得和他的太太，彼得已经告别了朋克和邪恶的过往。而亚历克斯也开始思考自己的人生，最后亚历克斯放弃了暴力，并结婚生子。这标志着亚历克斯从一个暴徒式的、具有反社会倾向的人，逐渐走向成熟，融入了社会之中。而导演库布里克选择把小说从一个"个人成长史"的角度，推向了更广泛的社会角度。没有让亚历克斯的故事以成熟的蜕变结束。电影的叙事方式从线性叙事走向环形叙事，这使得电影更加具有表现力和冲击力，整体氛围上电影中的主要人物都是没有得到最终救赎的。这相当于一颗种子开出两朵不同的花。

2

在影片的一开始，镜头由近到远，依次展现了亚历克斯以及他的同伴。他们在奶吧中，景别也从中景切换成了全景，奶吧中的桌子是夸张的裸女形象，镜头从展现人物，再到展现场景，冲击力层层递进。导演库布里克本人谈到过这个画面，他在雕塑展上看到有人用女人的手指的形状制作成家具，由此获得了灵感。此外男主角在房间中听贝多芬音乐的同时，镜头用特写展示了几个滴血的玩偶。在健身俱乐部中，猫夫人被杀害后，画面迅速地转场为一个张大嘴巴的女性的招贴画，这一切都是极其具有风格化的镜头，带有"邪典电影"（Cult Movie）的色彩。

故事在叙事结构上，以亚历克斯入狱为界限，分为两个部分。前半段的线性叙事，到亚历克斯被流浪汉袭击，开始向环形叙事演变。尤其是作家别墅门口的"Home"的灯牌两次出现，很明显地表现出叙事的变化，这个具体的符号，带有某种回到原点的象征意义。导演库布里克在叙事上有一种不露痕迹的冷酷，给人留下极大的解读空间。

在对白上，影片采用了一种在戏剧舞台上所使用的表现手法，让角色本身充满了仪式感，给人一种言之凿凿的感觉，却又略带夸张。其中透出的荒诞引人深思。

在视觉感受上，影片的一切信息要素都是直接给出的。影片中的性和暴力，是处于一种赤裸不加掩饰的状态，甚至会让人产生不适应的感觉。这也无怪乎《发条橙》在英国会被禁止放映，直到2000年才解禁。我们可以合理地怀疑周星驰的《功夫》在视觉元素的运用上，借鉴了库布里克思想，尤其是对什么是"优雅的暴力"的诠释，《功夫》中斧头帮衣冠楚楚的舞蹈段落

就是最好的证明。

在音乐部分,导演库布里克采用了大量的古典音乐,贝多芬的《欢乐颂》、罗西尼的《贼鹊》《威廉退尔》以及埃尔加的《威风凛凛进行曲》,库布里克运用古典音乐配合画面制造了强烈的反差,在作家夫妇家中施暴时以《雨中曲》作为配乐,直到影片中最后一幕,亚历克斯与一女子做爱,《雨中曲》再一次响起。整个影片充斥着暴力美学。

3

"影片的中心思想探索了自由意愿的问题。在被剥夺了选择善恶的权利的时候,我们会不会失去人性?我们会不会变成一个'发条橙'?最近在美国狱中的志愿者身上进行的有关训练和思想控制的实验研究把这些问题从科幻小说里搬到了现实的平台。……Aaron Stern,美国电影协会分级制度前负责人,同时也是一个在职的精神病医师,他认为亚历克斯代表了一个无意识形态:一个人在他最自然的状态。在他被实施矫正'治疗'后,他被'文明化'了,伴随而来的病症可以被视作社会造成的神经机能病。"导演库布里克在谈到《发条橙》时如是说。其中心思想如果要进一步阐释,那就是权力和自由之间的关系。

本片通过探讨权力与自由之间的关系来表达核心的思辨。探讨的方式是通过片中各种角色作恶的手段、方法及其过程,以作为样本,观察和剖析权力与自由的交织以及两者运行轨迹的变化。

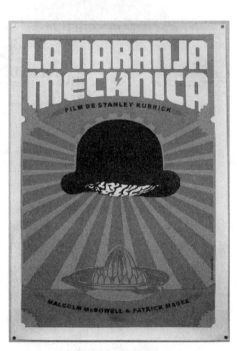

《发条橙》海报(四)

中国的古典著作习惯于塑造天生圣人的角色,诸如"天不生仲尼,万古长如夜"。我们在传统上极少运用旁观者的视角,不加评判地展现一个人的生活片段。塑造圣人角色通常是带有教化目的的,它无法阐释某种生活的暧昧性。在影片的最初,亚历克斯的角色是一个"天生恶人",他塑造的是一个杀人不眨眼,作恶几乎是本能的,就好比猫玩死一只鸟儿一样的角色。同时亚历克斯寻求对权力的掌控,可以毫不犹豫地划伤忤逆自己的同伴,并把他推下水,以保持自己对小团体的绝对掌控。殴打作家夫妇、强奸作家妻子、杀死猫夫人……当他做出这些行为的时候,本身也是对权力的一种宣泄,他拥有这些权力,原因全然在于他的施暴对象没有能力反抗他。直到他被他的同伴袭击,一个他曾经的施暴对象对他实施同态复仇。他被警察抓住了,这意味着他不得不臣服于更高的权力机构。

即便在亚历克斯入狱以后,他也从没有真正整改过自新。他假装阅读《圣经》,脑海里想的却是罗马贵族虐待他人、纵情声色、穷奢极欲的生活。当他被内政部长选中参加"矫正治疗"时,电影开始向我们展现另一种作恶的模式,这个模式里有两个问题。其一,犯罪到底是道德伦理问题还是医学问题?其二,权力对罪犯的改造分寸在哪里?是否会侵蚀罪犯生存的根本意识?影片展示出的是一种强制的、人为营造的恐怖气氛,从而使得亚历克斯不得不就范。以致亚历克斯出狱后,被租客、流浪汉、曾经的同伴欺负,都生不起反抗之心,他对反抗已经本能

地厌恶。如果把亚历克斯看成是一种绝对的恶,那么影片中的作家、流浪汉、曾经的伙伴,这些人都具有相对的恶,或许日常这些"恶"的表现不及亚历克斯来得直接,但一有机会就会萌生出来。在人类社会里,这种相对的恶是屡见不鲜的,恶行能不能得到实施,完全看环境和条件的变化是不是给予这种恶行发展的空间。

这里面作恶范围最广、程度最深的,恰恰是选中亚历克斯参加治疗的内政部长,他以一副伪善的面孔,把亚历克斯当作棋子一样摆弄,以此谋求更多的选票,他的权力是所有角色之中最多的,其作恶方式也是最为隐蔽的。

导演库布里克对于各个团体之间的观察之深刻,没有偏袒任何一方,这也就是对生活暧昧性的处理达到了游刃有余的境地。

推演到这一步,那么影片就面临终极拷问了——人们有没有自主选择善恶的权利?这个问题如同石破天惊,放大一点就是,人类是否有权利裁决人类?以及个体的自由如何得以保障?我们可以在影片中清晰地看到一种困境:亚历克斯无法改过自新,"矫正治疗"后又成为小白兔一样的角色,在充满相对恶的社会里,他的自我保护机制却被洗去,可以预见他的未来是会处处碰壁的,最后他重新改了回来,和内政部长这样拥有权力的隐蔽作恶者形成了合谋,那么未来他所有的恶行又将得到权力的庇护,变得更加有恃无恐。放到现实社会中,对同性恋的裁决就属于此列,法律或者医学这类工具都显得框架太小,而无法容纳类似的这些问题,如此也只有"审慎"两个字可以艰难地照亮前路了。

【结　语】

《发条橙》以主角亚历克斯的个人历程为线索,不像美国传统的商业电影那样有一个明确的价值观输出,《发条橙》体现了一种思辨的精神。小说《发条橙》在第 21 章写道:"如此周而复始,直到世界末日。周而复始,就像某位巨人,就像上帝本人,用巨手转着一只又脏又臭的甜橙。"这在电影里是没有明确表述的,而这一句是打开《发条橙》电影的关键。这表明一种人的异化,甜橙是一个有机的生命体,而发条意味着冰冷,机械,没有感情。一个异化的人,好似被无形的手靠着发条来回拨弄,是为《发条橙》。在卓别林饰演的《摩登时代》里有类似的表述,只是远不如《发条橙》来得多元且复杂。如何使得生命伸展其本身而不是被操弄,这是一个永恒的关于自由的话题。

库布里克的《发条橙》是具有前瞻性的,是超时代的,他通过自己的电影,解构了现代性危机的组成部分,这种超时代的特性是出于某种敏锐,一如他在影片中放入的彩蛋。在书刊市场,主角的身前是导演库布里克 1968 年所拍摄的《2001 太空漫游》原声专辑,这也可以算作他超时代的一种剪影。近来大热的科幻作家刘慈欣在其作品《三体》中写道:"失去人性,失去很多;失去兽性,失去一切。"无论是模仿也好,还是受到影响也好,导演库布里克的拥趸毋庸置疑是很多的。正如《发条橙》所揭示的林林总总的线索,都指向一种未来,一种必然性,先知先觉的库布里克,始终注视着后知后觉的我们。

(撰写:刘　欣、姚伟宸)

巴顿将军(1970)

【影片简介】

《巴顿将军》(又名《铁血将军巴顿》)是20世纪福克斯电影公司于1970年出品的战争题材剧情片。该影片由著名美国导演、编剧富兰克林·J.沙夫纳执导,乔治·C.斯科特、卡尔·莫尔登、斯蒂芬·杨、迈克尔·斯特朗等担任主演。影片自1943年的北非战场展开序幕,为一改英美盟军遭遇德军重创后的颓态,美国当局派遣乔治·巴顿将军前往美国陆军第二特种部队任司令官,并借此重振美军力量以扭转战局。电影《巴顿将军》一经面世即斩获多项荣誉,包括第43届奥斯卡金像奖最佳影片、最佳导演、最佳男主角、最佳原创剧本在内的7项大奖,此外还获得纽约影评协会最佳男主角奖、好莱坞外国记者协会最佳男演员金像奖、全美影评家联合会最佳男演员奖等。一位前总统尼克松的白宫助理曾如是说:"如果你还没有看过《巴顿将军》,那么请你立刻看一遍。如果你已经看过,请你先阅读《拍摄〈巴顿将军〉》一书,然后重新看一遍电影,你会更深切地体会到将军非凡

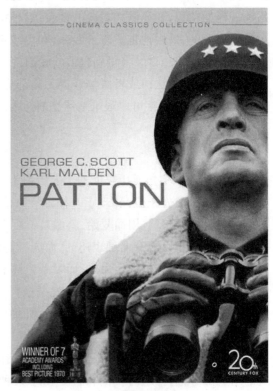

《巴顿将军》海报

的气概,也更深切地理解为什么该片制片人弗兰克·麦卡锡梦魂萦绕,花掉半生的时间也要完成这部影片的情愫了。"值得一提的是,《巴顿将军》曾在20世纪80年代的中国引起过强烈的反响。在资深电影人、电影评论家周传基教授看来,《巴顿将军》的放映在当时几乎成了一个现象级的事件:"……由于当时看《巴顿将军》已经成为一个社会事件,所以只要是电影圈内的人,见面似乎都会问一句'看过《巴顿将军》没有?'"

【剧情概述】

影片从一面巨幅的美国国旗开始,伴随着一声"立正"的口令和鞋后跟碰撞在一起的声音,嘈杂的人声静止,一个渺小的人影从画框正中的下侧边缘缓缓显露出来,本片的主人公乔治·巴顿由此亮相,并面向与会人员发表了长达5分钟的演说。当巴顿完成那篇著名的鼓动性训话之后,画面一转,镜头随即来到苍凉荒芜的北非戈壁滩。在1943年2月的第二次世界大战非洲战场,由于缺乏沙漠作战的经验,美国陆军第二军团在突尼斯卡塞林隘口一役中被誉有"沙漠之狐"之称的德军隆美尔所部重创,遭遇了进入北非战场以来最严重的一次失利。一时间,美军尸横遍野,更有甚者竟被当地贫民剥衣取物,其景况惨不忍睹。奥马尔·布莱德利时任二星上将,作为观察员奉命前来视察战场,目之所及俱是一副纪律涣散、士气低迷、军心动摇的景象。为扭转英美盟军遭遇败仗后的颓势,盟军最高司令艾森豪威尔决定将已在摩洛哥登陆的陆军中将巴顿将军调至美第二军团任军长,并由布莱德利将军担任副手。

巴顿到任之初旋即展开了全方位的军纪整饬运动,并会同布莱德利分析了美军此次战事失利的原因,第二军团在其领导之下迅速成长为一支纪律严明、骁勇善战的部队。在调兵遣将的间隙,巴顿曾临时起意前往一处古战场凭吊,并无不感慨地赋诗以明志。在另一边,尽管获得了阶段性的胜利,隆美尔依旧认为美军的失利只是暂时的,遂派专员研究巴顿其人。而此时美方截获了德国的情报,巴顿率军事先设防伏击德军,首战告捷。美军摧枯拉朽式的接连胜利与盟军在突尼斯战场的顺利会师,宣告着纳粹德国的北非战事即将宣告失败,巴顿却因未能与隆美尔在战场正面交锋而颇感遗憾。1943年7月,巴顿被派往第七集团军担任司令。在随后的西西里战役之前,巴顿和英军将领蒙哥马利在战略部署上发生了冲突,而艾森豪威尔为平衡双方关系最终选择采取蒙哥马利的进攻方案。这一举措让巴顿大为不满,他决定自行抗命向巴勒莫挺进,并在随后以巨大伤亡的代价先于英军进入墨西拿,但也因此引发了布莱德利和英方的不满。在慰问墨西拿一役的伤员时,巴顿粗暴打骂了一名外表毫发无损但心理创伤严重的士兵,国内外社会一片哗然。为此,巴顿被要求向被打士兵和第七集团军的全体军士道歉,而更让巴顿始料未及的是,艾森豪威尔最终迫于政治因素和舆论压力解除了巴顿的职务,好战如命的巴顿陷入了巨大的失落和痛苦之中。

不久之后,艾森豪威尔将赋闲的巴顿重新召回伦敦任命,而令巴顿失望的是,此次复职只是作为障眼法以确保盟军诺曼底登陆的顺利进行,郁郁不平的巴顿将怨气撒向了俄方军队,再次祸从口出。1944年6月,已登陆的盟军遭遇隆美尔部的抵死顽抗,时任第十二集团军司令的布莱特利将巴顿调来法国前线,任命他为美军第三军军长并率军迂回到德军后方。有了施展身手之地的巴顿斗志昂扬,一路连下数城,旧部下布莱德利深谙巴顿脾性,唯恐其旧疾再犯遂下令终止对巴顿军队汽油的供应,直至蒙哥马利所部打通了西部战线,巴顿才重获给养。1944年中旬,美军101空降师为了援救北部英军而在比利时阿登地区被德军包围,18 000余名士兵危在旦夕。在军事联席会上,巴顿主动请缨,声称可以抽出三个装甲师冒雪在48小时之内赶赴160千米之外的巴斯托涅支援。尽管与会将领并不看好这一几乎不可能完成的方案,但巴顿毅然带领士兵艰难而圆满地完成了任务,成功解救了重困之下的美军并彻底粉碎了德军的冬季攻势,创造了彪炳史册的赫赫战绩。第二次世界大战结束之后,巴顿在美苏军队联欢会上

对苏军元帅朱可夫出言不逊,甚至扬言要向俄国开战。巴顿的口无遮拦又一次断送了他的军旅生涯,他再度被撤职,奉令退休。

布莱德利为巴顿送行,两人却差点儿被一辆马车撞到,这暗示了巴顿退休后的真实命运。在影片的最后,当巴顿牵着他心爱的牧羊犬走向远方,只得暗自感叹:"胜利者的耳边始终回荡着一个声音,那声音时时提醒着他,所有的荣耀,稍纵即逝。"

【要点评析】

一、人物表演

影片的主人公由美国话剧、电影演员乔治·C.斯科特扮演。斯科特曾有过一段时期的话剧表演经历,拍摄过一些电视剧,最终投身于电影事业。斯科特曾在第二次世界大战期间服役于美国海军陆战队,因此对于驾驭这类驰骋沙场的军官角色颇有心得。事实上,当导演富兰克林·J.沙夫纳看完剧本,第一时间想到的人选即是斯科特,这不仅得益于斯科特的军旅经历,更在于他本人也是一位相当有个性的演员。早在拍摄《巴顿将军》之前,斯科特就先后凭借《桃色血案》(1959)、《江湖浪子》(1961)和《假面凶手》(1963)被奥斯卡提名,却始终对这一电影界的至高荣誉抱着抗拒的态度。于是我们看到,当巴顿缓缓地从银幕下方走出,那高高仰起似乎永不会垂下的头颅,足以睥睨众生的眼神,以及不可一世的神色,是如此形神兼备而不失自然天成。即使斯科特在外表上与巴顿本人并不十足相似,却在人物气质上达到了高度统一——"他具备这个角色所需要的气势、魅力和疯狂"。类似的战场经历和同样不羁的性格使得斯科特有如神助般地将这位倨傲跋扈的传奇将军形象刻画得淋漓尽致,当他面对满目的美军士兵坟墓愤愤地大呼隆美尔"这个天才的狗崽子"并扬言要请他到沙漠来决斗时,巴顿就此再现人间。唯一有所区分的是,斯科特没有刻意模仿巴顿本人尖利的南方口音,而是使用了自己略带沙哑而不失浑厚的原音,反而更符合影片雄健壮阔的质感。

《巴顿将军》剧照(一)

斯科特的表演亮点在于,他并非只抓住"自信""傲慢"这条主线横冲直撞,而是同样顾及

到了这位"暴戾的军神"相对柔和,抑或说是更接近"人"的那部分。为此,斯科特收集了大量有关巴顿的书籍和录音录像资料,力图还原一个真实、有温度的历史人物形象。在寻访迦太基战场遗迹时,巴顿无不惆怅地怀古赋诗:"历经世世代代/在战争的悲壮与罗网之中/我曾经在星空下/无数次/奋战与陨灭/就像透过玻璃和久远的纷争/我看到我以许多姓名和身份参战/但依然故我。"伴随着略带沙哑的嗓音和深邃惘然的眼神,此刻的巴顿似乎忽然幻化为某位来自远古的游吟诗人,抑或是从中世纪驭马而来的浪漫骑士。而在攻占巴勒摩之时,巴顿主动下跪请主教为他祝福,以及冒雪支援巴斯托涅途中让随军牧师祈求好天气的举动,无一不在丰富巴顿的多重性人格。

另一位不得不提的演员是卡尔·莫尔登,他在片中饰演巴顿的老搭档布莱德利将军。一如影片中所设定的作风稳重、具备大局观念的人物性格,莫尔登的表演克制而冷静,与斯科特形成一种互补的风格。当巴顿不顾一切代价要抢在英军之前攻下墨西拿,布莱德利出于对士兵的体恤而即行劝说,无果后愤怒地指责巴顿"酷爱战争";而当巴顿被贬,布莱德利跃升为其上级之后,他在利用职权召回巴顿的同时也限制了对其军队的供给,间接引发了不必要的伤亡。莫尔登朴实自然、细腻入微的表演风格充分展现了布莱德利良好的军事素养与温和守诚的处事风格,也从另一侧面展现出其稳健有余、胆魄不足的局限所在。莫尔登曾在第二次世界大战时期任职于美国空军,同样拥有一定的战场经验。可见,主演们共同的作战经历是这部影片在人物表演方面大放异彩的重要原因之一。

二、故事品鉴

1

与纯粹的虚构性电影不同,《巴顿将军》显然有着清晰明确的原型人物,以至有一些观点认为这部影片更类似于一部纪录片式的个人传记。乔治·史密斯·巴顿(1885—1945),第二次世界大战美国著名军事将领、陆军四星上将。影片的故事取材于历史学家拉迪斯拉斯·法拉戈的《巴顿:艰难与胜利》和奥马尔·布莱德利将军的回忆录《一个士兵的故事》,并由五星上将布莱德利担任本片的高级军事顾问。布莱德利作为巴顿的旧部下,乃至之后的直接上级,与巴顿保持着一种相当亲密而微妙的关系,因此影片在素材方面具有较高的还原度和参考价值。在编剧弗朗西斯·福特·科波拉看来,既然影片主人公是真实存在的历史人物,其中所牵涉的人物和情节就应当忠于史实,并尽量避免情绪化和私人喜恶的表达:"如果拍一部赞颂他的影片,那简直是笑话;但如果拍一部谴责他的影片,那谁也拍不成。"尽管《巴顿将军》被归类为军事战争题材电影,但需要注意的是,影片并不意在呈现具体的战略部署和战术细节。相反地,镜头有时甚至有意略去浩浩大军的何去何从,而是事无巨细地直接面向巴顿,以及与巴顿形成鲜明差别的布莱德利、蒙哥马利等其他将领,并试图从对比之中反观巴顿的性格特征。

在影片开头的近一分半钟的时间里,影片即分别采用远景、中景、近景和一系列密集的特写镜头细细描摹了巴顿这位万里挑一的人中龙凤——以巨大国旗做背景的演说场地,始终处于观众仰视角度的严肃神情,整齐硬挺的戎装,令人目不暇接的各色勋章,象征军纪和权力的佩剑,白色象牙柄手枪,不怒自威的眼神,标示着四星上将身份的头盔,极度标准的敬礼和站姿……行进至此,尚且没有开始一句台词,可巴顿自信、威严、跋扈而不失个人魅力的将军形象已

然深入人心。随后巴顿立于国旗前长达5分钟的演讲可谓堪称电影史上最经典的片段之一,伴随着掷地有声的训诫,以及不时蹦出的粗俗词语,巴顿的人物形象得到了进一步的强化:"没有一个蠢杂种赢得战争是靠为国牺牲的,他是靠让对方的那个杂种为他的国家牺牲而赢得战争的。"

《巴顿将军》剧照(二)

这是一处非典型性的开头,影片一开始即进行滔滔不绝的长篇大论,似乎很容易就让观众丧失兴趣,但在影片《巴顿将军》中,这不仅成为抓住观众眼球的最佳利器,也是在为巴顿的个人品性定下基调。这一注解贯穿了影片的始终,无论是巴顿在到任之初对于军中作风散漫、畏战情绪的整饬,还是私下抗命以巨大代价先于蒙哥马利拿下墨西拿,乃至弃车与众士兵一同在雪地疾行48小时营救被困美军,无不体现其雷厉风行、善战好胜、傲睨自若的性格特质。而这些特质何其强大,以至一同渗透进他战争以外的生活。当巴顿前往随军医院探望士兵,面对饱受皮肉之苦的伤员,他给予了有如慈父般的抚慰和关照;而面对遭遇巨大心理创伤的逃兵,巴顿登时变脸,恶语相向乃至掌掴之;最终,不恰当的政治言论彻底断送了巴顿的军事生涯,而一代名将的谢幕如此落寞,或许也是巴顿本人未曾预料到的。当影片中的第二次世界大战战事进入尾声之际,德国史泰格上尉将巴顿的照片缓缓放入火盆中,感叹这位美国的将军也即将退出历史舞台:"他也到了了结的时候,战争剧终,他就谢幕了。为战争而存在,再不适合这个时代。"对巴顿而言,最合适的角色自始至终只有军人,唯独粗粝广阔的战场是他永恒的乌托邦:"一个职业军人的适当归宿是在最后一战中被最后一颗子弹击中而干净利落的死去。"反观他的同事或者盟友,布莱德利早早被擢升为第十二集团军司令,由巴顿的副手一跃成为其上级;蒙哥马利则在战后被封官晋爵,先后任帝国总参谋长、北大西洋公约组织军队副司令等,成为英国历史上服役最久的将领。如此的对比不禁令人唏嘘,然而危机早已埋藏在此前的多处细节中。巴顿的前沿性眼光,对于战略和军事的独到理解,率性的人格和铁血军人的作风固然是一代传奇将领的典范,却也与此同时招致了政界和舆论的误解乃至厌弃。对于第二次世界大战期间巴顿种种毁誉参半事迹的如实呈现是此部影片较为成功的部分,而影片末尾对巴顿险

些被一辆马车撞到的设定,也暗示了巴顿死于离奇车祸的现实结局。

2

《巴顿将军》是好莱坞当时自拍摄电影以来耗资最多、场面最恢宏的战争题材影片,因而该影片在细致摹写人物的同时,在场景处置方面亦有独到的处理和精心的见解。本片导演富兰克林·J. 沙夫纳在第二次世界大战时期有过效力于美军两栖作战部队的经历,尤其曾以海军中队长的身份参与了由影片主人公巴顿指挥的第二次世界大战最大规模登陆行动之一的西西里岛登陆战。这种得天独厚的特殊经历使得导演在战争场景的处理上得心应手,最终呈现出来的影片偏向纪实风格,具备某些非虚构性影像的特征。

导演在影片拍摄中运用了宽银幕电影的技术。宽银幕电影(Widescreen)是指采用比标准银幕宽的银幕,"放映在银幕上画面的宽高比大于标准35毫米普通电影画面宽高比(1.375∶1)的电影,它的画面宽高比一般在1.66∶1至3∶1之间,银幕宽度在10至20米之间。银幕略作弧形,使观众扩大视野"。宽银幕技术的介入使得这部影片具有极富感染力的画面美感和临场真实感,例如巴顿在满是沙砾的古战场赋诗怀古之时,宽银幕的影像无限延伸了荒漠的边界,漫无际涯的画面深化了此时此刻的抚今追昔情绪;而当巴顿率领第三军将士在雪地中行军之时,银装素裹的广袤大地再次得到拉伸,于是在漫无边界的茫茫雪原中艰难跋涉的军士们显得尤为动人,巴顿其人过人的胆识和出色的军事指挥能力显露无遗。

《巴顿将军》剧照(三)

此外,影片的镜头走位也是相当值得细究的部分。在那场著名的开场演说里,细心的观众或许可以察觉到,在长达5分钟的讲话中,镜头始终只对向巴顿一人,丝毫没有涉及台下听众的画面。而对于在这唯一的焦点之中的巴顿,影片更是通过人物比例的对比和特写镜头的运用,使其一直处于被仰视的地位,其不怒自威的气质于此呈现。颇为有趣的是,导演并不意在为突显主人公而忽视配角——他是要打破电影的"第四堵墙"。第四堵墙(Fourth Wall)本隶属于戏剧术语,指一面在传统三壁镜框式舞台中虚构的"墙",它的出现可以让观众看见戏剧中的"自己"。从影视的层面来说,第四堵墙一般指代镜头,但凡影片中的人物意识到观众的存在或是有意透过镜头向观众传递内容,即可被认为是打破了第四堵墙。显然,在巴顿的演说中,观

众被导演一同安放在了士兵的位置上。意识到了这一点,所有的设定都显得那么顺理成章:为什么巴顿永远处于一个被仰望的角度;为什么镜头里没有士兵的影子;为什么讲演开始前的喧闹是环绕声的效果——原因就在于,当一声"立正"的口令响起,噪声陡然停止,看电影的观众已不声不响地与影片中的听众合为一体,而这一点甚至连观众本人都难以觉察到,如此安排不可谓不巧妙。在巴顿为自己的发言做总结之后,他将头微微侧向一旁,以余光瞟向偏下方的镜头,此时观众可能才隐约意识到,自己竟也成了士兵中的一员。巴顿的演说是电影史上最富盛名的片段之一,具有仪式感的表现形式和强有力的叙事结构将巴顿的人物气质发挥到了极致,在深化角色形象的同时也兼具震撼人心的感染力量。

3

众所周知,《巴顿将军》上映于1970年,而事实上拍这部电影早在1951年已有设想,这得益于制片人弗兰克·麦卡锡的不懈努力。与影片的几位主创相似的是,麦肯锡同样拥有参加第二次世界大战的经历,甚至他本人即出身军事学院,在第二次世界大战时期曾是美国陆军五星上将乔治·卡特莱特·马歇尔的部下,并亲身参与过第二次世界大战后期欧洲的多起重大事件,曾面见罗斯福、斯大林、戴高乐和丘吉尔,以及巴顿将军本人。对于麦肯锡而言,如果要拍摄一部具有"铁血""英雄""胆识和荣誉"元素的战争题材电影,巴顿是主人公的不二人选。但囿于电影公司的排片计划和资金运转等问题,直到1969年,几经走马换将之后,麦肯锡才带领他的团队正式开启了摄影机。

让人困扰的是,此时的美国正值越战时期,并面临着节节败退的颓势。这场耗时良久的战争令极少在国际战争中失手的美国颇为丢脸,国内外笼罩着强烈的反战情绪。正如《纽约时报》评论员指出的那样:"现在人们正在怀疑,参战是不是依然是男人应该做的事情中最为贵族、最为荣耀的事情。"而在这样一个时间节点去拍摄一部浸淫着"战争至上""美国至上"价值观的英雄主义式电影,无疑给人有些逆其道而行之的感觉。于1968年上映的《绿色贝雷帽》即是前车之鉴,纵使由一向深受民众喜爱的银幕硬汉约翰·韦恩出演,影片依旧遭遇了票房滑铁卢和评论界的非议,一时间被称为"战争片的最后灭亡"。值得庆幸的是,《巴顿将军》的制作团队等来了他们强有力的支持者——时任加利福尼亚州州长的罗纳德·里根。他说:"我自知我从来不是一个四平八稳的人,也不寻求中规中矩。我不反对把他说过的话完整地放在电影里,就让'巴顿'像军人巴顿那样吼,那样骂,这才能展示真正巴顿将军的故事。"于是我们可以看到,尽管影片本身没有大张旗鼓地宣扬战争,却在影像之内暗暗透露出某些政治因素的考量,譬如对英军将领蒙哥马利的角色塑造,就颇有些"夹带私货"的意味:"他是英国最好的将军,但他似乎更擅长打不输的仗,而不是打漂亮的胜仗。"至于后来巴顿直接声称"不要解除德军武装,应该联合他们打击共产主义……我们到现在为止搞错了战争的敌人",简直是在向俄国发布宣战口号。巴顿个人傲慢不羁的性格或许给这些言论抹上了一层保护色,却也无不显示出合理化张扬美国意识形态的倾向,而这一举措的背后,正是应官方之邀重塑美方国际军事形象的意图。

值得玩味的是,在《巴顿将军》上映不久后,时任美国总统的尼克松下达了进军柬埔寨的指令,这无法不令我们将他的所作所为与这部影片联系起来。据悉尼克松本人也是相当欣赏巴顿将军的,影片面世后,尼克松反复看了好几遍电影,曾在白宫和戴维营都播放过多次。在美

国著名导演奥立弗·斯通看来,这两者之间一定存在着某种因果关系:"我认为该片是为数不多的几部直接改变美国历史的影片之一,其影响超过了《刺杀肯尼迪》。我相信,正是《巴顿将军》促使尼克松总统决定轰炸柬埔寨,以使越南战争升级。"由此可见,《巴顿将军》不仅脱胎于真实的历史事件,也为其后的历史进程添上了或浓或淡的一笔。

【结　语】

《巴顿将军》作为一部获得10项奥斯卡提名,并最终拿下7项奥斯卡大奖的电影,当之无愧为20世纪最重要的经典影片之一。尽管奥斯卡评委会一向对战争题材的影片青睐有加,尤以第二次世界大战背景为主,《巴顿将军》仍旧是同类型电影中的佼佼者。影片以巴顿的个人浮沉为依托,串联起第二次世界大战中后期世界战场风云诡谲的军情战况和政治斗争,既是一段记录真实历史人物的传记体影片,也几可作为一部第二次世界大战风云实录的影片。尽管影片建立在明显的军事背景之上,却无意将重点放在调兵遣将的战术谋略,而是直接用镜头对准巴顿其人其事,以朴素纪实的美学风格还原了这一名将的所得所失,充分挖掘了人物性格的深度和广度——他精于战术,胆识过人,造就了一个个流芳百世的"战争神话";却又粗鄙直率,倨傲不羁,缺乏对政治时局的深刻洞察,最终伴随时代的落幕而黯然退出历史舞台。尽管对人物的描摹是影片最核心的部分,导演亦通过宽银幕技术和由点及面的镜头机位展露了战场的磅礴无垠与战争的残酷无情,兼以恢宏高昂的配乐,为观众带来有如亲临现场的视听盛宴。

与大多数战争片不同的是,《巴顿将军》的出现显然有它的现实需求。根据电影人周传基的观点,《巴顿将军》的本质在于它是一部好莱坞商业影片:"于是在巴顿这个真实的历史人物的幌子背后,是一个浸透了全套好莱坞价值体系的、一个赖以达成好莱坞神话的巴顿。这个神话就是英雄崇拜。"对于好莱坞制片业而言,准确切中其国民集体文化观念的关注点是攫取社会资本的最佳利器,而《巴顿将军》既秉持着个人英雄主义,又充斥着"美国至上"的意识形态表达,无疑对当时的观众具有巨大的吸引力。而在另一层面,《巴顿将军》也不出意料地获得了官方的赞誉和肯定,并被认为催生了美军随后对柬埔寨的进攻。如此,有评论者将巴顿的开篇演说视为征兵广告也就不足为奇了。"电影由于其所具有的宣传鼓动人心的力量,所承载的使命绝不是单纯展现艺术的魅力,其总是与现实生活相关联,甚至总是与一种或者多元的意识形态特征相关联",《巴顿将军》显然就是一例与时代环境相辅相成的电影典范。

<div style="text-align: right">(撰写:刘　欣)</div>

寅次郎的故事(1969)

【影片简介】

《寅次郎的故事：男人好辛苦》是1969年在日本上映的由山田洋次导演制作，渥美清、倍赏千惠子、光本幸子主演的一部喜剧电影，是《寅次郎的故事》系列电影的开篇。此系列电影从1969年到1997年共有49部，第50部《男人真辛苦50周年纪念作：欢迎回来，寅次郎》在与第49部间隔了22年后的2019年开机拍摄，于12月27日在日本公映，它是世界电影史上最长的系列电影，而且山田导演也未表示这是完结篇。山田导演说："在这个前途未卜、情绪沉重又停滞不前的时代里，就像阿寅的台词所说的'人能来到这个世界上本身就是件好事呀'，真心地希望这些前后花了50年制作的系列电影不仅在日本，而且在全世界都能为哪怕多一位观众带去'内心的希望'。"

从20世纪60年代末开始，在这30年间，每逢孟兰盆节和正月初一电影院都挤满了来看《寅次郎的故事》的人们，已经成了日本人的一种习惯和情怀。每一集电影故事都有一个副标

《寅次郎的故事》海报

题，类似"做梦的寅次郎""寅次郎勿忘草""疯疯癫癫的阿寅""寅次郎浪花之恋""在夜雾中哭泣的寅次郎""沉湎于来自柴又的爱"之类，讲述的故事都大致差不多，都是寅次郎偶遇并爱上了某位漂亮姑娘，他陪伴她们、逗她们开心，甚至帮她们走出情感困境，两个人关系很暧昧却到头来姑娘身边莫名其妙地出现了一位恋人，失恋痛苦的寅次郎总是默默地离开家乡踏上新的人生旅途。相似的故事，相似的结局，小人物的喜与悲，山田导演对此拍了30年，直到饰演寅次郎的渥美清先生去世，他或许还要继续拍下去，寅次郎已经成了经典的银幕形象，渥美清也被称为"东方卓别林"。

《寅次郎的故事：男人好辛苦》便定下了整个系列作品的基调，以后每集寅次郎的故事都像在第一部那样回到家来给叔叔、婶婶、妹妹添麻烦，和一位姑娘恋爱，客串出演的姑娘不乏漂亮的当红日本女明星，比如在第一部中出演的光本幸子。当然有时也会出现新的故事，比如第二部就有阿寅寻找生母的故事。

【剧情简介】

又到了樱花盛开的时节，这样的时节总是让人怀念家乡，江户川绿色的田野上有人在打着高尔夫，河边有人在钓鱼，孩子们在嬉戏打闹……寅次郎没有正经工作，一直在外漂泊，因为接了帝释天庙会杂耍的活儿，偶然回到了久别20年的家——东京葛饰区柴又的寅屋。他搅乱了妹妹和东洋电器公司老板儿子的相亲午宴，又想收留跟着他摆摊卖书的伙计阿登，遭到了叔叔、婶婶的嫌弃，于是离家出走偶遇和父亲住持大人一起出游的冬子小姐，没想到她正是他小时候常常欺负的玩伴。阿寅这回自见到冬子小姐后的第一眼便爱上了她，陪她到处游玩照相，买了充气玩偶逗她开心，又跟着她回到了家乡，和她一起划船散心，度过了开心的日子。正当阿寅开心地又去住持大人家里找冬子的时候，看到了她身边有一位英俊的男人在和她聊天，他立刻明白了一切，就垂头丧气地回到家，自我掩饰一番又离家出走了。不过阿寅在家的时候倒是帮妹妹车樱看清了心里的真爱是在工厂打工三年的邻居阿博，妹妹车樱与阿博终于结婚了，还生下了一个男孩满男。

【要点评析】

一、人物梳理

1. 寅次郎——渥美清

樱花开了，东京葛饰区的樱花真让人怀念，20年前，为了一点儿不值得的小事和老爸大吵了一架，头被老爸打破了，寅次郎一气之下离家出走，发誓一辈子再也不回来，可是每逢樱花盛开的时节，他总是要想起自己的家乡，想起小时候和那些淘气的伙伴们一起玩耍的水边公园，一起奔跑的江户川河堤，还有供奉帝释天的题经寺。听说老爸、老妈都已经不在世了，哥哥也已经死了，如今只剩下一个妹妹还活着，可寅次郎不知怎么就是不想回去，一直拖到今天也没给家人一个音讯，而寅次郎现在站在江户川的土地上望着家乡，心头就像是久旱逢雨一样。说起寅次郎的故乡，那就是东京都的葛饰区柴又街。

你们觉得奇怪吧？这么漂亮的妹妹却有一

车寅次郎

个长得这么丑的哥哥。这事有原因,她和寅次郎的"种子"不一样,不对,是田地不一样,这种事说清楚也对得起车樱。从前寅次郎的老爸好色,寅次郎的老妈就是艺妓出身,他喝得烂醉的时候造出来寅次郎,死去的老爸从前揍寅次郎的时候,常说寅次郎是酒精中毒,天生就傻,寅次郎真惋惜自己,后来寅次郎才知道他自己是个酒醉之后的结果。

自从妹妹结了婚,就好像家里熄了火儿,寅次郎干什么都没意思了。还好有冬子小姐的陪伴,他们在一起划船散步,一起喝酒聊天,晚上送她回家让寅次郎觉得很幸福啊。可是,有一天寅次郎想找她一起去钓鱼,没想到她父亲说她身边坐着的那个文绉绉的男人就是他未来的女婿。寅次郎只能一个人默默地拿着鱼竿和给冬子小姐准备的粉色的草帽到江户川的河边草地上坐着了。哎,冬子小姐啊,寅次郎爱你爱得真的要死去。

离开故乡已经一年多了,时光过得真快,现在寅次郎和阿登在一起卖书,那小子居然想说要做寅次郎这样的人,成天跟寅次郎鬼混不愿意分开,想起来寅次郎做的事真是令人惭愧! 听说妹妹车樱已经做了母亲,寅次郎这个当哥哥的真是无比高兴,虽然妹妹是个普通的姑娘,但她是寅次郎唯一的亲人。人生就是这样啊,漂亮的姑娘就像路边美丽盛开的鲜花,寅次郎就是只会欣赏不懂得采摘的那种人啊,寅次郎看不惯那些死缠烂打的男人,爱就要懂得激流勇退,冬子小姐幸福也就让寅次郎放心啦。寅次郎知道自己记性不好,等过不久就会忘掉啦,再开始新的生活吧!

2. 车樱(阿寅的妹妹)——倍赏千惠子

车樱现在在东洋电器公司操控电子计算器。哥哥离家出走的时候她才五六岁,他们都20年没见过了,一开始竟完全认不出他来,最初的几天,车樱真觉得哥哥给她丢尽了脸,他就像个黑社会的混混,在车樱相亲的午宴上说了很多粗俗的话,还喜欢训斥邻居,后来才发现他根本没有正经工作,到处鬼混。不过他们毕竟是一家人,虽然他和叔叔争得不可开交,兄妹俩们还是和好了。哥哥也向他们道了歉,在信里跟他们说他也知道自己给大家添了很大的麻烦,就离家出走了。车樱一开始不理解哥哥为什么不回来帮他们照看寅屋的店铺,这样他做个帮手也不用外出流浪,后来她才想到,哥哥或许受不了大家这种一板一眼的生活。哥哥来公司找车樱的时候,真想不通他要讲什么,他语无伦次地说什么关于阿博的事情,就无厘头地走了。结果那天晚上阿博突然来到家里跟车樱表白了,车樱才明白她有多喜欢阿博。可笑的是阿博以为车樱不喜欢他就辞职跑去车站了,车樱好不容易才把他追回来,就这样车樱和阿博决定结婚了。

3. 冬子(阿寅暗恋的姑娘)——光本幸子

冬子

和父亲在观光途中偶然遇见了一位很久未见的人,现在想起来还觉得不可思议。冬子自看见阿寅的第一眼就认出了他,他小的时候总是欺负冬子,喜欢给冬子起外号,寅次郎真是一点儿都没变,还是那张脸。那天阿寅不再陪伴两个外国友人,而是陪冬子及其父亲整整玩了一天,他买了一个很大的

粉红色充气玩偶鹿逗冬子及其父亲开心,还给冬子及其父亲跟父亲拍照留念,和他在一起,冬子度过了开心的一天。后来阿寅回到家来,还陪冬子划船散心,给冬子讲各种各样的笑话,去小酒馆带冬子吃了从来没吃过的猫肠子。晚上喝醉了,寅次郎和冬子就一路唱歌回家,他总是陪在冬子身边,还帮冬子拿包,有他这样的朋友冬子真的是很开心呀!

4. 阿博(车樱的丈夫,阿寅的妹夫)——前田吟

从阿博的屋子里,能看见车樱的窗户,每当早上醒过来,看见她打开窗帘舒展身体、收拾被褥;星期日,听她高兴地哼着歌儿;冬天的晚上看见她一边看小说一边流泪……每天早上看到她的身影就是阿博的快乐。暗恋了车樱三年,她就住在阿博的工厂对面。后来她的哥哥寅次郎回来了,还和阿博及其家人说车樱要嫁给大学生、大公司的职员,阿博就更没信心了。可阿博爱车樱爱得真苦啊,就忍不住去找寅次郎理论,一开始寅次郎傻傻地听不懂阿博是喜欢车樱的,后来明白了,知道阿博虽然不是什么大学生,也和父母多年不联系了,但寅次郎心里还是向着阿博的,专门跑到公司去找车樱帮阿博打探她的想法。后来阿博才明白,原来寅次郎看起来那么坏,都是他故意装出来的,寅次郎好像喜欢说反话,其实真是个好人啊!

5. 住持大人(冬子的爸爸)——笠智众

钻到住持大人院子里捉蜻蜓结果挨了一顿训斥的淘气鬼,这就是住持大人印象中的寅次郎。

《寅次郎的故事》剧照

二、重复的故事背后

个体的命运不是由自己决定的,既然先天的相貌不能改变,那么寅次郎的这么多相似却又不同的遭遇让人们想要知道他会不会因此发生改变,会不会哪天某个姑娘爱上了他而因此得到救赎于是两个人幸福地生活在了一起?然而结局都是寅次郎又失恋了。这就像是一个宿命性质的隐喻,看起来很搞笑,仔细想想却让人觉得别有深意,寅次郎每一次都选择了失恋和漂泊,是寅次郎的性格决定了他的命运,还是说他的命运决定了他的性格呢?寅次郎永远也走不

出命运和性格循环往复的圈子了吗？寅次郎每一次经历都是偶然，可每一次的结局都似乎在诉说着必然。

寅次郎也想过要回到家乡，安定下来，过正经日子，找正经差事，娶个姑娘，也知道他总给叔叔、婶婶和妹妹添麻烦，是个害人精，可这些都是别人眼里的幸福生活。寅次郎受不了这样的生活，他小的时候就很调皮，安静不下来，长大了也一样，这是他自己的自在的生命感受，假如定下来了，他反倒浑身不自在。你或许会说那是因为寅次郎太自卑、不自信了，认为漂亮姑娘不会跟他在一起生活。可剧中也有愿意跟他一起生活的姑娘啊，姑娘都跟家里人表白心意了，可寅次郎还是逃避了。也许这就是借口，是寅次郎为自己的漂泊生活方式找的借口。这个系列电影的可贵之处就在于用电影作为载体给像寅次郎一样的人提供了在这个被世俗价值压迫下的世界里呼吸一般的生存空间，用搞笑、逗乐、打趣的方式告诉人们世界上存在着像寅次郎这样愿意漂泊一生的人，也告诉人们要尊重每个人与性格和命运交缠在一起的个体的生命感受。其实，我们每一个人都是独特的个体，都像寅次郎一样对世界有不同的质地和体温感觉，我们不仅不应该压抑自己，还要勇敢地用生活本身表达出来。

这个系列电影重复相似的故事，似乎悄悄诉说着的关于寅次郎命运的隐喻总能让人在发笑声中感觉到一丝几乎浑然不觉的悲凉，因为不论寅次郎遭遇了什么，寅次郎一次又一次地顺从自己的个体感受选择漂泊，看起来这正是他需要的，然而这也正是他的无奈。对观众来说，重复的故事让生活中的某种东西凸显出来了，可能就是活着总是带着不可磨灭的莫名的伤痛，活着就是在永远经历着创伤，这是活着本身的创伤，只不过它是一个关于男人的故事而已。

可这个系列中每一部电影连接起来却让人感受更多的是脉脉温情和感动，而不是什么生命创伤，因为疯疯癫癫的寅次郎的故事里有纯纯的爱，始终开始新生活的内心希望和演绎寅次郎故事的人们多年来坚持不变的是对寅次郎个体生命感受的尊重和爱护。

三、小人物的平凡生活

《寅次郎的故事》讲的不是对某个历史或政治事件下人物生存状态的考量，也不想展现什么深刻的人生哲理和华丽的梦想，它关怀的是普通人物的日常生活，是偶然的生命个体在世如何行走在自己漂泊式的人生旅途之间，是贴近我们每一个普通人生活的无须触摸就可沉浸在其中的真切的故事。

寅次郎不是偶像剧里面的俊男，他眼睛很小，四方脸，比大多数人长得都要丑，而且还没有正经工作，到处骗吃骗喝，还喜欢表现得一副黑社会的模样训斥别人，只是看到好看的姑娘就跟在人家身后，只想着逗姑娘开心。大概到处漂泊游荡，为别人带来欢乐就是寅次郎的人生哲学吧。他有时候很脆弱，不断掩饰自己的难过，伪装成很混的样子保护自己；有时候也很强大，失恋了就默默离家出走，忘掉过去，开始新的旅程，又是那副疯疯癫癫的样子，永远不变的丑丑的笑脸看着江户川的田野……

导演山田洋次坚持拍阿寅的故事拍了30年，在距第49部之后时隔22年之后的2019年还要重启拍摄阿寅的故事，还在50周年纪念活动上宣布了要完成从1969年的第一集开始到1997年的第49集全部49部剧场版的4K修复。拍阿寅的故事已经成了山田导演要坚持下去的一种情怀，这种情怀和耐心也让我们深深感动，他演绎的是普通人的平凡生活，关怀的是小人物的生命感受，让我们这些就像寅次郎一样平凡的小人物也感受到了这个世界投来的温情

脉脉的目光和关怀,让我们透过观看寅次郎是如何与这个世界发生联结,感悟自己该如何满怀希望和温情地在大地上栖居。

另外,这个电影系列历时30年,连起来构成了日本当地民众生活的风俗变迁的记录。山田洋次说:"随着时代的变化,比如在越南战争时,日本人的心情会在这里面体现,还有日本的泡沫经济时代,地价高涨,人人成了富翁,这时候日本人的心态以及泡沫经济破灭以后的日本人的心态,都会在影片中有所反映。"

扮演车樱的倍赏千惠子说:"我穿的裙子的长短,就能反映出时代变化。流行迷你裙的时候就穿稍微比迷你长一点的短裙;流行长裙的时候,就穿比较长的裙子。"

四、如何安排和制造幽默

《寅次郎的故事》是一部喜剧片,它重复的故事情节和主题本身就加强了喜剧的效果,或者说这正是喜剧化的结构。正是因为寅次郎每次都偶遇一个姑娘、没过多久就失恋的故事不断重复才引人发笑,世界上还真有这么傻的人,每次都义无反顾地掉在相同的陷阱里折磨自己啊!明明这么落魄还每次都做奇奇怪怪各式各样的美梦,什么得了诺贝尔奖啦,被邀请到海底龙宫做客遇到美丽的公主啦……总要醒来才发现是白日梦一场,做梦几乎成了标志性的每一部电影的开头。

除了重复的故事结构之外,影片的台词设置和演员渥美清的身体语言也构成了幽默的喜剧元素。比如影片开头寅次郎在看到分别了20年的妹妹车樱回来的时候,开心地跳过餐桌,想要和妹妹拥抱,结果妹妹根本认不出他来,还很害怕,于是他凝重地说:"你不用认了,认不出来的,我当年离家出走的时候你才五六岁,以后就再也没见过面。"当车樱反应过来他正是哥哥,和他拉着手抱着痛哭的时候,寅次郎说他想要方便一下。本来是久别重逢的兄妹相逢时的感动、欣喜,被寅次郎的这一句"想要方便一下"串味了,下一个镜头便是他一边哼着歌一边上厕所,声音大到街坊邻居都能听到,纷纷推开窗子看着浑然不觉的寅次郎。

第二天因为叔叔喝醉了酒没办法陪车樱去相亲,便问寅次郎能不能陪她去,寅次郎摸摸下巴不着调地说:"忙是忙,只不过忙得刷刷牙而已。"在路上还跟妹妹说如今小酒馆也被叫作酒店,根本没什么了不起的,叫妹妹不要害怕,结果车樱指给他看的那家酒店特别气派。当酒店的午宴开始,大家在寒暄中问寅次郎是做什么工作的时候,阿寅正拿着盘子里的甜甜圈摆弄,透过甜甜圈的孔看对面,结果不小心把面包砸中了别人的头。印象最深的是,阿寅在小酒馆给阿博讲,打动姑娘芳心的重点在眼神,他挤眉弄眼了半天示范给阿博,阿博也看不出来是什么意思,还很喜感地告诉阿博他这无厘头的眼神意思是"I love you",旁边坐的陌生的姑娘们都笑了。没想到阿寅在和冬子小姐划船的时候真的用起了这一套,朝人家眉来眼去了半天,结果冬子只是以为他的眼睛被风沙迷住了,等等。这些寅次郎出其不意的台词和渥美清夸张的戏剧化的神情及动作,还有边上其他人看了寅次郎狂笑的反应,以及电影恰如其分的适时逗趣的配乐,都让观众爆笑不已。

【结　语】

当很老很老的寅次郎又躺在江户川的田野上做着白日梦的某一天,他也许会做一个回顾

自己一生的梦。在梦里,他会看到一些光怪陆离的碎片在暖暖的阳光下散发出灼人的白光,这光亮越来越强大,汇成一股令人感动的力量,冲向他梦里的影子,他猛然间醒过来,觉得一阵莫名的感动。那些碎片是他在每一次的情遇中投注和获得的爱,是他在每一次回到寅屋向叔叔、婶婶和妹妹问好,走在漂泊的大街小巷中,冲陌生人摆出他那张笑脸时投注和获得的爱。虽然这些碎片的裂缝构成了他生命的破损,可这依然是唯一支持着他走过这一生深深驻足于他灵魂背影中的爱的碎片。

<div style="text-align:right">(撰写:张沛然)</div>

西部往事(1968)

【影片简介】

《西部往事》是由意大利导演赛尔乔·莱昂内(1929—1989)执导的"意大利西部片"之一,于1968年12月21日在意大利上映。所谓的"意大利西部片"(Spaghetti Westerns),是指电影带有浓浓的意大利风味,而演绎的是发生在美国西部的故事。

《西部往事》海报

赛尔乔·莱昂内这位出身于电影世家、童年时期经历了第二次世界大战、受日本导演黑泽明影响的欧洲导演,在20世纪60年代拍摄了很多西部片,都在欧洲取景拍摄制作完成,这使得经历了繁盛已然走向式微的美式西部片加速淡出了观众的视野,也开创了导演莱昂内特有的意式西部片风格。在继第一部《荒野大镖客》上映取得巨大成功之后,莱昂内又拍了《黄昏双镖客》和《黄金三镖客》两部电影,组成了莱昂内的"镖客三部曲",捧红了后来成为好莱坞著名影星的克林特·伊斯特伍德。《西部往事》和非西部片《革命往事》及1984年问世的《美国往事》构成了"往事三部曲",分别讲述美国西部开发、墨西哥革命和美国黑帮的故事。可见亲历了第二次世界大战给欧洲带来的创伤的莱昂内对美国一直有着独特的情怀,在欧洲导演美国的西部故事,你可以说它不像在当地拍摄的美式西部片看起来那么真实,但它充满了莱昂内对探索美国故事和往事的热忱以及他想象中的一切浪漫,你可以说它的台词精彩却过于戏剧化,但它展现的故事都是真真切切反映为了活着而活着的普通人,唤起了观众心中高尚的情感。莱昂内曾在访谈中谈到自己对美国题材情有独钟的原因是他觉得美国的问题是全世界共同的问题。然而在拍摄期间

他从未拜访美国,而以这样一种梦幻的方式构建出的西部故事,到底能否引人入胜呢?

【剧情简介】

《西部往事》的剧情比较复杂,因为有多条线索,而且影片的着眼点在于人物而不在情节。给银幕观众带来最直观的感受大概有两条线索,一是口琴手的复仇故事,二是刚结婚就成了寡妇孑然一身来到西部的妓女吉尔的故事,两者共同的敌人都是弗兰克,因为弗兰克不仅杀死了口琴手的哥哥,还凶残地杀死了吉尔的丈夫马克·贝恩一家,连他的3个孩子都不放过,另外还有被弗兰克栽赃陷害的夏恩也在调查事件的来龙去脉,就这样他们在命运的安排下相遇了。

【要点评析】

一、人物分析

1. 口琴手——查尔斯·布朗森

一段哀怨凄凉的口琴乐告诉人们口琴手要出场了,他吹奏着的是他的命运,响起的始终是他挥之不去的仇恨。因为年少时其哥哥被弗兰克玩弄致死的童年阴影,他的一生注定是复仇的一生,为此他成了最快的枪手,他用尽各种方法一定要和弗兰克当面对决,把当年的口琴塞回他嘴里。他几乎从来都面无

"口琴手"

表情,看起来冷酷无情,可他暗中却默默地保护吉尔,在夏恩重伤后仍背着他一同离开,甚至在敌人弗兰克被手下背叛时却反倒救了弗兰克。他从来都不是一个只知道复仇的冷面杀手,精准的枪法和他身上人性的光辉都让故事里的男女为之折服。然而火车的汽笛声轰轰响起,一个新的时代已经来了,而这个时代并不属于他们这些用暴力的方式维持正义的人们,于是他和弗兰克惺惺相惜了。他没有留下来以和吉尔过幸福生活,而是选择继续流浪,因为弗兰克遭受朋友铁路大亨莫顿的背叛,险些丧命,让他知道金钱的利益将淹没正义,而这样的世界不是他所期许的,等待他的仍然是西部更漫漫无边的黄沙。

查尔斯·布朗森的坚持从未变过,并且他极其理想主义地想要一直把心中的信念坚持下去,而不是像同样身为牛仔的弗兰克那样向铁路大亨莫顿学习而转变为一个商人,到头来却发现自己本质上还只能做一个只懂得用枪简单粗暴地解决问题的"原始人"。弗兰克死了,口琴手又怎么能逃得出时代为他审判的命运!他和夏恩都知道等待他们的只有死亡。所谓的文明社会遵从的那些体面的原则让西部的土地上演绎的荡气回肠的故事都烟消云散了,一个文明的西部值得我们反思和玩味。

2. 吉尔——克劳迪娅·卡汀娜

来到甜水镇的吉尔是满怀期待地和自己的新婚丈夫马克·贝恩开始甜蜜的新生活的,终于摆脱了漂泊无依的妓女生活,找到了愿意给自己一生的依靠、可以托付终身的爱人,却不知道命运的魔掌正将她推向另一恶魔的深渊。等待她的不是精心准备好的家庭庆宴,而是漫天黄沙下爱人和孩子们失

吉尔

去知觉的干瘪尸体。吉尔没有掉一滴眼泪,而是选择接受命运,继续顽强地生活下去。在夏恩眼里,吉尔是一个与自己会做咖啡的母亲像极了的女人;在口琴手眼里,她是自己复仇之路上偶然出现,激发了自己保护欲却注定是匆忙而过的过客;在弗兰克眼里,她是一个为了活下去宁可跟杀死自己丈夫的男人睡觉却让他不忍心下狠手的生命力顽强的妓女。初来乍到时,凭着多年来做妓女的职业本能,吉尔总认为男人来找她都是想占她便宜,直到后来夏恩告诉她,如果有人拍她屁股的话,就当什么都没发生过,告诉她仅仅是能看到她这样的女人他们就满足了;直到她洗澡的时候口琴手只是推门而入递给她一把沐浴刷。她对帮助自己、保护自己的两位侠客倾慕,可你也不能说她纯粹为了活下去才和杀夫仇敌弗兰克睡觉,那些特写镜头分明在告诉我们,她渴望得到爱抚,不论是谁,即使是利用她为了得到本该属于她的遗产的敌人。然而她真正爱慕着的口琴手在复仇之后依然选择向更荒凉的西部流浪时,她也只是大气地告诉他希望他将来的某天会回来。

在影片刚展开的时候,吉尔知道自己没办法和凶手对抗,也找不到凶手是谁,所以想要抛开一切回到以前的城市新奥尔良,开始自己的生活。可在影片的结尾,在阴差阳错地与这些男人相遇之后,她决定了要留下来,留在这个荒漠之中唯一有水源的"甜水镇",实现她和马克·贝恩建造一个车站的梦想,为这里建造铁路的工人提供水源,不再幼稚地等待生命中下一个男人的出现,像少女般痴痴幻想自己白马王子的模样——她改变了,她看到了更多需要她帮助的人们,看到了与她相遇的男人们各自的人生。她只身留在了甜水镇,目光里却充满着别人的命运和它们带给自己的顿悟,就这样坚定地生活下去。

3. 夏恩——简森·罗拨兹

夏恩是一个一出场便带着喜剧性音乐的枪手,虽是当地的土匪帮头目,但从来不杀小孩,因此对被人栽赃灭门事件不满而复仇。喜欢上了吉尔做的咖啡,因为其味道和他母亲做得很像;喜欢吉尔,因为她和他同为当地著名妓女的母亲一样坚强。本来他只需要澄

夏恩

清杀人凶手不是自己,到头来却在帮助吉尔杀死弗兰克的过程中被击中而丧命。其命运并不像一出喜剧,可他的出场总是有点儿轻松,在危险的紧急时刻似乎也调侃着自己和别人,像一个旁观者,缓解了影片沉重压抑的复仇氛围,适时地松绑了观众的神经,让故事发展得张弛有度。

4. 弗兰克——亨利·方达

弗兰克是杀死马克·贝恩一家的凶手,几条故事线索中共同的敌人,几乎算是完全的反面人物,却被安排和吉尔演了一场床上温情戏,为吉尔动情。终于被口琴手一枪毙命。他想要向莫顿学习,穿上西装皮靴打上领带做个文明的商人,可还是改变不了自己简单的思维逻辑和粗暴凶狠的天性,在与口琴手对决的时候才感叹自己还是那个从远古而来的古老人种。

5. 莫顿——Gabriele Ferzetti

莫顿是有钱的铁路大亨,四肢将近瘫痪,与弗兰克合作想要争夺马克·贝恩家的土地,没想到弗兰克用暴力解决了问题,于是他背叛了弗兰克,买通其手下刺杀弗兰克,但并未成功。然而他的梦想只是把铁路建成通到太平洋,看一眼碧蓝的海水。眼里只有金钱没有情义,却有着最单纯的看海的理想。

二、艺术特色

1. 精湛的演技和拍摄手法

《西部往事》的演员中,不仅几位主演演技出色,就连饰演马克·贝恩3个孩子的少年演员的表现也是非凡的。影片开头迎接吉尔到来的马克·贝恩一家人正在欢快地准备着宴会,小儿子把和父亲打猎得到的两只肥肥的鸟儿拎着,开心地跑过去给姐姐莫琳看。莫琳一边哼唱着《Danny Boy》的曲子,一边切着面包片,父亲正和她说,要不了多久她的面包切得会像门一样大,还会有漂亮的新衣服,再也不用干活了。莫琳问父亲:"我们要变富了吗,爸爸?"父亲没自信地回了一句"谁知道呢",没想到才刚一会儿,女儿莫琳就最先被枪击倒了。本来这看起来就是满怀希望的小女孩儿被安排和将死的命运做对比的一出平淡无奇的戏,然而一切都因为莫琳姑娘的表演而显得闪闪发光、牵动观众的神经。马克·贝恩家的3个孩子个性是不一样的,大儿子比较叛逆,或许还因为母亲的过世而对要新娶另一任妻子的父亲心怀怨恨;模仿父亲打猎、开枪的小儿子有点儿顽皮,还在五六岁不谙世事的年纪;而在切面包,平常可能操持着所有家务的莫琳身上看不出一点儿对生活的不满,她用充满爱意的眼光看着可爱的鸟儿在天空翱翔,欢快地哼着歌,为父亲整理衣领,用抚慰的目光安抚父亲对一家人未来生计的担心……这位姑娘身上充溢着的对生活的满足、对幸福和未来的期待,她深深地感染了观众,让观众不禁想象出他们一家人未来幸福生活的美好画面。然而,观众的这一切幻想都被一声枪响击溃了,一位纯真、自在的天使般的姑娘就这样被残酷地杀害了。当紧接着马克·贝恩和大儿子也被击倒之后,小儿子抱着装着酒的玻璃罐头从家里冲了出来,才意识到发生了什么,或许你会说小儿子年纪太小,才会不知所措地一动不动。但他不可能没有意识,不可能不知道对着他的手枪是什么意思,可他就是站在那里,抱着酒瓶和几位带着枪的面露凶色的大汉对视了很久,完全没有想到要逃跑,也没有放声大哭或表现出一点点儿的孩子气,因为如果他觉得表现得软弱就相当于投降,死了又怎么样?!

当然，演员的演技和导演的拍摄手法是相辅相成的，莱昂内用大特写直指人心，所以莫琳的死才如此触动人心；用三角形的人物空间关系构图强调危机和冲突，所以高手之间的对峙才如此让人激动；用平行剪辑给观众上了一道道让人眼花缭乱的丰富"菜肴"，所以观众才紧紧跟着电影的节奏触摸电影的脉搏。他的拍摄手法的确很酷，为观众呈现出由黑色、白色、黄色交织缠绕的三色西部世界。假如有谁提到了西部世界，我们想起的会是吉尔来到甜水镇准备和丈夫过幸福生活时穿着的那条黑裙子，会是夏恩穿的酱色风衣，会是口琴手挂在脖子上成为复仇印记的口琴……演员着装的颜色和西部的黄沙一道儿描绘出莱昂内为我们展现的西部世界的颜色，这颜色却绝不仅仅只有黄沙的颜色，还有铁路即将建成、火车轰轰鸣响、工人们一砖一瓦开拓打造西部的宏大背景颜色，一个新时代咄咄逼人的颜色。除了着装和取景，《西部世界》的台词也独具一格。没有旁白，对白也特别少，口琴手更是从头到尾几乎没讲过话。但出现的台词都很精致有趣，显得和粗犷生猛的西部有点儿不搭调，但其中的暗语足以令人沸腾：几位大汉之间的较量绝不仅仅是枪的对决，还是语言的较量；区区几句只和咖啡有关的肺腑之言，流露出夏恩对母亲的思念和对吉尔的好感。这样一来，影片除了突显硬汉的形象之外，连吉尔都表现得更加坚强。

2. 与配乐大师的天作之合

《西部往事》的电影配乐由意大利电影配乐大师埃尼奥·莫里康内在电影开拍之前全部制作完成。与尼诺·罗塔并誉为"欧洲电影音乐领航者"的莫里康内迄今为止已经参与制作了400多部电影配乐，而且风格多变，优秀的配乐作品数不胜数。著名的"时光三部曲"系列（《海上钢琴师》《天堂电影院》《西西里的美丽传说》）就都是由他制作配乐的。莱昂内导演的意大利西部片中全是它们的声音，以至让人们觉得这是意大利西部片的标配。他的配乐不限于管风琴、短笛、犹太竖琴，还有口琴、哼唱的怪调口哨、尖锐明亮的喇叭和各种不同场景下的背景人声。在纪录片《莱昂内往事》中，有当时共事的同事回忆说，莱昂内拍摄《西部往事》的时候是一边放着配乐，一边让演员去适应配乐的节奏表演的，难怪它可以如此轻易地打动人心，令人回味无穷。

不断变幻的哀伤绵长的口琴曲强烈地暗示着片中人物的命运，哼着的口哨和吉他让夏恩的出场变得喜剧化，让幽默却饱含深意的台词灵动雀跃。管风琴、小号、提琴和女高音悠扬的交响乐让刚新婚却成了寡妇的吉尔一步步地走进自己的命运、一步步地赢得观众的同情。观众即使闭着眼睛忽略剧情，光是欣赏这样的乐曲，就足以感受到一股震撼人心的力量在攥住我们的心。那种一个新时代即将到来、旧人终将被取代的历史厚重感和人生无常的悲凉，也只有电影配乐大师莫里康内才能发挥得如此淋漓尽致。

3. 粗犷而细腻的电影史诗

在十万里的狂沙荒漠中，有一处被马车夫嘲笑的唤作"甜水镇"（Sweet Water）的一块小小的地方，那里有马克·贝恩和新婚的吉尔建造一个车站的梦想，有吉尔念念不忘的写着"Station"的珍贵的牌子；一条铁路上无数的工人开拓着，小镇熙熙攘攘，售票员，马车，形形色色地淹没在黄沙中的人们，火车咣当咣当地经过，几位大汉激烈地决斗着，里面的墙壁上却挂着一幅描绘太平洋碧蓝海水的油画，这幅画映在莫顿盈泪的双眼中；无恶不作的枪手对他即将谋杀的女人动了情，亲吻缠绵后虽然放过她的性命，却最终还是为了利益而利用了她；无意间闯入吉尔

浴室的正在帮敌人弗兰克和背叛他的手下争斗的口琴手只是无声地递给了她一把沐浴刷；夏恩两次来找吉尔都只是让她为自己做一杯咖啡，她却根本不知道已经中弹的他刚走出房门就倒在山坡下……黄沙被铁路穿过的时代轰轰烈烈、骑在马上奔跑的牛仔们的风衣帽子、枪声和口琴曲……都很粗犷，可他们的眼神之下的梦想和情感却都很深沉细腻。这就是《西部往事》的电影风格。

4. 引人遐想的影片花絮

有资料说在开场段落扮演的3个枪手中，叫艾尔·穆洛克的那位演员就在拍摄完他的戏份的第二天，身穿全套戏服从宾馆的窗户里跳楼自杀了。

一向饰演好人角色的亨利·方达最初拒绝演出影片中最坏的角色弗兰克。导演莱昂内为此专程坐飞机到美国拜访他。当被问到为什么要拍这部电影的时候，莱昂内回答说："画面就是这样——摄影机显示有个枪手从腰间拔出手枪，然后射中了一个奔跑着的孩子。镜头沿着往上移动到了枪手的脸，这正是亨利·方达。"

编剧之一的贝纳多·贝托鲁奇认为电影的中心人物应该是一个女性，莱昂内对此很犹豫。关于吉尔的角色，有人建议拍摄吉尔的出场镜头，可以从火车站的月台下往上拍摄，这样摄影机可以拍到没有穿任何内衣的吉尔的裙子里面。但演员克劳迪亚·卡汀娜说自己无论如何也不会同意，导演莱昂内就放弃了这个想法。

饰演吉尔的克劳迪娅和饰演马车夫的保罗·斯图帕乘坐了电影史上最漫长的马车开始于西班牙、穿越了美国的纪念碑谷。

在开场段落中从火车站逃跑的一名印度妇女是演员伍迪·斯乔德的妻子，她的真实身份是一位夏威夷岛的公主。

【结　语】

这部电影反映的是在历史厚重的一页缓缓翻过去的时候流浪者的倔强与对自由的向往。有网友说得好，假如换作在中国，《西部往事》的片名换成《西部剿匪记》还差不多，我们会把西部牛仔们当成土匪或暴徒而理直气壮地消灭他们。导演莱昂内却不会这样想，他真实而不做作地拍出了一部荡气回肠的西部故事，记录了一个时代来临时的风云变幻、沧海桑田，深刻反思了美国梦潮流下的种种西部典型人物角色，没有绝对的善与恶，没有绝对的荒蛮与文明，一种悲悯的情怀贯穿了银幕上主角们流浪漂泊的人生。把它称作史诗一般的电影一点儿都不过分。很多人都对吉尔去石板城的片段印象深刻，她站在车站，没有等到约好要来接她的马克·贝恩，于是镜头随着和站长聊天、走了出去的吉尔，连同完美契合的感人的音乐缓缓升起，让我们由屋顶看到了整个小镇和来来往往的人们，为建设铁路正在施工的开拓者，等等。或许这其中的任何一个短短的镜头就要花费几千万美金，但它绝对满足了莱昂内对要证明自己能拍大片的期许，也证明了这不只是导演莱昂内幼稚的想象中的西部，而是浪漫又真切的故事。

（撰写：张沛然）

毕业生（1967）

【影片简介】

电影《毕业生》根据查尔斯·韦伯的同名小说改编而成，由迈克·尼克尔斯执导，达斯汀·霍夫曼、安妮·班克罗夫特、凯瑟琳·罗斯、理查德·德莱福斯等主演。

1967年是美国电影传奇的一年，这一年，《毕业生》以一种横空出世的姿态在美国上映，与同年的另一部惊世骇俗的电影《邦妮与克莱德》被并称为新好莱坞电影的开端。

《毕业生》上映之后获奖无数。1968年，《毕业生》获得了第25届金球奖音乐喜剧类最佳影片和最佳女主角、最佳导演奖和最佳男新人与最佳女新人奖；获得第40届奥斯卡奖最佳影片、最佳男主角、最佳女主角、最佳女配角、最佳改编剧本、最佳摄影等7项提名，最终斩获最佳导演奖。

1969年，《毕业生》获第22届英国电影学院最佳影片奖，同时还包揽了最佳导演、最佳剧本、最佳电影剪辑和最有前途新人主演奖。

1998年，美国电影协会评选百年百部最佳美国电影，其中《毕业生》排第7名，可见这部电影在美国观众心目中的地位。

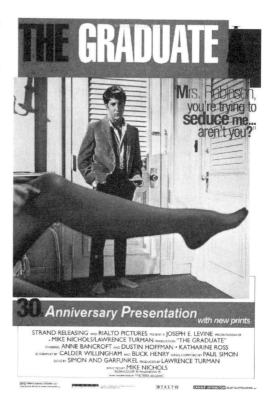

《毕业生》海报

【剧情概述】

故事发生在20世纪60年代的美国，当时的社会风云激荡，大量的年轻人陷入迷茫，他们反越战，唱摇滚乐，对金钱至上的社会规则不满，用游行或者流浪的方式抗议美国的传统价值观。年轻的本恩也是无数迷茫年轻人中的一位。他对前途和未来一片迷茫，没有一点儿计划，

没有一点儿头绪。虽然他的父母正忙着筹备一场热闹的家庭晚会来为他庆祝,所有亲朋好友都在等着他,但本恩不想出去,他不知道该如何面对这些人,不知道如何回答别人的问题、回应别人的建议。他努力保持微笑,最后逃回了卧室。在他的毕业晚会上,来客中的罗宾逊太太对这个小伙子产生了浓厚的兴趣,和他闲聊爱情、未来,让本恩开车送她回家,并在家中给了他一些性暗示,刚刚走出象牙塔的本恩很是茫然无措,巧合的是罗宾逊先生正好回到家,中止了这一切。

 在本恩生日这天,父母又为他举行了派对,还让他给众人表演潜水,在厚重的潜水服里,本恩听不见外界的声音,只有自己沉重的呼吸声,在他眼里,所有人的动作都像是在演默剧一样滑稽可笑。在众人的催促下,他倒进了游泳池,想浮出水面却被父亲摁进了水里,他茫然地看着头顶上闪动的水面,没有任何光影,就好像自己的未来一样。不久后,他主动回应了罗宾逊太太,两人开始了偷情生活。本恩已经毕业几个月,却一直在家无所事事,半夜开着父亲作为毕业礼物送给他的车去找罗宾逊太太幽会,本恩的父母对他的不正常表现很是不满意,认为他休息一段时间之后就应该开始找一份正经的工作,不能老是这么待在家里。本恩也对每次只是做爱却没有聊天交流的生活感到有些厌倦,于是开始和罗宾逊太太聊各种话题,强迫她说各种不想提的往事。当说到女儿伊莱恩的时候,罗宾逊太太一转常态,不允许他和自己的女儿交往,本恩只好保证不会和伊莱恩约会。然而没过多久,伊莱恩放假回家,本恩在父母的要求下来到罗宾逊家里找伊莱恩约会。他之前对伊莱恩并无兴趣,只打算应付了事,甚至带伊莱恩去看脱衣舞俱乐部的表演。没想到,伊莱恩的纯洁、善良使本恩怦然心动并深深地爱上了对方。两人一块儿吃东西,一块儿兜风,无意间却来到了本恩之前经常和罗宾逊太太见面的酒店,旁边很多服务员都热情地对本恩这个老熟人打招呼,本恩于是向伊莱恩坦白了自己曾经和一个有夫之妇有来往,但并没有说出是谁。伊莱恩对他的坦诚很高兴,原谅了他的荒唐行为,并与他约定好了第二天继续约会。罗宾逊太太坚决反对他们的恋情,威胁本恩如果不停止就要公布一切真相。本恩不想放弃,决定亲口向伊莱恩说出实情,伊莱恩从母亲的表现中猜到了母亲与本恩的特殊关系,将他赶走了。本恩又回到了之前浑浑噩噩的生活。

 暑假过去,伊莱恩回到了学校,本恩心里对她很是思念,他终于明白了真正爱一个人是怎么样的,第一次决定要靠自己去争取爱情。本恩只身来到伯克利寻找伊莱恩,却发现已经有另外一个男生卡尔在追求伊莱恩。晚上伊莱恩来找本恩,问他为什么要来到这里,本恩这才发现原来罗宾逊太太把两人过往的责任全都推到了他的身上。冷静下来后,伊莱恩问他对于未来的打算,本恩还是很迷茫。第二天,伊莱恩又来了,她还爱着本恩,本恩趁机向她求婚,伊莱恩却不知道该不该答应。而在动物园的那个男人也向伊莱恩求婚了。只是她暂时还没有回应。本恩看到了希望,开始每天跟在伊莱恩身边,几乎无时无刻不在求婚。虽然伊莱恩还是没有答应,但两人之间的关系似乎得到了一些修复。某天,伊莱恩的父亲来了,他已经知道了这个他曾经非常欣赏的晚辈与自己妻子之间的关系,将他狠狠地骂了一顿,也严厉禁止他再纠缠自己的女儿。伊莱恩离开了学校,她爱本恩,但她觉得他们之间没有可能了,她打算接受另一个男人的求婚了。本恩得知这一消息之后,不顾一切向教堂冲去,想要尽最后的力量挽回伊莱恩。当本恩来到教堂的时候,婚礼正进行到最后一个环节。他终于赶到,在教堂门口不管不顾地喊着伊莱恩的名字。伊莱恩内心最深处的地方融化了,两人当着所有的亲朋好友,从婚礼现场断然逃出,坐上了公共汽车——影片的最后一个镜头是黄色公交车渐渐远去的背影。

【要点评析】

一、人物表演

饰演男主角本恩的达斯汀·霍夫曼因该片而一举成名,他真实细腻的演出将本恩从稚嫩到成熟的成长过程都诠释得令人信服。本恩生在中产之家,毕业于常春藤名校,一毕业父母就给他买好了跑车,家里住的是带游泳池的豪宅,本恩的未来看起来无限光明。但实际情况是,这些都不是他想要的,他对未来充满了迷茫。从学校毕业回家时,镜头给了他在安检的密码箱一段很长时间的特写,箱子在传送带的作用下沿着特定轨道、特定方向,按部就班地向前运动,这其实是在暗示本恩自己的人生。毕业之前,他的一切都是被父母安排好的,就像是这个轨道上的密码箱,不能偏离轨道半点儿。在父母为他举行的毕业晚宴上,母亲大声地炫耀着他的在校成绩,父母的朋友们用着夸张的语气对他表示祝贺,成功人士也以过来人的姿态给他推荐最有潜力的行业,所有人都其乐融融,只有晚宴主角本恩自己满脸写着无所适从。他对未来感到迷茫,对于选定一个行业然后奋斗一生这样的事也充满了恐惧。达斯汀·霍夫曼用他无措的神情与局促不安的举止,表现出了年轻人本恩心中对未来的迷茫与恐惧。在父母的要求下为众人表演潜水时,缓慢沉重的脚步表现了本恩的不情愿,他已经长大了,不想再做父母向朋友炫耀的工具,却无法反抗。另一个经典的镜头是伊莱恩结婚的前一天,本恩千方百计地打听到了举行婚礼的地址,汽车在黑夜中奔驰,灯光从车窗外闪过,从前的一切都是父母为他安排好的,连罗宾逊太太也是自己送上门来的,本恩从来没有自己去争取过什么,因此对未来漫无目标而茫然颓丧。但这一次,他清晰地知道自己想要什么,并决心自己去争取。从迷茫到笃定,我们可以清晰看到本恩这个人物的转变,体现在他坚定的眼神上,也体现在他闯进教堂后的呼喊中。带着伊莱恩从婚礼现场逃跑,成功跳上公共汽车时,观众深深地为这两个年轻人的勇气而动容。霍夫曼的表演真实自然,富有生活化气息,让这个受过高等教育,却对现实产生迷惘与压抑、试图反抗父辈制定的现实法则的年轻大学生形象,获得了观众的广泛好评,他也因此一举成名。

达斯汀·霍夫曼饰演的男主角本恩

班克罗夫特将罗宾逊太太这一具有很强象征性的人物把握得很是精准，在很多细节的处理上都十分出彩。罗宾逊太太第一次与本恩见面并发出性暗示时，其迷离的眼神和挑逗性的拈烟姿态，表明她已经将本恩作为了要"狩猎"的对象。她是第一个教会本恩成长的人，而本恩帮助她抽离出不幸的婚姻，他们的肉体关系中没有爱情，更像是两个迷茫的人在互相取暖。她主动引诱本恩，只不过是将他视为排遣空虚的玩物，心中也对他充满轻视。本恩在父母的要求下来到罗宾逊家里找伊莱恩时，和热情的罗宾逊先生不同，罗宾逊太太只是冷漠地坐在一旁，傲慢、阴郁又充满嘲讽的表情将她荒芜的内心世界展露无遗。当得知本恩与自己的女儿相爱时，她以欲说出一切为要挟，要本恩断绝与自己女儿的联系，其后更联合丈夫

班克罗夫特饰演的罗宾逊太太

促成女儿与卡尔的婚姻，不惜以牺牲母女感情、牺牲家庭为代价，其疯狂的举止将她的形象推向了阴暗堕落、歇斯底里的极端，与女儿伊莱恩天使一般的善良纯洁形成了鲜明对比。其后，"罗宾逊太太"更是成了所谓"中年荡妇"的代名词。但这个典型的"坏女人"形象不只是色情的、罪恶的，同时，罗宾逊太太也是个可怜人，她属于中产阶级，生活优渥，举手投足都不失风雅气度，但她又有着不幸的婚姻，她当初因为意外怀孕才被迫嫁给了罗宾逊先生，她与丈夫一直貌合神离，她身体和精神上都得不到满足；罗宾太太告诉本恩自己其实并不喜欢艺术，可专业就是艺术，作为和本恩父母一样的上一代的女性代表，她受过良好的教育，但为了家庭，只能放弃自我和理想，被困在无趣无味的家庭生活中。罗宾逊太太说起梦想时脸上的表情厌弃而绝望，代表的是中年一代的迷失。她的苦闷折射出当时富裕的中产阶级女性所面临的共同处境：物质生活丰裕，精神生活则贫乏空虚。出演罗宾逊太太时，班克罗夫特只有 36 岁，只比霍夫曼大 6 岁，却成功地将引诱年龄足以做儿子的年轻人的这一可怜又令人厌恶的形象刻画得入木三分，她也因此拿到了第 25 届金球奖音乐喜剧类最佳女主角奖。

二、故事品鉴

从类型上来说，《毕业生》作为一部青春爱情喜剧片，其之所以成功，不仅在于题材的大胆，还在于它抓住了某种时代的脉动，呈现了一个时代所特有的精神状态。在风起云涌的 20 世纪 60 年代，经历过 40 年代的战争与经济衰退，物质条件已经丰裕充足了许多，中产阶级已经可以享受所得，将地位和财富视为他们个人价值的体现，他们将所有希望与梦想灌注在孩子身上，迫不及待要为孩子制定好方向、铺好道路。他们的孩子也在丰裕的物质条件中成长，一切优渥的生活条件都唾手可得；而同时期活跃的社会运动与思潮一波一波地冲击着既定的社会秩序，传统的家庭、道德、伦理秩序受到冲击，年轻人的价值观受到大量的信息与观念的冲击，他们选择用叛逆来宣泄着自己的迷茫，他们举行游行，号召年轻人去流浪，高举旗帜，呼唤自由，呼唤爱情，又渴望借助反抗和颠覆上一代人制造的规范来证明自己的独立价值——两代人之间形成了价值观的博弈。本恩的困惑与迷茫几乎是所有年轻人共同面临的问题，踏出象牙塔走进

社会后,对于金钱与爱情,自由与成功,如何抉择?

"迷茫"这个词基本贯穿了本部电影中的每一个人,罗宾逊太太迷失在不幸的婚姻中,是中年一代的迷茫;而本恩则是年轻一代的迷茫;还有面临着面对爱情与伦理道德的冲突,不知该何去何从的伊莱恩;当知道妻子与女儿都与自己一直欣赏的后辈发生关系时,罗宾逊先生找到了本恩,警告他不要再来骚扰伊莱恩,他再也没法保持体面,其大声的怒吼和挥舞的手臂、凌乱的脚步,也体现了他内心的糟乱与无措。

《毕业生》剧照(一)

《毕业生》在视听语言的运用上也十分优秀,不少与传统意义上的拍摄规则不符的手法和谐共列,构成了这部影片独特的风格与美感,一些镜头精致得甚至不像是20世纪60年代的产物。在本恩被父母要求为众宾客表演潜水时,在厚重的潜水服中,他听不见外界的任何声音,耳边只有自己沉重急促的呼吸声,眼前只有父母鼓励他往下跳的夸张的表情与动作,沉重的脚步和呼吸声透露出他的不情愿与压力,从水面冒出头时,他又被父亲的手按进水里,头上的光影错综变换,跳动中带着迷离的美感。这一段展现出了本恩与外部世界之间的一种"割裂感",或者说是"隔绝感"。潜水在整个故事的叙述中没有多少实际意义,更重要的是象征意义。作为年轻一代,本恩的精神世界是与父母相隔绝的,成人世界已经为他制定好了规则和路线,他感到压抑、沉重,却无从反抗,就像是溺水一般,整个画面充斥着深深的压抑与无力感。水上与水下又是两个世界,游泳池边的成年人手舞足蹈陶醉在热烈的气氛中,而深水中的本恩孤独地握着手里的潜水装备,只听得见自己内心的声音。这时,水下短暂的时间也像是一场逃亡,隔绝开了外界的压力与攒动的人群,但在短暂的逃离之后,水下的人还是要回到水面上的世界。

影片中有多个镜头都采用从一个人的后脑勺角度去观察的方式,遮挡住画面主角脸的一部分,营造出了一种窥探的氛围。在转场上则运用了十分戏剧化的处理方式,在本恩和罗宾逊太太频繁偷情的那段时间内,运用了大特写推拉的方式变换卧室与宾馆的场景,同时运用相同动作(本恩趴在垫子上的动作和趴在罗宾逊太太身上的动作)和相同元素(卧室的门和酒店的门)的蒙太奇,带来了强烈的视觉效果与复杂的情感表达,暗示着这段关系的扭曲凌乱。罗宾逊太太穿着丝袜的大腿呈三角形从本恩的头上跨过的镜头也是影史中的经典片段,虽然只有短短几秒,却彰显了两人的关系中罗宾逊太太绝对的主导地位。在这段和比她年轻的本恩建立的肉体关系中显出的掌控欲,更侧面衬托出了她的可怜——她不过也是个迷失在生活中的人罢了。

本恩带着伊莱恩从婚礼现场出逃的镜头也成为后来很多电影模仿的对象。在教堂门口,

本恩随手拿起一个十字架来抵御众人的围攻,之后又用十字架锁住了大门,十字架原本是爱与救赎的象征,但伊莱恩与卡尔之间并没有爱,所以它终将不被庇护。本恩和伊莱恩成功逃出婚礼现场后,跳上了一辆公共汽车,坐在了最后一排,先是欢欣雀跃庆祝逃出了父辈的桎梏,脸上也带着胜利的笑容。这时车上的乘客都转过头来望着这两个年轻人,他们男女比例相当,又都是中年人,其实还是代表着本恩和伊莱恩的上一辈,他们的目光也正暗示着美国上一代对下一代的审视与怀疑。最后的镜头是黄色公交车在镜头中摇晃着远去,它既代表了曾高歌猛进的20世纪60年代,也代表着人们对时代与社会的沉思,更象征着经历经济衰退与政治混乱之后徐步前进的美国。在最后的镜头中,保罗·西蒙乐曲的《寂静之声》响起,伊莱恩与本恩对视一眼,成功逃出桎梏的兴奋渐渐散去,眼神转为凝重空洞,露出尴尬与迷茫的神情。他们搭上了这趟汽车,好像是赶上了时代的脚步,但这辆车开往何方?他们的未来又在何处呢?值得一提的是,拍摄这个镜头的时候,本来拍到这里就该结束,而导演却示意摄像机继续拍摄,两个演员不知道接下来该做什么,所以两位年轻人脸上的迷茫神情显得尤为真实。

《毕业生》剧照(二)

三、电影配乐

影片的配乐《寂静之声》和《斯卡布罗集市》也是成就《毕业生》这部经典之作的亮点之一。《寂静之声》偏重民谣风格,带着淡淡的忧伤与迷茫。轻柔舒缓的旋律、简单纯净的曲风,得到了年轻人的喜爱,其表现的思想内容却犀利而深刻,引起了处于孤独困惑中的年轻人的强烈共鸣。《斯卡布罗集市》表达了忧伤凄美的爱情主题,同时也是一首反战题材的歌曲,在影片中很好地诠释了本恩与伊莱恩的爱情追求,也以其幽远的意境和精巧的形式、清新淡雅的风格而受到年轻人的喜爱,而歌手莎拉·布莱曼的演绎更使得它成了超越时间的经典名曲。

【结　语】

《毕业生》在题材的选取上极为大胆,结合商业的手法,抓住了20世纪60年代年轻人所特有的精神状态和两代人之间的价值观差异,更以其高明的视听语言和导演艺术成为美国电影的经典之作。影片中的伊莱恩和本恩用反抗逃离了上一代的控制与桎梏,他们确信,唯有当下的爱是值得为之奋斗的。正应了那句话:最能打动人心的电影,靠的是最质朴的情感和精神。这才是一部电影最珍贵的所在。

(撰写:杨　祺)

虎口脱险(1966)

【影片简介】

《虎口脱险》是法国 Les Films Corona 公司制作发行,由杰拉尔·乌里执导,路易·德·菲耐斯、安德烈·布尔维尔、克劳迪奥·布鲁克、安德丽·帕里西等主演的战争喜剧电影。该片讲述了第二次世界大战期间,一架英国皇家空军轰炸机的几位飞行员在法国人的帮助下,与德军展开的一场场惊险紧张而又幽默滑稽的逃生故事。《虎口脱险》由杰拉尔·乌里和丹尼尔·汤普森父女俩共同打造,和父亲一同写出这一传世经典剧本的时候,丹尼尔·汤普森才 20 岁。杰拉尔·乌里 1919 年出生在巴黎的一个知识分子家庭,毕业于法国国家戏剧学院,早年是一位电影和舞台剧演员,在第二次世界大战期间由于自己的犹太人血统而逃离受德军入侵的法国,前往瑞士发展,在日内瓦偷偷继续演艺事业。乌里在 20 世纪 50 年代开始电影剧本创作,60 年代开始改行当导演。乌里早期专攻犯罪题材的黑色电影,但前几部电影反响平平,

《虎口脱险》海报

后期在与朋友路易·德·菲耐斯的聊天中发现自己在喜剧片创作方面的天分,继而转攻喜剧。1964 年,他自编自导的《暗度陈仓》大获成功,这是他转型之后的首部电影,主演就是安德烈·布尔维尔和路易·德·菲奈斯,他们分别在《虎口脱险》中饰演了油漆匠奥古斯坦·布卫和指挥家斯塔尼斯拉斯·纳伯尔,路易·德·菲奈斯的喜剧表演富有激情,与安德烈·布尔维尔的随和缓慢恰好互补,在《虎口脱险》中表现得淋漓尽致。当时安德烈·布尔维尔已经是红遍法国的著名喜剧大师,路易·德·菲奈斯也从"跑龙套的"变成喜剧之王。他俩与导演乌里 3 人被称为法国喜剧的"黄金三角",这也是他们 3 人的最后一次合作。

1966年5月,《虎口脱险》正式开机,以1400万法郎的投资成为当时法国电影史上最昂贵的电影。同年12月,《虎口脱险》在香榭丽舍高蒙影院举行首映式,接下来在意大利、比利时、英国、德国等连连打破票房纪录,名满世界。《虎口脱险》创造了1727万人次的观影记录,一直保持着"观影人数最多的法国影片"称号,直到30多年后才被《泰坦尼克号》打破。《虎口脱险》于1982年经过上海电影译制厂译制在我国国内放映。

1967年,《虎口脱险》获得了第11届意大利电影大卫奖金奖盘,该奖由意大利电影学院主办,是意大利电影界最高级别的年度电影奖项,又称"意大利学院奖"。

【剧情概述】

第二次世界大战期间,法国已被德军全部占领,英国一架飞机在执行轰炸任务中,被德军的防空高射炮击中,5名英国士兵被迫跳伞逃生。他们约好在土耳其浴室见面,并用这次行动的代号"鸳鸯茶"作为接头暗号。

他们分别降落在法国巴黎德军占领区的不同地点。大胡子中队长雷金纳德落到了动物园里,被动物管理员所救。而另外两名士兵,彼得降落在了油漆匠奥古斯德正在粉刷墙面的悬梯上,在油漆浇了德军长官一身后,开始了一段刺激的屋顶逃跑,最终躲进公寓,在木偶剧团演员朱丽叶特的帮助下躲过了德军的搜查;麦金陀什降落在了巴黎歌剧院顶上,随后躲进了乐队指挥斯塔尼斯拉斯的休息室。为了安全起见,油漆匠和指挥家分别答应代替两个英国士兵前往土耳其浴室与他们的队友碰头。即便德军展开了全城的搜索,油漆匠、指挥家和中队长雷金纳德还是在土耳其浴室用"鸳鸯茶"暗号顺利地会面。指挥家回到歌剧院去通知麦金陀什,却被德国军官抓住,要在歌剧表演之后问他的罪。中队长和油漆匠来到木偶剧团后台,见到了彼得,众人商量好先去歌剧院接出麦金陀什,第二天一早乘坐火车去边境重镇的环球旅馆,再离开德占区。当天晚上,中队长和油漆匠伪装成德国军官来到歌剧院的二楼,巧合之下破坏了法国革命党暗中布置的炸弹,炸弹失效,看台席的长官又被喷了一身白粉。指挥家趁乱想逃出演出厅,却恰好遇到了伪装成德军的中队长和油漆匠,还遇到了伪装成女仆的麦金陀什,他们在革命党人的帮助下从下水道划船逃离。经过一个井口的时候,中队长决定从这里上去,但指挥家指出,众人的装扮太过于显眼。中队长于是改变了麦金陀什的女装扮相,由他先行爬上去,站在井口旁,几名受到诱使的男性走上前来,就掉进了下水道,被众人扒光了身上的衣物换上,换上他人衣服的众人再行前往火车站。不料这中间耽搁的时间太久,众人到达的时候,火车已经发动,德军也前来封锁了火车站,在火车站等待许久的彼得和朱丽叶特只能先行上车。4人伪装成送邮包的工人逃出火车站,偷偷开着邮车行驶了出来。路上邮车没油了,4人又在修道院嬷嬷的帮助下开着运南瓜的货车和追捕的德军展开了一场紧张刺激的道路追击,终于来到位于边境的修道院。由于4人一起过境太过明显,中队长和麦金陀什由嬷嬷帮助藏在了酒桶里,先去德军指挥部,用酒换过关的通行证,但负责搬酒的对眼士兵错将他们藏身的酒桶搬进了酒窖,后来对眼士兵又想带人试试刚到的酒,被中队长和麦金陀什打晕扒下衣服绑在了酒窖里。另一边,油漆匠和指挥家骑车去了环球旅馆,到达的时候,一群德国兵正在举行宴会,油漆匠和指挥家在旅馆老板娘和朱丽叶特的掩饰下撇清了怀疑。当晚,由于门牌号错误,油漆匠和德军副官睡在了同一房间,指挥家则和德军长官睡在了另一间房间。第二天早上,油漆匠和指

挥家被老板娘叫醒,穿上了德军巡逻队制服,带着一条大狗出门了,却在碰到真正的德军巡逻队后被抓,来到了德军司令部,与早先列车上因不会说德语而被抓的士兵彼得、混进来的中队长和麦金陀什神奇般地汇合了。

在司令部放火之后,众人扎掉德军汽车的车胎,坐着嬷嬷的马车逃了出去。德军胖军官调来了装甲车和侦察机一路追击,最后,众人来到一个滑翔机仓库,乘坐着滑翔机逃过了追击。

英国人与法国人,士兵、指挥家、修道院嬷嬷、油漆匠、木偶剧团演员,几个原本无关的人就这样结成了生死同盟,与敌人展开了斗智斗勇的生死游戏。同时,也闹出了不少温情的笑话。他们用微薄的力量对抗凶狠的德军,险相迭生、滑稽搞笑。他们为了逃出虎口,共同战斗。影片以第二次世界大战期间英国皇家空军对德军的轰炸场面开始,以"抗德英雄们"乘着滑翔机成功逃出德军的追捕、抵达中立国瑞士结尾。

【要点评析】

一、人物表演

片中的人物设计是本篇的大亮点之一。油漆匠奥古斯丹·布卫(Augustin Bouvet)的扮演者是布尔维尔(Bourvil),这位演员的本名是 André Raimbourg,是法国 20 世纪中叶的一位喜剧名角。布尔维尔取自他小时候曾居住的一个小镇的名字。1917 年出生、1950 年开始拍摄电影的布尔维尔,其艺术生涯的巅峰正是电影《虎口脱险》。影片中士兵彼得降落在了楼外油漆匠正在粉刷墙面的悬梯上,下面则正是在迎接长官的荷枪实弹的党卫军仪仗队。油漆匠一开始十分惊慌,挥着手要士兵彼得赶紧爬上去,害怕引起德军的注意而牵连到自己。士兵彼得顺着悬梯的铁索向上爬,重量的失衡使得悬梯在空中倾斜晃动,慌忙之中,悬梯上的油漆桶掉了下去,泼了底下的德军军官一身。这是全片的第一个笑料,足足拍了 12 条才过关,为了确保效果真实,油漆用的是炼乳,被泼的德国军官身上的军装每拍一条也要重新拿回去清洗、熨烫齐整,光是这一个镜头就花了整整 3 万法郎。之后几十名德军向他们开枪,油漆匠知道已经暴露,开始和彼得一起向上爬,带领着彼得在房顶上逃跑,最后通过天窗下到了房子内部。德军来搜查时,油漆匠又与木偶戏演员朱丽叶特扮演了一对吵架的夫妇,帮助彼得逃过了德军的搜查。片中他老实巴交,时不时地要一些小聪明,在面对指挥家作为"上等人"流露出来的傲慢和刁难时表现得畏畏缩缩,底层生活使得他在生活技能上要比指挥家高明得多,在指挥家遇到问题显得笨拙和娇气时,油漆匠又体现出除了不忿以外极大的宽容和善良,配合他低声的唠唠叨叨和微弓的脊背,时不时地还会露出胆怯的神态。他的表演自然而不生硬,恰好符合了影片中人物奥古斯丹·布卫作为巴黎底层小市民的特点。

影片中扮演指挥家的是法国喜剧大师路易·德·菲奈斯。在拍《虎口脱险》之前,路易·德·菲奈斯已经 55 岁,从影 20 年、参演电影 120 部,但他几乎全是扮演群众演员或跑龙套。他建议导演乌里拍喜剧片,也为自己争取到了参演机会。《虎口脱险》上映时,他的片酬已达 100 万法郎,还有票房分红。路易·德·菲奈斯与布尔维尔、乌里 3 人曾经被称为"法国喜剧铁三角",菲奈斯的喜剧表演富有激情,与布尔维尔的随和、缓慢恰好互补,在《虎口脱险》中表现得淋漓尽致。士兵麦金陀什降落到了正在为晚上给德军表演节目而进行排练的歌剧院的屋顶

上，藏进了指挥家的房间里。为了拍摄此片，路易·德·菲奈斯专门进行了音乐指挥的训练，他的精彩表演，令他在剧中指挥的80位真正的专业演奏家都为之深深折服。与此同时，一群法国工人正在为晚上的节目对歌剧院进行装饰，他们参加的是反法西斯的地下组织，在装饰花墙中做了手脚，埋了炸弹引线，虽然引线后来被席中伪装成德国军官的中队长无意间破坏了，但这一情节也表现了法国人不甘被德国占领的反抗心态，反抗者不只是"当兵的"，而是涉及各个阶层的庞大的群体，这也是该影片的社会意义所在。指挥家对装修工人频频传来的噪音显得十分不满和暴躁，对于强行要搜查的德国军官是既生气又无奈，在逃出戏剧院跟油漆匠分钱的时候说"我少拿了一百"，遇到礼服鞋不适合走路、自行车坏了不会处理时又显现出他作为一个"上等人"在生活技能上的缺乏与笨拙……这些情境都显得十分真实而富有生活气息，体现出了演员对于生活的感知和对于细节的把握。指挥家也并非就是个累赘般的存在，为了保护麦金陀什，他开口向德国少校呛声；在油漆匠心灰意冷时，他耐心地安慰油漆匠，哄他说要给他买油漆刷子；在被少校识破而被抓住时，他和油漆匠一起为中队长营救被抓的彼得拖延时间，不惧威胁。除了《虎口脱险》，他在20世纪六七十年代的代表作是搞笑警察系列，影响也很大，可以说影响到后来莱斯利·尼尔森的白头神探系列，甚至影响到后现代喜剧中的一些元素。

《虎口脱险》剧照（一）

饰演德军阿赫巴赫少校（Achbach）的是德国艺术家贝诺·斯德泽巴赫（Benno Sterzenbach），除了表演之外，他也写剧本、做导演。影片中的他在对混入搜查队被抓住的指挥家和油漆匠进行问询时的一句"我是正规军，不是秘密警察！"令人印象深刻，面对指挥家和油漆匠为了给同样混入德军的中队长几人争取时间的胡说八道时，他先是耐心等待，耐心耗尽后他威胁道：如果再不说实话就要将他们交给"能让他们说话"的部门。这就点出了德军正规军和秘密警察的区别——他们是有原则的，这其实与史实也是符合的，与烧杀掳掠的日本军不同，德军占领法国地区以后，除了对犹太人实行了惨无人道的屠杀，对法国人其实并没有进行如何惨烈的迫害。指挥官和油漆匠为了拖延时间而继续大谈特谈，说到"第一次世界大战，一共打了4年"，引得少校也拖着哭腔说，"4年呐，4年呐"，这一细节将德军少校这一人物形象塑造得很是

立体，逃开了单纯扁平化、污名化的樊笼。当然，电影也以一种喜剧的手法嘲笑了法西斯的愚蠢。德军阿赫巴赫少校在追捕英国士兵时总是被他们牵着鼻子走，制造了不少笑料。少校在指挥部时还被反锁在了房间中，以身撞破门板才得以出来。

《虎口脱险》剧照（二）

饰演飞行中队长的泰瑞·托马斯是英国著名的笑星，他口中门牙中间那道宽阔的缝成了他本人一个标志性的特征。1911年出生的泰瑞·托马斯上比菲奈斯与布尔维尔年纪都大，影片公映时已经55岁了，在片中钻酒桶、上滑翔机、跳伞、跳水池……他都十分敬业。影片在夜袭跳伞场景之后首先表现的是中队长的落地过程，中队长在动物园上空盘桓，在落到水池里之前，他差点儿掉进了虎山区，这隐喻了所有跳伞空军的危险处境——"落入虎口"，也正是在这样的危险处境下，两位飞行员被捕、只剩下3位飞行员安全降落也就显得合情合理了。见到从天而降的伞兵，动物管理员没有慌张，而是热心地提供了帮助，将中队长从水池中拉上来，为他提供了一身日常穿着，还答应帮忙处理降落伞。中队长来到土耳其浴室剪掉了标志性的英式大胡子，等待与队友会合。在水雾缭绕的浴室中，中队长与分别代替彼得和麦金陀什前来的指挥家和油漆匠互相都不认识，一起哼唱着"鸳鸯茶"暗号成功碰了头，这也是电影中很经典的一幕。在之后的逃离过程中，中队长指挥队员展开行动，身上展现出职业军人的老练和沉稳，也有面对德军时的不屑和自信，避免了人物性格的单调性。

还有在剧院偷偷安装炸弹的地下抵抗人员，美丽大方的木偶剧团演员朱丽叶特，热心勇敢的修道院嬷嬷和旅馆老板娘……他们是德占区中的法国人民反抗法西斯的缩影，无关阶层，他们都带着对"德国鬼子"的鄙夷，怀着家园被占领的愤恨，向英国人伸出了援手，构成了一副各阶层一起反抗法西斯侵略和统治的和谐画卷。

《虎口脱险》剧照（三）

二、故事品鉴

以第二次世界大战为题材的电影在世界电影史上一直占据着重要地位，影片《虎口脱险》正是这其中优秀的代表。作为少有的以战争为题材的喜剧片，它没有去揭露战争的残酷和痛苦血腥，抑或是死亡和极端的暴力，而是以一种浪漫主义的方式来讲述战争。从英国空军执行空袭任务被击中迫降，到和法国市民一起智斗德国军官，到最后成功逃出"虎口"，全程紧张刺激却没有人员死亡，德军向悬梯上的油漆匠和空降兵彼得一通射击却只射中了彼得的手臂；英国士兵为了混入德军而将两个德国士兵绑在了地窖里，扒了他们的制服，放火之后还特地跑去给他们解了绑；即便是在最后追捕滑翔机上的众人时，对眼的德国大兵一炮误射中了己方的侦察机，爆炸的火光过后，我们也可以看到成功逃生的驾驶员背着伞包在空中缓缓下降。当然，影片《虎口脱险》并不只是有轻松愉悦的表现方式，还以其对于战争的批判态度与对于反法西斯主义的坚定立场构成了坚强的内核。

影片《虎口脱险》的另一个特点是对生活的感知和对生活细节的掌握，导演杰拉尔·乌里说过："喜剧片的传播最为广泛，但前提是让喜剧电影真正走进大众的生活之中。"这一点在各位演员对人物形象的精准把握与塑造中体现得淋漓尽致。举例来说，指挥家与油漆匠分别来自两个不同的阶层，一个是与上层社会和贵族阶层打交道的，一个则是普通工人，两人的脾性不一样，各自所处阶级也相距甚远，面对突发状况时的处理方式与态度更是截然不同，两个原本不相干的人却在机缘巧合之下被捆绑成了一对一起行动的"搭档"，这就埋下了之后他们之间产生戏剧冲突的种子。导演后期巧妙地通过不断制造戏剧冲突与张力来推动剧情的推进，让影片时而紧张刺激，时而又笑料不断。这正是导演艺术成功的体现。

【结　语】

《虎口脱险》是一部充满着独特法式幽默和紧凑剧情冲突的优质影片,直到今天,其仍是电影史上的经典。有影评人称它为"永不过时的伟大喜剧"。亲手打造这一神话的杰拉尔·乌里也被认为是法国电影史上最伟大的喜剧片导演之一。这部电影既沿袭了法国喜剧的自由活泼,又不失和谐与严谨的古典之美,尽管在部分剧情上将德军的形象塑造得极其愚蠢死板,但对于喜剧而言,逻辑是不可缺少的,却也不是最重要的。加上电影妙趣横生的剧情设计和演员的出色发挥,使得它在今天仍有很强的可看性。

(撰写:杨　祺)

音乐之声（1965）

【影片简介】

《音乐之声》于 1965 年在美国上映，摘得了第 38 届奥斯卡金像奖最佳影片奖。这是一部让人心中充满爱的音乐剧，片中出现的音乐包括《哆来咪》《孤独的牧羊人》《雪绒花》《音乐之声》……现都已成了公认的经典曲目。很多人从这部影片的男女主人公身上感受到了对大自然、音乐、孩子、祖国的热爱。导演罗伯特·怀斯凭借该影片获得了第 38 届奥斯卡金像奖最佳导演奖。在此之前，他与杰罗姆·罗宾斯合作的影片《西区故事》（1961）获得了 1962 年的第 34 届奥斯卡金像奖最佳影片、最佳导演奖。生于 1914 年的罗伯特·怀斯可谓大器晚成，近 50 岁才因《西区故事》《音乐之声》奠定了大导演的地位。其实，从 1942 年第 14 届奥斯卡金像奖《公民凯恩》的最佳剪辑奖提名开始，罗伯特·怀斯已经慢慢形成了自己作品的风格。他执着于影片镜头的比例、光影、色彩，用这些细节呈现自己对每一部影片画面的把握。观看罗伯特·怀斯的电影是一种视觉的享受，这是他最突出的特征。《音乐之声》影片的女主角是

《音乐之声》海报

朱莉·安德鲁斯，她是经常与罗伯特·怀斯合作的演员，她不仅是一名演员，同时还是歌手、作家，获得过奥斯卡金像奖、英国电影学院奖、艾美奖、金球奖、格莱美奖、美国演员工会奖、全美民选奖和世界戏剧奖，曾因参演过《窈窕淑女》而知名度急升，她以《欢乐满人间》《音乐之声》"家庭教师"形象获得了大众的喜爱。特拉普上校的饰演者是大帅哥克里斯托弗·普卢默，其在《音乐之声》的出众表演使他一夜之间成为无人不晓的国际明星，并因此俘获了无数少女的心。

【剧情概述】

《音乐之声》讲述了一个活泼可爱、热爱大自然的修女玛利亚（朱莉·安德鲁斯饰）因为常常忘记修道院里的清规，院长和嬷嬷们认为她不适合修道院里的生活，经过讨论后便将她派遣到上校特拉普（克里斯托弗·普卢默饰）家当家庭教师。一开始很不情愿的玛利亚，最后还是顺从了院长的安排，但她很快就调整好了心态投入这段新生活。

上校的妻子留下了7个孩子便离开了人世，孩子们在上校军事化的管理下表面听话，私底下特别调皮，已经气跑了很多家庭教师。玛利亚先是用宽容、机智、慈爱很快化解了孩子们设置的屏障，走进他们的心里。她巧妙地利用吃饭的机会破除了见面礼的恶作剧、细心地观察到大女儿与邮递员的感情、温暖地帮助孩子们躲过电闪雷鸣的雨天……在给这几个孩子母亲般的关心和照顾的同时，她还一步步地瓦解了上校之前定下的严格管教，释放了孩子们的天性。上校外出接女友男爵夫人和麦克叔叔的时候，玛利亚彻底将她在修道院外与自然融合的状态带给了这7个孩子。她用窗帘给她们做漂亮的花衣服；用头饰取代了之前统一的套装；她教孩子们唱歌；带他们走出家门，到郊外的草地游戏；她们一起爬树、划船……玛利亚就像一个天使一样把孩子们领入了天堂。在上校出去的这段时光，欢声笑语彻底取代了冷冰冰的哨子。

以孩子们的改变作为桥梁，上校与玛利亚之间产生了爱情。或者说，玛利亚身上散发的青春、活泼，不仅给孩子们带来了母爱，同样唤醒了上校在妻子去世后失去的爱恋之情。玛利亚和孩子们为上校及客人们带来的舞台剧表演、音乐首秀，这一切温暖的感情同样传递给了上校。玛利亚与上校两人很快互生情愫，在一次浪漫的二人舞后，玛利亚经男爵夫人的告知，意识到自己爱上上校这一事实。情窦初开的她惊慌失措，无法面对自己的感情，也不愿破坏男爵夫人和上校的感情，她在留下一封信后连夜回到了修道院。

回到修道院后的玛利亚再也不像以前那样无忧无虑了。她失魂落魄，终日把自己关在屋子里，不见任何人。另一方面，没有玛利亚的陪伴，与男爵夫人格格不入的相处方式，孩子们的生活又回到了最初的枯燥、无聊，终于在父亲宣布他将与男爵夫人的结婚消息后，孩子们决定去修道院寻找玛利亚。虽然他们没有见到玛利亚，但是在院长阿比斯的开导下，玛利亚决定重新回到上校家里，直面自己的感情。而这个时候，经历失去玛利亚后的上校也因为她的重回明确了自己的心意。无法融入孩子们的男爵夫人在上校那里也时常遭到忽视，终于决定主动放弃，成全他们。

玛利亚与上校幸福美满的婚姻生活并没有持续很久，第二次世界大战爆发，纳粹军占领了奥地利。上校特殊的身份以及他坚决反抗德国人对他的入职要求，他们一家成了纳粹军重点关注的对象。本来打算趁着晚上逃跑的，可计划失败了，之后一家人参加了一场音乐节比赛，并在麦克叔叔的帮助下顺利逃脱，躲进了玛利亚之前的修道院。尔后在院长和众嬷嬷的帮助下逃过了纳粹军的追捕，一家人翻越美丽的阿尔卑斯山出逃。

【要点评析】

一、人物表演

无论是清规戒律里的修女，还是充满活力的家庭女教师，安德鲁斯均将玛利亚塑造成了电

影史上的经典形象。外在环境的改变在安德鲁斯的演技面前丝毫不受影响,人物纯洁的内心世界、天真灿烂的性格特征被她以一种整体式表演呈现。安德鲁斯欢快地在修道院外面的草原上奔跑,她对着小河、小鸟儿开心地放声歌唱,直到忘记时间。在上校外出的日子里,她和孩子们像自由的小鸟儿一样在自然世界里嬉戏玩乐,无忧无虑。影片为安德鲁斯的表演提供了丰富的空间,这种开放式的情节尤其考验演员的肢体动作,安德鲁斯就像一个大孩子一样,完全无视镜头,她的表演把观众带入了一场游戏,回到了童年时代。自然的镜头感,是安德鲁斯最大的演技。这种感觉只有在跟孩子们和大自然相处的时候才会出现。在与上校的感情戏阶段,她又瞬间变得处于"不自然"状态。情窦初开的玛利亚,内心保有孩子般的纯洁,她的感情戏既干净,又显得局促。安德鲁斯以成熟到自然的演技在跟孩子们和大自然相外,以及与上校相处之间顺利地切换,表演中其所有表情和肢体都极其到位。

《音乐之声》剧照(一)

特拉普上校的饰演者大帅哥普卢默用一双深邃的眼神俘获了万千少女的心。他最开始出现并没有引起观众多少注意,只是他背对着玛利亚被哨子声怔住的时候,观众觉得这个演得有点呆板的男人好像还挺帅的。对男主角演技和人格魅力的考验分别是:他第一次弹着吉他为孩子们演唱,以及在修道院墓地后面,义正词严地维护着妻儿撤退后,对着小邮递员卑微的灵魂发出震耳欲聋的鄙视声。人物的演技可以通过很多方式体现,但是为了与影片风格协调一致,往往会限制演员的舞台表现力。

《音乐之声》对音乐效果、戏剧化情节的追求更适合作为一出舞台剧表演,电影对演员整个肢体动作要求比较高。普卢默饰演的上校因为不苟言辞,所以很难将其魅力全面地展现,这就对演员提出了更高的要求,不仅注重镜头前的表现力,更重要的是强调内在的气质。身着笔直燕尾服的普卢默时常保持着军人挺拔的身姿,坐、站、立、行无不散发着坚毅、刚强的魅力。特别是他在弹着吉他将眼光投向玛利亚的时候,在池塘边月光下动情地看着玛利亚的时候……眼神里都充满了阳光,感觉被这双眼睛映照的任何一个女子都会爱上这个正派到魅力无限的男人。而一旦普卢默面对敌人,面对企图伤害他家人的小人的时候,其眼神就会变成毒箭般毫不

留情地刺向对方。上校的眼睛是他动人的武器,不仅打动了玛利亚收获了爱情,也动摇了敌人,为妻儿赢得了时间。

影片中两次出现的歌曲《雪绒花》带有强烈的情感色彩。第一次是少校真正意义上的首秀,他为孩子们的变化感动,当他们以崭新的充满童趣的形象出现的时候,上校显得有点儿不认识自己的孩子们了。他边弹边唱,内心充满了喜悦,应该说音乐重新唤起了他对生活的爱。特别是在唱歌过程中他分别与玛利亚、男爵夫人的眼神交流,一种区别的情感态度立马被识别。正是在这个时候上校对玛利亚开始有了特别的感情,不仅是感谢,而是那种熟悉的爱情。如果说这次弹唱的《雪绒花》是一种熟悉、美好的甜蜜象征,那么面对纳粹军和奥地利人民集体演唱的《雪绒花》则是从个人的情感出发,在战争的时代背景下发生了意义的融合——不仅是个人情感的具体体现,更是民族、国家情感的聚合。作为一部音乐剧,《音乐之声》将音乐艺术发挥到了淋漓尽致的程度。其巨大的感染力极富穿透力,带有治愈心灵创伤的作用,影片通过这两个特殊场景的表演,成就了歌曲《雪绒花》在音乐史上的经典地位。

《音乐之声》剧照(二)

二、故事品鉴

故事的地点发生在萨尔兹堡,奥地利共和国萨尔兹堡州的首府。位于奥地利西部的萨尔兹堡,是阿尔卑斯山的门户,城市建筑以巴洛克风格为主。影片中有多处镜头落到了萨尔兹堡的建筑上,包括修道院、上校的家、城市的大广场以及音乐表演的大礼堂等。建筑的风格本身就是一门会说话的艺术,配上情节、人物就是一个丰富的故事。不过具体说到镜头里作为背景的建筑物,多数情况还是用来反衬。整体出境的修道院,远远地处在玛利亚放飞个性的大自然之外。院里嬷嬷们包裹严实的装束,就像笼罩在光影的叠加下的修道院一样,枯燥、无聊,象征着无处不在的规则和束缚。一方面是影片取景时候的故意设置,另一方面是萨尔兹堡的建筑使然。以封闭感出境的除了修道院之外,还有演出的大礼堂和城市的大广场。剧情发展到后半段,纳粹军出现后,散发消息的街角广场和音乐表演的大礼堂与早期出现的修道院一样,笼罩在昏暗的色调里。以这种夕阳色调为主的背景,建筑本身离经叛道的巴洛克风格呈现出对僵化与古典形式的反抗,给人营造的压抑感渗透在建筑背景里,不时地释放出人性对秩序的反

叛以及对自由的追求。那些装饰、色彩、空间形态，原本带有的神秘气氛被消解，代之以一种不可言说的气氛，就像修道院直冲向上的尖顶，广场上对称的柱子，层层扩展开的圆形台阶，礼堂内密密麻麻伸向远方的座椅，又小又集中……总之，这一类背景的出现总是以暗色笼罩为目的，给人以沉重、压抑的气氛。

与修道院、广场、礼堂形成的内空间不同的是另一类背景——修道院外的草原、郊外一大片自然的风光。以长镜头、高视角捕捉的奥地利美丽醉人的自然风景，无疑也是影片极力呈现的背景，它们同政治、强意识形态化的象征物不同，快乐、和谐、轻松的状态始终保持在这类背景里面。除了自然风光本身给人以开阔感之外，导演有意地用这类背景突出了玛利亚人物纯真的内心世界和一家9口甜蜜的幸福生活。两种背景对照下形成的巨大冲击就是想通过观众视觉上的差异实现，继而在这种冲击力下让观众的情感倾向在人物和情节上发生倾斜。

《音乐之声》剧照（三）

修道院的钟声每一次响起都能引发人们心灵的回应。或者是对沉浸状态的打断，或者是预示着一种庄严与美好，或者激荡人心招致不安……影片中修道院钟声的插入显得尤其特别。从整体上看，轻描淡写的钟声往往以极其自然的状态出现，但是仔细注意就会发现，其实这钟声暗示了影片情节的转向，充当了整部影片叙事的一条暗线。它第一次出现，是将我们的视线从玛利亚身上转移到暮色笼罩下的修道院——暗色调的修道院，在沉沉钟声里的修道院与草原上一片绿意盎然的景色极不相称，它预示了玛利亚的人生将会发生转变，果然，玛利亚被院长和众嬷嬷派出修道院外出做家庭女教师，这是第一次钟声敲响后的转折。随着情节的正常发展，玛利亚不辞而别后回到修道院，再次出现的钟声揭示了她感情的转折。有着自由天性的玛利亚不适合修道院的生活，被爱情冲击着的玛利亚同样不适合修道院的生活，她的人生再一次因走出修道院而发生转折，此时钟声再度出现。最后，当修道院的钟声再次响起时，纳粹军开始进入奥地利，开始监控上校一家，整个城市笼罩在沉重的钟声里，玛利亚的人生与整个家庭一起发生了4次转折。

钟声一方面暗示了玛利亚每一次人生的转折，另一方面安慰着玛利亚，也是她人生的依

靠。最初是修道院收留了玛利亚,修道院就是她的家,玛利亚对这个家充满了感情,尽管院长极力劝说,她心里面还是不愿意离开修道院而远行。玛利亚第一次受到感情冲击,直接躲回了修道院,院长和嬷嬷们的关心与爱给了玛利亚家人般的温暖和鼓励,她终于开始鼓足勇气面对自己的爱情。后来玛利亚也是从修道院出发,带着修道院大家长们的祝福嫁给上校。即使在最危险的时候,纳粹军全城搜捕上校一家,也是修道院和众嬷嬷帮助他们一家9口人躲过了一劫,顺利逃出了追捕。总之,钟声作为影片特殊的设置,有着不可忽视的巨大作用。不仅是与人物形象塑造的对照,而且对于环境的衬托、情节的铺垫而言都极为重要,既可以作为整部影片设置巧妙的线索,又可以被视作一个重复出现的细节。

其实每一部用心创作的影片都有细节,为情节或人物而设的细节需要配合整部影片的风格特征。音乐剧本身具有鲜明的属性,过多的设计感会冲击音乐本身的纯粹性。多次出现的钟声以音质的雄厚、深沉正面暗示了情节的发展,反向增加了人物、背景的冲击力,不仅没有妨碍音乐作为主体在整部影片的贯穿,而且作为一条暗线,丰富了音乐的层次感。这种具有生命力的细节,已经不是作为影片的点缀,而是贯穿其中,成为影片的灵魂。在通常情况下,细节的暗插是影片普遍的表现方式,越简单的情节或人物,越难安插细节以丰富它们,《音乐之声》对细节的把握反其道而行之,这种从宏观的层面展开的整体笼罩式细节,放弃了小细节的点缀,收获了大意境、大空间,有一种弦外之音的回荡。此外,作为细节出现的哨子,也是一种整体式的融入,只不过没有钟声那么持久的生命力贯穿整部影片,但是作为一种融入式细节,它的出现短而精。哨子一经响起,孩子们哗哗地从房间跑出来,从楼上整齐列队,出现在上校和玛利亚面前。这种严整性的出场很快就被玛利亚的自由管理消解,如果真是要说哨子作为细节的重要性,除了两种管理模式的独立外,它也吹响了上校与玛利亚爱情的第一声哨音。波澜不惊的湖面霎时间狂风吹起,快乐的故事即将展开。

整部影片没有特别复杂的主题和思想,导演以音乐为中心构建了一幅美好的画面。不仅是建筑、自然背景下的奥地利,更是建筑、自然里的玛利亚,曾经作为历史上真实存在过的战争环境,以及现在依然存在的祖国风光,这一切都恰到好处地融合在一起,共谱和谐的人性之美。人性是所有电影永恒的主题,也是电影作为一门独立艺术存在的价值和意义。表现人性的方式是我们评价导演、演员、影片优劣的标准。《音乐之声》在对人性的表现上没有那么复杂、深刻,它只是简单地用音乐表现爱,传递爱的温暖。玛利亚与孩子们的融洽,以及她对上校的吸引,实际上是爱给人心理的温暖。影片塑造的玛利亚干净、简单、纯粹到无法展开分析,她的所作所为像奥地利美丽的自然风光一样,都是自然的流露和表达。她对孩子们的爱完全是自发的,除了她针对每一个孩子问题表现的那种的细心和观照,很多时候玛利亚与孩子们的相处同她对着树木、草原高歌、讲话一样。玛利亚情感的饱满使人感受到舒服、自由。之所以能很快与孩子们玩成一片,显然是导演赋予了这个角色过于美好的理想,她不仅能顺利与成人世界不合法的规则对话,又能用儿童般的纯真解开那些不自由的束缚。

【结　语】

以爱滋养的人性,通过音乐的形式不仅可以给人带来温暖,也能作为一种激励给人以力量。观众之所以对上校的形象念念不忘,甚至通过眼神就会喜欢上他,很重要的因素是他身上

沉淀的爱,这也是上校钟情于玛利亚的原因。表面上两人并没有多少产生爱情交集的可能,特别是男爵夫人的出现,她的成熟和迷人完全是与玛利亚不同的类型。从单纯的外在因素分析,上校选择玛利亚绝不具备充分条件。但这种看似松弛的爱情如果用爱的力量来解释,就会发现它真挚而自然。在玛利亚改变孩子们的一系列行动中,最打动上校心的就是音乐带来快乐的力量。如果上校开车进入庄园的时候看到爬在树上的孩子们就知道那是他自己的孩子,一定跟他看到孩子们在水里划船撞翻一样生气,并立刻让他们回家把身上花花绿绿的窗帘衣服换上统一的衣服。但是这些看似不可原谅的矛盾都在孩子们为男爵夫人和麦克叔叔演唱的曲目里消失得无影无踪。音乐在孩子们身上发生的奇妙反应成功化解了一切矛盾。面对这种快乐的力量,每一个人都受到了感染,包括上校自己,他开始为自己先前因冲动说出的话而向玛利亚道歉。

音乐的力量不仅以快乐体现在爱情和家庭生活里,而且它同样能作为一种安慰广泛传播给身处战争这一背景里的所有受难者。上校一家在大礼堂里的深情演唱给人心灵带来的震撼力,温暖了在场的所有人。面对风雨飘摇中的祖国,音乐之声就是活下去的希望之声,音乐可以抵达的未来给此刻的人们以安慰——我们的世界也是有未来的。对于这种以爱为底色的力量而言,战争背景的笼罩只会增添它的光彩。总而言之,音乐使人快乐,给人力量。用爱化解矛盾、用爱治愈心灵是这部作品永恒的主题,而穿越整个奥地利美丽的自然风光,将爱固定在音乐上的人也会永恒。

<div style="text-align: right">(撰写:杨 玲)</div>

鬼　婆(1964)

【影片简介】

由新藤兼人执导,乙羽信子、吉村实子、佐藤庆主演的《鬼婆》于1964年11月21日在日本上映。新藤兼人不仅是该剧的导演,同时还是该剧的编剧和美术设计。出生在广岛的新藤兼人因家庭原因很早就外出谋生,在靠《失去土地的百姓》获1937年《映画评论》第一剧作后,开始以编辑身份进入影业。随着包括《望眼欲穿的女人》(又名《守株待兔的女人》)及《我一生最光辉的日子》《嫉妒》等在内的剧本不断获奖,新藤兼人进入了独立制片时期。凭战后创伤片《原子弹下的孤儿》(1952)在业内获得了口碑,《裸岛》(1960)获得了莫斯科国际电影节大奖后,经过10多年的磨砺,新藤兼人执导的影片已经具备了与众不同的风格,《赤裸的十九岁》(1971)、《竹山孤旅》(1977)、《地平线》(1983)……都堪称日本经典影片。他擅用镜头语言,面对任何题材都尽量呈现人性中最深、最隐秘的部分,每一部影片都融入了他自己的思考,传递了浓厚的人道主义情怀。影片《鬼婆》的女主角乙羽信子除了主演这部时长达103分钟的影片外,几乎参演了新藤兼人执导的所有影片,她是新藤兼人的第三任妻子,夫妻二人携手打造了多部日本电影史上的经典作品。乙羽信子的一生有近200部作品,她塑造了大量性格迥异、风格各具的女性形象,在获得了日本人民喜爱的同时,也赢得了他们的尊重。

《鬼婆》海报

【剧情概述】

《鬼婆》讲述的是日本南北朝时期婆媳二人的生活故事。战争、天灾连续给她们的生存带来了危机,她们只能生活在野草丛生的水中平原,靠捕杀那些掉队的、逃难的、受伤的士兵,卖他们的铠甲、武器换取吃食勉强度日。一天晚上,年轻的逃兵阿八从战场回来,给邻居婆婆带来了噩耗:她的儿子在与他一起逃亡回家的路上被暴民给打死了。接着,留下来生活的阿八不断找机会挑逗婆婆的儿媳。难以忍受的情欲在两个年轻人身体里疯狂地滋长,终于有一天晚上,儿媳不顾一切地奔向了阿八的家……洞悉一切的婆婆担心儿媳会因此而离开自己,于是便试图阻挠二人。她在向阿八献身失败后,留下恶言;接着又开始跟着儿媳,给她讲不洁女子会遭遇恶鬼。这些都没有能够阻挡儿媳一次次奔向阿八,释放她的情欲。

有一天婆婆杀死了戴着面具、自称有俊美容貌的武士,在摘取了武士的面具后,婆婆开始设计,在半夜的时候戴着面具装成恶鬼,突然在儿媳奔向阿八的途中现身,每次都将儿媳吓得往回躲。但是,儿媳疯狂的情欲之火并没有被浇灭,鼓足勇气后再次奔跑的儿媳试图冲破戴着面具的恶鬼,与不顾一切前来发泄欲火的阿八在大雨中的野草上奋力搅在了一起。被无视的婆婆戴着面具颓然离开。儿媳回到家之后,愕然发现戴着面具吓唬自己的恶鬼竟然婆婆,更恐怖的是,婆婆带上的这个面具遭到了诅咒无法取下来。儿媳拿起斧头对着面具猛砍,婆婆在疼痛中从面具下流出了鲜血,面具终于落了下来,但是婆婆的脸却面目全非,吓坏了的儿媳惊呼着"鬼",往门外狂奔。而另外一边,泄完欲火的阿八打开家门发现了一个陌生的男人蹲在地上吃他的口粮,在还没有反应过来的时候,被陌生人一刀刺倒。

《鬼婆》剧照(一)

【要点评析】

一、人物表演

影片在儿媳狂奔着跨过婆媳二人平日丢弃武士尸骨的洞口,叫喊着"阿八"中结束。故事情节简单,战争中流亡武士的命运是暗线,贯穿整部影片,开头在杂草里的逃亡和追杀以及最后刺死阿八的陌生男人都是其中的牺牲品;而作为陪葬品,流离失所的婆媳命运是一条明线,两个人的命运是战争年代无数普通日本人民的缩影,无论是婆婆还是儿媳,她们所有的挣扎、自私、欲望也只是为了活下去而已。作为象征的面具,虽然在影片的后面才出现,但是它巨大的意义提前笼罩在了每一位主人公身上。人戴上面具是鬼,脱下面具后那面目全非的脸也不再是人脸了。

乙羽信子卓越的演技在《鬼婆》中充分展现,令人细思极恐。她饰演的婆婆画着直冲太阳穴的浓眉,大面积的眼白在黝黑肤色的映衬下,不时在镜头里骤然出现,往往给人一种汗毛直竖的感觉。眼睛是乙羽信子的秘密武器,无论是她嘴角微微上扬时的斜视,还是她嘴唇一动不动直勾勾地瞪着,我们根本记不住她说的话,完全被那犀利到骨子里的眼神征住。整部影片除了必要的时代背景和叙事情节的介绍,并没有多余的台词,完全靠演员的演技支撑、补充画面语言。作为大家长,婆婆在儿媳面前有绝对的权威,她必须在每一个行为、每一句台词上彰显出自己的权力。捕杀受伤逃跑的武士的时候、与阿牛置换粮食的时候、面对阿八询问儿子消息的时候……儿媳在身边的每一场景中,她都是二人中的指挥者,只需要一个眼神、一个动作、一句话,儿媳马上就可以变成婆婆的"手脚"和"武器",这叠加了两个人的力量,使她们在历次的对外交锋中显示了充分的智慧和优势。而这一切又都是通过乙羽信子那犀利的眼神直接实现的。

《鬼婆》剧照(二)

阿牛的饰演者和最后刺死阿八的陌生男人在整部影片里各自只有一段镜头,但是都给观众留下了深刻的印象。他们一个在倒卖武器中还不忘惦记着女人,一个在狼吞虎咽地偷吃着粮食时毫不犹豫地刺死了主人。当镜头给到阿牛,他瘦骨嶙峋,叼着烟袋住在山洞里,像一具时代的活骷髅,烟雾缭绕中向婆婆求睡后哈哈大笑的声音穿透在整个影片上空;阿八推开家门

看到的陌生男人,满嘴塞的都是吃的,他猛然抬起头来紧紧地盯着突然出现的阿八,刺刀从镜头的盲区直接戳倒了刚回过神的阿八。每个人都在自己的镜头里呈现了战争留在他们身上的深深痕迹。

二、故事品鉴

一方面是主角的精湛演技,另一方面是与演技相得益彰的大背景。为了突出日本南北朝时期战争下人民的流离失所,《鬼婆》将故事背景安在了大片的芦苇荡。无论是影片开始时受伤武士在整片高过人头的芦苇荡里逃命,还是影片中间部分婆媳二人追赶着各类"猎物";抑或阿八出现后儿媳在每天晚上越过芦苇荡奔向阿八,还是影片最后被摘掉面具后的婆婆吓坏的儿媳、婆媳二人在芦苇荡里前后相赶……每一幕剧情都以疾劲的芦苇荡为背景。之所以这样选择,完全出自导演的精心设计以及他本人对《鬼婆》所要表达的主题的思考,我们选择 3 个角度重点分析一下芦苇荡这一大背景于整部影片的特殊意义。

第一个原因是,出于战争的时代特征。最能代表战乱时代特征的就是无序性,在兵荒马乱的年代没有人会按照既定的规则生活,所有人都像被弃置的杂草,荒芜丛生。选择芦苇荡不仅出于现实的考虑,同样暗示了每一个人的命运像杂草一样悲哀,随风摇摆在光溜溜的天地间。而在黑白影片里,只有摇摆着的杂草才能表现出一点儿生命的痕迹。杂草与人物同构的生命观是导演选择背景的第一个原因。第二个原因是,情节的铺展和环境的渲染的需要。我们知道在离开了规则生活下的婆媳二人,靠的是捕杀那些受伤在逃的武士换取维持生命的生活必需品。既然是关于"捕猎"的活动,那么情节对它就会有隐秘性的要求,直面的叫"对决",只有那些一明一暗环境里的活动才叫"捕"。当镜头给到婆媳二人一前一后稳稳地蹲在芦苇荡里静待武士倒地的瞬间,我们会立即感到杂草的重要性。它们不仅自己任意随风摆动,也暴露了那些作为"猎物"的武士的行踪,同时还为一直默默等待的"捕猎者"带来了生的希望。第三个原因是,人物内心情欲的直观印射。影片中有一个镜头是婆婆戴着面具再也没有吓退儿媳,却反倒目睹了儿媳与阿八在雨夜芦苇荡的交合,这是影片的高潮。狂风、暴雨、电闪、雷鸣,芦苇奋力地在上空摇荡,下面是人类自然情绪的原始释放,像酝酿好久的一切在等这一刻释放,释放的不仅是情欲,而且是情欲代表的作为人被战争扭曲、压抑的本能欲望。大片芦苇荡的存在为人类提供了欲望滋长的温床,而它们本身的疯狂生长也暗喻着人被抑制的欲望的生长。

《鬼婆》剧照(三)

一部优秀的影片绝不会落下对细节的雕琢。细节是影片的灵魂,也是考验导演对主题的思考、演员对角色的把握的标杆,细节可以通过很多方式呈现,可以是物,也可以是一句话、一个动作。《鬼婆》中每一个演员在镜头面前都牢牢抓住了肢体的细节呈现,尤其是那些特写镜头。乙羽信子直冲太阳穴的浓眉、围成一圈且尾脚上翘的黑眼线都是细节,它们帮助乙羽信子在没有丝毫躲闪的直视中以及在存有心思的侧面斜视时,给观众留下深刻的印象。便于我们在通过眼部的这一圈黑色就可以揣测出这个人物的心理。对乙羽信子来说,眼神就是她塑造婆婆这个角色的细节。

与婆婆不同的是,儿媳在整部影片中几乎一直面无表情,她的黑脸与婆婆形成了强烈的对照。作为儿媳,她的举动笼罩在婆婆的表情下,即使在阿八第一次索饭的时候,也是经过了婆婆的示意。她更多的时候像一个工具,附属于权力的工具,但是这种状况在情欲面前很快就被打破了,通过了一个不为人注意的小细节——在她义无反顾地奔向阿八之前,她立在芦苇丛中扯掉了从影片开头到结尾一直扎着的头发。这一举动包含了很丰富的信息,是整部影片设计的最有价值的细节,也是这一细节使儿媳形象立了起来。与之前束发相比,只有在披散头发的状态下她才是一个女人,此前此后她不是作为婆婆的儿媳,就是与婆婆一起作为捕杀武士的工具。束发和散发是她从附属、工具到女人的一个身份转变,因为在这个时候她是要去会见男人的。是阿八的出现或者勾引,让儿媳有了身份的转变。如果没有关于头发的束、散的对照,我们很容易将这种情欲的释放等同于一般意义上身体的出轨。

战争泯灭了一个年轻女人的身份,这是儿媳散发和传递出的一个信息。另外一个信息是,通过恢复女人身份,继而恢复的是人的身份。扎着头发时是婆婆权力的附属、捕杀武士的工具,只是为了活下去,没有任何欲望地活下去;披散着头发时表面看是准备放纵情绪,更深层的还是她作为一个人的正常身份的回归。阿八和婆婆之于儿媳,在这束发和披发之间有着不同寻常的意义,它们就像开关一样,打开了儿媳角色的不同身份。这一细节的设置提升了整部影片反思的高度。

细节的雕琢固然重要,但是离不开音乐的润色。音乐发出的是画面试图传递给作者的心理声音,它必须与情节、人物、画面完美地融合在一起,才能产生巨大的影响力。作为一部恐怖电影,《鬼婆》的音乐无时无刻不给人一种谜一般的震惊感,咚咚的鼓声每一下都敲在观众的心上,预示着下一个不敢直观的场景。这种敲击式的音乐通常被用在了特写镜头里,虽然伴随着影片的开始两个武士逃跑时就已经出现,但是第一次被隆重推出来还是在婆媳二人拖拉着武士被扒光的身体扔进尸骨洞的时候,这也是《鬼婆》给观众第一个惊悚的视觉冲击。在音乐强烈的冲击力下,镜头和情节极富画面感,并且溢出了画面本身,走向更深层的语言空间。除了片头状写婆媳二人在战乱中谋生,鼓点般重音乐的击打在片中多次出现。包括阿八回来后,3人合力捕杀已经两败俱伤的武士,阿八提刀戳向游过河来求救的武士,婆媳二人奋力将奄奄一息的武士再次摁入水底。激烈的鼓声配上等待许久突然送上门的"猎物",整个捕杀过程快、准、狠。人性再一次毫不犹豫地遭到放逐,不仅是两个女人,有男人的加入也是一样,大家心照不宣,战乱中的生存法则随着一波又一波激烈的鼓声推向高潮。除了带有恐怖色彩的捕杀环节被配以激烈的鼓声之外,每一次儿媳因情欲暴发而在半夜穿过芦苇荡,奔向阿八房子的时候也会有密集的鼓声。

通过比照,我们发现,急速鼓声的每一次出现,其实几乎都蕴含了对人性的一次考验。古

人云"食、色,性也",合力的婆媳,包括阿八,虽然捕杀了他人,但那是出于人性;交合的儿媳和阿八,虽然破坏了伦理,但那也是出于人性。为了突出这些情节下人性的扭曲或本能,音乐适时地出现,造成冲击波,一方面引起观众的感官的注意,另一方面激起观众对于这种境遇下该如何选择人性的思考。除了频频出现富有深意的鼓声之外,《鬼婆》中还加入了群鸦声。它们或从栖息的枯枝头寂寥地出发,或三两只一起叫嚣着飞过沼泽,或从尸骨洞大批惊飞……点缀在影片中的这种不祥之声不时增加了笼罩在人物心头的愤怒,或者是人在战乱中心声的外部投射:烦闷无比却无能为力,以腐尸为食。

相较于当代的惊悚片,《鬼婆》的音乐简单、直接,甚至近乎原始,但是我们始终忘不了那急速前进的鼓声,永远站在人性的战场上厮杀,没有对错,只有死活。在万籁寂静中飘过的一两声或者从骷髅骨洞中激荡的群鸦叫,不时从我们心里发出回声。而对于整部影片,或者说对于每一个人物,特别是婆媳二人,只要我们一想到她们,一想到某一情节或画面,这激烈的鼓声、这渗人的鸦叫声就会伴随着一起浮现。这是音乐的魅力,也是影片成功的融合。

【结　语】

新藤兼人的时代距我们已经有些遥远了,但是经典的影片会将人心在一瞬间拉近,通过影片《鬼婆》我们能够以最直接的方式靠近这位卓越的编剧、伟大的导演,感受他在一个时代里所思考的关于永恒人性的问题。作为一部20世纪60年代的电影,《鬼婆》在很多方面,包括情节的铺垫、人物性格的塑造都是依靠最原始的镜头语言完成的,尤其是特写镜头更是这样,所以从整体上看没有什么技巧。用简单而干净的人物和情节表现战争、人性这类大题材是整部影片最希望传递出来的内容。影视艺术自有无与伦比的艺术特征,它一方面通过画面语言与观众实现感官交流,另一方面通过文字语言,也就是故事情节,完成单向呈现,在动静结合中作为一个完整的艺术品自立在我们面前。因为是对人性这类永恒命题的把握,所以《鬼婆》整部影片的处理集中在了镜头语言即与观众的感官交流上。它希望通过一系列突出、特别、用心的设计成功传递出影片的主题,或者引发观众的思考。

战争对人性的异化是整部影片的主题基础。婆媳二人为了要在战乱中活下去,泯灭了家庭关系之外的一切社会关系,"活下去"就是其唯一的准则。战争使她们食不果腹,倒卖用于战争的武器却使她们得以活下去,这个讽刺的逻辑指明:面对战争不是活,就是死,没有人可以置身于事外。在战争这个大机器的运转下,稳定性的丧失,使每个人的选择都超越情理评判的标准,所谓异化也变成了一种正常。总之,影片以这种人生的错位感向我们提出了一个问题:大环境下小人物的人性扭曲,是否是必然的?导演通过3位主人公的命运给出了他的回答。婆婆一心为自己往后的生活担心,竭力拆散儿媳和阿八,受命运的诅咒自我毁灭;作为个体的阿八,他的命运早就交给偶然;自始至终都没有为自己活过的儿媳只是战争中的一个工具。在这个必然的逻辑里,《鬼婆》为人性的不变留了一个口子——"情欲"。它和厮杀一起作为人类原始的两种生存欲望共存。按照文明发展下建立起来的道德标准,二者都没有合法性,但是在秩序丧失的环境里,即使残忍的厮杀抹去了人的社会属性,情欲却通过生理拯救了人的自然属性。对人类的这两种特殊属性的思考称得上《鬼婆》最深刻的地方,这种深刻因为"鬼婆"这一形象的塑造又将思考的中心引到了人性最本质的地方:自我。

除了外在环境对人的毁灭之外,每个人还要面临来自内心的考验。在这种特殊的背景下,战争对每个人的影响是一样的,它就像生老病死般正常,人活着靠的都是偶然。《鬼婆》在这一层思考背后,交织了另一深层的思考:人的自我异化导致了人的最终的毁灭。从婆婆到鬼婆,自然是在战争的大背景下发生的,但是战争的背景不是压死婆婆的最后一根稻草。婆婆的形象在她发现自己靠往日的权威阻止不了儿媳与阿八的偷情后开始发生了一系列的转变,比如她主动去献身阿八,她给儿媳讲恶鬼的报应,她一次次扮鬼拦路阻挠儿媳……这些行为的出发点虽然也是为了活下去,却是她放弃家庭单位以自我为中心的忧患意识,当她将儿媳与阿八见面等同于失去儿媳,进而等同于失去"捕猎"的能力联系在一起的时候,已经不是战争异化了她,而是她实现了自我异化。这个时候她也不再是婆婆,变成了戴着面具的鬼婆。

战争对人的异化进一步升级为人对自己的异化。这是导演新藤兼人更为深层的探索,也是影片《鬼婆》留给我们当代人的思考。

(撰写:杨 玲)

冰山上的来客(1963)

【影片简介】

电影《冰山上的来客》是1963年由长春电影制片厂制作发行的一部浪漫主义的革命英雄影片。导演赵心水,主要演员有梁音、阿依夏木、谷毓英等。影片曾获得1964年长春电影制片厂的"小百花奖"的最佳导演奖。

赵心水(1929—1989),原名赵志汾,中国内地导演、编剧。1960年他以执导首部电影《鸿雁》开启了导演生涯。1964年他凭借战争类题材电影《冰山上的来客》获得长春电影制片厂"小百花奖"最佳导演奖。1965年,其自编自导的剧情电影《"特快"列车》。1977年,其执导电影《熊迹》。1981年,其执导的剧情电影《海神》上映。1985年,其自编自导的剧情电影《戈壁残月》。1989年,赵心水因肝癌晚期而病逝于北京。赵心水导演为拍摄《冰山上的来客》倾注了极大的心血。他出身行伍,所以拍摄、编导战争题材片可以说是游刃有余。多年的部队生活为他的影片提供了素材。影片中好多人物的性

《冰山上的来客》海报

格就有赵导自身的性格特点。比如,杨排长身上就有很多赵导的特点,笔者认为杨排长也是这部影片中塑造最成功的形象。但是就电影的艺术效果来说,赵导追求的就是写实兼具浪漫的艺术特点。他为了拍摄《冰山上的来客》,3次奔赴新疆实地考察,寻找灵感,不断发现拍摄的布景、选址,以及会遇到的问题。在赵导接手这部电影时,厂里已经投入10多万的拍摄经费开拍,他接受这项工作就是来解决拍摄过程中遇到的问题的。他意识到一定要亲自去新疆了解当地的风土人情才能改好剧本。在选演员时,赵导首先考虑选择符合剧情需要的演员,但该片中的好多演员是没有演出经验的,因而赵导在为演员说戏时也付出了很多心血。赵导对于艺术的激情与热情渗透到电影当中,所以该影片一经放映,便引起了极大的影响。作为一名负责任的

导演，他曾将拍摄完成的影片剪成一段段小片反复推敲，并且拿给家人看，让家人从观众角度提出意见，践行为观众服务的宗旨。

【剧情概述】

影片讲述了这样一个故事：在1951年的夏天，边防军指挥部派来的新战士阿米尔带来情报，说一群匪特潜入金沙川。当地牧民纳乌茹孜迎娶了外地来的假冒的古兰丹姆，实际上她是匪首热力普逃跑时潜伏下的女特务古里巴儿，是江罕达尔的小老婆。当阿米尔听到新娘子名叫古兰丹姆时，他勾起了心底的一段回忆。阿米尔和古兰丹姆从小青梅竹马，但古兰丹姆的叔叔将她卖给了热力普做仆人、给江罕达尔当小老婆，改名为买日乌莉，从此音信全无。趁着杨排长和阿米尔参加婚礼之际，假古兰丹姆借此机会让阿米尔中圈套，与他一起回忆童年的辛酸往事，试图让阿米尔动情。阿米尔虽然是解放军战士，但由于他深爱古兰丹姆，在婚礼现场跳舞时，他也忍不住偷看新娘子。假古兰丹姆由此有了去刺探情报的口实，不论白天黑夜，不顾羞耻，多次到哨所找阿米尔"重温旧情"。阿米尔跟她强调解放军的纪律，不能够破坏军民关系，拒绝假古兰丹姆的纠缠。杨排长在他们会面时，一方面教导阿米尔要注意遵守解放军的纪律，一方面从情感上又表示很理解，在他们见面时加紧防范，保持警惕，很快便发现这个古兰丹姆并非阿米尔一直深爱的人。假古兰丹姆的纠缠还是起到了作用，她将探听到的消息传达给热力普和江罕达尔，他们想要偷袭解放军，却遭到解放军全歼。第二天，边防来了不速之客——阿曼巴依和又一个名叫古兰丹姆的女子。然而，这个古兰丹姆真是阿米尔深爱着的古兰丹姆。女特务古里巴儿的身份败露。将真的古兰丹姆带来的阿曼巴依其实也是特务，他只不过利用了古兰丹姆来伪装自己的身份，杨排长也敏锐地发现了这一点。杨排长让阿米尔与真的古兰丹姆见面，还特地为古兰丹姆送去一盆花。深爱着对方的二人在歌声中相见，深情款款。古里巴儿被杀，杨排长将计就计，布下天罗地网，将敌人一网打尽。

面对电影审核过程中的不同意见：一班长不能死；《花儿为什么这样红》歌曲不健康等。赵心水导演坚持自己的初衷，追求艺术效果。他跟领导汇报说"请给我一个犯错误的机会"。结果，后来的事实证明，他确实也因此犯了"错误"，付出了代价。

《冰山上的来客》剧照（一）

【要点评析】

一、人物形象

阿米尔是一个既年轻、热情,又有着纯洁心灵的解放军战士,他知道解放军的纪律,但是对青梅竹马的古兰丹姆十分钟情,不能忘记。当听到当地牧民迎娶的姑娘叫古兰丹姆时,他的心中分外难过。知道军队的纪律是一定要遵守的,不能与民众产生矛盾,但又无法忘却童年时的辛酸记忆。若不是古兰丹姆的叔叔把她卖掉,说不定他俩现在已经生活在一起了。在婚礼现场,他无法兴奋起来,他因陷入对过往的深深怀念当中而不禁流下泪来。阿米尔面对假装晕倒的假古兰丹姆,没有察觉出有什么异常。面对排长,他由于自责也显示出复杂的内心感受。阿米尔是一个老实单纯的人,假古兰丹姆的纠缠让他手足无措。在劝假古兰丹姆时,他也是心痛得不行,但坚持以一个军人的纪律严格要求自己。阿米尔是一个单纯的解放军战士的形象,如果放在现在来说的话,就是一个职场小白,忠于职守,即使在风雪中与一班长一起冻僵在岗哨,枪口还指向敌人的方向,是有着大无畏的牺牲精神的,让人非常佩服。

卡拉是一个阳光、勇敢、有担当、有能力的青年。他第一次出现在观众面前时,是与杨排长会面,手里拿着乐器热瓦普,这为他后来的牺牲做了铺垫。当杨排长说,别把热瓦普的弦弹断了,不然这里没有人能修。卡拉笑着回答说,不会的,除非自己死了。卡拉作为卧底,深入敌军内部,是十分危险的。他的存在也正好能够保护真正的古兰丹姆。江罕达尔因古兰丹姆无意中偷听到他的秘密想要娶她或杀害她时,卡拉及时赶到河边。卡拉能够在关键时刻化解危机,于笑声中将问题轻松解决。遇事时沉静、淡定,也可能正因为这些素质,指挥部会派他去卧底。但是卡拉没能及时识破阿曼巴依的特务身份,遭遇暗算,卡拉临死前说:"我们太年轻了。"他把热瓦普的弦扯断,让古兰丹姆把热瓦普交给杨排长,一方面,向他暗示自己遭遇不幸——这一点,影片前面已经做了铺垫;另一方面,通过少了弦的热瓦普可以发现拆开板里的情报,向杨排长报信。

杨排长的形象是十分立体的,可以说在描写部队军人的影片中,杨排长的形象能够如此真实是非常少见的。杨排长将军队的纪律、军人的作风放在第一位,但他也是一位非常有人情味的干部。当他知道阿米尔与古兰丹姆的故事后,主动劝告阿米尔与假古兰丹姆谈话,把问题解决,他远远地在一旁观察、守护着。当假古兰丹姆开始伸手拉扯阿米尔、部队里的人指责他作风有问题时,杨排长没有直接呵斥阿米尔,而是浪漫地吹起了悠扬的笛声。这既体现了杨排长注重人情,又显现出他作为领导的智慧。杨排长既讲原则,又是一个机智的人。他首先看出了先前这个古兰丹姆是假的,默不作声,静观其变,以引诱敌军的大部队出击;与下属、与民众在一起时,他又随和极了,没有什么架子,可见他是一个成功的领导。杨排长算得上是机智老成,与三班长的直率性格形成鲜明对比。在召唤下属时运用笛声,这种浪漫的方式也给剧情增添一些异域色彩。当杨排长认为古兰丹姆夜访营地、与枪声巧合时,他干脆第二天与阿米尔一起放羊,试探这个古兰丹姆。他推测,以古兰丹姆与阿米尔的感情,当她听到阿米尔的《花儿为什么这样红》时,应该有强烈的反应,但古兰丹姆一点儿反应也没有。杨排长用手绢在空中一试,说了句:"顺风不顺耳。"他问阿米尔爱哪个古兰丹姆——是爱小时候的古兰丹姆还是爱现在的

古兰丹姆？证明他已经发现这个古兰丹姆是假冒的。杨排长可以说是整个事件的总指挥，掌控着全局，他不打草惊蛇，故意安抚假古兰丹姆，再单独找假古兰丹姆谈话了解事情的原委。他敏锐地洞悉到敌军的计谋，将敌军一网打尽，并安排阿米尔与真古兰丹姆见面，成全这一对相爱的年轻人。在战斗开始时，杨排长还不忘阿米尔是新郎，不要阿米尔和乡亲们参加战争。可能正是因为杨排长的身上倾注了太多赵导自身的形象，在观赏过整部电影之后，细心的观众不难发现，若问起哪个形象给人留下的印象最深刻，恐怕大多数人都要说是杨排长了。整部电影的核心人物是杨排长，最全能、最多面、最立体的也是杨排长，相较之下，其他人物形象还都是比较单面的。

二、故事品鉴

电影中最震撼人心的场景之一是一班长冻死在暴风雪之中，却依然站立着，坚守着自己的岗位的形象。人们常说战友情是除了母爱以外世界上最坚固的情感，战友是一起出生入死的，这种生死之交一辈子都坚不可摧，因为自己的命可能是战友的牺牲换来的。当杨排长带着援军赶到岗哨时，看到冻僵的一班长和阿米尔，瞬间掉下泪来，大吼着要救活他们，愤怒地向空中开枪，引起山上的几处雪都崩塌。在得知一班长牺牲的消息后，杨排长失控到要立刻惩治假古兰丹姆，但经人劝阻，还是忍住心中的一腔怒火，将敌人一网打尽，为一班长报了仇。这一场面歌颂了战友之间的深挚感情，深深让观众动容。电影中的演员都是演技高超的，但他们的演技也是在不断进步的。审视影片，个别地方还是有不太自然之处的，但是，一班长冻死雪中这一场景一气呵成，非常感人，没有任何做作的痕迹，所以这一画面也达到了直戳人心的效果，感动着一代又一代的观众，此处响起的《怀念战友》的歌声也恰到好处地烘托了氛围。

电影中另一个震撼人的场景是阿米尔与真古兰丹姆的重逢。杨排长单独把真古兰丹姆叫来谈话，证实了她就是古兰丹姆。他让下属给古兰丹姆一盆雪莲，引起了古兰丹姆的回忆。此时，杨排长看似不经意地让康复中的阿米尔出来透透气，实则是想成全这一对年轻人。阿米尔无意中看到了古兰丹姆——这才是他日思夜想的古兰丹姆。古兰丹姆与阿米尔唱起了《花儿为什么这样红》，伴随着歌曲两人一步步走近彼此，古兰丹姆脑海中浮现了8年前的情景。她终于按捺不住心中的热情，推开窗户大喊"阿米尔"，杨排长来了一句"阿米尔，冲"。阿米尔跑上前去，与古兰丹姆拥抱在一起。这一对年轻人之间炙烈的爱情，经过种种磨难，在革命斗争后得以再现，可见，革命与爱情往往并不冲突。

这部影片还值得一提的是插曲的设置，《冰山上的来客》一经放映，其中的几首歌曲立即脍炙人口且历久弥新。《花儿为什么这样红》歌颂了纯洁的爱情与友情，虽然曾给赵心水导演带来麻烦，但也正是他当初的坚持，才成就了这首永恒的经典歌曲。这首红色的主题曲在片中总共出现了3次，3次出现都有助于情节的发展与情绪的渲染。第一次响起这首《花儿为什么这样红》是以女生独唱的方式，阿米尔回忆起与古兰丹姆的童年往事。小阿米尔亲眼看到古兰丹姆的叔叔将她卖掉，他将手中积攒下的铜板交给古兰丹姆的叔叔，为的是不让古兰丹姆被卖，不要她离开自己。而古兰丹姆的叔叔一把夺下他手里的铜板，扔了一地。小阿米尔赶快到地上拾起辛苦凑来的铜板。他把雪莲送给古兰丹姆，却被她叔叔夺下，在地上踩个粉碎。小阿米尔痛苦地捡起地上的雪莲，哭泣着望着被买走的古兰丹姆。这段辛酸的童年往事一直徘徊在阿米尔的心头，他将对古兰丹姆的真情一直深埋心底，直到看到敌人冒充的她成为别人的新

娘,往事又泛上心头。第二次响起这首主题歌是杨排长精心策划的一次试探,他借口与阿米尔出来放羊,引导阿米尔唱出了这首《花儿为什么这样红》,唱得十分动情,歌声仿佛如泣如诉地将他与古兰丹姆的故事娓娓道来。而假古兰丹姆听到此曲后却无动于衷,显然,她对于古兰丹姆与阿米尔的感情,只知其一不知其二。由此,杨排长准确地判断出这个古兰丹姆是假的。情节由此推向一个小高潮,有种暴风雨来临前的感觉。随着古里巴儿身份的败露,真正与敌人的较量开始了。观众们看到此处,也开始屏息凝神,好奇地看事态的发展。第三次出现这首歌是影片的高潮部分,真的古兰丹姆与阿米尔于歌声中会面,歌曲象征着纯洁的爱情,伴随着这一剧情的发展,假古兰丹姆也自然暴露出来。一直保护着古兰丹姆的阿曼巴依其实也是敌人的卧底,是他杀害了卡拉,一切都水落石出了。最后一次出现的《花儿为什么这样红》将全剧推向高潮,也成功地演绎了反间谍的剧情。歌曲《花儿为什么这样红》是雷振邦先生的经典创作,在整个影片中贯穿前后,有力地推动剧情的展开。可以说,电影播放之后,歌曲本身甚至比电影更加出名,影响着一代又一代人。艺术感染人心的力量是永恒的,不得不说的是,这部电影不仅仅是20世纪60年代人的记忆,其表现的人间真情在影片中或在歌曲中也是代代传唱,成为中国电影史上的一部经典之作。

《冰山上的来客》剧照(二)

【结　语】

《冰山上的来客》可以说是一部浪漫主义与现实主义相结合的成功的电影作品。这部电影看似写的是战争,其实是歌颂人间最美好的情感。影片要歌颂的两大主题是爱情与战友情。这部反间谍片比起现今的许多手撕鬼子的抗日神剧,有太多可圈可点之处。电影中的英雄们的形象都可以说是比较立体的,在那个年代是一次大胆的尝试,是一种突破。电影集合了许多民族元素在内,异域风情让电影充满了浪漫的气氛。《冰山上的来客》讲述的是一个简单的反间谍的故事,线索清晰,故事的框架也很容易理解。如果说真将它分类为悬疑剧的话,笔者认为还算不上。其中的一些特务的设置也只是满足了正常的叙事需要。影片的优势在于每个细

节都交代得很到位,前后铺垫、连贯性很好。有些观众提出记不住3颗照明弹都为谁发射,卡拉什么时候把字条放到热瓦普里的……这些问题如果认真观看都可以准确地找到答案。然而,这也同样是这部电影的缺点所在,就是没有给观众想象与思考的余地。每一处都铺垫好,每个细节都带领观众回顾。当然,对作为一部有突破性意义的电影来说也不能过分苛求。这部电影可以说是一部具有民族风情的浪漫主义英雄诗歌。故事情节并不复杂,只是有些简单的反转,但是足以借此窥见每个人物的特点,其叙事情节可以说是很好地服务于人物形象塑造的。比如前文已经分析过:阿米尔认真负责,热情单纯;古兰丹姆青春纯洁,命运坎坷;杨排长有勇有谋,有情有义;卡拉热情阳光,勇气非凡;古里巴儿狡诈泼辣,诡计多端……这些人物形象都是从情节的发展得来的。电影中最出色的一处创新是其配乐,自这部影片播放出来之后,《高原之歌》《怀念战友》《花儿为什么这样红》《冰山上的雪莲》这几首歌曲便脍炙人口。片中的歌曲有效推动了故事情节的发展,插曲又可以将故事及情绪推到高潮。这些优美的歌曲,以及杨排长召唤下属时悠扬的笛声与卡拉弹奏的热瓦普,都给人以情绪的感染。

《冰山上的来客》这部影片以浪漫主义与现实主义相结合的方式,融合少数民族的元素,地点设置在冰山高原之上,给这部诗歌式的英雄剧作加上了传奇的注脚。虽然由于年代的原因,这部电影在表现力与拍摄技术上还有种种局限之处,但这部影片仍可以说是一部既有革命精神,同时又不失人情味的作品,打破了革命与爱情二元对立的僵局,歌颂了人间真情,这也是《冰山上的来客》这部老电影经久不衰的重要原因。

(撰写:孙思逸)

洛丽塔（1962）

【影片简介】

1962年6月13日美国上映了影片《洛丽塔》，该片由斯坦利·库布里克执导，主要演员有詹姆斯·梅森、苏·莱恩、谢利·温斯特、彼得·塞勒斯等。影片根据美国作家弗拉基米尔·纳博科夫的同名小说改编。该片影响很大，在很多奖项中获得提名：在1962年威尼斯电影节中，导演斯坦利·库布里克获第27届金狮奖提名；1963年，小说原著作者弗拉基米尔·纳博科夫获第35届奥斯卡金像奖最佳改编剧本奖提名；1963年，在第20届美国金球奖上，詹姆斯·梅森获剧情类最佳男主角奖提名，谢利·温斯特获剧情类最佳女主角提名，斯坦利·库布里克获电影类最佳导演提名，彼得·塞勒斯获电影类最佳男配角提名；同年，在第16届英国电影和电视艺术学院奖中，詹姆斯·梅森获最佳英国男演员提名；2012年，《洛丽塔》获第38届最佳DVD套装奖。该片一经上映便得到了多方面的关注，有人认为这部电影以黑色幽

《洛丽塔》海报

默和家庭讽刺剧的形式展现了原著中人物的诸种可笑与荒谬之处。在总体的风格上忠实于原著的戏谑特点，但又进行了不拘泥于细节的影像型创作，体现在对细节处理上的功夫。也有论者指出，受制于当时的黑白拍摄技术，电影在细节上的表现力受到限制。在叙事逻辑上，也不如1997年电影的改编。不过也有人认为，黑白电影更能显示出别样的厚重感。美国杂志《名利场》将该影片评价为"20世纪最真实的爱情故事"。

【剧情概述】

影片讲述了这样一个故事：亨伯特教授到美国任教时，打算在新罕布夏的罗牡戴尔度过一个安静的夏天，在寻找临时住处的时候看到夏洛特夫人的屋子，也许是因为疑虑夏洛特的过分殷勤，起初他并不满意她的房间，正打算谢绝转身离开之际，他看到了花园里美艳性感的14岁少女洛丽塔。而后，他迅速答应下暂住这间房。在居住期间，夏洛特、亨伯特和洛丽塔3人一起看电影、参加舞会，亨伯特寻找一切可以单独与洛丽塔相处的机会。亨伯特看出夏洛特对自己的心意，为了能够长期与洛丽塔生活在一起，他选择违背心意地娶夏洛特为妻。夏洛特为了与亨伯特过上二人世界，特地把女儿送去参加夏令营。当夏洛特沉浸爱河之时，她发现了亨伯特的日记，里面尽是书写着他对自己女儿的迷恋，她明白了真相，不能忍受这一现实，怒而冲出家门，却在突如其来的车祸中身亡。车祸发生之后，亨伯特的脸上却看不出对夏洛特的丝毫同情，相反，他更像是得到一种解脱。他把参加夏令营的洛丽塔接出来，开始汽车旅行，真正地与洛丽塔生活在一起。亨伯特担心失去他心爱的洛丽塔，在单恋这场拉锯战中，他拼命地拽着畸形之爱的一端，想要把洛丽塔囚禁于自己的爱的牢笼里。当洛丽塔不堪忍受他的束缚时，她一放手，还在用力的亨伯特摔得粉身碎骨。洛丽塔失踪3年后，亨伯特才发觉，原来洛丽塔疯狂爱着的偶像，是她妈妈的朋友戏剧家奎尔蒂，奎尔蒂在旅行过程中跟踪着他们，后来又把洛丽塔从亨伯特身边带走，杳无音信。亨伯特陷入深深的痛苦之中，这也正是亨伯特想要枪杀奎尔蒂的原因。直到洛丽塔怀有身孕，因缺钱而无法维持生活时，才给亨伯特发了电报。亨伯特见到洛丽塔以后知道洛丽塔喜欢奎尔蒂而对自己没有爱恋之情，极其伤心，想要把她从非常平庸的青年迪克身边带走，但是没有成功。最后，他失望至极留下钱财、离开洛丽塔，而后，找到奎尔蒂并将其枪杀。

电影以第一人称的视角进行叙述，采用倒叙的方式，先将结局呈现在观众面前。影片最初以一起枪杀案开始，给观众的冲击感就很大，镜头捕捉到的是一种反差之感。亨伯特的形象显然应该是冷静的、沉默的、理智的、温文尔雅的，而奎尔蒂看起来就像个精神错乱者，从他面对枪口弹奏钢琴的细节可以看出他是有着艺术天分的。那么，在正常情况下，发疯要杀人的应该是奎尔蒂这种人，然而，事实上却是衣冠楚楚的亨伯特用枪对着狼狈的奎尔蒂猛开枪。这种反差带给观众的视觉冲击力是非常大的，给观众的思考也是很多的。这也是很好地利用观众的好奇心吸引人们往下观看的方式。

【要点评析】

一、人物形象

由于拍摄手法的限制，故事的叙事逻辑上虽然存在种种瑕疵，但影片对洛丽塔这一人物形象的塑造可以说还是成功的。电影中，洛丽塔第一次出现在观众面前是这样的形象：阳光下的花园里，婀娜多姿的她地坐在草地上，"三点式"的着装，遮阳帽，墨镜，摊在地上的书，修长的腿，开始发育的少女身体，姣好的面庞，迷人而深邃的大眼睛……这显然是一个摩登女郎，一个早熟的青春美少女。当她第一次见到亨伯特时，摘下太阳镜，一双明亮而又迷人的眸子，瞬间

让亨伯特爱得不能自已。洛丽塔在这位大叔面前充分施展了少女的魅力,她天真、活泼、美丽,甚至还有小性感。她像爱着父亲一样地也喜欢亨伯特,开心地和继父看电影,参加舞会,吃早餐,生活在一起。她是一个活力四射的小精灵,在亨伯特面前毫无娇羞之感,丝毫不掩饰内心的情绪,信任并且依赖这位继父。她的行为甚至有些时候在亨伯特看来是一种勾引,甚至含有一种性暗示,但她因内心坦然而并未觉得自己的行为有任何不妥。洛丽塔觉得女儿在父亲面前怎样放肆自己的行为都没有错。洛丽塔拥有可爱的面庞,但她没有可爱的脾气,她像个折磨人的小精灵,有时候将亨伯特折磨到怀疑人生。亨伯特想要她温顺、懂事,而这样品格她都不具备。相反,洛丽塔是一个颇难管教的小姑娘。她有着大胆的性格与行为,讨厌被管束,对母亲和继父都是时常顶撞。洛丽塔任性地释放自己的情绪,她将亨伯特的爱视为父爱,而狂热地爱着剧作家奎尔蒂。洛丽塔是个大胆追求爱情的小姑娘,她发育得成熟,思想也显得早熟并且开放。洛丽塔的性格缺点不是她一个人造成的,生父去世7年,母亲管束无方,使她的性格叛逆的特点表露得十分明显。

洛丽塔

亨伯特这个形象就显得更为复杂,一个衣冠楚楚的教授,一个成熟的男人,却爱上了一个处于青春期的小姑娘。如果说,洛丽塔少不更事,有不合适的举动,那么,亨伯特已经是成年人,他应该很清楚自己的单恋是一种不伦之恋。但是从亨伯特看到洛丽塔的第一眼开始,观众从他的眼神中就可以看出他的不可自拔。影片与小说不同,没有交代亨伯特何以喜欢,甚至钟情于比自己年轻这么多的洛丽塔。因而,在观众看来,亨伯特无异于患有恋童癖。他为了能够和洛丽塔长期生活在一起,竟然可以违心地和夏洛特结婚。在夏洛特出车祸时,他几乎没有同情,甚至此前想到要以游戏的方式枪杀她。看起来夏洛特的死正成全了他,亨伯特由此可以凭借父亲的名义带洛丽塔开始了汽车旅行。亨伯特一直以为夏洛特是阻碍他与洛丽塔在一起的绊脚石,然而,当他以为可以独自占有洛丽塔的时候,又出现了他们生活中的神秘跟踪人——奎尔蒂。洛丽特性格活泼开朗,想要参加学校的戏剧社,而亨伯特只想把洛丽塔牢牢拴住,享受他俩的二人世界。亨伯特是一个很古板的人,衣着也是西装革履的款式。推想亨伯特年轻的时

候也一定是个没有其他爱好的学霸型人物。而洛丽特是个天真活泼的小女孩,可以说在一定程度上缺乏教养,在给亨伯特送早餐时就偷吃一片培根。她没有什么男女之间要避讳的想法,坦然地吃着属于亨伯特的早餐,把脚放到亨伯特的桌子上和他聊天。试想如果同样的场景,拍摄的是中国的大家闺秀,恐怕重点刻画的是人物的万般羞涩之情。当洛丽塔喂亨伯特吃鸡蛋时,亨伯特的脸上充满了幸福感。他感受到了这个美少女的双重性格,这种双重性格可能是他的教养所无法包容的,但又对他有着深深的吸引力。洛丽塔的温顺与粗野让他感受与众不同并且有性感的味道。他把这些感受写在日记里,写完之后,在合上本子之前,还要吸干纸上的墨迹,可以看出亨伯特是一个很中规中矩的人。亨伯特试图让洛丽塔做他的牵线木偶,然而洛丽塔却用尽全身力气挣脱了。

亨伯特

夏洛特也是影片中的一个重要角色。在这部电影中,她好像是负责来搞笑的。一个热情似火、寂寞孤独的寡妇,一眼看中了准备租房子的房客。她使尽浑身解数,推销自己的房间,喋喋不休,希望能够留住他,在她感到绝望时,亨伯特却莫名其妙地爽快答应了,这让她喜出望外。手拿香烟,放荡的笑声,扭捏的动作,极尽做作之能事。在与亨伯特说话的时候她刻意离得很近,让亨伯特显出尴尬甚至是敷衍。在她得知亨伯特离婚的事实以后,故意说出自己丈夫已故,自己寂寞孤独。她是洛丽塔性格缺陷的一个重要原因,她的开放也时时影响着洛丽塔的为人,让洛丽塔更加早熟。在与亨伯特提及洛丽塔长大了时,她不乏骄傲地说洛丽塔开始对异性有了幻想而丝毫不顾及洛丽塔的年纪以及这会给她带来怎样的不良影响。确实如影片中夏洛特发怒时对自己的评价一样,她就像是个愚蠢的花痴。她的一些近乎夸张的行为给这部影片更添加了一些幽默讽刺的色彩。最后,她万万没想到自己的情敌会是自己的女儿洛丽塔。

二、故事品鉴

1962年版的电影《洛丽塔》可以说是经典之作,将其与纳博科夫的小说原著,以及1997年版电影《洛丽塔》比较过之后,笔者几次怀疑自己看到的1962年版的电影是不是删节版。此版

电影由枪杀案开头,引领着观众思考这样几个问题:亨伯特为什么要杀掉奎尔蒂?他们之间有怎样的关系?片头出现的这几个人物又都是谁?带着这样一连串的思考,影片带观众回到4年前将故事娓娓道来。

影片有这样几个细节是值得注意的:在电影的片头,首先出现在观众眼前的是一只渴望自由的、高贵的少女的脚,接着由一只厚实的中年男子的手小心地捧着。他温柔地将棉花塞进女儿的脚趾缝之间,把指甲油小心翼翼地为女儿的脚涂上。这种类似主仆之间一样的举动注定这场恋爱是不平等的,注定将是一场虐恋。当他为少女涂好最后一个脚指甲时,影片就正式开始了。

《洛丽塔》剧照

另一个细节处理也是十分精巧的。亨伯特为了能够和洛丽塔生活在一起,他违心地娶了夏洛特。夏洛特有着美国人的热情奔放,但在有着深厚文化教养的亨伯特眼里,她是庸俗无知、没头没脑的。亨伯特无奈地与夏洛特结婚了,但在床上的时候,他几次拥吻着夏洛特,眼里看着的却是床头洛丽塔的照片。在缠绵之际,夏洛特诉说打算让洛丽塔从夏令营回来后直接去校风严谨的学校,再直接送入大学,要把洛丽塔的房间安排给法国的仆人。亨伯特瞪圆了眼睛,原来夏洛特的生活里就没打算有这个女儿,那他留在这里又有什么用?得知这个消息的亨伯特非常郁闷,借着洛丽塔从夏令营打电话来时跟夏洛特发生了口舌之争。海兹先生在生前最痛苦的时候买了一把手枪,结果没用到,就进了医院去世了,而夏洛特以为手枪是没上膛的。当亨伯特好奇地看这把手枪时,发现里面是有子弹的,就萌生了杀掉自己妻子,打乱她想抛下洛丽塔而与自己独处的计划。亨伯特听见了浴室的水声,以为妻子在洗澡,那么,他想装作不经意地,不知道里面有子弹而在妻子洗澡时扮演强盗,以游戏的方式杀掉妻子。他以其高智商想制造一场完美的谋杀案。结果却发现夏洛特伪装成洗澡而实际上是在偷看亨伯特的日记。事情败露,夏洛特冲出房间被撞身亡。亨伯特在接到电话时还感到非常惊讶,她就在房间里,怎么会有人打电话说她被车撞了呢?如果他足够关心的话,他会在不经意发现车祸现场时,连雨衣也顾不得穿。然而,他却还记得穿上雨衣,可以见得夏洛特在他心中是真的不重要。就是这些戏剧化的情节,他没能下手谋杀妻子,巧合却帮助他了却此桩心事。我们不禁要思考,一

个受过很高文化教育的博士,为什么两度产生杀人动机?看到天真活泼的洛丽塔,他只想疯狂占有,这令人接受不了。观众不禁要叹息,是不是长期浸润于书斋中的知识分子已经学不会怎么解决现实社会中的问题,无法与社会相融,无法妥协,而只能采取极端的暴力手段?

还有一个值得注意的细节是:在亨伯特禁止洛丽塔与同龄孩子交往时,二人大吵了一架,洛丽塔却答应与他一起继续无聊乏味的汽车旅行。洛丽塔爱吃爱玩爱约会,亨伯特很显然知道控制不住她,却不想让她与外界接触,希望她心中只有自己。在第二段汽车旅行中,奎尔蒂始终跟踪着他们,他有可能是真实存在的,也有可能是亨伯特的假想敌。奎尔蒂一会儿扮演成警察与亨伯特聊天,一会儿变成学校的心理医生要求亨伯特给洛丽塔自由,最后,是奎尔蒂假扮成洛丽塔的叔叔,把洛丽塔从亨伯特的身边夺走。这些都是亨伯特认为阻隔他完全占有洛丽塔的因素。不知亨伯特是不是过分理想化,仿佛他可以失去全世界,不再工作都可以,只要能够与洛丽塔两个人在一起。究其实质,他对洛丽塔的爱是占有,与夏洛特对他的爱又有什么两样!

【结　语】

这部影片没有交代亨伯特忏悔的部分,也没有说出他喜欢洛丽塔是由于怀念童年的初恋。影片更侧重把人性揭开来给观众看。影片叙事的主要关系线由洛丽塔—亨伯特,亨伯特—夏洛特,洛丽塔—夏洛特,洛丽塔—奎尔蒂等关系构成。洛丽塔无疑是整个关系网的核心人物,故事的展开也是围绕着这样一个天真烂漫的小女孩而进行的。由于洛丽塔的吸引,亨伯特毫不犹豫地租下她们家的屋子,甚至娶了洛丽塔的母亲。这样就把亨伯特与洛丽塔还有夏洛特联系在一起了。亨伯特作为一个成熟的中年男人,他对于洛丽塔的青春美貌的爱是浓烈的,他想把洛丽塔禁锢在自己为其设置的温暖的囚笼里。而洛丽塔对于亨伯特更多的是对一位父亲的依赖,当洛丽塔要离开家去参加夏令营、在搬走东西时,又跑回楼上与亨伯特拥抱告别,说了句"别忘记我"。这种近乎暧昧的举动在洛丽塔本身不以为然,亨伯特却哽咽起来。在夏洛特把洛丽塔赶到夏令营之际,亨伯特哭笑不得地收到夏洛特的告白。亨伯特的狂笑也是对命运嘲弄的无奈表现。可以说洛丽塔是一个"野孩子",她有着那样热情开放的母亲,这一定程度上会对她产生潜移默化的影响。亲生父亲的去世又使她少一个亲人来管教,这些因素促成了她自由奔放的天性。洛丽塔与母亲年龄差了很多,却像是构成了一种奇妙的竞争关系。当得知洛丽塔要夜不归宿时,夏洛特很高兴她不会打扰自己的好事。当洛丽塔突然回到家,她觉得是洛丽塔横在她与亨伯特之间、破坏了夫妻二人的美好气氛时,她又干脆把她安排去参加夏令营。这个母亲很显然是不称职的,她自私地只关心自己的事,对洛丽塔可以说并没有尽到责任。撇开亨伯特对洛丽塔的爱情,就情感这一层面来讲的话,亨伯特都认为一个小女孩不应该独自在外过夜,但夏洛特不以为然,颇有几分只要自己过得好、不用管那小姑娘的架势。洛丽塔对于亨伯特的情感是真实的,但那完全属于对父亲的爱,只是她的行为不免常常带有挑逗的意味,甚至在亨伯特看来具有性暗示。奎尔蒂在这部影片中是一个非常有个性的天才艺术家的形象,他看起来就是一个絮絮叨叨的话唠,像时常处于精神失常一样。其实,将亨伯特与奎尔蒂相比的话,不用多想就知道洛丽塔会选择奎尔蒂。洛丽塔这种奔放开朗的性格肯定最不能忍受亨伯特的古板沉闷。洛丽塔认为所有女人都无法抵抗奎尔蒂的魅力。奎尔蒂艺

术家的思想与不受束缚、不按常理出牌的言行对洛丽塔有着极大的吸引力,能够引起洛丽塔的好奇心与新鲜感,所以洛丽塔认为她是疯狂地爱着奎尔蒂的。实则这是一种满足她的好奇冲动与冒险精神的方式。影片中看不出奎尔蒂对洛丽塔的爱,当他利用洛丽塔想要让她拍情色电影时,她拒绝了,最后她选择的还是性格同样沉闷的迪克,洛丽塔虽然天真,却不是个单纯的女孩子,她选择了迪克,因为她能感受到,迪克对于她的爱是全身心的同时又是健康的。

《洛丽塔》这部电影可以说成功地将人性展现在观众面前,以幽默地方式将爱情撕开来给人们看。该影片的伟大之处是它抛开了道德、伦理与说教,而与人们真诚地探讨一个问题:什么是爱情?

(撰写:孙思逸)

蒂凡尼的早餐（1961）

【影片简介】

20世纪60年代，伴随着好莱坞年轻女性消费群体的不断壮大，电影界逐渐将女性群体作为消费的主力。美国著名戏剧导演布莱克·爱德华兹执导的电影《蒂凡尼的早餐》正是在这样的背景下产生。该片于1961年10月5日在美国一经上映，便大获成功，成为当年最卖座的影片之一。电影改编自杜鲁门·卡波特1950年出版的中篇小说《在蒂凡尼店用早餐》，这是一部由乔治·阿克塞尔罗德、杜鲁门·卡波特编剧，奥黛丽·赫本、乔治·佩帕德、帕德里夏·妮尔、巴迪·艾布森、马丁·鲍尔萨姆等主演的喜剧片，获得奥斯卡最佳原创歌曲奖、奥斯卡最佳配乐奖（剧情、喜剧类），并获得奥斯卡最佳女主角、最佳改编剧本奖、最佳艺术指导（彩色）奖3项提名。

"小妞电影"指的是20世纪90年代中期以来随着后女性主义以及消费文化而兴起并集中出现的一种电影亚类型。①《蒂凡尼的早餐》虽然产生于20世纪60年代，但由于其具备小妞电影的元素，经常被电影界公认为第一部小妞电影。电影上映后创造

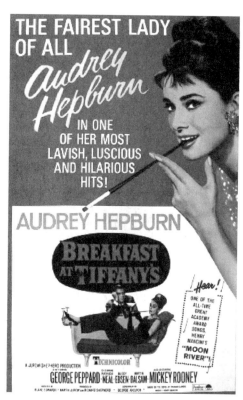

《蒂凡尼的早餐》海报

的票房和引发的口碑均为不俗，造成电影界不断拍摄以女性作为主角的电影跟风效应。其后，茱莉亚·罗伯茨主演的《风月俏佳人》，瑞茜·威瑟斯彭主演的《律政俏佳人》，梅格·瑞恩主演的《西雅图夜未眠》，安妮·海瑟薇主演的《公主日记》等影片纷纷诞生，备受年轻观众的青

① "小鸡电影"（Chick Flick）本身是一个新词，指近年来欧美影坛上一种新兴电影类型。文学上与之对应的是"小鸡文学"（Chick Lit），即"摩登女郎的读物"。"Chick"来源于英美俚语，是对年轻女子的戏称，所以，"小鸡电影"又被译为"小妞电影"。

睐,好莱坞电影迎来了黄金时代。2009年,由金依萌导演,章子怡、范冰冰主演的《非常完美》上映,标志着中国第一部小妞电影的诞生。这种以关注年轻女性的爱情、生活作为主题的电影吸引了一大批女性观众,影片《非常完美》获得了2010年华语电影传媒大奖的提名。电影界也充分认识到女性才是电影的消费主力。随后在我国,《失恋33天》《等风来》《宅女侦探桂香》《一夜惊喜》《我的早更女友》等影片迅速涌现,这些小成本制作的电影不断制造出票房神话,让小妞电影发展越来越成熟。在当下,"小妞电影"逐步融合了都市、爱情、女性、明星、喜剧等元素,已经形成类型。因为受众主要是女性观众,所以在故事设计上有明显的倾向性,摆脱了传统女性电影对女性形象的单一塑造;此外,在女性的性格塑造上,她们具有自主意识,充当绝对主角,拥有主动性,而男性在两性地位里则更多地充当配角。总之,"小妞电影"无论是人设还是故事,均紧跟时代风气,并经常探讨围绕"女性"展开的文化现象,触摸时代的症候。

【剧情概述】

《蒂凡尼的早餐》讲述物质女孩霍莉·戈莱特居住在纽约,她一心想跻身上流社会,在经历了种种生活体验后,最终在平凡生活中找到幸福的爱情故事。

清晨,纽约第五大道的出租车上下来一位年轻优雅的小黑裙女人霍莉,她一边吃着羊角面包,一边出神地望着蒂凡尼里的珠宝橱窗,良久,她缓缓离开……

楼上刚搬来的新邻居保罗·瓦杰克与霍莉第一次见面,就被霍莉所吸引,霍莉也因为他身上有亲人弗雷德的影子而对他心生好感,并邀请他参加酒会。聚会上宾客云集,有着高跟鞋和华丽礼服的贵妇,有西装革履的绅士,当然少不了酒精、雪茄。大家笑逐颜开,而角落里一位正照着镜子的妇女,却不断发出神经质的傻笑和哭嚎……

《蒂凡尼的早餐》剧照(一)

随着保罗与霍莉的交往越来越密切,彼此互生情愫。保罗甚至将霍莉塑造成他新一部小说的主人公。此时,霍莉的丈夫道克·格莱特利却找上门来。原来,霍莉和弟弟弗莱德是一对

孤儿,在她14岁时与弟弟逃离了寄养家庭,以偷东西为生。他们每天过着食不果腹的生活,在一次偷盗中被道克发现并收留,不久霍莉便嫁给了道克。随着霍莉慢慢长大,她发现自己不愿意过这种生活,她觉得丈夫道克根本不理解他,于是她离开了他,来到纽约。此时丈夫的到来正是为了带她回家,因为深爱着霍莉的道克不想让她受到惊吓,所以他请求保罗先转告霍莉,他来找她了。

霍莉有着一段复杂的过去,而保罗的私生活也并不单纯,他对写作要求很高,写作进程很慢,但他耗费心力写的一本书无人问津。因为生活环境的压力等原因,他被一位有钱的太太图莉包养,此刻居住的公寓,正是这位太太替他租的。霍莉知道这些后,她开始嘲笑保罗,两人的关系也渐渐变得陌生。不久保罗主动找到霍莉,他向霍莉道歉,打算送霍莉一件礼物。他们一起去蒂凡尼珠宝店,并让蒂凡尼老板在一个玩游戏赠送的戒指上刻了蒂凡尼的商标,他们还一起去杂货铺偷了面具。然而,正当两人爱意渐浓时,霍莉开始对保罗冷淡,并有意避开保罗。原来,霍莉正计划与巴西的富豪乔斯结婚,保罗知道后非常伤心。此时霍莉收到道克的来信,说她弟弟弗莱德在一次车祸中丧生。霍莉悲痛欲绝,她不停地摔各种东西,一旁的乔斯被霍莉的举动吓住,担心她会毁坏他的家庭声誉,他找到保罗并让他安慰霍莉……

《蒂凡尼的早餐》剧照(二)

霍莉与保罗的生活在慢慢改变,保罗与图莉断绝了来往,并搬出了公寓。霍莉也开始学习葡萄牙语,准备去巴西生活。临行前,霍莉邀请保罗来公寓道别。霍莉试图准备晚餐,但还是搞砸了一切。两人高兴地从外面餐馆吃完回来后,霍莉被缉毒队逮捕。保罗设法救出了霍莉,并带着行李和猫,想让她去酒店暂住一段时日。可是,一出监狱,霍莉就急着赶往机场去巴西与乔斯结婚。保罗给霍莉拿来乔斯的告别信,霍莉一边痛骂乔斯的懦弱,一边气得将猫赶走。此时的保罗再也忍不住,他骂醒了霍莉:"无名小姐,你知道你有何不妥?你怕事!你没胆量!你害怕挺起胸膛说'生活就是这样'!人们相爱,互相属于对方,因为这是获得真正快乐的唯一机会。你自称具有不羁的野性,却怕别人把你关在笼子里。你已身处樊笼——是你亲手建起来的,那不受地域所限,它随你而去。不管你往哪儿去,你都受困于自己。"霍莉为之动容,觉得羞愧。

出租车外,大雨滂沱,霍莉终于找到了猫,短暂的失去让她明白猫对她的重要,也终于知道保罗才是最爱她、能给她幸福的男人。在影片的最终,霍莉与保罗相拥在一起……

【要点评析】

在资本冲击的市场环境下,是一个道德和伦理都极为混乱的时代,人们的价值观也受到影响。《蒂凡尼的早餐》及时出现并反省了这种文化现象是消费文化的产物。主人公霍莉被塑造成一位充满理想主义色彩的女性形象,她天真、狡黠、慵懒、阳光,追求爱情,又向往独立。电影不断表现霍莉对于物质的追逐,例如每当遇到烦恼时,霍莉就会去看蒂凡尼的珠宝,看完珠宝,霍莉便觉得很满足,一切重回美好。用"看"商品的视觉方式满足内心欲望的这种手段,是"小妞电影"对于女性欲望和心理的独到把握。这也意味着当拥有了物品,便彻底宣泄了内心的欲望,欲望又催生欲望,所以人们便迷失在对欲望的追逐中。"看"可以满足霍莉的内心,霍莉对物欲和爱情的追求,使她在无形中成为大众女性中的欲望主体的代表。因此,这部电影正是在消费文化环境下表达了这种欲望,观众通过观影也获得了暂时性的满足。霍莉性格的综合性为观众提供了独特的视觉观感。蒂凡尼对于霍莉来说所代表的是一个上层世界,也决定了她需要永无止境地去追寻,而婚姻可以作为她的捷径。霍莉是一位妓女,电影里对霍莉的身份虽然表现得很隐晦,但从舞会上霍莉结交的各色人群来看,她的生存环境很糟糕,她的一切都必须通过肉体换来。她也不掩藏自己对金钱的喜爱,在遇到保罗之前她是一位金钱的奴隶,是一位拜金女。然而,霍莉尽管在这种环境下讨生活,但还是被保罗吸引,因为她身上还保有纯真——导演让霍莉追求物质,却又为她的性格里注入了纯真的幻想。因此,霍莉的形象设计为女性观众提供了很多向往,她让人们相信,怀有浪漫爱情期许的少女也可以怀有金钱梦。

电影的结构并不复杂,电影的前半段交代了霍莉和保罗各自的背景与阻碍二人感情的因素,后半段则主要集中在二人之间的感情发展上。在叙事过程中,电影对故事发展的节奏把握得很好,可以说是悲喜交织,亦庄亦谐。霍莉与保罗的感情之路并非一帆风顺,在他们二人情感状态不好时,总会出现日裔房东的形象,他总是负责耍宝与搞笑,调节观众的情绪。

从故事内容谈,电影里一些严肃的部分被喜剧的风格所冲淡,比如霍莉的个人选择是否有违道德伦理,霍莉真实的生存状态如何,等等。在这里,显示了好莱坞电影对于爱情电影的独特包装,电影在价值观上做了许多暧昧且浪漫梦幻的处理,用喜剧化、时尚化的风格掩盖了很多道德模糊地带,例如道克轻易地被霍莉劝走,保罗永远义无反顾地等待霍莉觉醒,以及日裔房客形象塑造得就像是霍莉摆弄的玩具,等等。

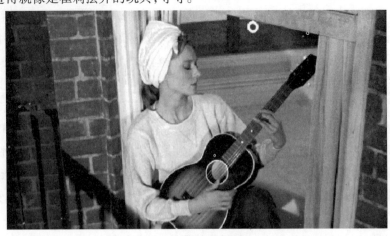

《蒂凡尼的早餐》剧照(三)

电影的主情节是霍莉与保罗的爱情，逻辑上大致可以自圆其说。电影为他们相爱的原因设计了很多细节，让观众可以投入情感。与此同时，电影的次情节也可圈可点，比如霍莉从原来的家庭里走出，表现她身上具有强烈的追求自我的意识，正如她所说："我就像那只小猫，一个没有名字的可怜虫。我们不属于任何人，也没有任何人属于我们，我们甚至不属于对方。"霍莉成为观众的欲望主体，这种欲望表达机制符合消费社会里现代都市女性对自我意识的追求以及对爱情的渴望和想象。当与她年龄差距很大的丈夫道克出现时，观众还是会觉得保罗与霍莉在一起会更般配，尽管观众觉得道克也很善良，但他和霍莉之间无论是外貌上还是精神上都存在差距。在道克的认识里，霍莉还是那个14岁正在偷火腿和鸡蛋的少女，而从外形上，道克看起来更像是霍莉的父亲。再比如，保罗被富太太图莉包养，这样的情节设计一方面将女性的地位与传统的女性区别开；另一方面，电影确实对所处社会环境具有洞察力，因为这是一个物质时代，消费主导一切的时代。图莉是一个大胆而自我的形象，她可以通过金钱满足自己的私欲。电影呈现出的这些现象，显然淡化了对主人公行为的道德评价，而将着力点放在展示人在金钱面前所呈现的选择。

"小妞电影"里一贯的主题是成长，这种成长也是小妞们在各种事件中不断认识自我的过程。电影里霍莉和保罗均获得了成长。主要人物霍莉的成长伴随着层层递进的大小高潮，送走丈夫道克，与过往再见；奚落保罗后，与保罗再和好；失去至亲后，从巨大的悲痛中走出；与乔斯订婚后，在落难中又被抛弃；丢失小猫后，再次寻回小猫……叙事线和感情线不断交织。最终霍莉被保罗骂醒并且接受保罗的爱，这是本片的高潮。一开始，霍莉一直想通过结婚跻身上流社会，男人是她上位的工具，而保罗则点醒了她，霍莉的这种依附心态难以获得真正的幸福，选择与没有感情、没有爱的男人结婚，只是从一个牢笼进入另一个牢笼罢了。在这个过程中，乔斯和保罗对待霍莉的不同态度则清晰地表达了这一点。霍莉在乔斯那里不断受到冷遇和羞辱，而保罗则一如既往地想给予她爱。在价值观的表达上，电影将"爱"放大到光辉的层面，并且赋予了爱很多含义，例如爱就是给予，帮助她变好；爱就是包容，包容她的过去；爱就是独立，独立才可以拥有真正的幸福；等等。这种价值观的传递是通过保罗的行动来体现的，这符合了自古以来人们对美好价值观的追求，即爱的本质是一种牺牲和奉献。霍莉最终被保罗感化并逐步认识自我，她选择与保罗一起寻找真正的自我价值。正是这种成长让男女主人公的内心在影片结尾处都发生了变化，霍莉在这样的过程中完成了内在的确认和成长。观众的感情也随人物的成长而得到了升华，在观影的过程中，接受并认可了这种非常纯真的情感。

电影在技术处理上也很成功。电影色调以鲜亮的颜色为主，非常轻快，很大程度上是借助于主人公的形象来完成的，大大满足了观众的视觉体验和感官刺激。电影里不断出现轻松诙谐的场景，也有一些感觉敏锐的场景，比如霍莉优雅地站在橱窗面前，霍莉坐在窗户上弹奏，等等。这些场景在电影结束后，会一直种在观众心里。一方面，蒂凡尼制造了一个阶级平等的幻相，即穷人和富人一样可以拥有蒂凡尼；另一方面，蒂凡尼所象征的消费文化的显著特点是强调商品形象对人们心理追求的效果，商品本身的价值和特性往往会被忽略。电影人无疑紧紧抓住这一点，因而在霍莉的造型设计上投入心力，一部电影几乎是主演之一赫本的时装秀。从效果来看非常成功，霍莉的银幕形象成为很多人心目中难以替代的经典，她身着纪梵希黑色无袖鸡尾酒礼服，手持细长杆烟嘴，华丽而摩登，这已经成为演员赫本独有的标志。霍莉穿着普通的家居服，坐在窗户边弹奏吉他，并唱着《月亮河》的这个场景，已经深深刻在无数观众的心

里。这首歌唱出了她内心的寂寞,也唱出了观众的寂寞,很多女性为此动容。总之,霍莉的造型为大众塑造了新的审美品格,改变了世人的审美认知。这也意味着,造型会影响演员对角色的塑造。电影作为综合的艺术,画面、故事、音乐等每个环节都非常重要。

除了故事情节、人物、结构、对话、场景等丰富性之外,电影里还不乏精彩的细节,比如在喧闹的舞会上,一位时尚的女人正照着镜子,前一秒还在豪放大笑,后一秒却在伤感、号哭……镜子是一个重要的物件,可以让人反观自身,流露真情。她神经质的表情其实反映了舞会上人的内心,尽管大家都在放肆地大笑,但其实内心敏感又脆弱,狂欢只是为了填补内心的寂寞。通过镜子表达人物的内心,这样的技术处理表现在后世无数的电影中,是非常经典的电影语言。

【结　语】

作为商业爱情电影的《蒂凡尼的早餐》——虽然故事现在看来不免俗套,但并不妨碍这是一部非常精彩的影片,时至今日,依然有经久不衰的魅力。金钱与爱情是人类永恒的话题,每个人都可以谈,并且都会触动内心。《蒂凡尼的早餐》正是围绕"拥有金钱不等于拥有幸福"来构建故事,戏剧化叙事模式的痕迹特别强。但人们爱看它,正是因为故事里的人所付出的情感很纯粹、很真实。人们愿意看到放弃财富的人拥有了美好的爱情这样的情节,因为这是人们所追求的价值观,即金钱与幸福并不能绝对地画等号,尤其是在一个消费市场愈盛的时代。从《蒂凡尼的早餐》取得的市场效果来看,观众与影片产生了强烈的共鸣。现在看来,好莱坞的爱情故事还在被讲述,但那些影片更多的是在重复讲述这个故事,并没能超越这部影片。

(撰写:王小波)

惊魂记(1960)

【影片简介】

《惊魂记》是一部由美国环球宇宙公司出品,阿尔弗雷德·希区柯克执导,安东尼·博金斯、珍尼特·利等主演的惊悚片。影片改编自劳勃·柏洛区的小说,编剧为约瑟夫·斯蒂法诺、罗伯特·布洛克。该片于1960年6月16日在美国上映,并于1961年获第33届奥斯卡奖最佳女配角、最佳导演、最佳摄影(黑白)、最佳艺术指导4项提名,同年又获得美国金球奖最佳女配角奖;2013年,《惊魂记》又获得第39届土星奖最佳DVD/蓝光套装奖提名。《惊魂记》被《美国娱乐周刊》誉为"历史上100部最伟大的电影之一",被美国电影学会纳入"百年百部优秀电影"之中。1992年,美国国会图书馆将《惊魂记》评为"文化、历史、美学方面的重大事件",并将其列入国家电影名录永久保存。

《惊魂记》是一部里程碑式的电影。影片讲述了一个精神病人的心理犯罪活动,包含悬疑、惊悚、犯罪、连环杀人、心理变态等元素,开创了心理惊悚片的新类型,被认为是现代悬疑片的开山之作。影片在拍摄时,恰逢《海斯法典》正

《惊魂记》海报

处于被废止的状态,于是片中才有了大胆的表现婚外情的画面及浴室谋杀等血腥场面。这在电影史上是史无前例的,但是为了避免血腥画面过分刺激观众,影片改为黑白胶片拍摄。

作为心理恐怖惊悚片的开山之作,该影片共收获3 200万美元的票房,是拍摄成本的40倍。在当时收获了评论界的广泛好评。"《惊魂记》中没有可以认同的人物,而片尾出乎意料的谜底其震撼力一点儿也不亚于片中的谋杀镜头。这部影片丝毫没有令人反感的血腥残忍氛围,而是完全透过构图和完美的蒙太奇来促使观众产生无限的想象,不必由导演再去画蛇添

足。""主演珍尼特·利在浴室中沐浴,随后被精神病人乱刀砍死的片段,整个由70多个平均时长不超过3秒的镜头组成,在希区柯克有条不紊的讲述和剪辑中,这个小小的'凶杀'场景成了电影史上最恐怖的场景之一。和现在动用大量血浆的美式恐怖片相比,导演希区柯克只用了一点点儿血浆、有限的裸露镜头、一个黑影和一把刀,就创造出了精彩绝伦的景象。这种场面设计和剪辑功力,是现在好莱坞导演难以企及的。"

【剧情概述】

影片讲述了携公司巨款潜逃的女职员玛丽恩在逃亡途中被精神分裂的狂人于旅馆浴室杀害,后玛丽恩的姐姐及男友加入调查,在种种谜团中逐渐揭露真相的故事。

在一个周五的午后,女职员玛丽恩趁着午休时间与从外地前来出差的男友山姆在一家廉价酒店幽会。玛丽恩向山姆表示自己厌倦了与他的这种关系,除非两人结婚。但山姆表示自己既要付给前妻赡养费,又得替父亲还债,还要有几年才有条件与玛丽恩结婚。两人互诉衷肠后便分开了,玛丽恩重新回到了自己的工作岗位。玛丽恩的老板劳利先生与一个暴发户卡西迪先生做成了一单大买卖,卡西迪先生直接付了40 000美元现金给劳利。劳利怕存放大量现金不安全,便让玛丽恩将钱存入银行以换成支票。玛丽恩借口自己身体不适向劳利要求存完钱之后直接回家休息,正在兴头上的劳利愉快地答应了。而玛丽恩直接驱车回了家,收拾了一些行李后开车带着这笔当时称得上是巨款的钱准备离开本地去找男友山姆,却在路上遇见了老板劳利。劳利虽有怀疑却还是没有询问玛丽恩就离开了。玛丽恩在半路上因疲乏而躺在车里睡着了,因此遭到了警察的盘问。心虚的玛丽恩于是又在半路上在一家二手车行给自己换了一辆汽车,并爽快地用现金付了700美元差价,这让一路紧盯着玛丽恩的警察与车行老板都觉得很是可疑。在继续前行的路上,玛丽恩遇上了暴雨,一路上视野模糊无法开车,只能停靠在路边的一家旅馆。玛丽恩以化名玛丽·山缪登记了住宿,店主热情地邀请她共进晚餐。玛丽恩随后却在自己的房间听到了店主与自己母亲的争吵,似乎母亲并不欢迎其他女子来家中做客。之后店主端来了食物邀请玛丽恩在办公室用餐,两人在办公室内进行了一番交谈,店主诺曼告诉玛丽恩自己幼年丧父,从小与母亲一起生活,而母亲似乎精神状况有点儿不正常。最后诺曼又一次询问了玛丽恩的名字,而玛丽恩一不留神把自己的本名说了出来,而这显然与登记时填写的山缪不符。玛丽恩回到了自己的房间,在纸上计算了一下当日的开支,随后便进浴室沐浴。正在洗浴的过程之中,一个黑影闪进,举刀将玛丽恩杀害。随后诺曼发现了玛丽恩的尸体,匆忙跑回自己的房间向母亲报告,接着又重新回到房间将玛丽恩的尸体与其他物品都塞进了玛丽恩的汽车后备厢,然后开着车来到一片沼泽地,将车推进了沼泽。

老板劳利发现玛丽恩迟迟不来上班,就起了疑心,他联系了玛丽恩的姐姐莱拉,发现玛丽恩带着巨款失踪了。劳利告知莱拉只要玛丽恩退还钱款就不报警。劳利还请了私家侦探阿伯盖斯跟踪莱拉,希望能通过莱拉找到玛丽恩。一心想要拯救玛丽恩的莱拉找到了山姆,阿伯盖斯却以为是山姆藏起了玛丽恩,就直接向二人表明了身份。在知道玛丽恩确实不在山姆处之后,阿伯盖斯就前往沿路所有玛丽恩可能住宿过的旅馆进行调查。来到诺曼的旅馆后,阿伯盖斯发现了异常,以为是诺曼侵吞了玛丽恩携带的钱款,而玛丽恩则被诺曼的母亲看守在房子里。于是阿伯盖斯给山姆和玛丽恩姐姐莱拉打电话报告情况。阿伯盖斯在进入诺曼的房子准

备调查时又遭到了一个身穿女装的人的杀害。山姆和莱拉见阿伯盖斯迟迟不回来就准备亲自前往调查,还向当地副警长钱伯斯报告,而钱伯斯则十分肯定地说诺曼的母亲早在10年前就已去世。于是莱拉与山姆两人假扮夫妻来到诺曼的旅馆,在这里,山姆发现了玛丽恩记账留下的纸片,确定了玛丽恩曾在此住宿。因此,山姆拖住诺曼,给莱拉留足进入诺曼的房子调查的时间。莱拉却在地下储物室里发现了诺曼的母亲———一具干尸。而诺曼也砸伤了山姆随后赶来,穿着女装举刀想要杀害莱拉,却被山姆制止了。最后法庭请来了精神病医生,才解开了整桩案件的谜团:诺曼是一个精神分裂症患者,他在杀害母亲与母亲的情人后,身上同时具有自己与母亲的双重人格,这两种人格互相嫉妒,以致"母亲"的人格又杀害了诺曼有好感的几名女子,玛丽恩就是其中之一。

《惊魂记》剧照(一)

【要点评析】

导演希区柯克在创作《惊魂记》时,已经进入其电影创作的晚期。所以影片无论在商业性考量、艺术创造还是内容突破上都显示着创作者的成熟。

电影一开始,就是凤凰城的一个大全景,并推向旅馆的窗户,将视角从窗户进入,暗示着玛丽恩和山姆的关系。带有悬疑色彩的背景音乐也让简单的场景呈现出一种张力。这种用"偷窥"的视角进入主人公的生活,刺激着观众的本能,从而对该片的银幕充满探索欲望。镜头里的玛丽恩和情人山姆正在旅馆床上谈话,玛丽恩认为,只要有钱,情人便会跟他结婚。玛丽恩和山姆之间的对话场景设置及时地捕捉了好莱坞社会的新现象,这在当时是非常大胆的。

电影接下来不断注入悬疑的元素,除了在故事的大框架设置悬念之外,在每段戏里也会设置悬念,造成张力。例如玛丽恩携款逃走后,警察质问玛丽恩,让观众觉得警察知道玛丽偷钱,然而不久警察就消失了。前半段作为主角的玛丽恩被杀害这样的情节设置也挑战了好莱坞的叙事传统,后半场则将诺曼作为主角讲述。玛丽恩的"钱款"作为影片重要的符号却被诺曼误认为是报纸而将之与汽车一起丢进了沼泽。就在观众以为私家侦探将要手刃诺曼时,侦探却意外被诺曼杀害。当玛丽恩的姐姐莱拉和玛丽恩的恋人山姆来到诺曼旅馆时,就在观众以为杀害玛丽凶手的诺曼母亲就要被找出时,结局却迎来逆转,让观众大呼过瘾。在结尾部分,诺曼母亲的人格再次在诺曼身上出现,无疑加深了电影的悬疑色彩,同时也使一个简单的杀人事件

变为一个复杂的心理犯罪。警察局里的诺曼,忠厚善良与邪恶鬼魅的表情不断交织在诺曼的脸上,成为电影史上让人细思极恐的表情。而自始至终从未露面的诺曼母亲,也一直折磨着观众的神经。

在色调上,影片多采用灰暗的色调,使整个影片环境显得紧张、阴暗,人物的内心也表现得很压抑,使影片的悬疑气氛很浓厚。电影用声音来表达人物的回忆和幻觉,用镜头来传达人的思维活动,为电影表现手法贡献了无数的电影语言。

《惊魂记》剧照(二)

例如,玛丽恩在逃亡的过程中,电影画面上是玛丽恩正在开车,声音则是玛丽恩主观想象的经理、顾客、同事、姐姐等人对这件事的反应和议论。导演的这种处理将玛丽恩的思维活动转变为视觉,让观众走进玛丽恩的内心。电影以晃动的镜头来表现玛丽恩的紧张情绪,且经常对玛丽恩的面部表情进行特写,传达情绪。在警察质问玛丽恩时,采用俯拍镜头,表现警察居高临下的气势,暗示警察和玛丽恩的关系实则是警察与盗窃者的关系。电影在拍摄玛丽恩时也多选用俯拍镜头,当玛丽恩选择了在金钱面前低头时,也暗示了玛丽恩是被物化的人。在叙事上,当玛丽恩携款逃走时,观众以为影片是一场以逃亡为主题的悬疑片。女主角玛丽恩在逃亡过程中来到一家汽车旅馆,却发生意外,被杀死了,这打破了好莱坞的叙事规范。在选角上,当诺曼英俊的脸庞逐渐狰狞时,无疑加深了诺曼的人格分裂成分。在配乐上,由与导演希区柯克合作长达10年的赫尔曼进行配乐,是为表现电影人物心理进行服务的配乐。导演希区柯克也给了赫尔曼很大的自由发挥空间,而赫尔曼也创造出希区柯克想依靠音乐传达出的情感。电影里短小而重复的创作手法,特别是在浴室谋杀这个场景里,配乐表现出的恐怖不仅令观众毛骨悚然,也符合了电影的恐怖气氛。①

除了电影的镜头表现了导演运镜的能力成熟之外,导演希区柯克还通过《惊魂记》将"悬疑惊悚"的影片风格提升到艺术大师的高度。影片表面上是在探讨人与金钱的关系,实则是通过诺曼这个复杂的人物来探讨人与欲望的关系。对于诺曼来说,母亲就是潜藏在他内心的欲望,杀害母亲及其情人,造成了诺曼严重的心理问题,成年后的诺曼始终带着愧疚而生活。当诺曼与玛丽恩聊天时,玛丽恩提议将母亲送到疗养院的想法引起诺曼的强烈反应。与其说他将"母亲"的角色始终带在身上,不如说母亲是他始终无法摆脱的存在。当他透过墙上的小孔偷窥玛丽恩,他满足的是他内心的偷窥欲,而身上作为"母亲"的一面则跳出来指责和辱骂他,甚至将玛丽恩残忍地杀害。诺曼无法客观地对待自身与母亲的关系,一方面与他在成长中父亲角色的缺失有关,他和母亲的关系已经超越了母亲与儿子之间的关系;另一方面则是他无法控制自己的欲望,以致他的性格发生扭曲。正如他所说:"我们都掉在自己的陷阱里,被它紧紧抓住,

① 范铮.电影《惊魂记》配乐的创作分析[J].沈阳音乐学院学报,2015(4).

没人能爬得出来,我们想抓住什么东西,想爬出来,但抓到的只是空气,只是陷阱,结果没有一点儿进展。"

《惊魂记》剧照(三)

电影不断对"物"进行特写,引导观众进行思考,每当镜头在"物"上停留时,也为"物"赋予更多的电影含义。比如当玛丽恩收拾行李准备携款逃走时,镜头不断给床上装着信封的钱以特写,最终玛丽恩决定将其据为己有。这意味着此刻人对金钱的欲望战胜了一切理性。在诺曼将玛丽恩杀害的过程中,在极短的时间内剪入了几十个镜头,既通过音乐与画面一起营造了恐怖感,通过蒙太奇的剪接"延长"了这种刺杀行动,构成了电影的高潮,对观众产生了强大的心理刺激。导演邀请了知名艺术家索尔·贝斯设计了这场"浴室谋杀"的分镜,成为电影史上最著名的谋杀戏。在影片上映后,希区柯克精心构造的暴力美学被很多评论者认为是伤风败俗的,是希区柯克最大的污点,但对于喜欢悬疑片的观众来说,则大呼过瘾。当水将玛丽恩身上的血污冲掉时,镜头给了排水口一个大特写,是在暗示观众,淋浴头的水可以冲掉血污,却冲不掉人的丑陋和无尽的黑暗。镜头紧接着是对死去玛丽恩的眼神的特写,提醒着观众,当人对欲望不加节制,人的处境也极为艰难。镜头的下一秒,顺着玛丽恩的眼睛转到床头柜上的钱,则加深了电影主题——人与金钱的关系就像深渊。除了这些精妙的视听语言之外,影片也经常用空镜头提升观众的紧张情绪,留给观众思考的时间,使观众更好地投入剧情中去。

【结　语】

影片延续了导演希区柯克之前电影的一贯风格,比如不断增多的悬疑元素、对楼梯镜头的拍摄,以及对"麦格芬"(McGuffin)理论的充分运用等,都奠定了希区柯克大师级的地位。"麦格芬"是一种推动剧情、引起冲突的电影创作手法,即导演设计的"诡计",是片中人物觉得极为重要,但实则并非很重要的线索。例如《惊魂记》中的"麦格芬"指的则是诺曼的母亲。在影片中,希区柯克操纵观众情感的功力得到最大的表现。他总在引导观众认为诺曼的母亲是真正的凶手,但一直到最后结局部分,观众才知道,诺曼是凶手。导演希区柯克通过不断迷惑观众使影片扑朔迷离,将"悬疑惊悚"电影发展为艺术电影,他是当之无愧的大师。

希区柯克经常从别人的故事里获得灵感,处理成自己的创作风格,并擅长将一个简单的故事讲述得很高超,即不在于讲什么,而在于如何讲述。他的电影引来后世导演竞相模仿,表示对他的致敬。20世纪上半叶,弗洛伊德的精神分析理论在欧美盛行。从拍摄电影《爱德华大夫》(1945)起,精神问题犯罪也成为导演希区柯克关注的话题,弗洛伊德的"恋母情节"则被通过《惊魂记》而做出了希区柯克式的诠释,从而开创了心理犯罪类型电影的先河。

(撰写:王小波)

四百击（1959）

【影片简介】

提起影响至今的"作者电影"理论的观点，就不得不提起导演弗朗索瓦·特吕弗这个名字，他不仅是法国"新浪潮电影"运动的发起者，更以自身的电影创作实现了安德烈·巴赞现实主义理论与"作者电影"理论的完美融合。1959年特吕弗导演的处女作《四百击》上映，以"新浪潮电影"的开山之作的姿态向法国传统电影与好莱坞商业电影发起了正面宣战。《四百击》打破传统电影的呈现方式，宣告了电影创作新风尚与新形式的到来，特吕弗更是凭借该影片获得了第32届奥斯卡金像奖最佳原创剧本、第12届戛纳电影节金棕榈奖提名，并最终斩获第12届戛纳电影节最佳导演桂冠，为当代电影艺术的发展留下了浓墨重彩的一笔。

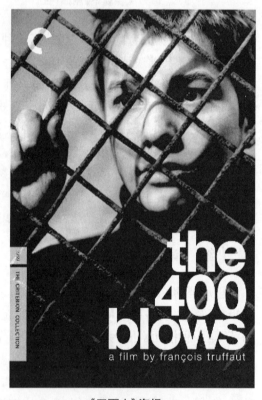

《四百击》海报

【剧情概述】

片名"四百击"即击打400下，是法语中的俚语，大概的意思是要时常敲打孩子才能达到教育的意义，影片又译为《胡作非为》，这便为我们揭示出影片的主题，这是一个"顽劣"儿童的个人成长故事。故事的开场便是发生在教室的戏谑考试事件，本是严肃紧张的考场却被同学们偷偷传阅的美女画册而打乱，当美女画册传递到主人公安托万手上时却不幸被老师发现，安托万被强制要求在墙角罚站却又在墙壁上随意涂写，连同书桌前嬉戏打闹的同学一起遭遇了老师的辱骂。在这里影片向我们交代了安托万所处的校园环境，混乱的课堂、凶狠粗暴的老师、调皮顽劣的同学。而镜头一转，是安托万放学回家燃炉生火的场景，他将沾满双手的烟灰肆意涂抹在窗帘上，偷偷装起桌台夹缝中的钱币，在母亲的

梳妆台前无聊地摆弄,而后又在父母回来前自觉摆好餐具,写起作业。安托万的形象似乎在影片的前10分钟就已刻画完成,不听管教、惹是生非,是一个叛逆的少年。随安托万的眼神一转,她的母亲开门而入,她身穿貂皮大衣,妆容精致、身材曼妙,但一开口却是对安托万忘记买面粉的严厉指责,冷漠而急切。在买面粉回家的路上,安托万随父亲一起出现,双方开心交谈、其乐融融。这是安托万成长的家庭环境,拥挤闭塞的居住空间,窄小的床与破旧不堪的睡衣,冷漠无情的母亲与幽默温情的父亲,以及每晚例行的倒垃圾任务。从校园到家庭,影片用了20分钟的时间叙述12岁少年安托万的成长环境,将故事背景和人物角色全面铺开。电影接下来展现的便是安托万的出走,逃离课堂、街头流浪、逃离少管所。

影片通过截取安托万生活片段呈现角色的处境和行为,在表现安托万个人的心理和情感状态外,更侧重于表现人与人、人与社会的互动关系,强调这种联通的血缘或情感关系对角色走向的引领作用。所以我们看到影片对安托万的老师与父母的用心刻画,他们并非是个例,而是当时法国社会与家庭现状的缩影。《四百击》对主人公安托万虽饱含同情,却不刻意美化,也不对人物漂泊流浪的孤独感与无助感过度渲染,影片不动声色的记录下一个男孩的成长遭遇,其他的便交给银幕前的观众。

【要点评析】

- **特吕弗:从《电影手册》走出的"新浪潮电影"运动主将**

特吕弗的名字总是与"新浪潮电影"运动紧密联系在一起,而《四百击》正是"新浪潮电影"宣言的代表作品。1950年电影评论家安德烈·巴赞创办的《电影手册》成了法国"新浪潮电影"运动的发祥地,在1959年到1962年短短的4年间,集结在《电影手册》周围的100多位年轻新锐导演都交出了他们的电影处女作。除《四百击》外,还有戈达尔《筋疲力尽》、夏布罗尔《表兄弟》等。他们顺承着巴赞的现实主义传统步入电影圈,又对其有所突破。

特吕弗的导师巴赞被公认为是"新浪潮电影"运动的"精神之父",他的现实主义理论主要针对滥用蒙太奇所造成的虚假与浮华现象,继而要求电影制作要绝少使用雕琢与加工,从而保持时空的完整与现实的本真,电影镜头是对现实场景的记录而非对故事的编排,意在强调现实本身的表现性与深刻性。《四百击》承继了巴赞的理论,侧重以长镜头或景深镜头完成对现实画面的直接记录,又展现了特吕弗鲜明的个性化特征。影片开场3分钟便以长镜头与连续性剪辑的技法展现了巴黎街道各场景的交替轮换,暗示了故事的发生地与主人公出走的主题。在表现课堂状况时,镜头在授课老师与做笔记的小男孩之间反复切换,将小男孩因书写失误反复撕掉纸张的情节完整地记录了下来,静默的镜头与重复撕扯纸张的焦躁情绪形成鲜明对比,认真严肃的老师与心不在焉的学生形成鲜明对比,用以烘托课堂的无趣枯燥,表达对教育失败的讽刺。安托万倒垃圾的镜头在影片中出现两次,第一次出现在影片首次展现其家庭内部生活情况,伴随的是父母的争吵与责骂;第二次出现在家庭成员3人观看电影后回家,这是影片唯一一次3人同框的欢快场景。特弗吕在不同情节背景下不遗余力地去表现这一简单的行为,不变的是它们都来自每晚睡前母亲"别忘了倒垃圾"的叮嘱,这似乎也成为安托万在家庭结构中的存在方式和存在意义,"倒垃圾"这一对家务劳动的分担才不致使他显得一无是处,才得

以被父母所容纳和接受,而非情感与血缘的联结。在这些场景中,镜头不说话,只管记录,它的功能仅仅是画面的转换与呈现,任角色的语言与行为自然地发生、顺接;但镜头又有其独特的个性,它选择表达的内容与视角,将注意力集中在安托万角色身上,却不被围困于此,从而将情感判断留给观众。

《四百击》剧照(一)

 影片中最为影评人及观众所津津乐道的镜头便是安托万逃离少年犯管教中心的奔跑情节,影片用时长4分钟的长镜头与跳接镜头去展现这一角色行为。被囚禁在管教中心受尽束缚和侮辱的安托万在与伙伴踢球的活动中趁机逃跑,他努力甩开追赶后依旧步履不停,全景镜头在他的右侧紧紧跟随,溪流、人家、树林依次向镜头的左后方退去,没有任何音乐伴奏,我们能听见的仅仅是脚步声、鸟叫声、衣物摩擦声。安托万就这样一直奔跑着,漫无目的,却又奋力向前,或许他并非对未知的前方抱有极大的热情和幻想,他只是极力想要摆脱教务员的追赶,摆脱身后的囚牢、铁栅栏。从林间小路、舟船河滩,到汪洋大海,镜头由对安托万的跟随转为等待,当安托万奔跑在沙滩上时,镜头背对大海而处于安托万的右前方,指引着他一步步奔向海洋。镜头与人物的距离逐渐被拉近,这似乎昭示着新天地、新希望的到来,但这时镜头放慢了退后的速度,随安托万奔跑的方向水平向右一转,目送着安托万而去。宽广无垠的海岸线、翻腾滚动的波浪、形单影只的安托万一起出现在镜头中,广阔的前方却无路可去,只留下一个清晰而迷茫的面容。这段长达4分钟的拍摄一直为电影界所称道,看似简单的长镜头的运用却成为表现人物情感心理最恰当的呈现方式,这段奔跑的长镜头也无疑成为电影界的经典镜头。上映于1997年曾获得第70届奥斯卡金像奖最佳影片提名的影片《心灵捕手》,结尾处便是笔直宽阔的公路上奔驰向前的汽车的长镜头,预示着主人公无限可能的光明未来。北野武执导的影片《菊次郎的夏天》中也多次出现主人公正男奔跑的长镜头,以此奠定影片欢快轻松的基调,反映角色活泼灵动的性格特征。

 特吕弗将巴赞的现实主义理论有效地运用到了实际的电影拍摄中,而"新浪潮电影"运动的另一主将戈达尔也使长镜头与跳接镜头的实践得到了正名。上映于1960年的《精疲力尽》中便有一段男女主人公长达24分钟的对话情节,场景局限在狭小拥挤的居室中,镜头随讲话人不同在角色之间来回切换,零散肆意的谈话、漫不经心的举动,将生活的琐碎与虚无呈现到

极致。

• "现实主义"与"作者电影"的双重变奏

如果说巴赞使电影走出"蒙太奇"的桎梏而走向平实自然,那么,特吕弗便使电影走出工业生产而走向艺术审美。特吕弗在1954年的《法国电影的某种倾向》一文中发表了"作者策略"的观点,他对占据了法国电影半壁江山的"优质电影"进行了猛烈的批判,要求摒弃用金钱和明星堆砌起来的毫无艺术审美的传统电影,从而提出了"作者电影"的概念,该理论宣称导演是电影的主导者与创造者。特吕弗意在突显电影是一门独立的视觉艺术,而非文学剧本的附庸,电影导演并非只是制作过程中的一个环节,而是一个艺术家,讲究电影创作的独立性和创新性;而影片的价值也在于处理方式而非文本题材,从而强调影片的艺术化与风格化特征。

《四百击》剧照(二)

"作者电影"的观念表明了电影的创作与导演个人的经历体验和精神性格息息相关,正如特吕弗所说"在我看来,明天的电影较之小说更具有个性,像忏悔,像日记,是属于个人的和自传性质的",《四百击》更像是特吕弗对其儿时成长往事的回忆与再现。少年特吕弗也曾是一个叛逆顽劣的孩子,经历过风餐露宿、四处漂泊的生活,曾因偷窃沦为少年犯,是巴赞将16岁的特吕弗从教管所解救出来,还帮他脱离了因当逃兵所要承受的军事处置,最终将他带入电影的世界,成就一番事业。不幸的是,巴赞在《四百击》开拍的第二天就去世了,而影片也在开头就已写下:"谨以此片献给安德烈·巴赞",这是导演特吕弗对其导师巴赞的感谢与献礼。我们便不难理解特吕弗对小主人公安托万的刻画饱满而深刻,撒谎、逃课、偷窃等行为都曾是特吕弗的亲身经历。电影对亲子关系的呈现渗透着特吕弗个人的亲情伦理观念,也许是过早经历了无所依附、孤单漂泊的生活,使他对血缘亲情的可靠和温暖持怀疑态度,生养他的母亲视他为累赘与负担,唯一的温情照顾也是以让他保守秘密为交换条件,看似融洽亲密的父子关系却潜藏着难以言说的隔阂。影片唯一的家庭温情是3人一起去看电影的情节,但也是稍纵即逝,更多的是母亲毫不掩饰的嫌弃、严厉的责骂,是父亲动辄说出的"是我在养你,供你吃喝",而父母在读到安托万因离家出走所写的信件时,两人波澜不惊、毫不关心,母亲在意的竟然是安托万谎称去世的对象是她本人而非父亲!这就是特吕弗本人对家庭伦理的看法,家庭成员间往往并非是依靠血缘纽带联结的亲密个体,而是彼此利用的工具。

对于导演影像世界的塑造,特吕弗表示:"人人都想按照自己的愿望重新安排世界。作为电影导演,你获得了这种权力……电影导演就是回到童年时代按照自己的形象来重建世界的人。"对镜头内容的选择体现了特吕弗个人的心理体验,是他创造了个性化、个人化的影像世界。寒冬的深夜,安托万离家出走,饥寒交迫的他在大街上肆意游荡。特吕弗完整地记录了安

托万从小心翼翼地偷牛奶,到狼吞虎咽地喝完的全过程,黑暗的角落、惊惧的双眼、因太过冰凉喝得断断续续,却也捧腹喝得精光。这是特吕弗对细节的专注,是他对少年流浪生活的回顾与理解。在管教中心的心理咨询室里,心理医生的问讯给了从未完整表达过内心的安托万一次倾诉的机会,观众才得以第一次倾听到这个男孩的真实想法。他平静而诚实地讲述着归还偷盗的打字机、窃取祖母的一千法郎、平日总爱撒谎的经历,两眼低垂、偶有耸肩、双手因无处安放而随意摆弄。当他讲到母亲被迫生下他、家里整日像战场时,他表现出无奈而愧疚,从未有选择的安托万却成了伤害和罪责的承受者。镜头正对着安托万,这场长达3分钟的自白像是一场道德审判,却也是银幕前观众的自我情感审判。

特吕弗在表现安托万生活细节和心理细节方面总是不遗余力,因个人独特的经历体验,他对电影人物的情感流动总是把握得丝丝入扣,简约内敛却又余味无穷。长镜头下的安托万被自然地带到观众面前,栩栩如生而未经雕琢,这并不是一个影像,而是我们总能在日常生活中看到的邻家的男孩,带有鲜明的特吕弗个人的风格印记。

- 少年安托万,是多余人,还是局外人?

电影界对"新浪潮电影"运动思想内涵方面的研究也多从存在主义哲学思潮入手,正如加缪《局外人》中的主人公默尔索一样,安托万也是一个人群之外的弃子形象,终日无所事事、虚掷时光,体验着生存的孤独与荒谬。作为幼子,他未曾体验来自家庭的温暖与关怀;作为学生,他无心学业不被认可。在经历了因撒谎被当众打耳光之后,安托万决心离家出走,要去过属于自己的生活,而这种"自己的生活"到底是什么呢?是在街头欢快地奔跑、在屋顶恶作剧式的射击游戏,也是居无定所带来的饥寒交迫⋯⋯这段与好友瑞内漂泊流浪的日子,却是他最欢乐自由的时光。

《四百击》剧照(三)

影片剧情的张力便体现在安托万在"约束"与"自由"之间的往复,当他摆脱了家庭和学校之后,成为一只自由飞翔的青春鸟,却又被关进了社会的牢笼,于是我们在少年犯管教中心看到了众多同他一样的孩子。对自由的追寻是安托万一以贯之的愿望,而自由究竟是什么?影片中多次出现"哨子"这个意向,老师用哨声维持纪律,规范队伍;少管所的教管员也使用"哨子"保持囚犯的整齐划一。"哨子"不再只是一个工具,而是一种意识形态,是无条件的服从,是消灭差别的规范。无论在学校还是少管所,我们总能看见整齐行进的队伍,而这正是安托万所要逃离的。安托万作为旁观者亲眼看见了管教中心的逃犯被抓捕回来后受到的严酷的惩罚,厚重的石墙、坚硬的栅栏,透过狭窄的窗口安托万仰起他那张伤痕累累却倔强无畏的脸,只听到一句"被抓回来又怎样,我过了5天快乐的日子,只要有机会我就会再跑"。所以,尽管面临着被抓捕后异常残酷的惩罚,安托万还是义无反顾地逃跑。自由是

人性永恒的主题，也是电影经久不衰的题材，上映于1975年获得第48届奥斯卡金像奖最佳影片的《飞越疯人院》就直击人类个体对精神禁锢的反抗，对自由与个性的抗争。在麦克那句"你们一直抱怨这个精神病院，但你们没有勇气走出这里"的言语背后，是一个用行动争取自由的斗士，最后麦克用死亡实现了真正的自由，那被砸破的铁窗、破晓时分奔跑的背影，是最嘹亮的战斗号角，生命可以消逝，自由却永恒。

自由的反面是囚禁，是对个性的蔑视，是爱的缺失。如果说因撒谎被当众打耳光事件使安托万产生了离家出走的冲动，那么，被污蔑抄袭事件则是他与家庭、校园断绝关系的导火索。在母亲的示好与鼓励下，安托万产生了专心学业的想法，在一次课堂写作中，他灵感突现，在作文中引用了巴尔扎克小说中的原句，却被老师污蔑为抄袭并当众羞辱。饱受误会和委屈的他再怎样争辩也不会有人相信，他也再没有在学校出现过。教育的意义本是引导与拯救，却使安托万破灭了向善向好的希望。安托万的老师在指责其父母不负责任之后，也以自己的独断与冷漠伤害了一个孩子的心——安托万再也不相信任何人，他选择离开。涉及教育话题的影片数不胜数，它们都在探讨同一个问题，什么样的教育方式才是最利于孩子成长的？《放牛班的春天》中声乐老师克莱门特用爱谱写教育的华美乐章，他告诉我们只有被放弃的孩子，没有不可挽救的孩子；《死亡诗社》中基丁的教育从撕掉教科书开始，鼓励学生解放天性、独立思考，当学生们接连地站上课桌，呼唤着"船长！我的船长！"齐齐目送基丁老师离开时，我们知道，真正的教育是情感的互通，是人与人之间彼此的尊重和理解。而《四百击》也让我们思考对"顽童"的教育应该何去何从。

爱与教育的双重缺失，泯灭尊重与自由的囚禁生活，使安托万一步步陷入窘困境地，但特吕弗也未曾掩盖安托万自身的缺点和局限，安托万热衷撒谎、爱找麻烦、不听管教，但这并不能成为他被遗弃的原因，放弃他身上的可塑性就是推卸责任，他像一个毫无存在价值的多余人，也像爱与关怀的局外人。

【结　语】

如今离《四百击》的首映已过去60余年，承继着巴赞的"现实主义"理论，又创新性地提出"作者电影"的概念，导演特吕弗重塑了电影世界。电影不仅是对现实的反映与记录，讲究完整真实；更是导演个人的艺术创作，讲究风格独特。当我们去解析希区柯克电影惊悚悬疑的独特趣味，小津安二郎日常朴实的拍摄风格时，总离不开"作者电影"的理论范畴，其成为日后评论家进行电影批评的重要理论依据。尤其是影片结尾对安托万奔跑的长镜头的运用至今仍被效仿，成为电影表现人物性格情感的重要手段。

<div style="text-align:right">（撰写：韩媛媛）</div>

电影,再造巴别塔(代后记)

严佳炜

《圣经》记载,大洪水泛滥过后,人类要造一座塔顶通天的巨塔,用以传扬人类的功名,并且免得人类分散在各地。上帝知道后惊异不已,觉得人类倘若能做出这种事情来,那么以后他们想做的事情就没有成不了的。于是上帝让所有人的语言变得混乱,使他们无法互相交流,又将他们分散在各地。这座叫作"巴别塔"的通天建筑终于没能建成……

人类在几千年的历史中,绝大多数时候苦于天各一方、语言各异,不能互相交流。于是,人类不用说造通天的"巴别塔"了,就是突破农耕文明都很艰难。大航海时代到来之后,人类的交往才日益频繁起来。一群通人(指学识渊博通达之人)出现了,他们作为不同语言的中介,将一种文化翻译给另一种文化。但语言文字毕竟需要文化背景的支撑,所以通人也有不通之处。再加上语言天生具有一定的模糊性,即使有翻译,文化的隔膜仍然存在,建造通向最高真理的"巴别塔"依旧难以实现。

幸好,摄影技术的出现,尤其是电影这种新的艺术形式的兴起,为重建"巴别塔"提供了可能。相比于以语言文字为根基的文学,影像更加直观、精确,受众也远比文学来得平民化。虽然电影依然需要语言作为对话、解说的材料,但语言在这里所起的作用只是辅助性的了。虽然一国的受众观赏别国的电影往往依然需要翻译,但影像作为主要的感官刺激,大大削弱了受众对语言的依赖,其直观性、精确性也大大弥补了由于翻译语言的模糊性而带来的缺憾。更为重要的是,电影较之其他艺术门类,拥有的受众群体数量是史无前例的。在当下全球化的时代,要想让一部影片在世界各地同步上映,在技术上已经不存在问题了,由此,不同文化背景的人可以同时欣赏到相同的故事。

一部好的电影能最大限度地凝聚来自不同文化背景的群体的共识，因为其中有人类相通的人性。东方人主要信奉"人之初，性本善"的性善论，而西方人则信奉人的原罪说。但不管是信奉性本善还是信奉性本恶，目睹电影中善行时的感动与见证影片中恶行时的愤怒，观众的这两种体验各自都是相同的。在相通的人性之外，一部好的电影中还有人类相同的情感。不管是爱情、亲情、友情的情感关系类型，还是喜、怒、哀、乐的情感体验，都会引发观众的共鸣。每一个有情有义的人都能从处于情感旋涡之中的电影人物身上找到自己的影子，每一个有血有肉的人都能从千奇百怪的故事情节中找到与自己生活经历相似的生命体验。

借着人类相通的人性、相同的情感、相似的生命体验，电影也代表人类发出了对人之生存意义的终极追问。电影已然成为当代一座在建的"巴别塔"，虽然它暂时尚未通天，但在它的设计蓝图中，它的塔尖指向的是存在于天上的至高真理。

旧的"巴别塔"因上帝搞乱了人类的语言，其建造宣告失败，但这一次除非上帝遮蔽人的眼睛，让人对光与影有不同的生理感受，否则，这座新"巴别塔"的建立，上帝是再也拦不住的了！

拥有电影的时代有福了……

主编特别致谢

这是我第四次与苏州大学出版社友好快乐地合作了。感谢苏州大学出版社领导和编辑们的大力支持与深情厚谊,感谢《中外电影赏析》首版的责任编辑许周鹣女士的指导和帮助,没有前一版赏析的出炉,也就不可能有现在的全新版——尽管前后两版的内容没有交集。

特别感谢《中外电影赏析新编》责任编辑周建国先生的倾情帮助和辛勤劳作!还要特别感谢所有参加本书写作的孩子们!